일본 문화를 바라보는 창, 우키요에

# 일본 문화를 바라보는 창,
# 우키요에

**판리** 지음
**홍승직** 옮김

아트북스

**부록**

## 일러두기

- 우키요에 중 1폭짜리 작품명은「」, 책 또는 에마키 형식의 작품명은『』로 묶어 표기했습니다.
- 그 밖의 미술 작품명은「」, 전시는〈〉, 단행본·신문·잡지명은『』로 묶어 표기했습니다.
- 일본 지명, 인명, 작품명의 경우에는 일부를 제외하고 신자체를, 그 외에는 한국식 한자를 사용했습니다.
- 인명, 지명 등의 외래어 표기는 국립국어연구원에서 규정한 외래어 표기법을 원칙으로 하되, 중국 인명은 신해혁명(1911년) 이전에 태어난 인물은 한국식 독음으로 표기하고, 이후에 태어난 인물은 중국식 독음으로 표기했으며, 중국 지명은 모두 원지음으로 표기했습니다.

# 일본 미술 연원

우키요에는 일본 에도시대[1](1603~1868)[2] 민간에서 유행한 목판화이다. 17세기 후반 일본열도는 도쿠가와 바쿠후幕府의 통치 아래 태평성대를 누리는 가운데 백성의 경제력이 대폭 향상되었다. 급속히 발전한 에도에 소비 중심지가 형성되어 시민 계층이 성숙하고 상업 문화가 발달했다. 우키요에는 민간 화가의 손과 붓에서 나온 대중 예술이다. 유창한 선과 선명하고 아름다운 색채로 일상생활과 민속 풍경, 그리고 일반 백성이 보기 힘든 가부키 스타, 오이란花魁* 미인, 매혹적인 춘궁春宮**을 그려냈다. 당시 사회 각계각층의 온갖 생활상과 유행을 비롯해 삼라만상을 생생히 표현했기 때문에 에도에江戸絵라고 불리기도 했다. 일본 민속의 백과사전이라고 할 수 있다.

우키요에는 일본 미술 발전의 '필연적' 산물일 뿐 아니라 외래문화를 충분히 흡수한 결과이다. 우키요에를 이해함으로써 일본 예술이 중국, 서양과 교류했음을 알 수 있다. 또한 일본 미술이 변천해온 맥락을 근원적으로 짚을 수 있고 이런 조형 기법을 통해 전형적인 일본 양식을 분석할 수 있다. 화가들은 중국 미술 및 서양미술과 구별되는 독특한 양식을 통해 일본의 민족적 성격과 심미적 사유를 온전히 구현했다.

## 1. 영원한 야마토혼

일본은 야마토 민족이라 불린다. 이 명칭은 야요이시대[3] 나라 분지 동남부의 야마토를 중심으로 형성된 야마토 왕권에서 기원했다. 야마토 왕권의 세력이 확

---

\* 에도시대의 대표적인 유곽촌인 요시와라의 유녀 중에서도 지위가 높은 여성.
\*\* '춘화'라는 말은 '춘궁화'에서 왔으며 각종 성교 자세를 묘사한 그림을 말한다. 춘궁은 황태자라는 뜻으로 춘궁화는 황태자의 성교육을 위해 그려졌을 가능성이 있다.

대됨에 따라 지명 야마토가 일본과 일본 민족을 가리키는 이름이 되었다. 그래서 통상 일본의 민족정신을 '야마토혼'이라고 한다. 야마토혼이라는 말은 10세기 말에서 11세기 초에 사용되기 시작했으며 자주적 기백, 처세의 재능[4]을 가리킨다. 쓰루미 가즈코는 『호기심과 일본인』이라는 책에서 "일본 사회와 일본인은 표면적으로는 현대화, 심지어 초현대화되었다. 그러나 일단 표층을 열면 봉건적 인간관계와 사유 방식이 드러난다. 한 걸음 더 나아가보면 오래된, 심지어 원시적인 사회구조와 품성 등이 여전히 생기발랄하게 살아 있음을 발견하게 된다"라고 말했다. 따라서 지금까지도 일본 민족의 마음 밑바닥에 잠재해 있는 '원시 품성'이 바로 일본 예술 양식의 변하지 않는 혼이다.

야마토혼의 뿌리와 근원을 추적하는 데 가장 권위 있는 학자인 우메하라 다케시[5]는 일본 문화의 기원을 조몬시대까지 소급해 중국 문명이 일본의 면모를 바꾸기 1만 2000년 전에 이 문화가 시작되었다고 보았다. 일본인의 세계관은 일찌감치 조몬시대부터 생명일체감을 바탕으로 영혼 깊은 곳에 감추어져 있었다고 보았고 이를 '조몬의 혼'[6]이라고 불렀다. 그는 "야요이시대 이후, 야요이 문명이 어떻게 나아가든 일본인의 마음 깊은 곳에는 조몬의 혼이 자리잡고 있었다"[7]라고 말했다.

## 일본의 원생 문명

일본열도는 극동 대륙에 인접해 있고, 태평양을 바라보며 북에서 남으로 홋카이도, 혼슈, 시코쿠, 규슈라는 4개의 큰 섬과 수백 개의 작은 섬으로 구성되어 있어 예로부터 상대적으로 독립된 문화권을 형성했다. 하지만 일본은 고립된 섬이 결코 아니다. 북부에서는 좁은 타타르해협과 시베리아가 일본을 마주보고 있고, 서부에서는 (한국 입장에서는) 동해를 건너 중국 북부로 들어갈 수 있으며,

(한국 입장에서는) 황해를 통과하면 중국 동부에 직접 도착할 수 있다. 또 구로시오해류와 쓰시마해류가 일본의 서남 해안으로 밀려온다. 산맥이 열도를 갈라놓아서 평원은 25퍼센트도 안 되며 주로 산등성이와 해안 사이에 흩어져 있다. 지역이 상대적으로 독립되어 있어서 역사적으로 일본 전체를 지배할 정도로 강력한 정권이 적었고, 천연 지리 장벽으로 인하여 외적이 침입하기 쉽지 않았다. 이로 인해 일본은 더더욱 대륙과 이어진 듯도 하고 떨어진 듯도 한 반도와 같았고 사방을 둘러싼 바다가 특유의 자연 풍광과 문화를 빚어냈다.

일본열도는 중국과 그리스처럼 찬란한 채도시대와 청동기시대가 없었고, 중국이 강성한 한대漢代로 들어설 때도 석기시대에 머물러 있었다. 그러한 원시 생태 예술 양식을 가장 잘 드러낸 조몬 도기가 상대적으로 성숙한 때는 겨우 기원전 7~8세기였다.

일본의 조몬 문화는 약 1만 2000년 이전의 석기시대로 거슬러올라갈 수 있다. 고고학적 발견에 따르면, 조몬 문화 사람들은 약 9500년 전에 이미 정착생활을 시작했다. 대표적인 문화유산은 도기이다. 주로 조몬繩文(줄무늬) 문양의 도기를 만들었기 때문에 조몬이라는 명칭이 붙었다. 조몬 도기는 초창기, 초기, 전기, 중기, 후기, 말기로 구분된다. 이 도기의 가장 뛰어난 조형은 중기에 나타났다. 일본 중부 지역에서 출토된 불꽃형 도기에서 관찰할 수 있으며 원시 일본인의 왕성한 생명력과 장식을 선호하는 마음이 표현되어 있다. 도기의 몸체는 굵은 점토 줄무늬와 손가락으로 힘있게 만들어낸 소용돌이무늬, 곡선 무늬, 직선 무늬로 장식되어 있고 이런 올록볼록한 느낌이 입체적 조소 효과를 빚어냈다. "여기서 표현되어 나중에 일본 미술의 특색이 된 섬세한 공예적 성격은 결코 소홀히 볼 수 없다."[8]

비록 일본 본토에서는 문명 발전이 느렸지만 몽골, 캅카스 등지에서 옮겨온 도래인渡來人이 전한 대륙 문명 덕에 일본은 청동기시대를 건너뛰고 석기시대에

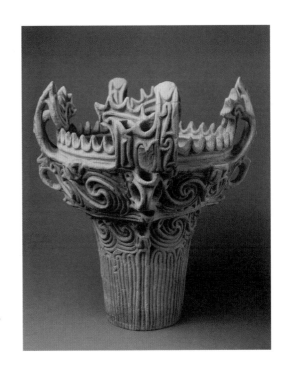

화염형 도기
니가타현 사사야마 유적지에서 출토,
높이 46.5cm, 조몬 중기, 니가타
도카마치시박물관.

서 직접 철기시대로 진입했다. 그러나 조몬시대에 형성된 일본의 원생태 문화는
외래문화로 대체되지 않고 지금도 문화의 심층에 의연히, 깊이 보존되어 있다.
"'도래인'은 가장 이른 시기 일본 문화의 은인이다. 그렇다 할지라도 일본인은 시
종일관 심층에 있는 조몬 정신으로 대륙 문화를 받아들였다고 할 수 있다. 따
라서 일본 모체 문화는 더욱 충실하고 끊임없이 성숙하여 '조몬의 혼과 야요이
기술'이라는 문화 모델이 형성되었다. 그래서 일본 문화는 형체形는 흩어지되 정
신神은 흩어지지 않은 특징을 가지게 된 것이다."9

학계에서 조몬의 혼으로 일컫는 원생 문명은 일본의 원시 신토神道에 바탕을
둔 것이다. 거시적으로는 자연 본위와 현세 본위 사상으로, 미시적으로는 자연
숭상, 생명 조화, 개방적인 성 문화 의식 등으로 개괄할 수 있다. 일본 문화는
비록 대륙 문화의 강력한 영향을 받아 비약과 혁신을 이루었지만 파도치는 역

사의 흐름 아래 깊이 가라앉은 잠류가 심층에서 의연히 흐르고 있었으니, 바로 천고불변의 조몬의 혼이다. 이는 외래 문명을 끊임없이 수정하고 개편해오며 만들어졌다. "일본 민족의 성격이 형성되던 시기에 조몬 문화와 '외래의' 새로운 문화의 융합이 발생했고, 이후 일본이 대륙의 선진 문화를 흡수하는 양상에 큰 영향을 끼쳤다."[10]

민족의 생존이라는 측면에서 원생 문명은 결정적 의의를 지닌다. 어느 민족이든 발전 과정에서 집적·응축되었다가 화려하게 상승하는 시기가 있으며, 이때 형성된 생활방식과 문화 등은 사람의 DNA와 마찬가지로 안정되어 있으며 한 민족의 삶의 궤적과 발전 방식에 영구히 영향을 끼친다.

## 예술로서의 조몬

1950년대는 일본 예술계에 현대 예술 사조가 일어나 예술가들이 전통을 부정하는 소용돌이에 빠졌던 시기이다. 1930년대에 프랑스에 유학해서 행동화파에 참여한 전위예술가 오카모토 다로는 일본의 원생 예술 정신은 아주 먼 옛날의 조몬 도기에서 구현되었다고 처음으로 선언했다. 그동안 일부 고고학자만 관심을 보였을 뿐 역사의 먼지에 오랫동안 묻혀 있던 조몬 도기가 예술품으로 간주되어 관심을 받고 연구되기 시작했다.

일본의 철학자 우에야마 슌페이는 일본인의 조상이 사용한 석기, 도기 등은 새것부터 옛것에 이르기까지 층층이 지하에 묻혀 있어 오늘날의 문화 심층에 조상의 문화가 여러 층으로 잠재해 있음을 상징한다고 보았다. 현재 일본 문화 표층을 구성하고 있는 것은 이른바 대중사회, 정보화사회에 조응하는 국제적 특색을 지닌 문화이다. 이 표층 아래에는 중국 문화 색채가 강한 농업사회 문화가 잠들어 있고, 다음 층에는 바로 조몬시대, 즉 농경문화 이전의 수렵 채집 문

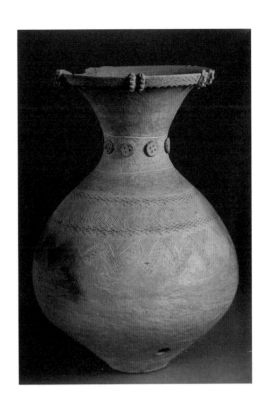

붉게 채색한 병
도쿄 오타구 구하라마치 출토, 높이
36.3cm, 야요이시대 후기, 개인 소장.

화가 자리잡고 있다. 조몬 문화의 유산은 야요이 문화 이후의 농경문화에서 형태를 바꾸어가면서 생존해왔다.

　초기 조몬 문화는 맹아성, 미개화성, 비이성성 같은 특징을 지니고 있다. 하지만 미래 일본 문화 발전을 추동한 활력과 적극적인 요소가 잠재해 있었고, 이는 오늘에 이르기까지 영향을 미쳐 일본 문화를 구성하는 핵심으로 남았다. 일본 문화는 비록 몇 차례 변형을 겪었지만 형체가 변했을 뿐 결코 '정신'은 변하지 않았으니 이 정신이 바로 조몬의 혼이다. 이로써 다케시의 관점은 한층 더 뚜렷하게 인정받게 되었으니, 바로 조몬의 혼은 일본 민족정신의 기초라는 것이다.

　원시 생명력이 지극히 풍부한 조몬 도기와 야요이 도기에는 조형예술의 두

가지 정신이 구현되어 있다. 조몬 도기는 수렵 생활이 묘사되어 있고 동적인 형태와 뚜렷한 선으로 강렬한 의지가 표출되어 있다. 야요이 도기는 농경생활이 반영되어 있고 정태적이고 평면적이며 감정이 표현되어 있다. 조몬 도기의 조형은 분방하고 활력이 넘치며 뒤를 이은 야요이 도기는 단순하고 명랑하다. 일본 문화는 바로 이 두 종류 문화가 표리를 이룬다. 간단히 개괄하자면 부드럽고 간결한 표면 형식에 강건하고 복잡한 정신이 깃들어 있다. 이것은 일본 민족정신의 구조적 특징이자 일본 민족문화의 성격이다.

이로써 일본 고유의 문화적 특색은 넓은 의미에서 야요이시대 이전의 문화에만 한정된다는 사실을 알 수 있다. 중국 중심의 대륙 문화가 유입된 결과 일본에는 두 가지 서로 대립하는 문화 모델이 나타났다. 이는 구체적 문화 형태로 유입된 수隋, 당唐의 제도와 문물이 대표하는 실용주의 그리고 조몬 문화를 기초로 하는 이상주의로, 이 두 가지 문화 모델이 상호작용하는 가운데 일본 문화와 미술 양식은 고유의 특징을 형성해나갔다.

## 2. 회화 양식의 변화

일본과 중국의 미술 교류 역사는 서기 630년까지 거슬러올라간다. 일본은 7세기부터 당나라에 사신을 파견했고, 성당盛唐 불교 미술의 영향 아래 8세기 중엽에 불상 조각의 황금시대를 열었다. 나라시대[11]의 뵤부에屛風繪가 바로 성당 금벽산수金碧山水의 영향을 받아 발전한 것으로, 서기 9세기 헤이안시대[12] 전기에는 '당풍 문화'라 일컬었다. 헤이안시대 후기에는 당풍 미술 형식과 구별되는 회화 양식이 나타났다. 일본의 풍물과 인정을 소재로 삼아 문학성을 띨 뿐 아니라 채색이 짙고 장식성이 풍부한 모노가타리 에마키物語繪卷가 형성되었으니,

바로 야마토에大和絵의 초기 양식이다.

　일본 회화의 개념을 더 잘 이해하려면 '회絵'와 '화画'의 의미를 명확히 알아야 한다. 일본인은 '회'라는 글자 형태에서 '명주실이 교차하다'라는 의미를 끌어냈다. 이로 인해 '회'는 색채의 속성을 띤다. '화'라는 글자 형태는 옛날에 밭의 경계를 긋는 데서 기원했다. 이로 인해 '화'는 '경계를 설정'한다는 뜻을 지니게 되었다. 이와 같이 일본 미술에서는 가라에唐絵, 야마토에, 우키요에 등과 같이 채색 회화에 '회'를 붙이고, 한화, 수묵화같이 수묵 표현 위주의 단색 회화에 '화'를 붙인다.

## 가라에에서 야마토에까지

일본 문헌에서 야마토에라는 단어는 10세기 말 후지와라노 유키나리의 「야마토에 4폭 병풍」의 시키시가타色紙形[13]에 처음 나오는데, 이는 일본 미술계에서 중요한 의의가 있다. 정확히 말해 서기 7세기 대륙에서 유입된, 이미 높은 수준에 도달한 중국 회화가 일본 회화의 진정한 기점인데 일본인은 이때 비로소 먹을 사용하여 종이와 비단에 그림을 그리는 기법을 배우기 시작했다. 일본 미술사학자 신보 도오루는 "역사의 시각으로 일본 회화 발전을 시대순으로 살펴보면, 고대로부터 근세에 이르기까지[14] 중국 회화의 영향이 시종여일했다. (……) 이 영향들을 빼버린다면 근대 회화를 어디서부터 말해야 할지 알 수가 없다"[15]라고 말했다.

　서양 유화와 맞닥뜨려 현대 일본화 개념이 생겼듯이 야마토에 역시 당시 중국에서 유입된 회화와 맞닥뜨려 생겨났다. 가라에와 야마토에는 제재와 주제에서 구별된다. 헤이안시대에 중국의 이야기와 인물, 건물을 그린 병풍은 가라에로 불렸고, 일본 문학에서 제재를 얻은 두루마리 그림이나 그림책 등은 야마토

「산수 병풍」
견본 착색, 6폭 1첩, 각 110.8×37.5cm, 11세기 후기, 교토 국립박물관 소장

에로 불렸다. 야마토에는 이후 일본 민족의 풍격을 지닌 회화의 총칭이 되었다. 시대의 변천에 따라 내포와 외연 역시 끊임없이 변화한다. 당시 한시漢詩와 상대적으로 존재한 양식이 와카和歌이다. 이를 통해 일본인은 중국에서 온 문화와 자민족 문화를 구별하기 시작하여 일본 민족의 회화 양식의 여정이 시작되었다.

헤이안시대 발흥한 민족문화와 당 문화가 보조를 맞추어 가나 문자가 나타났다. 당시唐詩의 영향을 받아 일본 전통문학과 와카 역시 더욱 흥성했고 가나 서법書法이 생겨났다. 문학에서도 모노가타리, 소오시 같은 민족 고유의 양식이 나타났다. 야마토에는 문화의 중대한 전환기에 나타난 민족 회화 양식으로, 헤이안 귀족의 일상생활, 자연 풍광을 주요 제재로 삼았다. 이 양식은 제철 행락을 추구하는 유미주의 정서에 부응하고 일본인의 심미 취향에 부합한다. 또한 선묘가 우아하고 채색이 농염하며 장식성이 풍부하다. 헤이안시대의 건축은 보존된 것이 없고, 뵤부에의 경우 1053년에 건축된 교토 뵤도인의 호오도에 소장된 「구품래영도」의 배경에서 당시 뵤부에의 면모를 엿볼 수 있다. 진고지神護寺

의 「산수 병풍」은 비록 가마쿠라시대[16] 작품이지만 「구품래영도」와 마찬가지로 궁정 귀족 저택에서 나왔으며 당연히 풍격에서 품미品味에 이르기까지 연속성이 있다. 일본 회화는 계절감이 두드러진 자연 경물 표현에 뛰어난데 이 그림에는 청색, 녹색 산과 화초와 수목 그림에 특유의 정취가 드러나 있어 자연환경을 묘사한 야마토에에 접근했다.

야마토에를 온전히 이해하려면 지금까지 보존되어 있는 에마키絵巻*를 보아야 한다. 에마키는 10세기 초 헤이안시대 말기에 나타났으며 종교 에마키와 비종교 에마키로 나뉜다. 비종교 에마키는 모노가타리 에마키, 화조 에마키, 전기 모노가타리 에마키 위주로, 처음에는 이야기나 전설에 나오는 장면을 그렸으며 이는 전통 와카와 밀접한 관련이 있다.

─────                                    『겐지 모노가타리 에마키』

12세기의 『겐지 모노가타리 에마키』는 일본 모노가타리 에마키의 고전이자 현존하는 가장 이른 에마키이다. 『겐지 모노가타리』는 세계 최초의 장편소설로, 중국의 『홍루몽』보다 800년 일찍 출현했다. 책 전체에 걸쳐 헤이안시대 몰락 귀족의 감정과 생활이 묘사되어 있고 무상감과 숙명관이 짙게 드리워져 있다. 이를 통해 일본 고대문학에서 기원한 아와레哀れ가 일본 민족의 특징을 고스란히 갖춘 모노노아와레物の哀れ라는 심미 형태로 자리잡았다. 일본어에서 아와레는 원래 감탄사이다. 사람과 자연의 접촉과 이로 인한 감동을 최초로 표현한 말인데 이후 인생과 세상에 대한 영탄으로 발전했고 애상적 감정이라는 의미가 풍부하다. 『겐지 모노가타리』에서 묘사한 인생 현실과 심리 감정은 그전의 고대

---

\*    어떤 사건에 대한 그림과 설명을 긴 두루마리 종이나 비단에 연속 배열한 양식을 말한다.

문학에 나타난 것보다 훨씬 복잡하고 섬세하다. 작가는 여러 여성을 통해 아와레의 정서를 생생하고 섬세하게 풀어냈다. 또한 아와레 한 글자만으로는 풍부한 정신적 의미를 표현하기에 부족하다고 보아 에도시대 학자 모토오리 노리나가[17]는 『겐지 모노가타리』를 깊이 연구하고 나서 모노노아와레라는 개념을 끌어냈다.

모노노아와레는 어떤 사물에서 비롯된 감동으로, '우아하다' '재미있다' 같은 이성화된 정서와 다르며 낮게 가라앉은 우수와 슬픔이라는 감정과 정서이다. 외재적 '모노'가 감정의 뿌리인 '아와레'와 결합하여 생성된 감정 체험으로, 자연과 인생사에서 촉발되어 빚어진 우미, 섬세, 애수와 관계된 개념이다.[18] 객관 대상(物)과 주관 감정(哀)이 일치하여 빚어진 심미적 정서라고 정의할 수 있으며, 밑바탕에는 객체에 대한 소박하고 깊고 두터운 감정이 깔려 있다. 이를 바탕에 두고 주체는 정적인 마음을 드러내며 아울러 애상, 연민, 동정, 공명 등을 번갈아 표현한다. 이런 감동의 대상은 주로 세상사와 (사람과 밀접하게 연관된) 생명이 깃든 자연물이며, 이를 통해 작가는 인생사에 대한 반응을 끌어낸다. 현실의 본질과 흐름에 대한 인식을 포괄함으로써 더 높은 차원에서 사물의 아와레 감정을 체험한 것이다. 모노노아와레의 미학 정신은 헤이안시대의 일본 고대 문학을 지배했을 뿐 아니라 일본의 문화관과 인생관에 깊이 영향을 끼쳤다.

『겐지 모노가타리 에마키』는 『겐지 모노가타리』가 세상에 나온 지 100여 년이 지난 12세기에 나타났다. 총 10권이고, 채색한 그림이 100폭이며, 원작의 미문과 회화가 잘 어우러지도록 빼어난 가나 서법으로 기록했다. 규모가 방대하고 호화롭기 짝이 없어 야마토에를 집대성한 작품이라는 평가를 받는다. 화가는 배경을 선명하고 짙게 채색한 다음 담묵淡墨으로 선을 그렸으며, 아울러 담홍淡紅과 토황土黄의 옅은 색조로 노을, 명월, 야경 분위기를 물들여 화면에 우아한 여성적 정조가 넘친다. 남녀 인물 형상은 공히 두 눈이 밖으로 기울고

『겐지 모노가타리 에마키』 중 「저녁 안개」
지본 착색, 21.8×39.5cm, 12세기, 도쿄 고토미술관 소장.

눈초리가 날아오르도록 표현되어 '봉황 눈'과 유사하다. 또한 동공을 그리지 않고 콧날이 가늘고 길어서 약간 갈고리 모양을 띠는데 이는 히키메카기바나引目鉤鼻라고 불리는 일본의 전형적인 기법이다. 인물은 기본적으로 어떤 동작을 취하지 않고 눈빛은 공허하면서도 느긋해 보여 일본 고훈古墳시대[19]의 도용陶俑 조형을 연상하게 한다. 이처럼 유형화된 인물 조형 기법은 이후 우키요에에서 완성된다.

『겐지 모노가타리 에마키』는 조형, 구도, 윤곽, 배색 면에서 중국 회화와 완연히 다른 특징을 보여준다. 화가는 위에서 아래를 내려다보는 부감 구도를 사용하고 대개 천장을 없애서* 집 안에서 활동하는 인물을 내려다보게 했다. 또한 건축구조를 이용하여 질서 잡힌 사선을 통해 공간을 표현했다. 지금까지 남아 있는 19폭을 보면, 정면 시점 작품은 없고 직각과 수평 방향의 직선 대신 수

---

*   일본어로 후키누키야타이吹抜き屋台라고 한다.

직 방향 축선을 주로 사용했다. 이런 투시 기법을 서양 학자들은 사면등각투시라고 한다. 자연을 모방한 것이 아니라 인위적으로 만든 양식이다. 이렇게 구성한 공간에 일정한 경사를 두어 동세가 풍부하다.

『겐지 모노가타리 에마키』의 경우 경사각을 이루는 직선으로 세련된 공간 구조를 조성하여 현실 공간을 추상화했으니 이는 인물의 일부를 정밀 묘사한 것과 선명한 대조를 이루었다. 건물 내부의 각종 기둥 구조는 공간을 분할하는 추상적 요소로 처리하고 다양한 공간에 인물을 두었으며 인물의 손동작 등을 세밀하게 묘사했다. 추상과 구체라는 이 두 가지 시각적 요소가 상호작용하여 화면이 매우 조화롭고 균형 있게 처리되었다. 이로 인해 독창성이 가장 풍부한 '일본 미학의 본질'[20]을 구현한 작품으로 일컬어진다.

일본 미술사 연구자인 아시로 유키오는 다음과 같이 말했다. "에마키의 제작 목적은 자연미 묘사가 아닌, 문학작품의 내용을 그림으로 해설하는 것이다. 비록 문학작품의 삽화로 전락할 위험이 있지만, 풍속을 많이 묘사함으로써 이후의 풍속화와 (여기서 나타난) 인체미, 복장미, 생활미 관념의 선구로 받아들여졌다. 따라서 우키요에의 모체가 되었다는 사실을 소홀히 해서는 안 된다."[21]

## 휘황찬란한 쇼헤이가

일본 옛 문화의 배경을 보면, 전반부는 당나라식이고, 후반부는 송나라식이며, 현대는 유럽식임을 알 수 있다. 여기서 말하는 후반부는 일반적으로 가마쿠라 시대부터 에도시대 이전까지를 가리키며 일본 사학계에서는 이 시기를 중세라고 일컫는다. 물론 중세 문화는 송나라의 영향을 받았지만 근본적으로 일본인은 일본 예술의 발전 방향을 스스로 결정했다.

일본 중세 이래 회화는 도사파土佐派와 가노파狩野派가 이끌었다. 도사파는

야마토에의 대표 화맥으로, 1407년부터 궁정화가 도사 미쓰노부土佐光信가 화단의 최고 권위자가 되었다. 가노파는 무로마치시대[22] 바쿠후 소속 화가 가노 마사노부狩野正信에서 기원하여, 아들 가노 모토노부狩野元信, 손자 가노 쇼에이狩野松栄, 증손자 가노 에이토쿠狩野永徳로 이어지면서 "300년 화단을 장악한 계보를 이루었으니"[23], 이는 일본의 독특한 문화 현상이다. 가노파는 가라에, 즉 중국 풍격의 수묵화를 그렸다. 양대 화파의 주요 영역은 궁전, 사원의 선방에서 장식으로 쓰이던 쇼헤이가障屏画였다. 쇼헤이가는 쇼지에障子絵와 뵤부에의 통칭으로, 일본의 특색이 가장 또렷이 드러나는 회화 형식이다. 쇼헤이가의 전성기는 15세기 중기부터 17세기 초기까지로, 역사상 일본 회화가 가장 번영한 시기이다. 화면의 배경에 금색을 많이 사용하여 호화롭고 장엄하며 건물 용도에 따라서 주제가 다르다. 야마토에가 중국풍 회화와 가장 크게 다른 점은 극에 이른 장식 취미이다. 큰 화면에서 회화의 문학성을 포기하고 회화 자체의 구성 요소를 추구한 것이다. 오늘날의 일본화는 바로 야마토에와 한화가 무로마치시대에서 아즈치모모야마시대[24]에 이르기까지 계속 혼용한 결과로 나타난 것이다.

쇼헤이가는 실내 공간을 더욱 조화롭게 구성했고 심지어 실내가 실외의 정원과 혼연일체가 되게 했다. 16~17세기는 유럽 벽화 예술이 마지막으로 빛을 발한 시대로, 에이토쿠의 「당사자도 병풍」, 하세가와 도하쿠長谷川等伯의 『풍도벽첩』은 동시대 유럽 벽화와 비교하면 규모가 상당히 작은데, 여기서 동서양 예술의 차이를 볼 수 있다. 유럽 벽화의 제재는 대부분 어떤 인물이 주인공으로 등장하는 신화 이야기 혹은 전설이다. 반면 일본 쇼헤이가는 화초나 수목 등의 풍경 혹은 상상 속의 동물을 묘사한다. 유럽 벽화의 구성은 대개 투시원근법에 바탕을 두었으며 화면공간이 주위의 벽면과 연결되지 않고 시각 공간을 확대하려는 특징을 띤다. 일본 쇼헤이가는 현실의 환경을 변화시켜 완전히 새로운 공간 감각을 빚어내며 계절감을 비롯한 심층적인 자연 애호 정신이 넘친다. "호화

가노 에이토쿠, 「당사자도 병풍」
지본 금지 착색, 6폭 1첩, 453.3×224.2cm, 16세기 후기, 도쿄 궁내청 산노마루쇼조칸 소장.

로운 장식 벽화는 평민이 아닌 무사와 부유한 상인이 애호하는 귀족예술이다. 반면 나중에 평민예술이 된 우키요에는 구도와 색채가 대담하고 풍부하며 쇼헤이가에 비해 묘사성과 통속성이 더욱 풍부하다."[25]

## 수묵여운

일본 승려가 송나라를 왕래하고, 특히 선종이 전해짐에 따라 무로마치시대 (13~15세기)에 일본은 수묵화의 전성기를 맞았다. 교토와 가마쿠라의 선사禪寺와 바쿠후 권력자들은 송나라와 원나라 시대 글씨와 그림을 많이 소장하여, 아시카가 요시마사 쇼군이 차지한 히가시야마도노東山殿의 소장품만 해도 800폭이 넘었다.

　일본 선종의 역사는 중국에 비하면 매우 짧지만, 선禪은 일본인의 성격, 특히 미학 정신에 잘 맞아떨어져 일상생활에 깊이 스며들었다. 선종이 일본의 심미 의식에 미친 가장 깊은 영향은 '와비佗び'와 '사비寂び'라는 미학 관념을 촉진

한 데서 찾을 수 있다. 이 두 가지는 모노노아와레와 더불어 일본 심미 의식의 3대 기둥이 되었다. 사실 와비와 사비, 이 두 개념은 언어와 문자로 정확히 설명하기가 매우 어렵다. 일본 학자조차 이 둘의 함의와 차이가 극히 미묘하여 선종 정신과 마찬가지로 이해만 할 수 있을 뿐 말로 표현하기는 어렵다고 털어놓는다. 개괄하자면, 와비의 함의는 유현幽玄, 고적孤寂, 고담枯淡이고, 사비의 함의는 염적恬適, 적료寂寥, 고아古雅이다. 와비는 유현을 기조로 정서성을 갖추고, 사비는 고아를 기조로 정조성을 갖추고 있다. 양자에 공통되는 '비寂'는 일본 선종 정신과 심미 의식이 깊이 연관되어 있음을 드러내며 추상적 신비주의 정조를 띠고 있다.

일본 수묵화의 독특한 형식인 시축화는 선승이 시회를 거행할 때 즉석에서 시를 짓고 그린 그림이다. 이 과정에서 송원대의 화조화와 수묵산수화가 일본에 깊은 영향을 미쳤으며, 특히 일본인의 눈에 마원, 하규의 수묵산수에 구사된 '부전지전不全之全'* 기법은 선의禪意와 선취禪趣가 충만해 일본 민족의 심미 취향에 딱 맞아떨어졌다.

남송의 선승 목계는 일본 수묵화와 밀접하게 연관되어 있다. 비록 중국 미술사에서는 중요한 위치를 차지하지 않지만, 일본 미술계에서는 온갖 추앙과 찬사를 받았다. 가마쿠라시대는 중일 무역 번영기로, 많은 중국 자기, 직물, 회화가 일본에 수입되었다. 목계의 「소상팔경도」는 남송 말년에 일본에 유입되어, 무로마치시대에 '천하에 첫손 꼽히는' 보물이 되어, 현존하는 「연사만종도」 「어촌석양도」 「원포귀범도」 「평사낙안도」 4폭이 각각 일본의 '국보'와 '중요 문화재'가 되었다. 화면에 공백을 많이 남긴 것이 주요 특징으로, 점정지필點睛之筆**이 모

---

* 경치나 사물의 전체가 아니라 일부를 돌출 표현함으로써 오히려 전체를 더욱 잘 표현하는 효과를 내는 기법.
** 화룡점정의 필획, 즉 서화에서 가장 중점이 되는 필획.

하세가와 도하쿠, 「송림도 병풍」
지본 수묵, 6폭 1쌍, 각 347×156cm, 16세기 후기, 도쿄 국립박물관 소장.

두 화면 중심에서 떨어져 있으며, 석양이 호숫가의 습하고 미망한 공기를 투과하고 해가 서쪽으로 가라앉는 순간을 표현해 공령청적空靈淸寂*의 운치가 가득하다.

중국 원나라 때 저술 『화계보유』에 이렇게 기록되어 있다. "승려 법상法常은 스스로 호를 목계라고 했다. 용과 호랑이, 인물, 갈대와 기러기 같은 잡다한 대상, 적막하고 흐릿한 산과 들을 잘 그렸는데 깊이 감상할 만한 것은 못 된다. 그저 승방이나 도관에서 '청유淸幽'를 돕는 데 적절할 뿐이다." 바로 이 청유가 일본인의 모노노아와레와 유현의 경지와 딱 맞아떨어진다. 중국의 전통 회화가 허용하지 않던 '고담산야'가 목계의 붓에서 나와 마침 일본인의 심미에 맞아떨어진 것이다. 일본은 구체적 물상 뒤에 감춰져 있는 몽롱함과 적막함이 가장 매력적이라고 인정한다. 야시로 유키오는 목계의 그림이 "전적으로 일본 취향이다"라고 보았다.[26]

일본 회화에서 자주 보이는 '팔경' 모델은 바로 목계의 「소상팔경도」에서 온

*　맑고 고요하고 신비로움.

것이다. 다른 회화에서 비롯되었으나 형식과 내용이 바뀌면서 일본식 주제가 되었다. 일본에서 가장 이른 시기에 등장한 팔경은 14세기 한시집 『둔철집』에 수록된 「하카타 팔경」이다. 일본 전국 400곳이 넘는 각지에 팔경이 많이 있는데, 에도시대에 선정된 팔경이 가장 많고 우키요에 연작을 그리기 위해 설계된 에도 팔경도 있다.

## 3. 화려한 린파

무로마치시대 이후 가노파는 야마토에 양식을 흡수하여 아름답고 다채로운 모모야마 쇼헤이가를 창시했을 뿐 아니라 초기 풍속화를 일으켜 전통 화단의 주류가 되었다. 그러나 가노파는 한화漢畫*를 배경으로 하는 화파여서, 야마토에 정신의 진정한 부흥은 훗날 교토 화가 다와라야 소타쓰俵屋宗達가 출현함으로

---

\* 일본어에서 '한화'는 '한나라 때 그림' 또는 남송 '수묵화'를 주로 가리킨다.

써 비로소 이루어진다. 17세기에 나타난 모모야마시대의 금벽 뵤부에는 수묵농채를 융합하여 일본식 쇼헤이가를 형성했다. 장식 공예와 수묵풍도를 겸한 린파琳派의 그림이 에도시대 회화의 주요 양식이 되었다. 소타쓰의 예술은 세습 가족 화파 전통에 마침표를 찍었을 뿐 아니라 일본 미술 양식을 확립하여 일본 미술사에서 중요한 위치를 차지한다. 그는 전통문화를 부흥시키려는 당시 사조에 호응하여 『겐지 모노가타리』 같은 고전문학 작품을 제재로 삼았다. 또한 대담하게 민간 화가의 기법과 풍격을 본보기 삼아 회화의 평민성과 민족성을 드높여 일본의 고전 양식인 린파의 창시자가 되었다.

<div align="right">

**공예적 특징**

</div>

일본 회화는 현실 생활과 밀접한 관계가 있다. 따라서 공예성을 띠고 있다. 쇼지*, 병풍, 선면** 등을 통해 일상에서 회화와 공예가 늘 함께하고 있음을 알 수 있다. 바꾸어 말하면, 실용에 기반한 공예 디자인은 회화 형식을 띠기도 한다. 이것이 일본 미술의 특징을 파악하는 열쇠이다. 헤이안시대 이래 쇼헤이가를 보면 미술사를 빛낸 수많은 명작이 탄생했음을 알 수 있다. 이는 건축 공간과 밀접한 관계가 있어서 실용성도 지니고 있다. 공예미술품의 장식은 종종 사실적으로 표현되었으니, 이금칠기泥金漆器, 염직품의 무늬 장식이 대부분 실제 풍경 혹은 고전 이야기를 제재로 삼았다.

회화와 공예가 접근하고 융합되는 경향은 시대의 추이에 따라 더욱 뚜렷해졌다. 모모야마시대 이후의 회화는 금은을 대량 사용하여 금벽화가 화단의 주류를 차지했다. 야마토에 풍격의 뵤부에 역시 금박으로 장식되어 「일월산수도」

---

\* 　우리의 창호지문과 비슷한 미닫이문.

\*\* 　부채의 거죽.

「류교수치도」 등에서 장식적 물결무늬, 이금 기법 같은 강렬한 공예 효과를 볼 수 있다. 회화와 공예가 한데 어우러진 이런 기법은 당시 수많은 회화 작업실에서 기원했으며 이런 작업실을 에야絵屋라고 한다. 에야는 무로마치시대에 출현했으며, 여기서 화가들은 주로 금은 칠화, 선면화, 염직 디자인, 건축 채색, 쇼부에를 포함한 실용미술 공예품 제작에 종사했다. 이를 통해 회화와 공예 디자인이 같은 집단 내부의 동일한 기반을 토대로 나날이 성숙해갔다. 공예미술은 에도시대에 한층 더 활발하게 보급되어 조형과 디자인이 전에 없이 높은 수준에 도달했다. 상공업이 발전함에 따라 평민의 생활수준이 현저히 향상되고 실용미술의 수요가 높아져 각종 공예 기법이 개발되고 고난도, 고정밀도 장식 기법이 출현했다. 회화 기법이 염직, 칠기 등의 각종 공예 기술에 스며들어 일본인의 의식 심층에 가라앉아 있던 풍부한 조형 감각과 왕성한 창조력이 충분히 발휘되었다. '린파' 예술은 이를 배경으로 발전하고 성숙했다.

## 다와라야 소타쓰

고증에 따르면, 소타쓰의 가족은 직물 점포 혹은 선면화 화랑을 경영했기 때문에 성이 '다와라야'일 가능성이 있다. 이는 직물 제품 같은 느낌을 주는 화풍 및 선면 회화를 많이 제작한 경력을 통해서도 얼마간 가늠할 수 있다. 소타쓰가 초기에 경영한 에야에서는 많은 소품 장식, 색종이, 단책短冊, 두루마리 그림, 선면화 같은 공예품 제작에 종사했다. 소타쓰는 다양한 화면 형식을 실험하면서 구도 감각을 키웠고 여러 형상의 테두리를 적용하면서 공간을 확장하는 감각과 재능을 발전시켰다.

소타쓰 쇼헤이가의 주요 특징은 장식 기법을 대화면 제작에 운용했다는 것이다. 고전적인 아취를 풍기는 「풍신뇌신도 병풍」의 경우 구상에서 추상까지,

다와라야 소타쓰, 「풍신뇌신도 병풍」
지본 금지 착색, 2폭 1쌍, 각 169.8×154.5cm, 17세기 전기, 교토 겐닌지 소장.

회화성에서 장식성까지 두루 살펴볼 수 있으며 넓은 면적의 금색 배경은 화면에 추상성을 부여하고 깊이감 없이 간결한 평면 구도를 보여준다. 색층의 선명한 대비는 말로 표현할 수 없는 신성神性을 또렷하게 드러내고 선은 탄성이 풍부하여 화면에 강렬한 동세를 불러일으킨다. 심지어 해학성을 띤 두 신의 자태를 통해 신흥 시민계층의 자유롭고 낙천적인 정신을 느낄 수 있다. 소타쓰의 작품은 강렬한 심령 체험을 일으키며 조몬시대까지 거슬러올라간다고 디자이너 하라다 오사무는 말했다. 조몬 도기의 풍부한 조형 표현에서 볼 수 있듯이 당시는 영감이 풍부한 시대였다. 소타쓰의 작품은 조몬시대 공예품의 풍부함, 토착성, 친근감을 표현했고, 분방한 장식 문양과 조몬 도기의 장식 미감은 서로 통하는 바가 있다.

소타쓰의 예술은 헤이안시대의 화려한 장식 풍격을 계승하여, 고전 도식을 차용하고 타고난 창조성을 발휘하여 후세 우키요에의 미타테에見立絵 양식으로 향하는 길을 열었다. 그의 고전적 작품인 「관옥도 병풍」은 『겐지 모노가타리』에서 소재를 취했다. 휘황한 금색 바닥과 화면을 비스듬히 관통하는 청록색 언덕이 호응하고, 화면 우측 하단의 인물과 거마가 상세히 묘사되어 있다. 정밀한

다와라야 소타쓰, 「겐지 모노가타리 관옥도 병풍」
지본 금지 착색, 6폭 1쌍, 각 355.6×152.2cm, 17세기 전기, 도쿄 세카도문고미술관 소장.

공예감이 추상적이고 간략한 전체 화면과 강렬한 대비를 이루었다. 이를 통해 그가 『겐지 모노가타리 에마키』 양식을 이해하고 계승하고 발전시켰음을 볼 수 있다. "청록의 아름다운 단색이 화면을 지배하고 이는 마티스의 오려붙이기 기법처럼 추상적이다. 형상은 단순하며 극도로 추상화되고 양식화되었다. 산의 형상이 없다면 현대 추상화와 거의 다를 바 없다."[27]

　소타쓰는 황금처럼 휘황한 화면 효과에 푹 빠졌다. 소타쓰 쇼헤이가의 가장 큰 특징은 화면의 깊이를 배제하고 정처 없이 떠다니는 금운金雲 장식 기법을 포기하고 단순한 금박 평면에 직접 붓을 댄 것이다. 소타쓰는 금니, 금박의 견실한 질감을 발휘하는 데 뛰어났고, 금니로 공예품을 대량 제작하던 시절보다 이때 더 큰 이익을 얻었다. 당시는 국태민안의 '미륵 세상'으로, 부유하고 여유로운 사회 배경 역시 작품에 영향을 미쳤다. 그의 작품에 나타나는 전아한 풍격은 헤이안 왕조의 귀족 기질에서 비롯된 것이다. 신흥 시민 문화 또한 소타쓰 예술에 낭만적 정서를 주입했고, 소타쓰는 전통을 계승하며 새로운 길을 여는 가운데 일본 미술의 정수를 만들어냈다.

　금벽 쇼헤이가의 어마어마한 거작과 비교되는 소타쓰 예술의 또하나의 봉

우리는 그가 혼아미 고에쓰本阿弥光悦와 합작한 많은 행초서화行草書畫이다. 각종 금은색 도안*을 바탕으로 한 종이에 가나 서예를 배치한 것이다. 고에쓰는 부유한 서예가이자 예술 후원자 역할을 한 상인으로, 유창하고 표일한 서예가 소타쓰의 분방하고 간결한 바탕 도안과 기막히게 어우러져 중국 수묵의 낭만적 풍도를 잃지 않으면서 야마토 민족의 심미 취향을 담뿍 담아낸 작품을 제작했다. 지금까지 남아 있는 대표작 「학 시타에 와카마키鶴下絵和歌卷」「사계화초 시타에 와카 색지四季草花下絵和歌色紙」를 통해 소타쓰가 구성한 화훼, 동물 도안은 단순한 바탕 그림이 아닌 작품의 유기적이고 중요한 일부임을 알 수 있다. 붓질 사이사이에 드러난 즉흥적 필치 역시 무로마치에서 아즈치모모야마시대에 이르기까지 일본 문화의 특징 중 하나이다. 즉흥적 변화를 추구하는 정신은 무로마치시대 정신적 지주인 선종의 지대한 영향을 받았다. 시민의 역량이 성장하고 사회체제가 동요하거나 재건되는 가운데 예술에서도 기존 규범을 초월하여 새로운 양식이 나타났다. 이런 사조는 소타쓰가 살았던 모모야마시대 말기에서 에도 초기에 이르러 절정에 이르렀다.

## 오가타 고린

오가타 고린尾形光琳은 교토 고후쿠의 유력 가문에서 출생하여 어릴 때부터 유행하던 온갖 장식 문양에 익숙했으며 점포에서 항상 궁정과 귀족의 주문을 처리했기 때문에 전아하고 고상한 심미적 품위를 갖추었다. 이후 성년이 되어 소타쓰 예술의 회화성을 경모하면서 장식성 기법에 더욱 관심을 기울였다. 고린은 소타쓰의 작품을 수없이 본떠 그렸고 거리낌없이 양식을 차용했다. 「천우학

---

\* 　일본어로는 시타에下絵라고 한다.

향포千羽鶴香包」를 보면 「학 시타에 와카마키」와 긴밀히 연관되어 있음을 알 수 있다. 고린의 예술은 사실적 기초 위에 세워졌다. 그는 지칠 줄 모르고 사실성과 장식성의 융합을 탐색하여 사생 원고를 많이 남겼다. 이를 통해 형상의 전체성을 파악하고 세부 각획에서 높은 수준에 도달하여 서양 소묘의 신비로운 운치를 상당히 많이 갖추었다.

44세에 제작한 「연자화도 병풍」은 비록 고전문학 『이세 모노가타리』에서 소재를 취했지만, 화면에서 이야기를 완전히 걷어내고 식물을 묘사 대상으로 삼아 사실적 기법으로 장식 풍격을 표현했다. 금색 배경에 3~5그루씩 무리를 이룬 연자화는 생기가 펄펄 넘치고, 금색·녹색·청색이 어울린 조합은 고아하고 당당하다. 몰골법 필치는 힘있고 장식감이 풍부한 판화와 유사하며, 약동하는 구성은 단일식물 형태와 간략한 색채의 조합에 음악 같은 절주와 운율을 불어넣는다.

고린은 1710년 에도에서 교토로 돌아왔다. 18세기 초 교토는 일본 공예미술의 중심지로, 의복이며 일용품에서 각종 도구와 종교 용품에 이르기까지 더욱더 정교함을 추구하는 공예 수요가 일어 고린의 예술 창작에 좋은 환경을 제공했다. 시장경제가 발달하고 민중의 개

다와라야 소타쓰(시타에), 혼아미 고에쓰(글씨),
「학 시타에 와카마키」
지본 금은 이회, 37.6×5.9cm, 17세기 전기, 도쿄 야마타네미술관 소장.

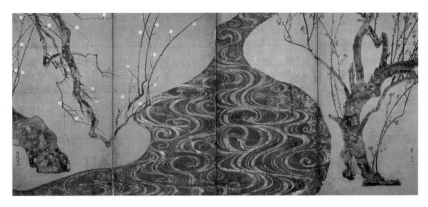

오가타 고린, 「홍매백매도 병풍」
지본 금지 착색, 2폭 1쌍, 각 172.2×156.2cm, 17세기 전기, 시즈오카 MOA미술관 소장.

성이 대두하면서 화려한 장식을 추구하고 일상생활 용품에도 공예성을 추구하는 풍토가 짙어졌다. 고린의 작업장도 이금장식칠기, 선면회화, 와후쿠와 도기에 이르기까지 많은 주문을 받았다. 이 시기에 제작한 고전적 작품 「홍매백매도 병풍」에서는 「풍신뇌신도 병풍」에 드러나는 긴장된 대치감이 매화나무와 수류水流가 보여주는 구상과 추상의 대비로 대체되어 회화성과 장식성이 서로 독립했고, 구성 역시 대비되는 가운데 유기적인 장식성 화면을 구성했다. "한 폭의 그림에서 세부를 매우 특이하고 세밀하게 묘사한 사실성과 극단적인 추상구조(대상의 양식화)가 공존한다. 이토록 조화로운 그림은 일본 이외의 다른 나라 회화사에서는 보기 드물 것이다."[28] 수류 곡선 도안은 일본의 전통적 장식요소로, 고린은 단순한 도형에 복잡한 착색 공예로 변화가 충만한 화면을 구성했고, 회화성과 장식성을 한 용광로에 녹여낸 물결무늬는 고린모요光琳模樣*의 전형적 양식이다. 제작 기법을 고찰한 결과 「홍매백매도 병풍」은 단순한 공예품이 아니라 고도의 공예성을 갖춘 회화작품이라는 것이 실증되었다.

* 오가타 고린 기풍의 문양을 일컫는 용어.

"고린이 고명한 점은 순수 회화도 아니고 순수 도안도 아닌 일상용품을 예술화했다는 데서 찾을 수 있다."[29] 소설가이자 평론가인 가토 슈이치는 린파의 특징을 몇 가지로 정리했다. 첫째, 공간의 다양성. 둘째, 평면도식 구성. 셋째, 색채의 풍부성. 넷째, 주제의 세속화.[30] 바로 이런 예술 형태가 일본 미술의 독특한 양식을 구성했고, 나중에 유럽을 풍미한 '자포니즘'의 매력을 자아냈다. 일본 미술의 특징은 사계절에 대한 깊은 애정을 기초로 자연과 융합하여 일체가 되는 성격, 고도로 승화되어 상징화되고 양식화된 특성, 그리고 정교한 장식성에서 찾을 수 있다고 디자이너 나가이 가즈마사는 말했다. 린파는 이런 특징을 발휘하여 전성기를 구가했다.

야마토에는 당나라 회화의 선묘와 색채를 받아들였으나, 이런 양식이 점차 옅어지고 일본인의 정서에 더욱 친밀한 유창流暢과 유미柔媚로 방향을 전환했다. 아울러 풍부한 곡선 형상과 더욱 선명한 색채를 구사했고 공예의 아름다운 장식성을 갖추었다. 고린은 이러한 회화사 변천을 집대성한 사람이라고 할 수 있다. 그의 예술은 회화와 공예 사이에 있어서 어떤 일본 학자는 '회화'와 '미술공예'로 일본 미술사를 분류해야 한다고 주장했으니,[31] 이를 통해 일본 미술에서 고린의 지위를 어렵지 않게 간파할 수 있다.

일본 미술사를 종합해보면, 한화를 기초로 하는 양식과 일본의 자연 정취를 표현한 양식이 주류를 형성해 공존했으며 이런 현상은 근대까지 줄곧 지속되었다. 에도 시기 린파의 작품은 후자의 대표로 우키요에와 더불어 일세를 풍미했으며 세밀한 풍격과 우아한 정취로 보아 우키요에 화가에게 뛰어난 모델을 제공했음이 틀림없다. 『겐지 모노가타리 에마키』에서 비롯된 전형적 양식을 소타쓰와 고린이 창조적으로 계승해 우키요에 화가들의 붓에 전수한 것이다.

# 제1장

# '우키요'의 그림

17세기 말부터 일본 문화의 중심은 오래된 교토에서 바쿠후가 있는 에도로 점차 옮겨갔다. 일본 미술의 특징 또한 변화했으니, 도안화된 장식 의장을 숭상하던 풍조가 사라지고 시정市井을 무대로 민중의 다양한 풍속을 묘사하는 방향으로 나아갔다. 우키요에는 이런 문화적 배경 속에서 시대적 요구에 응하여 탄생했다. 우키요에는 '들뜨고 허허로운 세상의 회화'라고 해석할 수 있다. 세속의 삶을 주요 표현 대상으로 삼아 탈속의 경지를 표현하는가 하면, 반대로 세상 속으로 들어가 즐거움을 만끽하고 인생은 스쳐가는 연기나 구름 같은 것으로 간주하는 성격을 띠고 있기 때문이다. 거의 모든 우키요에 화가가 당시의 유행과 풍조에 관심을 기울였으며 끊임없이 표현 기법을 바꾸었다. 우키요에는 육필화肉筆畵와 수인水印 목각 판화 두 가지 유형이 있다. 하지만 지금 말하는 우키요에는 일반적으로 후자를 가리킨다. 우키요에의 주요 성취와 미술사에 아로새겨진 의의 역시 판화라는 형식에서 비롯된 것이다. 따라서 이 책에서는 판화에 집중해 설명했다.

## 1. 우키요에의 시대 배경

일본 사회가 문화 재건에 돌입한 16세기 말을 기점으로 삼아 우키요에 발전사를 크게 네 단계로 구분할 수 있다.[32]

(1) 17세기(아즈치모모야마시대, 에도 초기): 인문주의·평민 사관의 발흥을 주제로 한 초기 우키요에, 즉 풍속화 등장.

(2) 18세기(간분, 겐로쿠, 교호, 호레키 연간): 에도 봉건사회 완성, 우키요에가 성숙해져 야마토에 양식을 이어받아 평민 세계관의 우키요 사상 표현.

(3) 19세기(메이와, 간세이, 분카 연간): 민족의 다양한 세계관 형성, 대중문화

한층 더 발전, 하나의 양식이 된 우키요에 황금시대 진입, 아울러 풍경화조화로 발전.

(4) 20세기(메이지, 다이쇼, 쇼와 연간): 우키요에 쇠퇴, 새로운 판화 양식의 등장.

## 평민 사회의 문화 태동

15세기 중기 '오닌의 난應仁之亂'[33]에서 비롯된 100년 천하대란은 일본이 근대로 전환하는 데 깊은 영향을 끼쳐서 평민 문화 발흥의 토양이 되었다. 그러나 100년 가까이 군웅이 할거하고 제후들이 쟁투하는 가운데 전통 가치관이 무너지고 왕공 귀족의 쇠락에 따라 기존 사회계층 역시 다시 형성되는 국면을 맞았다. 중앙집권체제가 약화되면서 제후들이 영지를 확보하고 지방 귀족이 할거하게 되었다. 시운에 응하여 신흥 무가 계층 또한 준동하여 새로이 각축을 벌이고 있었다. 예교가 무너짐에 따라 자유를 맞이한 평민들은 문화 재건이라는 새로운 상황에 직면했다.

오닌의 난 이후, 신흥 무가 계층이 정치체제 재건을 주도했다. 이들 다수가 민간에서 나왔으며 이로 인해 어느 정도 평민의 이익을 대표했다. 오다 노부나가[34], 도요토미 히데요시[35] 등이 중앙집권체제를 수립하여 100년 전란을 평정하고 민생을 안정시켰으니 이 공은 결코 지워질 수 없다.

이로 인해 재건된 근세 예술은 다음 몇 가지 특징을 드러냈다. 첫째, 옛 문화가 파괴되고 무가 문화가 일어나 문화·권력·금전·무력을 장악한 신흥 무가의 사상 및 취미가 반영되었다. 둘째, 이미 쇠락한 공가公家[36]와 귀족 등 특권층은 복고 이념을 토대로 고전 문화를 다시 세우려 했으며 일부 귀족화된 무가 역시 이런 경향을 드러냈다. 셋째, 평민 문화가 발흥했다. 일본은 중국을 포함한 동

남아 각국뿐 아니라 서양과 무역하면서 얼마간 국제적 시야를 얻어 전통 관념이 변화했고 새로운 문화 예술이 등장했다. 또한 지역개발에 따라 물질 생산이 점차 풍부해지고 연안의 경제도시가 신속히 발전했다. 재력이 현저히 약화한 귀족 계층과 달리 평민 계층이 해마다 부유해졌고 아울러 평민 부호가 출현했다. 경제가 근본적으로 변화하면서 평민 문화가 흥성하게 되었다. 다른 한편으로, 공가와 무가를 중심으로 하는 계급적 색채가 짙은 문화가 일어남에 따라 이를 상징하는 대형 건축, 장식미술, 공예성 조각 역시 발전했다. 중국 전통미술과 일본 고전 회화의 부흥은 주로 장식성을 띤 금벽산수화조 쇼헤이가를 통해 이루어졌다. 동시에 하층 평민 문화가 발전하여 풍속화, 희극 무용, 음악과 문학이 발달했는데 고전 예술에 비해서 부담 없고 낭만적인 색채가 훨씬 더 두드러졌다. 이처럼 상하 계층의 예술이 다르게 발전했는데 바로 이것이 일본 근세 문화의 특징이다.

평민층이 대두함에 따라 사회 문화 건설이 새로운 국면을 맞으면서 화파를 중심으로 한 전통 양식이 붕괴되었다. 현실을 즉흥적으로 표현하는 그림의 수요가 늘어 사생을 기초로 하는 새로운 기법의 생성을 촉진했다. 이런 흐름이 대세를 이루는 가운데 (비록 유파 의식이 아직도 얼마간 존중받기는 했지만) 구체적 기법과 양식에서는 차용과 변혁의 바람이 불기 시작했다.

—— **풍속화**

아즈치모모야마시대는 일본 미술이 토착화로 나아간 시기이다. 쇼헤이가에서 완전히 다른 회화 양식이 탄생했다. 시대정신이 반영되고 주제가 서로 다르며 매력이 가득한 풍속화가 나타난 것이다. 이는 근대 이래 흥기한 시민사회가 잉태한 장르이다. 무로마치시대에서 에도시대 초기까지 풍속화가 성행했는데 일

본 회화사에서 이들 작품은 '근세 초기 풍속화'로 불리며 교토를 중심으로 제작되었다.

무로마치시대 말기부터 모모야마시대까지 일본 사회는 전란과 짧은 평화가 번갈아 되풀이되었다. 오닌의 난으로 교토는 모든 것이 허물어져 예전 풍광은 찾아볼 수 없었고 권위를 잃었다. 도시 부흥 사업에서 결정적 역할을 한 주체 또한 무로마치 바쿠후 정권이 아니라 활발한 경제활동에 따라 형성된 상공업 시민 계층이었다. 감득할 수 없는 내세에 대한 기대를 버리고 현세의 쾌락을 긍정하는 것이 신흥 시민계층의 인생관이었다. 1500년, 오닌의 난 이후 33년 동안 중단되었던 기온마쓰리[37]가 다시 열렸고 이는 당시 시민 경제의 실력을 상징하는 것이었다. 그러나 경제와 정치는 서로 다른 양상을 띠었다. 무사 쇼군의 정치적 지위는 여전히 약했고 실권을 장악한 대립 파벌은 줄곧 정권 탈취를 포기하지 않았다. 지방 제후의 세력 역시 끊임없이 팽창하여 전쟁은 여전히 가실 날이 없었다.

겉으로 드러난 일부의 번영과 국가 전체 형세의 불안정은 평민의 심리에 커다란 영향을 미쳤다. 짧은 인생, 세상사의 무상함을 한탄하고 눈앞의 쾌락을 즐기는 풍조가 폭넓게 일어나 '꿈처럼 부허한 세상'이라고 일컫는 사상이 민간에서 만연했다. 1630년에 제작된 『가부키조시 에마키歌舞伎草子絵巻』에는 1518년에 완성된 가요집 『간긴슈閑吟集』 속 다음의 시를 실었다. "부평초처럼 떠도는 세상 한바탕 꿈에 불과하니, 무에 그리 열심일 필요 있을까. 눈앞의 아름다운 순간을 영원히 기억하자." 이는 100년 넘게 지속된 사조를 반영한 시이다. 이런 정신과 풍조를 배경으로 풍속화가 나타나 시민의 행락과 제례를 묘사했다. 그 중 근세 초기 풍속화를 대표하는 「낙중낙외도 병풍洛中洛外図屏風」은 교토 풍경과 민간 생활, 명절 활동, 행락 같은 화려한 장면을 묘사하여 "전란의 암흑 속에서 빛나는 보석 상자와 같았고"[38] '꿈처럼 부허한 세상'에 칠한 중채重彩로, 이

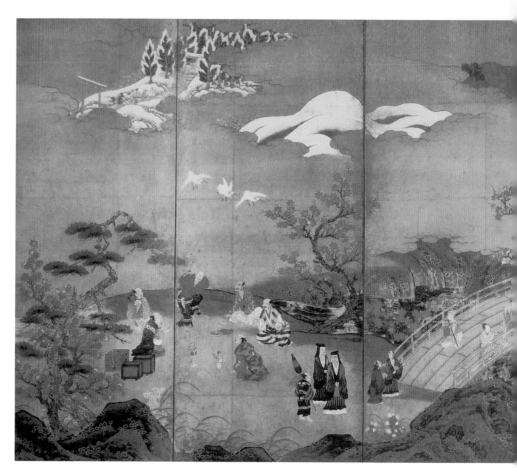

가노 히데요리, 「다카오 단풍 구경 병풍」
지본 착색, 6폭 1첩, 각 363.9×149.1cm, 16세기 후기, 도쿄 국립박물관 소장.

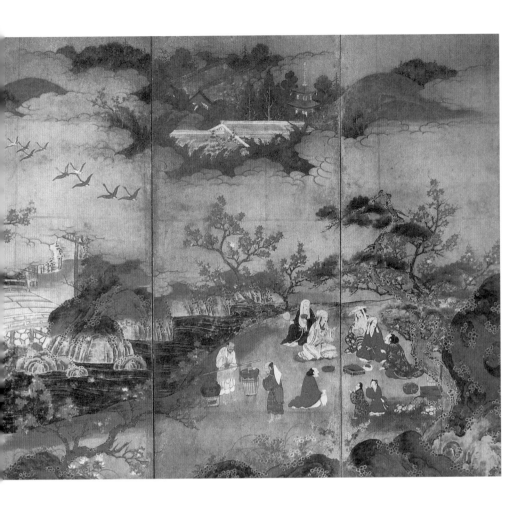

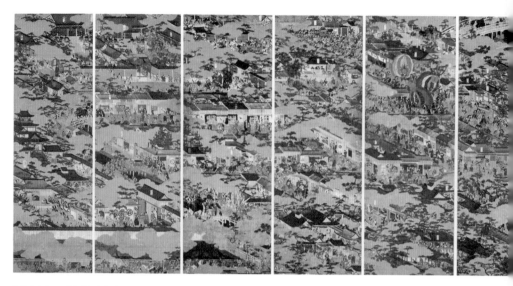

「낙중낙외도 병풍」(후나키 가문 소장본)
지본 금지 착색, 6폭 1쌍, 끝 패널 각 162.5×54.2cm, 중간 패널 각 162.5×58.3cm, 17세기 전기, 도쿄 국립박물관 소장.

후 우키요에 출현의 서막을 열었다.

「낙중낙외도 병풍」의 '낙'은 중국의 고대 도시 낙양을 가리키며 여기서는 교토의 별칭으로 쓰였다. 서기 8세기 말 천도한 이래로 교토의 전신 헤이안교平安京는 낙양성洛陽城이라고 불렸고, 헤이안교 우측 성은 장안성長安城이라고 불렸다. 낙중낙외도는 교토 시내와 교외의 풍광을 묘사한 회화로, 16세기 초부터 17세기 중기에 이르기까지 다른 양식이 나타나 지금까지 70여 폭이 보존되어 있다. 서로 다른 시기에 활동한 화가의 손에서 나왔지만 기본적으로 같은 도식 구조를 따랐다. 화면을 삼분할하여 상부 3분의 1은 교외 경치이고, 하부 3분의 2는 시 구역 경관이다. 화가는 한화의 산점투시, 삼원법 등과 일본 에마키의 사선부감투시법을 융합하여 교토의 주요 경관을 한데 녹여냈다. 일본인은 자연에 민감하고 화면에서 계절 표현을 중시하여 일반적으로 왼쪽에서 오른쪽으로 1년 사계절 경치의 추이를 보여주는 매화, 복사꽃, 들판, 추맥秋麥, 양류楊柳, 수

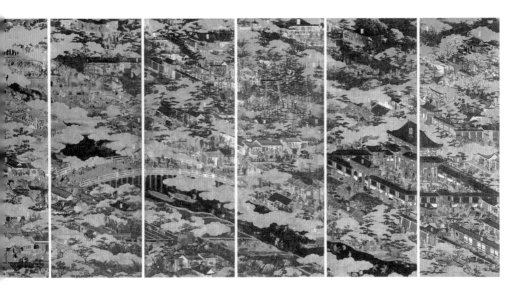

확, 단풍, 설산, 기온마쓰리, 우란분절盂蘭盆節[39] 풍경 등을 볼 수 있다. 교토 시 내의 모습, 신사와 제후의 저택, 서로 교차하는 평민 구역을 상세히 묘사하여 민생의 다양한 모습을 생동감 있게 묘사했고, 귀족 · 무사 · 승려 · 상인 · 순사 · 법사 · 예인 · 거지 등 각양각색의 인물들을 담았다. 화면에서 유조마치, 가부키 야 같은 행락 장소를 묘사하여 이후 우키요에의 주제를 드러냈음을 눈여겨봐야 한다. 화면은 당시 교토의 모습을 폭넓게 반영했으며 더 중요하게는 신흥 시민 계층의 활력을 잘 담아내 북송 장택단의 「청명상하도」 같은 풍모를 상당히 짙 게 풍긴다.

병풍에 그려진 풍속은 쇼헤이가의 제재가 되기도 했다. 1619년 세워진 교 토 도후쿠몬인東福門院 안의 쇼헤이가 「스미요시샤토도住吉社頭図」에서는 행락객 을 주제로 한 표현 기법이 한결 성숙했음을 알 수 있다. 이 밖에 특정 사건을 기 록한 풍속화로는, 1594년 도요토미 히데요시가 문무백관과 함께 나라의 벚꽃

명소 요시노에 가서 꽃을 감상한 것을 표현한 「요시노 벚꽃놀이 병풍」, 도요토미 히데요시 만년을 표현한 「다이고 벚꽃놀이 병풍」 등이 있다. 가노 히데요리의 「다카오 단풍 구경 병풍」은 지금까지 보존된 가장 완전한 초기 풍속화이다. 아름다운 풍경 속에서 화려하고 아름다운 의복을 입은 귀부인과 아이들이 즐겁게 노니는데, 화가는 모든 능력을 발휘하여 현세의 향락 분위기를 그려냈다. 회화의 장식성보다는 공예 제작 느낌이 짙어 이후 우키요에 양식을 예시하고 있다.

1590년, 도쿠가와 이에야스[40]는 히데요시의 명을 받들어 간토 평원의 에도에 영지를 건립했다. 당시의 에도는 작은 어촌으로, 아무것도 없이 황량했다. 이에야스는 에도의 광활한 평원과 풍부한 수자원, 강물이 바다와 만나는 입지가 도시 건설에 유리하다는 점을 간파했다. 그는 전국의 제후에게 에도 건설에 참여하라고 명령을 내리고 장차 일본의 수도가 될 도시를 구획하여 웅대한 건설 사업을 펼쳤다. 도쿠가와 정권이 점차 확립된 1624~43년에 에도는 이미 화려하고 찬란한 모모야마 풍격을 갖춘 무가의 도시로 건설되었다.

전란을 평정한 도쿠가와 정권은 각지에 바쿠후 직할지를 설치하고 가신을 파견하여 통치했다. 이른바 바쿠한幕藩 체제이다. 교토의 조정은 바쿠후 감독의 통제를 받아 천황과 인척들은 권력의 중심에서 멀어졌으며 단지 전통 문예에 빠져 세월을 보낼 뿐이었다. 야마토에는 『겐지 모노가타리』 같은 고전 제재를 표현하는 데 머물러 시대 발전에 역행했고 기법 면에서도 틀에 박힌 정식화로 나아갔다.

에도 회화는 관방官方 화파와 재야在野 화파가 '아雅 속俗', 둘로 나뉜 모습

을 볼 수 있다. 관방 화파로 화단에 군림한 가노파와 도사파는 이상화된 틀에 머물러 화가의 개성을 표현하지 못했고 대중과 정서를 공유하지도 못했다. 신흥 풍속화는 야모토에의 근대 양식으로, 인생과 세속의 감정을 진지하게 표현했다. "우키요에는 일본 근세의 특수한 역사 단계에서 탄생해 사람의 생명, 생활, 생존 그리고 사회 문화, 생태와 밀접하게 연관되어 있다. 풍속화는 고정불변의 개념화 기법을 거부하고, 동태적 변화 양식을 구현했다. 따라서 가노파, 도사파라는 단순한 유파관을 가지고 해석할 수 없다."[41]

에도시대 초기, 민간 화가를 마치에 시町絵師라고 불렀다. 이들의 풍속화는 뚜렷한 유파적 특징이 없었다. 이 시기 회화는 교토 일대를 중심으로 제작되었지만, 에도 경관을 묘사한 「에도 명소 유락도 병풍」 같은 작품이 이미 나타나기 시작했다. 당시 활동한 수많은 민간 화가의 이름이 알려지지 않고 있는데 유독 이와사 마타베에岩佐又兵衛는 학계의 특별한 관심을 받았다. 그의 별명은 '우키요 마타베에'였다. 현재 확인할 수 있는 작품으로 「36가센도 편액」이 있으며, 화면 뒤쪽에 "간에이 17년 6월 17일 화가 도사 미쓰노부의 말류 이와사 마타베에 그리다"라고 적혀 있다. 이후에도 작품이 계속 발견되었

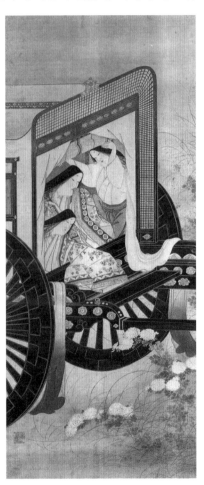

이와사 마타베에, 「관녀관국도」
지본 담채, 132×55cm, 17세기 전기, 도쿄 야마타네미술관 소장.

는데 「관녀관국도」에 나오는, 뺨이 탐스럽고 이마가 긴 여성 형상이 우키요에와 일맥상통한다. 여러 에마키의 인물 표현과 짙은 생활 숨결 역시 마찬가지이다. 그는 세속 생활을 묘사하며 작품 활동을 시작했기 때문에 초기 우키요에의 상징적 시조로 여겨진다.

## 간분 미인도

도쿠가와 바쿠후의 문치 정책에 힘입어 17세기 후반부터 일본은 비교적 오랫동안 평화로웠다. 비록 각지의 제후와 다이묘가 여전히 버티고 있었지만 바쿠후 정권이 정치·군사·경제 각 분야에서 절대적 우위에 있었기 때문에 전국이 안정되었다. 바쿠후는 농업·어업·광업의 발전을 촉진했으며 도로와 수운을 정비해 상품유통이 원활해졌다. 일반 백성의 경제력이 크게 향상되고 도시에 부유층이 형성되기 시작했다. 또 한편 폐관 쇄국정책이 민족의식을 드높여 민족경제와 민족문화가 번영했다. 경제가 비약적으로 성장하여 독특한 문화가 싹트기 시작했다.

특별히 1657년에 발생한 대화재[42]를 언급할 만하다. 이 사건은 뜻밖에도 독특한 에도 대중문화가 형성되는 계기가 되었다. 사흘 동안 지속된 메이레키 대화재로 많은 민가 주택이 불탔을 뿐 아니라 모모야마 문화가 특징인 화려한 무가 건축들이 잿더미가 되었다. 이 사건으로 교토에서 유래한 '일본미'의 원형이 소멸하여 에도는 전통문화에서 해방되었고 귀족의 영향에서 완전히 벗어난 독창적인 평민예술을 꽃피우게 되었다.

"귀족예술이 된 풍속화는 객관적인 현실 사회를 표현하는 성격을 띠었지만, 평민예술이 된 신흥 풍속화는 현실 사회의 주관적 체험을 더욱 중시했다. 이런 점에서 귀족예술과 평민예술이 본질적으로 구분된다."[43] 따라서 우키요에를 중

심으로 한 새로운 야마도에 개념이 확립되었고, 이 변화 과정은 간세이 연간의 풍속화에서 시작되었다. 비록 당시의 풍경화조화가 여전히 신흥 무가와 공경이 즐기는 상류층 예술이기는 했지만 하층민의 생활을 표현한 신흥 풍속화가 점차 출현했다. 이 두 가지 풍속화는 서로 달랐는데, 전자는 주로 건축의 일부인 쇼헤이가로 여전히 대형화를 고집했고, 후자는 주로 평민의 일상을 묘사한 괘축 掛軸(족자)으로 소형화되는 양상을 띠었다. 구도 측면에서 보면, 전자는 인물과 풍경의 비례가 대등하고 '사람의 현실'을 표현한 반면, 후자는 '현실의 사람'을 묘사하는 데 중점을 두어 일상을 영위하는 인물의 정취를 화면에 담았다. 여기서 주체 의식의 자각을 볼 수 있다. "신흥 풍속화가 주로 개인의 감정을 표현하면서 귀족예술에서 평민예술로 변화했다. 이는 새로운 양식의 야마토에 풍속화의 주요 특징이다."[44]

괘축 미인화 역시 '육필화 우키요에'라고 일컫는다. 현존하는 가장 이른 시기의 작품인 「연선미인도」에서는 한 여성이 처마 밑에 서 있다. 이는 『이세 모노가타리』에서 조형과 기법을 빌려온 작품으로, 고전 화법의 미인도에서 기원하여 우키요에를 향하여 나아간 것이다. 이런 단독 미인 입상은 그것이 유행한 시대의 연호를 앞에 붙여 부르는데 이 '간분 미인도'는 17세기 중기 이래 50여 년간 지속되었다. 특히 섬세한 기법은 점차 하나의 양식으로 고정되고 다양한 표현형식을 낳았다.

「연선미인도」
지본 착색, 42×19.5cm, 17세기 중기, 도쿄 국립박물관 소장.

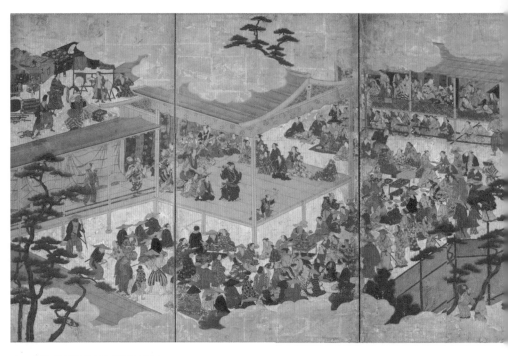

가노 다카노부 공방, 「여성 가부키도 병풍」
지본 착색 금은박, 268.4×80cm, 1610년대, 뉴욕 메트로폴리탄미술관 소장.

## 가부키

1603년, 교토 이즈모 신사의 무녀 오쿠니阿国가 노래와 무용이 있는 공연 형식을 창작했다. 처음에는 거리에서 평민이 혼자 공연하는 양식이었지만 나중에는 여성 연기자 위주의 집단 가무로 변했다. 처음에는 이를 가부쿠傾く라고 불렀다. 일본어 가부쿠는 기이하고 아름다우며 일상적 규칙을 벗어났다는 뜻이다. 발음이 가부歌舞와 비슷해서 점차 가부키歌舞伎라고 부르게 되었다. 음악歌, 무용舞, 연기伎는 무대 공연의 중요 요소이다. 최초의 가부키는 연기자의 화려한 팔다리 동작으로 관중을 끌어들였다. 나중에 남녀 연기자의 추문이 연달아 터져나오자 바쿠후 정권이 풍기 단속에 나서 여성의 출연을 금지하고 여성 배역까지 남성이 맡게 했다. 이를 오야마女形라고 하며 중국 경극의 화단花旦에 해당

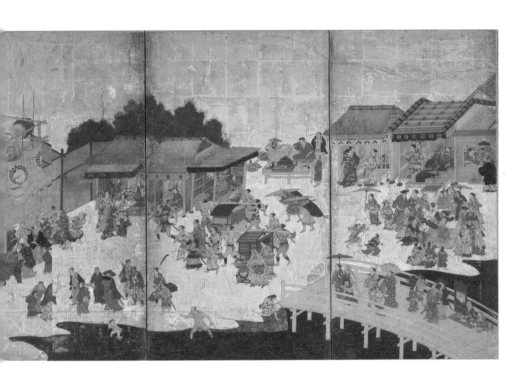

한다. 가부키의 독특한 배역인 오야마는 매우 매력적이었고 우키요에의 주요 표현 대상이 되었다.

당시 유행한 가부키 연기자는 신기한 복장으로 유명해졌고 폭넓은 인기를 끌었다. 「낙중낙외도 병풍」에서 최초의 가부키 무대가 묘사되었고 나중에 독립된 가부키 그림 병풍이 나타났다. 가부키는 당시 중요한 풍속화 주제였다. 현존하는 가장 이른 작품인 「여성 가부키도 병풍」은 1610년대 그림으로, 당시 차야茶屋에서 즐기는 장면을 묘사했다. 『요시와라 풍속도권』에는 전통 악기 샤미센을 손에 든 유녀 가부키가 등장하고, 각양각색의 잡기 예인을 묘사한 그림도 있다. 「기온마쓰리 예도 병풍」은 호화롭고 세밀한 묘사로 간에이 시기의 풍격을 구현하여, 제사 의식보다 인물의 표정과 동작에 주의를 기울여 더욱 사람들

의 주목을 끌었다.

에도 경제가 번영함에 따라 가부키의 주요 공연장 역시 교토에서 에도로 옮겨왔다. 1624년 오늘날 교바시와 니혼바시 사이의 나카바시난치에 설치된 소극장이 에도 가부키의 요람이 되었다. 나중에 일련의 사건이 일어나 바쿠후는 1714년 나카무라자, 이치무라자, 모리타자 세 극장을 승인하고 함께 관리했다. 이들 극장을 에도산자江戸三座라고 하고, 속칭 가부키초라고 하는데, 부유해진 에도 시민이 행락과 소일거리를 찾아가는 곳이 되었다.

이치카와 단주로 가문은 에도 초기부터 가장 권위 있는 가부키 가문으로 군림했으며 2020년 현재까지 13대째 가부키를 전승하고 있다. 초대 이치카와 단주로는 14세에 에도에서 무대에 올랐고 용맹스러운 동작을 곁들인 아라고토 양식을 창안했다. 이는 홍색, 청색 등으로 강렬한 대비를 이루는 얼굴 분장이 특징이며, 극중 주인공은 초인적 힘을 지니고 권선징악을 행하여 에도에서 온통 찬사를 받았다. 대표적인 작품으로 〈시바라쿠〉〈야노네〉 등이 있다. 2대 이치카와 단주로가 공연한 가부키 명극 〈스케로쿠 유카리노 에도자쿠라〉는 아라고토에 수려하고 부드러운 풍격을 더했다. 극의 줄거리는 다음과 같다. 스케로쿠는 호쾌하고 담대하고 영웅적인 협객으로, 오이란 아게마키와 사이가 좋다. 그는 권력과 재력을 손에 쥐고 나쁜 짓을 저지르는 도호 히게노 이큐와 대결하여 통쾌한 승리를 거둠으로써 관객의 혼을 쏙 빼놓는다. 스케로쿠의 형상은 영웅적이고 빼어나면서 문아文雅한데, 에도 사람의 심미 의식과 인생관이 구현된 것이다. 이로 인해 〈스케로쿠 유카리노 에도자쿠라〉는 에도 가부키의 대표작이 되었다. 이 작품은 이치카와 단주로 가족에 의해 대대로 전해져 아라고토가 더욱 광채를 발하게 된다. 1832년 7대 이치카와 단주로가 공연과 복장, 도구, 양식 18종을 선정하여 '가부키 18번'이라고 일컬었다. '18종의 무예'에서 차용한 명칭으로, 이치카와의 가전 연기가 되었는데, 스케로쿠 또한 이런 양식 중 하

나이다. 가부키 18번의 최대 특징은 과장에 있다. 공연뿐만 아니라 분장에서 복장, 색채에 이르기까지 대비가 강렬하고 선명할 뿐 아니라 아름다워서 관객의 눈길을 사로잡는다.

무대 공연 예술로서 가부키는 복장 양식과 문양에서도 평민예술의 심미적 취향을 대표했다. 명극 〈스케로쿠 유카리노 에도자쿠라〉를 예로 들면, 스케로쿠의 두건은 보라색을 중심으로 흑색, 홍색, 옅은 황색과 어우러지니 이는 에도 사람들이 좋아하는 색이다. 아게마키의 일본식 블라우스는 화려하고 아름답고 시적 정취가 풍부하고, 이큐의 호화로운 복식에는 용, 봉 등의 자수 도안이 가득하다. 여기에는 당시 에도 사람들의 중국 취향이 반영되어 있다. 가부키의 복식과 도구의 아름다움은 에도 사람들의 흥미진진한 이야깃거리가 되었고 우키요에의 아주 좋은 제재가 되었다.

가부키와 중국 경극의 유사한 점은 저명한 연기자 개인의 매력이 호소력을 불러일으킨다는 점이다. 일본어에서 가부키의 배역을 야쿠役라고 하며 배역에 따라 분장한 연기자를 야쿠샤役者라고 한다. 가부키의 매력은 야쿠샤의 매력과 밀접한 관계가 있어서 야쿠샤와 배역을 이해해야 가부키를 더 잘 감상할 수 있다. 그래서 가부키를 제재로 한 우키요에를 야쿠샤에役者絵라고 한다.

## 2. 에도 출판업

우키요에가 출판상이 주도하는 문화 상품이 된 것은 에도 출판업의 융성과 밀접한 관련이 있다. 에도 초기 각종 출판물은 주로 목판 각인본이었으며 시장 수요를 충족시키려고 출판상은 중국에서 온 각종 그림책과 화보를 직접 번각飜刻했다. 이리하여 에도 출판업은 명청 목판화의 영향을 많이 받았다. 당시 세

속 소설이 매우 유행했으며 삽화가 딸린 대중적인 읽을거리가 더욱 환영을 받았다. 용맹한 무사를 묘사한 희극이든 황당무계한 골계희滑稽戱 혹은 '인형 조루리'[45]이든, 평민들 사이에서 매우 인기가 있었으며 극중에 표현된 광경과 인물이 판화 형식의 삽화로 묘사되었다. 전통 판화와 비교하면, 표현 기법이 더욱 분방해져 인물들이 살아 뛰는 듯하고 성격도 선명해졌다. 동시에 기녀 이야기를 묘사한 색정 서적도 많이 출판되었다. 특히 인기를 끈 미인도는 간분 미인화를 계승했으며 17세기 전반 풍속화 기법을 흡수하여 인물 형상에 생명력이 넘친다.

### 불교 판화에서 명청 목각 그림책까지

조판彫版* 인쇄술은 오랜 역사를 자랑하며, 현존하는 가장 이른 중국 불교 판화는 1944년 쓰촨성 청두에서 출토된 『범문다라경주도』(757)이다. 최초의 조판술은 불교 경전과 불교 포교물의 인쇄에 사용되었다. 당대唐代에는 불교가 성행하고 승려가 전국에 널리 퍼져 크고 작은 사찰이 수만 채에 이르렀다. 또한 경전을 간행하는 바람이 불어서 조판 인쇄업 발전을 촉진시켰고 오래된 연대의 진품이 지금도 전해되고 있다.

견당사遣唐使**가 왕래함에 따라 당대의 판각 경서가 일본에 많이 들어갔다. 일본 최초의 판화 역시 불교 경서의 목각 인쇄본이며, 지금까지 고찰한 바로 가장 이른 것은 764년 각본 『백만탑다라니』로, 현재 나라에 보존되어 있다. 송대는 중국 목판인쇄가 발달한 시기로, 당시 민간 교류가 성행해 수준 높은 송대 목각 판화가 끊임없이 일본으로 흘러들어갔다. 헤이안시대 중기 이후 일본 승려

---

* 나무 따위에 조각하거나 글자를 새기는 일.
** 나라, 헤이안시대에 중국에 파견한 사신.

『이세 모노가타리』 사가본
1608, 도쿄 엔후쿠지 소장.

가 송나라에 들어감에 따라 일본 목각 판화도 비약적으로 발전했다. 11세기 이후 귀족층이 주도하여 사찰을 건립하고 불상을 만들었는데 불교 경서의 인쇄와 불교 이야기를 소재로 한 판화 제작 역시 활발해졌다. 무로마치시대 말기에 이르기까지 일본의 목각 판화는 교토와 나라 지역에 집중되었는데 주로 불교 서적 출판에 쓰였다.

무로마치시대 후기에 유행한 풍속소설을 제재로 한 나라의 그림책은 큰 사원의 회불사繪佛師들이 제작했다. 모모야마시대 이후 교토의 시민 화가 역시 값싼 안료로 서적을 대량으로 제작하였는데 책자 형식의 모노가타리에를 생산했다. 『이세 모노가타리』는 책자 형식의 나라 그림책보다 더 빨리 등장했고, 형식이 소박한 에마키는 묵화에 간단히 색만 입힌 정도였다. 모모야마시대에는 이런 소박한 채색화를 이미 시장에서 볼 수 있었다. 1608년 교토 사가嵯峨 지역에서 제작되어 사가본이라고 불리는 목각 인쇄본은 그림이 책에 삽화로 이용되어 커다란 반향을 일으켰다. 나중에 이런 풍격의 영향을 받아 성행한 목판 삽화는

여덟 가지 화보(번각)
목판, 1672, 가나가와현 마치다 시립국제판화미술관 소장. 윗줄 오른쪽부터 『초본화
시보』『목본화조보』『고금화보』『매죽란국사보』, 아랫줄 오른쪽부터 『명공선보』『육언
당시화보』『칠언당시화보』『오언당시화보』

붓으로 홍, 녹, 황 같은 몇 가지 색을 입혀서 단록본丹綠本이라 불렸으며 초기
우키요에는 이런 방법을 계승했다.

명대에는 회화가 쇠퇴했다. 그러나 판화는 전에 없이 발달하여 송대의 수
준을 훨씬 뛰어넘었다. "목판화에서 만력萬曆 시대는 의심할 바 없이 황금시대
이다. 과거 700~800년간 누적된 탁월한 기술과 경험이 한껏 발휘되었고 새로
운 창조와 성취가 나타났다."[46] 중국의 판화 기술과 출판업은 명대 만력 연간
(1573~1620)부터 청대 강희 연간(1662~1722)까지 빠르게 발전해 아주 높은 수
준에 도달했다. 여기에는 사회적 원인이 있었다. 무엇보다 조판 기술의 향상이
판화 수준을 높이는 주요 동력이 되었다. 당시의 젠안建安, 후이저우, 진링*, 쑤
저우, 항저우, 베이징, 톈진 등지에서 조판업이 성행했고 민간 서적상이 많이

* 젠안은 오늘날 푸젠으로, 후이저우는 안후이로, 진링은 난징으로 명칭이 바뀌었다.

생겨났다. 그들은 조직, 제작, 경영, 판매의 측면에서 출판인쇄업의 발전을 이끌었다.

각종 서적의 수요가 급증해 분야별 경쟁이 일어났고 조판 생산이 늘었으며 품질 또한 높아졌다. 당시 후이저우는 전문 조공雕工 기술이 정밀한 것으로 이름 높았고 숙련공이 구름처럼 모여들어 후이파徽派 조판공의 명성이 전국을 뒤흔들었다. 명대 중엽 이후 희곡과 소설에 삽화가 대거 사용되어 『서상기』『수호전』『서유기』『금병매』 등이 독자의 환영을 받았다. 『개자원화보』와 『십죽재전보』는 시대의 고전이 되었고, 후세 화가들이 관련 기법을 참조했으며, 소형 채색 투판법套版法 '두판餖版'과 공화법拱花法(가라즈리空摺)* 같은 기술이 성숙했다.

명대 판화 발달을 가져온 또하나의 원인은 여러 대가들이 조판을 위하여 그림을 그렸다는 것이다. 이전 시대에는 매우 드문 일이었다. 송대 회화 수준이 매우 높아 북송, 남송 대에 화원에 유명한 작가가 많았지만 판화를 제작한 사람은 드물었다. 명대에는 달랐다. 화가 당인, 구영 그리고 명말의 진홍수 등이 신분 하락을 감수하고 조판 인쇄용 삽화를 그렸고 유명 화가들이 각종 판본을 위하여 수준 높은 그림을 많이 그렸다. 이는 당시 사회의 주요 흐름으로 자리잡았고 명대 판화 발전의 중요한 기초가 되었다.

17세기 초, 나가사키를 통해 일본에 들어온, 삽화가 있는 명대 각본이 일본 판화의 발전을 이끌었다. 명대 판화는 에도 민간 각본보다 100여 년 일찍 성숙했으며, 선이 유려하고 도법이 정밀한 판화가 통상 화물과 함께 나가사키로 들어가 일본 화가들의 좋은 모델이 되었다.

---

\*   색을 묻히지 않고 찍어내는 각판 인쇄법. 부록 참조.

당시 에도는 인구 100만을 헤아리는 번화한 도시였다. 문화 고도 교토나 경제 중심지 오사카에 비해 신흥도시 에도는 아직 자신감을 갖지 못했다. 그러나 신흥도시는 전통을 따라야 한다는 부담이 없었고, 전국 각지에서 여러 분야의 인재가 끊임없이 쏟아져 들어와 자유로운 예술 창조에 매진하여 활력이 넘쳤다. 도쿠가와 바쿠후를 따라온 수많은 하급 무사, 각종 업종의 종사자, 상인, 농촌에서 온 근로자가 에도에 자리잡음으로써 아쿠쇼惡所 라고 불리던 화가류항花街柳巷* 역시 전에 없던 번영을 맞이했다. 그들은 비록 문화 수준이 높지 않고 성격도 거칠고 투박했지만 활력이 충만하여 본래 왕성하던 출판업이 한층 더 발전했다. 하층민의 독서 수요를 만족시키기 위해 각종 출판물을 다루는 쇼오쿠書屋 역시 많이 생겨났다.

에도의 쇼오쿠는 주로 세 가지 유형이 있었다. 첫째, 쇼모쓰야書物屋는 학술과 교양서적, 이야기책 등 비교적 진지한 책을 출판하고 판매했다. 둘째, 에조시야繪草紙屋는 쇼오쿠라고도 하며 주로 일반 시민을 대상으로 하는 기뵤시黃表紙[47], 에조시繪草紙[48] 같은 부담 없는 읽을거리를 출판 판매했다. 셋째, 가시혼야貸本屋에서는 책을 빌려주었다.

17세기 말 이전에는 주요 출판상과 쇼오쿠가 모두 교토와 오사카 지역에 집중되었다. 에도의 번영으로 출판 시장 역시 점차 확대되었다. 그러나 에도의 출판업은 제약을 받았다. 당시 교토의 출판업자가 일본과 중국의 고적과 불교 경전을 포함한 주요 서적의 출판권을 장악했기 때문이다. 이를 '이타카부板株'라고 하였으니 바로 오늘날의 판권이다. 당시 이타카부는 도서 한 권, 한 권에 대한 영구 출판권으로, 다른 서적상이 중쇄하거나 재판하는 행위는 엄격히 금지되

---

\* 　이른바 화류계라는 말의 원어이다.

었다. 『겐지 모노가타리』를 예로 들면, 출판권을 모두 교토 출판업자가 소유했기 때문에, 에도의 출판업자는 이타카부를 사지 않으면 이 책을 출판할 방법이 없었다. 이는 의심할 바 없이 에도 문화의 발전에 심각한 영향을 끼쳤다. 에도 출판업자는 소송을 제기해 새로운 출판 규칙을 수립하고자 했지만 패소했다. 이로 인해 교토의 제약을 빨리 벗어나 독립 출판 시장을 형성하는 것이 긴급한 임무가 되었고, 이를 위해서는 다량의 신간 서적을 출간해야 했다. 그런데 이런 국면이 에도 출판업의 발전을 촉진했고 우키요에 융성에 필요한 넓은 시장을 제공했다.

에도 중기, '우키요'라는 말이 앞에 붙은 통속소설과 각종 물품이 나타났다. 우키요조시(대중소설), 우키요부쿠로(작은 주머니), 우키요보시(모자) 등이다. 우키요에라는 명사는 1681년 발행한 하이카이쇼『여러 가지 풀』[49]에서 맨 먼저 나타났다. 일본어 浮世는 憂世와 똑같이 발음이 우키요이고, 浮世라는 단어는 일본 중세 이래 불교의 정토에 반대되는, 번뇌 가득한 현세를 가리켰다. 현세 정신을 찬양하고 찬송하는 근대 시민 입장에서 우키요라는 용어는 실로 안성맞춤이었다.

1682년 오사카에서 발행된, 풍속소설가 이하라 사이카쿠가 지은 세속 소설 『호색일대남好色一代男』에 '우키요, 우키요비쿠니浮世比丘尼, 우키요쇼분浮世小文' 같은 단어가 많이 나왔다. 우키요라는 단어에는 당시 가장 유행한 인생관이 깃들어 있고 모종의 색정적 의미도 있다. 우키요에는 현실 사회를 표현한 회화라기보다는 속칭 아쿠쇼라고 불리던 화가류항을 묘사한 그림이라 할 수 있다. 당시 에도 시민들의 취향에서 비롯된 장르이다.

## 3. 에도 평민 문화의 후방 기지 ─ 요시와라

17세기 이래 에도가 급속히 발전함에 따라 전국 각지에서 무사, 상인 등이 모여들어 남성 인구가 폭증했다. 에도시대 일본 인구는 약 2500만 명, 그리고 에도 지역 인구는 100만 명에 이르렀다. 그중 청장년 남성이 약 25만 명이었는데, 무사와 평민이 각각 반을 차지했고 청년 여성은 겨우 8만여 명으로 성비가 3대 1을 초과했다[50]. 이로 인해 수많은 창기가 나타났고 색정업소가 문을 열었다. 사료에 의하면, 에도 후카가와 일대에서 유곽 니시타야를 경영하던 사장 쇼지 진에몬이 1605년과 1612년에 통일 관리하는 유곽을 설치해 외부와 격리하고 보호조치를 실시하여 사회 풍기를 바로잡을 것을 바쿠후에 건의했다.[51]

1617년, 바쿠후는 마침내 쇼지 진에몬으로 하여금 니혼바시 후키야초(지금의 니혼바시 닌교초)에 최초로 창기 지역을 설치하게 하고 명칭은 '요시와라吉原'라고 했다. 1638년, 요시와라에 대문을 설치하고 사방에 담을 둘렀으며 전문 관리자를 파견했다. 폐쇄식 유곽이 정식으로 형성된 것이다.[52] 초기 요시와라의 고객은 주로 권세 있는 귀족과 상층 무사였고, 영업시간은 낮으로 한정되었다. 에도 요시와라와 교토 시마바라, 오사카 신마치는 일본 3대 윤락가가 되었고 환락을 즐기려는 이들의 눈길을 사로잡았다. 메이레키 대화재 이후 요시와라 유곽은 아사쿠사의 니혼즈쓰미로 옮겼다. 면적은 1.5배 커져서 약 1만 제곱미터였고, 신요시와라라고 했다. 에도성 북쪽에 자리잡았기 때문에 '북국'이라는 별명이 붙었다. 유녀의 도주와 탈출을 방지하기 위해 사방에 담을 쌓았고, 유곽 안에는 유녀의 집 이외에 일용품점, 목욕탕 등이 있어서 작은 성이라 할 만했다. 대문으로 들어가 나카노초를 따라 곧장 직진하면, 5분도 안 되어 요시와라 전체를 지나갈 수 있었다. 일단 들어온 유녀에게는 이 작은 성이 삶의 전부였다.

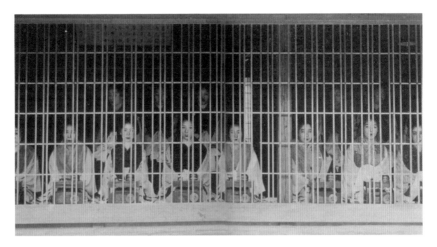

요시와라 기녀가 길을 따라 설치된 목책 뒤에 단정하게 앉아 유객을 부르고 있는데 이를 하리미세張見せ라고
한다.(1900년 촬영. 고니시 시로 등 編, 『100년 전 일본』, 쇼가쿠칸, 2005)

18세기 전기, 요시와라의 총인구가 8000명을 넘어섰고 그중에 유녀는 1743년 전후 2000~3000명이었다. 이렇게 방대한 무리의 생계를 책임진 자들은 특권을 지닌 부유층이 아니고 수많은 하급 무사와 시민계층 직원이었다. 겐로쿠 연간(1688~1703) 이후, 무가 정권이 점차 쇠약해짐에 따라 에도는 시민이 주도하는 도시가 되었고, 부유해진 시민, 특히 바쿠후가 고용한 상인이 요시와라의 단골이 되었다. 1751~63년에는 고급 유녀인 다유太夫, 고시格子가 더이상 존재하지 않았고, 일찍이 만남의 장소로 애용되고 비싼 값을 치러야 했던 아게야 역시 사라졌다. 동시에 산차, 우메차라고 불리는 수많은 저급 유녀가 증가했다. 이들은 단속당하는 사창에 소속된 경우가 많았다. 이로 말미암아 요시와라의 유락 방식 역시 간소화되어 성을 사고파는 풍조가 가속화되었다. 요시와라 유곽의 문턱이 점차 낮아짐에 따라 에도 시민뿐 아니라 전국 각지에서 유람객이 몰려들어 요시와라는 유례없는 번영을 구가했다.

요시와라를 소개한 서적 『요시와라 사이켄吉原細見』이 1679년부터 비정기적으로 출판되기 시작했다. 오늘날의 여행 가이드북에 해당하며, 에도시대 베스트셀러로 150년 동안이나 출판되었다. 1791년에 출판된 『요시와라 사이켄』에 의하면, 당시 유녀는 3000명에 달했고, 상대적으로 폐쇄된 계급사회를 형성했다. 그중 최고 등급 유녀를 오이란 혹은 다유라고 했다. 용모가 아름다웠을 뿐 아니라 문화적 소양이 상당히 높아서 재색을 겸비한 스타였다. 이들은 주로 귀족과 상층 무사를 상대했다. 다유와 그다음 등급인 고시, 쓰보네조로를 상위 3대 유녀라고 불렀는데 이들은 악곡, 다도, 화도花道, 시가, 서예, 무용 등 전통 기예에 뛰어났고 우키요에 미인화의 주요 원형이다. 이들은 가장 이르게는 1658년에 판본 삽화에 등장했다.[53]

요시와라의 유녀는 대부분 농촌의 빈곤한 가정에서 왔다. 물론 모두 그런 것은 아니고, 교토의 공경 귀족 집안의 공주나, 바쿠후를 건드려 신분이 바뀌고 전 재산을 몰수당한 제후의 딸도 적지 않았다. 요시와라에는 전문적으로 농가의 자녀를 사들여서 오이란 후보를 만드는 제겐*이 있어서, 한 해 내내 전국 각지를 뛰어다녔다. 요시와라에 들어온 10세 전후의 여자아이를 가무로라고 부르는데 하녀와 유사하다. 우선 일상 잡무에 종사하며 유녀들 시중을 들면서 눈과 귀로 보고 익히는데 그중 끼가 있는 아이는 장차 오이란을 꿈꿀 수도 있다. 15세 전후의 소녀를 신조라고 부르며, 정식으로 견습 단계에 진입한 뒤에는 후리소데 신조**라고 부른다. 이들은 유녀를 대리해 현장의 사무를 분배하며 17세가 넘으면 견습 단계를 마치고 독립하여 손님을 받기 시작한다. 이 기나긴

---

\* 뚜쟁이를 말한다.
\*\* 유곽에서 막 손님을 받게 된 어린 유녀.

「야치요 다유」
견본 착색, 82×33.2cm,
17세기 중기, 교토
스미야호존카이 소장.

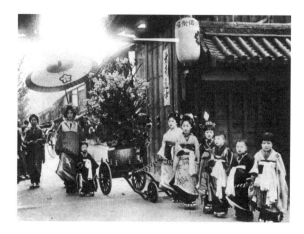

'오이란도추＊'의 한 장면이다. 당시 교토 시마바라 오이란이 외출하는 모습으로 꽃수레가 길을 열고 시종들이 앞뒤에서 수행하여 매우 호화로운 모습이다. 지금은 민속 경관으로 보존되고 있다.(1890년 촬영. 고니시 시로 등 편, 『100년 전 일본』, 쇼가쿠칸, 2005.)

과정에서 각종 악기 연주, 다예, 가무, 시서 창작 등을 배워 자질을 높이고 최고급 오이란이 되기 위해 노력해야 한다. 그러나 유녀의 종사 연령이 27세로 제한되어 있어서, 이때까지 자기 몸값을 모으지 못하면 대부분 요시와라에 남아 단순노동에 계속 종사했다. 유녀가 오이란이 되기는 매우 어려웠다.

이하라 사이카쿠는 『호색일대남』에서 오이란을 다음과 같이 묘사했다. "손님이 오면 비파를 연주하고, 피리를 불고, 와카를 부르고, 차를 우려내고, 꽃을 꽂고, 시계를 조정하고, 손님과 바둑을 두고, 여자의 머리를 빗어주고, 고금의 이야기를 주고받아 모두가 감명을 받는다." 오늘날의 아사쿠사 신사에 요소오이 다유粧太夫라는 요시와라 오이란의 서예 비석이 보존되어 있어 그들의 교양 수준을 엿볼 수 있다. 오이란을 제재로 한 최초의 통속소설 『쓰유도노 모노가타리』가 1624년 무렵에 간행되었다. 「야치요 다유」는 간분 미인도 중에서도 뛰

＊　유녀들이 치장하고 이동하는 모습.

어난 작품으로, 1650년대의 교토 명기 야치요를 표현한 것이다. 화면에는 야치요가 지은 와카가 적혀 있어 당시 오이란의 학식과 교양의 한 측면을 보여주고 있다. 특히 언급할 만한 것은 처음 손님을 맞는 쇼카이初会에서 '오이란도추'라고 일컫는 장면으로, 지명받은 오이란이 주거지에서 손님을 만나는 장소로 가는 모습이다. 오이란이 중앙에서 걷고 어린 가무로가 따라가고 오이란 후보인 후리소데 신조가 앞에서 길을 이끌고 있다. 또한 수행하는 사람으로 일상생활을 돌봐주는 은퇴한 유녀와, 등을 들고 양산 펴고 길을 열고 뒤를 정리하는 인마가 의기양양 요란하게 저잣거리를 지나는 모습이다. 오이란도추의 장면은 극히 호화롭고 전형적이어서 가부키와 우키요에의 주요 제재가 되었다.

## 독특한 요시와라 문화

요시와라는 100년의 변천을 거쳐 에도 대중문화의 발상지가 되었다. 이키粋라는 독특한 개념은 원래 남자가 요시와라에서 유녀와 나누는 예절을 가리키는 것이었다. 요시와라는 세상과 격리된 도화원이자 정말로 이루어지기를 꿈꾸는 유토피아이기도 했다. 홍등가와 가장 다른 점은 '모의 결혼'에 있다. 모든 과정과 순서가 실제와 동일하다. 허구와 진실의 감정이 교차하고 규칙이 복잡하며 깍듯할 정도로 예의를 차린다. 일반적으로 모두 쇼카이, 우라裏, 나지미 삼부곡을 거쳐야 한다. 순서 하나하나 시간이 많이 걸리고, 두 사람 다 높은 긍지를 품고 부드럽고 고상하게 행동하여, 몸을 사고파는 일에서 풍기게 마련인 저속함이 전혀 없다. 그렇게 하지 않으면 세련되지 못하다고 했다. 이키는 원래 기품과 교양이 있고 유머 감각이 풍부하다는 뜻으로, 나중에는 에도 사람이 숭상하는 품격 수양과 심미 의식을 의미하게 되었다. 이와 유사한 개념이 쓰우通로, 원래 요시와라의 각종 유락 방식에 숙련된 것을 가리키며 화류계에서 인정과

세태에 기민하게 반응하는 것을 가리키기도 했다. 나중에는 어떤 사물 혹은 영역에 숙련된 정도를 의미하게 되었고 이키와 더불어 에도 특색이 깃든 문화 개념이 되었다.

요시와라는 일반 화가류항이 아니라 에도 최대의 사교장으로, 오늘날의 문화예술센터에 해당한다고 볼 수 있다. 이곳에는 아름다운 공예미술품과 감상할 만한 명화·명곡이 있었다. 유객은 하이카이俳諧*와 다도 모임에 참여할 수도 있어 저명한 문인학자와 우키요에 화가들 역시 요시와라의 단골이었다. 색정업에 종사하는 유녀 이외에 요시와라에는 많은 직업 예술인과, 서비스업에 종사하는 수많은 직원이 있었다. 요시와라에는 자체 명절이 있다. '나카노초'라는 벚꽃 피는 중앙 대로는 요시와라 문화의 중심지로, 새해 첫날부터 연말 그믐까지 매월 각종 축제를 열었다. 예를 들어 2월이면 신사에 제사하는 하쓰우마初午가, 3월이면 벚꽃 감상 시기에 가장 호화로운 요자쿠라夜桜 등이 열렸다. 민간의 모든 명절에 대응하는 행사가 여기서 열렸고 요시와라 고유의 7월 다마기쿠도로玉菊燈籠** 등은 요시와라의 중요한 행사였다.[54] 요시와라에서 기원한 수많은 악곡이 에도 지역의 유행곡이 되었고 여러 가부키 작품이 요시와라 이야기를 제재로 삼았다. 우키요에 역시 요시와라를 호화로운 무대로 묘사했다.

비록 수많은 하급 기녀는 비참한 처지를 벗어나지 못했지만 요시와라 유곽은 시민 문화의 발원지였다. 여성의 다양한 헤어스타일과 복장이 모두 요시와라 유곽에서 시작되어 유행을 탔고, 이후 가부키·음악·무용 등의 공연예술과 더불어 에도에서 호평을 받았다. 요시와라는 당시 사회의 유행을 이끌었다. 요시와라에서 효고마게 헤어스타일이 최초로 유행하여 비녀 개수가 바뀌었고 에도 후기에 유행한 후지산처럼 높이 솟은 시마다마게를 일반 여성들이 모방하

---

* 일본에서 와카와 렌가를 이어받아 발전한 시의 양식.
** 요시와라 유녀 다마기쿠의 죽음을 기리기 위해 해마다 여는 등불 제전.

여 지금까지 이어지고 있다. 비록 유녀들은 일반 시민과 달리 고유한 방식으로 옷을 입었지만 정미한 복장과 문양은 여전히 에도시대 유행을 이끌었다. 이로 인해 여성들도 요시와라 단골이 되었고 최신 스타일과 디자인을 발견할 수 있었다. 오자와 쇼이치가 지적한 것과 같다. "우키요에는 오늘날의 여성 잡지와 같았고, 요시와라는 유행하는 스타일의 발원지였다. 모두 오이란의 풍속을 모방했다."[55]

<br>

## 미인화의 발전

초기 뵤부에서 유녀 풍속을 묘사하기 시작하여 풍속화 전성기에 그려진 「낙중낙외도 병풍」은 교토 유곽의 면모를 상당히 잘 묘사했다. 간에이 초년의 『쓰유도노 모노가타리 에마키』는 중세의 비관적인 세계관에서 벗어난 작품으로 우키요 풍속에 대한 강렬한 관심을 엿볼 수 있다. 보스턴미술관에 소장된 「유리도 병풍」은 당시의 풍모를 구현한 고전적 작품이다. 바쿠후는 풍기 단속에 나서 1629년에 기녀 활동을 금지했고 1640년에 교토 창기가 집중된 지역 로쿠조미스지마치를 시마바라로 옮겼다. 거리에서 활보하던 유녀들이 사라졌고, 대신 그림으로 들어가 세밀한 화법을 통해 매력을 한껏 표현했다. 「마쓰우라 병풍」은 배경 묘사를 포기하고 인물 조형이 안겨주는 시각적 즐거움과 화면의 장식성에 주의를 기울인 작품이다. 역동성과 환락성, 분출하는 생명력은 찾아볼 수 없고 조용한 이야기가 자리잡았다.

바쿠후가 공식 허가한 요시와라 이외에 에도에는 몰래 경영하는 색정업소 구역이 있었으니, 이를 오카바쇼岡場所라고 한다. 「유나도 병풍」은 원래 4폭 뵤부로, 고증에 의하면 우측에 인물 군상이 또 있었다. '유나湯女'는 당시 온천 목욕탕에서 일하고 색정업을 겸하는 여성으로, 좌측 두번째 사람의 몸에 있는

「유나도 병풍」
지본 금지 착색, 80.1×72.5cm, 17세기
전기, 시즈오카 MOA미술관 소장.

浴이라는 글자로 신분을 분명히 알 수 있다. 이 보부에는 선이 매끄럽고 조형이
간결한 미인도로 생동감이 넘친다. 이로써 풍속화는 개방된 세속 행위를 묘사
했을 뿐 아니라 이야기 형식을 추구했으며 여성미의 표현에 주력했음을 알 수
있다. 간에이 시기 풍속화에서 초기 육필화 우키요에가 나타났다. 이는 가부키
와 유곽이라는 주제뿐만 아니라 현실의 여성미를 표현하려 했다는 공통점이
있다. 간에이 시기의 「무용도 병풍」은 병풍 1폭에 한 인물을 그렸다. 나중에 괘
축화에 나오는 1인 미녀도는 이로부터 변화한 것이다.

　기보시, 샤레본酒落本[56] 같은 소설 형식 서적에서도 요시와라 이야기를 대서
특필했다. 이리하여 특정 상황의 특정 인물들 관계를 세밀하게 묘사한 유리문
學游里文學이 탄생했다. 요시와라의 쓰우에 정통하고 심지어 요시와라 유녀를 아
내로 맞았던 에도 문인이자 우키요에 화가 산토 교덴山東京伝이 1787년에 간행
한 샤레본 『고케이산쇼古契三娼』에 다음과 같은 시가 있다. "새롭게 개발한 에도
땅, 청루에 미인도 많구나. 산호와 비취로 베개 장식하고, 비단 금침에 원앙을
수놓았네. (……) 아침마다 사랑을 나누고, 저녁마다 낭군이 바뀌네." 요시와라
환락 장소의 화려함과 사치스러움을 구구절절 세밀하게 증언한 것이다.

요시와라는 가부키초와 이름을 나란히 했던 환락가로, 에도 사람들은 통상 둘을 함께 거론하여 에도의 2대 아쿠쇼라고 했다. 이 요시와라와 가부키가 우키요에의 생장 토양이 되었으며 요시와라, 가부키, 우키요가 에도 평민 문화의 3대 지주였다. 역사학자 다케우치 마코토가 명확히 말했다. "에도 요시와라는 빛나는 일면도 있고 어두운 일면도 있다. 그러나 요시와라를 빼면 에도 문화는 어디서부터 설명해야 할지 모르고 근거를 찾을 수도 없다."[57]

## 4. 우키요에 창시 — 히시카와 모로노부

히시카와 모로노부菱川師宣는 에도만을 바라보는 아와노쿠니 호타安房国保田(지금의 지바현)에서 태어났다. 염직품 재봉과 자수를 업으로 삼은 집안의 장남이고, 어릴 때부터 그림 그리기를 좋아해서 부친을 따라 꽃무늬 도안 제작을 배웠다는 것만 알려져 있다. 그러나 마땅히 계승해야 하는 가업을 포기하고 만 20세도 안 돼 에도로 가서 시정소설에 들어갈 삽화를 그렸다. 홀로 그림 그리기를 익힌 모로노부의 초기작은 주로 육필화이며, 나중에 명청 판화의 영향을 받아서 판화와 회화를 결합한 기법을 창안했다. 그는 소설 그림책에 들어가는 삽화라는 장르를 독립시켜 감상용 그림으로 만듦으로써 우키요에의 창시자가 되었다.

### 천지개벽의 경지

에도에 도착한 모로노부는 일본 전통 회화의 가노파, 도사파 등을 접했지만 평민 화가로서 풍속화와 여러 민간 화풍의 영향을 받았다. 모로노부는 1672년 서

히시카와 모로노부, 『무가백인일수』
1672, 스미즈리에혼 1책

명한 그림책 『무가백인일수』를 처음 출판했다. 역사에 남은 100명의 무가 가수의 좌상, 노래, 주석을 포함한, 인물 초상과 문장이 반씩 차지한 그림으로 구성된 책이었다. 이 출판물은 평민 화가가 처음으로 서명한 그림책이어서 우키요에 화가의 등장을 알린 대표작으로 알려져 있다.

목각 삽화 출판계에서 빠르게 명성을 쌓은 모로노부는 더욱 많은 제재를 섭렵하기 시작했다. 화가류항에서 가부키 배우의 광고 책자에 이르기까지, 풍경 명승에서 고전 이야기에 이르기까지, 미인도에서 풍속화에 이르기까지 온갖 제재를 다루었으며 『야마토에 대전』 『미인도 대전』 등은 많은 에도 시민의 환영을 받았다.

모로노부가 제작한 그림책의 특징은 대화면으로서 두 쪽에 걸쳐 펼쳐지며 글은 위쪽 5분의 1 면적에 몰려 있어 전통 판화와 확연히 다른 풍격을 형성했다. 유사 이래 삽화가 글에 종속된 전통 형식이 뒤집혀 이제 판화가 출판물의 주요 내용이 된 것이다. 우선 목판화의 굵은 선이 명쾌한 흑백과 잘 대비되었다. 화가는 세밀한 수법으로 인물의 정신적 풍모를 표출하여 남성의 힘과 역동성, 여성의 부드러움과 아름다움을 포함하여 당시 사회 풍속을 온전히 반영했다. 교토

에서 온 전통 판화는 활력이 충만한 에도 민풍을 표현할 방법이 없었다. 수요가 폭증했기 때문에 모로노부는 끊임없이 출판상과 화고畵稿 제작을 계약했고, 명성이 점점 높아져 우키요에를 수인 판화 형식으로 제작하는 유명인이 되었다.

대중의 취향과 수요를 만족시키기 위해 모로노부는 그림이 문자에 종속되던 전통에서 벗어나 새로운 양식의 단폭 판화를 창조했다. 일본어로 이치마이에一枚絵라고 하며, 이것이 우키요에의 기본 양식이다. 우키요에가 전통 그림책이나 소설 삽화와 근본적으로 구별되는 점은 단폭 판화라는 형식이다. 모로노부의 우키요에는 모두 다폭 연작으로, 대부분 12폭 1세트로 되어 있다. 이를 구미모노組物라고 하는데 중국 전통 회화 책자와 유사하다. 이런 형식을 후세 우키요에 화가들이 이어받았다.

모로노부가 1681~83년에 제작한 『우에노 꽃구경 풍경』과 『요시와라 풍경』은 비교적 이른 시기의 단폭으로 구성된 연작 판화이다. 우에노와 아사쿠사 두 지역은 에도시대 평민 문화의 요람으로 전국 각지에서 수도로 들어오는 유람객을 흡수했다. 더불어 우키요에의 고향으로, 에도 스미다강 일대의 평민 일상 생활의 여러 면모가 우키요에를 통해 묘사되었다. 『우에노 꽃구경 풍경』 연작은 총 13폭으로, 벚꽃을 감상하려고 우에노에 몰려든 인파를 전경식으로 묘사했다. 『요시와라 풍경』은 당시 환락가였던 요시와라의 풍속을 제재로 한 연작으로, 요시와라 지역 산과 들의 모습에서 시정 생활에 이르기까지 다양한 풍경을 담은 판화이다. 모로노부는 야마토에의 부드럽고 아름다운 선묘 기법을 흡수하여 기존 판화의 경직된 선을 날아 움직이고 탄성이 풍부한 선으로 바꾸었다. 부유층의 수요를 만족시키려고 일부 판화에 색을 입혀 이후 다색 판화의 출현을 알렸으니 이는 초기 평민 문화를 묘사한 대표적인 우키요에이다.

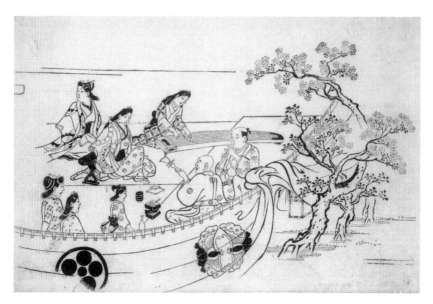

히시카와 모로노부, 『우에노 꽃구경 풍경』 중 「꽃구경 연회」
스미즈리에, 42.5×27.8cm, 1680년대, 시카고미술관 소장.

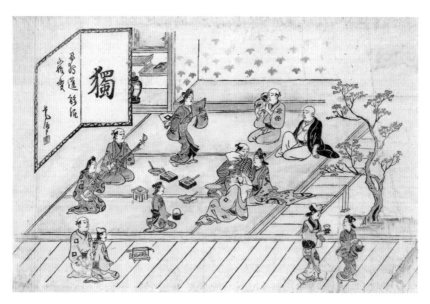

히시카와 모로노부, 『요시와라 풍경』 중 「아게야 오요세」
스미즈리에 채색, 41×27.4cm, 1680년대, 개인 소장.

모로노부의 에마키와 뵤부에는 에도시대 평민 유락의 진솔한 모습이 담겼다. 주요 제재는 세 종류가 있다. 요시와라, 가부키, 에도 풍속이다. 그는 1673~80년대부터 요시와라를 제재로 한『요시와라 풍속도권』「요시와라 유흥도 병풍」, 가부키를 제재로 한「가부키도 병풍」『기게키차야 유락도권』같은 대표적인 선화 우키요에들을 연이어 제작했다. 또한 에도의 양대 아쿠쇼의 여러 모습을 모은『북루 및 연극도권北楼及演劇図卷』은 시민들의 향락 생활상을 집대성한 것이라고 할 수 있다. 이 밖에『에도 풍속도권』「에도 풍속도 병풍」등은 사계절 경치와 도시 풍광을 표현했다.

모로노부의「가부키도 병풍」은 좌우 2폭으로, 위에서 아래로 내려다보는 전경식 화면으로 당시 에도 가부키 극장의 모습을 묘사했다. 배우와 관객의 다양한 모습을 생동감 있게 표현하여 당시 에도 민중 오락이 성황했음을 보여준다. 화면은 우측에서 좌측으로, 다시 말해 가부키 극장 입구에서부터 펼쳐지는데,

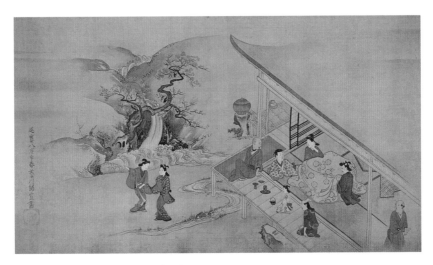

히시카와 모로노부,『북루 및 연극도권』(부분)
견본 착색 1권, 697×32.1cm, 1672~89, 도쿄 국립박물관 소장.

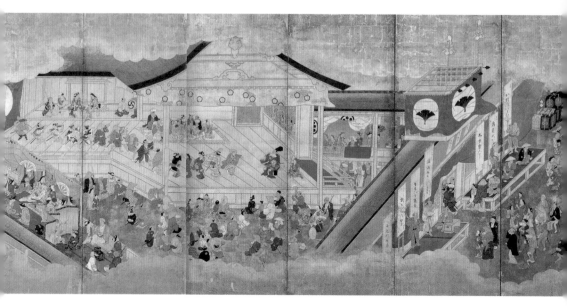

히시카와 모로노부, 「가부키도 병풍」(우측 병풍)
지본 착색, 6폭 1쌍, 각 397.6×170cm, 1692~93, 도쿄 국립박물관 소장.

전루에는 은행잎 문양의 막이 걸려 있어 당시 에도의 최고급 가부키 극장인 나카무라자임을 알 수 있다. 입구 양쪽 탁자 앞에는 관객을 맞이하는 몇몇 종업원이 있고 그들 뒤의 벽에는 공연 제목이 적힌 팻말과 배우의 이름이 적힌 펼침막 7개가 걸려 있다. 가설무대 앞은 호객 소리에 이끌린 행인들로 북적이고 삿갓을 쓴 배우가 무리와 대오를 이루고 있다. 또한 배우에게 보낸 호화로운 선물이 산처럼 쌓여서 배우들이 수준 높은 공연을 앞두고 설레며 기대하는 모습을 생동감 있게 전달하고 있다.

우측 병풍의 화면에는 탁 트인 무대가 펼쳐져 있는데, 공연이 한창 진행중이어서 사람들의 눈길을 끈다. 무대 아래에 자리잡은 관객의 자태가 저마다 다르고 표정도 풍부하다. 무대 좌우에 설치된 사지키는 귀빈석이다. 호화로운 시트를 제공하고 맛있는 음식과 음료를 마련해두었다. 또한 병풍으로 좌석을 나누

고 천막, 대발로 다른 손님의 시선을 차단하여 조용히 관람할 수 있게 했다.

좌측 병풍에는 무대의 이면이 묘사되어 있어 마치 현장에 있는 느낌이 든다. 공연용 의상을 입고, 헤어스타일을 다듬고, 분장을 하는 모습 등이 포함되어 있다. 배우뿐 아니라 각종 업무를 맡은 사람의 자태도 묘사해 화면에 사실감이 가득하다. 이어지는 광경은 극장과 통하는 찻집의 모습으로, 주로 가부키 배우의 흥을 돋우려고 설치한 것이다. 화면에는 배우와 이로코色子라 일컫는 색을 파는 젊은 남자가 등장하여, 쾌락을 추구하는 남색 세계를 그렸다. 화가는 이로코의 춤을 주요 장면으로 삼아 주연을 묘사했다. 또 정원에는 벚꽃 감상용 술자리가 마련되어 있음을 알 수 있다. 더불어 남자 손님과 배석해서 술 마시고 즐기는 배우 곁에 이로코가 있다. 마지막은 극장 찻집 정면의 출입구 장면으로, 배우와 이로코가 무사 손님을 맞는다.

에도성은 건설 과정에서 점차 두 구역으로 나뉘었다. 하나는 야마노테山の手라고 불린 상류사회 지역이다. 오늘날의 황궁 주변이며 당시 이름난 주거지였다. 푸른 나무가 그늘을 드리우고 환경이 아름다워 에도성 내부의 정치 중심이었다. 또 한 구역은 평민 구역으로, 시타마치下町라고 했다. 오늘날의 아사쿠사, 우에노 일대로, 많은 소상인과 수공업 장인이 모여 살았다. 그들은 주로 수상 운수, 에도항의 물자 집산과 상업 활동에 종사했다. 아사쿠사와 우에노는 에도 평민 문화의 요람으로 유람객이 모여드는 곳이었다. 이로써 에도 평민 구역의 일상생활을 묘사한 그림이 천태만상의 풍속 에마키를 구성했다. 모로노부가 처음 창작한 에도 풍속의 정수를 모은 『에도 풍속 에마키』(전 6권)는 현존하는 가장 이른 시기의 에도 사계 경치와 생활 풍속을 표현한 그림들이다.

모로노부의 「에도 풍속도 병풍」 역시 2폭으로 구성되었다. 우측 1폭에는 가을에 센소지를 참배하는 이들의 떠들썩한 풍경과 스미다강에서 배를 타고 노는 사람들을 그렸고, 좌측 1폭에는 우에노, 간에이지, 시노바즈노이케 같은 명

히시카와 모로노부, 「에도 풍속도 병풍」
지본 착색, 6폭 1쌍, 각각 397.8×165.5cm, 17세기, 워싱턴 프리어미술관 소장.

승지에서 봄꽃을 감상하는 유람객을 그렸는데 소나무와 벚꽃을 묘사한 기법은
전통 일본화의 격조가 있다. 여기서는 에도 민중이 계절을 즐기는 방식을 볼 수
있으며 복장과 헤어스타일의 색채가 풍부하고 사실적이다. 간에이지는 도쿠가
와 바쿠후 제3대 쇼군인 이에미쓰가 1625년 세운 절로, 오늘날의 우에노공원
일대에 자리잡았고 천태종 간토 총본산이다. 도쿠가와 집안 대대로 위패를 모
시는 곳 중 하나로, 바쿠후 쇼군 여섯 명이 간에이지 묘지에서 영면하고 있다.
간에이지는 에도성에서 보면 음양도陰陽道의 귀문鬼門에 해당하여 에도의 진호
사鎭護寺*이기도 하다. 이후 간에이지 부근이 우에노라 불렸는데 에도시대 벚꽃
명승지였다. 오늘날 벚나무 1200여 그루가 남아 있다. 시노바즈노이케는 간에
이지 경내에 있다. 연못 중앙 벤텐지마의 석비 기록에 따르면 우에노다이치와
혼고다이치 사이 지명이 시노부가오카忍ヶ岡였던 데서 연못의 이름이 유래했는
데, 남녀가 여기서 몰래 만나고는 했다고 여겨져 15세기부터 시노바즈이케不忍

* 외적이나 재난으로부터 나라를 지킨다는 의미를 지닌 절.

<sup>池</sup>라고 불리기 시작했다. 간에이지는 전성기에는 면적이 100만 제곱미터를 넘었고, 총 39개의 시인<sup>子院</sup>*이 있었으며, 오늘날에는 중건한 것을 포함하여 19개가 남아 있다.

**뒤돌아보는 미인**

모로노부는 규모가 큰 병풍과 에마키 이외에 단폭 1인 미인도 제작에도 뛰어났다. 나중에 유행한 우키요에 판화 미인도는 모로노부가 처음으로 시도한 것이다. 모로노부는 에도 전기 미인화 풍격을 거울로 삼았으며, 그의 붓질에 따라 인물의 동태와 조형이 상대적으로 고정된 틀을 형성하여 각종 병풍과 에마키에 응용되었다.

「뒤돌아보는 미인」은 모로노부가 직접 그린 미인화로 확인된, 현존하는 극

---

\* 본당에 속한 작은 사찰.

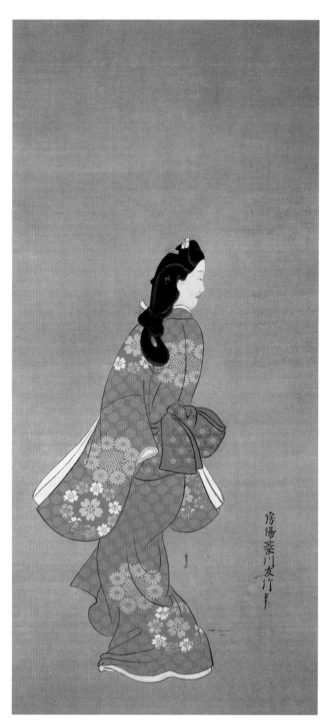

히시카와 모로노부,
「뒤돌아보는 미인」
견본 착색,
63.2×30cm,
1688~1704, 도쿄
국립박물관 소장.

소수 작품 중 하나이다. 모로노부의 대표작인 이 그림에서 화가는 미인의 앞모습이 아닌, 등 뒤를 돌아보는 모습을 그렸다. 새로운 시각과 표현 방식으로 헤어스타일과 복장 문양 등을 묘사했다. 미인은 다마무스비라는 헤어스타일을 했는데 머리칼이 치렁치렁 아래로 늘어지고 머리에는 투조*한 비녀가 꽂혀 있다. 선명하고 붉은 바탕색의 와후쿠에 국화와 벚꽃의 둥근 문양이 새겨져 있으며 어깨, 소매와 허리 부위, 그리고 치맛자락에 자수 꽃장식을 3단으로 배치했다. 또한 끝이 둥근 소매인 겐로쿠소데, 기치야무스비吉弥結び 방식으로 매듭지은 요대腰帶 등이 당시에도 여성의 옷차림과 풍속을 생생히 보여준다. 보요房陽라는 서명은 모로노부의 출생지 보슈房州를 가리키며, 도모타케友竹는 만년에 사용한 화호畫號임이 틀림없다. 보요로 시작되는 서명이 낯설지만 이전에도 자주 보코쿠房国로 시작하는 서명을 한 바 있다. 모로노부가 만년에 고향을 생각하는 감정을 드러낸 것이다.

## 히시카와 공방

자기 그림이 우키요로 알려졌지만 모로노부는 우키요에 화가를 자처한 적이 없었다. 제작 판매한 판화에 늘 '야마토에 화가'라고 서명해 야마토에의 전통을 이어받았음을 표방했다. 이를 통해 가노파 등 대대로 바쿠후에 소속되었던 화가와 비교해 누가 더 뛰어난지 물었고 시정 생활을 묘사하는 민간의 무명인도 화가로 인정하려는 뜻을 드러냈다. 이런 이상에 기초해 제자들을 조직하여 육필화 작품을 대량 제작했고 '모로노부 그림'이라고 서명하고 판매하면서 점차 히시카와파를 형성했다. 그리하여 우키요에 화가의 선구자가 되었다. 작품이 모

---

\* 판금이나 목재 등의 면을 도려내 도안을 나타내는 방법.

로노부의 진작이냐 아니냐는 더이상 중요하지 않고 히시카와 양식이 대중의 인정과 사랑을 받았다는 점이 중요하다. 히시카와파의 출현은 모로노부 개인 작업의 결과일 뿐 아니라 에도 평민예술의 발전과 성숙을 드러낸 것이다.

육필화 우키요에를 제자가 대신 그림으로써 대량생산이 가능했고 작품 가격이 낮아졌다. 이렇게 작품을 상품으로 판매할 경우 작가의 명성에 큰 영향을 받는다. 하지만 당시 우키요에를 구매하는 민중의 심리는 오늘의 우리와 완전히 달라서 화가의 진작 여부에 집착하지 않았다. 다시 말해 히시카와 스승의 화풍과 모로노부의 서명만 있으면 대체로 만족했다는 것이다. 이런 경향은 우키요에가 막을 내릴 때까지 줄곧 변하지 않았고, 이로 인해 육필화 작품의 감별에 상당한 어려움을 초래했다.

모로노부는 화가로 살면서 약 25년간 총 120여 폭의 단폭화를 그렸고 60종이 넘는 그림책과 100여 권에 이르는 삽화 소설을 제작했다. 그림책의 작품을 25폭으로, 소설의 삽화를 10폭으로 계산하면 2500폭이 넘으니[58] 질과 양 면에서 어떤 화가와도 비교할 수 없다. 모로노부는 목판화의 위상을 높게 끌어올렸다.

히시카와 작업장은 모로노부가 주도하는 가운데 장남 히시카와 모로후사菱川師房, 차남 히시카와 모로요시菱川師喜를 중심으로 여러 제자들이 참여하여 판화와 우키요에를 널리 보급했다. 목판화 측면에서, 삽화와 그림책에서 유래한 연재물을 제작했고 더 나아가 단폭 판화를 독자 양식으로 발전시켰다. 육필화 측면에서는 괘축·에마키·병풍 같은 (형식은 다르지만 내용은 같은) 풍속화에서 다양한 인물과 풍광을 묘사하여 "히시카와 사부가 바로 간토의 사조写照이다."라는 말이 나왔다. 그렇게 모든 사람의 마음을 움직인 것이다.

아쉬운 것은, 형성 초기 우키요에 업계 전체를 이끌었던 히시카와파가 모로노부가 세상을 떠난 이후 빨리 와해되었다는 점이다. 후계자인 장남 모로후사

는 육필화 우키요에 명작을 약간 남기기는 했지만 오래지 않아 그림에서 손을 떼고 염직 가업을 이어나갔다. 그렇지만 모로노부가 개창한 우키요에는 결코 중단되지 않고 다른 화가에 의해 계승 발전되었다.

제2장

# 미인화

미인화는 우키요에의 주요 제재이다. 우키요에 미인화는 에도 초기와 중기 이후로 나눌 수 있다. 에도 초기에는 민간 풍속에 주안점을 두어 생명의 활력을 표현하는 데 집중했으며, 중기 이후에는 점차 유형화로 나아가 색정적 미태를 표현했다. 우키요에 미인화는 전형적인 유미 세계에 속하며 화가는 이상화한 양식으로 작품을 그려냈다. 요컨대 작품에서 인물의 헤어스타일, 복장, 동작을 제거하면 인물 형상이 거의 천편일률이어서 "정식화되고 비개성적이며 인물 한 사람 한 사람이 구분되지 않는다".[59] 이런 경향은 같은 화가의 작품뿐 아니라 유파와 시대를 막론하고 공히 나타난다. 끊임없이 변화를 추구하는 대중의 취향과 시대의 풍상으로 인해 우키요에 미인화 형상은 전형성과 공통성으로 나아갔다. 가토 슈이치는 "일본 여성은 1000년이 넘는 회화사에서 세 번 중요한 주제가 되었고, 세 번 남성과 맞서는 주인공이 되었다. 헤이안시대 귀족 여성을 표현한 에마키, 도쿠가와시대 초기 교토를 중심으로 평민 여성을 묘사한 풍속화, 에도시대 게이샤와 무녀舞女를 표현한 우키요에에서 그러했다"[60]라고 말했다.

## 1. 초기 미인화

우키요에 미인화는 대부분 정권이 공인한 색정 지역 요시와라의 오이란을 원형으로 한다. 나중에 모로노부가 시장의 수요에 발맞추어 이 제재를 한층 더 진전시켰다. 그는 단폭 1인 미인도에 뛰어났다. 이른바 니쿠히쓰에라는 육필화 우키요에이다. 나중에 유행한 우키요에 미인화는 모로노부가 처음으로 문을 열었으니, 그는 간에이 연간의 미인화 풍격을 각종 병풍과 화권에 응용했던 것이다. 그림 속의 여성은 어여쁘고 다채로웠으며, 모로노부는 이를 창조적으로 발전시켜 이상화된 양식을 수립했고 새로운 회화 시대를 열었다.

1   스기무라 지혜에, 「걷는 미인」
    오바이반스미즈리에 필채, 57×28.1cm, 1688~1704, 시카고미술관 소장.

2   스기무라 지혜에, 「고시키부노 나이시」
    오바이반스미즈리에 필채, 59.6×32.5cm, 1673~1704, 도쿄 히라키우키요에미술관 소장.

## 스기무라 지혜에

모로노부의 존재감은 너무나 대단해서 동시대 화가들의 명성이 사그라들 수밖에 없었다. 스기무라 지혜에杉村治兵衛도 그중 한 사람이다. 사실상 17~18세기 교체기에 활동했던 지혜에는 모로노부에 필적할 만한 작품들을 남겼지만, 작품의 서명이 온전하지 않다. 대부분 스기무라杉村 혹은 지혜이次平라고만 적었

을 뿐이다. 그러나 최근 연구가 진척됨에 따라 그의 작품이 많이 확인되었다. 1689년 간행된 『에도도감강목江戸図鑑綱目』에 "판목 아래쪽에 화가 도리아부라초 (스기무라 지헤에) 마사다카"(도리아부라초通油町는 오늘날의 도쿄 니혼바시 오덴마초大傳馬町)라는 서명이 있어 당시 활동한 화가임이 증명되었다. 『에도도감강목』을 통해 지헤에는 우키요에 화가 반열에 올랐다. 그는 1670년대에서 1700년대 초까지 30여 년간 그림을 그렸으니 모로노부보다 5~10년 늦게 화업을 시작한 셈이다. 지헤에의 화풍은 모로노부에 비해 훨씬 고아하고 풍만하며 인물 군상은 질량감이 풍부하다. 큰 폭의 구도를 즐겨 사용했고 화면 균형에 주의를 기울였으며 작품 형식은 주로 단폭이다. 그의 「걷는 미인」을 통해 당시의 복식 문양이 굵고 호방했음을 볼 수 있다. 고적 『이세 모노가타리』의 장절章節이 도안 디자인의 원천이 되었다. 지헤에는 杉, 村라는 서명을 와후쿠 옷깃 부분에 교묘히 감추었다. 인물 조형에서 두터운 풍격을 볼 수 있다. 「고시키부노 나이시小式部内侍」에서는 소녀가 와카를 영탄하는 낭만적 광경을 날렵한 선과 씻은듯이 명쾌한 형상으로 그려냈을 뿐 아니라 당시 유행한 복식과 헤어스타일을 기록하기도 했다.

## 도리이파 시조 도리이 기요노부

우키요에는 단일 먹색으로 탁본한 스미즈리에로 시작했다. 수공으로 착색한 사치품이 일부 있었지만 일반 민중의 요구를 만족시키기는 어려웠다. 이에 따라 각인 기술이 나날이 성숙하면서 우키요에 기법 역시 발전했고 필연적으로 더욱 풍부한 색채 표현이 요구되었다. 최초로 수공 착색에 사용한 것은 광물질 산화납 안료인 단丹이었고, 사이사이 녹색과 황색을 섞어 염색하였으며, 홍색紅色 위주였기 때문에 이를 단에丹絵라고 했다. 단에는 모로노부의 시대에 나타났고, 이후

도리이 기요노부, 「미인 입상」
오바이반스미즈리에, 62×38.8cm, 1695,
도쿄 국립박물관 소장.

몇 세대 동안 우키요에 화가가 이 방법을 채택했다. 단에의 전성기는 18세기 초로, 당시 대표 화가는 도리이 기요노부鳥居淸信와 가이게쓰도 안도懷月堂安度이다.

기요노부는 오사카 배우 집안에서 태어났다. 부친 도리이 기요모토鳥居淸元가 1687년 가족을 데리고 에도로 이사하여 가부키 업계에서 아주 빨리 기반을 다졌다. 기요노부는 어릴 때부터 부친에게 그림을 배웠으며 가장 이른 작품은 1697년 간행된 가나소시*『혼초니주시코本朝廿四孝』로 중국 전통 '24효孝'를 모

* 가나로 쓴 이야기라는 뜻으로 교훈과 계몽이 담긴 단편소설을 말한다.

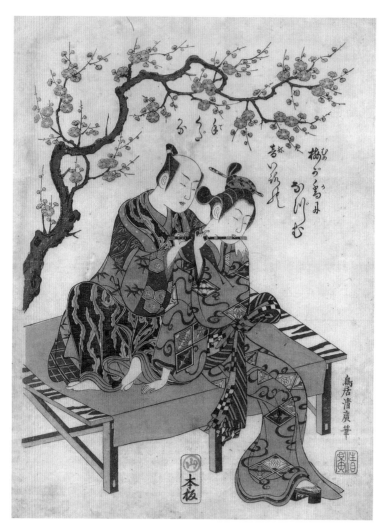

도리이 기요히로, 「매화나무 아래 남녀가 현종 황제와 양귀비가 되다」
오바이반베니즈리에, 43.6×31.5 cm, 18세기 중기, 도쿄 에도도쿄박물관 소장.

방한 그림책이다. 이후 많은 교겐狂言 그림책을 제작했다. 1700년에 간행된 『게이세이에혼娼妓画牒』은 풍격이 성숙한 그림책이며 한 장에 한 사람을 그리는 방식으로 실명과 함께 열아홉 명의 요시와라 명기를 묘사하여 널리 호평받았다. 당시 에도 사람들의 요구에 부합해 작업했던 것이다. 기요노부가 그린 미인화는

유창한 선묘가 장점으로, 모로노부의 유미한 양식과 달리 선 표현에서 힘을 중시하였다. 그는 구도를 과장하였으며 매력이 풍부한 순간을 포착하는 데 뛰어났다. 가쓰야마 헤어스타일과 겐로쿠 연간 유행한 복식 문양은 당대의 전형성을 띠고 있다. 조형상 가장 두드러지는 특징은 탄성이 풍부한 호선弧線으로 이로써 인물의 풍만한 윤곽을 그려냈다. 모로노부가 세상을 떠나고 지혜에 역시 만년에 접어들었을 때 기요노부는 그림에 "야마토 필품 화가 기요노부大和筆品画司 清信"라고 서명하여 야마토에 품격을 계승한 도리이파 장문이 되고 싶은 심경을 드러냈다. 기요노부는 우키요에 인물화의 새로운 양식을 확립한 인물이다.

도리이 기요히로鳥居清広는 미인화에 뛰어난 도리이파 화가로, 속칭 시치노스케라고 하며 도리이파 계보에서 대체로 2대 기요노부에 속한다. 그의 생애를 알 수 있는 자료는 많지 않다. 1751년 전후 큰 판형의 우키요에를 간행했고,[61] 1764년 전후까지 그림을 제작했다. 기본적으로 베니즈리에紅摺り絵를 주로 그렸다. 그는 배우 그림보다 미인화에서 더 높은 성취를 이루었으니 당대 유행에 부합하는 점잖은 미인을 묘사하는 데 뛰어났다. 기요히로의 인물은 자태가 생생히 살아 있고 우아했다. 베니즈리에 중에서 홍색·녹색·황색을 충분히 운용했고 세밀한 수법을 구사했다. 또한 인물 복식에서 배경의 화초에 이르기까지 색을 고르게 가득 채워 화면에 열렬한 정취가 넘친다.

## 가이게쓰도 안도파

가이게쓰도 안도는 육필 미인화에 뛰어났다. 원래 성은 오카자와 혹은 오카자키로, 속칭 데와야겐 나나라고 했다. 에도 아사쿠사 스와초에 살면서 '가이게쓰도' 에야를 경영했고, 주로 요시와라 여행객을 상대로 오이란 육필 초상화를 판매했다. 그가 제작한 판화는 아직 발견되지 않았다. 안도는 모로노부와 기요

가이게쓰도 안도, 「바람을 맞는 미인」
지본 착색, 94.8×42.7cm, 18세기 초, 도쿄
국립박물관 소장.

노부의 영향을 받았으나 선명한 개인 풍격을 드러냈다. 인물 조형은 대범하고 풍도있고 여유롭고 느긋했다. 먹선이 굵고 호방하여 전통 인물 조형의 유약함을 씻어내고 에도 중기의 활달하고 호방한 정신을 구현했다. 작품 한 폭 한 폭에 니혼자레에日本戱絵라고 서명했다. 작품은 인물 입상 위주이고, 착색이 중후하고 밝으며, 유형화된 양식이나 복식과 색채는 변화가 풍부하다. 인물 형상 역시 뚜렷한 개성을 갖추었고 달덩이 같은 얼굴은 방형方形에 가까워 당나라 때의 사녀도仕女図*를 연상하게 한다. 가늘고 긴 단봉안丹鳳眼과 곧게 솟은 콧날, 앵두

같은 입 모양에서는 일본 전통 '인형'의 따뜻함과 우아함을 엿볼 수 있다. 안도의 제자들 역시 스승의 그림을 반복해서 모사했다. 육필 공필화**의 대량 제작에는 시간이 많이 걸렸기 때문에 시장 수요를 만족시키기 위해 한 가지 그림을 계속 제작했다.

안도의 풍격은 제자들에게 널리 전승되었다. 이로 인해 독특한 특징과 풍격을 지녔으나 또 한편 비슷하기도 한 공필 중채 미인화가 '가이게쓰도파 그림'이라 불리며 육필화 우키요에를 대표하는 유파가 되었다. 뛰어난 문하생으로 가이게쓰도 안치懷月堂安知, 도시게度繁, 도다쓰度辰, 도슈度種, 도슈度秀 등이 꼽히는데 풍격과 수법이 스승과 매우 비슷했다. 나중에 제작한 판화 역시 이런 양식을 이어받아 육필화 느낌을 풍겼고 가격도 저렴했다. 미인화 이외에 안도는 민간 전설을 표현한 수많은 그림책도 제작했다. 안도의 그림 사업이 한창 호황을 누릴 때 갑작스러운 변고가 들이닥쳤다. 1717년 정월 무렵, 이웃 상인 쓰가야 젠로쿠가 뇌물수수죄로 바쿠후의 조사를 받았고, 안도는 그와 자주 왕래하고 관계가 깊었다는 이유로 아무 죄 없이 이즈오시마伊豆大島로 유배되었다. 이를 에지마絵島 사건이라고 한다. 1722년에야 특사로 석방되었지만 이후로는 더이상 화업을 일으키지 못했다.

## 미야가와 조순

모로노부의 화려한 육필화 풍격을 계승한 미야가와 조순宮川長春은 에도 오나가사토尾長鄕 미야가와무라宮川村에서 태어나 1704~50년에 활동했다. 모로노부가 세상을 떠났을 때는 겨우 13세여서 사승 관계를 고증할 수 없지만, 야마토에

* 상류층 여성의 생활상을 그린 그림.
** 공필이란 대상을 꼼꼼하고 정밀하게 그리는 기법으로, 가는 붓으로 채색해 화려한 느낌을 준다.

계열의 도사파 그림을 연습하여 육필 미인화에 전념했다. 주로 각종 유녀 형상을 그려, 여성의 요염함과 부드럽고 어여쁨을 표현하는 데 뛰어났다. 특히 안도가 유배를 당한 이후에는 육필 미인화의 일인자가 되었다. 대표작으로는 「유녀문향도游女聞香図」 「풍속도권風俗図卷」 등이 있다. 그의 미인화는 요염하면서도 아취를 잃지 않아 에도 전성기의 당당함을 물씬 풍긴다.

「미인 입상」은 조슌 전성기의 최고 작품으로, 소박하고 우아한 와후쿠를 입은 소녀가 가볍고 부드럽게 치마를 들어올리고 살랑살랑 몸을 기울이는 모습을 묘사했다. 소녀의 몸매는 날렵하고, 복장의 식물 문양은 담백하고 운치가 있어서 어여쁘고, 전체적으로 부드러운 자태가 완미하게 표현되었다. 선의 표현에서 안도와 달리 과장하지 않고 적절히 조정한 부드러움을 드러냈다. 선은 유창활달하고, 색은 경쾌 화려하며, 색상의 설정이 신중하고 세밀하여, 우키요에 대가 중에서도 첫손에 꼽는 육필화의 대가이다. 인물 위쪽의 서예는 종횡무진의 필세와 분방하고 낭만적인 기세로 화면에 인문적 품격을 부여한다.

미야가와 조슌, 「미인 입상」
지본 착색, 90.5×35cm,
야마토문화관 소장.

조슌 또한 우수한 문하생들을 모았다. 미야가와 조키宮川長亀, 미야가와 잇쇼宮川一笑는 그중 뛰어난 자들로, 스승의 풍격을 충실히 계승하였다. 치밀한 색상 설정으로 오이란의 자태를 생동감 있게 표현한 것이다. 특히 잇쇼의 대표작 「향로에서 비룡을 풀어 보내는 유녀」는 짙은 먹물과 선명한 색채를 사용해 미인화의 새로운 표본을 열었다. 그러나 이 일세의 대가도 만년에 비극을 맞게 되는데, 1750년 12월, 조슌이 사업상 분규에 휘말려 구타를 당하고 이에 분노한 제자가 밤에 폭행범의 집을 습격하여 몇 명이 죽고 다치는 결

과를 낳은 것이다. 잘 나가던 문하생 잇쇼는 니지마로 유배당했고, 다음해 조순은 울분을 못 이겨 세상을 떠나 미야가와파는 와해되었다.

## 우키요에 기법 전환기의 오쿠무라 마사노부

18세기 이후 우키요에 기법이 변화하기 시작했으니 바로 오쿠무라 마사노부奧村政信가 활약한 시대이다. 마사노부는 창작 기간이 50여 년에 이르렀고 개인 풍격이 비교적 선명하다. 시험적으로 제작한 단홍丹紅 판화*가 환영받았는데, 마사노부는 이를 통해 전환기의 중요 인물이 되어 만년에도 왕성하게 활동했다. 마사노부의 본명은 신묘親妙인데 속칭 겐파치, 호게쓰도로 불린다. 초기에는 안도와 기요노부의 화풍을 모방했다. 첫 작품은 1701년에 간행된 『창기화첩』으로, 비록 기요노부의 그림책을 모방했지만, 이후 우키요에 화가로서 빠르게 입지를 다졌다. 마사노부는 18세기 초 풍속화와 미인화를 대표하는 화가가 되어 우키요에 업계의 반쪽을 떠받쳤다.

단홍 판화의 창시자를 자처하는 마사노부는 출판상으로서 오쿠무라야를 경영했는데 우키요에 화가 중에는 드문 경우이다. 그는 판화 기법을 다방면으로 탐색하여, 붉은색 단색 판화와 다색 판화의 개량에 힘을 쏟았다. 1730년대 이후는 수공 착색이 마지막 국면에 이르는 시기이다. 마사노부는 세로로 긴 규격의 하시라에柱絵를 창안했는데 실내 기둥에 펼쳐 붙이기 적합한 그림이다. 아울러 그림에 "호게쓰도세이메이 네모토芳月堂正名(柱絵) 根元"라고 서명하였으니 여기서 '네모토'는 기원이라는 뜻으로, 자신이 단홍 판화의 창시자임을 자랑한 것이다. 1740년대에는 하시라에를 제작했으며 화폭 규격을 변혁 창신하여 제재

---

* 초기 채색 판화로, 붉은색 단색 판화를 말한다.

오쿠무라 마사노부, 「목욕하고 나오는 미인」
오바이반베니즈리에, 43.8×32.9cm, 1730, 도쿄 국립박물관 소장.

를 풍부하게 했다. 처음으로 홍색, 녹색을 주조로 한 간편한 색 입히기를 시도하여 성공했다. 이는 18세기 중기에 유행한 베니즈리에의 선구이다. 이 밖에도 많은 육필 미인화와 그림책을 남겼으니 1734년 이후 풍속 그림책 『에혼 긴류잔 아사쿠사 센본자쿠라絵本金龍山淺草千本桜』『에혼 에도 에스다레 병풍絵本江戸絵簾屛風』 같은 걸작을 내놓았다.

1730년대 이후에는 더욱 부드러워진 식물성 안료 베니가 단을 대신하였는데 다른 색채 역시 투명한 식물성 안료로 바뀌어갔다. 주요 안료가 베니여서 우키요에는 베니에紅絵라고도 일컬어졌다. 이 밖에 착색 기술이 정교해지고 조판과 탁본 공예가 더욱 성숙하여 선묘가 세밀하고 우아해졌다. 화면 역시 더욱 세련되고 명쾌해졌다. 또한 먹에 아교를 혼합하여 탁본에 사용했는데 이는 옻칠을 한 듯 광택감이 있다고 하여 우루시에漆絵라고 불렸다. 동시에 금가루, 구리 가루, 운모 가루 역시 특수 효과를 내는 데 쓰였다. 기요노부, 마사노부 등이 일찍이 이 수법들을 빈번하게 사용하여, 초기 우키요에에 적지 않은 개수의 색을 추가했다. 베니에는 단에보다 채도가 높아졌고 우루시에는 더욱 선명하고 빛이 났다.

하지만 수공 착색은 판화의 후속 공예로서 제작 효율에 심각한 악영향을 끼쳤다. 이는 상품의 하나인 우키요에 생산에서 큰 제약이었다. 또 한편 날로 높아지는 사회적 수요가 기술 혁신을 촉진했다. 이러한 이중 압력 아래, 1744년 단색 먹판에 홍색 녹색 두 가지 색판을 입히는 베니즈리에가 나타났다. 이 획기적인 기술에 힘입어 우키요에의 공급 차질이 완화되었고 색채 표현도 한층 더 풍부해졌다. 그러나 베니즈리에는 세트 판화의 기초 단계에 불과했고, 색채 표현은 개념화 쪽으로 나아가서 자연을 사실적으로 묘사하지는 못했다. 우키요에 기술 변화 과정에서 마사노부는 다색 판화 출현에 다리를 놓는 역할을 했다.

## 니시무라 시게나가와 이시카와 도요노부

니시무라 시게나가西村重長와 이시카와 도요노부石川豊信는 베니즈리에 시기 주요 화가이다. 시게나가의 호는 요카도影花堂로, 에도 간다 지역에서 살았고 18세기 초기에 활동했다. 만년에는 쇼오쿠를 경영했다고 한다. 기요노부, 오쿠무라 마사노부 등의 영향을 받아 여러 제재를 섭렵했고, 주요 성취 분야는 미인화였으며 베니에, 우루시에 등의 작품도 제작했다.

『우키요에 루이코浮世絵類考』*에 따르면, 도요노부는 시게나가 문하로 들어가 1740년대 초에 그림을 제작하기 시작했으며 개성이 뚜렷한 기법으로 18세기 중후기를 대표하는 화가가 되었다. 그는 베니즈리에 기술로 미인화의 독특한 양식

니시무라 시게나가, 「꽃 뗏목」
호소반우루시에, 36.5×16cm, 18세기 중기, 보스턴미술관 소장.

을 개발하여 정미한 하시라에들을 만들었다. 살집이 풍성한 뺨, 가늘고 긴 콧날과 앵두 같은 입술, 얇은 눈썹, 가는눈으로 유형화한 인물 형상이 따스한 분위기를 전달한다. 베니에 「벗나무에 소책자를 묶는 소녀」가 대표작이다. 벗꽃이 활짝 피어난 시기에 막을 길게 펼쳐 늘어뜨린 집 밖에서 건강하고 명랑한 소녀가 와카를 쓴 책을 벗나무에 묶고 있다. 날렵한 몸매를 수공으로 세밀하고 정치하게 착색하여 성김과 조밀함이 적절하고, 낭만적인 청춘의 숨결이 넘친다. 1760년대 이후, 새로운 세대의 화가가 출현하고 기술 변혁이 무르익어 도요노부의 우키요에 제작은 점차 감소

---

* 에도시대 우키요 화가들의 전기나 내력을 기록한 편람.

이시카와 도요노부,
「벚나무에 소책자를
묶는 소녀」
세로 오반베니에,
50.9×23.2cm,
18세기 중기, 도쿄
히라기우키요에재단
소장.

했고, 만년에는 주로 육필 미인화를 남겼다. 도요노부는 기나긴 수공 착색 우키요에 시대의 마지막을 환하게 밝힌 화가이다.

<br>

<br>

## ─── 교토 화가 니시카와 스케노부

니시카와 스케노부西川祐信는 에도 우키요에에 중대한 영향을 미쳤다. 우키요에는 '에도에'라고도 한다. 이 명칭을 통해 에도 지역에서 발전하기 시작했음을 알 수 있다. 교토는 에도보다 반세기 일찍 출판이 발달하였다. 교토가 있는 일본 간사이 지역을 가미가타上方라고 부른 데서 교토의 우키요에 역시 '가미가타 우키요에'라고 불렸다. 활발히 활동한 화가 중에 스케노부는 가장 두드러진 인물이다.

스케노부는 교토의 의원 집안에서 태어나서 가노파 화가 가노 에이노에게 그림을 익히고 야마토에를 배웠다. 겐로쿠 후기 교토 출판상 하치몬지야八文字屋의 우키요조시 같은 출판물에 들어가는 삽화를 많이 그렸다. 그의 명성을 높이 끌어올린 작품은 1723년 발행한 상하 2권으로 구성된 풍속 그림책 『백인여랑품정百人女郎品定』으로, 유형도 신분도 다른 여성 형상을 생동감 있게 묘사했다. 상권에서는 여천황에서 민간 여성에 이르기까지 여러 계층을 두루 묘사했고, 하권에서는 주로 유곽의 기녀와 게이샤를 묘사했는데 이 여성들은 서정적이고 낭만적인 분위기를 짙게 풍긴다. 이 그림책은 교토 여성의 복식, 헤어스타일, 생활 습속을 풍부하게 표현하여 민중에게 널리 환영받았고, 후세 우키요에의 발전에 심원한 영향을 미쳤다. 이로써 스케노부는 교토 우키요에계에서 군건한 지위를 확립했다. 이후에는 주로 그림책을 제작했으며 정미한 육필화 우키요에를 많이 창작했다.

스케노부의 화풍은 편안한 자태의 풍만한 여성 조형과 표일하고 날렵하고

부드러운 먹선 윤곽이 특징이며, 동세 넘치는 에도 우키요에 인물 조형과 선명한 대조를 이룬다. 더욱이 육필화 우키요에는 전통문화에 바탕을 두어 한층 더 조용하고 화려하고 고귀한 품격을 드러내며, 화려한 복식과 빼어나고 아름다운 형상이 혼연일체가 되었다. 더불어 묘사된 배경이 인물과 잘 어우러져 화가의 깊은 소양이 구현되었다. 대표작으로는 「기둥 시계와 미인」이 있다. 또다른 작품 「궁예도」는 어머니가 신생아를 위해 신궁을 참배하는 장면을 표현했다. 시녀가 손에 쥔 영지靈芝는 아기가 출생지의 수호 신사에 처음으로 참배한다는 뜻을 담고 있는데, 변화가 풍부한 와후쿠 문양과 장식은 스케노부 작품의 특장으로 여러 화가가 그의 인물 조형과 구도를 모방했다. 이로 말미암아 18세기 중엽의 에도 우키요에는 많든 적든 이전에 없던 시의詩意를 드러내 여유롭고 기품 있는 서정적 분위기가 나타났고 건강미에 섬세한 우아미가 더해졌다. 1780년대 에도 우키요에의 혁신을 이야기할 때 고전 회화와 문학 소양을 겸비한 스케노부의 공은 빠뜨릴 수 없다.

니시카와 스케노부, 「기둥 시계와 미인」
견본 착색, 88.5×31.4cm, 18세기 전기, 도쿄 국립박물관 소장.

## 2. 청춘 우키요에 화가 — 스즈키 하루노부

스즈키 하루노부鈴木春信라는 이름은 우키요에의 혁신과 더불어 역사에 기록되어 있다. 하루노부의 화호는 시고진思古人, 조에이켄長榮軒으로, 시고진은 고전 지향을 드러낸 호이다. 그의 미인화는 또다른 품격을 갖추어 마치 익숙한 이웃집 소녀를 묘사한 것 같다. 하나하나 몸매가 날렵하고 청춘의 감상을 풍겨 요시와라 오이란을 주인공으로 한 미인화와 다르다. 그래서 '하루노부 양식'이라고 하는데 여기에는 두 가지 다른 풍모가 있다. 첫째, 고전 와카에서 소재를 취해 당대 풍속을 표현하여 궁정 심미 의식의 영향을 받은 우아한 여운을 풍긴다. 둘째, 순진한 애정과 시정 생활을 묘사하여 시민의 청신하고 명쾌한 감정을 발산한다.

### 전고를 차용한 '미타테에'

하루노부는 미타테에라는 독특한 회화 형식에 뛰어났다. 미타테에는 변체變體라는 뜻이다. 하이카이 용어로, 원래 사물을 완전히 다른 종류의 사물로 이끌고 은유적으로 표현하는 것을 뜻한다. 다시 말해 이전 사람의 화의畫意 혹은 도식을 참조하여 새로이 창조하는 것으로, 양자가 서로 연관되어 있으면서도 미묘하게 다름을 은유한다. 미타테에를 이해하려면 감상자가 전례와 고전에 밝아야 했다. 그래야 은유의 오묘함을 알아보고 치환의 교묘함과 기지를 맛볼수 있기 때문이다. 모로노부 이래 우키요에 미인화는 대부분 여성 풍속을 표현했다. 사람들은 미타테에의 풍부한 창의와 다양한 제재를 좋아했다. 따라서 미타테에는 전고화典故画 혹은 지섭화指涉画*라고 옮길 수도 있다. 우키요에의 미타테에는 대부분 중국과 일본의 옛이야기나 전설에서 기원하는데 이것이 당대의

사회 풍속이나 미인의 자태로 대체되었다. 하루노부의 제작 의도와 도식은 중국 전통 미학의 영향을 받았으며 또 한편 일본의 일상생활을 제재로 삼았다. 그림에 감추어진 은밀한 시각은 중국 고전 회화의 구상과 배치에서 나온 것이다.

하루노부가 1760년대에 제작한 베니즈리에 『후류 야쓰시 나나코마치風流やつし七小町』 연작은 초기 미타테에로, 일본 헤이안시대 초기 미모의 여가수 오노 고마치의 일곱 가지 전설을 제재로 삼아 당시 유행하던 미인화로 그려낸 것이다. 화풍이 우아하고 아름다울 뿐 아니라 주제 묘사에 기지가 넘치는 하루노부 양식을 구현하여 베니즈리에서 채색 세트 탁본 판화로 전환하던 시기의 기념비적 작품이다. 일본 고대 6가센六歌仙**의 하나인 오노 고마치는 일본에서는 모르는 사람이 없는 미녀이다. 따라서 '오노' 또한 미녀의 대명사가 되었으니 중국으로 치면 서시와 같다. 그녀에 관한 일곱 가지 전설을 오노 나나코마치라 하며, 역대 노가쿠能樂,*** 요쿄쿠謠曲,**** 희극에서 계속 공연되었다.

『후류 야쓰시 나나코마치』 연작 중 「시미즈」는 사원을 참배하는 아가씨와 시녀가 고개를 들어 활짝 핀 벚꽃을 감상하는 모습을 묘사하였으며, 제비붓꽃 도안의 와후쿠를 입고 머리에 옷을 씌운 소녀는 무가의 아가씨 같은 모습이다. 〈시미즈 고마치〉(별칭 〈오토와 고마치〉)는 옛날 요쿄쿠로, 교토 기요미즈데라에 참배하러 간 오노 고마치과 6가센 중 하나인 소조 헨조가 만나는 이야기를 제재로 삼은 것이다. 헨조는 간무천황의 손자로, 그의 와카는 경묘하고 유려하며 유머가 풍부하다. 고전소설 『야마토 모노가타리』에 그와 오노 고마치의 연애 이야기가 나온다. 화면에서 우상단 정사각형 틀에 그린 것은 교토 기요미즈

*   전고화는 특정 사건이나 이야기에 근거하여 그린 그림을, 지섭화는 뭔가 지칭하거나 말해주려는 의도로 그린 그림을 말한다.
**   기노 쓰라유키가 선정한, 헤이안시대의 가장 걸출한 여섯 시인.
***   일본의 대표적인 가면 음악극.
**** 노가쿠의 시가나 문장에 가락을 붙여 부르는 것.

1 스즈키 하루노부, 「시미즈」
　『후류 야쓰시 나나코마치』 연작, 호소반베니즈리에, 30.8×14cm, 1750년대, 이사고노사토미술관 소장.

2 스즈키 하루노부, 「아마고이」
　『후류 야쓰시 나나코마치』 연작, 호소반베니즈리에, 30.7×13.9cm, 1750년대, 영국박물관 소장.

데라의 오토와 폭포로, 사원 위쪽에서 쏟아지는 세 폭포는 오늘날에도 감상할
수 있다.

　『후류 야쓰시 나나코마치』 연작 중 「아마고이」에서는 아마고이 고마치의 이

야기를 그렸다. 780년 여름에 일본에 큰 가뭄이 들었다. 궁정에서는 각지의 고승을 불러 여러 차례 기우제를 지냈으나 효과가 없었다. 가뭄이 어찌나 가혹하게 지속되었는지 천황이 퇴위하려고 했다. 비를 내리는 막중한 임무가 겨우 26세인 오노 고마치에게 떨어졌다. 그녀는 천황과 황후, 대중이 주시하는 가운데 조용히 제단으로 걸어가 하늘을 향하여 비를 기원하는 와카를 불렀다. 머지않아 먹구름이 태양을 가리고 순식간에 억수 같은 비가 쏟아졌다. 하루노부는 이 전설을 소재로 삼아 비를 기원하는 의식을 아름다운 두 소녀로 대체해 묘사했다. 빗속에서 우산을 든 두 여자아이가 손수 만든 작은 배를 물에 띄운다. 그중 한 명이 긴소매를 들어올리고 담뱃대로 작은 배를 건드려 강안을 떠나게 한다. 배경에는 담담한 색을 옅게 깔아서 채색 판화 시대가 멀지 않았음을 예감하게 한다.

## 니시키에 발명

에도시대에는 태음력을 사용하여, 한 달이 30일인 큰달과 29일 이하인 작은달로 1년이 나뉘었기에 큰달, 작은달의 변화를 기록한 연력年曆이 일상생활의 필수품이었다. 큰달, 작은달이 번갈아 나오는데, 3년마다 윤달을 추가해야 해서 월의 변화가 상대적으로 복잡했다. 그래서 많은 사람이 직접 연력을 만들어 썼다. 하지만 이것은 일반적 개념의 연력이나 달력이 아니다. 전통 와카, 하이쿠 혹은 한시 같은 짧은 글을 큰달, 작은달과 함께 조합하고 월의 숫자를 각종 도안에 교묘하게 감추어 기억하기 편하고 장식성을 갖춘 화면을 디자인했다. 이를 에고요미繪曆라고 하였으며 친구들에게 새해 선물로 주곤 했다.

18세기 후반, 우키요에 화가는 조판, 안료, 종이 사용법을 익혔고 화고, 조각, 탁본 기법을 향상시켰다. 사회경제가 발전하고 민중의 생활수준이 향상됨

에 따라 에고요미 제작에 대한 요구 사항도 점차 높아졌다. 1765년에 시작된 민간 '에고요미 교환회'는 우키요에 기술을 한 단계 높였다. 에고요미 교환회를 제안하고 조직한 사람 중 하나가 에도의 부유한 상인 오쿠보진시로 다다노부였다. 그는 예술을 애호하였고, 하이진 가사야 사렌을 스승으로 모셔 교센巨川이라는 하이고俳号*가 있었으며 하이카이 교류를 통해 폭넓은 인간관계를 맺었다. 또한 스케노부의 우키요에에 푹 빠져서 임모하였고, 비록 그림 솜씨는 아마추어 애호가 수준에 머물렀지만 속되지 않은 감상력을 지녀 재능 있는 화가를 금전적으로 후원했다. 하루노부가 바로 그의 후원에 힘입어 두각을 나타낸 일대 명인이다.

교센은 샤케이라는 하이고를 사용하는 부유한 상인 아베 마사히로와 함께 하루노부에게 에고요미를 구매하여 선물로 사용했다. 아울러 화면 디자인, 배색 등에서 구체적인 요구 사항을 제시했다. 다른 사람도 하루노부에게 에고요미를 주문했다. 「소나기」가 바로 하루노부가 제작한 에고요미 명품으로, 바람 따라 춤추듯 나부끼는 천의 문양 도안이 'ワニ' 및 '大二三五六八十'로 디자인되었다. 이를 통해 메이와 2년의 큰달을 표기한 에고요미임을 알 수 있다. 화면 좌측에 적은 하쿠세이코伯制工와 붉은 인장 쇼하쿠세이인松伯制印은 주문자의 이름이다. 또 우측 하단에는 "화가 하루노부, 조판공 엔도 고미도리, 탁본공 유모토 유키오"라고 기록되어 있다. 이처럼 조판공과 탁본공의 이름을 남긴 우키요에에는 많지 않다.

「기요미즈데라 높은 대臺에서 뛰어내리는 미녀」 역시 하루노부의 에고요미 명품 중 하나이다. 일본 민간에서는 예로부터 질병을 치료하거나 연애의 성공을 기원하거나 어떤 사명을 맹세하며 높은 데서 뛰어내리는 풍속이 있었다. 교

---

\* 하이쿠 짓는 사람의 아호.

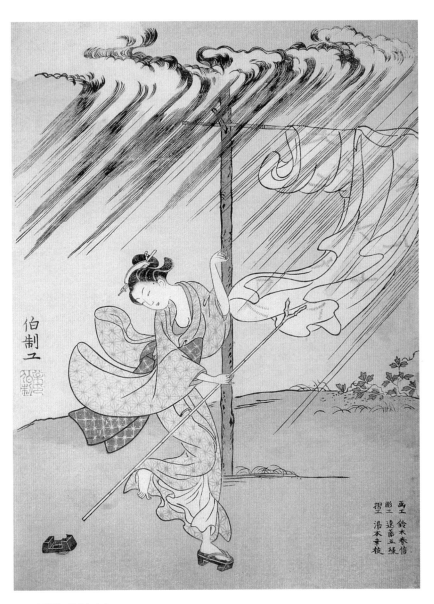

스즈키 하루노부, 「소나기」
주반니시키에, 27.9×20.2cm, 1765, 보스턴미술관 소장.

스즈키 하루노부,
「기요미즈데라 높은 대에서
뛰어내리는 미인」
주반니시키에, 25.9×18.6cm, 1765,
파리 국립도서관 소장.

토의 고찰 기요미즈데라에는 높은 대가 있어서 점차 이런 풍속을 비유하는 장
소가 되었다. 오늘날에도 어떤 결심을 품고 맹세를 할 때 "기요미즈데라의 높은
대에서 뛰어내린다"라고 말한다. 이 화면에서 높은 데서 뛰어내리는 젊은 여자
는 연애의 성공을 빌고 있으며 특별히 제작한 우산을 손에 들고 안전을 도모하
고 있다. 또한 바람 따라 나부끼는 옷의 조개껍질 도안에는 大二三五六八十이
라는 글자 모양 디자인이 들어 있어 그해 큰달에 일어난 일임을 말해준다.

에고요미는 매매가 금지되어 오로지 교환 형식으로 민간에서 유통될 수
밖에 없었다. 에고요미 교환 열기가 높아질수록 그림이 더욱 화려하고 정밀
해졌다. 이로 인해 다색인쇄 공예가 성숙하고 표현 기법도 풍부하고 다채로워
졌다. 상업적 이익을 추구하게 되면서 찍고 버린 품질 좋은 에고요미 조판을 어

느 출판상이 구매해 주문자의 서명과 월력을 제거한 다음 보통 판화로 다시 찍어 판매했다. 에고요미 열풍이 메이와 3년 초기에 끝나자 많은 출판상이 이런 방식으로 돈벌이를 했다. 이런 제품은 에도의 새로운 특산물이 되었고, 이로써 우키요에의 빛나는 예술의 문이 열렸다.

사실 판화의 다색인쇄 기술은 에고요미보다 삽화가 있는 하이쇼俳書*에서 이미 나타나, 1756년 간행된 하이쇼에 우키요에 화가 가쓰마 류스이勝間龍水, 하나부사 잇포英一蜂가 제작한 9폭 채색 판화가 있다. 이것이 지금까지 발견된 가장 이른 시기의 다색인쇄 판화이다. 1762년 간행된 하이쇼『우미노사치海の幸』는 전체를 채색 인쇄하여 세밀한 묵선과 풍부한 색채로 각종 해양생물을 생생히 표현했다. 비용이 많이 들었기 때문에 다색 판화 기법은 에고요미 유행에 힘입어 8년 후에야 비로소 보급 운용될 수 있었다.

하루노부는 중국 명청시대 판화 기법인 공화인법의 영향을 받아 가라즈리 기법을 채택하여 사물의 무늬와 복식 문양을 종이에 수놓아 운치를 높였다. 이런 기법은 청대 건륭 시기 판화에서 이미 광범위하게 사용되었다. 하루노부는 여러 채색판을 함께 찍어 오색찬란한 화면을 만들어내 전통 우키요에 제작 기법을 획기적으로 향상시켰다. 이 최신 개발 채색 판화를 교토에서 생산한 아름다운 비단에 비유하여 니시키에錦絵라고 부르기 시작했다. 이리하여 니시키에는 다색인쇄 우키요에를 이르는 말로 지금도 사용되고 있다.

—— **아름답고 우아한『좌포팔경』**

에고요미 교환회의 열풍이 꺼진 뒤에 하루노부는 화단의 신성이 되었고 개인

* 하이쿠와 하이카이에 관한 책.

풍격도 완숙해졌다. 그는 미타테에 기법으로 남송시대 목계의 『소상팔경瀟湘八景』을 저본으로 한 『좌포팔경座敷八景』 연작을 제작해 예술미를 한껏 뽐냈다. 『좌포팔경』은 1세트 8폭이다. 하루노부는 팔경의 제재를 빌려와 에도 여성의 일상을 표현하고 화면의 세부를 은유적으로 묘사했다. 『소상팔경』의 제의뿐만 아니라 표제도 서로 대응시켜 작품을 제작한 것이다.

「행등석조行灯夕照」는 「어촌석조漁村夕照」와 대응하며, 고대 일본의 동명 시가에 깃든 의경을 차용한 것이다. 원래 벚꽃을 영탄했는데 계절을 가을로 바꾸어 창밖에서는 붉은 잎이 살랑이고 물이 졸졸 흘러간다. 행등은 종이와 나무로 틀을 짜서 만든 실내 조명기구로, 오른쪽 소녀는 몸을 굽혀 등 심지를 밝히고, 왼쪽 소녀는 다다미에 앉아 시문을 읽고 있어 가을 정취가 물씬하다. 검은색 옷이 색조의 균형을 잡고 화면의 공간감을 약화시켰다.

「선지청람扇之晴嵐」은 「산시청람山市晴嵐」과 대응한다. 부채는 중국과 마찬가지로 일본에서도 더위를 쫓는 도구이자 신분과 지위의 상징으로 인식되었다. 햇빛을 가리려고 긴소매 와후쿠를 입은 소녀가 부채를 들고 있고, 보따리를 안고 있는 시녀가 뒤따르면서 돌아본다. 교카시 다이야 데이류는 "뜨거운 여름 햇살, 햇빛도 점점 엷게 변해간다네. 부채에 솔바람 소리를 그리네"라고 노래했다. 이것은 『좌포팔경』 연작 중에서 유일하게 실외의 정경을 표현한 작품이다.

「시계만종時計晩鐘」은 「연사만종煙寺晩鐘」과 대응한다. 당시 시계는 비싼 물건이라 그림에 표현된 여자의 신분을 두고 이러쿵저러쿵 말이 많을 수밖에 없었다. 이런 물건을 가진 사람이라면 틀림없이 부유한 계층이거나 몸값 비싼 가기라고 짐작하는 것이다. 하루노부는 여기서 시간을 확인하는 데 쓰이는 종을 신분을 암시하는 사물로 전환해 표현했으니 기발하다. 여자가 잠옷을 입고 마루 다다미에 앉아 더위를 식히고 있다. 어지럽게 얽힌 옷깃 선이 능란하고 완벽하게 새겨졌다. 뒤따르는 시녀는 종소리를 듣고 고개를 돌려 시계를 바라보고

있으며, 창밖 대나무도 운치를 더한다.

「대자우야台子雨夜」는 「소상야우瀟湘夜雨」와 대응하며 교묘하게 우의寓意를 치환했다. 화로의 약불로 찻물을 끓이는데 증기가 찻주전자 뚜껑을 밀고 올라와 맑게 내는 소리로 목계의 밤비를 은유했다.

「도통모설塗桶暮雪」은 「강천모설江天暮雪」과 대응하는데 하루노부는 솜을 눈에 비유했다. 에도시대 '솜을 따다'라는 말은 사창행을 은밀하게 가리켰다. 당시 적지 않은 점포가 솜장사를 내세웠지만 실제로는 색정업소였다. 화면에서 담배를 피우고 있는 연장자 여성이 이런 암유를 실증한다. 하루노부가 솜을 처리한 수법이 신기하고 재미있다. 채색하지 않고 하얗게 남겨둔 부분과 선이 푹신하고 텁수룩한 솜의 질감을 자아냈다.

「금로낙안琴路落雁」은 「평사낙안平沙落雁」과 대응한다. 「평사낙안」은 중국 고대의 명곡으로, 하루노부는 은자의 정취를 여성이 풍월을 즐기는 것으로 바꿨다. 긴소매 와후쿠를 입고 있는 소녀가 정신을 집중하여 손톱을 다듬고 맞은편에 앉은 시녀가 오동나무 상자의 금곡집琴曲集을 꺼내 악보를 고르고 있다. 가지런히 늘어선 금현琴弦의 검은색 받침목이 기러기떼가 비상하는 모습으로 그려졌다. 이것은 무가 큰아씨 규방의 모습으로, 이 연작 중 가장 전아한 한 폭이다.

「경대추월鏡臺秋月」은 「동정추월洞庭秋月」에 대응하며 창밖에서 흔들리는 갈대가 가을 정취를 물씬 풍긴다. 방안에서 마포麻布무늬 옷을 입은 소녀가 천조千鳥무늬 옷을 입은 소녀의 머리를 빗어주고 있다. 하루노부는 동경대로 달을 은유하여, 목계의 가을 달에 대비했다. 방 안의 병풍에는 일렁이는 물보라를 그렸고, 용감하고 힘센 사자 한 마리를 묘사해 상류층 무가의 생활상을 드러냈다.

「수식귀범手拭歸帆」은 「원포귀범遠浦歸帆」에 대응하며 미풍에 흔들리는 수건으로 항행에서 돌아오는 배의 돛을 비유했다. 소녀의 와후쿠에 새겨진 물풀과 파도 무늬 도안 역시 '돌아오는 배의 돛'이라는 주제와 호응하며, 방 안의 여공은

1

2

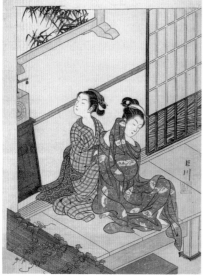

3

4

1  스즈키 하루노부, 「행등석조」
    『좌포팔경』 연작, 주반니시키에, 28.7×21.7cm,
    1766, 시카고미술관 소장.

2  「선지청람」
    28.7×21.6cm.

3  「시계만종」
    28.6×21.8cm.

4  「대자우야」
    28.6×21.7cm.

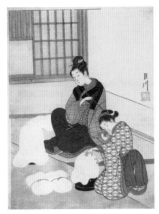

1

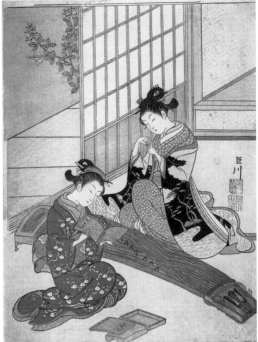

1 「도통모설」
  28.5×21.8cm.

2 「금로낙안」
  28.9×21.6cm.

2

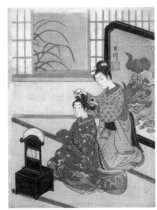

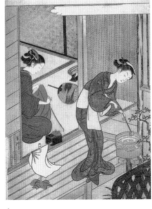

3 「경대추월」
  28.6×21.5cm.

4 「수식귀범」
  28.6×21.7cm.

3          4

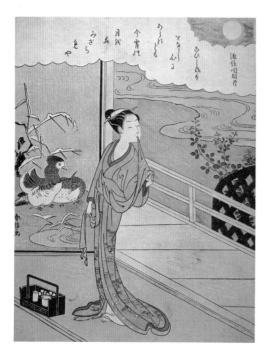

스즈키 하루노부,
「36가센 미나모토노 사네아키라아손」
주반니시키에, 28.3×21.1cm,
1767년경, 하와이미술관 소장.

담배 주머니를 놓고 바느질을 하고 있다. 방 안에 베개와 둥근 부채가 아무렇게나 놓여 있어 매일 다를 바 없는 일상을 암시한다. 화가는 수건으로 돛을 비유했는데 누가 돌아오기를 기다리는지 명확히 나타내지는 않았다. 하지만 작은 세절들이 일상을 살아가는 사람의 기대와 슬픔을 두드러지게 한다.

하루노부는 시정 생활을 제재로 삼아 고전미를 은밀히 드러냈고 세속의 풍정에 야마토에와 중국 명대 문인화 풍격을 녹여냈다. 니시키에 탄생 초기의 면모를 반영했을 뿐 아니라 하루노부 개인의 풍격을 확립한 대표작이니 고전이라고 할 만하다. 화려하고 아름다운 미인 형상은 일반 백성들에게 크게 환영받아 '보살국에서 하강한 선녀'라는 말을 들었다. 화면에 보이는 '교센'이라는 서명은 교센 개인이 한정 주문한 비매품이라는 사실을 말해주며, 이 작품은 나중에 서명이 지워져 다시 판매되었다.

스케노부의 영향을 많이 받은 하루노부의 『좌포팔경』 연작은 일본 심미의 핵심인 모노노아와레 사상을 구현하여 에도 대중 미술의 전형이 되었다. 하루노부의 전성기는 1764~71년으로 이때 에도의 도시 문화가 형성되었다. 경제에서 문화영역에 이르기까지 전통문화의 중견인 교토와 오사카에 맞먹는 실력을 갖추었고 에도 출신이 자랑스럽게 자신을 에돗코江戸っ子*라고 일컫게 되었다. 하루노부의 니시키에는 에돗코 문화의 초기 열매라고 할 수 있다. 에도는 당시 3대 도시(교토, 오사카, 에도)가 정립한 예술계를 이끌며 우키요에 황금시대의 서막을 열었다.

## 와카 의경

하루노부는 고전 와카의 서정을 당시 풍속에서 재현하였다. 고전문학의 내용을 빌려 당시 생활을 풀이하여 문화적 품위를 높인 것이다. 이 방면의 대표작으로 『36가센三十六歌仙』 등이 있다. 36가센은 헤이안 중기의 가인 후지와라노 긴토가 『36가센』에서 선정한 와카 명인 서른여섯 명을 가리키며 '주코36가센中古三十六歌仙'이라고도 한다. 화면 상단 구름무늬 도안 속에 가인의 이름과 와카를 적고 그림을 통해 에도시대 풍속을 묘사했다. 시정화의詩情畫意**가 호응하여, 하루노부가 빚어낸 전아한 세계를 엿볼 수 있다.

하루노부의 초기 미인화 「비 오는 밤 신사 참배」는 일본 고전 요쿄쿠『아리도오시蟻通』에서 소재를 취해, 비바람이 몰아치는 밤에 신사 입구 기둥문을 지나가는 소녀를 그린 것이다. 제사는 없지만, 인물이 손에 든 우산과 등 같은 도구로 화제를 독해할 수 있다. 등의 문양을 통해 이 소녀는 당시 에도 가사모리

---

*     에도에서 나고 자란 사람.
**    그림에 담긴 시 같은 정취, 시에 담긴 그림 같은 정취를 말한다.

스즈키 하루노부,
「비 오는 밤 신사 참배」
주반니시키에,
27.7×20.5cm, 1767, 도쿄
국립박물관 소장.

이나리신사 부근 차야의 인기 시녀 오센小仙이라고 볼 수 있다. 에도 세 미인 중 하나로, 덕분에 이나리신사를 참배하는 사람이 폭증했다. 에도 문인 오타 난포는 『반일한화半日閑話』에서 다음과 같이 썼다. "사람들이 오센의 미모를 좀 보려고 야나카의 가사모리 이나리 경내에 있는 미즈차야로 몰려갔다." 하루노부도 가사모리 오센을 제재로 한 미인화를 많이 제작했다. 가사모리 오센은 우키요에의 모델이 되었을 뿐 아니라 문학독본, 희극, 동요 등 대중오락 형식을 낳았다.

하루노부는 헤이안시대의 우아한 문화 구현에 심혈을 기울였을 뿐 아니라 중국 예술로 시선을 넓혔다. 어느 일본 학자에 따르면 하루노부의 붓에서 나온 미인 조형, 선의 활용 그리고 슬픔을 약간 드러내는 양식은 명대 화가 구영

의 영향을 받았을 가능성이 있다. 구영은 장쑤성 타이창에서 태어나 목판 연화
가 성행한 쑤저우로 이주했다. 그의 인물화에는 아리따워 마음이 끌리는 미인
이 많이 등장한다. 구영은 유행의 전환기에 활동한 인물로, 그가 묘사한 여인
은 건강함과 풍만함이 당송시대에는 미치지 못하지만 후세처럼 병약하지도 않
았다. 다만, 하루노부는 시정의 화가라 구영의 원작을 직접 봤는지 여부를 확정
하기는 어렵다. 구영 본인도 판화 삽화를 제작했기 때문에 명청 판화가 보편적
으로 구영 풍격의 영향을 받았을 가능성이 높다. 예를 들면 1779년의 「열녀전」
같은 그림이다. 하루노부가 명청대 판화를 보면서 구영의 영향을 받았을 가능

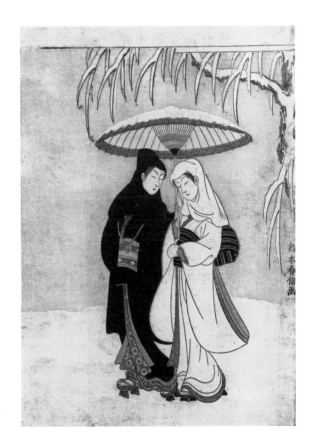

스즈키 하루노부,
「함께 우산을 쓴 두 사람」
주반니시키에, 27.2×20.2cm,
1767, 시카고미술관 소장.

성도 있다.

하루노부의 붓에서 탄생한 소년 소녀 형상은 성별 특징이 옅어져서 몽환적이고 훨훨 승천하는 신선이 되려는 듯하다. 「함께 우산을 쓴 두 사람」에서는 옷차림이 흑백으로 강렬하게 대비되어 화면의 색조가 도드라진다. 하루노부는 또한 가부키에 나오는, 함께 죽으러 가는 남녀가 한 우산을 펼친 이야기를 차용하여 화면에 애잔한 분위기를 입혔다. 제작 기법은 본인이 애용한 가라즈리 기법을 채택했다. 즉 색을 입히지 않고 탁본의 압력을 이용하여 눈 쌓인 지면과 복식의 도안을 두꺼운 호쇼가미奉書紙에 눌러 찍어 특유의 정취를 자아냈다. 하루노부 역시 이 작품에 유독 애착했는지 조판과 탁본 기법을 여러 차례 변화시켜 표현했다. 일본 학자의 고증에 따르면 적어도 다섯 가지 판본이 있다.[62]

하루노부는 당시 서양 회화를 추앙했던 화가 히라가 겐나이平賀源内와 왕래했고, 일본에서 맨 먼저 부식동판화 시험 제작에 성공한 시바 고칸司馬江漢 역시 하루노부 풍격과 매우 비슷한 작품을 많이 남겼다. 하루노부의 판화는 폭넓게 사랑받았기 때문에 사후에도 많은 제자와 화가들이 그의 풍격과 서명을 끊임없이 모방해 오늘날 하루노부의 진작을 가려내기가 어렵게 되었다. 고칸은 만년 저작 『춘파루필기春波樓筆記』의 「고칸 후회기江漢後悔記」에서 자신이 판화를 제작하고는 하루노부의 서명을 사용했다고 기록했다. 그러나 화면에 드러난 투시원근법을 통해 고칸의 솜씨임을 알 수 있다.

## 3. 미인화의 새로운 양식

18세기 후기는 우키요에가 성숙한 시기로 중기의 니시키에 발명이 중대한 계기가 되었다. 특히 화가들이 몇 세대에 걸쳐 색채와 구도 등을 탐색하고 새로운

시도를 거듭해 풍부한 경험을 쌓아 우키요에 발전을 이끌었다. 에도 경제가 번영하자 시민 문화 역시 눈에 띄게 발전했고 평민 여성의 형상과 일상생활이 우키요에의 중요한 제재가 되었다. 우키요에가 에도 풍속화의 찬란한 페이지를 펼쳐 보인 것이다.

## 이소다 고류사이

하루노부의 화풍을 충실히 계승한 이소다 고류사이磯田湖龍斎의 본명은 마사카쓰로, 속칭 쇼베에라고 하며 하루노부의 제자인지 아닌지는 확인할 방법이 없다. 그들이 사형제거나 친구였을 거라고 추측하는 학자도 있다. 고류사이는 초기에 고류사이 하루히로湖龍斎 春広와 하루히로春広라고 서명하여 본인 작품의 연원이 하루노부임을 보여주었다. 그러나 오래지 않아 하루노부의 틀을 벗어났으며 고류湖龍 혹은 고류사이湖龍斎라고 서명을 바꾸었다. 1770년대 전기에 간행된 작품은 구도에서 색채까지 하루노부의 풍격을 계승한 동시에 새로운 특징을 드러낸다. 마찬가지로 에도 풍속과 미인화 등을 제재로 삼았는데, 고전 취향의 하루노부와 달리 고류사이는 더욱 싱싱하고 진실한 생명력을 지닌 인물을 그려냈다. 당시는 에도 여성 헤어스타일의 변혁기에 해당하며 고류사이가 최신 스타일 도로빈灯龍鬢*을 사실적으로 그렸다는 점은 특히 언급할 가치가 있다.

고류사이는 1777년 자신만의 개성을 갖추고 화려한 비단옷과 육감적 매력을 강조한 미인화 연작『히나가타 와카나노 하쓰모요雛形若菜の初模様』를 발표하기 시작했다. 이는 100폭이 넘는 큰 연작으로 1782년까지 줄곧 제작되었다. 지금까지 볼 수 있는 것도 120폭 가까이 된다.[63] 실로 획기적인 오이란 연작이며,

---

\* 좌우 살쩍에 고래의 뼈로 만든 틀을 고정해 머리카락을 양옆으로 벌어지게 장식하는 스타일.

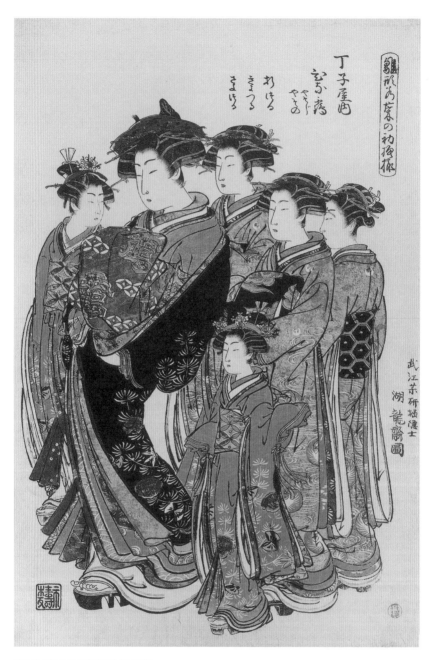

이소다 고류사이, 「조지야의 히나쓰루」
『히나가타 와카나노 하쓰모요』 연작, 오반니시키에, 38.6×25.4cm, 1777~82, 가나가와 현립역사박물관
소장.

1폭에 한 사람을 그린 형식으로 요시와라 오이란을 표현했을 뿐 아니라 몇몇 시녀 형상도 추가했다. 구도 역시 세심하게 운용했는데 시녀 형상을 축소하여 오이란의 매력이 두드러지게 했다. 이 연작은 큰 화면 형식과 니시키에 기법을 운용해 우키요에 역사의 한자리를 차지했을 뿐 아니라 미인화의 새로운 양식을 열었고 후세 화가에게 영향을 미쳤다. 또한 요시와라 오이란의 복식을 사실적으로 표현함으로써 패션 잡지를 방불케 했다.

『히나가타 와카나노 하쓰모요』는 고류사이의 마지막 판화 연작이다. 1781년경 그는 '홋쿄法橋'라는 법호를 얻었고 이후 점차 판화 제작에서 벗어나 육필 미인화에 주력했다. 「미인애묘도」는 이 시기의 대표작이다. 섬세한 선묘로 인물의 동작과 복식을 정밀하게 그려냈고, 세밀하고 정확한 묘사로 강한 개성을 유감없이 발휘하고 있다.

## 기타오파의 시조 기타오 시게마사

하루노부 이후 우키요에 업계에는 여러 유파가 형성되었다. 기타오파의 시조인 기타오 시게마사北尾重政가 이때 두각을 나타냈다. 그는 에도 고덴마초의 서점 집안 출신으로, 본래 성은 기타바타이고, 어린 시절 이름은 다로키치이며, 속칭 규고로라고 했다. 어릴 때부터 각종 그림책과 판화를 많이 접하면서 회화를 극진히 사랑하게 되었다. 그는 스승 없이 오로지 독학으로 일대 화가가 되었다. 시게마사는 1750년대부터 1820년대까지 판화를 제작했고, 초기작에서는 선배 화가의 풍격을 뚜렷하게 계승했다. 1770년대 이후 미인화 제작에서 실체감實體感을 추구하여 이전 화가들의 틀을 점차 벗어났다. 1776년에 간행된 3권짜리 그림책『청루미인합자경青楼美人合姿鏡』은 우키요에의 새로운 바람을 열었다.『동서남북의 미인』연작이 대표작으로, '동서남북'은 당시 에도의 색정 지역을 가

리키는데 북쪽의 요시와라, 남쪽의 시나가와, 서쪽의 신주쿠, 동쪽의 후카가와이다. 이들 지역에서는 기녀 외에 남창도 출몰했다. 에도시대에는 남색을 파는 소년 가부키 배우가 많았다. 이들을 속칭 와카슈라고 했고, 이로코, 가게마라고도 하였으며 관련한 찻집을 가게마차야라고 했다. 『동서남북의 미인』 중 「서방 미인」에서 묘사한 것이 바로 신주쿠 사카이마치 일대 가게마차야에 있는 여자로 분장한 두 와카슈이다.

「게이샤와 샤미센 상자를 든 여자」는 시게마사 개인 화풍이 생생히 재현된 작품으로, 당시 유행한 도로빈이 매우 사실적으로 표현되었다. 미인화에 감도는 온후한 존재감이 다른 화가와 선명히 구별되는 특징이다. 시게마사는 단폭 니시키에를 많이 남기지는 않았지만, 그림책을 많이 간행했다. 당시 그림책 다수가 저렴한 단색 묵탁본이었기에 소쇼오쿠租書屋에서 유통된 그의 화풍은 많은 민중의 사랑을 받았다. 시게마사는 전통문화 소양이 깊어 서예와 하이쿠에 정통했고 필명은 가란花藍이었다. 이는 그의 제자에게도 폭넓은 영향을 미쳐 많은 문하생이 문학에 소질이 있었다.

'기타오 3걸'이라고 일컬었던 기타오 마사노부北尾政演, 기타오 마사요시北尾政美, 구보 슌만窪俊滿은 훌륭한 작품을 쏟아냈다. 공통점은 주로 그림책을 제작하고 단폭 니시키에는 적다는 것이다. 마사노부의 화업은 기뵤시 삽화에 거의 집중되었고, 1780년대가 전성기로, 제작한 삽화가 100폭을 넘었다. 마사노부 역시 문학 재능이 뛰어났다. 1779년부터 마사노부는 우키요에를 제작하는 동시에 산토 교덴이라는 필명으로 희극의 각본도 써서 문학과 회화 두 영역에서 인정받았다. 지금도 볼 수 있는 마사노부의 단폭 니시키에가 50여 폭 있으며, 주로 1780년대 전기에 제작되었다.[64] 대표작 『청루명군자필집青楼名君自筆集』은 새해의 요시와라를 제제로 삼아 옷차림이 호화스러운 오이란들을 묘사한 것이다. 세밀한 묘사로 요시와라의 화려한 분위기를 표현하고, 배경에는 오이란이 직접 제

1   기타오 시게마사, 「동방 미인」
     『동서남북의 미인』 연작, 오반니시키에, 36.8×26.2cm, 18세기 후기, 도쿄 국립박물관 소장.

2   기타오 시게마사, 「서방 미인」
     『동서남북의 미인』 연작, 오반니시키에, 38×25.3cm, 1777년경, 개인 소장.

목을 단 와카와 중국 고전 시사詩詞를 배치해 문학에 대한 관심을 엿볼 수 있다. 1800년대 이후에는 마사노부라는 화명을 버리고 기뵤시 창작에 전념했다. 또한 다른 화가에게 삽화 제작을 위탁하여, 이후 산토 교덴이라는 필명으로 문단에서 활약했다.

　구보 슌만은 초기에 난핀파南蘋派 화가에게 그림을 배우고 1779년 전후 시게마사 문하에 들어가 2년 후 소설 삽화를 발표하기 시작했다. 니시키에 기법이 발명된 후, 1780년대 말에 우키요에 화가들은 선명한 색채 사용을 피했으며 이런 경향을 베니기라이紅嫌라고 했다. 붉은색을 제한해 화면이 차가운 색조로 편향되었다. 이는 마침 슌만의 취향과 맞아떨어져 그는 특색 있는 판화를 적지 않

기타오 시게마사, 「세가와 마쓰토」
『청루명군자필집』 연작, 화첩 1책, 각각 48.8×36.4cm, 1784, 지바시립미술관 소장.

게 제작했다. 대표작으로 『무타마가와六玉川』 연작을 들 수 있는데, 특별히 인물
형상이 시원시원하고 색채가 맑아서 고풍스럽고 소박한 시의를 띠고 있다. 슌만
은 육필 미인화도 많이 제작했고, 난판파의 풍격이 배인 기법을 어렵지 않게 볼
수 있다. 또 한편 문학 소양이 뛰어나 교카시와 게사쿠시*로 변신해 작품을 발
표했으며 교카의 호는 히토후시치즈에一節千杖이다. 슌만은 화업 후기에는 주로
교카 탁본 제작에 종사했다. 탁본은 무료로 주는 비매품이었으나 돈을 받고 파
는 니시키에와 비교해서 오히려 더 호화스러웠다. 슌만은 다재다능한 화가로 인
정받고 있다.[65]

---

\*     교카시 혹은 게사쿠시는 통속적인 오락소설인 교카를 짓는 사람을 말한다.

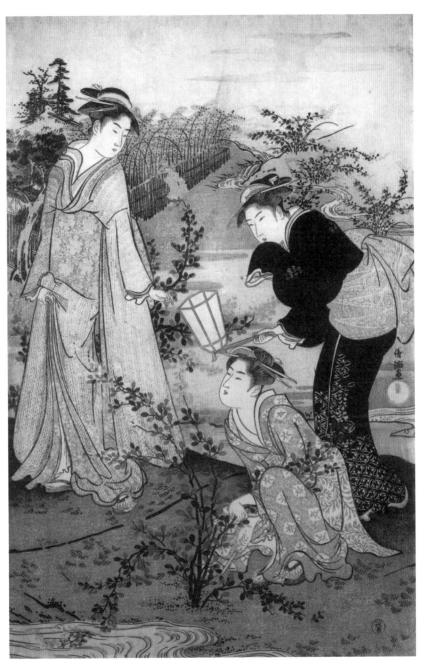

구보 슌만, 「노지노 다마가와」
『무타마가와』 연작, 오반니시키에, 38.7×26cm, 18세기 후기, 야마구치현 리쓰하기미술관 우라가미기념관 소장.

육필 미인화에 뛰어난 또다른 화가는 가쓰카와파의 시조 가쓰카와 순쇼勝川春章
이다. 본래 성은 후지와라, 이름은 마사키, 자는 지히로이다. 미야가와파 화가
미야가와 순스이宮川春水의 입문 제자이다. 이로 인해 화호를 순쇼라고 하였으며,
나중에 화성畫姓을 가쓰카와로 바꿨다. 순쇼는 판화 가부키화와 육필 미인화
두 영역에서 뛰어난 성취를 보인 드문 화가이다. 1775년에 간행된 그림책『당세
여성풍속통当世女風俗通』의 발문에 "春章一幅値千金 (순쇼의 그림 1폭은 천금의 값어
치가 있다)"라는 말이 나온다 ("춘소일각치천금"에서 온 말이다). 그는 쇼고와 다이묘
등 권세 있는 귀족들과 왕래하여, 만년에는 야마토국 고오리야마 번주 야나기
사와 노부토키의 지원을 받아 육필 미인화 제작에 전념했다. 순쇼의 최고 작품
으로는 사계절 풍정을 생동감 있게 표현한『부녀풍속십이월도』연작을 꼽아야
할 것이다 (현존 10폭). 특색 있는 계절 풍물을 제재로 삼아 각 계층 여성의 형상
과 활동을 세밀하게 그려냈다. 그중 「10월 화로 개시」는 구력舊曆* 10월 초 해일
亥日, 한창 꽃 같은 민가 소녀들이 차화로에 둘러앉아 제비뽑기 놀이를 즐기는
광경을 묘사했다. 무릎에 있는 반려동물과 창밖 붉은 잎이 천진하고 아름다운
분위기를 전해준다.『부녀풍속십이월도』와 또다른 연작『눈·달·꽃』(3폭)은 일
본 문부성이 국가 중요 문화재로 선정한 작품이다. 이는 지금까지 최고로 평가
된 육필화 우키요에이다.66 순쇼의 제자 가쓰카와 순코川春好, 가쓰카와 순에이
勝川春英는 주로 가부키화 영역에서 활약했다.

잇피쓰사이 분초一筆斎文調의 「이세에비노 고이부네伊勢海老の恋舟」 화면에는 닭
새우가 그려져 있고, 이는 길상吉祥을 의미한다. 소녀와 뒤에 있는 젊은이, 그리
고 의인화된 문어 한 마리가 함께 두루마리를 들고 와카를 보고 있다. 일본어

* 메이지 개력改曆으로 그레고리우스력을 사용하게 됨에 따라 쓰이지 않게 된 천보력.

**가쓰카와 슌쇼, 『부녀풍속십이월도』**
견본 착색 12폭, 각각 115×25.7cm, 1783년경, 시즈오카 MOA미술관 소장.

1   7월 칠석
2   8월 명월
3   9월 중양
4   10월 화로

의 에비는 새우로, 이세에비는 일본 미에현 시마반도에서 나온다. 이세에비를 맨 처음 기록한 책은 『도키쓰구쿄키言継卿記』(1566)로, 새우의 긴 수염 역시 장수의 상징으로 여겨졌다. 신선한 식재료를 좋아하는 일본인들은 고급 재료 중

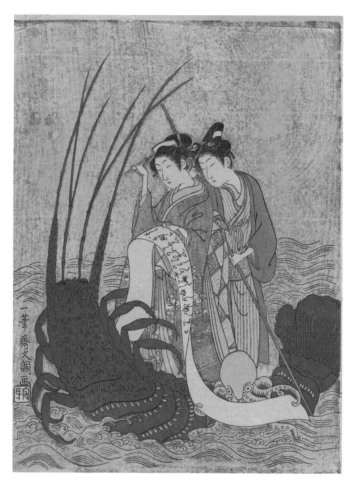

잇피쓰사이 분초, 「이세에비노 고이부네」
주반니시키에, 26×17.5cm, 18세기, 개인 소장.

에서도 이세에비를 특히 떠받들었다. 금속성이 충만한 암홍색 투구와 갑옷을
몸에 걸친 듯한, 화려하게 빛나는 겉모습은 용맹한 무사를 연상시켜 위풍당당
하기만 하다. 에도와 오사카 등지의 제후는 새해를 축하하기 위해 이세에비를
장식물로 삼았는데 이런 풍속이 지금까지 이어지고 있다.

풍경화의 대가 가쓰시카 호쿠사이葛飾北齋 역시 슌쇼 문하에서 나왔다. 그는

초기 미인화에서 날렵하고 긴 계란형 얼굴을 섬세하게 묘사했는데 여인은 작은 입을 살짝 벌리고 있어 묘한 분위기를 풍긴다.『풍류가 없는 일곱 가지 습관』은 7폭 세트 그림이다. 호쿠사이의 작품 중에 유일하게 기라즈리雲母撒 기법으로 그린 미인화 두상 연작으로, 지금은 단 2폭만 남아 있다. 운모雲母 가루를 완성된 판화 표면에 뿌려 광택을 내는 화려한 기라즈리 기법으로 분위기가 고조되고 순수한 표정과 무의식의 몸짓 언어가 천진난만함을 풍겨 여성 일상생활의 일면이 교묘히 드러난다. 「호오즈키紅姑娘」에서는 씻고 단장하는 두 소녀를 묘사했다. 한 명은 화장을 하고 있고, 한 명은 이제 머리를 다 감고 야생 과실 호오

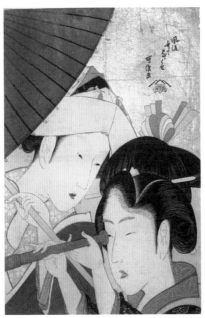 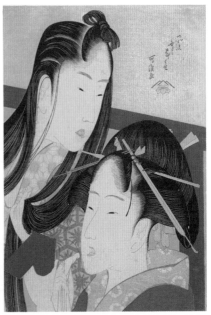

1   2

1   가쓰시카 호쿠사이, 「도메가네」
    『풍류가 없는 일곱 가지 습관』 연작, 오반니시키에, 39×25.5cm, 1801~04, 야마구치현 리쓰하기미술관
    우라가미기념관 소장.

2   가쓰시카 호쿠사이, 「호오즈키」
    『풍류가 없는 일곱 가지 습관』 연작, 오반니시키에, 39×25.5cm, 1801~04, 개인 소장.

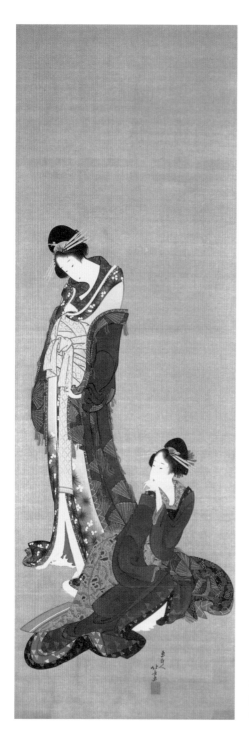

가쓰시카 호쿠사이, 「두 미인」
견본 착색, 110,6×36.7cm, 19세기 초,
시즈오카 MOA미술관 소장.

즈키를 입에 물고 있는데, 일명 등롱과燈籠果라고 한다. 「도메가네遠目鏡」에서는 양산을 쓰고 있는 무가 여인과 시마다마게 스타일로 머리를 단장한 소녀가 일본제로 보이는 주홍색 망원경을 보고 있는 모습을 묘사했다. 두 화면에는 모두 신기한 유리 기구가 등장한다. 호쿠사이는 일생 동안 30여 개의 화호를 사용했으며 화면에 적은 가코可侯는 호쿠사이가 39세 때(1798)부터 52세 때(1811)까지 사용한 화호이다. 그래서 이런 계란형 얼굴 미인은 속칭 가코 미인이라고 한다.

## 4. 우아한 현실 미인상 — 도리이 기요나가

18세기 후반 미인화 화단은 도리이 기요나가鳥居淸長가 주도했다. 그는 하루노부의 붓에서 나온 여리여리한 여성의 몽환적 정조를 초월하여 한가롭게 거닐거나 여름 저녁에 더위를 식히는 청루* 미인의 모습을 보여준다. 호리호리한 몸매와 화려한 의상이 아름다움의 극치에 이르러 에도 중기 미인화의 전형적 양식이 되었다. 기요나가는 도리이파에서 가장 뛰어난 성취를 보인 제4대 화가이다. 화업의 생애가 장장 50년에 달하며 왕성한 창작기인 1780년대에 미인화 제작에 정력을 쏟았다. 주요 제재는 에도 시민의 일상생활과 명절을 축하하는 모습들이다. 하루노부와 이소다 고류사이가 미타테에를 자주 채택한 반면 기요나가는 대부분 에도 백성의 일상을 배경으로 삼아 미인 형상을 묘사했다.

*    창녀나 창기가 있는 집.

기요나가는 에도 혼자이모쿠초의 서점 집안에서 태어났다. 본래 성은 세키이고, 속칭은 이치베에, 일설에 따르면 신스케라고도 한다. 가부키화의 종사 명문인 도리이파 제3대 전인傳人 도리이 기요미쓰鳥居淸滿의 입문 제자이다. 1767년 베니즈리에 기법으로 가부키 배우 그림을 제작하여 1782년 기뵤시의 주요 화가 반열에 올랐고 지금까지 확인 가능한 작품은 120여 점이다.[67]

도리이파는 주로 가부키화 우키요에와 공연 프로그램 같은 가부키와 관련된 광고 작품을 제작하여 17세기 말부터 에도 가부키와 밀접한 관계를 맺었다. 이 전통은 21세기까지도 지속되었다. 오늘날 도쿄 긴자 대로를 걸어가면 고색창연한 가부키자 극장을 볼 수 있다. 대문에 붙은 가부키 초대장 그림의 작자가 도리이 기요미쓰鳥居淸光라고 한다. 도리이파의 제9대 전인으로, 도리이파의 첫번째 여성 화가이기도 하다. 무대미술과 복장, 도구 디자인 작업을 했다.

1760년대, 채색 세트 우키요에가 등장하자 대중의 관심은 하루노부 같은 화가에게 쏠렸다. 면목을 일신한 미인화가 에도를 석권하고, 도리이파의 가부키화는 점차 퇴조하기 시작했다. 도리이파의 제3대 전인 기요미쓰의 작품 제작 수량도 뚜렷하게 감소했다. 그는 초대장 그림과 프로그램 리스트를 그려서 가업을 유지하고 후계자 양성에 정력을 쏟았다. 기요나가가 바로 그의 문하에서 나왔다.

기요나가는 기요미쓰의 양자이기도 했다. 1767년부터 가전 필법을 이어받아 가부키화를 제작했다. 1775년부터는 시대의 조류에 순응하여 많은 문학 그림책을 제작했고 아울러 미인화를 섭렵하기 시작했다. 기요나가는 하루노부의 구도를 거울삼고 당시 에도에 들어온 서양 동판화 기법을 목판화에 적용했다. 예를 들면 인물화의 배경을 깊이 물들이는 기법을 채택하여 풍부한 표현력을 살림으로써 주목을 끌었고, 1780년대 초기에 독특한 예술 풍격을 형성했다.

1780년대는 에도가 상대적으로 개방된 시대였다. 비록 바쿠후 정권의 탐욕과 부패가 기승을 부렸지만 사회 기풍은 느긋했고 문인들은 비교적 자유롭게 발언할 수 있었다. 시민들의 생활수준도 향상되었고 예술적 품위를 추구하기 시작했다. 무사 계층 중 학식 있는 이들과 비교적 높은 소양을 갖춘 시민들이 더 많이 교류했다. 이 두 계층의 연계가 더욱 광범위하고 깊어짐에 따라 신흥 에도 문화에서도 대중 예술이 싹트기 시작했다.

문학에서는 유락의 정취가 넘치는 그림책 읽을거리가 발전하기 시작했다. 비록 황당한 저급 재미를 추구하는 경향이 없지 않았지만, 전체적으로는 에도 지식층의 활동이 두드러지고 출판업이 번영했다. 시가 측면에서는 고전 와카를 모범으로 하여 변이된 교카가 나타났다. 교카란 해학과 골계의 어조로 쓴 비속한 성격의 단가를 말한다. 당시 대중 예술의 특징을 띤 이런 문학 형식은 통칭 게사쿠라고 불렀다. 시민 계층에서 폭넓게 유행하여 독자가 크게 늘었을 뿐 아니라 많은 사람이 창작 활동에 뛰어들었다.

이 시기에는 문학 그림책이 가장 환영받는 출판물이었다. 그림의 경우 통속소설에서 관행적으로 사용한 그림 반 글 반이라는 형식을 벗어나 대화면 구도가 유행했으니 화가들은 이 새로운 무대에서 다투어 기량을 뽐냈다. 기요나가는 신흥 대중문화 시대의 도래와 출판업이 흥성하는 흐름을 예리하게 감지하고 화가로서 에도 출판계에서 활약하기 시작했다. 1792년까지 기요나가는 문학 그림책 제작에 몰두해 도합 120여 책을 만들어냈다.

———   **새로운 면모를 보인 쓰즈키에**

기요나가는 전성기인 1780년대에 우키요에 미인화 제작에 집중해 많은 작품을 출판했다. 지금까지 확인되는 것만 해도 500여 폭에 이른다. 여기에는 하루노

부의 청춘 소녀와 다르고 당시 유행하던 요시와라 오이란 미인과도 다른, 에도 시민 생활과 오락을 즐기는 모습이 담겨 있다.

기요나가가 우키요에에 미친 공헌은 우선 화면의 창신을 꼽아야 할 것이다. 오랫동안 문학 그림책 창작에 매진한 기요나가는 제책에서도 뛰어난 솜씨를 발휘했다. 기요나가는 제책 과정에서 영감을 받아 우키요에 2폭을 이어 큰 화면을 탄생시켰으니 이를 쓰즈키에続絵라고 하며 중국어로는 연화聯畫이다. 가장 큰 특징은 매 폭 화면이 독립되기도 하고 연속되기도 한다는 점이다. 그래서 한 폭 한 폭으로 감상할 수도 있고, 큰 화면 한 폭으로 볼 수도 있다. 그런가 하면 이어짐이 자연스럽고 장면이 활짝 트이고 인물이 매우 많아 우키요에의 표현력이 더욱 풍부해졌다. 기요나가는 1780~90년대에 삼련화 기법을 채택하여 화면 공간을 더욱 확장하여 많은 인물을 그려냈으며 탁월한 구도 능력을 과시했다.

「시조가와라 해질 무렵 강 마루」는 기요나가가 처음 그린 3폭 판화이다. 시조가와라는 교토의 지명이다. 매년 6월 7일부터 18일까지 인근 가모 강가에서 열리는 축제는 교토의 여름 전통이며 사람들은 해질녘 강 마루에서 더위를 식혔다. 1690년 6월, 교토에 여행간 하이쿠 명인 마쓰오 바쇼는 다음과 같이 썼다. "시조가와라 강 마루에서의 피서는 저녁 무렵 시작해서 달밤 혹은 여명 때까지 이어진다. 강에 자리가 늘어서 있어 사람들은 그곳에서 밤새도록 먹고 마시며 즐긴다. 여성 허리띠의 꽃 매듭이 시선을 끌고, 남성은 긴 와후쿠를 입고 법사와 노인은 물론이고 통메장이와 대장장이의 어린 제자까지 희희낙락하고 와카를 읊는 광경이 어우러져 과연 도성의 풍경으로 손색이 없다." 그는 이와 관련하여 "강 수면에 불어오는 바람, 망사처럼 얇은 감색 마의, 저녁 무렵 더위를 식히니, 달이 밝게 떠 있구나(川風や薄柿着たる夕涼み)"라고 노래했다. 「시조가와라 해질 무렵 강 마루」는 화면구도나 인물 조형 등의 표현력이 매우 뛰어나다. 교묘하게 서로 연관된 여성들이 다양한 자태를 취하고 있고 화면이 완미

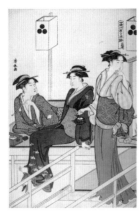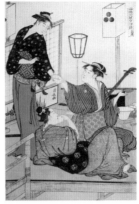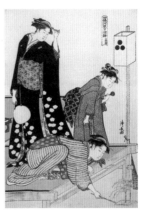

도리이 기요나가, 「시조가와라 해질 무렵 강 마루」
오반니시키에(3폭 판화), 18세기 후기, 개인 소장.

하며 유창한 선이 변화가 풍부한 움직임을 드러낸다. 화면 오른쪽 하단 모서리
의 소녀는 몸을 구부려 불꽃을 붙인 부표를 띄우고 있다. 기록에 따르면, 교토
의 불꽃놀이는 1558년경부터 나타났다. 원래 신사에서 제사를 지낼 때 손에 불
꽃을 들고 올리던 제가 나중에 여름밤 피서 축제의 불꽃놀이로 발전했다.

덴메이天明 연간의 에도 대중 문예는 이전에 없던 성황을 이루었고 가부키와
음곡音曲 같은 예술형식도 에도 특색을 뚜렷이 드러냈다. 신흥 에도 시민문화와
게이한京阪* 지역의 전통 예술이 병행하여 독특한 에도 문화를 형성했다. 기요
나가 역시 에돗코 화가라 불린다. 화면에 율동감과 순결한 색채감이 충만하니,
에돗코의 상쾌한 미의식의 대변자로 손색이 없다. 3폭 판화 「아즈마바시 아래에
서의 뱃놀이」는 초여름 스미다강의 유람선 모습을 생생히 표현해 당대의 숨결
을 생동감 있게 구현했고 강렬한 현장감을 자아냈다.

아즈마바시는 당시 스미다 강가의 네 다리 중 가장 상류에 있던 다리로 오카

* 교토, 오사카.

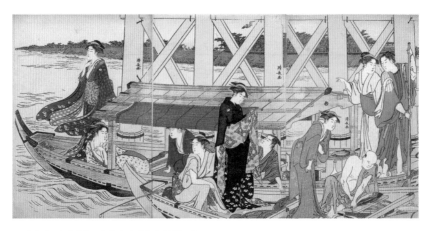

도리이 기요나가, 「아즈마바시 아래에서의 뱃놀이」
오반니시키에, 78×38.7cm, 1785년경, 시카고미술관 소장.

와바시라고도 했다. 다리 밑에 두 유람선이 나란히 떠 있고, 유행에 맞추어 차려입은 젊은 남녀가 배에 앉아서 바람을 쐬며 즐기고 있다. 작은 배의 선실에는 시선을 가리는 녹색 발이 걸려 있고, 주홍색 담요를 깐 선실 안에서는 게이샤와 젊은이가 사귀고 있다. 젊은이의 등뒤에는 샤미센이 있는 것으로 보아 반주를 곁들인 술자리가 벌어지려는 참임을 알 수 있다. 선미에는 술잔이며 불을 때는 도구 등이 있다. 오른쪽 끝의 조리사는 가다랑어를 팔고 있다. 첫물 가다랑어는 에도의 여름에 없어서는 안 되는 미식 재료로, 오늘밤 술자리의 주요릿감이기도 하다. 뱃머리에서는 낚싯대를 뻗어 물고기를 낚고, 한쪽 옆에는 작은 대나무 통발이 놓여 있다. 강 낚시는 즐거운 놀이이며, 잡은 것은 술자리에서 바로 맛볼 수 있다. 뒤쪽 뱃머리에 서 있는 여성의 와후쿠가 바람에 펄럭이고 있어 강 너머에서 미풍이 솔솔 불어오는 것을 느낄 수 있다.

화가는 「아즈마바시 아래에서의 뱃놀이」에서 서양의 투시원근법을 구현했다. 다리 너머로 보이는 원경의 긴 제방이 저멀리 상류 쪽으로 향하면서 점점 가늘어져 화가가 투시원근법에 익숙해졌음을 알 수 있다. 기요나가는 누구보다 빨

리 에도의 현실 경관을 미인화의 배경으로 삼은 우키요에 화가로, 단순히 꿈과 개념에서 비롯된 미인화 제작에서 벗어난 그림을 그렸다.

## 기요나가의 미인화

기요나가는 생활과 현실에 더욱 밀착한 회화 양식을 창조했다. 그가 묘사한 미인화는 배경이 꽃 감상이든 뱃놀이이든 실내 활동이든, 서양화처럼 실제 환경을 배경으로 삼아 생활의 진실한 숨결을 드러냈다. 기요나가는 또한 인물의 체형을 길게 늘여 실제 배경과 사의寫意*에 따라 그린 인물이 서로 어울리게 했다. 회화에서는 서 있는 인물의 치수가 7등신에서 7.5등신이 표준 길이지만 기요나가가 붓으로 창조한 미인은 대부분 8등신에 달하며 아주 훤칠하여 더욱 인상적이다. 기요나가가 그린, 보살국에서 인간 세상으로 돌아온 건강하고 날씬한 여성 형상이 일시에 명성이 높아져 호평이 끊이지 않았으며 우아하고 아름다운 '기요나가 미인'은 에도 우키요에 화가가 다투어 모방하는 대상이 되었다.

기요나가가 1782~84년 간행한 유녀를 묘사한 연작『당세유곽미인합当世遊里美人合』과 에도 남부 시나가와 지역 풍속을 묘사한 연작『미나미 12후美南見十二候』는 탁 트인 시야로 당시 전에 없이 성황을 보였던 유곽의 사계절 풍속을 표현했다. 이 밖에『후조쿠 아즈마노 니시키風俗東之錦』연작은 사실적 기법으로 시정의 일상생활을 생동감 있게 묘사했다. 이 3대 연작은 일본 학계에서 '기요나가 3대 스리모노摺物**'로 통하며 기요나가 개인 풍격이 충분히 표현된 대표작이다.

『당세유곽미인합』연작은 주로 요시와라 이외 색정 거리에서 펼쳐지는 광경

---

* 　그림에서 사물의 형태보다 내용이나 정신에 치중하여 그리는 일.
** 　'인쇄물'을 의미하는 일본어 표현.

을 표현했는데 비공인 사창의 창기를 주인공으로 한 미인화이다. 비록 바쿠후 정권은 요시와라를 건립한 이후 사창을 엄금했지만 전혀 먹히지 않았다. 18세기 후기는 사창의 최전성기로, 에도 지역에 대략 70곳의 색정 거리가 있었으며 요시와라의 규모를 능가할 지경이었다. 『당세유곽미인합』은 신요시와라, 다치바나마치橘町, 사코又江, 도테하나, 시나가와, 다쓰미 같은 유곽의 여성 풍속을 묘사한 작품으로, 현재 21폭이 남아 있다. 그중 「사코」에는 밤에 식객, 게이샤 등이 더위를 피해 모여 즐겁게 먹고 마시는 광경이 묘사되어 있다. 사코는 나카스中洲라는 뜻으로, 강과 강 사이에 긴 섬 모양 토지를 말한다. 사코는 에도 스미다강 하류의 신개발지로, 당시 각종 음식점과 찻집이 모여 있어 평민이 쉬고 오락을 즐기는 지역이었다. 화가는 손님, 기녀, 시녀 등 모두 열한 명을 묘사하였으며 대청에서 열린 주연의 떠들썩한 광경을 표현했다.

　『미나미 12후』는 기요나가가 화업 전성기에 제작한 유일한 2폭 판화 연작으로, 미나미는 에도 남부의 시나가와 일대를 가리킨다. 간사이로 향하는 간선도로 도카이도센東海道線의 기점이어서 지리적으로 편리하고 요시와라보다 물가가 저렴해 유락 업소가 모여들었다. 12후는 12개월의 경치를 가리키며 화가는 드넓은 시야로 당시 성황을 이룬 유곽의 사계절 풍속을 잘 표현했다. 그중 「7월 밤 배웅」 1폭은 해당 연작의 명품일 뿐 아니라 기요나가의 고전적 대표작으로 꼽힌다. 가미神라는 글자가 쓰인 우측 위쪽 종이 등롱으로 보아 신사의 제례가 열리고 있음을 알 수 있다. 화면에 등장한 일곱 인물의 동작이 자연스럽고, 복장은 소박하고 우아하여 풍경과 혼연일체가 되었다. 화폭 왼편에는 젊은 유객을 전송하는 두 명의 청루 여자와 손에 등을 든 시녀가 있다. 화면의 전체 배경에 먹색을 칠하여 늦은 밤 풍경을 표현했는데, 은미한 빛 속에서 왼쪽과 오른쪽 인물이 어깨를 스치고 지나가는 가운데 고개 돌려 상대를 바라보고 있다. 날씬하고 훤칠한 미인이 전체 화면에 가득한데, 기요나가의 이상적 여성미를 표

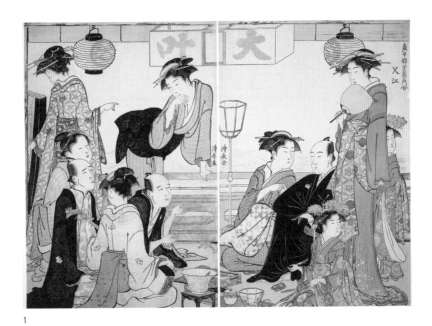

1

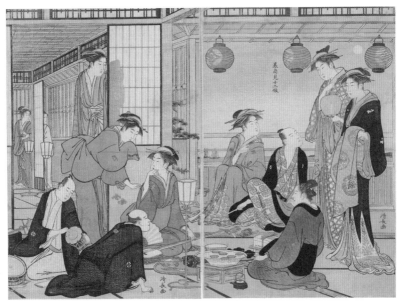

2

1  도리이 기요나가, 「사코」
   『당세유곽미인합』연작, 오반니시키에, 53×39.7cm, 18세기 후기, 시카고박물관 소장.

2  도리이 기요나가, 「8월 달구경 연회」
   『미나미 12후』, 오반니시키에, 1784년경, 보스턴미술관 소장.

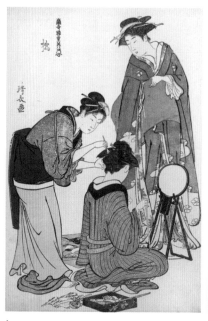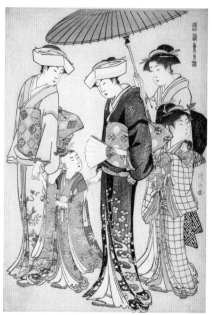

1    도리이 기요나가, 「다치바나마치」
　『당세유곽미인합』 연작, 오반니시키에, 39.7×26.3cm, 18세기 후기, 시카고박물관 소장.

2    도리이 기요나가, 「아가씨와 네 명의 시녀」
　『후조쿠 아즈마노 니시키』 연작, 오반니시키에, 38.8×26.1cm, 1783년경, 시카고박물관 소장.

현한 것이다.

　『후조쿠 아즈마노 니시키』 연작은 모두 20폭으로, 제목에 나오는 아즈마는
에도를 가리키며, 제목의 뜻은 '비단처럼 화려한 에도 풍속'이다. 대부분 실외
에서 펼쳐지는 장면을 묘사했는데, 그중 「아가씨와 네 명의 시녀」는 무가의 생
활을 표현하고 있다. 에도시대에는 문학, 회화에서 고급 무사 장령을 직접 표
현하는 것을 금지했다. 따라서 이 화면에서는 무사 장령의 딸이 외출하는 모습
을 표현했다. 네 명의 시녀가 앞뒤에서 동행하는 가운데 한 사람은 손을 잡고,
한 사람은 양산을 펴 들고, 한 사람은 부채를 흔들고 있는데 뒤에 소녀가 하나

더 있다. 보아하니 놀이 동무로, 조심조심 완구와 인형을 안고 있다. 비록 배경은 텅 비어 있지만, 인물의 움직임과 손에 든 물건으로 미루어 무더운 여름날의 외출임을 느낄 수 있다. 「봄 소풍」은 신사 참배를 하는 여성들이 야외에서 즐기는 광경을 묘사했다. 화면 오른쪽 여성은 평상에 앉아 담뱃대를 빨고, 왼쪽 여성은 기력이 넘쳐서 풀을 뜯으러 나왔다. 좌우 두 폭이 독립되어 있는데 중앙의 두 인물이 서로 마주보는 구도를 형성했다.

이 밖에 기요나가는 하시라에를 많이 제작하여 지금까지 130여 폭이 전해진다. 3대 스리모노와 거의 동시대에 제작한 그림들이다. 따라서 인물 형상 또한 건강미를 뿜내는 미인의 전형이며 높은 예술성을 갖추었다. 구도를 보면, 기요나가는 화폭이 세로로 길고 좁은 제약을 극복하기 위해 인물의 위치를 세심하게 운용했다. 한 사람이든 두 사람이든 인물의 움직임이 제한된 공간과 조화

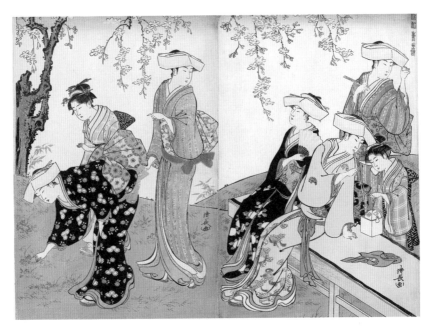

도리이 기요나가, 「봄 소풍」
『후조쿠 아즈마노 니시키』 연작, 오반니시키에, 38.8×26.1cm, 1783년경, 시카고박물관 소장.

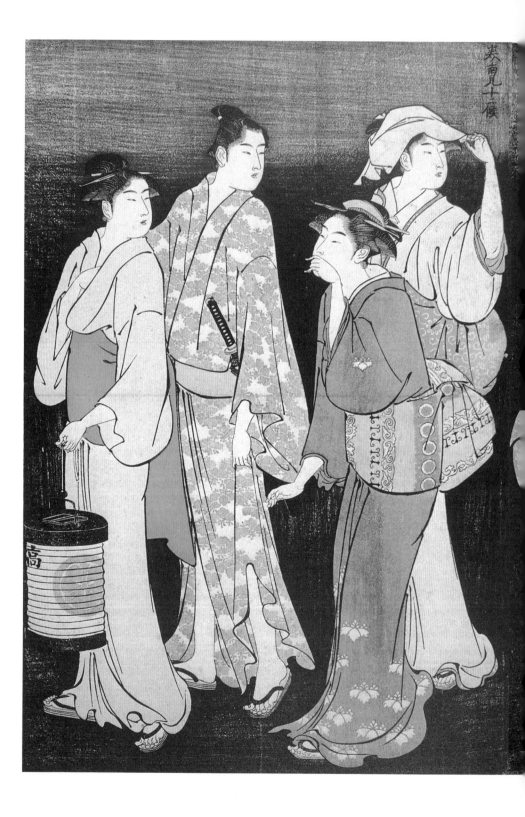

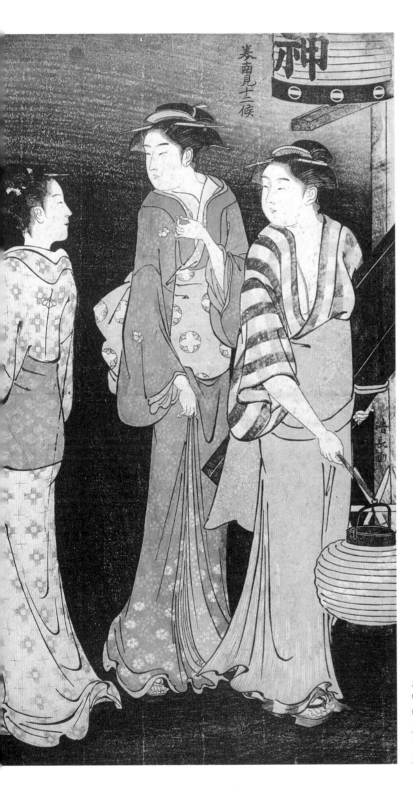

도리이 기요나가,
「7월 밤 배웅」
『미나미 12후』 연작,
오반니시키에,
1784년경,
호놀룰루미술관 소장.

도리이 기요나가, 「버드나무 아래 두 여인」
하시라에반 니시키에, 61×11.8cm, 1782년경,
도쿄 게이오기주쿠대학 도서관 소장.

를 이루게 하여 오묘한 재미가 소록소록 생겨난다. 대표작으로는 「버드나무 아래 두 여인」 등이 있다.

────  **가부키화로 회귀하다**

기요나가는 덴메이 연간의 화업에서 또한 나가우타* 와 샤미센 반주 악대를 배경에 둔 가부키화를 30여 폭 남겼다. 다른 화가와 비교해서 무대 장면을 더욱 사실적으로 표현했다. 육필화 우키요에는 많지 않지만 모두 예술성이 뛰어나며, 특히 「마사키의 달구경」은 대표작으로 널리 인정받는다. 스미다강 상류에 있는 마사키 나루의 찻집을 묘사했는데, 여성 몇 사람이 평상에 앉아 보름달과 맑은 빛을 쬐고 있다. 밤빛이 물과 같고, 맑고 상쾌한 배경이 깊은 인상을 남긴다.

1780년대 중기 이후, 우키요에 미인화의 후발 명인 기타가와 우타마로喜多川歌麿가 인기를 얻기 시작하여 일세를 풍미한 '기요나가 미인'은 점차 철 지난 꽃이 되었다. 우타마로는 인물의 심리 상태와 미묘한 표

─────────────

* 가부키와 고전무용에 쓰이는 서정적인 반주 음악.

정을 생동감 있게 묘사했다. 반면 기요나가의 사실주의적 미인화는 왠지 피상적이고 깊이가 부족해 보인다. 1785년, 스승 도리이 기요미쓰가 세상을 떠나고, 2년 뒤 기요나가는 도리이 가문 제4대 전인의 호칭을 정식 계승했다. 이후 더이상 미인화는 제작하지 않고 가부키화와 포스터 같은 광고용 그림에 전념했으며 만년에는 기뵤시, 극본과 그림책에 집중했다.

기부키화에서 가장 많이 표현한 대상은 무대에 선 배우의 모습이다. 기요나가는 연작 형식의 쓰즈키에를 창안하여 사물의 연관성을 고려해 배경과 도구를 더욱 정밀하고 구체적으로 묘사하여 비교적 완정한 무대 장면을 연출했다. 기요나가는 미인화와 가부키화 두 영역에 걸쳐 대단한 성취를 이룬 화가로, 속되지 않은 필력으로 진귀한 작품들을 남겼다.

이 시대에는 가부키 배우의 일상생활 또한 에도 민중이 좋아하는 그림 제재가 되었다. 「5대 이치카와 단주로와 가족」에서 묘사한 것이 바로 저명한 가부키 공연 집안 이치카와 단주로의 제5대 전인이 아이와 여성 일꾼을 데리고 외출하는 모습이다. 화면 오른쪽 뒤에서 부채를 쥐고 있는 사람이 이치카와 단주로로, 검은색 외투에서 이치카와 단주로의 가문 휘장을 뚜렷이 볼 수 있으니, 일본어로는 '가몬'이라고 한다. 가문의 휘장은 특정 신분을 나타내는 도안으로, 중요한 의식에서 복장 문양을 통해 인물의 신분을 확인할 수 있다.

기요나가의 풍격은 당시 강력한 영향력을 발휘해 이를 모방한 사람 또한 적지 않았다. 1780년대 우키요에 화단이 시들어갈 때, 뒤를 이은 화가로서 가쓰카와 슌초勝川春潮가 남긴 작품이 비교적 많다. 그는 슌쇼의 문하였다. 그러나 가부키화 작품은 거의 제작하지 않았고 미인화에 뛰어났다. 1783년, 기뵤시 그림으로 경력을 시작하였으며 전성기인 1780년대에 많은 니시키에, 하시라에, 춘화 등을 제작했다. 또한 육필 미인화에도 뛰어나 스승 슌쇼의 기풍이 제법 풍긴다. 슌초는 기요나가 풍격이 깊이 밴 미인화를 제작할 수 있었고, 베니기라이

1 도리이 기요나가, 「5대 이치카와 단주로와 가족」
  오반니시키에, 38.2×25.8cm, 18세기, 뉴욕 메트로폴리탄미술관 소장.

2 가쓰카와 슌초, 「오기야나이우타가와」
  오반니시키에, 38.7×25.7cm, 1790년대, 나가노 일본우키요에박물관 소장.

풍격에도 뛰어났다. 하지만 선명한 개인 풍격을 확립하지 못해 기요나가 시대와 미인화 전성기를 잇는 과도기 화가라는 평가를 받는다. 뛰어난 후배가 나타남에 따라, 슌초는 1804~17년에 구보 슌만 문하에 들어 교카 취미에 빠져서 판화 제작을 점차 그만두게 된다.

## 5. 견줄 자가 없는 미인화의 거장 —기타가와 우타마로

18세기 말은 우키요에의 황금시대이다. 화가가 훌륭한 솜씨로 원고原稿를 완성하면 조판공이 공들여 제작하고 색을 입힌 정미한 우키요에가 일세를 풍미했다. 바쿠후 정권이 중상주의를 추진하여 에도의 도시경제와 시민 문화가 전에 없이 번영했다. 기타가와 우타마로 이전, 하루노부의 미인화는 연약하고 우아한 형상에 조화로운 색채가 어우러져 몽환처럼 부유하는 모습을 보여주었다. 18세기 후기, 미인화 양식에 큰 변화가 일어났다. 외형이 풍만하고 건강하며 힘이 넘치는 형상의 양식이 유행한 것이다. 우타마로는 창조적으로 개인의 풍격을 완성했다. 오쿠비에大首絵라고 일컬어지는 반신상을 통해 우타마로는 여성의 매력을 한껏 뿜어내는 동시에 복식, 도구, 형상에 미세한 차이를 두어 여러 인물을 표현해 우키요에 미인화의 최고 경지에 도달했다.

###### 출판상 쓰타야 주자부로의 등장

우타마로의 본명은 기타가와 도요아키이다. 연구에 따르면, 출생 시기는 1751~64년이다. 출생지는 일설에는 에도라고 하고 일설에는 교토라고 하여 지금까지 정설이 없다. 그는 가노파 화가 도리야마 세키엔鳥山石燕을 스승으로 모신 적이 있다. 1770년 도리야마 세키엔과 제자들이 삽화를 그린 하이쇼『천년의 봄』의 제작에 참여하였으니, 이것이 지금까지 발견된 우타마로의 가장 이른 시기의 작품이다. 1781년, 『위대한 감정가의 짧은 역사』의 삽화를 그리며 우타마로라는 화호를 쓰기 시작했고, 본성을 기타가와에서 우타가와로 바꿨다.[68] 이 책의 각본가 시미즈 엔주志水燕十와 우타가와는 같은 문하의 선후배로, 우타마로는 그를 통해 출판상 쓰타야 주자부로蔦屋重三郎를 알게 되었다.

고이카와 하루마치, 『요시와라 다이쓰에』 중 「교카시의 모임」
스미즈리 기보시, 1784, 도쿄 도립중앙도서관 소장.

주자부로는 에도의 요시와라에서 태어났다. 7세에 부모가 이혼해 요시와라 차야 주인 쓰타야의 대를 이을 양자로 들어가 성을 바꾸었다. 성년 이후 요시와라 다이몬 앞에 책방을 열고, 『요시와라 사이켄』을 출판 판매해 생계를 꾸렸다. 경영에 수완이 있어서 순식간에 에도 지역에서 영향력 있는 출판상으로 발돋움했다. 주자부로는 문학 소양이 뛰어나고, 교카에도 조예가 깊어 교카 필명이 쓰타노 가라마루蔦唐丸이다. 많은 화가, 문인들과 폭넓게 교류했으며, 유행과 추세를 민첩하게 파악하여 잠재력 있는 화가를 발견하고 키워주었다. 우타마로는 그의 도움을 받으며 함께 일했는데 대부분의 작품을 주자부로가 기획 출판하여 우키요에 업계에서 일약 명성을 얻었다. 1783년 우타마로는 주자부로의 집에서 기거하면서 전속 화가가 되었고,[69] 이로 말미암아 요시와라와 떨어질 수 없는 인연을 맺었다.

1783년, 에도 지역에서 가장 이른 시기의 교카를 집대성한 『만자이 교카슈万載狂歌集』가 출판되었다. 1187년에 간행된 『센자이 와카슈千載和歌集』를 모방하여, 600여 년 동안 활동한 시인 230명의 교카 700수를 모아 교카 열풍을 일으켰다. 교카시와 요시와라의 관계가 더욱더 밀접해짐에 따라, 그들의 활동을 묘

사한 기뵤시『요시와라 다이쓰에吉原大通絵』또한 1784년에 간행했다. 이 책에 있는 삽화 「교카시의 모임」에는 대중문학 작가들이 요시와라에서 모임을 여는 장면이 묘사되어 있다. 등장인물의 실명이 적혀 있으며 앞줄 왼쪽에서 두번째 인물(무릎을 꿇고 있는 사람)이 주자부로로, 모두 상당히 괴이한 복장을 하고 있어 해학적 분위기를 풍긴다.[70]

우타마로는 이 시기에 『풍류 꽃향기 놀이』『사계절 꽃놀이의 빛깔과 향기』 같은 니시키에 연작을 연이어 제작했다. 당시 한창 전성기를 달리던 기요나가의 미인화 풍격이 우키요에 업계를 주도했고 우타마로 역시 영향을 받아서 여성 제재에서 길쭉한 인물 조형에 이르기까지 기요나가의 그림자를 발견하기 어렵지 않다. 우타마로의 재능을 확신한 주자부로 역시 우타마로의 실력이 아직 기

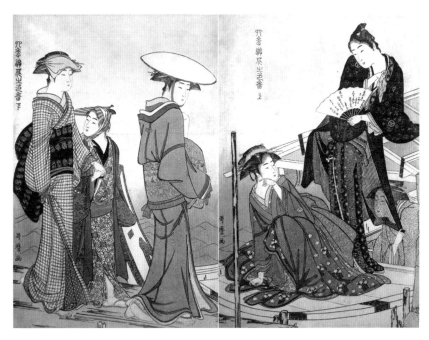

**기타가와 우타마로, 『사계절 꽃놀이의 빛깔과 향기』**
오반니시키에, 48.8×37.1cm, 1783, 영국박물관 소장.

요나가에게는 못 미친다는 사실을 분명히 인식하고 있었다. 그래서 우타마로의 장점을 살려 교카 그림책에서 자신의 길을 개척하도록 인도했다.

　주자부로는 1786년부터 새로운 대중의 구미에 맞춰 그림과 문학을 결합한 교카 그림책 출판에 정력을 쏟기 시작했다.[71] 그해 주자부로의 기획 아래 우타마로는 스미즈리에 형식으로 최초의 3권짜리 교카 그림책『에혼 에도스즈메絵本江戸爵』를 발표했고, 이듬해에는 2권『에혼 고토바노 하나絵本詞之花』를 발표했다. 그는 1789년 컬러판 단행본『와카에비스和歌夷』를 발표했고, 1790년까지 14종 판본의 호화로운 채색 절첩 교카 그림책을 연이어 간행했다. 그중 '충蟲, 패貝, 조鳥 삼부곡'이라 불리는『에혼 무시에라미画本虫撰』『조석의 선물汐干のつと』『모모치도리 교카아와세百千鳥狂歌合』는 여성 풍속에서 화초충어에 이르기까지 풍부한 내용을 담아냈다. 섬세한 필치로 묘사한 곤충과 화초를 통해 예민하고 우아한 천부적 재능을 느낄 수 있다. 이 출판물들로 인해 우타마로는 우키요에 업계의 샛별이 되었다.

## 요시와라의 꽃

하지만 우타마로가 만든 호화롭고 사치스러운 교카 그림책은 당시 사회 현실에 맞지 않았다. 1782년부터 1787년까지 연이어 자연재해가 발생해서 쌀값이 폭등하고 기근이 들어 수십만 명이 아사했다. 그러자 농민 폭동이 끊이지 않아 사회 기반이 뿌리째 흔들렸다.[72] 그해 6월, 보수파를 대표하는 마쓰다이라 사다노부가 바쿠후 재정을 관장하는 로주老中*를 맡았다. 당시 농촌에서는 계급 분화가 심화되어, 파산한 농민이 도시로 끊임없이 유입되었다. 또 한편 특권을 누

---

\* 　쇼군에 직속하여 정무를 총찰하고 다이묘를 감독하던 직책.

리는 상인의 재물은 산처럼 쌓이는데 평민 생활은 곤경에 빠지고 무사는 빚더미에 눌려 바쿠후 재정은 더욱 빠듯해졌다. 사다노부는 위기를 넘기기 위해 새로운 정책을 추진했다. 역사에서는 이를 간세이 개혁이라고 한다. 문화 면에서 에도 평민의 소비문화가 팽창하자 풍기를 엄정히 단속하고 사치를 금했으며 1790년 5월에 서적 출판 금지령을 발표했다.

(1) 단폭 판화 제작시 당대 현실 사건의 표현 금지.

(2) 옛것을 빌려 지금을 풍자하는 그림 출판 금지.

(3) 화려하고 지극히 아름다우며 윤색을 첨가한 호화 고가 서적 출판 금지.

(4) 속세 이야기를 담은 가명본과 서적 대여 금지.

사다노부는 이렇게 해서 사치 풍조를 일소하고 사회를 안정시키려 했다. 특히 출판 금지령 제3조는 호화 그림책 출판으로 유명한 주자부로에게 직격탄이 되었다. 왜냐하면 이듬해 출판한 샤레본酒落本\* 『시카케분코仕懸文庫』 『니시키의 뒷면錦之裏』, 『창기 기누부루이娼妓絹麗』 등이 이 금지령 조례를 어겨 재산의 반을 몰수당한 것이다. 바쿠후 당국도 출판 금지령을 무시하는 대형 출판상을 징벌해서 일벌백계의 효과를 거두려 했다. 과연 사치스럽고 호화스러운 그림책이 자취를 감추어 장장 3년 동안 거의 출시되지 않았다.

1791년은 우타마로 화업의 공백기라고 할 수 있다. 호화스러운 교카 삽화본이 금지되고 주자부로는 엄중한 처벌을 당하여 그저 옛 작품 몇 점을 다시 찍으며 세월을 보내는 수밖에 없었다. 그러나 상류층 권문귀족들이 사치금지령에 불만이 있었을 뿐만 아니라 통치 계급 내부에도 반대파가 나타났다. 또한 서양 자본주의 세력이 밀려오는 터라 바쿠후 당국은 나라 안팎에서 갈등을 빚고 위기를 맞았다. 1793년 7월 사다노부가 물러나 간세이 개혁은 중도에 폐지되고 스

---

\*    에도 중기에 간행된 화류계에서의 놀이와 익살을 묘사한 풍속 소설책.

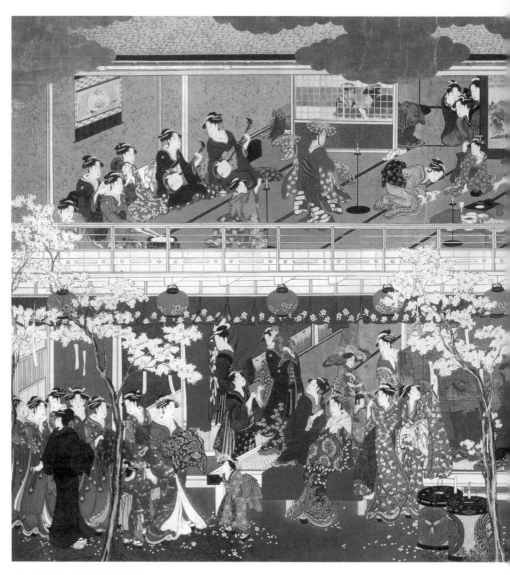

기타가와 우타마로, 「요시와라의 꽃」
지본 착색, 274.9×203.8cm, 1793년경, 미국 워즈워스미술관 소장.

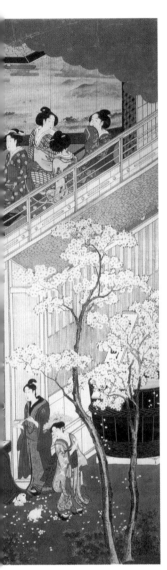

미다 강가에는 예전처럼 여색과 술을 즐기는 분위기가 풍겼다. 우타마로가 그해 완성한 대형 육필 미인화 「요시와라의 꽃」이 이 시대를 대표하는 걸작이다. 이는 『눈·달·꽃』 연작 중 1폭으로 다른 2폭은 각각 「후카가와의 눈」(1802~06년)과 「시나가와의 달」(1788)로, 모두 게이샤와 유녀를 제재로 삼았다. 「요시와라의 꽃」에서 표현한 것은 찻집 주위에서 벚꽃이 활짝 핀 3월에 꽃을 감상하는 광경이다. 왼쪽 아래의 거리에서는 세 오이란이 시녀들에게 둘러싸여 줄줄이 걸어가고 있다. 2층에서는 가무 공연이 한창인데, 풍악이 울리고 다채로우며 멋진 모습이다. 등장인물은 50여 명이며, 빛나는 복식과 벚꽃이 아름다움을 다투어 사치와 호화가 극에 달하였다. 간세이 개혁의 영향으로 화면의 요시와라 거리에는 남성이 거의 보이지 않는다. 당시 요시와라의 모습이 실제로 그러했다. 이 그림은 우키요에 역사상 요시와라를 전경식으로 표현한 유일한 작품이다.

────── **미인화의 최고봉 ─ 우타마로의 오쿠비에**

1792~93년, 우타마로는 『여성의 열 가지 관상』 연작과 『여성의 열 가지 인상』 연작을 연이어 발표했다. 이는 사실 같은 연작으로(나중에 어떤 이유로 제목을 바꿨다) 우타마로의 예술이 최고봉에 오른 초기의 걸작이다. 소가쿠<sup>相學</sup>는 관상, 수상 등의 점복술을 이르는 말로, 우타마로는 이러한 제재를 빌려 서로 다른 여성의 표정과 성격을 표현했다. 인물은 모두 반신상으로, 이전의 전신상과 선명한 대비를 이루었다. 이때 처음으로 배경에 사용한 기라즈리 기법은 우키요에 기법에서 선구적 의미가 있다.

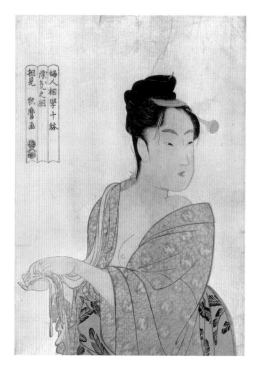

기타가와 우타마로,
「우키노소」
『여성의 열 가지 인상』 연작, 오반니시키에
기라즈리, 36.4×24.5cm, 1792~93, 뉴욕
국립도서관 소장.

　『여성의 열 가지 관상』「우키노소浮気之相」에서는 화류계 여성이 목욕을 하
고 나와 손수건으로 손을 훔치고 있다. 그런데 옷차림이 단정하지 않아 이른바
바람기 다분한 신분임을 드러냈다. 하루노부의 유약한 소녀 취향은 이미 시대
에 뒤떨어졌다. 우타마로는 이상적 아름다움을 추구한 기요나가와도 다르게 인
물을 세밀하고 생동감 있게 그려냄으로써 자기 시대의 도래를 선포하고 있음을
알 수 있다.

　『여성의 열 가지 인상』 중 「폿핀을 부는 소녀」에서 '폿핀ポッピン'은 에도시대
중국에서 수입한 가볍고 잘 깨지는 작은 유리 완구이다. 폿핑폿핑 소리가 나
기 때문에 폿핑이라고 불렀다. 우타마로는 미인화에서 폿핀을 부는 여성을 여
러 차례 묘사했다. 이 소녀는 부잣집 여식으로 보이며, 와후쿠의 격자 문양은

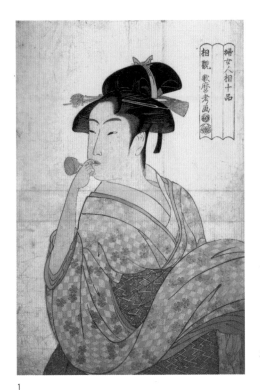

1 　기타가와 우타마로,
　「폿핀을 부는 소녀」
　『여성의 열 가지 인상』 연작,
　오반니시키에 기라즈리, 38.1×24.4cm,
　1792~93, 도쿄 국립박물관 소장.

2 　**폿핀**은 에도시대 중국에서 수입한 유리
　완구로 민간에서 널리 유행했다.

에도시대에 유행한 두 가지 색의 정방형(혹은 장방형)이 교차 배치된 것으로, 상고시대의 도용 복장과 나라 호류지와 쇼소인의 염직품에서 볼 수 있다. 에도시대 가부키 배우 사노가와 이치마쓰가 흰색과 장청색(네이비블루) 방형 도안이 새겨진 공연복을 입어 널리 인기를 얻었기 때문에 '이치마쓰 무늬'라고 한다. 이는 에도시대를 대표하는 도안이 되었으며, 이치마쓰 격자, 겐로쿠 무늬라고도 했다.

　1793년 전후는 우타마로 화업의 황금기이다. 주자부로는 가업을 다시 일으키려고 우타마로와 손잡고 우키요에 미인화의 새 양식을 내놓았다. 이것이 바로 오쿠비에라고 일컫는 미인 흉상 혹은 두상이다. 원래 가부키 배우상의 묘사에 사용되었으며, 1785년 간행된 『에혼 슛코노니시키絵本色好乃人式』의 삽화가 가장

이른 시기의 가부키 오쿠비에이다. 우타마로는 이를 단폭 판화 제작에 끌어들여 보통 반신을 묘사하던 미인상에서 벗어나 두상을 클로즈업했으며 이는 당대의 유행이기도 했다. 이 역시 우타마로가 우키요에 미인화에 미친 지대한 공헌이다.

우타마로가 1793년 발표한 『가센 고이노부歌撰恋之部』 연작은 우키요에 미인화 제작에서 한 획을 그은 작품이다. 구도를 극단으로 밀어붙여 인물의 두상이 화면 대부분의 공간을 차지하여 명실상부한 '오쿠비에'가 되었다. '가센'은 와카의 명인 가센歌仙과 가사를 쓴다는 의미를 합친 단어이고 '고이노부'는 노래집에서 연가와 관련된 노래를 모은 것이며 '부部'는 '모음집集'이라는 뜻이다. 표제에서 부제에 이르기까지 전체 구상으로 보아 헤이안시대 와카슈 중에서 연가를 주제로 한 노래를 현대적으로 바꾸고 인용한 것임을 알 수 있다.[73] 『가센 고이노부』는 표정과 움직임의 미세한 차이를 통해 여성의 서로 다른 연애 감각을 표현하여 오쿠비에의 매력을 한껏 발휘했다.

우타마로는 『가센 고이노부』 연작에서 '기요나가 미인'의 얌전한 전신상을 벗어나 피부를 노출하고 인물의 섬세한 감정을 적극적으로 표현했다. 색채 구성이 간결하다. 또한 간색과 번잡한 선, 배경을 생략하고 기라즈리 기법을 사용해 화려한 분위기를 자아낸다. 묘사된 인물의 심리가 미묘하고 함축적인데 살짝 퇴폐적이고 요염한 분위기를 띠지만 저속한 쪽으로 흐르지 않았다. 과거 판화에서는 전체 표현을 중시하여 세부를 상세히 묘사하지 않고 심리 표현을 소홀히 했으나 우타마로는 이러한 양식에서 벗어나 신세대 감각으로 섬세한 표정의 미인상을 내놓은 것이다.

간단히 말해 이전의 우키요에가 여성의 생활 양태와 자태, 복장 묘사에 치중한 반면 『가센 고이노부』는 여성의 이상적인 아름다움을 표현했다. 얼굴 표정과 움직임을 과장함으로써 미묘한 심리와 감정의 차이를 부각시키고 이를 표현

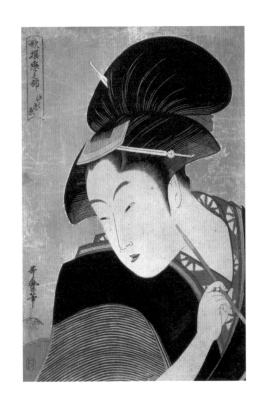

기타가와 우타마로,
「깊은 인고의 사랑」
『가센 고이노부』 연작, 오반니시키에
기라즈리, 38.8×25.4cm, 1793~94, 파리
기메국립아시아미술관 소장.

주제로 삼아 서로 다른 성격과 기질을 생동감 있게 표현했다. 그중 「성찰하는
사랑」은 전형이라고 할 수 있다. 헤어스타일과 깎아 다듬은 눈썹 등으로 기혼자
임을 알 수 있고,[74] 약간 멍한 눈빛과 가늘고 부드러운 손 모양이 복잡한 심리
를 확연히 드러낸다. 그리하여 '오보시모노스노 고이思物之恋'는 미묘한 연정을
가장 잘 설명한 말이 되었다. "단순히 형태의 균형과 윤곽미를 표현한 것이 아
니라, 진실한 인성과 영혼을 묘사한 것이다."[75]

주자부로가 소비자의 취향과 소비 능력을 정확히 예측했기 때문에 '우타마
로 미인'은 면목을 일신해 대성공을 거두었고 우타마로는 우키요에 업계에서 선
도적 위치를 차지했다. 1790년대 초기의 우타마로는 화업의 최고봉에 올랐다.
그의 작품은 우아한 선과 부드러운 색채, 인물의 아리따운 자태로 강렬한 심리

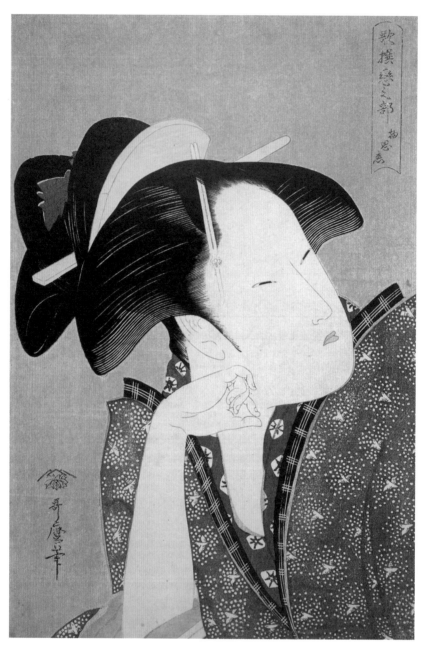

기타가와 우타마로, 「성찰하는 사랑」
『가센 고이노부』 연작, 오반니시키에, 38.2×25.6cm, 1793~94, 파리 기메국립아시아미술관 소장.

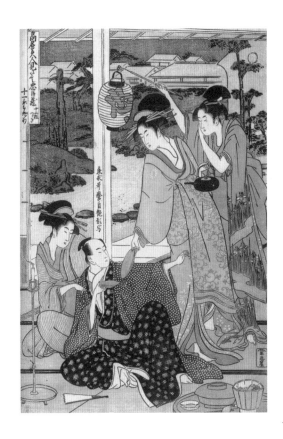

기타가와 우타마로,
「미타테 충신장 11단째」
오반니시키에, 1795년경, 도쿄
국립박물관 소장.

적 감수성과 시각적 재미를 끌어내 향락을 추구하는 에도 신흥 시민 계층의 문화적 성격을 구현했다.

우타마로는 회화 생애의 황금기에 후세를 위하여 자화상을 남겼다. 1795년 전후에 제작된 「미타테 충신장 11단째見立忠臣藏十一段目」라는 니시키에에서 잔을 쥐고 자리에 앉은 남자가 바로 우타마로이다. 등뒤 기둥에 '應求歌麿自艶顔写'라고 적혀 있는데 '요청에 응하여 우타마로가 자화상을 그리다'라는 뜻이다. 이는 화가의 경영전략이기도 한데, 화려한 장면은 개인의 형상을 더욱 부각시키고 나아가 작품의 영향력을 확대한다.

거의 모든 우키요에 화가가 요시와라 미인을 묘사했다. 그러나 우타마로는 단순한 사회 풍상이 아니라 일상의 모습과 희로애락이 어린 풍부한 표정을 포착하는 데 뛰어나 여성의 깊은 속마음을 그려냈다. 그가 남긴 작품 중에서 요시와라 오이란을 직접 묘사한 것이 3분의 1을 차지하는데 관련 제재까지 포함하면 거의 절반이 요시와라 그림이다.[76] 맨 먼저 우키요에를 연구한 19세기 프랑스 작가 에드몽 드 공쿠르가 『우타마로』라는 책에서 우타마로를 '청루 화가'라고 정의했다. 한 가지 요소로 전체를 개괄한 단점이 없지 않지만, 우타마로가 성취한 바를 나름 정확히 파악했다고 할 수 있다.

『청루 12시』 연작은 우타마로가 요시와라 생활을 상세히 표현한 대표작이다. 당시 에도에는 엄격한 시간개념이 없었고, 습속에 따르면 '한 시각'은 두 시간이다. 연작은 전체 12폭으로, 유녀 생활의 주요 내용을 선택하여 요시와라 풍속을 손바닥에 올려놓고 보듯이 정밀하게 묘사했다. 그만큼 유녀 생활을 자세히 관찰한 것이다.

「자시子之刻」는 밤 12시 전후이다. 여인은 요와 이불을 챙겨서 잠자리에 들려는 참이다. 쪼그려 앉아서 옷을 접는 사람은 견습 유녀인 후리소데 신조다.

「축시丑之刻」는 심야 2시 전후이다. 일어나 밖에 나가려는 유녀가 조명에 쓰이는 종이 심지를 손에 들고 슬리퍼를 신고 있다. 배경에 뿌린 금가루로 인해 밤 빛깔이 찬란하고 막 깨어나 눈에 잠이 가득한 유녀의 모습이 퇴폐적이면서 끈끈하다. 이 연작 가운데 가장 훌륭한 한 폭이고, 우타마로가 한 사람의 전신을 그린 작품 중에서도 걸작으로 유녀의 정신적 면모를 잘 드러냈다.

「인시寅之刻」는 새벽 4시 전후이다. 두 유녀가 화로 앞에 둘러앉아 환담을 나누고 있다. 아침을 먹고 있는 듯하다. 오른쪽 유녀가 남성의 겉옷을 걸치고 있어서 지금이 특정한 상황임을 암시한다.

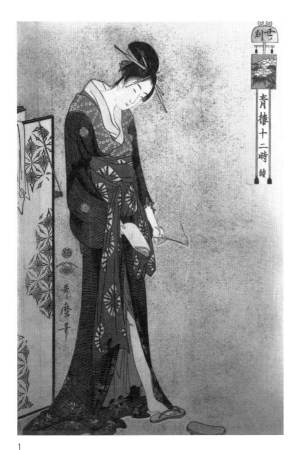

1  기타가와 우타마로,
   「축시」
   『청루 12시』 연작,
   오반니시키에, 36.6×24cm,
   1794년경,
   브뤼셀 왕립미술관 소장.

2  「자시」
   36.7×24.1cm.

3  「인시」
   36.8×24.1cm.

4  「묘시」
   36.6×24cm.

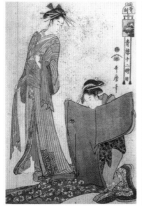

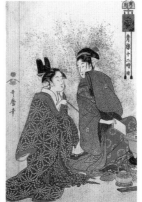

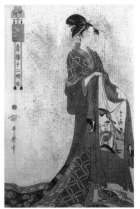

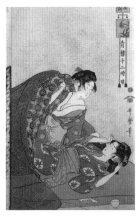
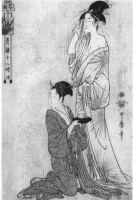
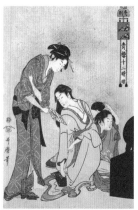

1                               2                               3

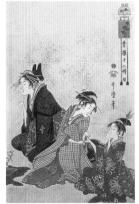
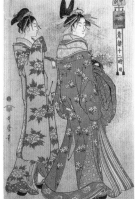
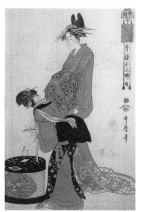

4                               5                               6

1 「진시」
   37.3×24.8cm.

2 「사시」
   36.4×22.8cm.

3 「오시」
   36.7×24.2cm.

4 「미시」
   36.8×24.2cm.

5 「신시」
   36.7×24cm.

6 「유시」
   36.7×24cm.

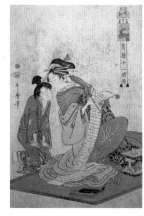
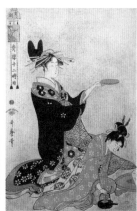

1 「술시」
36.7×25.1cm.

2 「해시」
36.8×25.4cm.

「묘시卯之刻」는 아침 6시이다. 요시와라 규정에 따르면, 신분을 막론하고 손님은 반드시 6시 전에 떠나야 한다. 화면의 유녀는 손님에게 옷을 입혀주고 있다. 남성 의복 안쪽에 가노파 화가의 장식이 찍혀 있어, 간세이 개혁의 사치금지령 때문에 부자들이 화려한 장식을 안 보이는 곳에 감추었음을 알 수 있다.

「진시辰之刻」는 아침 8시 전후이다. 두 명의 견습 유녀가 아직 이불 속에서 뒹굴고 있다.

「사시巳之刻」는 오전 10시 전후이다. 막 목욕을 하고 나온 유녀에게 견습 유녀가 차를 가져다주고 있다. 요시와라에서 중급 이상 유녀의 방에는 목욕 시설이 있었으며 이를 우치유內湯라고 한다.

「오시午之刻」는 정오 12시 전후이다. 머리를 빗고 단장중인 유녀가 고개를 돌려 편지를 보고 있다. 거울을 보면서 헤어스타일에 신경쓰는 사람은 하녀 가무로이다.

「미시未之刻」는 오후 2시 전후이다. 왼쪽 바닥에 점괘를 풀이하는 제비가 있고 유녀가 그림 바깥을 바라보고 있어 무당에게 점을 보는 중이라는 것을 알 수 있다. 또 중앙의 견습 유녀는 오른쪽 하녀의 손금을 봐주고 있다.

「신시申之刻」는 오후 4시 전후이다. 유녀가 견습 유녀를 데리고 외출을 하려는 중이다. 손님과 만나려고 찻집에 가려는 듯하니, 이른바 '오이란도추'이다.

「유시酉之刻」는 저녁 6시 전후이다. 요시와라의 하루 영업이 시작되는 시각으로, 유녀들이 나무 난간에 앉아서 손님을 모으려 하고 있다. 화면에서 손에 등을 든 사람은 찻집 시녀로, 보아하니 오이란이 막 도착하거나 떠나려는 참이다.

「술시戌之刻」는 저녁 8시이다. 손님을 기다리는 자리에 앉아 있는 유녀가 편지를 쓰고 있으며, 하녀와 귓속말을 하고 있다.

「해시亥之刻」는 밤 10시 전후이다. 손님과 대작하는 자리에서, 몸을 곧게 세우고 단정하게 앉아 있는 유녀와 스르륵 잠이 들려는 가무로가 선명한 대비를 이루고 있다.

『청루 12시』의 경우 화면에서는 유녀만을 묘사했지만, 도구를 그려 바깥일을 암시하고 이에 호응하는 인물의 움직임으로 화면을 그림 밖으로 확장했다. 화면에 나타나지 않은 인물을 관객이 상상하게 함으로써 요시와라 유녀의 실제 생활을 한눈에 보여준다.

『호코쿠 오색 먹北国五色黒』 연작은 오쿠비에 구도를 활용했다. 호코쿠北国는 호쿠카쿠北廓로, 에도성 북쪽에 있는 새로운 요시와라 색정 지역을 가리킨다. 오색 먹은 1731년 간행된 하이쇼『오색 먹』을 차용한 것으로, 서로 다른 먹색에 깃든 뜻을 빌려 요시와라 다섯 계층의 여성을 형용했다. 이 5폭의 연작은 차례대로 「오이란」 「게이기芸妓」 「텟포鉄砲」 「기리노 무스메切の娘」 「가시川岸」이다. 오이란은 지위가 가장 높은 기녀인데 게이샤는 기녀에 속하지 않아서 예芸는 팔되 몸은 팔지 않는다. 나머지는 보통 기녀로, 가시의 지위가 가장 낮으며, 요시와라 주변 강가에 있는 누추한 방에서 손님을 맞기 때문에 가시미세조로河岸見世女郎라고 했다. 이 연작은 헤어스타일, 복식, 표정을 서로 다르게 묘사해 오이란, 게이샤, 하급 기녀의 내면을 세밀하게 표현하여, 『가센 고이노부』와 묘사한 대

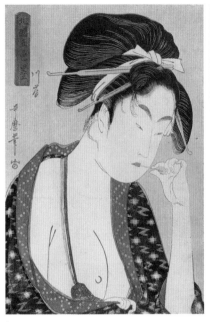
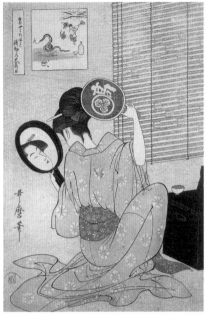

1   기타가와 우타마로, 「가시」
    『호코쿠 오색 먹』 연작, 오반니시키에, 37.6×25.6cm, 1794~95, 파리 기메국립아시아미술관 소장.

2   기타가와 우타마로, 「다카시마 오히사」,
    오반니시키에, 38.1×25.5cm, 1795, 시카고미술관 소장.

상은 다르지만 표현은 같은 묘미가 있다.

연작 이외에도 우타마로는 단폭 판화에서 거울을 도구로 요시와라 유녀의 일상을 표현했고 이 또한 우타마로 작품의 주요 특징이다. 예를 들면 「가미유이髮結」 「다카시마 오히사高島久」 등은 유녀들이 머리 빗고 화장하는 자태를 생생히 보여준다. 우타마로가 요시와라 생활의 익숙하고 자잘한 면모를 생동감 있게 구현했음을 알 수 있다.

「당시 세 미인当時三美人」은 우타마로의 고전적 작품이다. 당시 에도에서 가장 명성 높은 세 미인을 한 화면에 모았고, 눈초리, 콧대 같은 부위의 조형을 통해 세 인물의 차이를 분별해낼 수 있다. 우타마로가 미인의 양식을 수립하는 데 고심하였음을 볼 수 있다. 복식의 가몬을 통해서도 인물을 분별해낼 수 있으니, 중앙에 자리잡은 것이 요시와라 다마무라야 오이란 도미모토 도요히나로, 가몬은 앵초이다. 앞줄 왼쪽은 차야에서 손님을 끄는 여성 다카시마야 오히사로, 가몬은 원형 백엽이다. 그녀는 에도 료코쿠 야겐보리 요네자와마치 2초메의 센베이야 다카시마야 조베에長兵衛의 장녀이다. 에도 후기에 널리 알려진 미녀로, 료코쿠에서 미즈차야를 경영했다. 1793년 17세에 우타마로의 미인화 모델이 되어 유명해졌다. 오른쪽은 나니와야 오키타로, 가몬은 오동잎이다. 그녀는 아사쿠사 간논지 안의 차야 나니와야에서 태어나 어릴 때부터 양친의 경영 방식을 귀로 듣고 눈으로 보아 익혔다. 자라서는 유행하는 복식을 몸에 걸치고 찻집 입구에 서서 고객을 끌어들였다. 인물이 좋아서 대중의 주목을 받았고, 찻집 영업이 얼마나 잘 되었는지 구경하는 무리가 너무 많아 영업에 지장을 줄 정도여서 물을 뿌려 사람들을 몰아냈다. 그러나 오키타는 천성이 선량했을 뿐 아니라 특히 가난한 사람들을 잘 대해주어 칭찬이 자자했으며 에도 간쇼 연간에 가장 인기 있는 미녀였다. 우타마로가 그녀를 모델로 삼아 그린 미인화가 15폭이 넘는다.

　일본학자 고바야시 다다시는 「당시 세 미인」의 표제와 구도가 중국 고대 회화의 고전적 제재인 「삼산도三酸図」와 관련이 있다고 말했다. 「삼산도」는 금산사 주지 불인佛印이 친구 소동파, 황정견을 초대하여 도화초를 맛보게 하였는데 세 사람 표정이 너무 달라서 당시 사람들이 '삼산'이라고 일컬었다 한다. 이는 중국 전통문화의 미묘한 흥취를 나타낸 것이다. 이 세 대가는 나중에 유가, 불가, 도

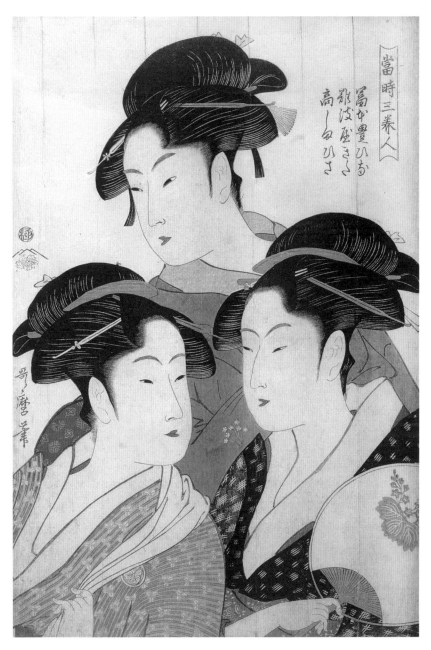

當時三美人

富本豊ひな
難波屋きた
高しまひさ

기타가와 우타마로, 「당시 세 미인」
오반니시키에 기라즈리, 38.6×25.6cm, 1793, 뉴욕 공립도서관 소장.

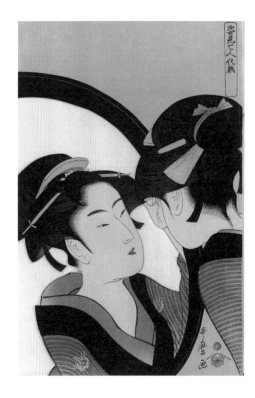

기타가와 우타마로,
「나니와야 오키타」
『거울 앞에서 화장을 하는 일곱 미인』 연작,
오반니시키에, 39×25.5cm, 1793년경,
개인 소장.

가를 대표하게 되어 에도시대 일본 화가들은 「삼산도」를 널리 활용했다.

『거울 앞에서 화장을 하는 일곱 미인』의 모델 역시 나니와야 오키타로, 복식의 오동잎 가문이 이를 증명해준다. 표제로 보아 연작이 분명한데, 현재 1폭밖에 전해지지 않는다. 인물이 오른쪽 상단에서 화면을 등지고 있고, 왼쪽 화면의 반 이상을 차지하는 둥근 거울에 정면상이 크게 나타난다. 다른 우키요에에 나온 거울보다 훨씬 크다. 당시 일본의 거울 제작 기술을 알 수는 없는데, 스가타미姿見는 전신 거울을 뜻한다. 거울을 매개로 두 공간을 교묘하게 펼쳐 보여 미인의 형상을 표현했을 뿐 아니라, 당시 유행했던 헤어스타일의 정면과 뒷면을 보여주어 우타마로가 구사한 구도의 일면을 엿볼 수 있다.

특히 위에서 언급한 '차야의 인기 시녀'는 (당시 게이샤와 오이란을 제외하고) 많

은 인기를 끌어 어여쁜 용모를 한 번이라도 보려고 에도 시민들이 다투어 몰려들었다. 하루노부 역시 판화에서 오센과 오토라는 실제 인물을 표현하여 널리 호평을 얻은 바 있다. 소년 시절의 우타마로는 이를 생생히 기억해 이 제재를 계승했을 뿐 아니라, 심지어 화면에 '고인 하루노부 그림 / 우타마로 쓰다'라고 적어서 자신이 하루노부의 후계자라는 속마음을 드러냈다. 이 작품 또한 미인화의 묘사 대상을 넓혔으며 한 걸음 더 나아가 어머니와 아들을 표현함으로써 에도 평민의 일상에 더욱 가까이 다가갔다. 2폭 판화 「다이쇼」(주방)는 우타마로가 일하는 여성을 묘사한 대표작이다.

해녀는 일본에서 아주 오래된 직업으로 아무런 장비 없이 30미터 해저에 잠수하여 진주조개와 전복 같은 해산물을 채취하는 여성을 가리킨다. 해녀는 자신들만의 작업 및 생활 방식, 신앙을 가지고 있다. 우타마로는 3폭 판화 「전복 따기」에서 해녀의 일상생활과 물질을 생생히 표현했는데, 중간 1폭에 나오는 여성은 젖을 먹이고 있다. 임신한 해녀는 몸을 푸는 습속이 거의 없어 분만 직전까지 줄곧 일을 했다. 오른쪽 해녀는 입에 작은 쇠꼬챙이를 물고 있다. 해저

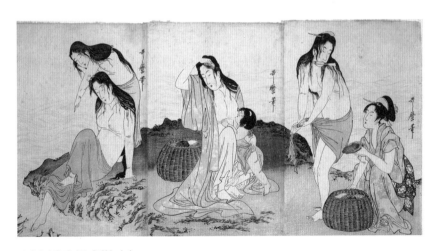

기타가와 우타마로, 「전복 따기」
오반니시키에, 각 78.5×40cm, 1797~98, 시카고미술관 소장.

의 바위에 붙은 패류를 캐내는 데 사용하는 것으로, 잠수할 때 이걸 팔목에 묶는다. 만일 쇠꼬챙이가 석회질 조개껍데기에 끼면 해녀가 위험에 처할 수도 있다. 에도시대, 전복을 캐는 해녀도 우키요에에서 자주 보이는 제재로, 여성의 아름다움과 바다의 신비가 화면에 가득하여 매력적이다. 일본에는 나체화 전통이 없어서 「전복 따기」에서는 독특한 피부색과 정교한 윤곽선으로 건강하고 우아한 반라의 미인을 최대한 드러내 눈길을 끌었다.

일본 사람들의 곤충 사랑은 계절에 따른 풍광을 즐기는 것과 관련이 있다. 헤이안시대의 산문집『마쿠라소시枕草子』에 곤충을 묘사한 아름다운 문장이 있고 와카에도 곤충 노래가 있다. 아울러 와카의 표현을 통해 곤충이 우는 소리를 가을 경관과 특정 장소와 연관 지었다. 이와 관련한 뵤부에와 에마키는 헤이안시대 이래 야마토에의 특징 중 하나이다. 이런 전통은 에도시대의 우키요에까지 줄곧 이어져 역대 화가 모두 곤충을 제재로 삼아 그림을 그렸다. 「곤충

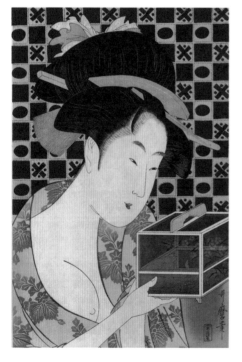

장」 속의 여성은 반딧불이를 보고 있다. 곤충이 든 상자의 투명한 느낌을 세밀하게 표현했을 뿐 아니라 반딧불이의 옅고 은미한 빛을 호분胡粉을 점점이 뿌려 표현했다. 배경에는 격자로 짙은 녹차색의 무늬를 질서 있게 배열하여 이치마쓰 염색 효과를 냈다. 이처

기타가와 우타마로, 「곤충장」
오반니시키에, 39×26cm, 1795~96, 개인 소장.

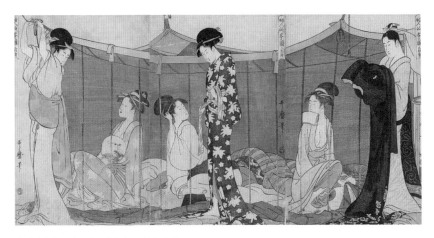

기타가와 우타마로, 「모기장 속 여성 숙박객」
오반니시키에, 36×27.5cm, 1795, 보스턴미술관 소장.

럼 화려한 장식적인 의취는 우타마로 작품에서 보기 드물다.

우키요에 화가는 계절을 생동감 있게 묘사했는데 「모기장 속 여성 숙박객」에서는 여성이 손에 쥔 둥근 부채와 화면을 가득 채운 모기장을 통해 여름밤의 시원함을 실감나게 연출했다. 1300여 년 전의 『하리나국 풍토기播磨国風土記』는 천황이 사용한 모기장을 서술했는데, 일본 고적 중에서 모기장에 관한 가장 이른 시기의 기록이다. 나라시대 중국의 여성 기술자가 견絹과 목면을 가져왔는데 이것으로 제작한 '나라 모기장'은 일본 모기장의 시초라 할 수 있다. 전국시대에는 물자가 부족하여, 민간에서 종이로 만든 지장紙帳이 유행했다. 에도시대의 하이진 고바야시 잇사는 "달빛 밝고 깨끗하여, 종이로 모기장 만들고, 나도 집에 있다"라는 명구를 남겼다. 에도시대 시가현 오우미에서 생산된 마麻를 원료로 한 오우미 모기장이 널리 호평을 받아 연둣빛 모기장이라 불렸다. 무사 귀족에서 평민에 이르기까지 이를 널리 사용하여 라쿠고落語*, 하이쿠, 가부키, 우

---

＊　음악이나 무대효과를 사용하지 않고 부채와 손수건만을 들고 이야기를 풀어가는 전통 공연.

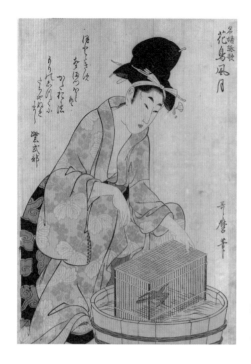

기타가와 우타마로, 「화조풍월 새」
『명부영가』 연작, 오반니시키에, 35.5×25cm,
18세기 말, 개인 소장.

키요에 등의 양식으로 표현했으며 「모기장 속 여성 숙박객」에서 묘사한 것이 바로 연둣빛 모기장이다. 모기장 안팎의 여성 여섯 명이 앉거나 서서 서로 다른 자태를 취하여 우타마로 미인화의 다양한 매력을 보여주고 있다.

『명부영가名婦詠歌』 연작 중 「화조풍월花鳥風月 새」는 에도 여름 풍속화이다. 높이 솟은 시마다마게 헤어스타일을 한 여성이 물 담은 대야 위에 새장을 놓고 두건을 목욕시키고 있다. 여인은 초여름 꽃, 오동잎 도안을 찍은 큰 꽃무늬 유카타를 걸치고 있다. 배경에 헤이안시대 36가센의 하나인 무라사키 시키부가 지은 와카가 적혀 있는데 연인을 기다리는 사람의 심정을 노래한 것이다. 『명부영가』는 4폭 연작으로, 고대 여가수가 지은 4수 와카 화조풍월을 표현했다.

1797년 5월, 주자부로가 갑자기 병으로 세상을 떠났다. 나이 고작 48세였다. 우타마로에게는 의심할 바 없이 심각한 타격이었다. 우키요에 화가로서 든든한 출판 협력자를 잃었으니 경제적 후원자를 잃은 셈이고 이제 고생길이 열릴 참이었다. 우타마로의 명성이 욱일승천할 때 또다른 걸출한 우키요에 화가가 조용히 일어서고 있었다. 바로 다음에 이야기할 조분사이 에이시鳥文斎栄之이다. 그는 미인 전신상에 뛰어났고, 풍격이 기요나가와 통하는 면이 많았다. 우타마로는 강력한 경쟁자를 맞아 고군분투하며 자기 작품의 인기를 유지해야 했다. 물론 충분히 자신이 있었지만, 그래도 엄혹한 도전을 절감하여 때때로 그림에 자화자찬하는 문구를 적어넣었다. 예를 들면 「니시코리 우타마로가타 신모요 글을 읽다錦織歌麿形新模様文読む」에서 "나의 니시키에는 에도 명물이다. 하지만 근세 이를 그리는 화가가 개미떼처럼 많아져 오직 붉고 푸른 빛과 괴이한 형상에 기대고 있을뿐더러 이와 같은 졸작들이 심지어 멀리 해외까지 전해져 부끄러움을 사고 있어 심히 유감이다. 나의 그림이 진짜 미인화임을 알리노라"라고 적었던 것이다. 신인이 자기를 넘어설까 염려하고 대중의 취향이 쉽게 변하는 것을 걱정하는 마음이 행간에서 톡톡 튀어오른다.

19세기 들어 우타마로는 생계를 위해 동시에 여러 출판상에 그림을 내놓았고 당연히 품질이 고르지 않게 되었다. 전신 미인상도 다시 제작했다. 그러나 풍부한 내면세계를 표현한 이전 오쿠비에 비해 동작 조형에서 이미 양식화·유형화 경향이 나타났고, 화업이 쇠퇴하는 양상을 보였다.

1804년 5월, 우타마로는 그야말로 치명상을 입었다. 당시 잘 팔리던 『에혼 다이코키絵本太閤記』에서 소재를 취해 제작한 「마시바 히사요시真柴久吉」와 3폭 판화 「다이코와 다섯 부인의 라쿠토 유람」 등의 니시키에가 바쿠후 당국의 조사를 받은 것이다. 도쿠가와 바쿠후 개창 이래 도쿠가와 가족의 창업과, 도

기타가와 우타마로, 「다이코와 다섯 부인의 라쿠토 유람」
오반니시키에, 1803~04, 영국박물관 소장.

요토미 가족에 대한 찬양이나 비평이 금지되었고 그림으로 그릴 수도 없게 되었다. 그런데 우타마로의 이 작품은 쇼군을 헐뜯었다는 혐의를 받았다. 마시바 히사요시는 도요토미 히데요시의 놀이명戲名으로, 히데요시가 무사와 여성과 함께 있는 장면을 화면에 등장시켜 우타마로는 화를 입었다. 「다이코와 다섯 부인의 라쿠토 유람」에서는 히데요시가 교토 다이코지에서 벚꽃을 감상하는 광경을 묘사했다. 3폭 판화 구도로 이 장면을 호화롭게 표현하였고 히데요시 주변에 미녀가 구름처럼 모여들듯 그렸다. 이로 인해 우타마로는 체포되어 50일간 수감되었다. 자부심이 큰 우타마로는 의심할 바 없이 심신에 커다란 상처를 입었다. 비록 석방된 후에도 계속 우키요에 제작에 종사했지만 이전의 소탈한 기풍은 더이상 볼 수 없게 되었다. 대부분 현실을 벗어난 고전 풍격 미인상을 제작했다.

이처럼 사기가 떨어졌을 때도 우타마로는 숫자는 많지 않지만 역작이라고 할 만한 육필 미인화를 남겼다. 「옷을 갈아입는 미인」은 평생 추구해온 화려하고 아름다운 풍격을 유지한 작품이다. 여성 피부 질감을 세밀히 표현하고 속마음

기타가와 우타마로,
「옷을 갈아입는 미인」
견본 착색,
117×53.3cm,
1803~05, 도쿄
이데미쓰미술관 소장.

을 그려냈다. 다른 우키요에 화가는 결코 따라올 수 없는 특장으로 이는 우타마로의 그림 중 손꼽는 걸작이다.

우타마로의 상황을 알고 있던 많은 출판상이 일세를 풍미한 대화가의 삶이 얼마 남지 않았음을 예감했는지 앞다투어 주문을 넣어 작품을 많이 확보하려고 했다. 우타마로는 정신과 기운이 쇠약해져 1806년 조용히 세상을 떠났다.

## 6. 후기 미인화

일본 학계는 일반적으로 1789~1800년을 우키요에의 전성기로 보고 이후에는 점차 쇠퇴의 길을 걸었다고 평한다.[77] 우타마로가 미인화를 정상으로 끌어올린 이후, 조분사이 에이시가 두 시대를 잇는 화가가 되었다. 후기 미인화는 에도 말기의 풍경과 심미 취향을 선명히 반영했으나 수준이 고르지 않았다. 비록 명가가 배출되었지만 수준 낮은 졸작 또한 대량 제작되어 전체 수준에 영향을 끼쳤다. 그러나 에도 말기는 우키요에의 양식, 제재, 수량 면에서 가장 활기차고 번영했던 시대였다. 특히 공예에서 최고 수준에 도달했고, 조판과 탁본 기술이 발전해 우키요에에 더욱 정밀한 공예감을 부여했다.

### 옛 정취 물씬한 조분사이 에이시

조분사이 에이시는 명문 무가에서 태어났다. 본명은 호소다 도키토미이고, 속칭은 다미노스케이다. 조부와 증조부가 바쿠후에서 공직을 맡은 적이 있어 '에이시'는 바쿠후 쇼군 도쿠가와 이에나리가 내려준 이름이라는 설이 있으니, 우키요에 화가에게는 드문 일이다.

에이시는 일찌감치 바쿠후 소속 가노파 화가 에이센인 미치노부를 따라 그림을 배웠고, 뒤에 민간 화가 분류사이를 스승으로 모시고 우키요에를 공부했다. 그의 화명은 두 스승의 이름을 딴 것이다. 특히 정통 가노파 기법을 통해 육필 미인화의 기초를 단단히 다졌다. 에이시는 1785년 삽화를 그리기 시작했으며 점차 니시키에 제작으로 방향을 돌렸다. 그는 우타마로와 같은 시대의 인기 화가로, 두 사람은 당연히 경쟁자가 되었다. 강렬한 시각적 충격을 안기는 오쿠비에를 제작한 우타마로와 달리 에이시는 인물의 전신 입상에 뛰어났다. 여성의 미세한 표정과 심리 변화를 표현의 중점으로 삼지 않았고, 인물을 이상화하는 양식을 내세워 우타마로와 맞섰다. 큰 화면의 전신상과 여러 폭의 쓰즈키에에 뛰어났고, 화풍이 대범하고 기세가 살아 있을 뿐 아니라 형상이 쭉쭉 뻗어 기요나가 풍격의 영향을 뚜렷이 볼 수 있다. 1792년 전후, 우타마로가 오쿠비에를 내놓았는데 거의 동시에 에이시도 개인 풍격을 확립했다. 인물의 자태가 편안하고 고요하며 조형이 늘씬늘씬하고 먹선이 유창하며 인물의 동작이 절제되어 우아한 정태미가 응축되어 있다. 이런 특징들은 각각 요시와라 오이란과 게이샤를 모델로 한 『세이로 비센 아와세靑楼美撰合』와 『세이로 게이샤 에라비靑楼芸者撰』 두 연작에 집중 구현되었으며, 이는 에이시의 대표작이다.[78]

『세이로 비진 6가센靑楼美人六花仙』 연작에는 간세이 중기 이후에 나타난, 에이시의 새로운 풍격이 표현되어 있다. 인물 자태에 변화를 주어 우아하게 앉은 자세를 묘사했는데 이는 우타마로의 풍격과 거리를 둔 것이다. 우타마로가 여성의 육체적 아름다움과 개성을 표현하는 데 뛰어났다면, 에이시는 맑고 우아하고 고전적인 성격을 띤 인물을 그렸다. 다시 말해 이상화하는 경향이 뚜렷하다. 일본어 花仙은 歌仙과 동일하게 '가센'이라 발음하는데, 에이시는 이를 요시와라의 여섯 오이란에 비유했다. 고요한 가운데 따스한 숨결이 넘쳐서 에이시 개인의 품격을 연상시킨다. 그는 자신의 정신적 경지를 이러한 고전 취향에 의탁

조분사이 에이시, 「세이로 게이샤 에라비」
오반니시키에, 39×25.8cm, 1796년경, 파리 기메국립아시아미술관 소장.

했다.

니시키에가 발명된 이후— 하루노부에서 이소다 고류사이에 이르기까지, 그리고 기요나가에서 우타마로에 이르기까지— 미인화 발전 과정을 보면, 이상화 추구에서 고전적 취향으로 회귀하고 더 나아가 사실적인 묘사에 중점을 두어 당시 미인화의 흐름과 맥락을 드러냈음을 알 수 있다. 에이시는 하루노부의 고전적 아취를 다시 빚어낼 때 고류사이의 모사 기법을 빌려와 화면의 세부와 도구, 환경과 분위기를 묘사했다. 그의 현세적인 미인상에는 다른 작품과 달리 옛 취향이 넘친다. 이런 고아한 화풍과 고요한 품위는 에이시의 가정환경에서 유래한 듯한데, 필시 무사 명문가의 여성관이 자연스럽게 붓에 스며든 결과일 터이다.

—— **기쿠카와 에이잔과 게이사이 에이센**

에도 말기 대중의 심미 추세는 퇴폐, 염정, 색정을 숭상하는 쪽으로 급속히 기울었다. 기쿠카와 에이잔菊川英山은 이런 흐름을 따르지는 않았지만, 그의 문하에서 나온 게이사이 에이센溪斎英泉은 아름다운 자태를 묘사하는 화풍으로 에도 말기를 대표하는 화가가 되었다.

에이잔은 수명이 80세에 이르렀지만, 우키요에 제작 기간은 아주 짧아서 주요 작품이 19세기 초 약 10년 동안에 집중되었다. 에이잔은 에도 이치가야의 조화업造花業 집안에서 태어났다. 부친 기쿠카와 에이지가 일찍이 가노파 회화를 익힌 터라 어릴 때부터 부친을 따라다니며 그림을 배웠고, 나중에 시조파 화가 스즈키 난레이鈴木南嶺를 스승으로 모셨다. 에이잔은 우타마로의 풍격을 이어받으며 우키요에 작품 활동을 시작했다. 인물 형상에서 제재 선택, 배경 및 광경 묘사에 이르기까지 선배의 영향을 많이 받았다. 그러나 인물의 심리 변화

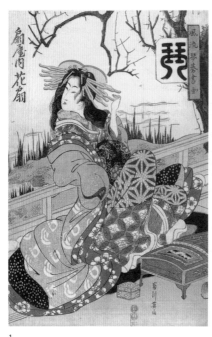
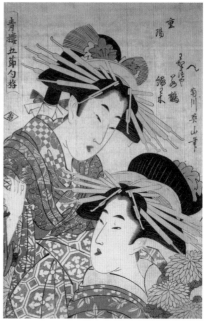

1 기쿠카와 에이잔, 「거문고」
　『풍류 금기서화』 연작, 오반니시키에, 38.8×25.4cm, 1804~18, 도쿄 히라키우키요에재단 소장.

2 기쿠카와 에이잔, 「중앙」
　『청루 다섯 명절 놀이』 연작, 오반니시키에, 39.2×27cm, 1804~18, 도쿄 하라키우키요에재단 소장.

와 세세한 표정을 주로 표현하거나 질감의 사실성을 추구하려고 하지 않았으며 우상 같은 온건한 품격을 빚어내기 위해 노력했다. 인물의 얼굴은 기다란 거위 알 같고, 콧대는 길게 당겨져 우뚝 세워지고, 눈썹은 가늘고 깊이 구부려졌다. 또한 에이시의 유풍을 볼 수 있으니 이런 전아한 조형이 대중의 환영을 받았다. 게다가 전신 인물 입상에서 처음으로 S자 모양의 자태, 즉 머리 부분이 경사지고 복부가 약간 돌출된 자태를 창안했다. 아리따운 자태로 아양을 부리는 모습이다. 이것이 에도 말기 우키요에 특유의 새우등에 돼지목猫背豚首 조형의 출발점이다.

게이사이 에이센, 「미인과 봄바람」
오반니시키에, 19세기 전기, 개인 소장.

에이센은 경력과 개성이 아주 특이하다. 에도 호시가오카의 무가에서 태어났고, 본래 성은 마쓰모토로, 나중에 성을 이케다로 바꿨으며, 속칭 젠지로라고 한다. 어릴 때 가노파 회화를 배웠다. 에이센은 6세에 모친이, 20세에는 부친이 세상을 떠나 이리저리 유랑했고, 교겐 작자를 따라다니며 배우는 등 평탄치 않은 청소년기를 보냈다. 나중에 에이잔의 부친이 그를 거두어 25세 무렵 우키요에를 제작하기 시작했다. 에이센의 초기 작품에서는 에이잔의 영향을 볼 수 있지만, 인물 형상에서 점차 요염한 풍격을 드러냈다. 가는 눈썹, 짙은 붉은색 입술, 살짝 벌린 입 모양 등이 특징으로 얼굴에 어여쁜 화장기가 배어 있다. 1820년대 이후 에이센은 자신의 풍격을 더욱 견고히 확립했다. 인물의 얼굴 부분이 약간 크고, 살짝 뜬 두 눈의 거리 또한 정상보다 멀게 해 새우등 돼지목의 조형 풍격을 완성하였다. 퇴폐적 세태와 심리를 투영한 것이다. 에이센의 오이란 연작은 복식과 용모가 화려하고 고귀하며, 인물의 자태가 부드럽고 완곡하여 에도 말기의 전형이 되었다. 반 고흐가 일찍이 우키요에 5폭을 유화로 모사한 적이 있으니, 그중 1폭이 바로 에이센의 「오이란」이다.

게이사이 에이센, 「오이란」
하시라에, 71.8×24.8cm, 1842, 도쿄
후지미술관 소장.

「다이묘지야의 혼쓰에大文字屋內本津江」는 에이센의 오이란 연작 중의 하나로, 다이묘지야는 에도 신요시와라의 교마치 잇초메에 있는 기방이다. 이 작품은 오이란 혼쓰에의 이름을 교묘하게 이용하여 오쓰에大津絵에 비유했다. 오쓰에는 시가현 오쓰시에서 에도 초기부터 지방 특산이 된 민속 회화로 화제画題가 매우 다양하다. 화가는 오이란 와후쿠의 앞 옷깃에 오쓰에의 전형적 제재를 가득 그렸다. 왼쪽 위의 후지무스메藤娘(등나무꽃 소녀)는 검은 삿갓을 쓰고 등나무 가지 도안 와후

게이사이 에이센, 「다이묘지야의 혼쓰에」
오반니시키에, 37.5×25.5cm, 19세기 전기, 개인 소장.

쿠를 입고 손에는 등나무 꽃가지를 들고 있다. 아름다운 소망을 기탁한 대표적 도상으로, 가부키 명극의 제재이기도 하여 지금도 인형으로 제작되고 있다. 오른쪽 아래의 오니노 간넨부쓰鬼之寒念仏에서는 도깨비가 승복을 입고 있다. 자비慈悲라고 적힌 겉옷을 걸치고 있는 위선자를 풍자한 것이다. 오이란이 허리에 맨 호롱박은 요령부득을 상징하며, 오쓰에의 제재 중 하나이다. 15세기 무로마치 바쿠후 쇼군 아시카가 요시모치와 관련된 사건을 제재로 삼았다. 한 사람이 호리병으로 물속의 메기를 누르려 하는데 둥근 호리병으로 미끄러운 메기는 누를 수가 없으니 목적을 달성하지 못한다는 뜻이다. 화승 조세쓰가 명을 받고 수묵화 「효넨즈瓢鯰図」로 그려, 마원 산수와 양해 인물의 신비로운 운치를 겸비해 일본 미술사에서 손꼽히는 명작이 되었다.

에이센은 간결한 배색에 마음을 쏟았기 때문에 퇴폐 풍격의 미인화를 그렸

을지라도 저속한 지경으로 떨어지지는 않았다. 그의 미인화 표현 대상은 주로 유녀였다. 동적 조형이 독보적이어서 인물은 싱싱한 생명력을 표출한다. 에이센은 심지어 에도의 네즈에서 기원妓院을 운영한 적도 있어서 누구보다 유녀들의 생활과 심리를 잘 관찰하고 이해할 수 있었다. 에이센은 전신 미인상을 제작했을 뿐 아니라 오쿠비에 가작도 많이 남겼다.[79]

## 7. 우타가와파를 집대성하다 — 우타가와 구니사다

우타가와파는 19세기 중기 바쿠후 말기의 우키요에를 석권한 최대 유파이다. 개산비조는 18세기 말의 우키요에 화가 우타가와 도요하루歌川豊春로 문하가 150명에 달했다. 우타가와파 화가는 우키요에의 거의 모든 제재를 망라해서, 화면을 아름답게 꾸몄을 뿐 아니라 일상생활과 긴밀하게 연결했다. 우타가와파는 화가나 화사画師*라는 호칭에 반감을 품어 자신을 화공画工이라 부르고 항상 '화공 우타가와 아무개'라고 서명했다. 우타가와파는 사승 관계와 갈래가 매우 세밀해서 우타가와파 제자가 된 다음 기능을 인정받으면 정식으로 입문하여 우타가와를 성으로 하여 이름을 지을 수 있었다. 아울러 다른 유파에는 없는 독특한 가몬 도시노마루年之丸 사용을 허락받았으니, 이를 도시다마年玉라고도 했다. 가몬은 알아보기 쉬워서 가몬이 있는 와후쿠가 당시 에도 희극 가설극장의 입장권이 되었다.

---

\*    이 책에서는 画師 역시 화가라고 번역했다.

도요하루의 본명은 마사키, 속칭은 다지마야쇼지로이고 나중에 신에몬으로 개명했다. 호는 이치류사이, 센류사이, 마쓰지로 등을 사용했다. 일찍이 니시무라 시게나가西村重長, 이시카와 도요노부石川豊信 등을 스승으로 모셨고, 교토 가노파 화가 쓰루사와 단게이鶴沢探鯨를 따르며 그림을 익혔다. 당시 서양 회화가 일본에 들어오기 시작했는데 창작 활동 초기에 네덜란드 인체해부서 『해체신서解體新書』가 번역 출판되어 에도에서 큰 반향을 일으켰다. 이로 말미암아 도요하루는 사실주의에 기울었으며 서양 회화의 투시원근법 같은 새로운 기법을 도입했다. 회화 생애 후기에 전념한 육필화 우키요에 분야에서 인구에 회자되는 많은 작품을 남겼다. 대표작 「벚나무 아래 오이란도추」는 극도로 화려할 뿐 아니라 세부에 이르기까지 매우 사실적이다. 또한 명랑한 색조와 건강하고 아름다운 인물로 화가의 풍격을 충분히 드러낸다. 우키요에 발전에서 도요하루의 가장 큰 공헌은 우타가와파의 창립이다. 비범한 제자들을 배출하였으며 다양한 제재를 표현했지만 전혀 속기를 보이지 않았다.

도요하루의 뛰어난 제자로는 우타가와 도요쿠니歌川豊国와 우타가와 도요히로歌川豊広를 든다. 도요쿠니는 에도 신메이마에 미시마초의 인형 제작 집안에서 태어났고 호는 이치요사이一陽斎이다. 1782년 도요하루를 스승으로 모셨는데 당시 나이 13세였다. 그는 이상적인 아

우타가와 도요하루,
「벚나무 아래 오이란도추」
견본 착색, 102.3×41.4cm, 18세기 후기, 도쿄 오타기념미술관 소장.

름다움을 표현한 가부키화와 미인화로 널리 환영받았다.

현재 확인할 수 있는 가장 이른 시기의 작품은 1786년에 제작한 에고요미 『연초의 남녀』와 『교카 다로카자狂歌太郎冠者』의 삽화로, 초기에는 에고요미, 교카 그림책, 가부키화 등을 주로 제작했다. 이 과정에서 출판상 이즈미야 이치베에, 작가 사쿠라가와 지히나리, 그리고 많은 연극인과 교류하며 넓은 인맥을 만들어갔다. 도요쿠니가 1790~91년 제작하기 시작한 미인화는 도요하루의 풍격을 점차 벗어난다. 그는 기요나가와 우타마로의 화풍을 거울로 삼은 동시에 자신의 풍격을 탐색하여 시대의 요구에 부응하는 우아하고 아리따운 여성미를 창조해냈다. 우타가와파 양식이 탄생한 것이다.

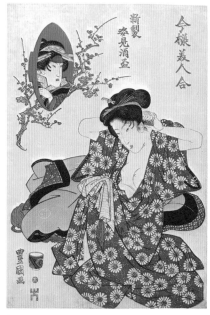
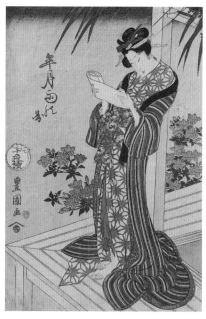

1

2

1 우타가와 도요쿠니, 「신세이 스가타미 슈하이」
『이마요 비진 아와세』 연작, 오반니시키에, 39.4×27.3cm, 1815~25, 도쿄 사카이 수장.

2 우타가와 도요쿠니, 「5월 장마」
오반니시키에, 39×38.5cm, 19세기 전기, 도쿄 사카이 수장.

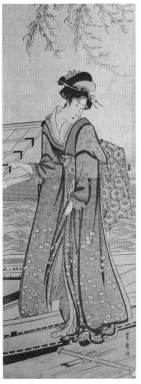
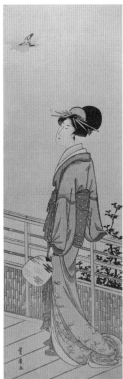

1 우타가와 도요히로,
「강가 배 위의 미인」
오반하시라에, 70.2×25.1cm,
18세기, 개인 소장.

2 우타가와 도요히로,
「두견 미인」
오반하시라에, 74.5×24cm,
18세기, 개인 소장.

1                    2

『이마요 비진 아와세今様美人合』 연작 「신세이 스가타미 슈하이新制姿見酒杯」는
도요쿠니가 미인화와 가부키화를 한데 결합한 대표작이다. 스가타미 슈하이는
왼쪽 위에 있는 가부키 배우가 그려진 술잔 모양 삽화이다. 이는 당시 유행한 기
법으로, 광고와 홍보가 목적이었으며 잔에는 가부키 배우 2대 이와이 사부로
의 초상이 그려져 있다. 화면에서는 목욕하고 나온 미인이 빗으로 머리를 정리
하고 있으니, 도요쿠니가 묘사한 싱그러운 몸체는 약간 생경한 선을 그리며 시
선을 끌었다.

　도요히로의 본성은 오카지마로, 속칭은 도자부로이며, 호는 이치류사이一柳
齋이다. 가장 큰 특징은 세파에 영합하지 않고 자기 스타일을 견지한 것이다. 같

은 시기에 도요쿠니는 많은 니시키에를 제작해 대중에 영합하여 큰 인기를 얻었다. 반면 도요히로는 묵묵히 자기 세계를 구축해 응당 얻어야 할 평가를 얻지 못했다. 초기에는 도요하루의 풍격을 이어받아 주로 그림책, 소설 삽화, 육필 미인화 등을 제작했는데, 우타마로의 필치도 약간 느껴진다. 도요히로의 성숙한 개인 풍격은 18세기 말기에 나타났으며, 이때가 가장 활발하게 그림을 제작한 시기이다. 화면을 보면 여성의 풍부한 표정을 표현하는 데 뛰어났음을 알 수 있다. 그는 여자로 분장한 가부키 남자 배우상을 미인화로 옮겨오는 데 열중한 도요쿠니와 달리 본래 풍격을 굳게 유지했다. 또한 미인화의 배경을 묘사하는 데 심후한 공력을 발휘했으며 문아하고 조용히 가라앉은 정취, 시적인 분위기, 그리고 감정 표현을 중시했다.

우타가와파의 중흥은 주로 도요쿠니가 키운 몇몇 우수한 문하 제자의 활약에 힘입었다. 우타가와 구니마사歌川国政, 우타가와 구니요시歌川国芳, 우타가와 구니사다歌川国貞 등이며, 도요히로 문하에서 나온 우타가와 히로시게歌川広重도 빼놓을 수 없다. 그들은 서로 다른 영역에서 이전 화가를 능가하는 대가로 성장하고 많은 제자를 배출하였으니, 자료에 따르면 구니사다의 제자가 147명, 구니요시의 제자가 173명이다. 에도 말기부터 메이지 초기까지 우키요에 업계는 우타가와파가 주도했다고 해도 지나치지 않다. 나중에 반 고흐 등의 인상파 화가에게 영향을 미친 우키요에 역시 대부분 우타가와파 화가의 손에서 나왔다.

구니마사는 가부키화에 뛰어났고, 구니요시는 역사와 무사 이야기 우키요에에서 솜씨를 발휘했으며, 히로시게는 풍경화로 세계적으로 이름을 날렸다. 구니사다는 미인화와 가부키화에서 상당한 성취를 이루었다. 일생 동안 엄청나게 많은 작품을 제작했고 20세에 작업을 시작하여 79세에 세상을 떠날 때까지 늘 대중의 환영을 받았다. 그림 제작 기간이 장장 50년에 달하며, 1만 폭이 넘는 작품을 남겼다.

구니사다는 에도 혼조의 나루터를 경영하는 집안에서 태어나 15~16세 때 도요쿠니를 스승으로 모시고 입문 제자가 되었다. 22세 무렵 구니사다라는 이름으로 미인화, 소설 삽화, 가부키화 등의 우키요에를 발표했다. 구니사다는 1811년경부터 고토테이五渡亭를 화호로 삼았고 이때가 창작의 전성기였다. 고토테이라는 호는 교카시 오타 난포가 지어주었는데, 구니사다는 이 화호를 매우 좋아하여 1843년까지 사용했다(나중에 다른 화호를 사용하긴 했다). 이 시기의 미인화는 생활의 숨결을 잘 살렸고, 일상 풍경을 진술하게 표현했다. 그는 전아한 풍격을 보인 우타마로, 에이시와 달리 평민의 심미 취향에 공감했다. 구니사다는 1844년 우타가와 도요쿠니의 이름을 계승하여 자칭 2대 도요쿠니라고 했다. 그러나 우타가와 도요쿠니가 세상을 떠나자 양자 우타가와 도요시게가 재빨리 2대 도요쿠니라는 이름을 계승했기 때문에 오늘날 일본 학계는 구니사다를 3대 도요쿠니라고 일컫는다.

구니사다는 에도 중기의 화가이자 예인인 하나부사 잇초英一蝶를 우러러보며 그의 풍격을 받아들였다. 잇초는 이미 형식화된 가노파 기법을 배우는 동시에 우키요에에도 관심을 기울여 여기에 고전 풍격의 가벼운 농담과 하이카이 취향을 가미했다. 이로써 이와사 마타베에와 히시카와 모로노부의 도시 풍속화를 넘어서려 했던 것이다. 작품에는 시정 풍속과 생활의 숨결이 충만하여 민간 화가의 풍격이 있다. 구니사다는 1827년 전후부터 화호로 고초로香蝶楼를 사용했다. 바로 잇초에서 蝶를, 또 잇초의 후기 이름인 노부카信香에서 香를 따온 것이다. 화면에서도 잇초의 영향을 어렵지 않게 볼 수 있으며, 특히 육필화 우키요에는 섬세하고 정밀한 품위가 있다.

『당세미인합当世美人合』은 오이란, 게이샤를 주제로 한 연작으로, 구니사다 선묘의 전형적 풍격이 집중 구현되었다. 「화장하는 게이샤」에 묘사된 게이샤

우타가와 구니사다,
「화장하는 게이샤」
『당세미인합』연작, 오반니시키에,
38.9×26cm, 19세기 전기, 도쿄
세이카도분코미술관소장.

의 자태가 요염한데, 구니사다의 오쿠비에서 드물게 몸을 굽히는 동작을 볼
수 있다. 위쪽 부채모양 틀 안의 도안은 보자기로 싼 샤미센, 종이박, 부싯돌과
부시이다. 부싯돌과 부시는 맨몸으로 집을 나설 경우 횃불에 불을 붙일 때 사
용하는 것으로, 게이샤가 다급하게 화장하고 외출하려는 상태를 은밀히 암시
한다.

「동쪽 도시 명소 사계절 료코쿠 밤 풍경」의 독특한 점은 화면의 게이샤 형상
이 (가부키의 여성형 미인을 모방하여) 여섯 명의 실제 가부키 배우에 대응한다는
점인데, 오른쪽에서 왼쪽으로 4대 오노에 바이코, 5대 세가와 기쿠노조, 초대
반도 시우카, 7대 이와이 한시로, 13대 이치무라 우자에몬, 3대 이와이 구메사

우타가와 구니사다, 「동쪽 도시 명소 사계절 료코쿠 밤 풍경」
오반니시키에, 74.5×36cm, 1853, 도쿄 에도도쿄박물관 소장.

부로이다. 그들은 놀이를 즐기고 더위를 식히며 에도 여름밤의 아름다운 경치를 즐기고 있다. 이들이 행하는 놀이는 가위바위보의 일종으로, 진 사람이 벌주를 마신다. 화면에는 흡족해하는 인물과 화려한 의상이며 장식이 정밀하게 묘사되었다. 뿐만 아니라 여름철 더위를 식히는 먹을거리와 여기저기 놓인 도구들 또한 세밀하게 표현되었다. 화면 중앙의 게이샤는 한창 흥에 젖었고 무릎 옆에는 잔을 씻을 때 사용하는 물그릇이 놓여 있다. 또 왼쪽에는 비파, 수박, 참외 등의 과일이며 콩자반과 도슌킨都春錦이라는 요리에 이르기까지 먹을거리가 쌓여 있다. 화면 왼쪽에 서 있는 게이샤는 사탕을 깔아놓은 둥근 백옥 쟁반을 들고 있다. 3폭 판화로 탁 트인 시야를 구성하고, 여름밤 스미다 강물 위에 띄운 선상 이자카야를 배경으로 달빛 아래 료코쿠 다리의 실루엣을 뚜렷이 볼 수 있다.

이 시기의 우키요에 제작에서 또다른 경향이 나타났다. 일상생활과 밀접한 선면화 형식이 나타난 것이다. 전통적 선면화는 에도 전기에 나왔으며, 대량생산으로 원가를 낮추고 수요에 대응해 작품 제작을 늘렸다. 우키요에 화가들은

우타가와 구니사다, 「입선장」
우치와에반니시키에구미모노, 28.9×17.8cm, 19세기 전기, 런던 빅토리아
박물관 소장.

이 특수한 양식을 채택하여 미인화, 가부키화, 풍경화조화를 많이 제작했으며 구니사다는 우치와에団扇絵에서도 속되지 않은 작품을 많이 남겼다.

── **겐지 우키요에**

구니사다의 커다란 공헌 하나는 '겐지源氏 우키요에'라는 제재를 창안한 것이다. 1829년, 에도시대 대중문학 작가 류테이 다네히코가 개편하고 구니사다가 삽화를 그린 합본 『니세무라사키 이나카 겐지修紫田舍源氏』는 『겐지 모노가타리』에 나오는 인물과 장면을 에도시대의 풍속으로 치환한 것이다. 이는 나오자마자 베스트셀러가 되어 각계각층에서 겐지 열풍을 불러일으켰고, 심지어 가부키 창작에도 영향을 끼쳤다. '니세修'는 모조를 뜻하고, '니세무라사키修紫'는 무라사키 시키부를 모방했음을 뜻한다. 또 '이나카田舍'는 시골 마을로, 저열하고

비속한 것을 가리킨다. 비록 원저의 인물 이름을 가져왔지만 이야기는 전혀 달라서 무로마치시대의 권선징악을 다루고 있다. 『니세무라사키 이나카 겐지』는 1842년까지 도합 38편을 발행하고, 류테이 다네히코가 세상을 떠나며 끝났다. 하지만 이렇게 유명세를 탄 겐지 열풍은 메이지 초기까지 줄곧 지속되었다. 구니사다 역시 겐지에를 지속적으로 그렸는데 총 1000폭이 넘는다. 겐지 우키요에는 엄격히 말하면 모두 『니세무라카시 이나카 겐지』를 제재로 삼았다.

「사쓰키皐月」(5월)의 주제가 되는 그림은 오른쪽 아래 모서리에 있는 연못 잉어에게 먹이를 주는 여성이다. 지금 물가에는 창포꽃이 활짝 피었다. 창포는 향기가 있어서, 중국 전통문화에서는 역병을 막고 사악한 기운을 쫓아내는 영초靈草로 받아들인다. 또 중국에는 단오절에 창포 잎과 쑥을 한데 묶어 처마 밑에 꽂는 풍습이 있었다. 이 단오절 풍습은 나라시대에 일본으로 전해졌고, 나중에 '잉어가 용문龍門으로 뛰어오르는' 민간 이야기와 융합하여 남자아이가 건강하게 성장하기를 기원하며 치르는 중요한 의식이 되었다. 5월 5일 단옷날, 무사 가정은 가문의 문장이 새겨진 깃발을 걸어놓는 등 무가 장식을 문에 늘어놓고 축

우타가와 구니사다, 「사쓰키」(5월)
『겐지 12월』 연작, 오반니시키에, 73×35cm, 1856, 교토 우키요에미술관 소장.

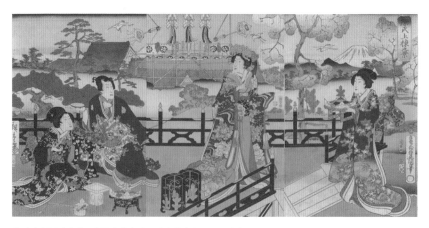

우타가와 구니사다·2대 우타가와 히로시게, 「겐지 조토노케이」
오반지리멘에, 58×26.5cm, 1864, 개인 소장.

하했다. 평민은 에도 중기부터 무기 대신 잉어 깃발을 내걸었다. 잉어는 힘과 용기의 상징으로, 이 그림에는 아이가 용감하고 굳세게 자라기를 기원하는 부모의 바람이 담겨 있다.

3폭 판화 지리멘에縮緬絵*「겐지 조토노케이」는 우타가와 구니사다와 2대 우타가와 히로시게의 합작으로, 구니사다는 인물을 그리고, 히로시게는 풍경을 그려서, 현대식 겐지에 형식으로 에도시대의 풍속을 묘사했다. 조토上棟는 상량上梁으로, 일꾼들을 위로하고 공사가 순조롭고 집안이 평안하기를 기도하는 의식이다. 화면 좌측 배경을 보면, 마귀를 쫓는 장식물 헤이구시와 하마야를 귀문 방향으로 꽂은 것을 볼 수 있다. 신토교에서는 동북 방향을 귀문으로 여기고, 서남방을 후귀문이라고 여기며 무슨 일을 하든 이쪽을 기피한다. 헤이구시의 원형은 신사의 제사 물품인 신장대로, 신에게 바치는 백지 혹은 포백布帛으로 꿴 조형물이다. 하마야는 정월의 길상물이자 신구神具로, 신사나 사원에서

* 니시키에로 찍은 뒤 오글쪼글한 견직물에 그린 듯한 느낌을 주는 그림.

받은 화살이다. 이를 중시하는 사람들은 활쏘기 의식을 거행하였는데, 이로써 악귀를 제거하고 재난을 물리치려 한 것이다. 화면의 인물은 제단에 바치는 떡, 채소, 곡물, 신주神酒, 쌀, 소금 등을 준비하고 있다.

지리멘은 평직으로 짠 견포絹布이다. 표면이 미세하게 올록볼록하며 고급 와후쿠의 면료이다. 지리멘에는 우키요에를 막대에 말아 여러 차례 누르고 비비고 짜고 주물러서 세밀한 주름 무늬를 빚어낸 것으로, 지리멘과 유사하고 감촉이 부드럽다. 종이도 4분의 1 안팎으로 축소되어 색채가 더욱 선명하다. 19세기 말, 지리멘에가 유럽으로 대량 수출되어 널리 환영받았다.

구니사다는 당시 우키요에계의 영수라 할 수 있으며 처음으로 에돗코 생활을 묘사했다. 당시 인기가 호쿠사이, 히로시게, 구니요시를 뛰어넘었으며 에도 생활을 생동감 넘치는 형상으로 묘사했다. 그의 붓을 통해 사계절의 변화를 즐기는 사람들, 요리를 맛보고 악기를 연주하고 고양이를 키우는 사람들, 패션을 따르고 유행하는 방식으로 화장하는 여성의 모습이 생생히 살아난다.

『별의 서리 당세풍속星の霜当世風俗』은 구니사다의 작품을 대표하는 7폭 연작이다. 한창 젊을 때라 기운이 넘치고 경험과 기법도 성숙하여 이상적인 경지에 이른 화가의 작품이라고 할 수 있다.

『별의 서리 세월 당세풍속』의 「사방등行灯」은 이 연작에서 가장 뛰어난 한 폭으로, 화면의 여성은 짙붉은 잠옷을 입고 다다미를 걸어나와 행등의 심지를 돋운다. 담묵색 손 그림자 효과와 날개를 펴는 듯한 행등의 광선은 우키요에 기법에서 나오는 현대의 빛이다. 이 밖에 미인의 옷깃에 특별히 고토테이(구니사다의 화호)라고 서명한 것으로 보아 잘 아는 기녀에게 선물로 준 듯하다. 미인의 복장

우타가와 구니사다, 「사방등」
『별의 서리 당세풍속』 연작, 오반니시키에, 38.1×26.2cm, 19세기 전기, 도쿄 센카도분코미술관 소장.

도안은 히가노코緋鹿子라고 하며, 사직물絲織物을 여기저기 묶어 염색하여 얼룩 무늬가 나오게 제작한 것이다. 사슴 문양과 유사하기 때문에 가노코조메鹿子染 라고도 하며, 가장 이른 것은 나라시대까지 거슬러올라간다. 만드는 데 많은 시간이 걸리기 때문에 에도시대에도 사치품으로 간주되어 제작에 제한을 받았다. 오늘날에는 주로 고급 와후쿠 제작에 쓰이며, 교토에서 생산된 비단에 가노코 무늬를 입힌 것을 교가노코조메京鹿子染라고 한다.

『별의 서리 당세풍속』「모기장」에서는 여름밤 민간의 여인이 모기장 안에서 종이를 꼬아서 불을 붙인 후 모기를 쫓고 있다. 펼친 부채에는 예비로 꼬아놓은 종이가 2개 더 있고, 모기장 밖에는 행등이 있으며, 바닥에는 가부키 배우의 초상을 그린 부채가 있다. 인물의 주도면밀하고 상세한 모습과 진지한 표정을 통해 에도 평민 생활을 진실하고 생동감 있게 반영했다.

『에도 지만江戶自慢』 연작은 계절감이 충만한 미인화로 구성되어 있다. 화면마다 연중 여름과 가을에 거행하는 의식을 묘사한 그림 속 그림이 배치되어 있다. 일본어 '지만'은 자랑, 오만, 만족으로 쓸 수 있으며, 표제는 에도 생활을 찬양하는 글이다. 「고햐쿠라칸 시아귀五百羅漢施餓鬼」는 덴온야마天恩山 고햐 쿠라칸지五百羅漢寺의 산소도三匝堂를 그림 속 그림으로 그렸다. 고햐쿠라칸지는 1695년 창건되었으며 지금의 도쿄도 메구로구에 있다. 매년 7월 1일부터 제야까지 묘회廟會에서 시아귀 법회를 거행하는데 이때 절은 제사를 지낼 사람이 없는 망자를 위한 수륙도량*이 되어 중생을 구제하는 역할을 한다. 특히 16, 21, 25일과 제야는 대시아귀의 날로, 참배하는 사람이 몰려든다. 음력 7월은 한여름으로, 「고햐쿠라칸 시아귀」에서는 엄마가 독특하게 생긴 모기장 안에서 아기에게 젖을 먹이고 있어 평민 가정생활의 따뜻한 숨결이 충만하다. 모기장의 가

---

*   물과 육지에서 홀로 떠도는 귀신과 아귀에게 공양하는 행사인 수륙재를 올리는 장소.

우타가와 구니사다, 「모기장」

『별의 서리 당세풍속』 연작, 오반니시키에, 38.1×26.2cm, 19세기 전기, 도쿄 센카도분코미술관 소장.

우타가와 구니사다, 「고하쿠라칸 시아귀」
『에도 지만』 연작, 오반니시키에, 37.2×25.6cm,
1819~21, 지바시미술관 소장.

로세로 선은 판화의 중첩 탁본 기법을 운용한 결과물로 그야말로 화룡점정의
붓놀림을 보여준다.

『에도의 명소와 미녀 100인』은 구니사다가 만년인 70세에 완성한 100폭 연
작으로, 에도 말기 우키요에의 예술성과 기법이 아주 높은 수준에 이르렀음을
입증하는 걸작이다. 이 100폭 미녀도를 살펴보면, 10여 세 소녀에서 칠순 노파
에 이르기까지, 차야의 시녀, 게이샤, 유녀, 음식점 주인, 귀부인, 여종 등 온
갖 신분과 직업이 망라되어 있으며 실명을 밝힌 인물도 적지 않아서 에도 직업
도감이라고 할 만하다.

에도시대 민간에서는 수수께끼 맞히기 그림이 유행했다. 특정 그림이나 문자
의 해음諧音으로 다른 뜻을 표시하여 맞히게 하는 것이다. 문자해득률이 낮았
던 당시에 일력, 팻말같이 백성이 두루 알아야 하는 사물에 많이 사용되었다.
우키요에에서도 이런 기법을 자주 사용하여, 화면 내용과 무관한 문자, 사람,

사물을 추가하여, 그림으로 대체한 단어를 알아맞히게 했다. 제재는 인명, 지명, 명승, 동식물, 도구 등 매우 다양했고 수수께끼 그림이 되어 에도시대에 매우 환영받았다. 『에도의 명소와 미녀 100인』은 이런 기법을 대거 빌려와 많은 지리 기록, 연중 의식 활동, 가부키, 곡예 같은 에도 문화와 밀접한 내용을 집어넣었다. 당시 에도 민중이 호기심을 품고 미인화를 감상하는 한편 그림 속 비밀 코드를 해독하는 모습을 상상할 수 있다.

우타가와 히로시게의 풍경화 『명소 에도 100경名所江戶百景』 연작이 막 출판되었을 때, 구니사다와 히로시게는 비록 스승은 달랐지만 같은 우타가와파 화가로서 친밀한 사이였다. 구니사다는 일찍이 히로시게와 『소히쓰 53역참双筆五十三次』 연작을 함께 제작했으니 '소히쓰'는 바로 두 사람이 합작했다는 뜻이다. 구니사다는 가부키 배우를 그리고 히로시게는 풍경을 그렸다. 구니사다는 『에도의 명소와 미녀 100인』을 그려 히로시게의 『명소 에도 100경』에 호응했고 많은 풍경화의 구도를 빌려왔다. 이때 풍경을 묘사한 작은 삽화는 구니사다의 제자 우타가와 구니히사가 그렸다. 이 연작은 미녀 100명을 묘사할 뿐 아니라 에도 명승과 미녀의 수수께끼 그림을 풀어내는데, 제작에 있어서 후자가 더 중요했다.

『에도 명소와 미녀 100인』 연작 중 「닌교초人形町」에서 닌교초는 오늘날 도쿄도 주오구의 지명이다. 에도시대에는 단지 거리 명칭이었다. 길을 따라서 가부키 극장, 전통 나무 인형 극장, 잡화점과 각종 곡예 극장이 모여 있었고 밀랍 인형 점포가 많았다. 그래서 닌교초라는 지명이 생겼고 이곳은 대중오락을 즐기는 거리였다. 화면의 미녀는 수수녀향壽壽女香이라고 적힌 하얀 가루 주머니를 손에 들고 무언가 생각하는 듯하다. 하얀 가루는 에도시대 여성이 했던 화장의 기본 재료이다. 그림에 그려진 광고판에 기쿠쓰유코菊露香라고 쓰여 있으니, 당시 가부키 배우 세가와 기쿠노조가 운영하는 화장품 점포이다. 당시 여성 분장

우타가와 구니사다, 「닌교초」
『에도 명소와 미녀 100인』 연작, 오반니시키에, 36.3×25cm, 1858, 보스턴미술관 소장.

을 하고 연기한 대표적인 배우였기에 그의 화장품은 특히 인기가 있었다. 여인은 시마다마게 헤어스타일을 했고, 와후쿠의 원단은 귀한 교우젠京友禪이고, 정교하고 치밀한 가노코조메가 있어 고급 무사의 공주로 보인다.

구니사다는 도요쿠니의 화명을 계승했기 때문에 제자가 급증했고 여러 지역 출판상의 주문서가 눈발처럼 날아들었다. 이때 가장 많은 그림을 제작했다. 심지어 어떤 작품들은 구니사다가 주요 부분만 그리고 나머지는 제자들이 완성하기도 했다. 이러다보니 품질이 떨어지는 것을 면하기 어려웠다. 그는 많은 시민의 수요를 최대한 만족시켰기에 바쿠후 말기 우키요에 대량생산 시대를 떠받친 중견 화가라고 할 수 있다. 우타가와파를 필두로 많은 화가가 미인화를 계속 생산했지만 퇴폐적인 색상은 우키요에 미인화의 어두운 운명을 예고하고 있었다.

제3장

춘화

춘화春画는 고대 중국의 춘궁화春宮画에서 왔다. '춘'은 춘정春情이고 '궁'은 궁실이다. 일본 사람들은 세속적 성격을 강조하려고 '궁'을 생략했다. 색정을 노골적으로 묘사한 우키요에 춘화는 미인화와 밀접한 관계가 있다. 둘 다 요시와라 문화에서 나온 제재로, 통속적이고 하층 평민을 겨냥한 우키요에의 주요 제재였다. 일본의 학자 시라카와 다카히코는 말했다. "우키요에가 에도 문화의 정화라고 한다면, 춘화는 매우 중요한 부분이며, 목판화 기술의 정수라고도 할 수 있다. 그래서 춘화를 언급하지 않으면 우키요에 역사는 성립할 수 없고 (……) 화가를 논한다 해도 완전하지 않게 된다." 오늘날 일본 학계는 춘화를 깊이 연구하고 있으며 관련 출판물도 풍부하다. 춘화는 우키요에의 주요 제재이자 심지어 원초적 제재이므로 빼놓을 수 없는 분야이다.

## 1. 개방적 성관념

일본인의 개방적 성의식과 인정人情 윤리는 일본 본토 문화, 즉 일본 고유의 민족 신앙인 신토와 밀접한 연관이 있다. 원시 신토 이념의 영향을 받아 일본에는 성誠을 중심으로 하는 윤리관이 형성되었다. 내면의 진실한 감정과 정욕을 제한하지 않고 자연의 흐름에 맡기는 것이다. 이로 인해 일본인의 윤리관은 감정 색채가 풍부하고 유가 도덕의 비중이 적다. 특히 남녀 문제를 규율하는 금기와 규범이 매우 적다. 야마토 민족은 자연만큼이나 성을 숭상한다.

### 와라이에 성격의 춘화

우키요에 춘화는 표현 수법이 과장되고 골계성이 있어서 와라이에笑絵라고도 불

린다. 즉 에도 시민 특유의 낙천적 성격이 표현되어 있다. 풍자와 유머가 넘쳐 당시 폭넓게 유행한 교카, 기뵤시 같은 대중문학과 마찬가지로 춘화 역시 게사 쿠에 속한다. 일상성을 초월한 묘사로 색정적 표현을 추구하는데 황음荒淫한 외 설성이 골계스럽고 유머러스한 형상에 의해 해소되니, 이는 일본의 춘화가 중 국의 춘궁화와 실질적으로 다른 점이기도 하다. 일본 미술의 전체상을 살펴보 면, 일본 민족은 조형예술에서 '웃음'이라는 요소를 아주 잘 표현한다는 것을 알 수 있다. 작품에서 직접 묘사하든 은유하든, 웃음은 모든 역사 시기 서로 다른 조형예술에서 거의 다 나타난다. 조몬시대의 토우土偶에서 고훈시대의 하 니와埴輪(도용)에 이르기까지, 가노파 회화에서 에도시대의 불상에 이르기까지, 웃음에 대한 표현을 많이 볼 수 있다. 이는 일본 민족의 낙천적 성격 그리고 일 본 미술의 유희성과 직접 관련이 있다.

헤이안시대의 화승 도바소조 가쿠유가 그린 『조수희화鳥獸戱画』는 골계적 내 용을 표현한 회화의 연기緣起로 알려져 있으며 배꼽을 잡게 하는 이런 유의 희 화는 통칭 도바에鳥羽絵로 불렸다. 『고콘초몬주古今著聞集』에 따르면, 화승 도바 역시 춘화의 성격을 띤 희화를 그렸다. 미술사학자 쓰지 노부오는 이렇게 말 한다. 고훈시대의 도용 이래 에도 풍속화에 이르기까지, "시기상 1000년 이상 떨어진 유물에 표현된, 환락에 젖은 두 얼굴에 놀랄 만한 공통성이 있으며" "성 을 죄악으로 보는 관념은 일본인과는 무관하다. 특히 고대사회에서 성은 극히 자연스러운 것으로 인식되었다. 『곤자쿠 모노가타리』 『고콘초몬주』 등 설화 문 학에서 성은 웃음의 도구로 묘사되었다."

비록 중국의 정주이학程朱理學*이 일본 문화에 깊은 영향을 끼쳤지만, 일본 역사에서 엄격한 금욕주의는 형성된 적이 없다. 이학 규범은 극소수 세습 어용

---

*  정호와 정이 형제에서 주희로 이어지는 학통이라는 뜻으로 성리학을 가리킨다.

문인의 관념에 불과했고 일본 민중이나 무사는 상대적으로 개방된 성관념을 지니고 있었다. 일본의 신토는 불교와 도교의 성격이 포함되어 있어 초기 성 문화 형성에 일정한 영향을 미쳤다. 신토의 고유한 특성은 구체적 교의나 경전이 없는 무술巫術 신앙이라는 것이다. 삼라만상의 우주 자연에는 모두 신이 있다고 본다. 자연계의 영혼이 있는 동물에서 삼림, 산, 강, 우레, 번개 등에 이르기까지 모두 신의 화신인 것이다. 일본인은 성에 내재한 신비한 생식 희열로 인해 남성 혹은 여성 생식기 모양을 닮은 산이나 바위를 신의 구체적 형상으로 여겨 숭배했다. 이리하여 생식기와 비슷한 사물을 죄다 신의 화신으로 여기기에 이르렀고, 심지어 석조나 목조 공예로 남녀 생식기 모형을 제작하여 신사에 모시기도 했다.

세계 문화에서 생식 숭배는 역사가 오래되었다. 비록 일본 문화에 중국과 인도에서 기원한 것이 많기는 하지만 문화 발전에 결정적 역할을 한 것은 자국의 종교, 정치, 예술 전통이었다. 중국 동한 시기에 나타난, 남녀의 교합을 표현한 석조를 도조신道祖神이라 하는데, 헤이안시대에 한반도를 거쳐 일본으로 들어갔다. 원시 조형으로 생식 숭배를 표현한 관습은 신석기시대까지 거슬러올라가며, 조몬 중기 긴키의 동쪽 지역에서 석봉제사石棒祭祀가 광범위하게 나타났다. 높이 2미터에 달하는 거대한 돌기둥 모양이 남성 생식기와 흡사한데 대부분 제단에 바쳐진 것이었다. 절대다수의 원시 문화 유물과 마찬가지로 석봉 역시 생식 숭배라는 의미가 있다. 나라시대 일본 시코쿠 지역의 고대 동굴에서 거대한 여성 생식기 벽화가 발견되었다. 이는 의심할 바 없이 신의 부호로 여겨져 숭배되었으며, 일본 춘화는 이로부터 환골탈태한 것이라고 할 수 있다.

야마오카 마쓰아케가 지은 『잇초몬슈逸著聞集』에 따르면, 일본의 춘화는 유래가 오래되었으며 베갯머리에서 보는 그림이라 하여 마쿠라에枕絵라고도 일컫는다. 가장 이른 시기의 춘화는 9세기 초에 나타났다. 관련 서적은 헤이안시대 야마토에 시조 고세노 가나오카巨勢金岡가 지은 『고시바가키조시小柴垣草子』이다. 헤이안시대 초기의 『쓰네사다신노덴恒貞親王伝』에 "신노親王께서 동궁에 계실 때 그림을 매우 좋아하시어 누가 오소쿠즈偃息図를 한 권 바쳤더니, 신노께서는 태워버리라고 명하시고 '이런 건 치욕만 일으킬 뿐이다'라고 말씀하시어 당시 사람들이 탄복했다"라고 적혀 있다. 여기서 '오소쿠즈'가 바로 중국의 춘궁화이다. 당송시대 문화의 영향을 깊이 받은 헤이안시대에 춘화는 거실 용품인 병풍과 잠자리의 회화 내용으로 간주되어 발전하기 시작했다. 사실성을 중시한 중국화와 달리 일본 춘화에는 공백과 여운의 아름다움이 표현되었다. 초기 춘화는 대다수가 배경이 없고 야마토에의 장식적 기법을 계승했다. 일본 회화의 평면화 기법은 춘화에서 성 기관을 세밀하게 표현하는 데 매우 적합했다. 이는 전통 서양미술의 사실주의 기법이 도달할 수 없는 효과였다. 춘화는 인물뿐 아니라 성 기관을 세밀하게, 심지어 과장해 표현하였으며, 이런 기법은 에도시대의 우키요에까지 이어졌다.

헤이안시대의 춘화는 대부분 전해지지 않고, 남아 있는 것은 헤이안시대 말기부터 가마쿠라시대에 이르기까지 제작된 춘화로, 후대에 와서 모사한 것들이다. 이후 춘화 에마키가 나타났으나, 남북조에서 무로마치 전기까지의 춘화 에마키 역시 실전되었다. 지금까지 보존되고 있는 것은 무로마치시대 후반부터 에도시대 초중반에 이르는 시기에 제작된 춘화 에마키이다. 이 시기 춘화 에마키의 특징은 대부분 이야기가 없는 교합도이며, 주인공 남녀는 공가, 무사, 평민, 농민 등 여러 계층이 포함되어 있다. 또한 배경 묘사를 생략함으로써 남녀

의 자유분방한 교제를 묘사한 형형색색의 만다라 그림이 되었다. 재미있는 것은 12폭 1점이라는 구성 형식을 엄격히 지켰다는 점이다. 이후 화가들은 춘화 에마키(혹은 화첩)를 판화처럼 대량생산하지는 않았다. 하지만 에도시대 우키요에 화가들은 많이 제작했고 이런 경향은 메이지시대 이후까지 이어졌다.

에도시대 상품경제가 발달하여, 부유한 시민의 소비 능력이 전에 없이 높아졌다. 그러나 바쿠후의 봉건 통치 아래 시민들은 여전히 최하층 신분에 머물러 제약을 받았고, 모모야마시대의 자유로운 공기를 그리워했다. 시민들은 그저 재화를 긁어모으고 청루에 깊이 빠지는 수밖에 없었다. 한편으로 권세 있으면 떠받들고 없어지면 푸대접하는 세속의 인심과 현실을 조소하고 풍자하며 향락을 즐기는, 삽화가 있는 읽을거리가 모노가타리·일기·수필·민간 전설과 결합하여 민족의 특색과 문학적 의미를 지닌 형식으로 발전했다. 그중 색정적 내용

을 위주로 하는 소설은 호색문학이라고 불렸으며, 시민의 애정과 정욕 생활이 많이 묘사되었다. 가장 명성을 날린 작가는 이하라 사이카쿠로, 하이쿠의 성인이라고 불리는 마쓰오 바쇼와 더불어 에도 문학의 대표자로 이름을 날렸다. 그는 1642년 소설 『호색일대남』을 창작하였다. 이 작품은 사실주의적 시민문학인 우키요조시의 출발점으로 알려졌다. 우키요에 역시 에도 평민의 심리와 문화 수요에 호응하여 춘화 열풍을 불러일으켰다.

우키요에 춘화는 명대 제본 춘궁화의 영향을 받기도 했다. 명 말기 춘궁화가 광범위하게 퍼져나가 통상 화물을 따라 일본에 들어갔다. 에도 화가들은 이를 진품으로 여겨 원형 그대로 번각했다. 16세기 말엽 에도에서 제본 춘화가 나타났으며 엔폰艶本이라고 불렸다. 류테이 다네히코가 지은 『호색본목록好色本目錄』에 따르면 『수신연의修身演義』라는 책은 일명 『인간락사人間樂事』이며, 이로써 춘화 각본이 시작되었다. 권卷의 시작 부분에는 방내비전房內秘傳, 미녀양법美女良法이, 그다음에는 춘화가 실려 있다. 명나라 판본을 번각한 것이다." 1716~35년에 바쿠후 당국이 수입을 금지했으나 쇠퇴하기는커녕 지하 거래로 여전히 성행했다. 우키요에 춘화의 "역사와 유래는 이미 오래되었으나, 예술의 '질'과 '양' 그리고 일류 화가의 참여를 따져 면밀히 살펴볼 가치가 있다".

## 2. 우키요의 춘몽

에도 전기인 17세기 후반부터 일본 춘화에 커다란 변화가 나타났다. 목판 기술이 발달해 판화 우키요에 춘화를 대량생산했고 니시키에가 나타남에 따라 우키요에 춘화는 질과 양 면에서 황금기를 맞이했다. 우키요에 화가는 춘화 고수였으며, 심지어 춘화를 주요 제재로 삼기까지 했다. 또한 춘화 제작의 보수가 일

반 우키요에보다 훨씬 높았다. 이로 인해 수많은 화가들이 다투어 작품을 내놓게 되었다. 물이 불어나면 배가 뜨듯, 우키요에 춘화 수준도 대폭 향상되었다. 오늘날 춘화는 세계적으로 슌가shunga라 불리는데 주로 니시키에 우키요에 춘화를 가리키는 것이다.

전기

가장 이른 우키요에 춘화는 1672년에 나타났다. 모로노부가 바로 춘화 대가이다. 그의 풍속화 혹은 미인화는 대부분 색정적 성격을 띠었고 「칸막이 그림자」 「낮게 읊조린 후」는 단폭 춘화이며 수공으로 채색한 것이다. 모로노부의 춘화는 성 묘사가 노골적이거나 과장되지 않았기 때문에 독립적 풍속화 혹은 미인화로 간주되었다. 작품의 절반 이상이 춘화이다. 모로노부는 우키요에를 창안했고 동시에 춘화책을 제작하기 시작했다. 모로노부의 판화 『에혼 후류젯초즈絵本風流絶暢図』가 바로 명대 춘궁화 『풍류절창도風流絶暢図』를 모각한 것이다. 스미즈리에 시대에 『게쓰다이구미모노欠題組物』 연작 중 「칸막이 그림자」 「낮게 읊조린 후」 등을 그림책 표지로 삼는 관습이 유행했는데 이는 모로노부의 대표적인 초기 춘화이다. 『에혼 잣쇼마쿠라絵本雑書枕』는 화면 윗부분에 시사가 있으니, 모로노부 춘화의 특징이다. 후기의 『고이노라쿠恋之楽』는 상단의 시서詩書 대신 각종 문양을 넣었는데 이 역시 고정된 양식으로 자리잡았다. 모로노부의 춘화 그림책 한 권은 삽화 형식으로 20개 장면을 포착하여 배경을 묘사하고 세속 풍정을 표현했다. 이로 인해 춘화는 '모노가타리'의 한 장면이 되어 새로운 표현 영역을 개척했다. 그는 육필 춘화 에마키를 판화로 이식했을 뿐 아니라 일상생활의 정취를 녹여내 표현력을 높였으며 감상하는 재미를 더해주었다. 모로노부는 우키요에의 창시자로 춘화 형식을 정립했고 후세 화가들이 해당 내용을 계

히시카와 모로노부, 「칸막이 그림자」
오반스미즈리에 채색, 1672, 지바시립미술관 소장.

승한 수많은 모범작을 남겼다.

　1720~30년대 교토, 오사카의 춘화가 에도로 유입되기 시작했다. 비록 가미가타라고 불리던 게이한 지역에는 성숙한 니시키에가 없었지만 스미즈리에 춘화는 에도에 중대한 영향을 미쳤다. 가미가타 우키요에의 대표 화가 니시카와 스케노부西川祐信의 춘화 역시 평민적 특색을 띠었다. 그는 1710년에 춘화를 제작하였으며 형식상 그림책에 집중했다. 『쇼유케시가노코諸遊芥子鹿子』『엔조이로시구레艶女色時雨』는 인물의 자세와 환경, 도구에 대한 잠재의식 표현으로 말미암아 성학性学 지침서가 되었다. 『마쿠라혼 다이카이키枕本太開記』는 인물의 움직임과 성에 개방적인 장면을 구체적으로 묘사했을 뿐 아니라 대화 내용을 화면에 써넣어 표현의 취지를 분명히 밝혔다. 이런 기법은 나중에 하루노부가 차용했다. 비록 모로노부는 풍부한 춘화 양식을 창안했지만, 주로 고전 제재나 무가 사회를 배경으로 삼았으며 기법에서도 무가 풍격을 어느 정도 드러냈다. 스

니시카와 스케노부, 「와라쿠이로난도」
스미즈리에 요코혼 3책, 1717.

케노부의 춘화는 주로 교토의 서민 생활을 배경으로 삼아 평민의 각종 성애 장면을 묘사하였으며, 여기에 전통문화의 우아함과 부드러움을 추가했다. 그리하여 에도의 평민과 우키요에 화가들에게 아주 빨리 받아들여졌다.

기요노부의 춘화는 풍격이 일관되고 가부키화의 기법과 제재를 춘화에 운용했다. 기본적으로 요시와라 기녀를 모델로 삼아 아름답고 풍만한 나체를 묘사하고 장식적 복장을 세심하게 그려넣었으며 거의 모든 화면을 수공으로 착색했다. 주요 작품 「춘추春秋」는 손으로 그린 초기작에 속하고, 나중에 내놓은 『게쓰다이구미모노』 연작은 동세가 풍부하고 구도가 충만해서 이전 춘화에 비해 대상에 더 가까이 접근했다. 또한 선이 간략하고 유창하여 힘이 넘친다. 기요노부 작품의 특징 중 하나는 대상의 상세한 묘사인데 헤어스타일 장식을 통해 에도 기녀의 습속 변화를 알 수 있다. 많은 화면에 구체적인 일화를 주의깊게 더함으로써 순전한 색정 표현을 넘어 일상의 재미를 더 많이 갖추었다.

출판상을 겸업한 오쿠무라 마사노부는 유리한 환경을 이용해 춘화의 색채 표현에 정력을 투여했다. 그는 스미즈리에, 단에, 베니에, 우루시에, 베니즈리에를 비롯한 거의 모든 우키요에 기법을 춘화에 운용했다. 마사노부는 하이카이시로서 많은 창작 하이쿠를 화면에 추가하여 문학적 재미를 늘렸다. 대표작 『네야노히나가타閩之雛形』 연작은 사계절을 배경으로 삼아 자신의 특장인 우루시에 기법을 운용한 것이다. 그중 가을을 묘사한 그림 1폭에는 창밖으로 달이

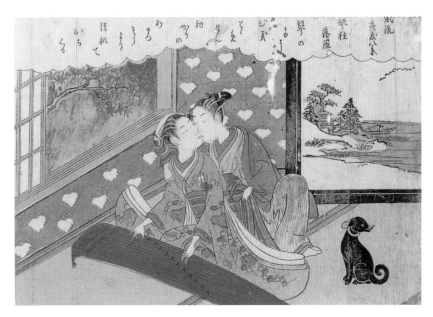

스즈키 하루노부, 『풍류좌포팔경』
주반 니시키에, 8폭 구미모노, 1769년경.

밝고 단풍이 붉은 장면을 묘사했다. 또한 자리 앞에는 맛난 술과 안주가 놓여 있다. 화가는 붉은색과 노란색을 주요 색조로 삼아 가을밤의 따스함을 풍기고 주제에 걸맞은 하이쿠로 짝을 지었다. 이로써 음력 8월 15일 추석 밤이라는 사실을 알 수 있다. 배색에 공을 들여 수공 착색으로 세트 판화에 근접한 효과를 냈으며 능숙한 색채조절 능력을 구현했다. 우키요에가 니시키에 시대에 진입한 뒤에 춘화는 12폭 1세트 연작 형식이 자리잡았으며(스미즈리에 그림책 제작도 지속되었다) 이를 구미모노組物라고 한다.

스즈키 하루노부의 춘화에는 화가의 낭만적·서정적 풍격이 일관되게 구현되어 있다. 단순히 색정성만을 띤 그림이 아니다. 그는 고전을 추앙했고 미타테에 수법에 뛰어났으며 춘화의 전고를 이용해 평범한 생활 속의 고아한 정취를 발굴하려 했다. 예를 들면 『풍류좌포팔경』에서 하루노부가 채택한 전고는 목

계의 수묵 『소상팔경』이다. 여기서 하루노부의 전고 이용은 세 단계로 나눌 수 있다. 첫번째는 시와 그림을 인용하여 이를 표층 부호로 삼아서 직접 전고를 이용해 『소상팔경』을 끌어들이는 것이다. 두번째는 창밖의 짙게 붉은 단풍잎과 와후쿠의 등나무 덩굴 도안으로 지금이 수확 철임을 암시하는 것이다. 이 단계에서 하루노부는 비유와 상징을 동원하는데, 붉은 단풍은 활활 타오르지만 억누르려는 젊은 남성의 격정을, 가쿠소樂箏는 이제 일어나는 몽롱한 소녀의 정욕을 상징한다. 세번째 단계는 기탁의 관념으로, 앞 두 단계가 점차 심화되는 것이다.

바로 기탁이라는 의미에서 『풍류좌포팔경』과 『소상팔경』은 표층 부호를 초월하는 관련성을 가진다. 중국의 개방적 자연 풍경을 일본의 개인 공간으로 끌어들여 대자연의 정신을 주입하는데 이것이 선도의 정수이다. 이는 노골적인 춘화에 함축적 여운을 부여한다. 인간에게 성은 자연스러운 천성이다. 심지어 이세트 춘화의 제명에서도 하루노부가 아雅와 속俗 사이에서 자유롭고, 또 중국 고전 미학의 범자연관의 도움을 받아 속세의 덧없는 인생을 위해 심원한 철학을 추구했음을 알 수 있다. 하루노부의 우아하고 낭만적인 취향은 새바람을 일으켰고 춘화 풍격은 후세 화가에게 엄청난 영향을 미쳤다.

## 전성기

이소다 고류사이는 하루노부와 기요나가 두 대가를 잇는 다리 역할을 했다. 하루노부 풍격의 계승자로서 춘화의 대가라고 할 수 있다. 다른 양식의 우키요에는 많이 제작하지 않았다. 고류사이의 초기 춘화는 하루노부 풍격이 농후해 하루노부의 작품으로 오인되는 지경에 이르기도 했다. 고류사이의 큰 폭 춘화 『시키도토리쿠미주니반色道取組十二番』 연작은 낭만적 서정성을 벗어나 선명한 사

실주의 풍격을 드러낸다. 화가는 인물 표정, 주변 환경, 도구 등을 상세히 묘사했다. 아울러 남녀의 대화를 적어넣어 개념화된 서정적 묘사가 실제 상황을 직접 보는 듯한 사실寫實로 대체되었다. 동시에 성 기관을 노골적으로 과장하는 표현이 일종의 양식이 되기 시작했다. 판화 조각과 인쇄 기술의 향상에 힘입어 더욱 정밀한 묘사가 가능해졌음을 알 수 있다. 이런 작품들은 우키요에 춘화가 새로운 시기로 들어섰음을 말해준다.

　도리이 기요나가의 춘화는 비록 많지는 않지만, 한 작품 한 작품이 정품精品이라고 할 만하다. 건강하고 우아한 분위기가 넘치고, 인물의 표정은 우상 같은 침묵과 고요의 분위기를 띠고 있다. 이런 측면에서 기요나가에게 춘화는 각별한 의미가 있다. 어느 학자는 기요나가 춘화의 특징을 "우키요에 역사상 가장 아름다운" "지복한 표정"이라고 형용했다. 여기서 '지복'은 '행복'으로 해석할 수 있으니, 기요나가 춘화의 빼어난 점이 인물 표정 묘사임을 단 한마디로 표현한 것이다. 그의 미인화에 대한 가장 훌륭한 보충 설명이기도 하다. 그는 감정 표현에 결코 서투르지 않으며, 제재에 따라 서로 다른 기법을 채택했을 뿐임을 알 수 있다. 기요나가가 1774년에 제작한 『시키도주니가쓰色道十二月』 연작에는 하루노부의 그림자가 짙게 남아 있는데, 10년이 지나 1784년에 발표한 『시키도주니반色道十二番』 연작에서는 선명한 개인 풍격을 구현했다. 이때가 기요나가의 전성기이다. 이 연작은 젊은 연인에서 요시와라 유녀, 부부에 이르기까지 다양한 인물

이소다 고류사이,
『시키도토리쿠미주니반』(부분)
오반니시키에 12폭 구미모노, 1777년경.

도리이 기요나가, 『소데노마키』 제1도 부분(위), 제4도 부분(아래)
이로즈리 요코하시라에, 1785, 도쿄 스미쇼화랑 소장.

들의 성애 장면을 묘사했는데 인물의 상호 관계에 따라 배경과 자세, 표정을 달리하였다. 이로써 기요나가가 고도의 창의성을 발휘하여 화면을 완전히 장악했음을 알 수 있다.

1785년, 기요나가는 우키요에 춘화 가운데 첫손에 꼽히는 『소데노마키袖之卷』 연작을 발표했다. 서문 말미에 찍은 '자연自然'이라는 인장을 통해서 충만한 자신감을 보여준다. 가로로 긴 하시라에 구도의 특이한 형태로 수준 높은 구도 설정 능력을 보여주었다. 그는 인물을 높이 12센티미터, 가로 약 67센티미터(최장 73센티미터)의 가늘고 긴 가로 폭에 교묘하게 배치하면서도 배경과 도구, 움직임과 표정을 생생히 표현했다. 오쿠비에 인물의 풍부한 표정과 능숙한 색채 운용을 떠올리게 하는 대목이다. 『소데노마키』 연작은 일본 춘화는 물론이고 우키요에 역사에서도 매우 중요한 위치를 차지한다.

기타가와 우타마로는 미인화의 대가일 뿐 아니라 춘화의 장인이기도 하다.

나중에 '자포니즘'이 유행해 우타마로라는 이름은 유럽에서 춘화의 대명사가 되었다. 우타마로의 춘화에는 심상치 않은 활력이 넘쳐흐른다. 우타마로의 가장 유명한 춘화는 1788년의 『우타마쿠라歌枕』 연작으로, 쓰지 노부오는 "니시키에 춘화 낭만주의의 최고 걸작"이라고 평했다. 『우타마쿠라』는 『소데노마키』와 마찬가지로 신분이 서로 다른 인물을 표현하며 폭마다 뭔가 재미있는 이야기를 담고 있다. 이와 선명한 대비를 이루는 것은 극사실주의 기법으로 성 기관을 과장되게 표현한 작품으로, "한편으로는 사실에 충실하면서, 다른 한편으로는 사실주의를 완전히 버리고 조야한 망상에 빠졌다". 우아하고 아름다운 장식성과 적나라한 색정이 강렬하게 충돌한다. 이 연작 중에 가장 높은 평가를 받은 것은 마땅히 제10도라고 해야 한다. 구도가 충만하고, 선묘가 물결치듯 구불거리며, 커다란 복식 문양과 사이사이 드러나는 흰 피부가 선명한 대비를 이루어 리듬이 풍부하다. 또한 인물의 동작이 따뜻하고 부드러우면서 노골적이지도 않

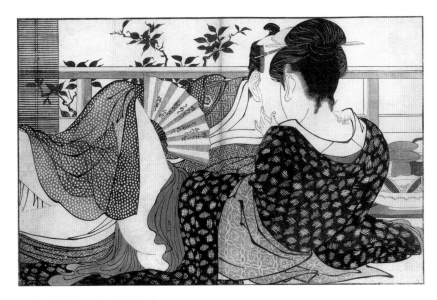

기타가와 우타마로, 『우타마쿠라』 제10도
오반니시키에 12폭 구미모노, 1788, 도쿄 스미쇼화랑 소장.

아 뜨거운 분위기를 조금도 식히지 않는다. 화가는 쌍방의 두 손을 세밀하게 새겨서 인물의 심리와 표정을 생동감 있게 전달한다. 미인화『가센 고이노부』에서 춘화『우타마쿠라』 연작에 이르기까지, 우타마로는 인물의 심리 변화를 정확히 파악하고 생동감 있게 묘사했다. 또한 1802년 전후 단색 엔폰을 다색 판화로 개량하여 춘화 발전의 대전기를 일구었다. 호쿠사이, 에이센 등은 이를 재빨리 대량으로 제작해 새로운 조류를 만들어냈다.

가쓰시카 호쿠사이의 춘화 대표작은『나미치도리浪千鳥』 연작으로 우타마로의『우타마쿠라』, 기요나가의『소데노마키』와 아름다움에 견줄 만하다. 충만한 구도는 강력한 흡인력을 발휘하고, 멈추지 않는 인물의 움직임과 탄성이 풍부한 선묘는 왕성한 생명력을 완미하게 표현한다. 고증에 따르면,『나미치도리』

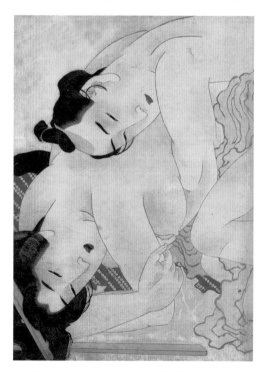

가쓰시카 호쿠사이,『나미치도리』제9도(부분)
오반 스미즈리에 채색, 12폭 구미모노, 1815년경, 도쿄 스미쇼화랑 소장.

를 제작하기 이전 호쿠사이는『후쿠주소우富久寿楚宇』라는 채색 춘화 세트를 제작했으며, 얼마 후에는 이를 바탕으로 먹으로 찍고 채색을 하여『나미치도리』라는 이름을 붙였다. 이로 인해『나미치도리』는 제작 과정에서 이전 작품보다 훨씬 정밀해졌다. 게다가 배색에서 수공으로 채색하여 빚어낸 윤기 있고 투명한 느낌은 착색 조판이 따라갈 수 없다. 호쿠사이는 복장 문양을 새롭게 디자인

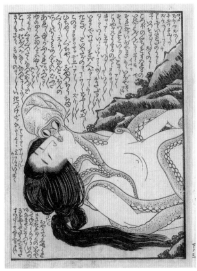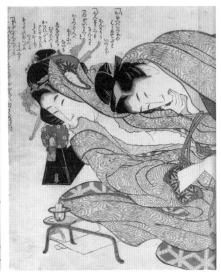

1   가쓰시카 호쿠사이, 「해녀와 문어」(부분)
     이로즈리 한시본 3권, 1814, 도쿄 스미쇼화랑 소장.

2   가쓰시카 오이, 『여음 모본 그림책』 제2도(부분)
     오반니시키에, 1812년경, 도쿄 스미쇼화랑 소장.

하고 정밀하고 상세히 가공하여 더욱 화려하고 장식성이 풍부하게 했다. 이 밖에 호쿠사이의 『기노에노고마쓰喜能会之故真通』 연작 중 하나인 「해녀와 문어」는 극도로 기묘한 발상을 보여준다. 이빨을 벌리고 현란하게 발을 움직이는 거대한 문어와 황홀경에 빠진 나체의 여성이 함께 얽혀 있어 강렬하고 이색적인 시각 도상을 구성한다. 또한 화면을 가득 채우는 구도를 도입하여, 유창한 가나 서예로 모든 공간을 채웠다. 호쿠사이의 다른 춘화 연작으로는 『만푸쿠와고진萬福和合神』 등이 있는데 마찬가지로 화면을 가득 채우는 구도를 사용했다. 한 폭 한 폭 화면이 직접 연관되어 있지는 않지만 하나의 완정한 구상이 매 폭 화면의 문자를 통해 구현된다. 비록 호쿠사이의 춘화는 많지 않지만 앞에서 언급한 두 연작만으로도 춘화 대가의 반열에 오르기에 충분하다.

게이사이 에이센은 우타마로의 뒤를 이은 춘화 대가이다. 비록 에이잔 문하이지만, 춘화 장르에서는 호쿠사이와 더 밀접한 듯하다. 에이센의 초기 춘화에서 호쿠사이를 모방한 점을 많이 볼 수 있으며, 1820년대 무렵 그와 호쿠사이의 춘화가 에도를 석권했다. 질과 양으로 볼 때 에이센의 춘화는 호쿠사이를 넘어섰다. 당시 에이센은 독립 화가로서 자기 유파를 형성하지 않았고, 전성기를 구가하던 우타가와파가 미인화, 야쿠샤에 같은 장르를 석권하여 외부인은 여기에 발을 들여놓기 어려웠다. 그러나 춘화에서는 지명도나 유파를 따지지 않았고 오직 그림만 잘 그리면 되었다. 출판상은 화면에 담긴 내용에 제한을 두지 않아 화가는 상상력과 창조성을 자유롭게 발휘할 수 있었고, 보수 역시 일반 우키요에보다 세 배 이상 높았다. 이에 에이센은 춘화 제작에 정력을 쏟아 점차 지명도를 높였다. 그의 『이로지만에도무라사키色自慢江戸紫』『슌노라쿠春之楽』에서는 굳건한 사실주의 필치를 볼 수 있고 색욕을 자극하는 춘화의 매력도 떨어지지 않는다.

에이센은 걸출한 화가일 뿐 아니라 화면의 시문을 짓는 데도 뛰어났다. 「봄 들판에 내린 박설」에는 당시의 에도 학자 오타 난포의 서문이 실려 있어 더욱 문학성을 띠었다. 에이센의 춘화로는 『게이추기분 마쿠라분코閨中紀聞枕文庫』가 첫손에 꼽힌다. 전체 세트 4편 8책을 10년 걸려 완성하였으니, 에도시대 규모가 가장 클 뿐만 아니라 고금 동서양의 성 지식을 망라한 성학 교과서라 할 수 있다. 더불어 진한 화장, 두터운 색으로 염정을 물들이지 않고 보기 드문 담채 기법을 채택하여 내용뿐 아니라 조형도 뛰어나다. 『남색 매춘도』 한 폭만 보더라도 에이센이 인물 표정을 생동감 있게 표현했음을 알 수 있다. 에이센 자신의 말마따나 "옅은 채색으로 찍어낸 춘화가 더욱 공들인 작품으로 보인다". 이는 나중에 나온 우타가와 구니사다의 호화스러운 엔폰과 선명한 대조를 이룬다.

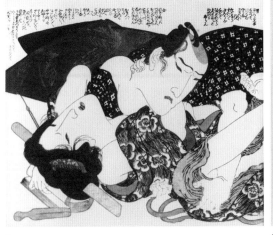

1   게이사이 에이센, 『이로지만에도무라사키』(부분)
     오바이반 한시본 권두 그림 4폭, 1836.

2   게이사이 에이센, 『마쿠라분코 남색 매춘도』
     이로즈리에 한시본 4편 8권, 1822~32.

이처럼 에이센은 춘화에서 성공을 거두었다. 이로써 미인화 역시 발전하였는데 요염하고 아리따우며 색정과 퇴폐가 넘치는 인물 형상은 대부분 춘화의 분위기와 미묘하게 연관되어 있다. 앞에서 말한 바와 같이, 말기 우키요에는 주로 우타가와파가 주도했고 특히 구니사다의 공은 결코 지울 수 없다. 누구보다 많은 작품을 내놓은 화가로서 구니사다는 춘화 엔폰의 제작에도 심혈을 기울여 우키요에의 조판과 인쇄 기법은 1830년대 춘화에서 절정에 이르렀다. '간세이 개혁'의 출판 금령으로 채색 색상 개수가 제한되어 춘화 제작은 지하로 들어갔지만 장인들의 저항 심리는 오히려 더 강해져서 누구의 작품이 더 호화로운지 비교하고 경쟁했다. 채색판의 수량을 늘리고 복잡하고 화려한 표현을 추구했을 뿐 아니라, 심지어 가라즈리空摺り, 쓰야즈리艶摺り 같은 기법으로 정밀한 시각 효과를 내기도 했다. 대표적인 것이 구니사다의 『엔시고주요조艶紫娯拾余帖』『가초

요조 아즈마 겐지花鳥余情吾妻源氏』 같은 엔폰으로, 그는 화려한 채색판 기법과 기라즈리 등의 특수 공예를 통해 극도로 사치스럽게 작품을 제작했다. 관람할 때는 섬세하게 시각을 조절해야만 보일 듯 말 듯한 피부결과 문양, 장식을 볼 수 있어 일본 목판화 공예의 최고봉이라고 할 만하다. 이런 판화는 실물을 직접 보아야만 공예 제작의 복잡성을 실감할 수 있으며, 다른 인쇄물로는 그토록 화려하고 세밀한 효과를 구현할 방법이 없다. 구니사다의 『소레와 후카쿠사 고레와 아사쿠사 모모요초 가리타쿠가요이夫は深艸是は浅草百夜町仮宅通』 연작은 특히 언급할 가치가 있다. 이것은 1835년 1월 요시와라 대화재를 제재로 한 춘화이다. 화재로 작업장이 파괴되어 화가는 1년 가까이 주변 건물이나 스미다강에 떠 있는 배에서 작업할 수밖에 없었다. 이런 작업장을 가리타쿠仮宅라고 하는데 임시 주택이라는 뜻이다. 구니사다는 이 연작으로 화재 이전 요시와라의 풍경

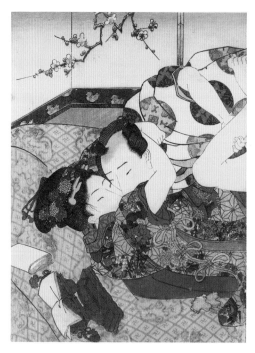

우타가와 구니사다, 「가초요조 아즈마 겐지」(부분)
이로즈리, 1837년경, 도쿄 스미쇼화랑 소장.

을 묘사하고, 화재 당시의 현장도 기록했다. 배경에서는 불꽃이 하늘을 찌르고, 전경에서는 유객과 오이란이 어지럽게 한 무리로 뒤섞여 귀중품 보따리를 등에 지고 먹고살기 위해 분주하다. 구니사다는 많은 화면에서 유녀들이 영업을 재개하는 모습을 상세히 표현했다. 특수한 사건을 제재로 독특한 화면을 구성한 이 작품은 기존 제재와는 구별되나 춘화에 공통된 내용도 갖

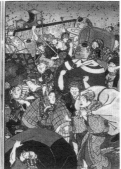

1   우타가와 구니사다, 「소레와 후카쿠사 고레와 아사쿠사 모모요초 가리타쿠가요이」(세번째 그림 부분)
    이로즈리 한시본, 1836.

2   우타가와 구니사다, 「소레와 후카쿠사 고레와 아사쿠사 모모요초 가리타쿠가요이」(네번째 그림 부분)
    이로즈리 한시본, 1836.

추고 있어 요시와라 풍속에 새로운 현장감을 부여했다. 풍부한 이야기가 담긴
이 연작은 우키요에 춘화 중 보기 드문 걸작이 되었다.

바쿠후 정권이 풍기 정화를 명목으로 교호 연간에 춘화 판매를 단속하자 춘
화는 '불법 출판물'이 되었다. 그러나 수요가 줄어들지 않았고 지하로 유통된
이후에도 오랫동안 성황을 누렸다. 바쿠후는 세 차례 춘화 금지령을 내렸으며,
가장 엄격한 마지막 금지령은 1841년 12월 29일에 내려졌다. 이미 제작 완성하
여 다음해 봄에 판매하려고 했던 전체 엔폰과 각판을 몰수당해 심각한 타격
을 받았을 뿐 아니라, 출판상들이 가을 매미처럼 벌벌 떨어 이후 춘화 제작은
다시 일어서지 못했다. 에도 말기의 춘화 출판은 규모와 판본에서 점차 간소화,
소형화 추세로 나아갔고 결국 쇠락하고 말았다.

일본의 시가, 회화 등의 예술형식에는 모노노아와레, 아취, 유현처럼 서정적 여운이 깔린 것이 많다. 『만요슈万葉集』『와카슈和歌集』『신고킨슈新古今集』 같은 고전 시가집에 담긴 작품도 모두 이른바 연가이다. 에도시대 학자 모토오리 노리나가는 『이소노카미노사사메고토石上私淑言』에서 일본 시가의 본질은 바로 '색정 여운'이라고 지적했다. 우키요에 춘화가 다른 예술형식과 다른 점 역시 짙은 색정 여운이다. 이하라 사이카쿠는 『호색일대남』에서 이를 생동감 있게 서술했다. 헤이안시대의 야마토에부터 에도시대의 우키요에에 이르기까지 인물의 심리 표현에 주의를 기울여 황홀하고 '매혹적인 아름다움'과 몸짓이 극도로 과장된 신위神威의 아름다움이 나타났으니 바로 색정 여운의 의경을 시각화한 것이다.

일본인에게 춘화는 남녀의 성애를 묘사한 장르일 뿐 아니라 인체의 생명 에너지를 구현한 것이다. 이로 말미암아 일본 춘화의 최대 특징인 과장이 극도로 두드러지며 심지어 조야한 느낌마저 든다. 화면의 인물은 무아지경에 빠져 몸이 마치 격투가인 양 기형으로 얽혀 있어 희극적 동작에 절륜의 힘이 넘치고 황음한 색정, 신묘한 흥취가 어우러진다. 이를 통해 일본 민족의 본질이 구현되었고 작품은 독특한 세속 풍정과 성감을 지니게 되었다. 회화, 문학, 종교 어느 면에서 보든 평소 상태를 초월하여 자유로울 뿐 아니라 시각적 흡인력을 발휘한다.

일본인이 보기에 중국의 춘궁화는 너무 사실적이어서 예술 표현의 상상력을 찾아볼 수 없다. 만약 우키요에 춘화에 앞에서 언급한 매혹과 신위가 없으면, 중국의 도해식 춘궁화와 마찬가지로 아무 맛도 나지 않을 것이다. 이로 인해, 우키요에 춘화에서 남녀 성 기관에 대한 묘사는 모두 무술 숭배 분위기를 띠며 일본 학자 하야시 가즈미는 다음과 같이 말했다. "일본 화가들은 고대 온소쿠즈偓息図*의 기법을 결합하고 또 모방하여 자기 손바닥 안의 물건으로 삼으려

우타가와 구니사다, 「사계의 영」
이로즈리, 1820년대.

한다. 대상을 극도로 과장하여 세계에서 유일무이한 초현실주의를 구현해 춘화라는 독특한 회화 영역을 확립하고 예술로 승화시켜 오늘날에도 이해할 수 있는 일본인의 특성으로 삼았다." 우키요에 춘화의 또다른 특징은 복장 묘사이다. 전라의 색정 표현은 찾기 어렵다. 미인화와 마찬가지로, 의상과 유행하는 스타일의 표현 역시 춘화 제작의 중요한 목적으로, 니시키에 발명 이래 색채가 더욱 풍부하고 표현이 발전하였다. "춘화 화면에서 복식이 차지하는 비중이 줄곧 커졌으며 이런 추세는 1764~72년 하루노부의 니시키에 창시에 발맞추어 한 걸음 더 나아가 화가는 화려한 복식 문화를 펼쳐 보였다. 사용 색상이 제한된 일반 우키요에와 달리 춘화의 경우 조각과 인쇄의 제약을 받지 않았기에 복식을 호화롭게 표현할 수 있었다. 화려한 옷을 입는 희열과 감상하는 즐거움을 조장하

---

\* 남녀의 동침이나 사람을 그린 그림.

는 듯한 춘화의 시각적 즐거움은 성애 장면에서만 찾을 수 있는 것이 아니다."
제작 기법이 끊임없이 향상됨에 따라 조각, 인쇄 능력도 발달했고 각종 기법을
종합 운용해 복장의 복잡한 도안과 질감도 표현할 수 있었다. 복장은 신분의 상
징이기도 해서 모노가타리 문화를 애호하는 에도 시민에게 화면 줄거리의 독해
와 인물의 신분에 대한 판단은 뗄 수 없는 관계에 있었다. 이처럼 화려하고 아
름다운 복장 문양은 춘화를 감상하는 재미와 매력을 더해주었다.

제4장

# 가부키화

에도시대 도시민들에게 가부키는 가장 주요한 오락 중 하나였다. 에도, 오사카, 교토 등의 가부키 극단은 대체로 한 지역에서 공연을 했다. 가부키 프로그램의 인기가 치솟자 판화 열풍이 불어왔다. 공연 포스터, 일정표, 해설을 곁들인 프로그램 목록과 마찬가지로 공연과 관련된 판화뿐 아니라 배우를 묘사한 판화 역시 환영받았다. 오이란 같은 게이샤를 표현한 미인화와 마찬가지로 가부키 배우 역시 유행 예술을 창조했다. 오쿠니가 창안한 가부키에서 근세 초기의 풍속화에 이르기까지 민중은 무대 장면에 집중했고 나중에 프로그램이 다양해지고 배우의 연기에 몰입함에 따라 배우 개인이 주목을 받았다. 또한 배우의 초상을 묘사한 야쿠샤에가 점차 가부키화의 주요 형식이 되었다. 관객은 배우가 풀어내는 다양한 배역과 모습뿐만 아니라 일상에도 관심을 기울였다. 가부키 업계 우상을 표현한 야쿠샤에는 미인화와 더불어 남녀노소 누구나 즐기는 시민 예술이 되었다.

## 1. 도리이파에서 우타가와파까지

현존하는 가장 이른 시기의 가부키화는 모로노부의 『북루 및 연극도권』과 『가부키도 병풍』이다. 모두 육필화이며, 에도의 가부키 극장을 입구와 무대, 관람석과 인근 찻집에 이르기까지 한눈에 보여준다. 나중에 가부키의 표현 양식이 점차 판화로 옮겨가는데 도리이파는 실제 프로그램과 인기 스타를 판화로 제작하면서 새로운 표현 기법을 개발했다. 18세기 중엽 가쓰카와파는 한 걸음 더 나아가 사실적인 초상화를 그렸고, 이를 '니가오에似顔絵'라고 하였다. 그들은 무대 도구를 묘사하는 데에도 관심을 기울였다. 단순히 화가의 취향과 이상적 기준에 따라 임의로 미남 미녀를 그린 다음 배우 이름과 배역을 적어넣는 수

준이 아니었다. 에도 후기의 우타가와파는 가부키 공연 장면을 화면에 펼쳐놓
았다.

———
## 유구한 도리이 가문

1687년, 부친을 따라 오사카에서 옮겨온 기요노부는 오래지 않아 모로노부
에 이어 에도 우키요에의 주요 화가가 되었다. 겐로쿠 연간 후기, 배우 평가물의

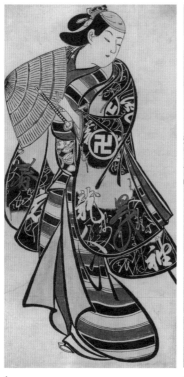

1

2

1　도리이 기요노부, 「다키이한노스케」
　오바이반단에, 56.6×29.3cm, 1706~09, 시카고미술관 소장.

2　도리이 기요노부, 「온나산노미야를 연기하는 우에무라 기치사부로노」
　오바이반단에, 48.3×31.1cm, 1700, 시카고미술관 소장.

삽화와 프로그램 목록에 묘사된 인기 배우 초상을 바탕으로 단폭 판화 형식의 가부키 배우상을 창안해 새로운 형식의 우키요에, 이른바 가부키화를 개척했다. 제작에 좋은 환경에서 기요노부는 많은 가부키화를 내놓았고 자신의 문벌 유파를 형성했다. 또한 가부키 배우가 모두 남성이라는 점을 이용해 효탄아시 미미즈가키瓢簞足蚯蚓描라는 묘법을 창안했다. 즉 굵고 건장하고 힘있는 인물 조형에 변화무쌍한 먹선을 운용해 다리 부위를 표주박 형상으로 과장하고, 굵거나 가는 지렁이 같은 선으로 시각 대비를 강화했다. 이는 도리이파 가부키화의 고유한 양식이 되었다.

1697년부터 1729년까지가 기요노부가 활동한 시기이다. 이 유파는 아주 빨리 가부키화 업계를 주름잡았으며, 화계畵系와 가계家系를 세습했고 스미즈리 필채筆彩 기법으로 에도 판화의 주류를 형성했다. 모로노부가 큰 장면을 잘 그린 반면 기요노부는 실제 인물의 시각적 매력에 주목했다. 「다키이한노스케瀧井牛之助」는 기요노부의 화풍을 뚜렷하게 구현한 그림이다. 다키이한노스케는 가미가타 지역에서 에도로 온, 여성 역할을 하는 배우로 기요노부는 배역의 특징을 둥글고 풍만한 선으로 잘 표현했다. 복장의 서예 문양은 당시 유행하던 도안이었다.

기요노부는 배경을 간결하게 처리하고 생동감 있는 스타 형상을 제작하는 데 뛰어나 많은 사랑을 받았다. 「쓰쓰이 기치주로의 창춤」은 지방 다이묘의 의장대 행렬을 무용극처럼 만든 가부키이다. 1688~1703년 형성되어 민속예술로 각지에서 유행했다. 그림에서 들고 있는 창은 게야리毛槍로 새의 깃털로 장식한 의장용 긴 창이다. 기치주로 역시 가부키 배우로, 1702년 교토 하야쿠모 초다유에서 여성 배역으로 열연하여 이름을 날렸다. 1704년 에도에 도착했으며, 에도 가부키에서 여성 역할을 맡은 3대 명배우 중 하나이다.

도리이 기요마스鳥居清倍는 속칭 소자부로라고 하며, 기요노부와 이름을 나

도리이 기요노부, 「쓰쓰이 기치주로의 창춤」
오바이반단에, 53.5×31.5cm, 1704, 보스턴미술관 소장.

도리이 기요마스, 「다케누키고로를 연기하는 이치카와 단주로」
오바이반단에, 54.2×32.2cm, 1697, 도쿄 국립박물관 소장.

란히 한 화가이다. 사료가 부족하기 때문에, 그가 기요노부의 동생인지 아들인지 고증할 방법이 없다. 기요마스가 활동한 시기는 1711~15년으로, 수많은 스미즈리에, 단에, 우루시에를 제작했다. 기요노부의 기법을 바탕 삼아 선이 생동적이고 기세가 풍부하다. 또한 색채가 단순하고 선명하여 장식성이 있다. 호방한 인물 조형과 동세 충만한 구도로 도리이파 가부키화의 풍격을 드높였다. 「다케누키고로를 연기하는 이치카와 단주로」는 고전적 대표작이다. 용맹한 무사 혹은 초인적 귀신을 주인공으로 한 무술 공연을 묘사한 것이다. 단주로는 이

런 공연 풍격을 창시한 사람이며, 일본어로는 이런 동작을 아라고 토라고 한다. 배우의 움직임을 생동감 있게 표현하는 데 기요마스가 공헌한 바는 효탄아시와 미미즈가키의 풍격을 극한까지 끌어올린 것이다. 가늚과 두꺼움의 변화가 뚜렷하고, 날아 움직이는 듯한 선묘를 잘 운용했으며 광물질 안료 단홍을 큰 면적에 사용하였다. 또한 볼록 튀어나온 근육을 과장해서 묘사하고 자잘한 것에 얽매이지 않는 구도로, 무

2대 도리이 기요마스,
「소데사키 이세노, 사와무라 소주로 등의
무대 모습」
호소반우루시에, 33.6×15.9cm, 1740년대,
시카고미술관 소장.

사가 위용을 내뿜는 기세를 잘 전달하였다. 이는 도리이 풍격의 전형이 되어 이후 제자들이 계승하였다. 1715년 기요마스는 스미즈리 채색 기법으로 많은 가부키 배우의 공연 연작을 제작했다. 배경을 구체적으로 묘사해 에도 전기 가부키 무대를 생생히 기록하여 오늘날 가부키 발전사 연구에 소중한 자료가 되었다. 지금까지 보존된 가장 이른 시기의 가부키 무대 도상이기도 하다. 현전하는 자료에 따르면 활동 기간이 매우 짧은데 어떤 연구자는 기요마스가 1716년, 겨우 23세에 세상을 떠났다고 말한다.

2대 도리이 기요마스는 도리이 기요노부의 아들 혹은 양자라고 하며, 2대 도리이 기요노부와 거의 같은 시기에 활동했다. 우키요에가 가부키화를 중심으로 크게 발전하던 시기로, 그의 작품 대부분이 가부키 프로그램 포스터였다. 기요마스는 도리이파의 주요 화가가 되었다. 비록 2대 기요노부와 풍격이 닮았지만, 생동감 있게 인물을 그려낸 작품이 훨씬 많다. 기요마스는 맨 먼저 초기 베니즈리에를 채택한 화가 중 하나이다. 고찰에 따르면 1743년 전후 스미즈리 채색 기법을 버리고 베니에를 채택했다. 채색 판화 기술이 발전함에 따라 인물 묘사 역시 정밀해졌다. 식물성 안료를 사용함으로써 구도와 선묘 역시 변화하였다. 기요마스의 후기 가부키화는 선묘가 힘있고 색상 설정이 대담하다. 도리이 가문의 일관된 풍격을 계승했고 개성이 살아 있는 대표작을 내놓았다.

기요미쓰는 에도의 난바초에서 태어났으며, 2대 기요마스의 차남으로 도리이파 제3대 전인이다. 1747년 첫 작품을 발표할 때 나이 겨우 13세였고, 이후 소설 삽화 제작에 종사하기도 했다. 대대로 그려온 가부키 공연 팸플릿, 프로그램 리스트 제작에 힘을 기울였다. 1750~70년대에는 주로 호소반 가부키화를 제작했고 니시키에가 나오기 전에 우키요에 업계의 주요 화가로 인정받았다. 바로 이때가 베니즈리에의 전성기이다. 기요미쓰는 유행에 민감하게 반응해 여성의 늘씬한 몸매, 천진무구한 형상과 남성의 장중함과 대범함을 묘사했다. 또한

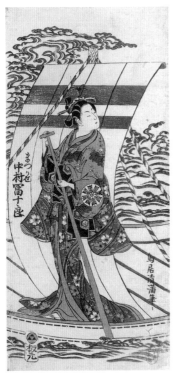
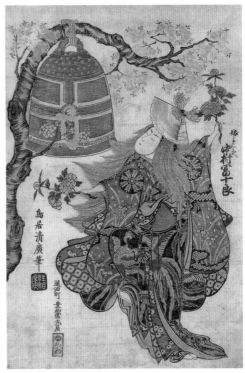

1 도리이 기요미쓰, 「마쓰카제를 연기하는 초대 나카무라 도미주로」
호소반베니즈리에, 31.3×14.6cm, 18세기 후기, 파리 기메국립아시아미술관 소장.

2 도리이 기요히로, 「여자를 연기하는 초대 나카무라 도미주로」
오바이반베니즈리에, 43.5×29.3cm, 1753년

세밀한 복장 문양과 장식을 표현해 폭넓은 인기를 얻었다. 1760년대 니시키에가 생겨나자 대중은 하루노부 같은 화가에게 관심을 보이기 시작했다. 면목을 일신한 미인화가 에도를 석권하여, 도리이파의 가부키화는 점차 퇴조했고 기요미쓰의 작품 수도 뚜렷하게 감소했다. 그는 몇몇 초청장과 프로그램 목록을 제작하여 가업을 유지했으며 후계자 양성에 정력을 쏟았다. 미인화에 뛰어난 도리이 기요히로와 도리이 기요나가가 그의 문하에서 나왔다.

초기에는 배우를 양식화된 기법에 따라 그렸고 실제 모습과 개성적인 표현을 소홀히 했다. 오쿠무라 마사노부처럼 도리이파에 속하지 않은 우키요에 화가도 가부키화 제작에 종사했고 점차 배우 개인의 형상 표현에 집중했다. 무대에 오른 배우의 형상을 가장 많이 표현했는데 수공으로 색을 입힌 단에, 베니에, 우루시에에서 (이후) 채색 베니즈리에에 이르기까지 1폭에 한 사람을 담았다. 니시키에가 발명된 이후 연작 형식의 쓰즈키에가 나타나기 시작했다. 이로 인해 인물과 배경의 연관성도 고려하게 되었다. 18세기 후기 가쓰카와파가 창작에 매진해 배경과 도구를 더욱 세밀하고 구체적으로 묘사했다.

잇피쓰사이 분초와 가쓰카와 슌쇼는 관객의 요구에 응해 사실적 기법으로 배우를 묘사했는데 이를 니가오에라고 불렀다. 다색 판화 기술의 발명 역시 가부키화의 발전에 엄청난 영향을 미쳤다. 분초는 1760년대 전후에 활동한 듯한데 기법이 청수清秀 담아淡雅하고, 배우의 개성을 표현하는 데 뛰어났다. 남자 배역을 묘사할 때 배역에 상응하는 자태와 움직임을 구현하는 데 주의를 기울였으며, 남성이 여성으로 분장한 오야마를 묘사할 때는 인물의 개성과 표정의

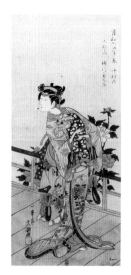

특징을 일부러 약화시켰다. 이는 폭이 좁은 구도의 전신상이 색다른 정조를 보이는 것과 맞아떨어졌다. 그의 가부키화는 하루노부 미인화를 방불케 하는 아취가 있었고 부드러운 필치와 조형으로 이름이 났다. 1770년은 분초 화업의 전성기로, 그해 슌쇼와 합작한 『에혼 부타이오우기絵本舞台扇』는 당대의 대표작이라고

잇피쓰사이 분초,
「도라를 연기하는 2대 세가와 기쿠노조노 오이소」
호소반니시키에, 31.4×14.6cm, 1769, 파리 국립도서관 소장.

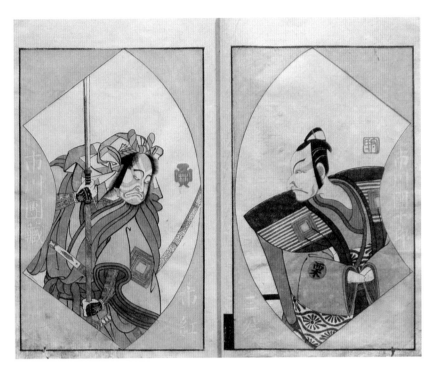

가쓰카와 슌쇼(왼쪽), 잇피쓰사이 분초(오른쪽), 「에혼 부타이오우기」
채색 판화, 28.5×19cm, 1770, 개인 소장.

할 만하다. 그들은 각자의 장점을 발휘하여, 다색 판화의 선면 형식으로 배우의 반신상을 표현했는데, 분초는 오야마 57폭 제작을 책임지고 슌쇼는 가타키야쿠敵役, 즉 악역 49폭 제작을 책임져서 엄청난 성공을 거두었고 여러 차례 재판을 찍었다. 이 그림책은 니가오에의 고전이 되어 이후 가부키화를 이끌었다. 분초 또한 이후 2년 동안 집중적으로 작품을 발표했다. 그러나 1772년 갑자기 제작을 중단했는데 이유는 알 수 없다.[80] 이후 슌쇼가 우아한 화풍의 완성도를 더욱 끌어올려 에도 중기 우키요에를 대표하는 인물이 되었다.

슌쇼는 육필 미인화와 가부키화 두 영역에서 매우 높은 성취를 이루었다. 그의 가장 이른 시기의 가부키화는 1764년에 발표되었다. 니시키에가 등장한 이후 슌쇼와 분초는 니가오에 풍격을 명확히 추구했다. 특히 남성 주연 배우의 개

1   2   3

1   가부키 화장을 구마도리隈取り라고 한다. 초대 이치카와 단주로가 불상 표정에서 영감을 받았으며 아라고
    토 연기와 함께 발전했다. 배역에 따라 다르게 그린다. 주요 특징은 풍부한 약동감이며 이는 중국 경극 검
    보臉譜와 유사하다. 색깔에 따라서 영웅이나 선의의 화신, 때로는 악인 중에서도 쾌활한 인물을 표현할 때
    칠하는 베니구마와 유령, 못된 벼슬아치 등 배역의 얼굴을 남빛으로 칠하는 아이구마藍隈, 다이샤구마代
    赭隈 등이 있다.

2   가쓰카와 슌쇼,「5대 이치카와 단주로의 분장실」
    오반니시키에, 1782~83, 도쿄 국립박물관 소장.

3   가쓰카와 슌쇼,「아즈마오우기 초대 나카무라 나가조」
    아이바이반니시키에, 32×13.5cm, 1776년경, 도쿄 국립박물관 소장.

성과 연기 표현에 역량을 집중했다. 이 밖에 호소반 연속 형식으로 무대에서 펼
쳐지는 광경을 표현했다. 고증에 따르면 슌쇼가 제작한 가부키화가 1000폭이
넘으니, 얼마나 큰 영향을 미쳤는지 알 수 있다. 1770년대 후기에 슌쇼는 제자
슌코와 함께 배우의 초상 제작에서 한 걸음 더 나아가 '오쿠비에'를 창안했다.
즉 통상의 반신상을 흉상과 두상으로 확대하여 배우의 형상과 표정을 더욱 또
렷이 표현함으로써 새바람을 일으켰다. 사실적인 표현을 추구한 니가오에가 출
현한 이후 관객은 좋아하는 배우 형상을 더욱 뚜렷이 보고 싶어했고 반신상 내
지 두상 위주의 오쿠비에가 생겨났다. 나중에 우타가와파 화가가 주도하여, 전
신상과 더불어 오쿠비에가 가부키화의 주요 형식이 되었다.

　　슌쇼는 무대에서 연기하는 배우의 형상에 관심을 기울였을 뿐만 아니라 무

대 뒤와 아래까지 시야를 넓혀 대중의 요구를 최대한 만족시켰다. 공연 프로그램 선전에서 벗어난 배우상은 슌쇼로부터 비롯되었다. 그는 1780년에 간행한 『야쿠샤 나쓰노 후지役者夏之富士』에서 분장을 지운 가부키 배우의 초상화를 그렸는데 여름에 눈이 녹아서 후지산이 드러났다는 의미의 제목을 달아 이를 배우의 진실한 면모에 비유했다. 이후 무대에서 내려와 일상생활을 하는 배우의 단폭 화상을 많이 제작해 가부키화의 제재를 넓혔고 인기 배우와 관객의 거리를 좁혔다. 「5대 이치카와 단주로의 분장실」에서는 인기 배우 이치카와 단주로가 가쿠야, 즉 무대 뒤 분장실에서 누군가와 대화를 나누는 광경을 표현했다. 실내의 각종 기물을 세밀히 묘사했고, 배우는 아직 분장을 다 지우지 않았다. 고증에 따르면, 찾아온 사람은 당시 상당히 인기 있었던 교겐 작가 사쿠라다 지스케일 가능성이 있다. 슌쇼는 또『에혼 부타이오우기』의 반신상 형식을 한 걸음 더 발전시켜 단폭 연작『아즈마오우기東扇』를 제작했는데 부채모양 구도를 계속 활용하여 인기 배우를 묘사했다. 이 밖에 뛰어난 제자 슌코, 슌에이 역시 이름을 날렸다.

슌코는 속칭 기요카와 덴지로라고 하며 슌쇼의 초기 제자 중에서도 특히 뛰어났다. 활동 시기는 1790년대 전후로, 그는 스승의 화풍의 정수를 습득해 배우의 내면과 표정을 생동감 있게 전달했다. 오쿠비에를 창시함으로써 역사적 공헌을 했고 가부키화에서 한자리를 차지하게 되었다. 현재 확인할 수 있는 슌코의 대표적 오쿠비에는 모두 17폭이다. 시종일관 가부키화 제작에만 관심을 기울여 다른 제재에는 관심을 거의 돌리지 않았다. 우키요에 화가 편람인『우키요에 루이코』에 따르면, 슌코는 45세 전후에 중풍으로 오른손이 마비되어 화업을 포기하고 불교에 귀의했다. 나중에 친구의 초청에 응하여 1807년 가부키 배우 5대 이치카와 단주로의 니가오에를 왼손으로 그려 교카 그림책에 넣었으며, 특별히 '64세 슌코 왼손으로 그리다'라고 낙관하였다.[81]

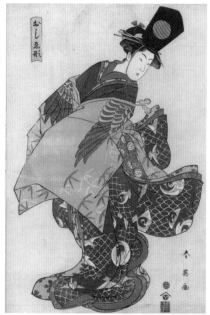

1  2

1 가쓰카와 슌코, 「시바라쿠를 연기하는 5대 이치카와 단주로」
  오반니시키에, 1789~90, 개인 소장.

2 가쓰카와 슌에이, 「산바소三番叟」
  오반니시키에, 1792~94, 도쿄, 오타기념미술관 소장.

 슌에이의 본래 성은 이소다로, 샤미센과 가부키 등 전통 예술을 매우 좋아
했다. 1778년 전후 가부키화를 제작하여 초기에는 가부키의 프로그램 목록 등
을 그렸다. 주로 1780~90년대 시기 약 10년간 활동했고 특히 슌코가 병에 걸리
고 사부 슌쇼가 세상을 떠난 이후 가쓰카와파의 중심인물이 되었다. 18세기 후
기부터 19세기 초기까지 가부키화 대가가 배출되었다. 전성기의 슌에이는 개성
이 풍부한 작품을 제작해 가쓰가와파를 불패의 지위에 올려놓았다. 그의 가부
키화는 선묘가 경쾌하고 둥글둥글하며 서정성이 풍부할 뿐 아니라 색채가 투명
하고 아름답다. 인물 형상에는 경쾌한 유머가 넘치며 가부키화 오쿠비에의 배경
에 기라즈리라는 기법을 도입해 풍부한 시각 효과를 불러일으켰다. 그의 전신

상의 특징은 배경이 단색이고 인물의 움직임 혹은 표정을 과장하는 것이다. 사실적 기법으로 무대에 선 배우의 형상을 진실하게 표현했다. 하지만 그의 오쿠비에는 약간 유머러스하고 풍자적인 형상을 띠고 있어 남다른 특색이 있으며 동시대와 이후의 화가에게 영향을 미쳤다.

1764~71년 분초와 슌쇼가 가부키 배우의 니가오에를 창안한 이래 1789~1800년에 이르기까지 가부키화는 호소반 크기나 이를 가로 방향으로 2~3폭 이어 붙인 쓰즈키에 형식이 많았다. 슌에이도 대부분 호소반을 채택했다. 1폭에 한 사람을 그렸는데 이들은 구도상 서로 호응했다. 좌우로 이어진 배경이 점차 고정된 틀을 형성하였으며, 오쿠비에 혹은 배경이 없는 가부키화와 비교하여, 무대 분위기와 배우의 개성을 더 잘 보여줄 수 있었다. "슌코와 슌에이가 연마하여 성취한 실력은 간세이 연간에 결실을 맺었다. 예민한 관찰력으로 인상의 초점을 포착하는 데 뛰어났고 세련된 기법으로 개성을 충분히 드러냈다. 번잡하지 않은 배경은 화면에 적절한 리듬을 부여하고 여기에 서로 관련된 배우들의 미묘한 분위기가 더해져 간세이 연간의 무대 정경을 생동감 있게 펼쳐 보였다."[82]

## 대중 스타 우타가와 도요쿠니

우타가와 도요쿠니는 1793년 간행된 이야기 그림책『덴구노 쓰부테하나노 에돗코天狗礫鼻江戶子』에서 '니가오에 화가 도요쿠니'라고 서명하여 가부키화 명사를 자처하였다. 1794년『야쿠샤 부타이노 스가타에役者舞台之姿絵』연작을 발표했는데 오반니시키에의 배경 없는 배우 전신상은 이전의 유약한 풍격과 완전히 다른 면모를 보여주었다. 인물 형상에서 동작 구상에 이르기까지 비범한 필력을 과시한 것이다.

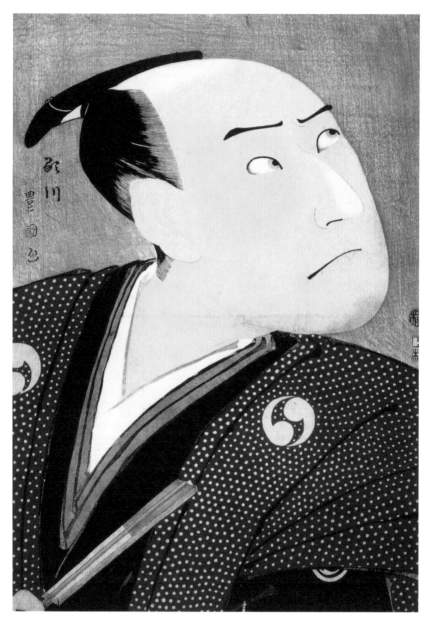

우타가와 도요쿠니, 「오보시 유라노스케를 연기하는 3대 사와무라 소주로」
오반니시키에, 35.2×24.8cm, 1796, 도쿄 국립박물관 소장.

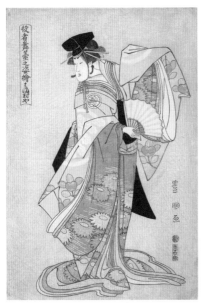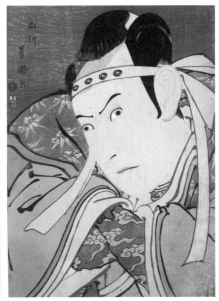

1 우타가와 도요쿠니, 「야쿠샤 부타이노 스가타에」
　오반니시키에, 38.7×26cm, 1795, 시카고미술관 소장.

2 우타가와 도요쿠니, 「요시쓰네를 연기하는 3대 이치카와 야오조노」
　오반니시키에, 37×25cm, 1795, 도쿄 에도도쿄박물관 소장.

　　1790년대 중기 이후, 도요쿠니의 오쿠비에가 가부키화의 주류가 되었다. 바로 기타오 시게마사, 도리이 기요나가가 활약한 시대로, 우타마로 역시 미인화 분야에서 두각을 나타냈다. 도요쿠니는 분초와 슌쇼가 제시한, 양식화되고 우미화된 니가오에를 바탕으로 배우의 개성과 공연 풍격을 더욱 깊이 있게 표현했다. 이는 인형업에 종사한 부친의 영향을 받아서 인물 형상에 민감했기 때문일 것이다. 도요쿠니는 사실적 기법으로 배우의 초상, 동작, 표정을 잘 표현했고, 특히 클라이맥스에 해당하는 순간을 매우 생동감 있게 표현하여 점차 도요쿠니 양식을 형성했다. 이로써 가부키 업계에서 지위를 굳혀 바쿠후 말기 가부키화의 주요 화가가 되었다.

간세이 개혁 이후, 무사 계급과 부유한 시민이 주도하던 에도 문예계는 대중화로 나아갔다. 이 추세에 맞추기 위해 가부키 프로그램은 이해하기 어려운 고상하고 심각한 내용에서 단순하고 경쾌한 쪽으로 방향을 돌리기 시작했다. 우키요에 역시 대중의 취향에 밀착해 통속적이고 이해하기 쉬운 형식을 추구했다. 도요쿠니는 시대의 조류에 예민하게 반응하여 시종일관 업계를 주도했다. 대중이 가부키화를 더욱 잘 이해하고 인식하게 하기 위해 1789~1800년 우타가와파의 가부키 양식 변천을 정리하여 출판했다. 그중에 1802년의 『에혼 이마요스가타絵本時世粧』와 1817년의 『야쿠샤 니가오 하야게이코役者似顔早稽古』는 배우 니가오에의 제작 과정과 표현 기법을 설명하여 우타가와파 가부키화의 영향력을 강화했다. 이는 우타가와파 가부키화가 양식화와 전형화를 완성하였음을 의미한다.

도요쿠니는 19세기 초 다른 우키요에 화가와 마찬가지로 간세이 출판 금지령의 영향을 받아 작품 풍격을 약간 변화시켰다. 특히 1804년 『에혼 다이코키』 사건으로 우타마로와 함께 50일 구금 형벌까지 받았다. 하지만 석방된 뒤에도 작품을 제작했고, 우타마로가 세상을 떠난 후에도 도요쿠니는 미인화 분야에서 솜씨를 발휘해 바쿠후 시기의 전형적인 퇴폐 풍격을 표현했다. 하지만 전성기의 명랑한 분위기는 더이상 찾아볼 수 없었다. 이후 소설 삽화에 힘을 기울였으며 시종일관 인기가 시들지 않았다.

도요쿠니의 비문에는 다음과 같이 쓰여 있다. "오랜 기간 배우를 위하여 그림을 그려서 신묘한 붓에서 꽃이 피어나듯 하였으며 생기발랄하여 마치 정신이 깃든 듯하였다. 또한 채필 미인의 아름다운 자태가 각국에서 유행하여 멀리 중국 사람들도 서로 구하려고 했다. 이치요사이라는 호로 인해 해가 하늘에 오르듯 했고, 도요쿠니라는 이름은 홀로 풍류 세계를 이끌었으며, 화풍에서 일가를 이루어, 귀족의 자제들도 스승으로 모시고 배웠다. 문하의 제자 중에는 뛰어

난 인재가 적지 않았다. 실로 근세 우키요에 화가의 으뜸이다……." 뒤에 제자 여든여섯 명의 서명이 있어서 우타가와 왕국의 확립을 선언하고 있다.[83]

<br>

## 초인 구니마사

도요쿠니의 뛰어난 제자로 구니사다 이외에 가부키화 업계에서 일시에 명성을 드높인 우타가와 구니마사가 있다.

구니마사는 염색업에 종사하던 집안에서 태어나, 희극을 좋아해서 니가오에를 배우다가 도요쿠니의 제자가 되었다. 활동 시기는 1795~1806년으로, 미인화와 육필화 우키요에도 그랬지만 주로 가부키화를 제작했으며 가부키화의 주류가 가쓰카와파에서 우타가와파로 옮겨가는 과정에서 상당히 큰 역할을 했다. 구니마사는 1796년에 발표한 오쿠비에에서 생기발랄한 힘을 보여주었고 도요쿠니와는 풍격이 매우 다르다. 극의 줄거리와 배우를 충분히 파악해 정채로운 순간을 잘 묘사했다. 대표작 「시바라쿠를 연기하는 이치카와 단주로」에서는 저명한 5대 이치카와 단주로가 공연한 초인 영웅을 묘사했다. 충만한 구도로 빈 공간을 거의 없었고, 인물의 얼굴 윤곽선을 대담하게 생략하였으며 강렬한 장식 취향으로 사람들의 이목을 끌었다. 특유의 과장 기법에는 초인의 기상이 풍부하여, 희극 팬들은 "에도 사나이의 호쾌한 감정을 통쾌하게 표현했다"라며 열광했다.

구니마사는 다른 작품에서도 격정적인 무대 분위기를 생동감 있게 전달했다. 또한 가부키화 우치와*를 많이 제작하여, 『증보 우키요에 루이코』에 따르면, 구니마사의 가부키화 반신상 우치와는 커다란 환영을 받았으며 심지어 도

---

\*　둥근 부채.

우타가와 구니마사, 「시바라쿠를
연기하는 이치카와 단주로」
오반니시키에,
36.2×24.5cm, 1796, 도쿄
히라키우키요에미술관 소장.

요쿠니를 넘어서기도 했다. 하지만 이후의 전신상과 호소반니시키에 제작에서
호방한 기상이 급격히 쇠락하여 우키요에 제작에서 손을 떼고 니가오에의 가면
제작과 판매에 종사했다.

## 2. 신비한 가부키 화가 ─도슈사이 샤라쿠

18세기 말엽, 천재 우키요에 화가가 등장했다. 도슈사이 샤라쿠東洲齋写楽가 갑

자기 출판상 주자부로를 통해 1세트 28폭 가부키 오쿠비에 연작을 간행했다. 기법이 기이하고 조형이 참신하여, 1794년 5월부터 다음해 2월까지 10개월 동안 총 140여 폭의 판화를 발표하고(그중 가부키화가 134폭), 이후 소리 없이 자취를 감추어 우키요에 화단에 엄청난 충격을 안겼다.

샤라쿠의 생애는 전혀 알 수 없다. 참고할 만한 어떤 자료도 남기지 않아서 오로지 작품을 통해 창작 궤적을 추적할 수 있을 뿐이다. 현존 작품의 풍격에 근거하여 학계에서는 그의 작품 세계를 네 시기로 분류한다.[84]

제1기 : 1794년 5월, 오반오쿠비에, 총 28폭.

제2기 : 1794년 7월, 오반, 호소반 전신상, 총 38폭.

제3기 : 1794년 11월, 윤11월, 호소반 전신상, 오쿠비에 등, 총 58폭.

제4기 : 1795년 1월, 호소반 전신상, 스모에 등, 총 24폭.

이를 통해 샤라쿠의 그림 제작 속도가 얼마나 빠르며 풍격이 얼마나 크게 변했는지를 어렵지 않게 볼 수 있으니, 불과 몇 달 동안의 추이만 보아도 전혀 다른 사람 같다.

## 공전절후의 가부키 오쿠비에

샤라쿠의 제1기 가부키화와 우타마로의 미인 오쿠비에는 창조성이 가장 풍부할 뿐 아니라 에도의 풍미가 있다. 최고의 평가를 받은 것도 이 200폭 오쿠비에이다. 「얏코 에도베를 연기하는 3대 오타니 오니지」는 가장 많이 알려진 작품으로, 당시 공연한 가부키 〈고이뇨보 소메와케타즈나恋女房染分手綱〉에서 소재를 취하여, 명문 집안의 난리를 이야기의 배경으로 삼았다. 오타니 오니지는 가부키 배우의 가전 예명으로, 그가 연기한 에도베에는 기회를 틈타 물건을 훔치는 도적이다. 또 얏코奴는 무가의 노복 혹은 남자의 범칭이다. 그러나 여기 나오

도슈사이 샤라쿠, 「얏코 에도베에를 연기하는 3대 오타니 오니지」
오반니시키에, 37.9×25.1cm, 1794년 5월, 시카고미술관 소장.

도슈사이 샤라쿠, 「다케무라 사다노신을 연기하는 이치카과 에비조」
오반니시키에, 37.5×25.1cm, 1794년 5월, 도쿄 국립박물관 소장.

1

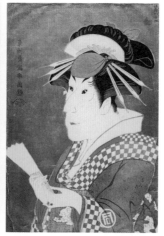

2

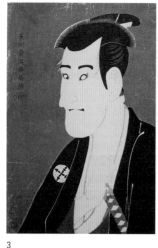

3

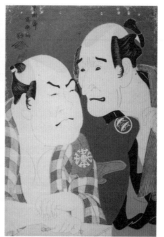

4

1   도슈사이 샤라쿠, 「융통성 없는 대금업자를 연기하는 2대 아라시 류조」
    오반니시키에, 35.3×24.1cm, 1794년 5월, 런던 영국박물관 소장.

2   도슈사이 샤라쿠, 「기온마치의 하쿠진 오나요를 연기하는 3대 사노카와 이치마쓰」
    오반니시키에, 37.8×25.7cm, 1794년 5월, 런던 영국박물관 소장.

3   도슈사이 샤라쿠, 「시가 다이시치를 연기하는 3대 이치카와 고마조」
    오반니시키에, 38.4×25.8cm, 1794년 5월, 도쿄 게이오대학도서관 소장.

4   도슈사이 샤라쿠, 「보다라초자에몬을 연기하는 초대 나카지마 와다에몬과 후나야도카나가와야의 곤을
    연기하는 초대 나카무라 고레조」
    오반니시키에, 35.3×24.2cm, 1794년 5월, 브뤼셀 왕립미술사박물관 소장.

는 에도베에는 무가의 노복은 아니다. 에도베에는 의뢰를 받고 교토의 시조가와라에서 사람들의 재물을 빼앗으려고 하는데, 빼앗기려는 자가 자신을 지키려고 검을 뽑아들자 경악한 표정이다. 샤라쿠는 배우의 외형과 성격의 특징을 과장하였는데 눈가와 입가에 여러 번 판을 찍어 인물의 기색과 자태를 강조했다. 전례가 없는 일이다. 높이 들어올려진 두 눈썹, 희번뜩 뒤집힌 두 눈, 굳게 닫힌 두 입술, 살짝 늘어진 입, 특히 놀라고 무서워하는 눈빛과 긴장된 두 손의 표현이 뛰어나다. 쫙 펼친 다섯 손가락은 인체 비례와 구조에 부합하지는 않지만 번개 치듯 힘이 있고 사악한 에너지를 뿜어내 이 작품의 생동하는 필치를 보여준다.

이 28폭 중 11폭이 1794년 5월 에도에서 공연된 〈하나아야메 분로쿠소가花菖蒲文禄曾我〉를 묘사한 것이다. 1701년 발생한 복수 사건을 제재로 한 가부키이다. 후지카와 미즈에몬이라는 남자가 원한을 품고 검술사 이시이 효에를 암살했는데 피살자의 장자가 복수를 시도하다 적의 손에 죽었다. 이시이 효에의 가신은 빈곤한 가운데 주인이 남긴 두 아들을 양육했다. 28년 후, 형제는 끝내 후지카와 미즈에몬을 죽여 아버지와 형의 원수를 갚았다. 곡절 많은 이 이야기는 인구에 회자되었고, 화면은 기존 우키요에서 사용하던 단순한 정식화 모델을 따르지 않고 호방함과 부조화를 추구했다. 더욱 중요한 점은 배우의 개성을 배역의 개성 뒤에 감춘 것으로, 학자 나카이 소다로가 지적했듯이 "샤라쿠는 야쿠샤 니가오에의 천재이다. (……) 샤라쿠가 묘사한 배우의 개성이 무대에서 공연한 배역과 상호 융합해 생생하고 완벽하게 표현되었다".[85]

우타마로의 풍격이 유미적이라면, 샤라쿠의 풍격은 사실적이다. 하지만 여기서 말하는 '사실'은 표면적인 유사성을 가라키는 말이 아니다. 샤라쿠는 인물에 내재한 성격의 진실을 찾아내려고 노력했다. 당시 일본에서는 사실적 회화가 유행했고, 가부키화 장르에서도 니가오에가 성행했다. 기존 가부키화 속의 오

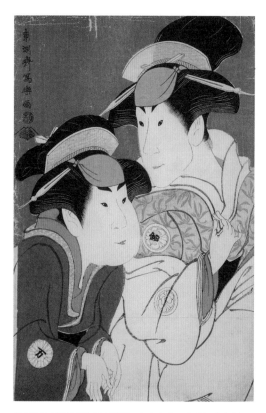

도슈사이 샤라쿠, 「오기시 구란도의 아내 야도리기를 연기하는 2대 세가와 도미사부로와 고시모토 와카쿠사를 연기하는 나카무라 만요」
오반니시키에, 39×26.4cm, 1794년 5월, 암스테르담 국립미술관 소장.

야마는 진짜 여성으로 묘사되었다. 그런데 샤라쿠는, 예컨대 「기온마치의 하쿠진 오나요를 연기하는 3대 사노카와 이치마쓰」에서처럼, 분장한 배우의 모습을 표현하면서 그가 남성임을 은밀히 드러냈다. 배우의 표정을 사실적으로 포착했을 뿐 아니라 유머러스하게 과장하고 변형해 관객이 인물 형상에 빠져들게 했다. 수많은 우키요에 화가 중에서도 단연 뛰어난 재능을 보인 인물이라 할 수 있다.

그러나 배우를 미화하지 않고 만화에 가까운 기법으로 과장하고 희화화해서 이상한 취향을 낳아 숱한 논쟁을 불러일으켰다. 바로 이것이 샤라쿠 작품의 매력이지만, 당시 많은 사람들은 이를 받아들이기 어려워서 비난을 퍼부었으며 어떤 가부키 배우 역시 항의하기에 이르렀다.

샤라쿠의 제2기 가부키화 양식은 뚜렷하게 바뀌었다. 오쿠비에 형식은 거의 보이지 않고 일반적으로 두 사람 혹은 한 사람의 전신상을 그렸다. 또한 표정을 강렬하게 과장하지 않고 움직임과 분위기 표현에 치중했으며 배경 역시 흑색이 아닌 밝은 백색 기라즈리로 처리했다. 물론 작품은 여전히 뛰어났다. 인물의 형상은 자연스러운 묘사로 기울어 여전히 성격 표현에 뛰어났지만 제1기 작품과 비교하여 희화화하는 경향은 옅어지기 시작하였으니, 주위의 비판을 의식하여 인물 형상의 과장과 변형을 억제한 것이다.

「나고야 산자를 연기하는 3대 사와무라 소주로와 게이세이 가쓰라기를 연기하는 3대 세가와 기쿠노조」는 1794년 7월 교토에서 공연한 가부키 〈게이세이 산본가라카사傾城三本傘〉를 묘사한 작품이다. 극중 인물인 나고야 산자는 도요토미 히데요시의 가신 나고야 이나바노카미의 아들로 나고야 산자부로라고도 한다. 아즈치모모야마시대의 무장이고 전국시대 3대 미소년 중 하나이다. 그는 풍류를 즐기고 에도 유곽 요시와라에 출입하며 오이란 가쓰라기와 연인 관계를 유지했다. 산자로 분장한 3대 사와무라 소주로는 매우 인기 있던 배우이다. 3대 세가와 기쿠노조는 남성이 여성으로 분장한 유명한 배역으로 높은 명성을 누렸다. 오이란 가쓰라기로 분장하고 공연한 산자의 복식은 풍부한 보물 도안이 수놓였고, 바둑판 줄무늬 양식의 홍색과 녹색이 중복된 두 가지 색채로 화려하기 짝이 없었다. 가쓰라기 구로도메소데黒留袖 양식의 와후쿠는 안정감 있는 화면에 탁월한 색채감과 구조력을 보여주었다.

샤라쿠의 제3기 가부키화는 대부분 전신상으로, 간혹 오쿠비에가 있었지만 소품들이다. 배경과 도구의 세밀한 묘사, 복식 문양을 포함한 장식적 표현, 특히 무대 배경을 연결한 쓰즈키에로 보아 가쓰카와파 풍격을 모방했음을 뚜렷이 알 수 있다. 이는 전기 풍격과 매우 큰 차이가 있다. 쓰타야 주자부로와 샤라쿠

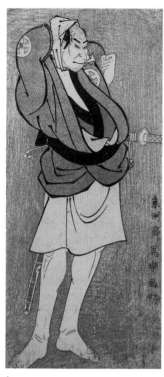
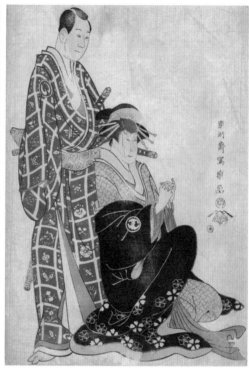

1 도슈사이 샤라쿠, 「가와시마 지부고로를 연기하는 3대 오타니 오니지」
호소반니시키에, 31.2×14.3cm, 1794년 7월, 도쿄 국립박물관 소장.

2 도슈사이 샤라쿠, 「나고야 산자를 연기하는 3대 사와무라 소주로와 게이세이 가쓰라기를 연기하는 3대
세가와 기쿠노조」
오반니시키에, 38.5×25.7cm, 1794년 7월, 개인 소장.

는 상업성을 고려해 세태에 굴복했고 오쿠비에 역시 제1기의 영묘한 기운을 잃
고 평범해진 것이다.

　　1795년 1월에 발표한 제4기 작품들은—비록 배우의 전신상과 다투는 모습
을 표현한 몇 작품을 제작하기는 했지만—인물 성격이나 슬픈 감정 표현에서
되새겨볼 여지가 사라졌고 화면이 평담해졌으며 초기의 기풍과 정채가 완전히
사라져버렸다. 예술적으로나 상업적으로나 실패했고 이로써 샤라쿠의 화업은

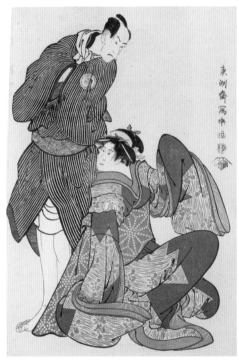
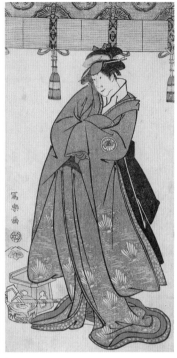

1  도슈사이 샤라쿠, 「3대 반도 히코사부로의 오비야초에몬과 4대 이와이 한시로의 시나노야 오한」
   오반니시키에, 37.1×25.1cm, 1794년 7월, 뉴욕 메트로폴리탄미술관 소장.

2  도슈사이 샤라쿠, 「2대 세가와 도미사부로의 오토모노 야카모치의 미인 와카쿠사, 실은 고레히토 신노」
   호소반니시키에, 31.5×15cm, 1794년 11월, 보스턴미술관 소장.

끝나고 말았다.

## 출판상이 주도하다

샤라쿠가 그림을 제작하고 주자부로가 판매를 전담한 기간이 그토록 짧았다는

것은 참으로 불가사의하다. 이 의문을 해소하려면, 당시의 우키요에 업계, 가부

키 업계과 더불어 출판상 주자부로가 처한 상황을 살펴봐야 한다.

1794년은 우타마로의 전성기에 해당하여, 해마다 대략 100폭의 작품을 출판했다. 당시 활약했던 에이시와 문하생, 기요나가, 가쓰카와파, 우타가와파의 수많은 화가가 1년에 생산한 미인화는 200~300폭이었다. 그러나 가부키화 제작 수량은 손에 꼽을 정도였고, 슌에이 홀로 버티고 있는 형국이라 연간 제작 수량이 20~30폭을 넘지 않았다. 이를 통해 미인화에 비해 가부키화 제작이 훨씬 저조했음을 알 수 있다.[86]

요시와라에서 집안을 일으킨 주자부로는 남다른 상술을 발휘했다. 비록 우타마로가 미인화 분야에서 엄청난 성공을 거두기는 했지만 주자부로의 성과는 특히 두드러졌다. 그러나 간세이 개혁으로 주자부로 역시 심각한 타격을 입었다. 1793년, 즉 샤라쿠 출현 1년 전, 간세이 개혁이 끝나 우키요에 대한 제한이 느슨해졌다. 또 한편 에도 가부키의 3대 극장이 휴업에 들어가 이를 대신한 소극장이 점차 인기를 끌었다. 이렇게 되자 기존 가부키 출판상, 도리이파, 가쓰카와파를 제외한 다른 이들이 기회를 얻었다. 심각한 타격을 입었던 주자부로는 재기를 노리고 있었으니, 미인화 판매에 성공한 데서 한 걸음 나아가 가부키화 업계에 발을 들여놓으려 했다. 샤라쿠의 성공은 주자부로가 가업을 다시 일으키려고 심혈을 기울인 기획의 결과라고 할 수 있다.

미인화와 가부키화는 우키요에의 가장 주요한 두 제재이다. 우타마로가 미인화의 정상이라면 가부키화의 거장은 마땅히 샤라쿠여야 한다. 이 두 사람은 주자부로가 배출한 대가이며, 이로써 주자부로는 일본 문화사에서 특별한 위치를 차지한다. 비록 샤라쿠를 통해 상업적 성공을 거두지는 못했지만 우키요에 역사상 불후의 걸작을 남겼다. 본질적으로 샤라쿠의 작품은 주자부로를 빼놓고 이야기할 수 없으며 관련 연구 역시 마찬가지이다.

샤라쿠의 기법은 너무 개성이 강해 오늘날 전위예술처럼 비난받을 운명이었다. 보통 에도 시민뿐만 아니라, 지식인과 연예인 중에서도 비판하는 사람이 적지 않았다. 에도시대 학자 오타 난포가 편찬한 『우키요에 루이코』에 나오는 샤라쿠에 대한 비판은 가장 많이 인용된다. "샤라쿠가 제작한 가부키 배우의 니가오에는 진실한 묘사를 거의 찾아볼 수 없다. 이와 같은 잘못된 화법은 세상에 오래 존재할 방도가 없으니 고작 1~2년 지속될 뿐이다." 일본 학자들은 샤라쿠의 화업이 왜 오래가지 못했는지를 두고 다각적인 토론을 벌였다. 현재까지는 샤라쿠의 기법이 대중의 지지를 받지 못했기 때문이라는 것이 다수 의견이다.

당연히, 샤라쿠의 작품은 일부 대중에게는 환영을 받았다. 당시 '가부키도 엔쿄歌舞妓堂艷鏡'라고 서명한 화가가 샤라쿠의 제1기 오쿠비에 풍격을 모방한 가부키화 7폭을 남겼다. 고증에 따르면, 이 사람은 교겐 작가인 나카무라 주스케中村重助 2세다. 화면에 출판상 표지가 없으니, 개인이 주문하여 제작한 출판물로 보인다. 주스케는 취미 화가로서 샤라쿠의 표면적인 풍격을 따랐을 뿐 인물의 심층 심리와 예술성을 표현할 필력은 갖추지 못했다. 하지만 슌에이 양식의 표일함과 명쾌함이 있다.

19세기 미국의 학자 어니스트 페놀로사는 지적했다. "샤라쿠는 간세이 시기에 나타난 괴이한 천재이다. 그는 인물을 희화화하는 기법으로 소수의 지지를 받았을 뿐이다. 비록 미국의 수집가는 그의 작품을 좋아하지 않지만, 어떤 프랑스 수집가는 샤라쿠를 우키요에에서 가장 위대한 화가 중 하나라고 칭송한다."[87] 이를 통해 일본 국내뿐만 아니라, 유럽과 미국에서도 샤라쿠에 대한 평가가 일관되지 않음을 알 수 있다.

20세기 초에 이르기까지 우키요에의 예술적 가치는 여전히 일본 학자들의 주목을 받지 못했다. 샤라쿠 작품의 가치를 맨 먼저 발견한 이는 독일의 학자

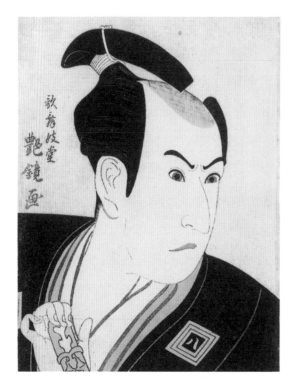

가부키도 엔쿄,
「3대 이치카와 야오조」
오반니시키에, 36.5×26.6cm,
약 1796년경, 도쿄
오타기념미술관 소장.

율리우스 쿠르트이다. 그는 1910년 출판한 저작『샤라쿠』에서 이렇게 찬탄했다.
"샤라쿠의 오쿠비에를 일본 우키요에에서 가장 휘황찬란한 작품으로 평가해도
전혀 지나치지 않다. 이와 같은 시각적 충격력을 지닌 형상은 대리석의 정적과
격정이 풍부한 운동감을 종합한 것으로, 오직 최고 예술품에만 해당되는 영원
한 가치를 지니고 있다."[88] 쿠르트는 심지어 샤라쿠를 네덜란드 화가 렘브란트,
플랑드르 화가 루벤스와 함께 거론하며 세계 3대 초상화가 중 하나라고 추켜세
웠다. 이는 1891년 프랑스 작가 공쿠르의『우타마로』이후 서양 학자가 저술한
또하나의 전문 저술이다. 두 사람은 초기 우키요에 연구의 큰 흐름을 형성하여,
일본 학자들도 비로소 우키요에를 중시하고 연구하기 시작했다.

　　샤라쿠는 독특한 시각으로 가부키를 해석하여 인생과 사회를 투시하는 힘

을 지니고 있다. 같은 시기의 우타마로는 『가센 고이노부』 같은 연작에서 적막감을 풍기는 여성 형상을 빚어냈다. 샤라쿠와 우타마로 두 사람은 조형관이 크게 다른데, 전자는 남성 배우의 묘사에 치중했고, 후자는 유녀의 묘사에 뛰어났다. 그러나 인생의 덧없음과 고통을 다루었다는 점은 다르지 않다. 일본의 근대문학, 미술 연구자인 스즈키 주조가 지적했듯이 샤라쿠 작품의 최대 매력은 삶의 본질인 쓸쓸함과 애수를 표현한 것이다. 이는 덧없는 세태 속에서 고통스럽고 짧은 인생을 한탄한 에도인의 심리에 부합하는 것이기도 하다.

## 수수께끼 같은 삶

기나긴 우키요에 역사에서 무수한 화가가 출현했다. 그러나 샤라쿠처럼 걸출한 화가임에도 전기 자료가 없는 경우는 매우 드물다. 무수한 학자가 연구하고 있지만, 그의 신상은 여전히 풀리지 않는 수수께끼이다.

현재 샤라쿠 신상을 추측할 수 있는 유일한 근거 자료는 1844년 사이토 겟신이 수정한 『증보 우키요에 루이코』이다. "속칭 사이토 주로베에라고 하며, 핫초보리에서 거주하고 아와도쿠시마 번주의 노야쿠샤이며 호는 도슈사이이다." 비록 사이토 주로베에 일생 기록이 발견되었지만, 그는 1820년 세상을 떠났고 향년 58세라고 하는데, 사이토 주로베에가 바로 샤라쿠임을 증명하는 더 확실한 증거는 여전히 발견되지 않았다. 샤라쿠는 에도 우키요에 역사에서 손꼽는 특별한 사례로, 스승이 누구이고 화업이 어떻게 연계되는지 고증할 방법은 없으나 화면을 통해 선배 혹은 동시대 화가와 주고받은 영향을 살펴볼 수는 있다. 제1기와 제3기의 오쿠비에 양식에는 가쓰카와 슌쇼의 그림자가 드리워져 있어, 어떤 학자는 이를 게이한 지역 가부키화와 연결한다. 가마가타 가부키화의 특징이 인물 형상을 희화화하는 것이니 이런 점에서 양자는 서로 통한다고 할 수

있다. 이 지점에서 출발하면, 샤라쿠의 신상 혹은 경력을 고증하는 실마리를 찾을 수 있을지 모르겠다.

## 3. 천마행공天馬行空의 화가 ─ 우타가와 구니요시

구니사다가 우타가와파의 의발을 충실히 계승한 사람이라고 한다면, 동문 우타가와 구니요시는 다른 부류라고 할 수 있다. 그는 우키요에의 모든 제재를 다루었을 뿐 아니라 무샤에武者絵 영역에서도 훌륭한 작품을 많이 남겨 무샤 구니요시로 일컬어진다. 무샤에는 민간 전설 및 중국 고적에 나오는, 용맹하게 싸우는 이야기로, 지붕과 담장을 달리고 날아다니는 옛날 영웅은 에도 평민들이 매우 좋아한 제재였다. 1804년부터 바쿠후가 16세기 말 이후의 역사 인물에 대한 기록과 출판을 철저히 금지하여 우키요에 화가들은 실명을 삭제하고 인구에 회자된 기이한 이야기들을 그려냈다.

### 에도를 풍미한 수호 호걸

구니요시는 에도 니혼바시 시로가누마치에서 출생했다. 본명은 마고사부로이고 아명은 요시사부로이며, 부친이 염직 공방을 경영했다. 구니요시는 귀로 듣고 눈으로 보면서 색채와 조형에 대한 감각을 키웠고, 어릴 때부터 그림 그리기를 좋아하여, 7~8세 때 기타오 시게마사와 기타오 마사요시의 작품을 임모했다. 12세 때 그린 「종규제검도鍾馗提劍図」가 우타가와 도요쿠니의 인정을 받았고, 15세 때 도요쿠니의 입문 제자가 되었다. 최초의 작품은 1814년 18세에 고칸合卷*『고부지추신구라御無事忠臣蔵』에 그린 표지와 삽화이다. 이듬해 최초의

니시키에 가부키화를 발표하였으니, 당시 공연된 가부키 제목이 〈아리아와세 쓰즈레노 니시키織合艦褸錦〉이다.

현재 확인된 바로는, 구니요시가 1816년 가부키 〈기요모리 에이가노 우테나清盛栄花台〉 공연을 위해 그린 니시키에 「아사오 유지로를 연기하는 5대 이시이 한시로와 7대 이치카와 단주로」가 '이치유사이 구니요시화一勇斎国芳画'라고 서명한 최초의 작품이다. 그러나 구니요시는 당시 막 화업을 시작했기 때문에, 그림을 그려도 월급을 받을 수 없었다. 동문 선배인 우타가와 구니나오의 집에서 살며 조수를 하면서 필력을 연마할 수밖에 없었고 주로 가부키화와 이야기 독본 제작에 종사했다. 이 시기 구니요시의 가부키화 대표작으로는 「다마야 신베에를 연기하는 3대 오노에 기쿠고로와 2대 세키 산주로가 연기하는 우카이 구주로」가 있다. 기지 넘치는 표정과 긴장된 움직임이 호응하고, 인물 복장의 붉은 색과 검은색이 대비되어 장식성이 두드러진다. 또한 품격이 고아하여 화가의 자질이 한껏 드러난다. 그러나 이 시기에는 더 내놓을 만한 작품이 없어 영향력이 동문인 구니사다만 못했다. 아직 개인 풍격을 탐색하는 시기라 할 수 있다.

1828년 구니요시는 『통속 수호전 호걸 108명 중 하나』 니시키에 연작을 내놓아 단번에 명성을 드높였다. 그전에 작가 교쿠테이 바킨이 편찬한 『경성수호전傾城水滸伝』이 에도에서 수호전 열기를 불러일으켜, 구니요시 역시 수호전을 제재로 한 우키요에를 제작한다. 작품은 힘이 충만한 조형과 동적 구도로 (무술을 제재로 한) 이전 우키요에 수준을 능가한다. 예를 들면 『단메이 지로 겐쇼고短冥次郎阮小五』에서는 몸에 문신이 가득한 두 무사가 물속에서 사투를 벌이니, 이는 중국 고대소설의 인물에게 에도식 개성을 부여한 것이다. 그가 빚어낸 수호전의 인물은 민중의 열렬한 호응을 얻어 일세를 풍미했다. 구니요시는 이전 가

---

\*　에도시대의 삽화가 있는 통속소설의 총칭.

1  우타가와 구니요시, 「통속 수호전 호걸 108명 중 하나 단메이 지로 겐쇼고」
   오반니시키에, 38.2×26.6cm, 1828년경, 개인 소장.

2  우타가와 구니요시, 「3대 오노에 기쿠고로의 다마야 신베에와 2대 세키 산주로의 우카이 구주로」
   오반니시키에, 1821, 개인 소장.

부키화와 미인화의 정식화 기법에서 벗어났으니, 완미한 순간의 조형 혹은 무
대 양상亮相* 표현이 아닌, 동적인 분위기를 연출하는 데 치중하여 보는 이를
확 끌어들인다. 이후 시위를 벗어난 화살이 질주하듯 고대의 이야기와 민간 전
설에 기반한 그림 제작에 힘을 기울여 우키요에의 새로운 제재인 무샤에를 확

* 　형상이 돋보이게 하거나 분위기를 고조시키려고 배우가 일순간 동작을 멈추어 보여주는 자세.

우타가와 구니요시,
「통속 수호전 호걸 108명 중 하나
주센코테이 정득손」
오반니시키에, 37.9×26.5cm,
1828년경, 런던 영국박물관 소장.

립했다.

　에도시대 전기의 무샤에는 주로 일본의 군사 전기傳記『다이헤이키太平記』『헤이케 모노가타리平家物語』『겐페이조스이키源平盛衰記』 등의 삽화를 제재로 삼았으며 기법상 이미 정식화로 나아갔다. 구니요시의 『수호전』 연작은 처음으로 전통 제재와 조형 기법에서 벗어나 인물의 움직임이 활발하고 기세가 뛰어났다. 1830년대 이후 구니요시는 제재의 범위를 한층 더 넓혀 여러 소설 속의 용사와 무사를 연이어 포착했다. 그의 작품의 가장 큰 매력은 기발한 초현실적 기법에서 찾을 수 있으며 신화와 전설 등의 줄거리는 특별히 사람들을 끌어들였다.

우타가와 구니요시, 「핫켄덴노 우치 호류가쿠八犬伝之內芳流閣」
오반니시키에, 1840, 개인 소장.

## 무인 구니요시

구니요시는 화면구성에서 비범한 기백을 보여주었다. 전통 연화의 구도 규칙을 타파하여 상대적으로 독립된 세 화면이 아니라 오늘날의 와이드 스크린과 유사한 기법을 창안했다. 이런 그림은 널찍한 장면으로 놀라운 힘을 뿜어내 사람들을 흥분시켰다. 앞에서 말한 것처럼 우키요에 구도의 주요 특징은 정격 가부키의 무대 장면 혹은 미인의 순간적 자태 묘사에 있으며 화가는 화면의 균형감과 아름다운 효과를 추구했다. 구니요시는 화면의 안정감을 파괴하고 세밀한 선을 운용하여 복잡한 리듬과 운율을 구성해 신기하고 풍부한 매력을 풍긴다.

예로부터 일본열도에는 군웅이 할거하여 혼란하기 짝이 없었다. 전쟁 장면을 묘사한 합전도合戰図는 무사 계층이 자신의 전공을 널리 알리기 위해 제작한 그림이다. 어떤 전쟁은 신화적인 이야기로 엮여 민중은 이를 흥미진진하게 즐겼으며 무샤에의 명인 구니요시가 한껏 솜씨를 발휘할 무대를 열어주었다.

겐페이전쟁은 일본 헤이안 말기(1180~85) 겐지와 헤이시 양대 무사 가문이

권력을 쟁탈한 싸움으로, 역사에서는 지쇼·주에이의 난이라고 한다. 단노우라 전투는 겐페이전쟁의 최후 전투로, 결국 헤이시 가문이 멸망함으로써 끝났다. 1185년 3월 24일 새벽, 나가토국 아카마가세키(지금의 야마구치현 시모노세키에 위치)에서 전투가 시작되었다. 헤이케(헤이시 가문)는 해전이 장기였는데, 겐지 함선이 물길을 거슬러 진군하여 헤이케 궁병들의 표적이 되었다. 이때 미나모토노 요시쓰네는 헤이케의 선원과 조타수를 집중 공격하라고 명령을 내려 헤이케 함대는 졸지에 기동 능력을 잃어버렸다. 정오가 지나 조류가 바뀜에 따라 마침내 전세가 역전되었다. 헤이케 수장은 대세가 기울었음을 깨닫고 바다에 몸을 던져 자진했다. 헤이시의 모친은 겨우 8세에 불과한 헤이케 혈족 안토쿠천황을 안고 바다에 뛰어들어 사망했다. 일몰 무렵, 단노우라 전투는 끝났고, 헤이시 가문은 멸망했다. 구니요시의 「나가토국 아카마가세키 겐페이대전 헤이케 멸문도」는 바로 이 마지막 국면을 표현했다. 화면 중앙의 헤이시 함선은 비록 호화찬란하지만 이미 운명이 다했다. 겐지 장수와 병사에게 겹겹이 포위당해 파도 따라 떠다니고 뱃머리에 서 있는 헤이시의 모친은 절망에 빠져 안토쿠천황을 안고 있다. 화면 왼쪽 하늘로 미나모토노 요시쓰네가 날아오른다. 전설에 따르면 다이라노 노리쓰네가 요시쓰네를 공격하자 요시쓰네가 여덟 척의 배를 뛰어다니며 몸을 피했다고 하니 요시쓰네의 무예가 뛰어났음을 알 수 있다.

겐페이전쟁은 일본 역사에 엄청난 영향을 미쳤다. 무사 집단이 권력을 잡고 공경 집단은 순식간에 쇠퇴했다. 전쟁이 끝나자 무장 미나모토 요리토모는 전쟁에서 혁혁한 공을 세운 이복동생 요시쓰네를 죽이고, 1192년 세이이타이 쇼군에 취임하여 장장 700년에 이르는 무가 바쿠후 정권을 개창했다.

「해녀 오이마쓰·와카마쓰가 미나모토 요시쓰네에게 전하는 용궁 이야기」에서는 겐페이전쟁 이후에 일어난 일을 묘사한다. 일본 황실에는 세 가지 신기神器가 있으니, 구사나기노 쓰루기(검), 야사카니노 마가타마(곡옥), 야타노 가가미

우타가와 구니요시, 「나가토국 아카마가세키 겐페이대전 헤이케 멸문도」
오반니시키에, 74×36cm, 1845, 중국 헤이룽장성미술관 소장.

(거울)이다. 전설에 따르면 아마테라스 오미카미天照大
神가 천황 조상에게 준 보물로, 각각 용기와 힘, 자비,
지혜를 상징하며 2000여 년 동안 일본 황실의 신물信
物로 전해지고 있다. 1185년의 단노우라 해전에서 세
신기는 안토쿠천황과 함께 해저에 가라앉았다. 나중
에 곡옥과 거울은 겐지 사병이 건져올렸고, 검은 어찌
되었는지 알 수 없다. 에도시대에 출판된 『겐페이 성쇠
기源平盛衰記』에 따르면, 요시쓰네는 물질 솜씨가 가장
뛰어난 해녀 오이마쓰와 와카마쓰 모자를 불러 해저
에 잠수하여 신기를 찾게 했다. 오이마쓰는 해저에서
호화로운 궁전을 보았는데, 헤이케의 죽은 혼령들이
거기서 살고 있었고, 검은 안토쿠천황과 함께 큰 뱀의
품에 안겨 있었다. 화면에서는 두 해녀가 바다에 잠수했다가 돌아와 물 밑에서
보고 들은 것을 요시쓰네에게 설명하고 있다. 결국 세 신기 중 하나인 검은 모
조품으로 대체되어 거울과 함께 이세진구伊勢神宮*에 공양되었고, 곡옥은 황궁
에 안치되었다.

구니요시의 무샤에 대표작은 「사누키인 친족이 다메토모를 구하다」로, 에
도시대 유행한 바킨의 전기소설 『진세쓰 유미하리즈키椿説弓張月』에 나오는 장
면을 표현한 것이다. 미나모토 다메토모는 헤이안시대 무장으로, 호겐의 난

* 　미에현 이세시에 있는 신사로 일본 황실의 종묘이다.

(1156) 때 스토쿠상황(즉 사누키인)을 옹립했다. 하지만 스토쿠상황은 패배하여 사누키(지금의 가가와현)에 유배되어 실의에 빠져 원한을 품고 살다가 죽은 뒤에 덴구天狗\*로 변했다. 다메토모는 이즈오시마로 추방되어 나중에 규슈로 달아났다. 나중에 다메토모는 상경하여 공경 다이라노 기요모리를 토벌하고 가족들과 두 배에 타 출발했다. 도중에 태풍을 만나, 아내가 거대한 물결을 잠재우려고 바다에 뛰어들었지만 미친 듯한 파도는 여전했고 배 한 척은 이미 침몰하여 다메토모는 할 수 없이 할복하려고 했다. 이때 스토쿠상황이 영험한 능력을

\* 얼굴이 붉고, 코가 높으며 신통력이 있어 하늘을 자유로 날면서 심산深山에 산다는 상상 속의 괴물.

우타가와 구니요시, 「사누키인 친족이 다메토모를 구하다」
오반니시키에, 73.4×35.8cm, 1850~52, 개인 소장.

우타가와 구니요시, 「해녀 오이마쓰·와카마쓰가 미나모토 요시쓰네에게 전하는 용궁 이야기」
오반니시키에, 74×36cm, 1844, 중국 헤이룽장성미술관 소장.

발휘하는데 그의 친족인 가라스덴구烏天狗*가 되어 훨훨 날아와 다메토모를 구했다. 동시에 다메토모의 적자 스테마루를 안고 바다에서 표류하던 충신 기혜이지는 이미 죽은, 다메토모의 충성스러운 가신 다카마 다로의 영혼이 몸에 붙은 큰 와니자메鰐鮫에게 구출되었다. 변화무쌍한 놀라운 장면에는 상상력이 넘치고 3단계 이야기가 화면에 동시에 펼쳐진다. 다른 시간대에 일어난 사건을 하나의 화면에 배치하는 이시동도異時同図 기법은 헤이안시대에 나타났다. 화면의 현장감을 높이기 위해 여러 가지 판화 기법을 사용했다. 가라스덴구는 가라즈리로 묘사하고, 백색 조갯가루를 뿌려 물보라 느낌을 잘 살렸다.

구니요시가 제작한 유사한 작품이 있으니 바로 『미야모토 무사시의 고래 퇴치』이다. 전설적인 검객 미야모토 무사시가 큰 고래와 싸우면서 고래 등에 검을 꽂는 장면을 묘사했다. 물결이 장쾌하게 넘실대는 구도는 이전 우키요에의 우유부단한 정조를 벗어난다. 또한 인물과 고래가 크기에서 유난히 대비되어 보

---

* 까마귀 부리와 날개를 가진 덴구.

는 이들을 깜짝 놀라게 한다. 근대의 여명을 맞이하는 에도의 격정을 얼마간 구현한 듯하며, 퇴폐적 분위기가 만연한 말기 우키요에에 생기를 불어넣었다.

<br>

<div align="right">스모에</div>

구니요시의 우키요에 3폭 판화 중 가장 인기 있는 작품인 『아카자와야마 스모 대회』는 1176년 유명한 스모 시합 장면을 그린 것이다. 헤이안시대의 무장 한 무리가 함께 사냥을 한 뒤 흥이 여전히 가시지 않아 아카자와야마(지금의 군마 현 도네군에 위치)에서 연회를 열어 스모 시합을 펼쳤다. 무장 마타노 고로 가게히사가 스물한 명을 연달아 물리쳤으나 두번째 출장한 무장 가와즈 사부로 스케야스에게 역전패당했다. 스케야스가 승리를 거둔 비장의 무기는 안다리걸기로 상대의 중심을 무너뜨린 다음 상대방의 머리를 안고 몸으로 밀어붙여 쓰러뜨리는 것이었다. 이로써 스모 역사에서 '가와즈가케'라는 새로운 기술이 정립되어 고유명사로 후세에 전해졌다.

스모는 일본의 '국기'로 일컬어지며 『고지키古事記』에 따르면 신화시대까지 거슬러올라가니, 인류 최초의 용사의 경기 기록이 기원전 23년에 나타난다. 나중에 일본 신토의 종교의식이 되어 경력競力과 쟁력爭力으로도 불렸다. 나라와 헤이안 시대에는 천황을 위한 공연이었고, 무로마치시대 말기에 점차 민간으로 보급되었다. 스모는 가마쿠라시대에 무사 훈련법이 되었으니, 일본 고적 『신초코키信長公記』에 따르면, 오다 노부나가가 대중화된 스모를 좋아하여 여러 시합을 열었다. 에도시대부터 스모는 장족의 발전을 보였다. 1624년 에도 요쓰야에서 6일 주기의 야외 시합을 거행하여 간진즈모勸進相撲*라고 하였으며, 신사의 사

___

\* 입장료를 받는 스모 경기.

우타가와 구니요시, 『아카자와야마 스모 대회』
오반니시키에, 1858, 가나가와현립역사박물관 소장.

원 혹은 시정 설비의 건축 자금을 모으는 데 이용되기도 했다. 18세기 후기에는 점차 신사의 사원 안으로 경기장을 옮겨 거행했고, 전문 스모 선수가 나타나 상업적 시합으로 변했다. 특히 1791년 바쿠후 장군 도쿠가와 이에나리가 에도 성에서 시합을 관람하여 스모는 더욱더 번영하게 되었다.

스모 전용 경기장을 도효土俵라고 한다. 흙을 쌓고 다듬어 사각형 대台를 만들고 중앙에 원형경기장을 만든다. 직경은 4.55미터이다. 경기는 상대방의 발바닥을 제외한 신체 부위가 바닥에 닿거나 정해진 영역을 벗어나게 하면 이긴다. 스모는 직업 등급제를 실시하여, 가장 높은 등급이 요코즈나이고, 이어 차례대로 오제키, 세키와케, 고무스비이다. 이 세 등급은 산야쿠三役라 불리며 역사力士 가운데 상위 계급인 마쿠우치에 속한다. 스모는 지금도 일본 대중이 매우 좋아하여, 해마다 도쿄, 나고야, 규슈에서 여섯 시즌 시합을 벌인다. 매 시즌 주기는 15일로, 동과 서 두 조로 나누어 대진을 짜서 리그전 방식으로 우승자를 결정한다. 오늘날 일본 스모는 문호를 개방해 적지 않은 외국 선수를 받아들였으며, 2020년 현재 최고 등급을 차지한 두 요코즈나는 모두 몽골에서 온 선

우타가와 구니요시, 「악어를 굴복시키는 아사히나 사부로」
오반니시키에, 72×35cm, 1849, 중국 헤이룽장성미술관 소장.

수이다.

스모에는 우키요에의 양식 중 하나이며 경기 현장에서 역사의 일인상에 이르기까지 제재의 표현 기법이 가부키화와 동일하다. 도리이파, 가쓰카와파, 우타가와파 화가들이 뛰어난 스모에를 많이 남겼다. 무사도 정신의 영향을 받아 용맹한 스모 선수는 일본인이 숭상하는 영웅으로 불패 무사의 화신이다. 또 오래된 신화 이야기에서 현실의 스모 경기장에 이르기까지, 스모는 힘을 숭상하는 일본 민족의 정신을 담고 있다.

「악어를 굴복시키는 아사히나 사부로」 역시 힘이 아주 센 장사를 찬미한 판타지 전설이다. 아사히나 사부로는 가마쿠라시대 무장 와다 요시모리의 아들이다. 유명한 장사로, 본명은 아사히나 요시히데이며, 아와노쿠니(지바현) 아사이군에서 살았기 때문에 아사이 사부로라고도 한다. 전설에 따르면, 오늘날의 가마쿠라 명승 아사히나 기리도오시는 그가 하룻밤 사이에 열어젖힌 것으로 사부로의 폭포라는 명칭도 여기에서 나왔다. 아사히나 사부로는 또한 가마쿠라 무사 중에 드문 수영 고수였다. 전해지는 이야기에 따르면, 1200년 9월 제2대

쇼군 미나모토노 요리이에와 젊은 고케닌이 고쓰보 해변에서 놀고, 배를 띄워 연회석에 가던 도중 재주를 뽐내보라고 수영 고수 아사히나 사부로에게 명령을 내렸다. 그가 잠수하여 맨손으로 악어 세 마리를 잡아 해면으로 떠오르자 구경하던 사람이 모두 경악했다. 작품 제목에 나오는 악어는 성질이 잔인하고 포악한 동물로, 과거 일본 어민은 악어상어라고 하였으며 요괴로 보았다. 구니요시는 악어의 실물은 본 적이 없어 상상력을 발휘해 해외 출판물에서 소개한 해삼海參*과 물고기를 합친 모양으로 그렸다.

## 간사함과 아첨

무샤에, 스모에 이외에 구니요시는 또다른 영역에서 새로운 경지를 열었다. 바로 풍자화와 희화, 다시 말해 기묘한 환상을 표현한 기괴한 이야기로 구니요시는 이 분야에서 바쿠후 말기 일인자로 칭송받았다. 해학적 정취가 충만한 화면에는 유머가 넘쳐흐를 뿐 아니라 시대의 폐단에 일침을 가하는 반항성이 깃들어 있다. 정치적 색채가 옅은 작품을 제작한 민간 예인으로서 구니요시는 가벼운 형식으로 바쿠후 전제 정권을 비판하여 에도 시민의 낙천적 성격을 충분히 구현했다.

1841년, 바쿠후 정권은 재정이 빠듯해져서 검소, 절약, 숙정 기풍을 제창하며 덴포天保 개혁을 추진했다. 정무 관원 로주 미즈노 다다쿠니가 이를 주도했다. 민중의 뜻을 거슬러 각종 오락 활동을 제한하고, 가부키 극장을 교외로 옮기게 하였으며, 가부키화와 미인화 출판을 금지하고, 심지어 우키요에의 색상 수량을 제한하기까지 했다. 이로 인해 모든 업종의 경기가 가라앉고 번영했

---

* 악어의 일종.

**우타가와 구니요시, 「미나모토 요리미쓰와 땅거미 요괴」**
오반니시키에, 1843, 보스턴미술관 소장.

던 에도 시민 문화가 커다란 타격을 받았으며 사회에 원성이 자자했다. 바쿠후의 독단과 전횡에 에도 사람 구니요시는 침묵을 지키지 않고 우키요에로 현실을 풍자하고 불만을 터뜨렸다.

구니요시가 1843년에 창작한 「미나모토 요리미쓰와 땅거미 요괴」는 헤이안 시대의 무장 미나모토노 요리미쓰가 땅거미 요괴를 물리치는 이야기인데, 화면에서는 요리미쓰가 요괴를 물리치기는커녕 도리어 요술에 걸려들었다. 사실상 거꾸로 가는 다다쿠니와 바쿠후 쇼군 도쿠가와 이에요시가 국가가 위난에 봉착해 있는데도 깊은 잠에 빠져 있는 것을 비판한 것이다. 화면 오른쪽 위에서는 거대한 땅거미 요괴 한 마리가 이빨을 드러내고 발톱을 놀리고 있는데 이를 등지고 잠에 빠져 있는 요리미쓰는 사실 바쿠후 쇼군 이에요시와 덴포 개혁의 중심인물 다다쿠니이다. 이 밖에 와후쿠의 가몬으로 보아 바둑을 두고 있는 요리미쓰 사천왕 중 와타나베노 쓰나는 사나다 유키쓰라를 가리키고, 사카타노 긴토키는 홋타 마사요시를 가리키며, 찻잔을 들고 있는 우스이 사다미쓰는 도이 도시쓰라를 가리키고, 땅거미는 쓰쓰이 마사노리, 아베 사다노리, 미노베 모치

나루를 가리킨다. 이외에도 정계 요인이 여럿 등장한다. 배경에서 무리를 이루어 풍부한 유머 감각을 뽐내는 요괴들은 사실상 덴포 개혁의 피해자들이다. 이들은 각종 업종의 화신이며, 하늘도 노하고 사람도 노하고 있는 그림 한 폭에 폭정에 대한 풍자와 비판이 담겨 있다.

요리미쓰가 땅거미와 크게 싸운 이야기는 여성이나 아이들도 알고 있다. 처음에는 별 반향을 일으키지 못했지만 에도 민중은 그림에 담긴 은유를 재빨리 알아차리고 앞다투어 구매해 즐기며 비유를 독해했다. 모두 이 '수수께끼'를 이해함으로써 분노를 해소했다. 그림은 엄청난 환영을 받아서 2만여 폭이 판매되었고 교토와 오사카의 출판상은 간사이 지방에 팔기 위해 2000폭을 특별 주문했다. 바쿠후 역시 구니요시를 특별히 주목해 주요 시찰 명단에 올려두었다. 구니요시는 여러 차례 관청에 소환되어 심문을 받았고, 벌금을 부과받고 반성문을 써야 했다. 하지만 줄곧 붓을 놓지 않고 교묘하게 바쿠후를 풍자했다. 에도 민중은 갈채를 보냈고 구니요시는 평민의 영웅이 되어 인기가 하늘을 찔렀다.

「소마의 옛집相馬の古内裏」은 1806년에 출판된 산토 교덴의 독본 『우토야스가타추기덴善知安方忠義伝』에서 제재를 가져왔고, 반란을 일으키는 장수 다이라노 마사카도 잔당을 토벌한 이야기를 표현한 것이다. 마사카도는 일본 헤이안 중기 간토 호족이자 무장으로 간무천황의 5대손이다. 939년 거병하여 시모사국을 근거지로 삼아 신노新皇를 자칭했다. 일본 역사상 유일하게 교토 천황에게 반기를 들고 황호를 세워 천하를 탈취하려고 했던 것이다. 940년 토벌당해 화살을 맞고 사망했는데 역사에서는 '다이라노 마사카도의 난'이라고 한다. 무장 요리노부의 가신 오야노 다로 미쓰쿠니가 잔당을 소탕하라는 명을 받아 마사카도의 딸 다키야샤히메와 크게 싸워 최종 승리를 거두었다. 이 전고는 수많은 문예 작품으로 재탄생해 기이하고 환상적인 색채를 더했다.

마사카도의 딸 다키야샤히메와 동생 다이라노 요시카도는 쓰쿠바산에 사는 두꺼비 정령 니쿠시센에게 요술을 배워 마사카도 고쇼를 모방해 사루시마군 소마노에 이를 세웠다. 그들은 다이라노 마사카도의 난 이후 폐허에 소굴을 짓고 도당을 불러모아서 세상을 떠난 부친의 유지를 계승하여 모반을 도모했다. 구니요시는 오야노 다로 미쓰쿠니가 잔적을 추격하는 과정에서 다키야샤히메의 추종자 아라이마루와 전투를 벌일 때 다키야샤히메가 조종하는 거대한 해골이 나타나는 장면을 묘사했다. 원작에는 오야노 다로 미쓰쿠니가 수백 구의 해골과 싸우는 장면이 묘사되었는데, 화면에서는 하나의 거대 해골로 바뀌었다. 구니요시는 뛰어난 3폭 판화로 충만한 구도를 형성하여 강렬한 시각적 충격을 안겼다. 동시에 해골이 해부 구조와 입체 조형 면에서 매우 정확하고 생동감 있게 묘사되어 구니요시가 서양의 해부학 서적을 보고 연구했음을 알 수 있다.

일본의 산문가 나가이 가후는 명문 「악의와 요염― 우키요에에 대하여」에서 다음과 같이 말했다. "가장 음미할 만한 것은 두 가지 성질을 갖춘 것일 터이다. 즉 간사함邪와 아첨媚이다. 구니요시의 우키요에에는 이런 성질이 있어서 오싹한 요괴에 악의와 요염함이 있고 이를 통해 풍부한 질감이 드러난다." 구니요시가 무샤에, 풍자화, 괴기 신화를 통해 악의를 드러냈던, 즐겨 그린 작은 동물들은 또다른 요염함을 풍긴다. 구니요시는 특히 고양이를 사랑하여 정련된 필촉으로 온갖 자태를 그렸다. 화실에서 고양이를 키웠을 뿐 아니라 그림을 그릴 때에도 품에 안고 있었다. 일본에서 고양이 애호는 독특한 문화 현상이다. 에도시대 민간에는 고양이가 사람 몸에 깃든 수많은 이야기가 전해진다. 이러한 미신과 편견으로 인해 고양이는 더욱더 신비로운 동물이 되었다. 사람들은 신과 통할 수 있는 동물이라고 여겼고 일본의 '고양이 문화' 또한 이때 처음으로 형태를 갖추었다. 고양이를 통해 자기감정을 표현하여, 문학작품과 일상 언어에서 고양이와 관련된 내용이 많이 나온다. 구니요시 역시 고양이를 등장시켜 현실을 비

우타가와 구니요시, 「소마의 옛집」
오반니시키에, 1843, 도쿄 후지미술관 소장.

우타가와 구니요시, 「더위 식히는 고양이」
우치와에반니시키에, 1830년대, 도쿄 국립박물관 소장.

유하고 평민의 일상생활을 표현했다. 특유의 방식으로 에도 민중의 대변인이 되

었다고 할 수 있다.

제5장

# 풍경화소화

에도시대 후기, 평민들 사이에 여행 열풍이 불어 '명소'와 '거리'를 주제로 한 우키요에 연작이 대량생산됐다. 일본어로 명소는 메이쇼名勝라 하고, 거리는 도로道路라고 한다. 메이쇼에名所絵와 가이도에街道絵는 각지의 명승과, 에도에서 외지로 통하는 간선도로 인근의 풍경을 표현한 그림이다. 1830년대는 우키요에 풍경화의 성숙기였다. 민간 여행의 열풍이 일어 부유해진 에도 평민은 상당히 자유롭게 국내를 여행했다. 바쿠후가 추진한 산킨코타이参勤交代[89] 제도에 힘입어 각지의 도로 교통과 길을 따라 늘어선 숙박 시설이 나날이 완비되었다. 18세기 이후에는 머나먼 산골짜기에서 바다의 외딴섬에 이르기까지 모두 도로나 선박으로 연결되었다. 이로 인해, 미인화와 가부키화가 점점 쇠퇴해갈 때 풍경화가 우키요에라는 다채로운 평민예술의 마지막 불꽃을 피워 올렸다. 동시에 서양과 중국에서 온 예술 또한 우키요에 풍경화에 직접 영향을 미쳤다.

## 1. 서양미술이 일본에 끼친 영향

16세기부터 서양미술이 일본에 영향을 미쳤는데 이는 두 단계로 이루어졌다. 첫 단계는 화가가 엽기적 심리에서 서양 풍속화를 임모한 것이고, 둘째 단계는 일부 화가가 앞장서서 서양미술을 배워 일본 문화라는 나무에 접목한 것이다. 양자의 체재와 목적이 달랐기 때문에 제재와 기법도 달랐고, 서로 다른 영향을 미쳤다.

서양 회화는 빛과 그림자를 표현하여 대상의 질감과 체적을 부각시킨다. 또 삼차원 공간 감각을 구현하여 물체의 위치, 크기를 달리 묘사하고, 스푸마토 같은 기법으로 입체적 환영을 표현한다. 일본 미술을 비롯한 동아시아 미술에는 원근법이 없었고 일본 미술과 중국 미술의 표현 기법 또한 서로 다르다. 일본

은 중국 장식미술의 성과에서 한 걸음 더 나아가 선을 기하학적으로 투시해 공간감을 구현하였는데 12세기 전기의 『겐지 모노가타리 에마키』가 이런 노력의 기점이라고 할 수 있다.

<div align="right">**남반 뵤부에**</div>

기록에 따르면, 1543년 포르투갈의 탐험선이 일본 남부의 다네가시마에 도착했다. 일본이 처음으로 서양인들에게 발견된 것이다. 6년 뒤 스페인 선교사 프란치스코 하비에르가 일본에 갔다. 일본열도와 관련된 정보와 지식이 여러 통로로 점차 유럽으로 전해졌고, 갈수록 많은 서양인이 일본에 와서 선교와 무역 활동을 벌였다. 일본 사람들은 남방을 거쳐 온 이 유럽 사람을 남반진南蛮人이라고 불렀다. 이는 중국의 한족이 이역 민족을 일컫던 멸칭이지만 일본인들은 이 말에 차별이나 폄훼의 의미를 담지 않았다. 이 시기 서양 복식 및 일용품 등이 일본 전역에서 이국정취의 뜨거운 물결을 일으켰다. 일본과 서양 문명의 접촉은 회화에 새로운 제재를 제공했다. 남반 뵤부에는 이국 풍정을 제재로 한 병풍 형식 회화로, 서양 유화의 원근법과 명암법을 일부 차용하기는 했으나, 많은 부분 전통적인 뵤부에 기법을 이어받은 것이다. 그러나 일본과 서양의 교류는 지속될 수 없었다. 서양 풍속화가 출현함에 따라 자유평등 사상이 광범위하게 전파되었고 나아가 평민의 성격이 견고하게 확립되었다. 서양 종교의 가르침과 일본의 봉건적 윤리도덕은 물과 기름이었고 일본 통치자는 정치적 위협을 느껴 1587년 '선교사 추방령'을 내렸다.

도쿠가와 바쿠후 정권은 교회가 상인을 통해 서양 무기를 각지의 제후에게 판매해 바쿠후 체제를 뒤엎을 가능성이 있다고 보았다. 이로 인해 1633년부터 폐관 쇄국정책을 실행하여, 기독교 전파를 엄금했을 뿐 아니라 일본인의 출국

「남반 병풍」
지본 금박 채색, 6폭 1쌍, 각각 364×158.5cm, 16세기 후기, 고베 시립남만미술관 소장.

또한 엄격하게 제한했다. 그러나 해외무역을 전면 금지하지는 않아서 극소수 네덜란드 상인이 엄격한 통제를 받으며 나가사키만 부근의 인공섬 데지마에 머무를 수 있었다. 이로써 네덜란드 상관은 일본과 유럽 사이에서 상품과 문화 교류의 통로가 되었다. 동시에 일본 지식인도 서양 문화 수입에 열중해 일본 화가들도 유럽 예술 및 표현 기법을 습득하게 되었다.

## 히라가 겐나이와 시바 고칸

우키요에 풍경화의 발전은 당시 일본에 들어간 유화와 직접 관계가 있다. 비록 유화와 판화의 기법은 서로 다르지만, 사물의 질량을 표현하는 기법은 사실주의적 풍경화와 유사한 면이 있다. 히라가 겐나이와 시바 고칸 등은 초기 유화를 대표하는 인물들이다. 에도시대 하나뿐이던 통상 항구 나가사키는 네덜란드

시바 고칸, 「미메구리노케이」
동판 필채, 38.8×26.7cm, 1783, 고베 시립남만미술관 소장.

에서 유입된 문화의 근거지로, 이때 서양 자연과학 지식은 '난학'으로, 사실주의 회화는 '난화'로 불렸다. 겐나이는 1752년 나가사키에서 서양 회화를 배웠다. 직접 안료를 만들어 1771년에 제작한 「서양 여인상」은 기법은 유치하지만, 일본 미술 역사상 첫번째 유화로, 일본 회화에서 과학 정신의 물길을 열었다.

고칸은 겐나이의 가르침을 받았으며 일본 근대 회화의 선구적인 인물이다. 일찍이 우키요에 화가였고 스즈키 하루시게라는 이름으로 하루노부 풍격과 흡사한 많은 우키요에를 제작하였으며 강렬한 투시원근법을 사용했다. 고칸은 1770년대 서양 회화로 방향을 돌려 나가사키 등지로 가서 배웠다. 고칸은 「서양화단西洋画壇」이라는 글에서 말했다. "서양 회화 기법은 농담濃淡으로 밝음과 어둠, 깊음과 얕음, 입체감, 원근감을 표현하며 진정한 감정과 사실적 경치를 묘사하여 문자와 같은 효용이 있다. (……) 서양 회화는 바로 실용의 기술이고, 치술治術의 도구이다." 고칸이 당시 서양 회화 기법을 진부하고 낡은 전통 회화

를 개혁하는 도구로 삼았음을 알 수 있다. 그는 수입한 도서에 실린 네덜란드 판화를 보며 심혈을 기울여 서양 동판화 기법을 연구했으며 1783년 9월 첫번째 동판화 「미메구리노케이三囲景」 제작에 성공했다.[90] 화면은 에도 교외의 하안河岸 풍광을 묘사하였으며 뚜렷하고 정확한 투시원근법 효과를 보여준다. 이는 일본 미술 역사상 일본인이 홀로 완성한 첫 동판화이다. 고칸은 1794년에 완성한 「화실도」에서 동판화 제작 설비와 지구의, 서적을 비롯한 서양 근대 문명을 대표하는 많은 물품을 집중적으로 묘사하고 화면 아래쪽에 큰 글자로 '일본 창제 시바 고칸日本創制 司馬江漢'이라고 적었다. 조금 미숙하지만 여기에 담긴 새로운 시각은 일본 미술이 나아갈 방향을 미리 보여준다.

## 2. 명청 미술이 일본에 끼친 영향

에도시대 후기, 중국 미술은 주로 쑤저우의 도화오桃花塢 고소판姑蘇版 연화年畫와 청대 화가 심남빈이 전해준 양원兩院 화풍을 통해 우키요에에 영향을 미쳤다. 서양 회화의 투시법과 명암법의 표현 원리를 흡수한 고소판 연화는 일본이 서양화 기법을 수입하는 데 기반이 되었다. 심남빈의 산수화조 가운데 공필工筆과 색채에 담긴 송원 유풍의 영향을 받아 에도 화단에서 사실적 기풍이 유행했으며 이는 우키요에 풍경화가 일어나는 데 일조했다.

###### 서양화가가 가져온 투시법과 명암법

일본으로 간 서양 선교사에 비해 중국으로 간 선교사는 좀더 운이 좋았다. 이탈리아 선교사 마테오 리치는 1583년 마카오를 통해 광저우로 들어가 중국 각

지에 두루 족적을 남겼다. 그는 과학자이자 문인이며 유클리드가 쓴 『기하학원론』 등을 중국어로 번역했다. 그가 전한 유럽 동판화와 수학 지식을 통해 중국인은 공간 원리를 이해하고 파악하는 데 큰 도움을 받았다.

청 왕조의 궁정에서 활동한 이탈리아 선교사 주세페 카스틸리오네는 화가이기도 했다. 1715년 베이징에 간 이후 궁정에 들어가 많은 회화를 제작했다. 인물, 화조, 동물을 비롯해 온갖 사물을 그렸으며, 중국 전통 원체화院體畵*와 유럽의 명암법을 결합해 '사실적 절충 화풍'을 창립했다. 카스틸리오네는 또한 『화가와 건축가를 위한 투시도법』이라는 책을 가져갔고, 그의 영향을 받아 연희요라는 중국인이 1729년 『시학視學』이라는 책을 썼다. 당시 궁정에는 서양 선교사 겸 화가가 여럿 있었으니, 그들은 명을 받아 카스틸리오네와 함께 방대한 동판화 연작 『평정준부회부전도平定準部回部戰図』를 제작했다. 건륭 연간에 일어난 서역 반란 평정을 표현했는데, 전경식 구도와 사실적 기법으로 전쟁의 규모와 과정을 뚜렷하게 표현했다. 이 판화 세트는 서양화가가 기안해 프랑스로 보내 제작했기 때문에 서양 동판화 풍격이 매우 짙다. 강희제는 서양 선교사를 잘 대우했고, 그들이 가져온 선진 과학기술을 받아들이고 이용했다. 1712년 조야에서 명성을 누린 어제御制 목판화 『경직도耕織図』는 서양 동판화의 투시법을 채택한 것이었다. 화고 작자는 초병정으로, 흠천감을 지냈으며 "각종 원근법, 음영법으로 생동감 있게 사실적으로 묘사하여 그를 따르며 배우는 사람이 많았다".[91]

궁정에서 생산된 이들 회화와 판화는 흠정어제欽定御制**성격을 띠고 있었기 때문에 화가들은 주의깊게 제작에 임했으며 장대하게 표현해 뚜렷한 심미 취향을 낳았다. 바로 이것이 민간 판화와 가장 크게 구별되는 점이다. 무엇보다 서양 회화 기법을 중국 제재에 운용하여 정확한 투시법과 명암법을 구사했고, 세밀

---

* 궁정의 직업 화가들이 제작한 그림.
** 임금이 직접 제작하거나 명령해 제작했다는 뜻.

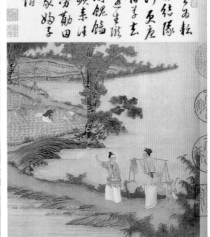

초정병, 「경도12 / 2경」(왼쪽), 「직도18 / 낙사」(오른쪽)
『경직도』 연작, 목판화, 1712, 베이징 고궁박물원 소장.

하고 엄정한 기법으로 새로운 풍상을 형성했다는 점에서 의의를 찾을 수 있다.

<div align="right">

### 고소판 연화

</div>

명대에 판화가 전에 없이 발달하여 이후 청대에 이르기까지 판화 제작 기술
과 출판업이 높은 수준에 올랐다. 강희와 건륭 연간, 톈진 양류칭, 쑤저우 도
화오 등에서 제작한 민간 목판 연화가 매우 발전하여 세칭 '남도북류南桃北柳'
라고 했다. 지리적 조건이 우세한 강남에 재부가 집중되었고, 해외무역이 안겨
준 풍요가 더해져 도화오 목판 연화는 더욱 번영했다. 청대 강희제, 옹정제, 건
륭제가 통치하던 시기 쑤저우 도화오 연화 전성기의 작품을 '고소판'이라고 하
는데 이 화가들은 주로 번화한 도시 풍경화, 미인도를 그렸다. 청신 담박한
색채를 기조로 하였고 구도가 웅대했다. 또한 전통 회화의 중당中堂, 대병對屏,

책엽冊頁* 형식을 구현했다. 이때 고소성姑蘇城에는 그림 점포가 50여 개 있었고, 연 100만 폭 이상의 판화를 생산했다.

중국 판화사에서 고소판 연화는 고유의 특색을 지니고 있다. 명말 연화에 비해 판각이 더욱 세밀해졌고, 다색판을 채택하였으며, 서양 동판화의 명암법과 투시법을 구사했다. 예리하고 세밀한 선으로 명암 변화를 구사했는데 민간 화가가 이를 목판화에 이식했다. 그들은 이 명암법으로 사물을 표현하고 수공으로 착색하였으며 많은 화면에서 '서양의 필법을 본뜨다仿泰西筆意'라는 설명을 달았다. 17세기 후반부터 18세기 전반까지, 나가사키에는 쑤저우 사람들이 일본에 여행을 와서 거주하고 있었다. 그들은 고향에서 설을 쇠는 풍습과 고국의 예술을 그리워했다. 나가사키에 거주하는 쑤저우 사람을 통해 고소판 연화가 일본에 전파되었으니, 많은 화공, 조각공, 인쇄공이 도구와 재료를 챙겨 나가사키에 가서 고소판 연화를 제작했고 일본 민중의 환영을 받았다. 동시에 일본은 나가사키항을 통해 중국과 제한된 무역 활동을 하고 있어서, 어떤 고소판 연화는 이 경로를 통해 일본에 들어갔다. 하지만 다른 화물에 비해 수량이 매우 적었다. 에도 화가들은 중국에서 온 목판 연화를 진품으로 여겼으며 서양 회화의 명암법과 투시법을 화면을 통해 간접 학습하고 시민 문화의 활력을 느꼈다. 우키요에 화가들은 나가사키를 통해 일본으로 들어온 고소판 표현 기법을 대거 받아들였다. 예를 들면 투시원근법, 동판화 배선각법排線刻法 등이다. 일본인의 '시각 훈련'을 쑤저우 판화가 도왔다고 할 수 있다. 고소판 연화는 고소성을 뛰어넘어 대양을 건너 유럽에 전해져 전 세계에 영향을 미쳤다.

시간상 고칸의 동판화보다 고소판 연화에 서양화 요소가 훨씬 더 빨리 나

---

\* 중당은 대청 또는 본채 벽 한가운데에 걸기 위해 정사각형 또는 세로로 긴 직사각형 모양으로 제작하여 위에서 아래로 늘어뜨려 거는 대형 족자이고 대병은 2폭 병풍으로 흔히 가리개라고 한다. 또 책엽은 접었다 펼쳤다 할 수 있게 여러 쪽을 주름 모양으로 제본한 것이다.

타나며, "에도시대 공급이 수요를 따르지 못하는 귀중품이었다. 해상 여로가 멀고도 위험해서 이들 서적은 보통 사람은 너무나 구하기 힘든 진귀한 책이 되었다".[92] 중국에서 "고대의 연화는 거의 전부 실전되었다. 그러나 근대의 몇몇 작품은 인쇄소나 수집가의 집에 보존되어 있다. 명말 이후, 외국 상선이 이 연화를 일본에 가져갔고 일본 사람들은 예술품으로 여겨서 보존했다".[93] 민간 소비품이었던 고소판 연화가 비록 중국에서는 보급, 보존, 연구되지 못했지만, 상당 수량이 일본에 남아 있고 아주 잘 보존되어 일본의 학자는 고소판 연화를 깊이 연구했다.

고소판 연화와 우키요에의 공통점은 민간 출판상이 조직, 제작, 출판하여 당시의 사회 풍상과 습속을 담고 있다는 것이다. 고소판 연화가 우키요에에 미친 주요 영향은 첫째 투시법과 명암법의 운용을 들 수 있다. 우키요에 가운데 투시원근법을 구사한 그림인 우키에가 1740년 출현했고, 청대 건륭 연간의 풍경 판화 역시 이런 기법을 채택했다. 이는 세트 그림 형식, 즉 연작에서도 구현되었다. 우키요에는 특정 제재로 2폭 이상의 연작이 여러 차례 제작됐으며, 고소판 연화에도 유사한 형식이 있다. 둘째로는 연화의 구성이다. 다시 말해 여러 폭 화면의 배경이 같다는 것이다. 다색판화 우키요에가 나타난 이후 가라즈리, 기메다시(결 내기) 효과 등의 새로운 기법이 채택되었다. 사실, 이런 기법들은 건륭 연간의 판화에서 이미 폭넓게 사용되었으니, 가라즈리는 공화법이라고도 한다. 이 시각에서 보면, 우키요에는 사실상 중국 판화를 모델로 삼은 창작품으로 다만 종이의 운용법이 다를 뿐이다. 찍어낼 때 중국에서는 종려모棕櫚毛로 만든 장방형 솔을 사용하고, 일본에서는 댓잎으로 둥글게 만든 바렌馬連을 사용한다. 고소판 연화와 우키요에의 가장 큰 차이점은 용도이다. 고소판 연화는 새해에 펼쳐서 벽에 붙이는 소모품에 속하여 보존되기 어려웠다. 우키요에는 서적이나 신문, 잡지처럼 널리 퍼뜨리고 열람하는 보존품에 속했고, 벽에 붙이는

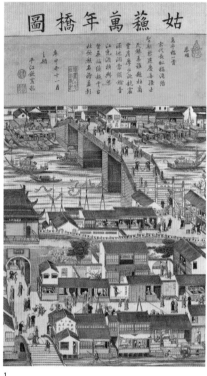
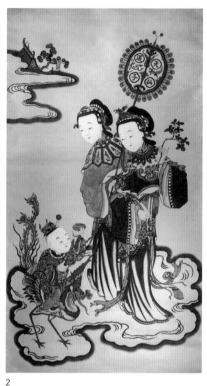

1 「고소만년교도」
  농담 묵판 필채, 185×73cm, 청대 건륭 연간, 고베시립박물관 소장.

2 「선녀가 아들을 보내다」
  묵판 착색 채색, 163×66.8cm, 청대 가경 연간, 고베시립박물관 소장.

소모품으로 사용하는 경우는 극히 드물었다.

—— **심남빈의 송원 유풍**

우키요에 풍경화의 발달은 명청 회화의 영향을 많이 받았다. 도쿠가와 바쿠후
는 유럽 문화 수입을 엄격하게 제한한 반면 중국 문화에는 상당히 관용을 베풀
었다. 앞에서 말했듯이, 무역 활동과 함께 명청 문물이 계속해서 일본에 유입되

었다. 심남빈은 중국에서는 명성이 높지 않았으나 1731년 바쿠후의 초청에 응하여 나가사키에서 2년 동안 그림을 그리고 기법을 전했다. 심남빈의 이름은 전銓이고, 자는 형지衡之이며, 저장성 사람으로, 화훼영모花卉翎毛에 뛰어났고, 색상의 설정이 화려했다. "청조의 화조도는 유파가 아주 많아서 앞 시대의 화풍을 계승하기도 하고, 자신이 새로운 뜻을 부여하기도 하여 명대에 비해 특이한점이 많았다. (……) 심남빈 역시 이런 방법으로 송원의 유풍을 얻었다."[94] 그의작품에는 북송과 명대 원체院體 풍격이 짙게 배어 있다. 이는 세밀한 표현에 뛰어날 뿐 아니라 장식을 숭상하는 일본 회화의 성격에 맞아떨어졌다. 이로 인해심남빈은 중일 문화 교류사에서 남송의 화승 목계와 같은 역할을 하여 일본 근세 회화에 영향을 미쳤다.

심남빈의 영향은 나가사키 화파의 작품에 두드러지게 구현되었다. 직접 가르친 일본 화가는 구마시로 유히熊代熊斐 한 사람뿐이지만, 작품이 광범위하게 전해짐에 따라, 특히 에도 등지에서 '남빈파'가 일어나 전통적인 형식주의에 얽매인 회화 기풍과 심미취향에 큰 충격을 주었다. 에도 화가구스모토 고하치로楠本幸八郎는 나가사키에서 유학할 때 유히를 따라 심남빈의 기법을 연구 학습하고, 이후청대 화가 송자암宋紫岩 문하에 들어

심남빈, 「설중유토」
입축 견본 담설색, 230.5×131.7cm, 1737, 교토
센오쿠하쿠코칸미술관 소장.

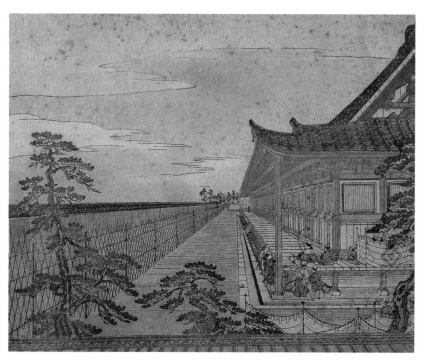

마루야마 오쿄, 「일본 명소 산주산겐토」
지본 착색, 9폭 1세트, 각각 27.4×20.2cm, 1759년경, 고베시립박물관 소장.

가 심남빈의 화조화 기법을 심도 깊게 배운 후에 그들을 숭배하는 마음으로 이름을 소시세키宋紫石로 바꿨다. 그는 에도로 돌아가 심남빈 화풍을 적극 전파하여 에도 남빈파를 형성해 사생사실寫生寫實 기법을 추앙했다. 소시세키는 송원대 화조 의경을 계승했을 뿐 아니라 목판 그림책『소시세키 화보』와『고금화수후팔종古今画薮後八種』을 제작했다. 서양 회화 기법을 흡수하여 화조충어와 산수인물을 표현하여, 동서양 회화의 풍채를 함께 갖추었다. 에도 남빈파는 에도 회화는 물론이고 일본 미술사의 발전에 중요한 영향을 미쳤다.

심남빈의 영향을 받은 교토 민간화가 마루야마 오쿄円山応挙를 앞세운 교토 화파 역시 사생을 중시했으며 서양 회화의 '사실'과 일본 전통의 장식성을 결합

하여 새로운 일본화를 개창했다. 오쿄의 세밀한 관찰을 기초로 한『곤충사생도』(4첩)는 동물 표본에 가까웠으며 대표작 「설송도 병풍」은 실물을 있는 그대로 그리는 서양의 사실적 기법과 인간의 정신 표현을 추구한 동양의 사의적 기법이 어우러져 사물이 충실하고 깊이 있게 그려졌을 뿐 아니라 여백미도 담겨 있다. 또다른 교토 화가 이토 자쿠추伊藤若冲는 심남빈의 작품을 포함한 명청대 화조화를 임모했다. 그의 작품은 각종 동식물과 화조충어를 주요 제재로 하여 작품 수량이 많고 종류도 다양하여 일본 회화사에서 홀로 우뚝 섰다. 정밀한 사실적 기법과 선명한 색채 표현에 뛰어나 중국의 공필 매력과 일본의 장식 풍채를 함께 갖추었다.

민간 예술가로서 우키요에 화가들은 화단 기풍의 영향을 받을 수밖에 없었다. 우키요에가 몰락해가던 시기에도 화가들은 사실적 기법과 장식적 의장을 융합하여, 다시 말해 중국과 서양 회화 풍격을 받아들여 다시 한번 정밀하고 아름다운 풍경 판화를 제작해냈다.

## 3. 외래 작품 — 우키에

우키요에 풍경화의 발전은 대략 두 단계로 구분할 수 있다. 첫 단계는 초기 미인화와 교카 그림책의 배경 묘사이다. 둘째 단계는 서양 회화의 영향을 받아 제작된 우키에에서 출발한 풍경화의 제작이다.

우키에의 출현은 1720년 에도 바쿠후 정권이 서양 서적 수입 금지를 해제한 데 힘입었다. 바쿠후 쇼군 도쿠가와 요시무네는 (주로 개인 성향에 기인한 일이긴 하나) 사회 발전을 고려하여 100년 동안 시행한 쇄국정책을 단계적으로 느슨하게 했다. 이리하여 기독교와 관계없는 일부 서양 서적이 일본에 들어갔다. 그 전에

중국에서 속칭 서양경西洋景이라고 했던 서양 놀이기구가 나가사키를 통해 일본에 수입되어 빠르게 보급되었다. 서양경은 투시 장치였다. 강력한 투시원근법 효과를 내는 풍경화를 제작할 수 있어서 서양경을 이용해 그린 그림 또한 메가네에眼鏡絵라고 불렸다. 나가사키 주재 네덜란드 상관의 1646년 11월 3일 작업 일지에는 일본에 서양경 투시 상자를 수출한 기록이 있다. 1715년판『엔도쓰간艶道通鑑』및 1717년판『혼초분칸本朝文鑑』등에도 서양경이라는 투시 상자가 일본에서 유행했다고 기록되어 있다. 오쿄는 이러한 수요에 응하여 많은 메가네에를 그렸으며, 사실성과 강렬한 투시 효과가 일본 전통 회화와 뚜렷이 구분되어 우키에의 선구가 되었다.

## 배경이 된 풍경

일찍이 모로노부가 활동하던 시대에 우키요에 화가들도 풍경을 묘사하기 시작했다.「에도 스즈메江戸雀」(1677)와「와코쿠 쇼쇼쿠 에즈쿠시和国諸職絵尽」(1685)에서 이미 독자적인 풍경화 성격을 엿볼 수 있다. 다만 전자는 지방지의 삽화로서 개념 설명에 그쳤고, 후자는 전통 수묵산수화의 모방에 머물러 엄격한 의미에서 진정한 우키요에 양식은 아직 갖추지 못했다. 우키요에는 니시키에가 발명된 이래 풍부한 색채 표현으로 제재와 내용을 확장할 수 있었다. 하루노부의 인물화에는 배경을 본격적으로 묘사한 그림이 많다. 18세기 후기 풍속화의 배경에 풍경이 출현하기 시작한다. 기요나가의 3폭 판화『당세유곽미인합』『미나미 12후』등은 사계절 경치를 생동감 있게 묘사했다.

19세기 초, 우타마로가 제작한『미인 1대 53역참』은 비록 미인화 연작이지만 풍경을 배경으로 삼은 작품이 매우 많다. 우타마로는 오쿠비에 이전 시기에 대형 미인화를 많이 제작했는데 그중에는 풍경을 정밀하게 묘사한 것이 적지

않다. 예를 들어 「긴키쇼가琴棋書画」와 「당나라 미인 연회도唐美人宴游図」는 배경에 풍경을 제대로 표현했으며 정확한 투시원근법 효과를 냈다. 「스미다강 뱃놀이」에서는 밤빛을 받는 수면을 세밀하게 묘사해 시적 정취가 물씬 풍긴다. 「료코쿠다리 아래」와 교카 그림책『조석의 선물』에서 풍경은 더이상 종속적 위치에 머물지 않고 주요 표현 대상이 되었다. 우타마로의 작품 중에는 2폭짜리 순수 풍경화『오우미 8경』이 있다.

<div align="right">

**공간의 표현**

</div>

이제 풍경화는 점차 우키요에의 배경이라는 지위에서 독립하기 시작한다. 『에소라고토絵空事』(1803)에 따르면, 가장 이른 시기의 우키요에 풍경화는 1730년 전후에 나타났으나 작품은 전해지지 않는다. 지금까지 보존된 초기 우키요에 풍경화는 1750년대 전후에 제작되었다.

우키요에 풍경화의 진정한 발전은 우키에에서 시작되었다. 우키에는 선묘 방식으로 서양 회화를 모방하여 공간의 깊이를 표현하려 한 회화의 총칭이다. 평면 표현에 익숙한 일본인에게 그림 속 사물은 방사형 선의 작용으로 인해 마치 떠오르는 것처럼 보였다. 동시에 멀리 있는 경물이 오목해 보여 요회凹絵라고 일컬어지기도 했다. 당시 우키에의 주제는 가부키 극장 내부와 요시와라의 실내 공간이었다. 설령 실외 공간이라 해도 주로 요시와라와 가부키초의 거리를 묘사했으며 화가들은 주로 건축물을 그렸다. 이런 그림은 직선으로 구성되어 표현하기 쉬웠고, 당시의 에도 화가들은 불규칙한 곡선과 곡면으로 구성된 산수풍경에 적용하는 복잡한 투시원근법 기술을 아직 장악하지 못했다.

가장 이른 시기의 우키에 제작자는 오쿠무라 마사노부로, 자신을 우키에 원조라고 칭했다. 작품 구도는 좌우대칭이고 실내 묘사에는 음영이 없는데 현존

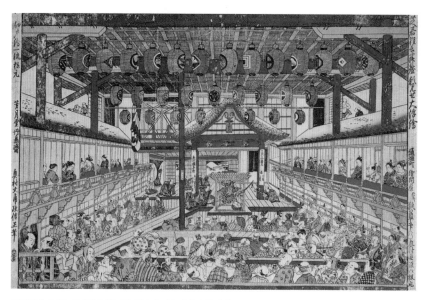

오쿠무라 마사노부, 「시바이 교겐 부타이 가오미세 오우키에」
오바이반베니에, 1745, 시카고미술관 소장.

하는 가장 이른 작품은 「시바이 교겐 부타이 가오미세 오우키에芝居狂言舞台顔見世

大浮絵」이다. 희극 무대는 우키에에서 가장 많이 표현된 제재이다. 니시무라 시

게나가 역시 많은 우키에 풍경화를 제작하였다. 상당히 높은 시점을 채택했고

실내외 사물을 같은 시점에서 그리지도 않아 초기 풍경화가는 투시 원리의 이

해와 응용에 서툴렀음을 알 수 있다.

　서양 회화의 영향은 니시키에 등장 이후 더욱 뚜렷해졌다. 우키요에는 화면

크기의 제한을 받아서 넓고 깊은 장면을 표현하는 데 불리했는데 우키에의 출

현으로 이 문제가 해결되었다. 우타가와파 시조 우타가와 도요하루와 고칸이

활동하던 시기 미술계에서는 사실적 표현을 추구했으며 네덜란드 해부 도서인

『해체신서』가 번역 출판되었다. 도요하루는 우키요에로 중국의 메가네에와 서

양 동판화를 임모하면서 연구를 거듭하여 정확한 투시법을 습득하고 1771년

전후 우키에를 그리기 시작하여 에도 풍경을 표현했다. 도요하루의 풍경화는

1  우타가와 도요하루, 「교토 산주산겐도」
   『우키에 경치 유적』 연작, 오반니시키에, 1772~81, 개인 소장.

2  우타가와 도요하루, 「우키에 빨간 머리 프란카이의 항구 먼 종소리」
   오반니시키에, 36.2×24cm, 1700년대 후기, 고베시립박물관 소장.

두 측면에서 진전이 있었다. 첫째는 소실점과 지평선을 더욱 사실적으로 처리
했다. 「우키에 빨간 머리 프란카이의 항구 먼 종소리」가 바로 우키요에 기법으
로 서양 동판화를 모방한 것이다. 둘째는 실내와 건축물이라는 제재를 넘어 더
욱 풍부한 자연 풍경에 눈을 돌려 우키요에의 표현력을 향상시켰다. 근경을 표
현하던 우키에는 원경을 조망하는 풍경화로 바뀌었고, 니시키에의 판각과 인쇄
기술이 혁명적으로 진보해 풍부한 색채와 명암 효과를 낼 수 있게 되었다. 여기
에 투시법을 응용함으로써 우키요에 풍경화는 나날이 발전하고 성숙해졌다.

구니요시는 무사에로 유명했으며 개성 있는 풍경화를 그렸다. 그의 『도토 명
소東都名所』 연작은 모두 10폭으로, 교묘한 공간구성과 투명하고 맑은 색채감각
이 새롭게 이목을 끌었다. 그중 「쓰구다지마佃島」는 이 연작의 대표작으로, 우
키요에의 사실적 특징을 구현해냈다. 화면 앞쪽의 쓰구다지마는 스미다강 하
구에 있다. 원래는 작은 섬이었는데, 나중에 바다를 메워 북부의 이시카와지마
石川島와 이어졌다. 에도시대, 셋쓰노쿠니摂津国 니시나리군西成郡 쓰구다무라佃村
의 어민이 여기에 거주했고, 쓰구다니佃煮의 원산지로 유명하다. 쓰구다니는 작

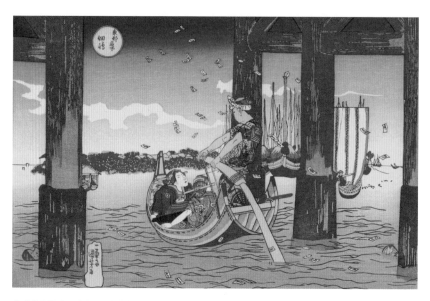

우타가와 구니요시, 「쓰구다지마」
『도토 명소』 연작, 오반니시키에, 34×23cm, 1832, 야마구치현립기념관 소장.

은 물고기, 바지락조개 같은 패류와 미역을 비롯한 해조류를 간장에 조린 요리
이다. 막 다리 아래로 지나가는 작은 목선은 돼지 어금니처럼 생겨서 조키부네
猪牙舟라고 부른다. 뱃머리가 가늘고 길며 날카롭고 돛이 없으며 선체가 가늘고
좁아서 흔들리기 쉽다. 이로 인해 노를 저을 때 생기는 추진력이 충분히 발휘되
어 속도가 빠르고 좁은 하류에서 운행하기 편리하여 에도의 내하內河에서 많이
사용되었다. 아사쿠사 산야에 있는 요시와라에 왕래하는 여행객이 늘 탔기 때
문에 산야부네山谷舟라고 불리기도 한다. 다리 위에서 흩날리는 것은 수난水難을
당한 사람들을 위한 제사 음식, 지전 등이며, 강에는 다 먹지 않은 수박을 비
롯한 여러 물건이 떠다녀 화면 곳곳에 생활의 숨결이 가득하다.

　구니요시의 풍경화 「도토 수미의 소나무」는 격이 다른데, 에도시대 아사쿠
사 부근의 스미다 강변에 가지가 강 위까지 뻗어나간 무성한 소나무가 있었으
니, 속칭 '수미의 소나무'라고 했다. 배를 타고 요시와라 유곽에 가는 승객이 스

우타가와 구니요시, 「도토 수미의 소나무」
오반니시키에, 36×24cm, 1850, 도쿄 에도도쿄박물관 소장.

미다강을 지나가다 이 소나무를 향해 좋은 밤을 보낼 수 있기를 기원했기 때문에 붙은 이름이라고 한다. 또한 요시와라에서 돌아가는 승객이 배를 여기 묶어놓고 어젯밤에 있었던 일을 이야기했다고도 한다. 우키요에 화가들은 이 소나무를 자주 그렸는데, 이 유명한 소나무가 원경으로 처리되어 큰 돌 뒤에서 보이는 듯도 하고 안 보이는 듯도 하다. 오히려 축대 사이를 기어다니는 게와 바위 위의 갯강구가 화면의 주인공으로, 구니요시는 '발상이 기발한 화가'라는 명성에 걸맞게 해학적 필력을 뽐냈다. 특이한 시점이 기묘한 구도를 형성하고, 넓은 면적에 펼쳐진 찬 색상과 따뜻한 색상이 대비되어 1830~40년대 우키요에의 청신하고 현대적인 풍미가 넘친다.

에이센의 풍경화에서도 '난화'의 영향을 볼 수 있다. 그는 동판화와 일본 전통 회화 기법을 융합하여 뛰어난 투시원근법을 구사했고 그림에는 서양 근대 회화의 매력이 물씬 풍긴다. 에이센은 또한 화면에 대자연의 시정화의를 물들여

게이사이 에이센, 「가리타쿠의 유녀」
오반니시키에, 77.5x38.8cm, 1853, 지바시미술관 소장.

사실적 기법으로 일본의 전통적 자연관과 동양 문화의 특징을 구현하였다. 대표작으로는 『에도 8경』과 『닛코산 명소의 안쪽』 같은 연작이 있다. 1829년 해외에서 수입한 화학 안료 베로린아이(프러시안블루)가 시중에 유통되었는데 전통적인 식물성 판화안료에 비해 매우 저렴했다. 에이센은 이런 안료를 사용하여 파란색으로 물들인 판화 우치와에를 제작하였고 이를 아이즈리藍摺라고 했다. 이런 기법을 풍경화에서 널리 운용하여, 1830년대 에도 우키요에 제작에 유행시켰다. 바쿠후 정권이 서적 수입제한을 느슨하게 함에 따라 서양 동판화가 대거 유입되었다. 주로 서적의 삽화 형식으로 들어온 동판화는 우키요에 풍경화에 심원한 영향을 끼쳤다. 그런데 진정으로 풍경화의 수준을 높이고 해외에서 명성을 드높인 이는 호쿠사이와 히로시게, 두 화가였다.

## 4. 영혼 불멸의 화광인 —가쓰시카 호쿠사이

호쿠사이는 90년 일생 동안 무수한 제재와 기법을 경험했다. 장장 70여 년간 그림을 제작했으며 이런 면에서 우키요에 화가 중 견줄 자가 없다. 그는 여러 회화를 두루 섭렵하고, 특히 풍경 판화에서 높은 성취를 이루었다. 가부키와 요시와라 미인 같은 전통적인 제재와 내용을 벗어나 합리적 공간 구성, 세밀한 음영 같은 서양 회화 요소를 우키요에에 들여왔으며 색의 농담이 변해가는 새로운 인쇄 기법을 발전시켰다. 만년에 '화광인画狂人'이라고 자칭하여, 중국 문인 같은 시적 풍취를 은은하게 드러냈다. 우키요에 학자 나가타 세이지는 말했다. "호쿠사이는 에도시대 후기 우키요에 화가로 등단했다. 하지만 화업의 후반기에는 우키요에에 머물지 않고 독자적 경지를 열었다. 늘 새로운 영역에 도전하고, 쉬지 않고 연구하고, 흔들리거나 꺾이지 않는 화가였다."[95]

호쿠사이의 본명은 나카지마 데쓰조이다. 1760년 에도 스미다강 동안東岸*에서 출생했다. 부친은 나카지마 이세로, 바쿠후 소속 가가미시鏡師였다. 당시 관례에 따라 부친의 성명 역시 무가 명부에 기입되었으므로 바쿠후 소속 가노파 화가와 마찬가지로 준무사 계층에 속했다. 모친 역시 무가 명문의 후손이다. 이로 인해, 평민이 살던 지역에서 일생을 보냈지만 무가 혈통이라 무엇에도 얽매이지 않고 자신감이 넘쳤으며 이런 성격이 평생의 활동에 영향을 미쳤다. 호쿠사이는 19세 때 가쓰카와 슌쇼의 작업장에 들어가 제자가 되었고, 다음해 사부가 자신의 화명 중 한 글자인 春에 별명 旭朗井(교쿠로세이) 중의 한 글자인 朗을 더하여 가쓰카와 슌로勝川春朗라는 화호를 지어주었다. 春朗라는 두 글자에는 화업에 대한 사부의 기대가 담겨 있다. 슌로는 비록 이전에 책 대여점에서 일했고 16세에 목판조각을 배웠지만 회화를 정식으로 배우고 연구한 적은 없었다. 이로 인해 처음 몇 년은 모방에 머물렀고 나중에 가부키화, 우키에 등에 입문했다. 슌쇼도 이런 점을 알고 있었다. 이는 슌로의 작품이 가쓰카와파 중에서도 많은 편에 속하여 도요하루의 영향을 받았다고 할 수 있으며 초기부터 풍경화에 관심을 기울였음을 드러내는 것이다. 1780년대 이후, 슌로는 소설 삽화를 발표했다. 때는 기요나가의 전성기였으며 그의 영향을 받아 슌로 역시 미인화와 풍속화를 약간 그렸다. 슌로는 점점 우키요에의 모든 제재를 섭렵했으며 자기 풍격을 배양하기 시작했다. 그는 가쓰카와 슌로라는 이름으로 화업을 15년쯤 지속했다.

슌로는 자존심이 아주 강했다. 전하는 바에 따르면, 가쓰카와 문하에 있을 때 서점을 위해 포스터를 그렸는데 선배 슌코가 수준 낮은 그림으로 사문을 모

---

* 지금의 도쿄도 스미다구 가메자와.

욕한다며 면전에서 화를 내며 찢어버렸다. 슌로는 깊은 모욕감을 느껴 "내 그림 기술이 정진한 날에 슌코는 부끄러움을 느낄 것이다"라고 선언하고 발분의 노력을 기울여 결국 일세의 대가가 되었다.

가쓰카와 슌쇼가 1792년 세상을 떠난 이후 슌로는 1794년 가쓰카와파를 떠났다. 그때 나이 35세였다. 1795년 린파 화가를 모방하여 화호를 소리宗理라고 지어, 우키요에 화가와 자신을 미묘하게 구별했다. 이후 끊임없이 화호를 바꾸어, 도키마사, 다이토 등 30여 개를 사용했는데 가장 저명한 것은 아무래도 '호쿠사이'일 것이다. 이와 비슷하게 거처를 빈번하게 옮겨, 관련 기록에 따르면 "일생 동안 거처를 93회 옮겼으며, 심한 경우 하루에 세 곳을 옮겼다".[96] 화호와 주소도 많이 바꾸었는데 이 역시 현재에 안주하지 않고 끊임없이 변화를 추구한 호쿠사이의 성격을 보여준다고 할 수 있다.

가쓰카와파를 떠난 뒤 독립 화가가 된 호쿠사이는 상업적인 우키요에 제작에 바로 뛰어들지는 않았다. 주로 개인의 주문을 받고, 교카 그림책과 육필 미인화 등을 그렸으며 농묵담채 기법으로 중국 회화의 성격을 드러냈다. 호쿠사이는 실력 있는 화가로서 많은 고객의 인정을 받았고, 개인 풍격 역시 드러내고 있었음을 알 수 있는 대목이다. 그는 인물과 풍경을 결합하여 교카 그림책 삽화 제작에 뛰어났고, 가노파, 도사파, 린파 같은 타 유파의 기법과 서양 풍경화의 투시 원리를 연구하여 개성이 선명한 화풍을 형성했다. 명암법을 운용했을 뿐 아니라 그림 둘레에 바깥 틀과 유사한 도안을 첨가했다. 또한 전통 형식과 반대로 가타카나로 가로 방향으로 제목을 쓰고 낙관을 하는 등 우키요에에 새로운 면모를 부여했다.

이 시기 호쿠사이의 대표작으로 30여 종의 요미혼 삽화 이외에 「다카바시의 후지高橋の富士」를 꼽을 수 있다. 뛰어난 구도를 보여주는 그림으로 거대한 후지산을 대담하게 아치 모양의 다리 아래에 두었다. 비록 투시원근법이 드러나지는

1 가쓰시카 호쿠사이,
「다카바시의 후지」
주반니시키에, 19세기 초, 보소房總
우키요에미술관 소장.

2 가쓰시카 호쿠사이,
「구단우시가후치」
주반니시키에, 24×18cm, 19세기
초, 파리 국립도서관 소장.

않지만 서양 회화의 기법을 흡수하여 공간감을 강화했고 이후 더욱 다양한 표현을 도모하게 된다. 「구단우시가후치九段牛ヶ淵」는 색채 변화와 명암 처리로 경물을 빚어내 호쿠사이가 서양 동판화를 모방하고 귀감으로 삼은 전형적 작품의 하나이다. 구단은 경사면이 아홉 계단 모양이라서 붙여진 이름이다. 가파르기로 유명한데 이로 말미암아 왕래하는 수레를 밀어주고 돈을 받아 생계를 꾸리는 이들도 생겨났다고 한다. 소가 끄는 수레가 언덕을 오르다가 까딱하면 발을 헛디뎌 왼쪽 깊은 연못으로 추락할 수 있었기 때문에 '소 연못'이라 했다고한다. 화면 오른쪽의 황토색 언덕이 구단자카로, 구단의 완만한 계단을 어렴풋

이 볼 수 있다. 언덕 오른쪽에는 무가 저택의 긴 담장이 있고, 왼쪽 진녹색의 '소 연못' 절벽은 유난히 과장되었다. 화제와 낙관의 히라가나가 좌에서 우로 배열되었고, 사실적 기법을 사용해 생생한 현장감이 느껴진다.

## 삼라만상을 포함한 『호쿠사이 망가』

요미혼 삽화는 호쿠사이 일생에서 매우 중요한 장르이다. 그는 중국의 전기소설에서 제재를 구해 인의충효를 주제로 삼아 민간 작가 교쿠테이 바킨과 손잡고 뛰어난 작품을 많이 그렸다. 특히 희극화된 장면들은 선명한 인상을 안겨주었다. 호쿠사이는 1807년 전후 몇 년만 따져도 1400여 폭의 삽화를 그렸으니,[97] 이는 필력을 연마하는 데 가장 중요한 수련이었다.

호쿠사이는 50세 이후 제자 양성에 힘써 문하생이 아주 많았다. 이로 인해 범본의 성격을 띤 그림책을 제작하여, 수월하게 반복 인쇄할 수 있게 했다. 또한 전국 각지에 호쿠사이를 추종하는 사람이 많았기 때문에 이런 방식으로 회화 풍격을 보급하고 싶어했다.

호쿠사이의 가장 이른 회화 범본은 1810년 출판된 전 2권 『오노가 바카무라 무다지 에즈쿠시己痴羣夢多字画尽』이다. 문자나 숫자를 그림의 선이 되도록 변화시켜 그린 것으로, '모지에文字絵'라고 할 수도 있다. 이때 호쿠사이는 51세였다. 이후 『랴쿠가 하야비키略画早字引』『에혼 하야비키画本早引』『랴쿠가 하야오시에略画早指南』 같은 회화 범본을 연속 출판했다. 호쿠사이의 많은 그림책 중 가장 큰 명성을 누린 것은 1814년 간행하기 시작한 『호쿠사이 망가北斎漫画』이다. 호쿠사이는 1812년 가을 간사이로 여행을 가서 제자 마키 보쿠센牧墨僊의 집에서 반년을 머물며 손으로 원고를 써서 300여 폭을 그렸다. 내용은 각계각층 인물의 조형과 생동감이 풍부한 움직임, 그리고 산천하류, 수목 풍경, 동물, 식물 화훼

가쓰시카 호쿠사이, 『호쿠사이 망가』(초편)
그림책 반절본, 1819, 도쿄 우라가미소큐도 소장.

등으로, 이는 2년 후『호쿠사이 망가』라는 제목으로 속속 출판되기 시작했다. 이후 여러 종류의 제재를 섭렵하여, 세상을 떠날 때까지 이 연작을 계속 출판했다. 그가 숨을 거둔 후 1878년 연작의 마지막인 15권이 출판되어 호쿠사이의 화풍 변화를 선명히 알 수 있다.

통계에 따르면, 전 권의 그림이 총 3910폭이다.[98] 이 연작은 범본의 개념을 훨씬 뛰어넘는다. 세상 만물을 모아놓은 전집으로, 회화 표현의 극한에 도전하여 호쿠사이의 예리한 관찰력과 천재적 재능을 구현한 것이다. 회화의 변혁을 도모한 서양화가들은 『호쿠사이 망가』의 정밀한 선묘를 추앙했고 이는 유럽을 석권한 자포니즘의 도화선 중 하나가 되었다.

---

### 웅장한 기세 넘치는『후가쿠 36경』

호쿠사이는 1830년대에 회화 생애의 최고봉에 도달했다. 이때 이미 칠순이 넘었으며, 5년간 힘을 쏟아 일생에 걸쳐 가장 뛰어난 풍경 판화 연작『후가쿠 36경富嶽三十六景』을 내놓았다. 이렇게 다른 위치, 각도, 시간, 계절에서 동일한

주제를 전방위로 표현함으로써 우키요에 풍경화의 새로운 영역을 개척했다. 일본인은 예로부터 후지산에 일종의 신앙심을 품고 있어, 에도시대 중기에는 종교 집단 같은 조직이 출현하여 후지코라고 칭하였다. 신도들은 자주 후지산을 등반하는 참배 활동을 조직했으며, 이는 여행 유람의 성격도 띠고 있었다. 이런 정서는 호쿠사이에게도 영향을 미쳐서 많은 작품이 후지산을 제재로 삼고 있다.

이 세트 그림은 모두 후지산을 배경으로 삼았으며 사람들이 일하고 생활하는 모습과 교묘하게 어우러져 의취가 넘친다. 그가 다른 화가보다 뛰어난 점은 동일한 대상을 화면마다 다른 모습으로 변화시켜 나타냈다는 것이다. 「후카강 만넨 다리 아래」는 호쿠사이가 늘 좋아하던 구도로 그려졌으며, 30여 년 전의 「다카하시의 후지」에 비교해보면 투시 기법이 성숙해졌음을 뚜렷이 알 수 있다. 「도카이도 호도가야東海道程ヶ谷」에서 사람들은 가지런하게 늘어선 소나무 사이로 후지산을 조망하고 있다. 화면 앞쪽에 자리잡은 짐꾼과 승려 등은 도카이도에서 왕래하는 여행자이다. 또 화면 아래 가운데에서 고개를 들고 바라보는 사람은 말고삐를 잡고 있는데 이 그림 전체의 화룡점정으로, 앞뒤가 호응하고 공간이 열리게 한다. 「쇼닌 토잔諸人登山」은 에도 후지코 회원이 해마다 6월 1일 여름에 개방된 산에 처음 올라 참배하는 장면을 묘사한 그림인데, 산맥 사이 뭉게뭉게 떠가는 흰 구름과 자리를 깔고 앉은 등산하는 사람, 오른쪽 상단 동굴에서 쉬고 있는 사람들 모습이 서로 호응한다. 이는 산세의 험준함과 등반의 어려움을 실감케 하며 후지산을 가까이에서 묘사한 유일한 화면이다.

호쿠사이의 비범한 필력은 동動과 정靜, 청晴과 우雨, 파도와 후지산 등 서로 대립하는 관계를 구성하는 데에 구현되었다. 그는 서양 회화의 투시법과 명암법을 구사해 공간과 깊이를 확장했다. 뿐만 아니라 전형적인 일본 전통 선묘와 문양, 장식성 색채를 서로 결합하여 인물 제재라는 한계에서 우키요에를 해방시

1

2

1  가쓰시카 호쿠사이, 「도카이도 호도가야」
   『후가쿠 36경』 연작, 오반니시키에, 37.2×24.4cm, 1831, 개인 소장.

2  가쓰시카 호쿠사이, 「고슈카지카자와甲州石班澤」
   『후가쿠 36경』 연작, 오반니시키에, 36.8×24.4cm, 1831, 도쿄 오타기념미술관 소장.

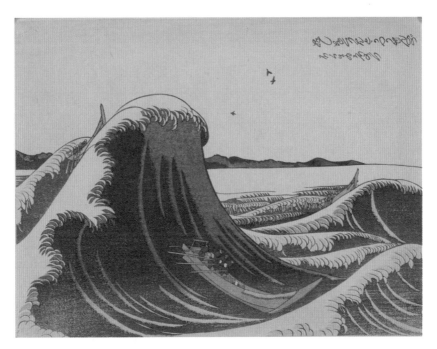

가쓰시카 호쿠사이, 「오시오쿠리하토쓰센노즈」
주반니시키에, 23×18cm, 1804~07, 도쿄 국립박물관 소장.

컸다. 또한 오랫동안 미인화와 가부키화에 빠져버린 에도 백성에게 새로운 자연 풍광을 보여주어 폭넓은 호평을 받았을 뿐 아니라, 출판상과 우키요에 화가들에게도 매우 큰 충격과 자극을 안겼다. 이로 말미암아 풍경화가 우키요에의 새로운 양식이 되어 급속도로 퍼지기 시작했다.

　호쿠사이는 또한 오모한主版, 즉 먹판 작업에서 물 건너온 화학 안료 베로린아이를 사용하여, 전혀 다른 채색 판화 효과를 낳아 항상 새로운 사물을 좋아하는 에도 사람들의 환영을 받았다. 이 연작이 폭넓게 인기를 끌자 10폭을 추가 제작하여, 『후가쿠 36경』은 모두 46폭이 되었다. 연구에 따르면, 매 폭 화면의 시점이 실제 현장에 근거하여 그중 13폭은 에도에서, 4폭은 에도 교외에서, 3폭은 에도 동부 지역에서, 18폭은 도카이도 각지에서, 7폭은 후지산이 있는

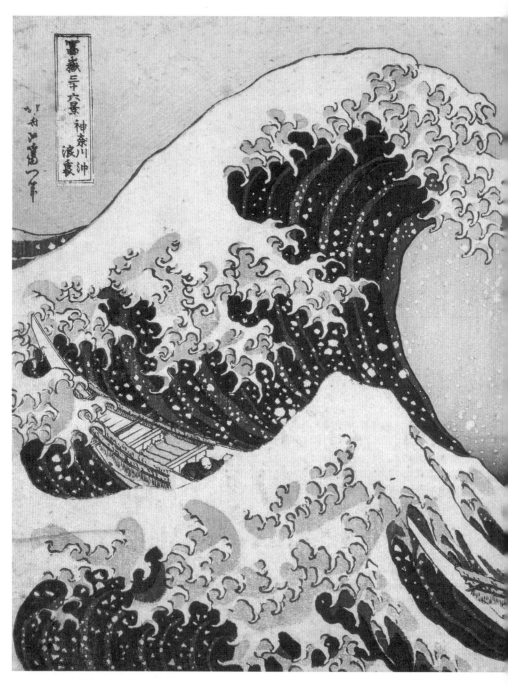

가쓰시카 호쿠사이, 「가나가와 해변의 높은 파도 아래」
『후가쿠 36경』연작, 오반니시키에, 37.5×25.5cm, 1831, 도쿄 국립박물관 소장.

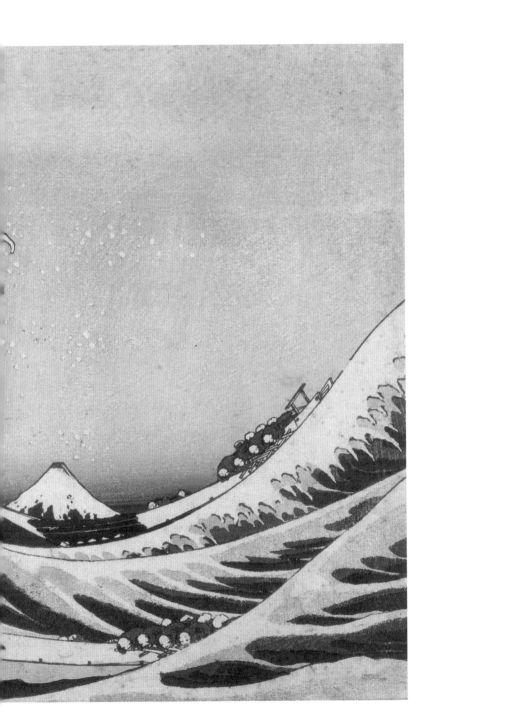

야마나시현에서 그려졌으며, 마지막 1폭은 후지산 정상 인근에서 그려졌다.

이 연작 중「가나가와 해변의 높은 파도 아래」한 폭은 세계적으로 유명하다. 가나가와 해변은 미우라반도에서 요코하마 부근까지의 에도만 연안에 펼쳐져 있는데 여기서 화면과 똑같은 원경의 후지산을 조망할 수 있다. 화면에는 수송선 세 척이 있고, 이는 에도 부근의 보소반도에서 선어와 채소를 싣고 에도조 니혼바시 시장까지 공급하는 배로 한 척에 노꾼 여덟 명이 있다. 파도가 용솟음치고 산산이 부서지는 순간 뱃사람들은 배를 꼭 끌어안고 파도 따라 흘러다닌다. 뒤집히는 물보라가 보는 사람의 시선을 끌며, 화면 하단에 자리잡은 후지산의 웅장한 자태도 절경이다.

이 명작은 호쿠사이가 25년 전에 그린「오시오쿠리하토쓰센노즈押送波通船之図」와 일맥상통하며 그는 바다 물결을 제재로 많은 우키요에를 그렸다. 에도 중기에는 건축물의 난간 조각이 유행하여, 당시 약동하는 바다 물결의 입체적인 도안 조각에 뛰어났던 바쿠후 소속 조판공 다케시 이하치로 노부요시武志伊八郎信由가 일대에서 유명세를 얻어 나미노 이하치波之伊八라고 불렸다. 호쿠사이는 에도 호리노우치(지금의 도쿄 스기나미구) 니치렌슈 묘호지에서 그의 조각을 처음 보았으며, 이하치가 조각한 바다 물결에 커다란 흥미를 느꼈다. 이하치의 유명한 물결 조각은 지바현 히가시토산 교안지에 있으며, 원래 지바현 보소의 다이토미사키에서 바라본 물결이다. 호쿠사이는 이를 확인하기 위해 직접 보소로 갔다고 한다.

「가나가와 해변의 높은 파도 아래」의 바다 물결 조형에서는 나미노 이하치가 교안지의 난간에 조각한「나미니보주波に宝珠」의 영향을 뚜렷이 볼 수 있다. 독수리 발톱 같은 낭화浪花는 린파의 종사 오가타 고린의「파도」와 소타쓰의「운룡도」와 공통점이 있다. 청색과 백색이 어울린 물결 문양은 당시 유행한 시마모요, 줄무늬 장식과 어울려서 에도 사람의 주목을 끌었다. 호쿠사이는 독특한

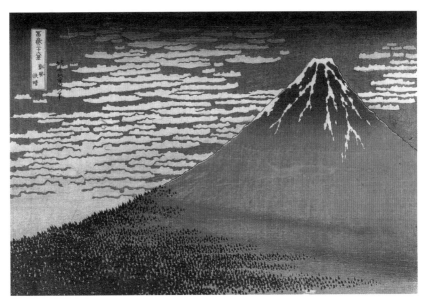

가쓰시카 호쿠사이, 「개풍쾌청」
『후가쿠 36경』 연작, 오반니시키에, 37.2×24.5cm, 1831, 도쿄 국립박물관 소장.

삼분법三分法 구도와 투시법을 결합해 후지산을 중심으로 하는 향심식向心式 구도를 형성했다. 이 고전적 작품은 전통 미술과 서양 회화 기법을 집대성한 걸작으로, 비범한 선묘와 구도를 구사해 일본 미술의 대표작으로 자리잡았다.

다른 한 폭 「개풍쾌청凱風快晴」 역시 이 연작의 고전적 작품이다. 매년 여름과 가을 두 계절 아침에 빛과 공기의 작용으로 후지산 전체가 붉게 물드는 장관이 펼쳐진다. 어떤 일본 학자는 "후지산은 살아 있는 생명체로, 매일 우리에게 다른 자태를 펼친다"[99]고 감탄하기까지 했다. 호쿠사이는 후지산이 그토록 매력적인 이유를 알았고 깊이 이해했다. 그리하여 자연광을 능숙하게 표현하고 풍경을 주관적으로 묘사했으며 판화의 선과 색을 충분히 이해하여 생동감 있게 운용했다. 대단한 흡인력을 발휘하는 두 호선이 후지산의 웅장한 자태를 간결하게 그려내고, 산 아래 검푸른 삼림과 불꽃처럼 올라가는 정상의 봉우리,

그리고 귤홍색橘紅色 산이 파란 하늘 사이에서 특히 두드러진다. 또 변화무쌍한 구름층이 배경을 무한히 밀어내 평면성과 장식성이 두드러진 화면에 공간의 생동감을 부여한다. 이 작품은 비범한 백묘白猫* 기량과 구성력을 갖춘 호쿠사이가 고전적 기법으로 표현한 고전적 풍경이라고 할 수 있다.

## 온갖 풍정 메이쇼에

『후가쿠 36경』의 성공으로 호쿠사이와 출판상은 한껏 고무되었다. 호쿠사이는 예리한 관찰력과 참신한 구도로 독특한 풍격을 드러냈다. 그런 특징이 가장 잘 드러난 것으로 『지에노 우미千絵之海』가 있다. 표제로 미루어 『지에노 우미』는 방대한 연작인 듯한데, 현재 보존된 전체 10폭으로 보아 당시 기대했던 판매 성과를 거두지 못해 제작을 중단했을 가능성이 있다. 이 연작의 주제는 다양한 수세水勢의 변화와 고기잡이의 재미인데, 매 폭에 실제 지명을 표기해 명승 풍경화라 할 수도 있다. 그중 가장 훌륭한 작품으로 「소슈초시総州銚子」를 꼽는다. 소슈초시는 지바현 동북부 간토 평원 최동단에 있는 바닷가 도시이다. 화면을 보자. 바위에 부딪힌 바닷물이 사방으로 흩뿌려지는데 앞쪽에서는 파도가 바위를 때리고 뒤쪽에서는 물보라가 흩뿌려진다. 여기에 어선 두 척이 있어서 생동하는 화면 구성에 뛰어난 호쿠사이의 일관된 풍격이 구현되었다. 판각이 투박해 오히려 보는 재미가 있다. 호쿠사이는 초시에서 머무는 동안 매일 사생을 하면서 바다 물결의 변화를 관찰했다.

「마치아미待網」는 얕은 냇물에 그물을 펼쳐놓고 물고기가 들어가기를 기다려 잡는 방법이다. 화면에는 특정한 지점이 표현되어 있지 않다. 자루가 긴 그물과

---

* 　동양화에서 진하고 흐린 곳 없이 먹으로 선만을 그리는 화법.

1  가쓰시카 호쿠사이, 「소슈초시」
   『지에노 우미』 연작, 주반니시키에, 26×18.2cm, 1832~34, 지바시미
   술관 소장.

2  가쓰시카 호쿠사이, 「마치아미」
   『지에노 우미』 연작, 주반니시키에, 25.7×18.4cm, 1832~34, 도쿄 국
   립박물관 소장.

소쿠리를 손에 쥐고 바삐 움직이는 어민은 급류에 쓸려 가는 어망과 조리 등을
손에 넣었고 아래로 굽이쳐 흐르는 강물은 비말을 뿌리고 있다. 이렇게 하면 방
향감각을 잃은 물고기를 쉽게 건져올릴 수 있는 듯하다. 이 연작은 먹을 독특하
게 사용하여 화면 전체에 갈색조를 강화했다. 물살은 전형적인 일본 선묘 문양
과 장식성 도안으로 처리했으며 비말과 굽이치는 물살의 질량감과 기세는 점묘

법으로 표현했다. 이처럼 양식화된 기법이 사용되어 물살에 운율감과 장식성이 충만하다. 세부 처리에도 공을 들였는데 은은한 그러데이션과 색의 중첩으로 그물눈의 투명한 효과를 표현했다.

기록에 따르면, 1830년 한 해에 500만 명이 유명한 이세진구에 가서 참배했다.[100] 사람들은 여러 가지 목적으로 여행을 했는데 신사 참배와 후지산 등반처럼 종교나 신앙과 관련된 여정이 많았다. 동시에 연도를 유람하는 뜻밖의 즐거움을 누리기도 했다. 이로 인해 여행안내 성격을 띤 각종 메이쇼에가 대중의 관심과 흥미를 끌고 새로이 우키요에 풍경화 제재가 되었다. 이는 몇 가지 주제로 나눌 수 있는데 에도 메이쇼에, 시코구 메이쇼에, 가이도에 등이다.

우키요에 풍경화는 대부분 명승을 표현했다. 현대 풍경화와 근본적으로 구별되는 점이다. 에도 메이쇼에는 에도 일대의 이름난 경관을 묘사했고, 시코쿠 메이쇼에는 에도를 제외한 일본 전역의 명승을 그려냈다. 호쿠사이는 동판화 풍격이 있는 『오우미 8경近江八景』『신판 오우미 8경新板近江八景』 같은 연작을 제작했다. 『류큐 8경琉球八景』은 1832년에 제작되었다. '8경八景'이라는 제목은 1719년 부사로 책봉된 청 왕조의 서보광이 류큐를 방문했을 때, 덴시인(지금의 오키나와현 나하시 히가시마치에 위치) 부근에서 8경을 선택하여 「인보 8경」이라는 시를 지은 데서 유래하여, 이는 나중에 '류큐 8경'으로 제목이 바뀌었다.[101] 당시 류큐에 가보지 못했던 호쿠사이는 『류큐코쿠시랴쿠琉球国志略』의 삽화에 의거하여 이 연작을 제작했는데 색채를 자유롭게 운용하여 시적 정취가 풍부하다. 그중 「준가이세키쇼筍崖夕照」「류도쇼토龍洞松濤」 등은 중국 문인산수화의 의취를 풍겨 구도가 거리낌이 없이 자유롭고 형용할 수 없이 고요하다.

『시코쿠 폭포 순례諸国瀧廻り』는 모두 8폭으로, 각지의 유명한 폭포 경관에서 소재를 취했다. 일본은 구릉 지형의 섬나라로, 장관을 이루는 폭포 경관은 거의 없다. 하지만 호쿠사이의 붓에서 일본의 자연경관은 독특한 생명력을 뿜어

1 가쓰시카 호쿠사이,
「준가이세키쇼」
『류큐 8경』 연작, 오반니시키에 36.8×25.1cm,
1832년경, 도쿄 국립박물관 소장.

2 가쓰시카 호쿠사이,
「시모쓰케 구로가미산 기리후리 폭포」
『시코쿠 폭포 순례』 연작, 오반니시키에,
37.6×25.4cm, 1833, 나가노
일본우키요에박물관 소장.

낸다. 솟구쳐오르지 않고 잔잔히 흐르는 물이 있는가 하면 산하를 집어삼킬 것
처럼 웅장해서 신령 같은 위엄을 풍기는 물도 있다. 화가는 물살을 의인화하여
다양한 변화와 끝없이 넘치는 묘한 정취를 강조하기도 했다.

『시코쿠 명교 기람諸国名橋奇覧』은 총 11폭으로 각지의 특색 있는 교량을 주제
로 삼았다. 호쿠사이는 각 교량의 특색과 구조적 차이를 집중 표현했으며 더불
어 풍경을 묘사했다. 「아시카가 교도산 구름 위의 현수교」에 나오는 가케하시는
도치기현 아시카가시 서북부에 있으며, 교도산은 간토 고야산이라고도 한다.

1 가쓰시카 호쿠사이, 「아시카가 교도산 구름 위의 현수교」
『시코쿠 명교 기람』 연작, 오반니시키에 25.5×37.7cm, 1833~34, 개인
소장.

2 가쓰시카 호쿠사이, 「다노모노후지田面の不二」
『후가쿠 100경』(제2편) 그림책 반절본 1책, 1835, 도쿄 국립박물관 소장.

3 가쓰시카 호쿠사이, 「후지코시류」
견본 착색, 95.5×36.2cm, 1849, 도쿄 스미다호쿠사이미술관 소장.

행인이 다리를 건너는데 마치 구름 끝에 몸을 둔 듯하여 범계凡界를 벗어나고
속세를 초월한 감각을 체험할 수 있어 일심으로 성불 수련을 하기에 이보다 더
좋은 곳이 없어 '교도산'이라 했다. 가파른 기암괴석 왼쪽에는 세이신테이淸心亭
가 있고, 오른쪽 절벽에 있는 교도산 조인지 정전은 산악신앙의 영험한 장소로
서 직선으로 설계한 현수교가 더욱더 두드러진다. 호쿠사이는 각지의 이름난 교
량을 묘사하기 위해 시서를 널리 읽었으니, 이 작품 역시 확실한 자료에 근거하
여 그려냈다. 화면은 실제 경관보다 더 험준하게 그려졌고, 동시에 중국의 산수

화 같은 풍취가 넘친다.

모로노부는 실용성이 있는 『도카이도 분겐에즈東海道分間絵図』를 제작했는데, 호쿠사이 역시 도카이도 연작을 5개 제작했다. 1804년의 『도카이도』, 1810년의 『도카이도 53역참 회화』 『도카이도 53역참』 『에혼 에키로노스즈絵本駅路鈴』 등으로, 이들 작품은 풍경보다 해당 지역의 풍속과 인정을 주로 묘사했다. 도카이도는 에도와 교토를 잇는 옛길로, 교통의 대동맥이기도 하다. 도카이도는 7세기 말엽에 닦기 시작했다. 오늘날 도쿄 주오구에 자리잡은 니혼바시에서 출발해 태평양 연안을 따라 서남쪽으로 내려가며, 총길이는 약 496킬로미터이다.[102] 이른바 '53역참'이란 도카이도에 있는 53개 숙박업소를 가리키는데 우키요에에서 가장 많이 표현된 제재이다.

호쿠사이는 만년에 백묘 그림책 『후가쿠 100경』을 제작하여 1834년부터 3권을 출판했다. 판화가 총 120폭으로, 인물 모습이 다양하고 구도가 기발할 뿐 아니라 선묘의 공력이 정밀하고 견고하다. 이는 『후가쿠 36경』의 후속작으로, 후지산을 우러르는 마음과 표현 욕구가 한껏 발휘된 작품이다. 이에 대해 호쿠사이는 "나의 진정한 그림의 비법은 모두 이 안에 있다"[103]라고 말했다. 호쿠사이는 평생 육필화를 멈춘 적이 없고 말년의 몇 폭은 고전적 풍격을 띤다. 「후지코시류즈富士越龍図」는 호쿠사이가 1849년에 제작한 최후의 걸작이라고 할 수 있다. 웅대한 후지산은 흰 눈에 덮여 있고 적막한 가운데 한 마리 비룡이 허공으로 날아올라 안개와 구름에 휩싸여 곧장 하늘로 올라가니 이로써 호쿠사이의 늙지 않은 영혼과 영생을 갈망하는 마음을 읽어낼 수 있다.

—— **"100세까지 살 수 있다면"**

호쿠사이의 일생은 다음과 같이 정리할 수 있다. 20세에는 스승의 화풍을 좇아

가부키화와 스모에 전념했다. 30세 이후 서양화를 접해 투시원근법을 구사하여 우키에와 미인화, 풍속화를 제작했다. 당시의 우키요에 거장 도요하루, 우타마로와 어깨를 나란히 했다고 할 수 있다. 40세에 풍경 판화에 명암 표현을 끌어들여 새로운 경지를 열었고 장편 낭만 소설에 많은 삽화를 그렸다. 50~60세에는 왕성한 정력으로 계몽 그림책『호쿠사이 망가』를 제작했다. 70세에는 다시 니시키에에 몰두해 불후의 걸작『후가쿠 36경』같은 풍경화 연작과 수많은 화조화 명작을 낳았다. 80세 이후 만년에는 마지막 순간까지 육필화에 전념했다.

메이지시대 학자 이지마 교신이 저술한『호쿠사이 전기』는 이 분야의 가장 권위 있는 저작으로 인정받는다. 이 책은 호쿠사이가 세상을 떠나고 40년이 지난 무렵에 완성되었기에, 저자는 호쿠사이와 접촉하고 왕래한 출판상과 화가들을 인터뷰해 진귀한 1차 자료를 많이 수집할 수 있었다.

『호쿠사이 전기』에 따르면, 호쿠사이는 비록 평민 화가였지만 에도 바쿠후 제11대 쇼군 도쿠가와 이에나리의 존중과 사랑을 받았다. 회화를 좋아한 이에나리가 한번은 사냥 도중에 당시 유명한 문인화가 다니 분초와 우키요에 화가 호쿠사이를 아사쿠사의 덴보인으로 불러 그림 그리기 시연을 하게 했다. 분초에 이어 호쿠사이가 화조화와 산수화를 그려 보였다. 이어 가로 방향으로 종이를 펼치고 큰 솔붓으로 푸른색 안료를 칠한 다음 미리 준비한 닭의 발바닥에 붉은색 안료를 묻혀서 닭이 자유롭게 돌아다니게 했다. 그러자 선명한 붉은 자국이 화면에 남았고 호쿠사이는 "유명한 단풍 명승지 다쓰다강의 풍경입니다"라고 말하였다. 그의 남다른 재능과 생각의 일면을 엿볼 수 있는 일화이다.

일본 황궁에 호쿠사이의 1839년 육필화「수박도」가 소장되어 있으니, 만년의 대표작이라고 할 수 있다. 백지 아래 투명하게 반짝이는 과육이 뚜렷이 보이고, 줄에 매달린 수박껍질이 흔들흔들 아래로 늘어져 있다. 흔히 보는 수박의

동적 모습과 정적 모습이 적절히 표현되어 여운이 오래 남는다. 화가 나이 여든의 고령임에도 화면에 불가사의한 생명력이 넘친다. 일본의 미학사가 이마하시 리코는 세밀한 연구와 고찰을 통해서 이 그림은 닌코천황(1800~46) 때 황명에 의해 그린 작품이라고 말했다. 미술사 연구자인 나이토 마사토 역시 「수박도」는 문화인으로 유명한 고가쿠상황의 명에 따라 그린 황족 열람용 작품일 가능성이 있다고 했다.[104] 요컨대 평민 화가 호쿠사이는 바쿠후의 쇼군과 천황의 관심을 한몸에 받은 것이다. 이는 보통 우키요에 화가가 쉽게 얻을 수 있는 영예가 결코 아니니, 호쿠사이의 성취와 성예를 충분히 증명하고도 남는다.

호쿠사이는 화업에서는 일대 성취를 이루었지만 매우 소박하게 살았고 심지어 만년에는 빈곤할 지경에 이르렀다. 『호쿠사이 전기』에 따르면 거처가 없었을 뿐 아니라 집에는 도기 주전자, 찻사발이 두세 개 있었을 뿐 일상생활에 필요한 솥, 그릇, 바가지, 쟁반조차 구비되어 있지 않았다. 하루 세 끼를 이웃의 보살핌이나 나눔 음식에 의지했다. 그림값이 낮지는 않았지만, 이재에 밝지 못했을뿐더러 자녀의 씀씀이 때문에 종종 지

가쓰시카 호쿠사이, 「수박도」
견본 채색, 86.1×29.9cm, 1839, 도쿄, 산노마루쇼조칸 소장.

출이 수입을 초과했다. 호쿠사이는 생을 마칠 때까지 쉬지 않고 화업을 추구하였으니 자신의 『후가쿠 100경』 발문에서 이렇게 말한다. "나는 6세 때부터 만물의 형상을 묘사하는 버릇이 생겨 나이 쉰에 이르기까지 끊임없이 작품을 발표했지만, 70세가 되기 전에는 아직 필력이 부족하다고 느꼈다. 73세에 비로소 금수어충의 골격과 초목의 생태를 깨달았다. 만약 계속 노력하면 86세에 크게 발전할 것이요, 90세에 비로소 회화의 진리를 깨달을 테고, 100세에 신묘한 경지에 도달할 것이요, 110세에 이르면 그림 한 폭 한 폭에 활기가 넘칠 것이다. 인간 수명을 담당하는 신이 이 말이 절대 농담이 아님을 믿어주기를 바랄 따름이다."[105] 1836년 출판된 『쇼쇼쿠에혼 신히나가타諸職絵本新雛形』 권말에 덧붙인 글에서 호쿠사이는 다음과 같이 썼다. "그나마 다행이라면 나는 예로부터 형성된 잣대에 속박당하지 않고 회화에서 늘 작년의 작품에 후회를 느끼고, 어제의 작품에 수치를 느끼며, 끊임없이 자기 길을 찾았다는 것이다. 이제 나이가 팔순에 가까워지는데, 필력은 여전히 장년 때보다 떨어지지 않는다. 그저 바라는 것이 있다면, 100살까지 살면서 노력하여 내가 추구한 화풍을 성취하는 것뿐이다."[106] '화광인'의 경지가 지면에서 튀어나오는 듯하다.

호쿠사이는 1849년 5월 10일 새벽, 에도 아사쿠사 시요덴초의 사찰의 거처에서 세상을 떠났다. 향년 90세로, 이는 당시 일본인 평균수명의 두 배가 넘는다. 『호쿠사이 전기』에 따르면, 임종 직전에도 여전히 아쉬워하며 "하늘이 내게 10년만 더 살게 해준다면……"이라고 탄식하고, 조금 이따 말을 바꾸어 "하늘이 내게 5년만 더 살게 해준다면, 나는 필시 진정한 화가가 될 것이다"라고 했다. 사망 한 해 전인 1848년, 회화 범본인 『에혼 사이시키쓰画本彩色通』 서문에서 "90세부터 화풍이 변하기 시작했고, 100세 이후에 회화의 길이 또 바뀔 것이다"라고 썼다. 호쿠사이는 평생 화업을 통해 외부와 자아를 모두 잊고 영원히 한곳에 머물지 않는 정신을 보여주어 사람들을 깊이 감동시켰다.

# 5. 고요하고 슬픈 '향수' — 우타가와 히로시게

호쿠사이 나이가 38세에 이르렀을 때 우타가와 히로시게가 태어났다. 본명은 안도 주에몬이고 아명은 도쿠타로이다. 부친 안도 겐에몬은 조비케시 도신定火消同心이라고 불리던 바쿠후 소방대원으로 에도성의 방화와 안전을 책임졌으니 신분상 무사 계층에 속했다. 1809년, 안도 도쿠타로의 나이 13세에 부모가 연이어 세상을 떠났다. 어렸을 때 회화에 흥미가 있었기 때문에, 15세에 도요히로 문하에 들어가 우키요에를 연마했다. 이듬해, 사제 간 예명의 전승 규칙에 따라, 도요히로는 자신의 화호 중 한 글자広에 본명 주에몬 중 重을 더하여, 히로시게広重라는 이름을 지어주었다. 이로 인해 어떤 자료에서는 안도 히로시게라고도 한다.

<div align="right">

**풍경화가의 출발점**
</div>

———

『우타가와 열전』에 따르면, 안도 도쿠타로는 원래 우타가와 도요쿠니를 스승으로 모시고 싶어 찾아갔으나 거절당했다. 당시 도요쿠니는 전성기를 달리고 있었는데 그가 제작한 가부키화와 미인화는 기법이 풍부하고 화면이 화려하여 에도 시민의 심미 취향에 딱 맞아떨어졌다. 이리하여 문하생이 구름처럼 몰려들어 바쿠후 말기 우타가와 왕국의 중견으로, 명성이 자자했다. 이런 상황이라 수줍어하고 내성적인 안도 도쿠타로를 돌봐줄 겨를이 없었다. 그런데 도요히로는 도요쿠니의 동문 사제로, 진중하고 섬세한 성격이 히로시게와 통하는 데가 있었다. 게다가 종일 세상일에 바쁜 도요쿠니에 비해 시간 여유가 있어 공들여 제자를 키워냈다. 도요히로의 조용하고 내성적인 인품과 화풍에 감화된 히로시게는 결국 큰 그릇이 되었다.

초기 히로시게는 주로 인물화를 그렸다. 현존하는 가장 이른 시기의 작품은 1818년의 교카본 『교카 무라사키의 책』에 나오는 삽화이다. 당시 공연한 가부키 프로그램에 바탕을 두어 제작한 가부키화 「초대 나카무라 시칸의 다이라노 기요모리와 초대 나카무라 다이키치의 하치조 쓰보네」를 연말에 발표하였으니, 이는 히로시게의 작품 중 현존하는 가장 이른 시기의 단폭 가부키화이다. 개인적으로는 교카시들과도 폭넓게 교유했다. 비록 에도 말기의 교카는 수준이 떨어져 1781~88년과는 비교할 수 없었지만, 각종 민간단체가 활발히 활동해 전국에 널리 퍼졌다. 우키요에 화가의 주요 수입원이 교카 그림책 제작이라 히로시게는 교카에 통달했고 이를 통해 더욱 많은 친구를 사귀었다. 이런 점은 화업을 개척하는 데 도움이 되었다. 동시에 교카본의 삽화 배치를 보고 화면구성을 익힐 수 있었다. 히로시게의 교카 수련은 화업의 풍부한 밑거름이 되었다.

히로시게는 도요히로를 스승으로 삼고 17년 동안 모시면서, 스승이 전해준 우아한 회화 풍격을 계승했다. 그러나 작품 제재로부터 화면 표현에 이르기까지 도요히로의 영향이 직접 드러나지는 않는다. 도요히로는 가부키화를 제작한 적이 없고, 히로시게는 다른 우키요에 화가와 마찬가지로 가부키화에서 화업의 첫발을 내디뎌 그의 미인화에는 에이잔, 에이센의 풍격이 배어난다. 히로시게는 사부의 화풍에 얽매이지 않았다. 아직 선명한 개인 풍격을 형성하지는 않았지만 당시는 비약 직전의 웅크림의 시기였다. 1829년, 도요히로가 세상을 떠남에 따라 히로시게는 화업에 중대한 전환점을 맞이했다. 이제 홀로 서서 제힘으로 살아가야 했으니 이런 환경은 풍경화 제작을 촉진했다.

히로시게가 1831년 이치유사이一幽齋라는 화명으로 간행한 『도토 명소東都名所』 연작은 진정한 의미에서 히로시게 풍경화의 시작이다. 마침 같은 해에 호쿠사이가 유명한 『후가쿠 36경』을 발표했는데, 두 작품의 시간상 선후를 입증할 근거가 없어서, 『도토 명소』가 『후가쿠 36경』의 영향을 받았는지 여부를 말하

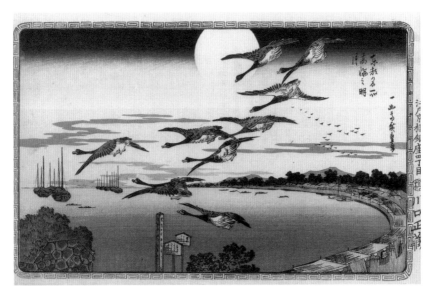

우타가와 히로시게, 「다카나와의 보름달」
『도토 명소』 연작, 오반니시키에, 34.8×21.3cm, 1831년경, 도쿄 오타기념미술관 소장

기란 매우 어렵다. 당시 우키요에계에서, 우타마로를 뒤따라 시게마사, 도요쿠니, 에이시 등의 거장들이 잇달아 세상을 떠나 퇴폐 분위기가 넘치는 미인화가 화단을 지배했다. 호쿠사이의 풍경화는 우키요에 제재의 새로운 영역을 열어, 화단에 청신한 기풍을 불어넣었다.

히로시게도 『도토 명소』에서 새로 쓰이던 광물질 안료 베로린아이를 사용했다. 이런 색채는 문인의 품격을 갖춘 히로시게의 하이카이 취향과 결합하여 감상적·심미적 정취를 자아냈다. 그는 화면에서 인물의 비중을 극도로 낮추어 순수한 풍경화를 구현하는 데 힘을 기울였는데 여기서 서양 회화 기법의 영향도 볼 수 있다. 그중 「다카나와의 보름달」은 특히 언급할 가치가 있다. 다카나와는 도쿄도 미나토구의 남단, 에도성 밖에 있었고 평민 주택들과 이름난 별장들이 들어서 있었다. 다카나와는 구릉 지형으로 경사로가 많다. 동쪽은 바다를 향해 비스듬한 언덕이고, 아래쪽에는 해변을 따라가는 도카이도가

있으며 여기에는 에도 성문이 되는 다카나와 관문이 설치되어 있어 오키도大木
戸라고 한다. 에도시대 모든 도시에는 관문이 설치되었다. 다카나와 관문은 교
통량이 상당히 많은 동편의 도카이도에 설치되었으며, 바쿠후 성의 위엄을 과
시하는 역할을 했다. 좌우 양측에 각각 돌담을 쌓았으니, 높이 3.6미터, 너비
5.4미터, 길이 7.3미터이다. 1803년, 바쿠후에서 명을 내려 도카이 호쿠리쿠의
지리를 측량하게 했으니 이 역시 다카나와 관문을 기점으로 한 것이다. 화면 왼
쪽 아래 모퉁이가 돌담으로, 바로 에도의 대문이다. 하늘을 날아온 큰기러기떼
가 구도의 단조로움을 깨고 사실과 서정이 어우러진다. 화가는 몇 가지 색으로
달빛과 거울 같은 밤경치를 잘 재현했다. 히로시게는 가부키화, 무샤에, 미인화
를 제작한 적이 있었지만 두드러지지는 않았다. 결국 풍경화에서 타고난 개성을
발휘해 비범한 자질을 드러내기 시작했다. 따라서 『도토 명소』는 이후 히로시게
의 기개가 분출되는 풍경화 대업의 출발점이라고 할 수 있다.

### 『도카이도 53역참』

히로시게가 1833년에 발표한 『도카이도 53역참東海道五十三次』은 우키요에 풍경
화의 대가라는 명성을 안겨준 작품이다.[107] 그는 1832년 8월 바쿠후 관원을 따
라 상경하여 황실에 말과 검을 바쳤다. 1610년에 시작된 '팔삭 어마 헌상'이라
는 의식은 당시 정월 새해 다음가는 중요한 행사로, 히로시게는 명을 받고 왕래
하면서 이를 그림으로 남겼다. 히로시게가 도카이도를 지나간 것은 여름 가을
두 계절뿐이라 1년 중 4계절 경치를 표현하기 위해 『도카이도 명소 도회東海道名
所図絵』같이 삽화가 많은 여행 자료를 참고해 연도 풍경을 창조적으로 묘사했다.
아울러 서양화 기법을 거울삼아 여행자의 기분을 농묵중채로 물들였다. 매력적
인 비바람 풍경, 사계절 경치, 유유히 여행하는 모습은 일본 전통 와카에서 자

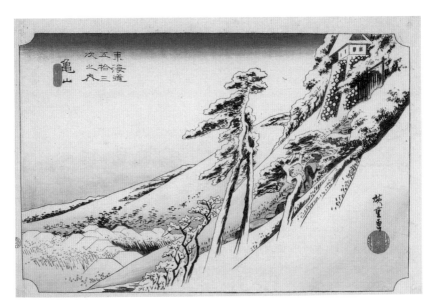

우타가와 히로시게, 「눈 내린 후 갠 가메산」
『도카이도 53역참』 연작, 오반니시키에, 35×22.5cm, 1833년경, 나고야시립박물관 소장.

주 볼 수 있다.

　야마토에의 계절성 시정화의를 재현하기 위해 히로시게는 다양한 기법으로 화면을 구성하여 감동적인 분위기를 자아냈다. 비가 비스듬히 억수같이 쏟아지는 「쇼노庄野」에서는 농부들이 바삐 오가고(비록 인물 형상을 구체적으로 묘사하지는 않았지만) 배경의 무성한 대나무숲이 어두운 회색빛 음영으로 변화하여 담담한 정서를 드러낸다. 그리고 화면 속의 경사진 언덕, 찬비, 대숲 등이 불안정한 삼각형을 구성하여 폭우를 만난 사람들의 불안정한 심리를 더한층 생생히 표현하고 있다. 이를 통해 구도를 형성하는 숙련된 솜씨를 볼 수 있다.

　유사한 기법을 흰 눈이 끝없이 쌓인 「가메산龜山」에서도 볼 수 있다. 눈 내린 새벽에 멀리까지 깊고 넓게 퍼진 투명한 공기를 드러내기 위해 히로시게는 주요 경물에 의식적으로 뚜렷한 방향성을 부여했다. 즉 구도를 우상향으로 경사지게 하여, 전체 사선이 강렬한 역동감을 불러일으킨다. 또한 옅은 파란색과 옅은 붉

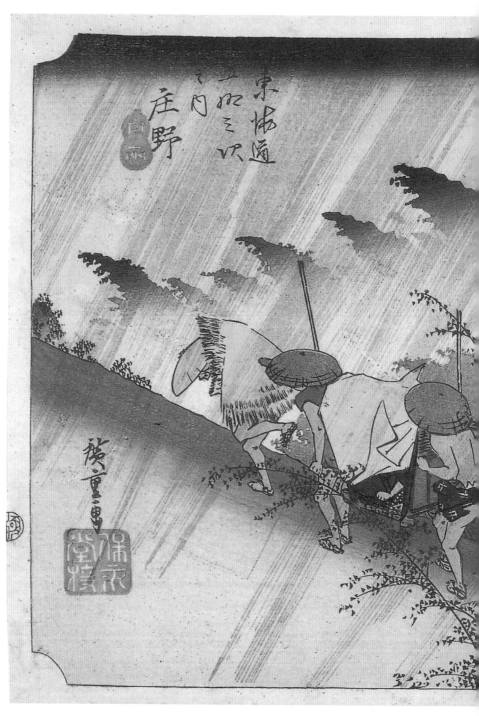

우타가와 히로시게, 「쇼노 소나기」
『도카이도 53역참』 연작, 오반니시키에, 34.8×22.5cm, 1833년경, 나고야시립박물관 소장.

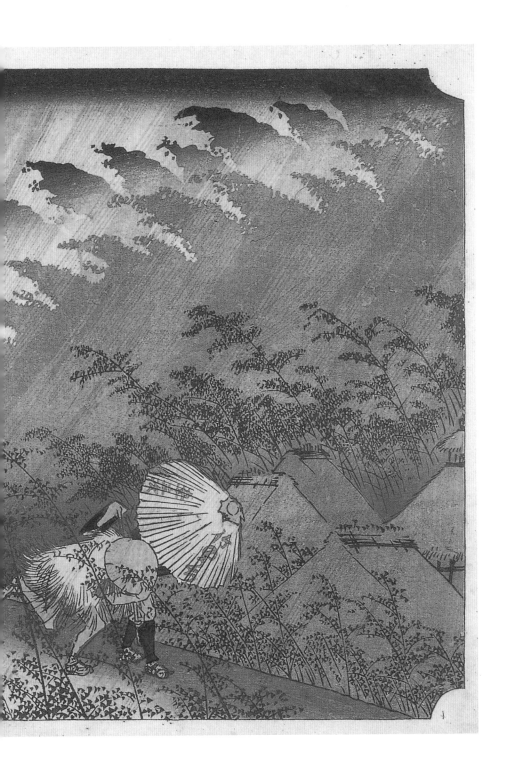

은색을 하늘과 땅 양끝에 칠하는 바림 기법을 구사해 화면 요소들이 서로 호응하게 했다. 이로써 정련한 구도와 간략한 색채가 맑고 광활한 겨울 경치를 드러낸다.

우키요에가 비록 서양화의 영향을 받아 더 발전하고 완벽해졌지만, 히로시게는 여전히 일본인의 시각으로 본 일본식 풍경을 그려냈다. 일본 민족의 섬세한 심미 취향을 풍기는 동시에 담담한 향수를 불러일으켜 그는 '향수 히로시게'라고 불렸다.

「니혼바시」의 아침노을에서 「시나가와」의 일출에 이르기까지, 「누마즈」의 황혼에서 「간바라」의 설야雪夜에 이르기까지 히로시게는 변화하는 사계절 풍경이 자아내는 느낌을 잘 표현했다. 일본인은 원래 자연과 계절에 민감하다. 그가 '향수' 화가로 불린 이유는 작품에서 자연에 대한 연민이 배어나기 때문이다. 히로시게는 화면에서 계절감을 강조한 최초의 우키요에 화가이다. 전통 산수화가나 수묵화가가 자연을 초월한 이상적 경지를 표현하려 했다면 히로시게는 담담하게 계절에 따라 달라지는 경치를 묘사함으로써 향수를 불러일으키고 표현 기법을 완성했다.

이 밖에 『도카이도 53역참』은 자연경관과 현재 날씨를 세밀하게 표현하고 평민 대중을 위해서 직접 현장에 있는 듯한 느낌을 제공했다. 화면 속 풍경은 다다를 수 없는 머나먼 이상향이 아니라 놀러갈 수도 거주할 수도 있는 현실 공간으로, 보는 사람은 그림에 묘사된 인물과 더불어 꽃을 보고 달을 감상하고 강을 건너고 산에 오른다. 뿐만 아니라 봄 매화의 따스함과 눈 내린 밤의 정적도 함께 체험한다. 그래서 우키요에 풍경화와 『도카이도 53역참』의 인기가 오랫동안 시들지 않았던 것이다.

**평온함과 침착함이 끝없이 퍼지는 '눈, 달, 꽃'**

『도카이도 53역참』이 엄청난 성공을 거둔 이후, 히로시게는 연작 풍경화를 연이어 제작했다. 『에도 근교 8경江戸近郊八景』은 히로시게의 한 시기를 대표하는 작품이라 할 만하다. 1830~40년 히로시게의 풍경화는 성숙 단계로 들어섰다. 그는 하일각 마반변夏一角 馬半邊* 구도를 배워서 중국『소상팔경』중의 「동정추월」을 「다마강 추월玉川秋月」로 바꿨다. 이 연작은 교카회를 위해 제작된 비매품으로, 화가는 매 폭 화면마다 교카의 가사를 짝지워놓았다. "히로시게의 섬세한 감수성이 진솔하게 드러나서 장쾌하고 호탕한 경관 속에 촉촉한 정취와 고매한 격조가 갖추어져 있다."[108] 『교토 명소 안내都名所之内』연작은 총 10폭으로 여러 율령국 명소를 묘사한 작품 중에서도 빼어난 걸작이다. 출시되자마자 폭넓게 호평을 받아 여러 차례 다시 찍어냈다. 쓰덴교 붉은 단풍에서 아라시야마 벚꽃에 이르기까지, 시조 강가 여름밤에서 기온 설경에 이르기까지, 계절에 따른 풍경과 명승이 매혹적이고 짙은 풍취가 우러나온다. 아라시야마는 교토 서쪽에 있어, 예로부터 벚꽃과 단풍을 감상하던 명승지이다. 헤이안시대에 귀족 별장이 들어선 이래 교토의 대표 관광지가 되었고, 아라시야마 중심을 흘러 지나가는 가쓰라강의 도게쓰교는 아라시야마의 상징이다. 화면을 보자. 강을 따라 흘러내려가는 뗏목에 뱃사람이 둘 있는데 먼 곳을 바라보면서 봄의 햇빛과 물가에 부는 바람을 온몸으로 느끼고 있다. 화가는 어렴풋한 연무를 회색 바림 기법으로 표현했다. 산길에서는 농부가 장작을 등에 지고 가는데, 이는 도게쓰교 일대를 지나는 가쓰라강의 일상 풍경으로, 대각선 구도에 동세가 풍부한 화면을 이루었다.

---

\* '하규가 그렸던 한 모퉁이, 마원이 그렸던 반쪽'이라는 말로, 중국 남송 때 대표적 산수화가 하규와 마원이 창시한 산수화 구도를 말한다. 전체를 그리지 않고 일부분만 그리고도 더 풍부한 효과를 낸 것을 말한다.

1 우타가와 히로시게, 「니혼바시 아침 풍경」
　『도카이도 53역참』 연작, 오반니시키에, 35×23cm, 1833년경, 나고야시박물관 소장

2 우타가와 히로시게, 「간바라 밤의 눈」
　『도카이도 53역참』 연작, 오반니시키에, 35.5×22.7cm, 1833년경, 나고야시박물관 소장

　히로시게는 1837년경 『기소카이도 69역참木曾海道六十九次』 제작에 참여했다. 기소카이도木曾海道(즉 나카센도中山道)는 에도시대 5대 통로의 하나로, 에도에서 출발하여 북서쪽으로 올라가 중부 산간 지역을 지나 간사이의 구사쓰에서 도카이도와 이어지며 구불구불한 산길이 많다. 그해 히로시게의 『도카이도 53역참』을 성공적으로 출판한 출판상 호에이도保永堂가 1835년 에이센에게 기소카이도를 제재로 한 판화 제작을 의뢰했다. 그는 길을 따라 자리잡은 69개 역참을 주제로 삼아 그려달라고 했다. 그러나 에이센은 사고로 1837년 제작을 중단했고, 대신 히로시게가 작업을 이어받았다. 두 화가가 합작하여 개성 있는 풍격을 뚜렷하게 표현했다. 에이센이 인물 표현에 착안하여 짙은 생활의 숨결을 불어넣은 데 반해 히로시게는 적막하고 고요한 화면을 통해 여로의 외로움과 인생의 쓸쓸함을 전달하는 데 중점을 두었다.

　「세바洗馬」는 이 연작의 고전이다. 세바는 지금의 나가노현 시오지리시에 자리잡고 있다. 쇼군 기소 요시마사와 가신이 이곳에서 자주 함께 어울려서 붙여진 이름이다. 화면에는 세바 역참 서쪽의 나라 이카와井川가 표현되어 있다. 보

1

2

1  우타가와 히로시게, 「하코네 호수」
   『도카이도 53역참』 연작, 오반니시키에, 35.5×22.8cm, 1833년경, 나고야시립박물관 소장.

2  우타가와 히로시게, 「미시마 아침 안개」
   『도카이도 53역참』 연작, 오반니시키에, 35.3×22.7cm, 1833년경, 나고야시립박물관 소장.

1

2

1 우타가와 히로시게, 「다마강 추월」
『에도 근교 8경』 연작, 오반니시키에, 36.9×24.9cm, 1837~38, 도쿄 오타기념미술관 소장.

2 우타가와 히로시게, 「아라시야마에 만발한 꽃」
『교토 명소 안내』 연작, 오반니시키에, 35.5×22cm, 1837~38, 도쿄 국립국회도서관 소장.

우타가와 히로시게, 「세바」
『기소카이도 69역참』 연작, 오반니시키에, 37.3×25.2cm, 1837년경, 도쿄 오타기념미술관 소장.

름달 아래 엷은 구름이 끼고 밤기운이 사라지는 중인데 땔감을 운송하는 작은 배와 뗏목이 물을 따라 흘러내려간다. 화가는 먹판과 파란색의 바림 기법으로 우수가 깃든 감상을 물들여냈으니 이는 "자연과 히로시게가 혼연일체가 된 손꼽히는 명작이다".[109]

『60여 개 지방 명소 그림책六十余州名所図会』은 히로시게가 일본 각지의 명승을 제재로 삼은 연작으로, 1853년부터 1856년까지 3년에 걸쳐 제작되었다. 에도를 비롯해 고키시치도五畿七道의 69개 율령국이 있었는데 각 율령국마다 1폭씩 모두 69폭에 목록 1폭을 더하여, 총 70폭이다. 이들 모두 화면을 세로로 길게 구획하여 전경을 확대해 원근의 공간이 어울리게 했고 대담하게 재단해 품격 있는 화면을 구성했다. 그중 『에도 아사쿠사이치江戸浅草市』가 있다. 아사쿠사이치는 에도시대 매월 센소지에서 열리던 정기 시장으로, 연말의 마지막 장

우타가와 히로시게, 「에도 아사쿠사이치」
『60여 개 지방 명소 그림책』 연작, 오반니시키에,
36×24.5cm, 1853, 개인 소장.

을 도시노이치歲市라고 한다. 12월 17~18일에 열렸으며 주로 신년 초승, 신당, 하고이타羽子板 같은 정월 용품을 판매했고 식품과 잡화도 팔았다.

하고이타는 무로마치시대부터 시작된 일종의 놀이 도구로, 점차 사악한 기운을 몰아내고 재난을 피하는 것으로 의미가 변했다. 에도시대에는 인기 가부키 배우를 하고이타에 그리는 것이 유행했으며, 메이지시대 이후 세시에는 하고이타 판매가 점차 주류를 이루어 하고이타이치羽子板市라고 일컫

기도 했다. 지금의 하고이타이치는 도쿄 전통 공예품, 에도 오시에하고이타를 집중 전시하는 대형 행사가 되었다. 화면에서 묘사한 것은 센소지에서 열린 도시노이치 장면으로, 매대가 즐비하고 사람들로 가득해 와자지껄한 모습이다. 호조몬과 오층탑은 운무에 감싸이고, 하늘에는 눈발이 솜처럼 날려서, 화면에 한 가닥 고요미를 더해준다.

히로시게의 말기 작품 『눈·달·꽃』 연작은 「기소지의 산천」 「부요가나자와 핫쇼 야경武陽金沢八勝夜景」 「아와나루토의 풍경阿波鳴門之風景」, 이상 3폭으로 구성되어 순수한 대풍경의 멋이 깃들어 있다. 구도는 전경식 와이드스크린이다. '눈·달·꽃'은 일본 전통 심미 의식을 짙게 드러내며, 자연과 기후, 색채에 대한 일본 민족의 예민한 감각과 무한한 정서가 응축되어 있어 예로부터 문인들이

1

2

3

1  우타가와 히로시게, 「눈—기소지의 산천」
   오반니시키에, 1857, 도쿄 국립박물관 소장.

2  우타가와 히로시게, 「달—부요가나자와핫쇼 야경」
   오반니시키에, 1857, 도쿄 국립박물관 소장.

3  우타가와 히로시게, 「꽃—아와나루토의 풍경」
   오반니시키에, 1857, 도쿄 국립박물관 소장.

시를 짓고 노래를 만들고 그림을 그릴 때 취하는 제재였다. 기소지는 에도 북부 산길의 일부이다. 「기소지의 산천」에는 거대한 설경이 한 폭 가득 담겨 있어, 중국 북송 산수의 기풍이 상당히 남아 있다. 가나자와 8경은 지금의 가나가와현 요코하마시 가나자와구에 자리잡은 명승이다. 「부요가나자와핫쇼 야경」의 밝은 달은 씻은 듯하고, 내려다보는 구도의 가로 방향 선이 탁 트인 시야를 형성하여 만물이 고요에 잠겨 있다. 「아와나루토의 풍경」은 도쿠시마현 나루토시 마고사키와 아와지시마 사이의 나루토해협에서 소재를 취한 것으로 히로시게는 창조성을 발휘해 꽃의 형상을 낭화浪花(포말)에 끌어들였다. 이곳은 해면이 좁아 밀물 때 주기적으로 소용돌이 현상을 보이는 바다 경치로 유명하다.

특히 매년 4월 만조 때는 장관을 이루어 '파도의 꽃'을 통해 활짝 핀 봄꽃을 연상하게 한다.

───                                            ## 『명소 에도 100경』

히로시게가 1856년에 제작하여 1858년 세상을 떠날 때까지 지속했던 『명소 에도 100경』 연작은 최후의 걸작이다. 총 120폭으로, 춘하추동 네 부분으로 나누어 제작했으나 세상을 떠날 때까지 완성하지 못해 2대 히로시게가 보완했다. 그중 몇 폭은 히로시게가 세상을 떠난 지 한 달 뒤에야 출판되어, 이들 작품에도 2대 히로시게의 필적이 남아 있다. 화면은 세로 구도이다. 에도의 일상 풍경을 묘사한 이 그림에서 히로시게는 풍부한 시각으로 다채로운 공간 효과를 빚어냈으며, 투시법과 대상을 확대해 그리는 기법 등으로 극적인 화면을 구성해 야마토에와 흡사한 자연 정감을 펼쳐냈다. 이런 매력이 에도 사람들을 사로잡아 1만 부에서 1만 5000부가 팔렸다.

히로시게는 일본 전통 회화의 부감법을 채택했다. 지평선을 높이 올리거나

우타가와 히로시게, 「가메이도 매화 숲」
『명소 에도 100경』 연작, 오반니시키에, 36.7×26.2cm, 1857, 도쿄 에도도쿄박물관 소장.

낮추어 큰 면적의 공백을 경물과 대비시켜 재미있는 구도를 빚어냈다. 그는 전경의 물상을 극도로 확대하여 화면 테두리에 의해 잘려 나가게 하여 깊이감을 추구했다. 예를 들면 「가메이도 매화 숲龜戸梅屋舗」의 경우 세부를 극도로 확대하고, 아름다운 풍경을 원경 처리하는 기법으로 당시의 풍경 판화에 중대한 영향을 미쳤다. 이후 메이지시대 일본 유화 그리고 프랑스 인상파에도 영향을 미쳤다.

히로시게는 변화다단한 시각으로 대상을 관찰했고 기발한 구도 운용에 뛰어나 에도 촬영사로 일컬어졌다. 「후카강 스사키 10만 평」에서는 거대한 독수리가 날개를 펼치고 황량한 들판을 내려다보는데, 예리한 눈매와 분출하는 생명력 그리고 불모의 대지가 서로 대조를 이루었다. 독수리 발톱은 비록 크기는 작지만 순흑색純黑을 표현하기 위해 아교를 사용해 인쇄했다. 먹물 안에 니카와스이膠水라고 하는, 아교 녹인 물을 섞어 스며들게 하면 마른 이후 광택이 생겨나 견고한 금속성 질감이 느껴진다. 깃털에는 기라즈리 기법을 사용하고, 독수리 부리에는 은가루를 첨가하여, 거대한 독수리를 박력 있게 묘사함으로써 화조화에도 일가를 이루었음을 드러냈다.

후카강 스사키는 에도시대에 인공 매립해 조성한 땅으로, 1723년부터 3년간 밭 10만 평(약 33만 제곱미터)을 조성했다. 토질이 좀 떨어져서 바쿠후는 이곳에 주전장鑄錢場*을 세웠다. 이 일대에서는 보소반도에서 미우라반도까지의 경치와 에도만 전경을 바라볼 수 있다. 지평선 먼 곳이 간토의 명산 쓰쿠바산으로, 이바라키현 쓰쿠바시 북쪽에 자리잡았다. 또 쓰쿠바산 신사 서쪽의 난타이산(해발 871미터)과 동쪽의 뇨타이산(해발 877미터)으로 구성되어 '시호紫峰'이라는 아칭이 있으며 사람들은 "서쪽에는 후지, 동쪽에는 쓰쿠바"라고들 했다.

---

\* 동전을 주조하는 공장.

1   우타가와 히로시게, 「후카강 스사키 10만 평」
     『명소 에도 100경』 연작, 오반니시키에, 35.3×23.8cm, 1857, 도쿄 에도도쿄박물관 소장.

2   우타가와 히로시게, 「아사쿠사 긴류잔」
     『명소 에도 100경』 연작, 오반니시키에, 36×24.5cm, 1857, 도쿄 에도도쿄박물관 소장.

「아사쿠사 긴류잔」의 센소지는 에도의 명사찰로, 도쿄에서 가장 오래된 사원이다. 『센소지의 유래』에 따르면, 628년 미야코강(지금의 스미다강)에서 물고기를 잡던 히노쿠마노 하마나리, 다케나리 형제가 그물에서 관음상을 하나 발견하였다. 그런데 형제의 주인 하지노 나카토모가 이 관음상에 절을 하고 출가한 후에 관음상을 다시 사원에 공양함으로써 센소지가 들어서게 되었다. 센소지는 원래 천태종에 속했다가, 제2차세계대전 이후 성관세음종의 총본산이 되었다. 이 관음은 아사쿠사 관음 혹은 아사쿠사 관음보살이라고 통칭한다. 화면을 통해 후우라이진몬(통칭 가미나리몬)에서 니오몬(산몬)과 오층탑의 설경을 조

망할 수 있다. 화가는 조가비를 태워서 만든 백색 안료인 호분을 풀에 섞어 하케刷毛*를 사용해 눈 날리는 효과를 냈다.

「가메이도덴진 경내」에 묘사된 덴진샤는 오늘날 도쿄도 고토구 가메이도에 있는 신사로, 헤이안시대 귀족이자 학자, 한시 작가, 정치가였던 스가와라 미치자네를 모시는 곳이다. 그는 천신天神으로 받들어졌다. 1646년, 미치자네의 후손인 규슈 다자이후 덴만궁의 신관 스가와라 오토리이 노부스케가 에도 혼조 가메이도무라의 덴진쇼시天神小祠에서 다자이후 덴만궁의 신목神木 '도비우메飛梅'로 조각한 미치자네상에 제사를 모셨다. 바쿠후 4대 쇼군 도쿠가와 이에쓰나가 수호신에게 제사를 지내기 위해 현재의 신사 구역을 기증했다. 1662년, 다자이후 덴만궁을 모방하여 신사, 누문, 회랑, 신지이케心字池**, 반원 형태의 다이코바시 등을 짓고, 아즈마자이후 덴만궁 혹은 가메이도자이후 덴만궁이라고 하였다. 오늘날에는 가메이도덴진샤라고 한다. 미치자네는 학문의 신으로 추앙받아 매년 1~2월 시험 기간 주말에는 미치자네의 가호를 빌며 소원을 적어 내는 수험생으로 경내가 가득찬다. 4월 말 5월 초에는 경내에 자등화가 활짝 피는데, 에도시대 덴진샤는 자등화의 명승지였다. 화면 전경의 자등화 시렁과 뒤쪽의 다이코바시 그리고 물속 그림자는 이 연작에서 가장 화려한 화면을 구성한다.

「오하시 아타케의 소나기」의 오하시는 신오하시新大橋라고 일컬어지며, 1693년에 건설되었고, 하마초의 야노쿠라와 후카강 야구라를 연결한다. '구라倉'라는 글자가 들어간 이 두 곳에 바쿠후의 식량 창고가 있었으며, '야노오쿠라'라고도 한다. 맞은편에 있는 안岸은 아타카安宅로, 1635년 바쿠후가 건조한

---

\* 우리말로는 귀얄인데, 풀이나 옻을 칠할 때에 쓰는 솔의 하나로 주로 돼지털이나 말총을 넓적하게 묶어 만든다.

\** '心'자의 초서草書 모양으로 만들어진 일본 정원의 연못.

우타가와 히로시게, 「가메이도덴진 경내」
『명소 에도 100경』 연작, 오반니시키에, 36×23.5cm, 1857, 개인 소장.

우타가와 히로시게, 「오하시 아타케의 소나기」

『명소 에도 100경』 연작, 오반니시키에, 36.7×25cm, 1857, 도쿄 에도도쿄박물관 소장.

호화로운 고자부네御座船*가 정박하여 아타케마루安宅丸라는 이름이 붙었다. 히로시게는 여름 저녁 소나기가 내리는 정경을 묘사했는데, 사람들이 큰 다리를 바삐 오가고, 오렌지색 다리와 보랏빛 안개의 원경이 색채대비를 이루었다. 빗줄기가 빽빽하게 퍼붓는 가운데 뗏목 한 척이 느긋하게 내려오고 있다. 다리와 하안이 화면을 비스듬히 가로질러 삼각형 구도를 이룸으로써, 소나기를 맞는 사람들의 불안한 심리를 드러낸다. 최근 복각 연구가 진전되어 서로 다른 각도의 빗줄기 선은 두 조각판을 겹쳐 찍어낸 것임이 밝혀졌다. 이 작품은 반 고흐가 모사한 작품「빗속의 다리」로도 널리 알려져 있다.

## 조몬식과 야요이식 산수 정서

호쿠사이와 히로시게의 풍경 판화에서 에도 미술의 변화를 볼 수 있다. 이런 변화는 근대 서양의 인문 사상의 영향을 받아 일어났다. 야마토에와 쇼헤이가의 이상화된 장식화 기법이 실제 자연 풍경을 사실적으로 묘사하는 기법으로 바뀌어간 것이다. 이는 인물화의 사실적 기법과 공통된 점이 있다. 호쿠사이와 히로시게가 서양화의 투시원근법과 자연광 표현의 영향을 받긴 했지만, 우키요에 풍경화가들이 서양의 사실주의 기풍을 받아들인 것은 아니었다. 자연에 대한 일본인의 친근한 감정은 여전히 작품에 남아 있었고, 우키요에 풍경화가들은 새로운 풍격을 개창했다. 또 한편 서양 회화 기법을 빌려 새 영역을 개척했는데 일본식 조형 취향과 미학 이상을 서양에 전파하기도 했다.

사람들은 풍경화가를 거론할 때 호쿠사이와 히로시게를 입에 올리지만, 두 사람의 기질은 뚜렷이 구분된다. 호쿠사이의 회화는 힘이 충만한 반면 히로시

---

\* 귀인이 타는 배.

게의 판화에는 서정성이 풍부하다. 일본의 문학가이자 시인인 나가이 가후는 「우키요에 산수화와 에도 명소」라는 글에서 다음과 같이 말했다.

"호쿠사이의 화풍은 강렬하고 단단하며 히로시게는 부드럽고 조용하다. 사생으로 말하자면, 히로시게의 기교가 호쿠사이보다 더욱 치밀하다. 더불어 호쿠사이의 스케치보다 더 뚜렷하고 명쾌하다. 문학 형식으로 비유하자면, 호쿠사이의 작품이 화려한 형용사를 많이 사용한 기행문이라면, 히로시게의 작품은 섬세하고 평온하며 조근조근 서술하는 문장이다. 이로 인해 호쿠사이의 전성기 걸작은 일본의 정취를 특별히 구현한 것 같지 않고, 반대로 히로시게의 작품에서 전형적인 일본 풍정과 순수한 향토 감각을 더 많이 느낄 수 있다. 호쿠사이의 산수화는 사실 묘사에 머물지 않으며 항상 남다른 감각으로 사람들을 놀라게 한다. 반대로 히로시게는 시종일관 냉정하고 따라서 약간 단조롭지만 그렇다고 변화가 없지는 않다. 호쿠사이가 폭풍, 뇌우와 번개, 급류를 빌려 산수에 즐겨 움직임을 부여한다면 히로시게는 비, 눈, 달과 색 그리고 찬란하게 빛나는 별빛 아래 편안하고 조용한 야경을 통해 한적한 분위기를 자아낸다. 호쿠사이 산수화의 인물은 쉼없이 부지런히 일하는데, 히로시게 그림의 여행객은 말 타고 삿갓 쓴 채로 피곤해서 졸고 있다. 두 대가의 작품에 드러난 서로 다른 경향은 두 사람의 상반된 성정을 고스란히 보여준다."

나가이 가후는 청신한 단어와 형상의 비유로 히로시게와 호쿠사이의 기질 차이를 말했다. 사실 이는 생활환경의 차이에 얼마간 기인한다. 호쿠사이는 집안 형편이 곤궁하여 항상 평민 지역에서 방랑하는 기질이 생겨났고, 히로시게는 소년 시절 부모를 잃었지만 줄곧 에도성 소방대원으로 일하며 생계를 꾸려갔다. 바쿠후 직원이라는 신분은 품성에 영향을 끼치지 않을 수 없었다. 이는 그들의 만년에 이르도록 영향을 미쳤으니 호쿠사이는 숨이 끊길 때까지 화업에 대한 불만과 생존에 대한 갈망을 드러냈고, 히로시게는 60세에 삭발하고 불문

에 귀의하였다. 만사를 조용하고 평온하게 받아들이려는 히로시게의 마음과 어느 것에도 굴복하지 않으려는 호쿠사이의 정신이 선명하게 대조된다.

"히로시게는 비록 호쿠사이가 개창한 우키요에 풍경 판화 기법을 계승했지만, 바쿠후 하급 관리를 아버지로 두어 기질이 온화했다. 이로 인해 니시키에 연작 『도토 명소』 『도카이도 53역참』 같은 풍경 묘사에서 호쿠사이와 다른 매력을 드러내게 된다. 기이한 환상이 충만한 동적 세계에서 풍부한 서정성을 포함한 정적 세계로 전환한 것이라 할 수 있고, 조몬식과 야요이식의 대비라고 할 수도 있다.[110] 호쿠사이와 히로시게는 우키요에의 가장 정채로운 풍경 판화를 세상에 내놓았으니, 다양한 자태의 후지산 연작과 졸졸 흐르는 시냇물 같은 옛 도카이도 풍정이 우키요에의 최후를 찬란히 빛냈다.

## 6. 화조화

미인화, 가부키화, 풍경화에 비해 우키요에의 화조화 수량은 적은 편이다. 하지만 나중에 동식물에 대한 일본인 특유의 관찰과 표현 기법이 유럽으로 건너가 동양의 심미 취향이 신예술운동의 조류에 녹아들었다.

—————— **호화롭고 전아한 교카 그림책**

1683년에 나온 그림책 『화조회화』는 모로노부의 유일한 화조화 작품집으로, 우키요에 역사에서 가장 이른 시기에 나온 화조화이다. 그는 1680년대 후기 육필화로 『화조풍속화첩』을 제작했다. 여기에는 뚜렷한 고전 풍격이 있으며 기본적으로 가노파의 구도, 용필, 착색 기법을 살필 수 있다. 나중의 도리이파 화가

들도 동물, 식물, 화훼를 주제로 한 판화를 제작하였으니, 「눈 내린 대나무 위의 참새」 「매화와 금계」 「당사자 모란도」 등이다. 니시키에가 발명되어 자연의 풍부한 색채를 표현하는 화조화에 유리한 상황이 조성되었다. 또한 가라즈리 등의 기법을 응용함으로써 화조화 질감의 표현 효과가 풍부해졌다.

하루노부도 「고양이와 나비」 같은 화조화 작품을 소량 제작했다. 같은 시기 고류사이의 화조화도 언급할 가치가 있으니, 「백모란과 모설」 「빗속 소나무의 매」 「수선화와 개」 등이다. 제재에서 구도, 용필에 이르기까지 가노파에서 비롯한 중국화 풍격을 볼 수 있고, 전통 회화를 본받아 계절감이 묻어난다.

구보 순만은 뛰어난 교카 그림책을 여럿 내놓았다. 1789~1800년 교카가 성행함에 따라, 제작 기법이 발전하여 종류가 다양하고 색채가 아름다운 그림책

1

2

1 스즈키 하루노부, 「고양이와 나비」
　주반니시키에, 24.8×19.8cm, 18세기 후기, 런던 빅토리아박물관 소장.

2 이소다 고류사이, 「백모란과 모설」
　『견립초목 8경』 연작, 주반니시키에, 24.8×17.6cm, 18세기 후기, 런던 빅토리아박물관 소장.

구보 슌만, 「나비떼 화보」
이로가미스리모노, 1789~1818, 벨기에
왕립미술관 소장.

이 바쿠후 말기까지 만들어졌다. 슌만은 교카 그림책의 탄생 초기부터 제작에
관여하여, 고증에 따르면 손수 제작한 교카 삽화가 400~500폭에 이른다.[111]
슌만 작품의 특징은 화면이 텅 비어 있고 긴즈리, 가라즈리 같은 세밀한 기법을
구사했으며 호화롭고 사치스러운 효과를 추구한 데 있다. 우키요에 화조화는
이러한 교카 그림책에서 새로운 면모를 보였다.

우타마로는 화업 초기에도 뛰어난 화조화를 내놓았다. 이 걸출한 우키요에
대가는 미인화에 뛰어났을 뿐 아니라 곤충과 화초를 제재로 한 교카 그림책 역
시 품위 있게 그려내 일본 회화에 큰 영향을 미쳤다. 1786년작 교카 그림책 『에
혼 에도스즈메』는 우타마로가 최초로 화조를 제재로 삼아 그린 것이다. 그해
막 우키요에 화계에 들어선 우타마로는 출판상 주자부로의 정성어린 기획에
힘입어 교카 그림책을 돌파구로 삼아 화계에서 입신하고자 했다. 1786년부터
1790년까지 5년 동안 14종 총 25권 그림책을 연속 출판하여, 작품이 총 170폭
을 넘어섰다.[112] 그중 『에혼 무시에라미』 『조석의 선물』 『모모치도리 교카아와

1  기타가와 우타마로, 『에혼 무시에라미』 중 채색 인쇄 교카 그림책 2권
   27.1×18.4cm, 1788, 영국박물관 소장.

2  기타가와 우타마로, 『조석의 선물』 채색 인쇄 교카 그림책 1첩
   27×18.9cm, 1789, 영국박물관 소장.

세』 3부가 정수라고 할 만하여, 우타마로는 교카 그림책 화조화 분야에서 자신
의 지위를 굳건히 했다.

　『에혼 무시에라미』는 1788년 정월에 간행되었다. 화초와 곤충을 그린 기법은
하이쿠 그림책 화가 가쓰마 류스이가 1762년 간행한 그림책 『야마노사치山之幸』
와 1765년 간행한 그림책 『우미노사치』까지 거슬러올라간다. 삽화로서 우타마
로 판화의 매력은 이미 교카 자체를 넘어선 경지에 이르렀다. 화면의 구성은 송
원대 초충도의 품격이 있고, 정치하고 사실적인 기법과 따뜻한 감정 표현은 전
통 야마토에와 일맥상통한다.

　『조석의 선물』에서는 맨 앞과 맨 뒤 2폭에 도입부와 결말을 알리는 형식으로
인물이 출현한다. 이 점을 제외하면 나머지 34폭은 각종 패류와 해초를 제재로
하여, 36수 교카와 하나하나 대응한다. 그림과 문장이 풍부한 교카 그림책에
애호가들은 흥분했으며 "아름다움과 고귀함을 하나로 모은 우타마로의 정미한
회화를 배경으로, 당대를 대표하는 교카시의 36수 교카를 모은 초호화 구성은
완미한 장식이 응축된 중세 귀족들의 와카슈를 연상하게 했다. 고전형식을 현

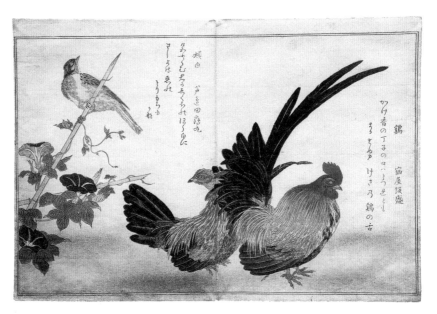

기타가와 우타마로, 『모모치도리 교카아와세』채색 인쇄 교차 그림책 2첩
25.5×18.9cm, 1790년경, 영국박물관 소장.

대적인 놀이에 부여하기를 좋아했던 덴메이 연간 사람들에게는 의심할 바 없이 가장 좋은 선물이었다".[113] 다만 화면구성이 아직은 미숙하고, 글씨와 그림의 어우러짐이 자연스럽지 않아 이를 좀더 개선해야 했다.

『모모치도리 교카아와세』연작은 새를 주제로 한 교카 그림책으로 색채가 화려하다. 다양한 조류의 여러 자태를 묘사했는데 선묘와 색을 정교하게 배합해 새의 깃털 질감을 잘 표현했다. 이렇게 대상을 사실적으로 묘사한 그림은 드물었는데, 특히 우키요에 판화에서 매우 두드러졌다. 책 전체가 15폭 그림으로 구성되어 있고, 1폭에 두 종류 새를 그렸다. 우타아와세歌合는 두 조로 나뉜 교카시가 마주 보고 교카를 읊어 승부를 가리는 놀이이자 문예 강평회이다.

화조화는 풍경화와 더불어 융성했으며, 대표자는 호쿠사이와 히로시게이다. 호쿠사이의 화조화 대표작은 1834년 전후 출판된 두 세트의 『화조계열花鳥系列』 서화첩으로, 하나는 큰 판형의 가로 구도이고 다른 하나는 중간 판형 세로 구도이다. 비교적 높은 평가를 받은 전자는 화면이 간결하고 대상이 선명히 묘사되었는데, 그중 「양귀비」와 「모란과 나비」가 가장 뛰어나다. 「양귀비」의 화면은

1

2

3

1 가쓰시카 호쿠사이, 「양귀비」
  『화조계열』 연작, 오반니시키에, 1833~34, 도쿄 스미다호쿠사이미술관 소장.

2 가쓰시카 호쿠사이, 「모란과 나비」
  『화조계열』 연작, 오반니시키에, 38.2×24.8cm, 1833~34, 도쿄 국립박물관 소장.

3 가쓰시카 호쿠사이, 「피리새와 늘어진 가지의 벚나무」
  『화조계열』 연작, 주반니시키에, 25.1×18.2cm, 1834, 도쿄 국립박물관 소장.

동세가 뚜렷하여, 바람에 흔들리는 꽃송이와 가지, 잎에서 활발한 방향성과 구성 의도를 읽을 수 있다. 또한 명쾌한 배색은 근대 회화의 특징을 보여준다. 「모란과 나비」에 나오는 나비의 접힌 양 날개는 바람 느낌을 생동감 있게 재현하고, 세밀한 꽃송이가 전체적인 운동감과 호응하며, 충만한 화면이 단정하고 고귀하며 온화한 모란의 성격을 실감나게 전달한다.

중간 폭 세로 구도의 서화첩은 화면에 하이쿠와 중국 고전 시사를 더한 것이 특징으로, 세밀한 묘사와 짙은 색채가 호응하여 중국 고전 화조화의 신운이 담겨 있다. 「피리새와 늘어진 가지의 벚나무」는 호쿠사이 화조화의 대표작으로, 활짝 핀 벚꽃 가지가 화면 위쪽에서 아래로 늘어져 짙은 남색 배경 아래 매우 눈부시다. 피리새는 에도 민중에게 익숙한 새로 휘파람 같은 소리를 낸다. 일본 민중은 예로부터 이처럼 섬세하고 슬프고 쓰라린 정조를 띤 새소리를 좋아했다. 피리새가 지저귈 때 두 다리를 교대로 들어올렸기 때문에 에도시대에는 고토도리琴鳥라고 부르기도 했다. 화면에는 또한 하이카이 작가 유키미의 하이쿠를 썼으니, 새벽 벚꽃과 이슬에 젖은 새라는 뜻이다. 경치 묘사와 감정 표현을 함께 녹여낸 경지라고 할 수 있다.

「등나무에 할미새」는 소박하면서도 장인의 마음이 깃든 작품이다. 과장되게 늘린 곧은 꼬리날개와 둘둘 말려 늘어지는 꽃가지가 선명한 대비를 이루면서도 교묘하게 하나로 연결되어 현대 평면 디자인의 구성미를 느낄 수 있다.

호쿠사이의 근엄한 조형, 사실적 표현과 비교하면 히로시게의 화조화는 풍경화와 거의 비슷하다. 히로시게는 감정이입과 화면의 정취를 더욱 중시하였으니, 이는 하이카이의 계절감에서 비롯된 기풍이다. 한결같이 점잖고 우아한 성격으로, 지금까지 남아 있는 화조화가 600점이 넘으니[114] 질과 양에서 제1인자라고 할 수 있다. 세로로 긴 화면에서는 귀여운 작은 동물이 의인화되어 사람 같은 움직임과 표정을 보인다. 예를 들면 「겨울 동백나무와 참새」에서는 날아가

가쓰시카 호쿠사이, 「등나무에 할미새」
『화조계열』 연작, 주반니시키에, 25.8×18.6cm, 1834, 도쿄 국립박물관 소장.

우타가와 히로시게,
「겨울 동백나무와 참새」
오단자쿠니시키에,
37.2×17.7cm, 1832~34,
도쿄 국립박물관 소장.

1

2

3

1   우타가와 히로시게, 「달과 기러기」
    주단자쿠니시키에, 37.8×12cm, 1830~44, 파리 요시우메동양미술관 소장.

2   우타가와 히로시게, 「메추라기와 양귀비」,
    주단자쿠니시키에, 35.1×13cm, 1830~44, 제노바동양미술관 소장.

3   우타가와 히로시게, 「달밤 토끼」
    주단자쿠니시키에, 37.7×12.8cm, 1830~44, 도쿄 국립박물관 소장.

는 참새 두 마리의 활발한 표정이 눈 쌓인 추운 겨울 풍경에 따뜻한 기운을 불어넣고, 윤곽선을 약화시킨 몰골법이 꽃송이 조형을 더욱 날렵하게 하며, "까마귀 솔개는 먹이를 다투고 참새는 둥지를 다투어, 비바람 몰아치는 연못가에 홀로 서 있구나"라는 시제가 감정과 의미를 절절하게 전달한다. 「메추라기와 양귀비」는 화면구성과 의경 조성 측면에서 뛰어난 작품이다. 활짝 핀 양귀비꽃과 고개를 들고 바라보는 메추라기가 따뜻하게 조응하고, 하이쿠 "밀밭 메추라기 가을을 꿈꾸며 지저귀네"라는 노랫말은 이런 정서와 경치를 생동감 있게 서술했다. 「가을 달」의 대각선 구도 등에서는 린파 풍격의 영향과 마루야마시조파 円山四条派 육필 화조화를 참조한 흔적을 볼 수 있다. 「달밤 토끼」 「원앙」 같은 작품은 풍부한 계절감을 표현했을 뿐 아니라 보통 화조 판화에서 볼 수 없는 시의가 충만하다.

## 7. 현대의 우키요에를 향하여

메이지시대(1868~1912)에 에도는 도쿄로 개칭되어 일본의 새로운 수도가 되었다. 19세기 말, 도쿠가와 바쿠후가 막을 내림에 따라 우키요에 역시 쇠미해졌는데 이는 우연이 아니다. 바쿠후의 최후 10년간, 새로운 바람이 불어 에도 시민의 심미 취향을 일신했고, 미국의 동인도양 함대가 200여 년간 닫혀 있던 일본의 문을 열었다. 다른 한편, 메이지 유신 이후의 일본 정부는 '전면 서양화' 정책을 추진하여, 문명개화의 조류가 우키요에 제작에 깊이 영향을 끼쳤다. 비록 많은 우키요에 출판상과 화가가 제작과 판매를 계속했지만, 당시 서양의 신문명을 보여주는 도시 요코하마가 등장해 새로운 유행을 불러일으켰다. 밀물처럼 쏟아져들어온 이국 풍정이 사회 문화 면에서 큰 관심을 끌어 '요코하마 우

3대 우타가와 히로시게, 「요코하마 해안 철도 증기차」
오반니시키에, 1873, 요코하마 개항자료관 소장.

키요에'가 등장했다. 이는 '문명 개화 그림'이라고 불렸으며, 증기기관차, 철로, 서양식 건축 같은 근대 문명의 산물이 우키요에에도 나타나기 시작했다. 이는 막다른 골목에 다다른 우키요에에 신천지를 열어주어 화가들은 새로운 제재를 채택하고 서양의 제작 기법을 받아들였다.

<div align="right">

## 가와나베 교사이
</div>

메이지시대 중후기에 활동한 가와나베 교사이河鍋暁斎에 대해 19세기 독일 학자 에르빈 발츠는 "현존하는 일본 최고의 화가이며" "웅대한 구상, 웅혼한 화면 효과 등은 필적할 화가가 없다"[115]라고 찬사를 보냈다. 교사이는 바쿠후 관리의 가문에서 태어나, 7세에 구니요시 문하에 들어가 그림을 배우고, 2년 뒤 가노파 화가로 전향했다. 1859년 전후 교사이狂斎라고 자칭하면서 판화와 육필화 우키요에를 발표하여 주로 시사풍속화, 풍자화, 망가 등을 그렸다. 교사이의 화면은 발츠가 형용한 것처럼 스케일이 장대하고 격정이 넘쳐서 구니요시의 풍채를

지녔다.

「지고쿠 다유와 잇큐」는 일본 회화의 전통 제재이다. 잇큐 소준一休宗純은 무로마치시대 임제종 다이토쿠지파大德寺派의 승려이자 시인으로, 잇큐 이야기의 원류로 유명하다. 전설에 따르면 새해 첫날 해골을 꽂은 대나무 막대를 손에 들고 교토의 이 거리 저 거리를 다니면서 인간세상의 생사무상을 간파하고 생사와 유무의 한계를 초월하라고 가르쳤다. 지고쿠 다유地獄太夫는 오사카부 사카이시 다카스마치 가가이의 오이란으로, 전설에 따르면 어릴 때 산적에게 붙잡혔는데 미모가 빼어나 기녀로 팔려갔으며, '지고쿠'라는 이름은 『헤이케 모노가타리』의 기오실총祇王失寵 이야기에서 따왔다. "현생의 불행은 전생의 행위에서 기인한다"라고 믿어 스스로 지고쿠(지옥)라는 이름을 붙였다 한다. 선종의 형

식화에 반대한 것으로 유명한 잇큐 소준이 어느 날 다카스마치 가가이를 방문하여 지고쿠 다유와 기지 있는 와카 대결을 하는데 나중에 다양한 이야기로 꾸며져서 널리 전해진다. 잇큐는 지고쿠 다유의 아름다움과 총명함에 탄복하여, 두 사람은 사제 관계를 맺는다. 교사이의 작품에서는 초기 일본화의 견본을 볼 수 있다. 지고쿠 다유 주위에서 잇큐와 해골들이 부서진 샤미센 연주에 맞추어 즐겁게 광무를 추고 와후쿠를 휘감은 지옥업

가와나베 교사이, 「지고쿠 다유와 잇큐」
견본 착색, 147×69cm, 1880년대, 개인 소장.

화[116]는 붉은 산호 문양으로 변했다. 행과 불행, 성과 속, 삶과 죽음이 단지 손바닥 뒤집는 관계에 불과하다. 천하를 뒤흔들 미모의 여인이든 파계승이든 똑같은 해골이다. 교사이의 붓에서 지고쿠 다유는 평온한 미소를 드러내고, 세간의 무상함을 축복하고 있다.

일본 사회가 중대한 전환점에 이르러 근대 자본주의 공업 체계가 신속히 들어섰고 효율이 떨어지는 민간 수공업 작업장은 급속히 사라져갔다. 우키요에 역시 예외가 아니어서, 새로운 기법과 양식으로 확장하지 못하고 예술성도 떨어져 메이지시대 중기(19~20세기 교차 시기)에 쇠퇴의 길로 들어섰다. '메이지 우키요에 3인'으로 불리는 도요하라 구니치카豊原国周, 쓰키오카 요시토시月岡芳年, 고바야시 기요치카小林清親가 우키요에와 근현대 일본화를 잇는 교량이 되었다.

## '메이지의 샤라쿠' 도요하라 구니치카

구니치카는 "그림은 비록 호쿠사이에 미치지 못하지만 이사한 횟수는 그보다 더 많다"라고 말할 정도로 '당장 오늘도 넘기지 못할 만큼 가난한' 전형적인 에도 사람이었다. 집안은 가난하였으나, 성격이 호방하고 남을 돕기를 즐겼다. 우

타가와파의 제자로, 구니사다를 스승으로 모셨다. 1854~59년 화업을 시작하여 주로 가부키화 제작에 종사했다. 파란만장한 인생 역정과 달리 에도 말기 우키요에 양식을 최후까지 견지하여 선명한 개인 풍격을 형성했다. 홍수처럼 밀려오는 신문명

도요하라 구니치카,
「5대 오노에 기쿠고로가 연기하는 시바타 가쓰이에」
오반니시키에, 1869, 가나자와현립역사박물관 소장.

이 전통 우키요에에 크나큰 충격을 주던 메이지 초기였다. 구니치카가 1869년에 발표한 30여 폭의 야쿠샤 오쿠비에 연작은 널리 호평받았고, 메이지의 샤라쿠라 일컬어졌다. 대표작은 「5대 오노에 기쿠고로가 연기하는 시바타 가쓰이에」로, 화면에서 새로운 시대 풍모를 뚜렷이 볼 수 있고, 색채대비가 강렬하며, 특히 배경에 수입 염료 '메이지 베니'를 사용했다. 이는 당대의 전형적 특징이다. 화면 사방에는 배우의 가몬이 장식되어 있다. 비록 구니치카는 샤라쿠의 풍격을 이어받았지만, 인물 형상은 과장 변형되어 상당히 재미있다. 그러나 전체 조형이 도안화로 나아간데다 색채 역시 지나치게 선명하여 약간 생경하다. 이후 오반쓰즈키에 양식으로 배우 반신상을 표현했는데, 이는 구니치카가 창안한 양식으로 충만한 구도에 시각 효과가 강렬하다. 가부키화의 최후 풍경을 보여준다고 할 수 있다.

## 쓰키오카 요시토시

요시토시는 1850년경 구니요시의 제자가 되어 무샤에, 역사화를 비롯한 스승의 제재를 이어받아 1853년 첫 작품 「분지 원년 바다에 떨어지는 헤이케 일가」를 발표했다. 사람들의 호기심을 만족시키기 위해 중일 양국의 민간 기담괴문奇談怪聞에 근거하여, '잔혹한 그림'이라 불리는 피 튀기는 장면을 표현한 작품들을 제작했다. 1865년 발표한 『와칸햐쿠 모노가타리和漢百物語』 연작, 『현세 의협전』과 이듬해의 『아름답고 날랜 수호전』 『유명한 28개의 글귀』 등은 바쿠후 말기 불안정한 사회현상과 정치적 상황이 반영된 작품이다. 요시토시는 1872년 전후부터 구니요시 풍격의 무샤에에서 벗어나, 서양화의 사실주의 기법을 받아들여 합리적인 풍격을 갖춘 모노가타리에로 나아갔다. 많은 역사 이야기와 시사 뉴스를 제재로 삼았고, 1885년 비로소 몇몇 미인화 가작과 오반 2폭 판화

쓰키오카 요시토시, 「달 아래 피리를 부는 후지와라노 야스마사」
오반니시키에, 각 38.5×27cm, 1883, 지바시미술관 소장

연작을 발표한다. 그중 『달의 100가지 모습』은 요시토시 풍격의 집대성이라고
할 만하니, 근대적 풍격의 구도에 서정적 시의가 깃들어 있다. 대표작 「달 아래
피리를 부는 후지와라노 야스마사」는 고요하고 우아할 뿐 아니라 담담하고 서
글픈 분위기가 가득하여, 시대 전환기 인생의 쓸쓸함과 세태의 무상함을 구현
했다.

## 고바야시 기요치카의 '광선화'

기요치카는 무가 출신으로 뒤늦게 화업에 들었다. 1868년 가족을 따라 외지로
나갔다가 1874년에야 도쿄로 돌아와 회화를 생업으로 삼았다. 1876년 연작 판
화 『도쿄 명소』를 처음 발표하였는데, 그중 「도쿄 긴자거리 니폰사」 「비 내리
는 도쿄 신오하시」에서는 서양화의 (광선의 방향에 따른) 명암대비 기법을 흡수
하고 석판화와 동판화 기법을 빌려와 근대도시 도쿄의 풍정을 표현했다. 이 작
품에 선보인 미묘한 빛의 느낌은 새로운 양식을 일으켰다. 기요치카의 작품은

일세를 풍미했으며 광선화光線画로 일컬어졌다. "우키요에의 역사는 기요치카가 세상을 떠남에 따라 막을 내렸다"[117]라는 평이 나올 정도이나, 사실 기요치카는 정통 우키요에 화가가 아니라 독학으로 일가를 이루었다. 당시 요코하마의 영국 화가 찰스 워크먼에게 유화를 배웠다는 설이 있는데, 이를 입증할 방법은 없다. 하지만 작품에서 표현한 빛과 그림자 효과로 볼 때 서양화를 상당히 연구했다는 사실을 어렵지 않게 알 수 있다. 기요치카의 광선화가 세상에 나올 때 인상파는 파리에서 두번째 전시회를 열었다. 기요치카 화면의 가장 큰 특징 역시 윤곽선이 없고 명암 변화로 형상을 빚어냈다는 점이다. 제재 면에서 당시의 가이카에開化絵, 즉 개화 그림과 호응할 뿐 아니라, 기법을 창신하여 더욱 풍부한 의취를 전달한다. 새로운 기법으로 묘사한 도쿄의 '명소'에는 지난 에도 시절에 대한 그리움이 넘쳐흐른다.

　기요치카는 말년에 전통 판화와 또다른 제재를 채택하였다. 그리하여 일반

고바야시 기요치카, 「비 내리는 도쿄 신오하시」
『도쿄 명소』 연작, 오반니시키에, 35×23.9cm, 1876, 야마구치현 리쓰하기미술관 우라가미기념과 소장.

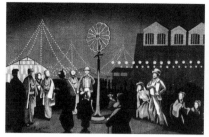 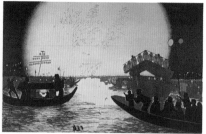

1   고바야시 기요치카, 「제1회 국내 권업박람회 가스관」
    『도쿄 명소』 연작, 오반니시키에, 37.1×24.9cm, 1877, 지바시립미술관 소장.

2   고바야시 기요치카, 「료코쿠 불꽃놀이」
    오반니시키에, 36.8×24.4cm, 1880, 도쿄도립도서관 소장.

화가와 화풍이 구별되고 작품에는 우키요에 흔적이 뚜렷하다. 1884년에는 히로
시게가 『명소 에도 100경』에서 사용한 기법을 모방하여 『무사시 100경』 연작
을 제작했다. 전경을 극도로 확대하고 대상을 과감히 절단하고 서정성이 넘쳐
히로시게의 풍격을 연상시킨다. 그래서 '메이지의 히로시게'라 불리기도 했다.
1896년의 『도쿄 명소 진경의 안쪽』은 기요치카의 마지막 풍경 판화로, 원래
12폭을 기획했는데 3폭만 완성하였다. 그중 「음력 2월」은 3폭이 연속되는 구도
로 스미다강의 설경을 표현했는데 화면의 정조가 멀고 아득하다. 비록 후기 작
품은 제재에서 기법까지 전통 우키요에로 회귀하는 추세를 보였지만, 화면에
색채와 공기를 담아 근대 회화의 특징을 드러냈다. 기요치카는 이전의 업적을
계승하고 이후의 길을 연 화가로, 수백 년간 커다란 변화를 거친 우키요에가 그
를 통해 일본 현대 판화와 연결될 수 있었다.

제6장

# 구미를 석권한 자포니즘 열풍

1860년부터 1910년 전후까지 약 50년간 우키요에를 앞세운 일본 공예미술이 구미 예술에 엄청난 영향을 미쳤는데 이를 '자포니즘'이라고 한다. 일본 공예미술은 1867년 파리 만국박람회에 나타나 유럽 대륙에 일본 열풍을 불러일으켰다. 동양 예술이 처음으로 서양 예술과 직접 만나 현대화에 커다란 영향을 미친 것이다. 단순하고 평면적인 채색, 섬세하고 유려한 선, 간결하고 명쾌한 형상은 고대 그리스 이래 이성주의에 바탕을 두었던 서양미술과 선명한 대조를 이루었다. 현대미술이 변혁을 도모하던 당시 이 동양의 감성은 아카데미 양식에 반대하는 파리의 예술가에게 자유를 제공했다. 이로 말미암아 탄생한 현대 예술운동에는 동양미술의 흔적이 뚜렷하다.

구미에 끼친 자포니즘의 영향은 대체로 두 단계로 나눌 수 있다. 첫 단계는 17세기부터 19세기 초까지이고, 둘째 단계는 19세기 중기부터 20세기 초기 제1차세계대전이 발발할 때까지이다.

첫 단계에는 일본의 도자기, 칠기 등이 유럽으로 대량 수출되었다. 당시는 바로크와 로코코가 풍미한 시대였다. 일본 공예품의 장식 또한 바로크와 로코코의 화려한 실내장식에 흡수되었지만, 유럽 예술가들은 일본 미술의 정신과 본질을 이해하지는 못했다. 이들 정미한 공예품에는 일본인의 독특한 심미관과 자연관이 담겨 있어 문화 배경이 다른 서양인이 이해하기는 어려웠다.

둘째 단계에는 외래문화, 그중에서도 동양 문화에 대한 서양의 이해가 날로 깊어졌다. 특히 현대 물질문명이 인간성과 환경을 위협하고 르네상스 이래 발전한 유럽 문명의 폐단이 날로 두드러짐에 따라 서양 문화를 재인식하고 다시 세워야 한다는 목소리가 높아졌다. 이 과정에서 외래문화는 서양인들이 자아를 수정하는 데 중요한 좌표가 되었다. 일본의 자연관이 새로운 예술로 나아가는 길에서 참조점이 되었고, 일본 미술은 예술형식뿐만 아니라 본질 측면에서 서양의 관심을 불러일으켰다.

# 1. 일본 미술, 바다를 건너다

유럽과 극동의 섬나라 일본이 만났을 때 양쪽이 관심을 보인 분야는 서로 달랐다. 먼길을 온 서양인은 대부분 종교 활동에 매진했기 때문에 당시 일본인은 주로 서양의 종교 이야기에 흥미를 가졌다. 일본인이 무형문화에 관심을 기울인 반면 서양인은 주로 공예미술품을 비롯한 실물에 초점을 맞추었다. 서양 조형예술과는 판이한 일본 공예미술품은 새로운 자극을 선사했다. 하지만 기독교 사상을 포함한 종교 문화가 일본에 전파되자 바쿠후는 깜짝 놀랐고 이런 교류는 재빨리 금지되었다. 당시 일본의 공예미술품은 거의 상업적 목적으로 수출되었다.

### 자기와 칠기의 초기 수출

1543년 포르투갈의 항해선이 일본 다네가시마에 표류했고 이를 계기로 일본 미술이 서양에 알려진다. 1600년 네덜란드인이 대일 무역을 시작하여, 히라도 시, 나가사키에 상관을 설치했다. 유럽 여러 나라 중 맨 먼저 일본에서 상업 활동을 시작했으며, 일본 미술품 역시 네덜란드를 창구로 유럽에 수출되었다.

자기는 중국에서 기원하여 한반도를 거쳐 일본에 들어갔고 일본인들은 규슈 지역을 중심으로 모방 생산하기 시작했다. 당시 유럽은 중국에서 자기를 대량 수입했는데, 19세기 중반 외세를 배격하는 태평천국의 난이 일어났다. 중국 자기 무역에 종사하던 네덜란드 동인도회사는 대신 일본에서 자기를 수입할 수밖에 없었다. 최초의 상품은 자기와 칠기였다. 자기의 주요 산지가 규슈에 있어서, 수출 항구의 이름을 따서 이마리야키라고 불렸다. 특별히 언급할 것은, 일본인이 폐지로 취급한 우키요에가 자기의 포장지와 충전재로 쓰여 바다 건너 머나먼

유럽으로 갔다는 점이다.

　일본인은 성숙한 자기 생산 기술을 1650년경에 갖추었기에 재빨리 중국을 대신하여 유럽에 자기를 수출했다. 그들은 유럽 사람들의 기호를 만족시키기 위해 중국식 문양과 일본식 고전 양식, 유럽의 요구 사항을 결합하여 새로운 채색 기술을 발명했다. 예를 들면 고이마리는 소박한 산수 문양과 호화스러운 봉황 문양, 화초 문양이 결합되어, 일본 전통 회화 풍격인 가키에몬의 화려한 화조 문양이 연상되었다. 또한 홍, 황, 녹, 세 가지 소박한 색채에 한정하여 표현한 이로나베시마는 서양인들에게 자기 대국의 이미지를 심어주었다. 수출이 최고조에 이르렀던 1652년부터 1683년까지 30여 년간, 일본은 유럽에 약 190만 점의 자기를 수출했다.[118]

　이금으로 장식한 칠기 역시 인기 수출품이었다. 1549년 프란치스코 하비에르를 필두로 한 기독교 선교사들이 칠기의 매력을 맨 먼저 발견했다. 그들은 칠기로 제작한 교회 가구와 일용품을 대량 주문하여 이른바 남만칠기南蛮漆器가

탄생했다. 또한 기독교 특색의 이금 장식도 나타났다. 선교사들은 또한 중국의 나전 상감 기술을 일본으로 가져가 기독교의 기하학적 문양, 일본 화초 문양, 중국 나전 상감 기술을 융합한 칠기 양식을 탄생시켰다. 이를 계기로 네덜란드 동인도회사는 적극적으로

접시꽃 무늬 화병
유약 채색, 높이 49.7cm 구경 27.9cm,
19세기 말기, 영국박물관 소장.

칠기 무역에 나섰으며 영어 단어 japan(칠기)*이 '일본'의 국명이 되었다.

<div align="right">

## 서양에서 온 시선

</div>

자기와 칠기가 17세기 초부터 주요 수출품이 되었지만, 일본 미술의 특징을 가장 잘 드러낸 것은 나중에 생겨난 우키요에이다. 자기 및 칠기와 달리 우키요에는 수출용으로 제작된 것이 아니었다. 당시 나가사키 주재 네덜란드 상관의 수장 이사크 티칭이 맨 먼저 우키요에를 유럽으로 가져갔다. 그는 1779년부터 1784년까지 총 세 차례 나가사키에 파견되어 귀국할 때 많은 우키요에, 도자기, 동기銅器 등을 가져갔다. 또한 호쿠사이에게 에마키를 2권 제작해달라고 부탁하여, 그중 일부는 1818년에 발행된 일본을 소개하는 도서에 실렸다. 일본 남성과 여성이 탄생부터 사망에 이르기까지 경험하는 일들을 자세히 묘사한 그림이다. 일본 미술품을 유럽에 가져간 또다른 사람으로 네덜란드 상관의 독일 국적 의사 필리프 프란츠 폰 지볼트가 있다. 그는 1823년 일본에 도착하여 여러 방면의 자료를 열정적으로 수집하다 간첩 혐의를 받아 1829년 추방당했다. 그는 6년간의 활동을 총정리한 상세하고 풍부한 보고서에 호쿠사이의 우키요에 12폭을 수록했고, 호쿠사이의 『사진화보』를 파리와 빈의 도서관에 기증했다. 그의 작업은 당시 일본 문화의 유럽 유입에 중요한 계기가 되었다.

　1859년 일본에 부임한 영국 총영사 러더퍼드 올콕 경은 일본 미술품을 대량 수집하여 이임할 때 가져갔다. 뿐만 아니라 바쿠후 정권을 재촉하여 칠기 239점, 도자기 86점, 동기 134점, 그리고 죽제품, 지제품, 염직품 등 600여 점이 포함된 일본 공예미술품을 선정하게 했다.[119] 이들은 1862년 런던 만국박람

---

*　japan은 보통 일본을 가리키지만 칠기, 일본 도자기라는 뜻도 있다.

회에 내놓을 작품들이었다. 올콕이 보기에, 이들 일본 공예미술품은 당시 유럽 최고의 예술품과 아름다움을 겨룰 수 있었다. 이로써 일본 공예미술품이 정식으로 서양에 선을 보였고 유럽 대륙에서 커다란 반향을 일으켰다. 지금 영국박물관에 소장된 샤라쿠의 우키요에 27점이 당시 일본에 부임한 영국 공사 어니스트 새토가 수집한 것으로, 일본 미술에 대한 높은 감식안을 엿볼 수 있다.

유럽 외교관이 각양각색의 일본 공예미술품을 가지고 귀국하자 너도나도 일본 미술품을 소장하려 했고 일본에 가서 직접 구매하는 상인까지 나타났다. 1871년 프랑스의 인상파 미술평론가 테오도르 뒤레가 일본에 가서 우키요에를 대량 구매했다. 1876년 프랑스 리옹에서 온, 염료공장을 운영하는 에밀 기메는 우키요에와 도자기 위주로 수많은 일본 미술품을 구매했다. 이들 미술품은 그의 이름을 딴 파리 국립기메아시아미술관에 소장되어 있다. 1880년 프랑스 상인 사뮈엘 빙이 일본으로 건너갔다. 빙은 이미 10년 전 파리에서 동양미술 공예품 가게를 열었고, 요코하마와 고베에도 지점을 개설하였으니, 주요 목적은 일본의 도자기·칠기·우키요에를 구매해 프랑스에 수출하는 것이었다.

1877년, 미국 동물학자이자 도쿄대학 교수 에드워드 S. 모스가 유명한 오모리 패총大森貝塚[120]을 발견하여, 일본 고고학 역사의 새로운 페이지를 열었다. 그는 일본 각지에서 4000점이 넘는 도자기를 체계적으로 수집했는데 이것은 미국 보스턴미술관의 핵심 소장품이 되었다. 모스는 자신의 학생 페놀로사를 일본으로 불러들였다. 페놀로사는 나중에 일본 문부성 미술조사원이 되어 일본 고대 미술 보호에 크게 공헌했을 뿐 아니라 일본 미술품 2만여 점을 구매했다. 이들 작품은 미국 보스턴미술관에 소장되어 있다. 1895년 이래, 미국 자동차 제조상 찰스 랭 프리어는 일본에 다섯 차례 가서 많은 일본 미술품을 구매했다. 그중에는 호쿠사이의 우키요에 160여 점이 포함되어 있으며, 오늘날 그의 이름으로 명명된 워싱턴 프리어미술관에 소장되어 있다.

당시 세계 각국이 참여하던 여러 전람회와 박람회 역시 일본 미술이 유럽으로 가는 데 중요한 역할을 했다. 1862년 런던 국제전람회장에서 올콕 경의 우키요에를 포함한 개인 소장품을 전시하였으니, 일본 우키요에가 최초로 유럽에서 정식 전시된 것이다. 일본 주재 프랑스 공사의 설득으로, 에도 바쿠후는 1867년 파리 만국박람회에 참가하기로 하고 미술품 조달, 수집에 적극적으로 나섰다. 우키요에, 와후쿠, 금도금 칠기, 도자기, 동기가 포함된 1356상자 분량의 전시품이 파리에서 몽땅 판매되었으며, 나중에는 주최측 요청에 응하여 100여 폭의 우키요에를 추가 수출했다. 이로 인해 많은 일본 공예미술품이 프랑스에 알려졌다. 1867년의 파리 만국박람회를 계기로 우키요에 열기가 유럽에 널리 퍼지게 되었다.[121] 1873년 빈 만국박람회는 일본 메이지 정부가 처음으로 참가한 만국박람회였다. 이로 인해 정부는 박람회를 매우 중시했고, 일본의 우수한 물품들을 전시해 국위를 선양하고 수출산업을 일으키려 했다. 만국박람회 실외 공간에 신사와 일본 정원을 건축했고, 신사 입구에 세우는 기둥문, 가쿠라도, 나무 무지개다리를 설치했으며, 산업관에 우키요에와 공예미술품을 전시했다. 동양의 이국정서를 강조하기 위해 나고야성 덴슈카쿠天守閣에 있는 긴 샤치金鯱[122]와 가마쿠라 대불大佛 모형도 진열하고 일본 전역의 우수한 공예미술품을 모아놓았다. 일본은 박람회가 끝난 뒤에 일부 전시품을 기증, 수출하여 일본 특산물이 유럽 각지에 더 널리 전파되었다. 실외에 전시된 신사와 정원 건축물, 나무와 돌 등은 영국의 상사가 통째로 구매해 런던으로 가져가 일본 마을을 세웠다. 동시에 만국박람회의 일본관은 유럽 무역 사무처 기능을 했다. 빈 만국박람회는 자포니즘의 물결을 크게 일으켰다.

일본의 민간 상인들도 공예미술품 대외 무역에 적극 참여했다. 하야시 다다마사는 일본 근대사에서 가장 중요한 민간 공예미술품 상인이다. 도쿄대학

1867년 파리 만국박람회 일본관.

에서 프랑스어를 전공하고, 1878년 파리로 유학을 떠나 그해 만국박람회에서 일본 공상공사의 통역을 맡았고, 나중에 공사의 정식 직원이 되었다. 마침 '일본 취향'이 파리에서 유행하자 다다마사는 파리의 많은 예술가와 문화 명사와 교유하고, 일본 공예미술의 현황을 널리 알렸으며, 일본 미술과 관련된 서적과 잡지를 번역 출판하는 데 협력했다. 다다마사의 활동을 통해 프랑스 문화계는 일본 미술을 새롭게 인식하고 평가하게 되었다.

1889년 다다마사는 회사를 세워 주로 우키요에 무역에 종사했다. 많은 일본 공예미술품을 유럽에 판매하여 일본 문화를 널리 알렸으며 탁월한 예술 감식안과 전문 지식으로 동서양미술품 수집가들의 깊은 신임을 받아 베를린 국립박물관 동아시아미술관 등에서 일본을 비롯한 동아시아 미술품을 구입·소장하는 데 중요한 공헌을 했다. 다다마사는 또한 1889년 파리 만국박람회 심사위원과 1893년 시카고 만국박람회 평가위원을 맡았고, 1900년 파리 만국박람회에서는 사무총장이라는 중요한 직무를 맡아 일본 공예미술품을 유럽 전시품과 함께 미술관에 전시했다. 또한 일본 고미술관을 건립하여, 우키요에와 공예품 이외에 국보급 유물 800점을 종합 전시했다. 다다마사는 당시 파리에서 프랑스어로 일본 문화를 소개한 유일한 일본인으로, 파리에서 오랫동안 정기적으로 열렸던 '일본 연회'의 중심인물이기도 하다. 또 한편 프랑스 근대미술 작품을 많

1  하야시 다다마사 소장 우키요에 경매 목록
   1902, 도쿄 아다치판화연구소 소장.

2  하야시 다다마사가 프랑스어로 쓴『파리화보』일본 특간(1886년 5월호)
   암스테르담 반고흐미술관 소장.

이 수집 소개해 일본 신미술운동의 발전을 이끌었다.

1894년, 일본 상인 야마나카 사다지로가 뉴욕에 야마나카쇼카이 분점을 개설했다. 이는 일본인이 태평양 동안 지역에서 맨 먼저 개설한 미술 공예품 상점이다. 나중에 보스턴과 런던에도 분점을 열었는데, 고객 중에는 록펠러 같은 대부호도 있어서, 메트로폴리탄미술관에서 영국박물관에 이르기까지 유명 미술관이 수준 높은 일본 미술품을 두루 소장하는 데 가교가 되었다. 그의 무역 활동을 통해 우키요에를 포함한 일본 공예미술품이 미국으로 쏟아져 들어갔다.

메이지 유신 이후, 일본의 사회제도와 가치관이 변하여 미술품의 운명도 바뀌었다. 무사 계층과 불교계는 낡은 가치관을 고수하는 화신으로 여겨져, 폐불훼석廢佛毀釋[123] 운동이 고조되는 가운데 일본인들은 불교미술의 가치를 전혀 의식하지 못했다. 일상생활에서 어디서나 볼 수 있고 값도 싼 우키요에의 예술적 가치 역시 아무도 의식하지 못했다. 서양의 선진 과학기술과 문화 예술을 열심히 배우려는 풍조와 정부 정책의 영향으로 불교회화, 모노가타리 에마키, 우키

요에 같은 전통 예술이 무더기로 버려지거나 아주 싼 값에 팔려나갔다. 우키요에, 불상 회화와 병풍, 에마키 등이 당시 일본에 들어온 서양 외교관, 상인, 여행자들에게 떨이로 팔려나가기에 이른 것이다. 주로 우키요에를 취급하던 미술 상인 다다마사에게는 좋은 기회였고 경쟁 상대가 거의 없는 상황에서 구미 각국에 16만여 폭의 우키요에를 수출했다. 이로 말미암아 일본 내 우키요에 가격이 상승했고 일정 수준 이상의 우키요에 또한 입도선매되어 공예미술품의 상업 무역은 재난에 가까운 문화재 유실 사태로 번졌다. 다다마사의 공과를 두고는 지금도 학계에서 논란이 일고 있다.

1933년에야 심각성을 느낀 일본 정부는 '중요 미술품 보호에 관한 법률'을 제정했으나 때는 이미 늦었다. 나중에 일본 상인이 해외에서 우키요에를 포함한 몇몇 공예미술품들을 구매해 돌아왔지만 미미한 수준이었다. 2005년 10월 나는 도쿄국립박물관에서 대규모 〈호쿠사이 전시회〉를 보았다. 호쿠사이의 시기별 대표작 500폭을 전시했는데, 그중 400여 폭이 구미 각국의 14개 박물관과 미술관에 소장된 것이었다.

## 2. '일본 취향'에서 '자포니즘'으로

여기서 유럽 사람들은 일본 문화를 선택적으로 수용했다는 것을 지적해야겠다. 다시 말해 자포니즘 현상은 일본 문화가 서양 문화를 의식하여 일으킨 것이 아니다. 유럽 사람들이 좋아하는 일본 공예품을 구매하고 소장하던 문화에 바탕을 두고 형성된 것이다. 혹은 서양 문화가 자신의 병통을 치유하는 과정에서 찾아낸 동양의 약제에 해당하니 어디까지나 서양의 표준에 기초한 현상이다. 바로 이 점이 자포니즘의 성격을 결정했다. 당시 일본 정부가 관심을 기울인 것은

서양의 입맛에 맞거나 시장성이 있는 상품으로, 그들은 공예품을 중심으로 새로운 수출산업을 일으키려 했다. 만국박람회를 계기로 새로운 일본 공예품이 유럽 각국에 쏟아져 들어갔다. 결국 상업적 수요과 예술 변혁 운동이 만나 자포니즘의 유행을 일으켰다고 할 수 있다.

## 낭만적 미감

신고전파를 대표하는 화가 앵그르는 사실주의에 기초한 정확한 조형을 추구했지만, "현대 예술의 발전에도 나름의 공헌을 했다. (……) 앵그르는 고전적 광채와 낭만적 미감을 결합하였으며 휘황하기도 하고 아치雅致도 있는 컬러 플레이트"[124]를 사용했다. 이른바 "낭만적 미감"은 오가타 고린과 우타마로의 풍격을 연상시키는 것이다. 앵그르의 제자 아모리 뒤발이 '자포니즘' 최전성기였던 1878년 발표한 『앵그르의 화실』이라는 글에서 자주 인용한 말이다. "앵그르는

장오귀스트도미니크 앵그르, 「그랑드 오달리스크」
캔버스에 유채, 162×91cm, 1814, 파리 루브르박물관 소장.

60년 전 신예 화가들이 발견한 것으로 알려진 일본 회화를 찬미했다. 구체적으로 「리비에르 부인의 초상」과 「그랑드 오달리스크」를 들 수 있다. 이들 작품을 두고 어떤 비평가는 아랍과 인도의 필사본 가운데 채색 장식을 가미한 소묘를 연상시킨다고 했다."[125] 앵그르가 당시 찬미했던 일본 회화가 무엇인지 지금은 확인할 수 없지만, 1814년에 발표한 「그랑드 오달리스크」는 인체를 길게 늘였고 윤곽선을 흐릿하게 했으며 음영을 옅게 처리했고 화면은 평평하게 칠했다. 이 작품의 밝은 색채와 유려한 윤곽선은 장식적 동방 취향을 낳았다.

유사한 풍격의 회화가 일찍이 아카데미에서 교육받고 공식 살롱에서 활동한 풍속화가 마리프랑수아 피르맹 지라르의 붓에서도 나타났다. 그의 작품 「일본

마리프랑수아 피르맹 지라르, 「일본의 화장」
캔버스에 유채, 64×53cm, 1873, 푸에르토리코 폰세미술관 소장.

1  한스 마카르트, 「일본 여인」
　　나무판에 유채, 141×92.5cm, 1875, 오스트리아 린츠주립미술관 소장.

2  구스타프 클림트, 「아델레 블로흐바우어 부인의 초상」
　　캔버스에 유채, 금, 은, 140×140cm, 1907, 뉴욕 노이에갤러리 소장.

의 화장」이 전형이다. 일본 여성과 각종 공예품을 묘사했는데 관객의 호기심을 만족시키는 이국취미를 주제로 삼은 그림이다. 이로써 일본 취향 회화가 더욱 폭넓게 유행하였다.

　　오스트리아 화가 한스 마카르트의 화풍은 열정적이고 자유분방한데 빛과 색이 넘쳐 흐르는 듯하다. 1875년에 그린 「일본 여인」는 1873년 빈 만국박람회에서 접촉한 일본인을 그린 것으로 보인다. 비록 헤어스타일, 복장, 장식품에 이르기까지 표현이 정확하지는 않지만, 이국정서를 대표하는 일본 취향은 유럽 유화에 신선한 활력을 불어넣었다.

　　빈 분리파를 대표하는 구스타프 클림트 미술의 가장 큰 특징은 평평한 화면에 일본 문양을 많이 사용한 것이다. 일본 미술의 정신을 체험하고 표현한 것으

'일본술 모임' 회원증
뉴욕공립도서관 소장.

로, 많은 우키요에와 일본 공예품을 소장하고 있었기에 가능한 일이었다. 화면의 배경은 시선을 사로잡는 광채가 나는 금색으로 칠기와 같은 질감이 있어 '낭만적 미감'을 지닌 일본 미술과 공명하며, 우아하고 화려한 구성은 단순한 이국 정서의 산물이라고 할 수 없다.

1867년의 파리 만국박람회 이후, 일본 문화와 예술을 더 깊이 이해하고 탐구하고자 하는 파리의 일본 예술 애호가가 '일본술 모임Société japonaise du Jinglar'을 만들었다. 회원은 팡탱라투르, 브라크몽, 자크마르, 이르슈 같은 화가와 판화가, 비평가 뷔르티, 아스투뤼크 그리고 도자기 공장을 운영하는 솔론 등이었다. 그들은 매월 한 번 회식을 하고 일본술을 마시고 젓가락으로 식사를 했다. 브라크몽은 일본 취향이 충만한 회원 카드를 디자인했다. 회원의 이름은 연무가 승천하는 화산 입구에 적혀 있었으니, 이는 호쿠사이의 후지산 그림에서 얻은 발상임이 분명하다. 일본 취향 애호가는 미술 창작에서 고전주의와 귀족 취향을 부정하고 평민 의식을 갖춘 가치관을 지지했다. 당시 일본 미술 속에서 자신들이 추구하는 사회와 미술 발전의 흐름을 보았던 것이다. 판화가 펠릭스 브라크몽은 에두아르 마네의 친한 친구로, 나중에 인상파 운동에도 참가하여 자포니

즘의 열풍을 논할 때 소홀히 할 수 없는 인물이다. 1856년 브라크몽은 인쇄상인 친구의 작업장에서 『호쿠사이 망가』를 발견하고 화가 친구들에게 즉시 연락해서 보라고 했다.

<div style="text-align:right"><strong>자포니즘의 형성</strong></div>

당시 서양은 일본 문화를 깊이 연구하거나 인식하지 못했고 개인의 취향과 경제적 수요에 따라 취사선택했다. 압도적 인기를 끈 우키요에는 호쿠사이의 작품으로 맨 먼저 유럽에 소개되어 환영받았다. 대표적으로 회화와 유사하게 복각한 『호쿠사이 망가』를 들 수 있는데 유럽인들이 가장 흥미를 느낀 것은 인물과 자연의 표현 방식이었다. 그들은 호쿠사이 작품을 찬탄하고 널리 알렸으며 호쿠사이 다음으로는 히로시게가 인정받았다. 이에 비해, 일본 민족의 풍속 지식을 더 많이 갖추고 있어야 잘 이해할 수 있는 샤라쿠와 우타마로의 우키요에 인물화는 30여 년 후에야 유행하기 시작했다. 당시 유럽 사람들이 우키요에와 일본 문화를 종합적으로 연구하고 이해하지 못했음을 알 수 있다.

프랑스 학자 준비에브 라캉브르는 일본과 서양 예술의 관계를 깊이 연구하여, 일본 취향에서 자포니즘으로 나아가는 과정을 다음 네 단계로 개괄했다.

(1) 절충주의적 지식의 범주 안에서 일본식 주제와 내용을 도입해 서로 다른 시대 다른 국가의 장식적 주제와 공존한 단계.

(2) 일본의 이국정서 가운데 자연 경물 묘사에 흥미를 느껴 모방하고 아주 빨리 이런 주제를 소화 흡수한 단계.

(3) 일본 미술의 간결하고 세련된 기법을 모방하는 단계.

(4) 일본 미술에서 발견한 원리와 방법을 연구하고 응용하는 단계.[126]

자포니즘의 중요한 개념 하나는 일본인의 자연관이다. 동양 사상에는 주관

과 객관 세계를 확연히 대립시키는 이성주의 철학이 없다. 주로 인물을 표현하는 유럽 미술과 달리 일본 미술에서 가장 중요한 주제는 자연이다. 일본인이 자연을 가까이 하는 것과 유럽인이 자연을 중시하는 것은 완전히 다른 사유 방식에 기반한다. 유럽인은 자연을 인식의 대상으로 삼아 연구했다. 자신은 자연 밖에 두고, 자연계 법칙을 탐구해 자연을 이용하고 개조하는 것이다. 그런데 일본인은 자신을 자연의 일부로 여기고, 자연계의 본래 면모를 숭상하고 이에 순응한다. 그런 다음 각종 자연물에 감정이입해 세밀히 관찰함으로써 자연과 하나가 되고 조화를 이루고자 한다. 그들의 사상과 감정 역시 자연에 연원한다.

일본 미술에서 자연주의는 일본 회화의 중심기둥이다. 동서양 풍경화의 인물 묘사를 통해 이런 가치관의 차이를 더욱 뚜렷이 볼 수 있다. 동양 풍경화 속의 인물은 기본적으로 점경點景의 도구에 불과하여, 산길을 가는 나그네, 깊은 산속 암자에서 은거하는 사람, 강에서 낚싯줄을 드리운 사람, 넓은 들판의 목동 등은 묵묵히 자연의 일부가 된다. 서양의 경우 17세기 네덜란드 회화에서 비로소 인물이 점경이 되어 출현한다. 이어 19세기 프랑스의 바르비종파에서 진정한 의미에서 동양 회화와 같은 점경인물이 나타난다. 이는 중국과 일본의 회화보다 훨씬 나중에 나타난 현상이며 묘사의 주체가 인상파 풍경화가라는 점은 결코 우연이 아니다. 기독교의 영향이 약화됨에 따라 새로운 가치관이 탄생하고 산업혁명으로 도시환경이 악화되자 사람들은 전원과 자연에 시선을 돌렸다. 마침 서양 예술이 새로운 자연 표현 방법을 찾을 때, 일본 미술의 자연관, 표현기법이 약속이나 한 듯이 다가왔다.

17세기 이래, 중국 풍격을 포함한 동양 예술이 유럽 미술에 때로 영향을 미쳤지만, 이로 인해 서양 회화의 사실주의 전통이 본질적으로 바뀌지는 않았다. 19세기 시각예술에서 혁명을 일으킨 것은 무엇보다 사진의 발명이다. 1839년, 프랑스 화가 나다르가 이전의 과학적 성과를 기반으로 '은판 촬영' 기술의 시험

에 성공했다. 광학 장치와 화학반응으로 영구 보존이 가능한 사진을 얻어내 회화에 엄청난 충격을 주었다. 사실 이는 서양 이성주의 문화 전통이 과학기술 발전과 결합한 혁명적이고 필연적인 결과이다. 사물을 정확히 표현하는 기법을 끊임없이 추구하고 예술가가 과학기술의 도움을 받게 되자 이제 회화는 새로운 출구를 찾을 수밖에 없었다. 도구의 창신과 변혁은 인류의 지적 능력의 지표이며, 이를 더욱더 발전시키는 지렛대이기도 하다. 회화에 대한 생각을 완전히 바꿔야 한다고 생각한 인상파 화가들의 첫번째 전시회가 마침 사진가 나다르의 작업실에서 열렸다. 바로 에른스트 곰브리치가 지적한 것처럼 "예술가는 갈수록 더 큰 압력을 받아서, 사진이 따라올 수 없는 영역을 찾아야만 했다. 만약 사진의 충격을 받지 않았다면, 현대 예술은 지금 이 모습으로 변화하기 어려웠을 것이다".[127] 유럽 화가들이 우키요에의 장식적·공예적 특징에서 영감을 얻고 사실주의 회화와 사진의 도전에 대응하여 작업에 임한 것은 결코 우연이 아니다. 또한 이후에 나타난 회화 혁명과 현대 예술의 변화 과정 역시 일본 미술에 영향을 받았음을 알 수 있다. 1891년, 프랑스 평론가 로제 마르크스는 일본 미술과 극동 미술이 유럽에 영향을 미쳤다고 지적했다. "이 영향을 무시하면 근대 회화 혁명의 기원을 정확히 이해할 수 없고 (……) 오늘날 회화 양식의 본질적 요소를 분명히 볼 수 없다. (……) 실제로 이런 영향은 르네상스시대 사람들이 본받으려 한 고전 예술의 중요성에 비견할 수 있을 정도이다."[128]

<div style="text-align:right">

**예술의 일본**

</div>

1878년 파리 만국박람회 때 프랑스 미술비평가 아드리안 비시는 잡지 『예술』에 이렇게 썼다. "자포니즘! 현대의 매혹. 우리의 예술, 양식, 취미, 이성에 전면적으로 침입했고 심지어 좌지우지했으며 무질서와 혼란에 열정적으로 빠지게

했다."[129] 우키요에와 함께 널리 환영받은 물품으로 각양각색의 도자기, 칠기, 목조 가구, 금속공예 가구 등이 있다. 일상용품이지만 이들 물품 또한 정미한 공예품이어서 서양 사람들에게 새로운 시야를 열어주었다.

르네상스 운동 이래 유럽에서 예술은 표현 방법에 따라 '대예술'과 '소예술'로 구분되었으니, 바로 '순수예술'과 '응용예술'이다. 전자는 회화, 조각, 건축 등이고, 후자는 장식미술과 공예미술 등이다. 하지만 일본인의 마음에서 "미술품이 기타 사물에서 분리되어 독자적인 의미를 획득하기란 불가능했다".[130] 미술과 현실 생활의 분리가 근대 유럽 미술이 쇠락한 원인 중 하나이다. 그들은 예술의 독자적 가치를 강조함으로써 예술지상주의라는 막다른 골목에 들어섰다.

서양 전통 예술의 시각에서 일본 공예품은 로코코 가구처럼 매력적이기는 했지만, 회화와 조각 같은 대예술과 달리 아직은 지위가 낮은 소예술이었다. 그런데 일본에서는 오가타 고린과 같이 화가이자 공예가이기도 한 예술가가 드물지 않아서, 그들의 작품은 감상할 수 있는 미술품이자 사용 가능한 일용품이기도 했다. 그러나 일본 일용품의 예술적 성격이 유럽인에게는 새로운 가치 체계였다. 인상파를 추앙하던 프랑스 미술비평가가 1871년 일본을 방문하여, 도쿄 평민 지역을 탐방한 뒤 경탄하며 말했다. "도로 양편 여기저기에서 도검의 장식품과 담뱃대, 연초 주머니, 도자기 등을 팔고 있었고, 정밀하게 만든 공예품 상점도 있었다. 정교하고 예술성이 아주 높은 물품이 많지만, 일본인에게는 일용품에 불과한 것이었다."[131] 일용품과 예술품 사이에 경계가 없을뿐더러 생활이 예술과 분리되어 있지 않은 현실에 유럽인은 놀라움을 금치 못했다.

『예술의 일본』 창간호(1888년 5월)
암스테르담 반고흐미술관 소장

1   2

1   가쓰시카 호쿠사이, 「어람관세음」
    『호쿠사이 망가』 제13편, 1849, 도쿄 오타기념미술관 소장.

2   에밀 갈레, 잉어 무늬 화병
    유리 유채, 28×23cm, 1878, 파리 장식미술관 소장.

　　사뮈엘 빙은 당시 급속히 퍼져나간 자포니즘을 상징하는 인물 중 하나이다. 1880년 일본을 방문하여 각지를 다니며 미술품을 수집하고 구매했다. 또한 1888년부터 1891년까지, 『예술의 일본』이라는 잡지를 프랑스어, 영어, 독일어로 총 36호를 출판했다. 이는 일본 미술을 소개하는, 가장 규모가 크고 영향력이 강한 출판물이었다. 컬러 사진과 그림들, 논문을 실어 우키요에에서 도자 공예, 건축, 가부키화 이르기까지 일본 예술 양식을 체계적으로 소개했다.

　　빙이 『예술의 일본』을 편집 출판한 목적은 일본 미술 애호가를 늘려 상품을 더 많이 판매하기 위해서였다. '일본의 예술'이 아니라 '예술의 일본'이라는 우의적인 제목으로 유럽인의 눈에 비친 일본인의 예술과 생활을 강조하면서 본질적 질문을 제시했다. 인류에게 예술은 무엇을 의미하는가? 다시 말해, 유럽에서

뿌리가 깊은 '예술로서의 예술'이라는 시각에 도전한 것이었다.

빙은 여러 차례 파리를 비롯한 유럽 각지에서 일본 미술전을 열었다. 가장 중요한 것은 1890년 파리미술학교에서 열린 우키요에전으로, 모로노부에서 호쿠사이, 히로시게 등의 판화 725폭, 그림책 421권을 전시했다.[132] 화가들은 커다란 영감을 얻었고 이후 판화, 포스터 같은 평면 디자인에서도 혁신의 물결이 밀려왔다. 빙은 1895년 자신이 경영하던 '동양미술품점'을 리모델링하여 '신예술 살롱'이라 이름 지어 '신예술' 개념을 제시했으며 이는 이후 일어난 예술운동의 명칭이 되었다.

1890년 전후, 자포니즘이 유럽에서 두번째 파도를 일으켜 일본 미술의 영향이 회화를 초월하여 디자인, 판화, 건축 등 여러 방면으로 확장되었다. 새로이 자연에 관심이 쏠린 가운데 유럽 공예 디자이너들은 화조어충 같은 동식물에 관심을 돌리기 시작했다. 영국에서 제작한 대형 유채 쟁반에는 일본의 동식물 문양이 가득하고, 유리병은 소나무 가지와 대나무 도안으로 장식되어 있다. 또한 프랑스에서는 바다 일출이 묘사된 경태람景泰藍* 화병을 만들었는데 『호쿠사이 망가』에 나오는 쥐 모양 식기가 그려져 있고, 어람관세음을 원형으로 삼아서 만든 잉어 무늬 화병과 식물을 가득 부조한 가구 등이 보인다. 각종 공예품의 형식에서 일본 미술의 영향이 엿보이고, 본질적으로 새로운 조형 관념이 확립되었으며 '신예술운동'이 일어났다.

"신예술운동 예술가들은 일종의 추상을 찾고 있었다. 그들의 장식은 대부분 대자연, 특히 식물을 본뜬 것으로, 자연에 상징적 정서 혹은 미감이 풍부한 정서를 부여했다. 미생물 형상에서 아이디어를 얻기도 했다. 종합하면, 식물학과 동물학 분야에서 예술 형상을 탐색하는 방법이 한창 피어나고 있었다."[133] 새로

---

\* 법랑琺瑯이라고도 부르며 명나라 경태景泰 연간부터 발전했고 당시 사용된 유약의 색깔이 대부분 보석처럼 반짝이던 남색이었기 때문에 이 공예품을 경태람이라 불렀다.

1　　2

1 오브리 비어즐리, 「검은 망토」
　 종이에 소묘, 22.4×15.9cm, 1893, 프린스턴대학교 도서관 소장.

2 알폰스 무하, 「카멜리아스의 귀부인」
　 채색 석판, 200×63.8cm, 1900, 파리 장식미술관 소장.

운 예술 양식은 자연주의와 추상화 기법의 결합으로 나타났으며, 일본 미술에
서 얻은 깨달음의 결과이기도 했다. 특히 평면 삽화 디자이너 오브리 비어즐리
작품의 유창한 선과 복잡한 도안에서 일본 예술의 매력을 느낄 수 있다. 장식화
가 알폰스 무하의 세로로 긴 구도의 포스터와 히로시게의 우키요에 화조화는
본질적으로 다를 바가 없다. 일본인의 자연관은 형이상학적 철학 체계에서 유
래하지는 않았지만, 공간의 소멸과 조형과 색채의 평면화는 시각예술에서 구체

적인 사물을 추상화하는 효과적인 방법이다. 신예술운동에 대한 우키요에의 영향은 포스터 같은 실용 예술에서도 나타났다.

## 3. 미국의 자포니즘

의심할 바 없이, 프랑스는 자포니즘의 중심이다. 그러나 이런 영향은 서유럽에서 멈추지 않고 유럽 대륙 전체에 확산되었을 뿐 아니라 세계의 다른 나라에도 영향을 미쳤다. 1854년, 미국의 동인도양 함대가 문호 개방을 강요해 일본 미술의 수출이 가속화됐고, 일본과 미국의 경제와 문화 교류도 확산되었다. 미국의 자포니즘은 지리적 위치, 국가 간의 관계, 전파 방식, 관심 내용, 표현형식 같은 측면에서 유럽과 다른 점이 많다. 자포니즘의 영향으로 유미주의가 유행했고 이는 공예미술을 넘어 문학, 건축, 음악, 의상 디자인에도 폭넓은 영향을 미쳤다.

### 유미주의의 유행

19세기 중기, 미합중국 영토가 태평양을 마주한 캘리포니아주까지 확장되어 일본과의 거리가 훨씬 가까워졌다. 유럽에서 머나먼 일본열도까지 항해하는 데 2개월이 걸리는 데 반해, 북미 서안에서 태평양을 횡단하면 고작 16일이면 일본에 도착할 수 있었다. 또 한편 19세기 중기 이후 일본 근해는 미국 포경선의 주요 어장이 되어, 미국도 일본에 각별한 관심을 기울였다. 유럽이 피동적으로 일본의 영향을 받아들였다면, 미국은 적극적으로 일본과 교류에 나선 것이다.

1853년 5월 26일, 미국 동인도양 함대의 매슈 페리가 바쿠후 정권에 문호 개

방을 요구하는, 당시 대통령 밀러드 필모어의 친필 서신을 가지고 최신예 순양함 미시시피호를 포함한 전함 여섯 척을 이끌고 류큐제도에 도착했다. 7월 8일, 전함 네 척이 에도만에 진입하여 문호를 개방하고 통상조약을 체결할 것을 바쿠후 정권에 요구했다. 미국 포경선과 상선의 안전을 확보하고 일본을 석탄 제공 기지로 삼기 위해서였다. 당시 미국인은 일본열도에 많은 석탄이 매장되어 있다고 보았다. 19세기 초에도 자주 유럽 열강의 함대가 일본 근해에서 무력시위를 하며 통상을 요구했지만, 바쿠후는 문을 걸어 잠그고 강경하게 거절했다. 그러나 강력한 미국 원정군의 함포 외교에 굴복하여 1854년 3월 31일 미일우호조약을 체결해 장장 200여 년에 달했던 쇄국을 끝냈다. 역사에서는 이를 '흑선 사건'이라고 한다. 페리는 미국으로 돌아갈 때 많은 일본 미술품을 가져갔다. 또한 1856년 출판한 『일본원정기』에 히로시게의 「교토 명소 요도가와」「오이강 가치와타시」 등의 우키요에를 실었다.

일찍이 18세기 말 19세기 초, 자기 무역을 하던 뉴잉글랜드 상인이 일본에서 직접 미국으로 공예품을 수출했고(도자기 위주였다) 구미의 발달된 은공예 기술을 모방하여 새로운 장식 풍격을 탄생시켰다. 미국에서 맨 먼저 일본 양식을 보급한 것은 주로 보석류를 판매한 티파니사Tiffany & Co.로, 그들은 수준 높은 장식 기교가 응축된 일본 양식을 통해 브랜드 이미지를 높이고 유미주의 바람을 일으켰다. 미국 유미주의 운동의 특징은 장식과 색채를 추구하고 공예 미학을 중시하는 것이다.

티파니사 창업자 루이스 티파니는 회화의 재능과 열정을 스테인드글라스의 개발에 쏟아부었다. 이런 불투명 유리는 퍼브릴글라스라는 이름을 얻었는데 아름다운 무지개색을 뿜어내 빛을 받으면 서로 다른 색깔을 냈다. 표면에 금속성 광택이 한 층 있고, 도자 같은 따뜻하고 윤택한 질감이 있으며, 고유한 특성이 있어서 똑같이 복제할 수는 없었다. 티파니는 여러 차례 유럽에 가서 당시 풍

미하던 자포니즘과 신예술운동의 영향을 많이 받았다. 그의 작품에 보이는 식물, 동물 같은 주제나 문양, 구도, 윤곽선, 색채감 등은 사실 일본에서 취한 것이다. 이런 영향 관계는 그의 부친이 경영한 티파니사의 은제품에서도 볼 수 있었다. 1893년 시카고 만국박람회에서 루이스 티파니는 실제 크기의 예배당을 만들어 전시했는데, 교당과 창문의 설계로 유명세를 떨쳤다. 그는 일본 문양을 직접 모방하지는 않았고, 나름의 풍격과 미학을 만들어냈다. 또한 일본과 일본 미술에 높은 경의를 표하며 1895년, 도쿄 제실박물관(현 도쿄 국립박물관)에 스테인드글라스 작품 23점을 기증했다.[134]

19세기 말 미국 스테인드글라스 제작자들은 장식성을 중시하고 빛을 최대한 이용하여 '벽화'를 만들었는데 이는 주위 환경과 잘 어우러졌다. 많은 예술가가 스테인드글라스에 빠져들어 유미주의 물결이 일렁였다. 각종 예술과 디자인이 여기저기서 일어났으니, 이는 20세기 모더니즘 물결의 전주곡이었다. 예술가, 건축가, 조각가 할 것 없이 실용 예술에 관심을 보였고, 나중에 미국 팝아트를 상징하게 된 콜라주 기법이 장식 예술에서 처음으로 나타났다.

20세기 초반 20년간 뉴욕에서 하늘을 찌르는 빌딩들이 나타나 시대 흐름과 미국의 번영을 알렸다. 미국의 유미주의는 예술과 공예미술 운동으로 귀결되어

건축과 실내 공간에 극적인 변화가 일어났다. 건축과 장식미술·회화·조각이 하나로 융합되어 더욱 예술성을 띠고 회화는 장식성이 충만해졌다. 만국

루이스 티파니, 「두 천사」
퍼브릴글라스 유리창 그림, 1910, 뉴욕.

박람회를 비롯한 여러 박람회에서 선보인 건축은 미술을 포함한 총체적인 양식으로, 새로운 시대 양식의 전범을 제시했다. 또 한편 발달한 과학기술과 뛰어난 건축미학이 새로운 건축과 도시 공간을 창조했다.

1900년 3월 5일, 미국 작가 존 루터 롱의 단편소설을 원작으로 한 희극 〈나비부인〉이 뉴욕 헤럴드스퀘어극장에서 공연되었다. 이는 미국 자포니즘의 역사에서 중요한 사건이었다. 한 미국 해군 장교와 일본 게이

오페라 〈나비부인〉 포스터
1904.

샤의 사랑 이야기로, 처절하고 아름다운 이야기에 많은 미국인들이 감동했다. 1904년, 이탈리아 작곡가 푸치니가 오페라 〈나비부인〉을 창작하여 폭넓은 인기를 누렸다. 이로 말미암아 일본 및 일본 여성에 대한 미국의 관심이 높아졌다. 1905년, 일본이 러일전쟁에서 승리를 거두자 미국에서는 새롭게 일본 열풍이 불었다. 일식 주거 양식, 와후쿠가 유행을 이끌었고, 심지어 하이쿠 역시 유행했으며, 웅장하고 아름다운 일본식 디자인이 폭넓게 응용되어 티파니사의 일본풍 공예품이 더 많이 팔려나갔다. 1914년 제1차세계대전이 일어날 때까지 자포니즘의 뜨거운 물결이 미국 대륙을 석권했으며 일본의 복식과 가구, 문학과 미술작품 등이 계속 수입되어 널리 유행했다.[135] 오페라 〈나비부인〉은 복잡한 문화 차이와 충돌이라는 주제를 교묘히 회피해 아름답고 슬픈 일본 여성의 형

상을 빚어내고 이국정서가 충만한 주거 양식·가구·장식품을 배경으로 일본풍 음악을 융합하여 빚어낸 일본 문화 찬가이다. 이는 미국의 자포니즘이 최고조에 이르렀음을 상징한다. 자포니즘은 여러 분야에서 아름다운 일본 문화 모노가타리를 만들어냈으며, 당시 형성된 일본의 인상이 오늘날 미국인 마음속에 자리잡은 일본의 원형이다. 이로 인해 미국의 자포니즘은 유럽과 달리 20세기 초에도 중단되지 않고 저류에서 계속 흘러 이후에도 미국 문화에 다양한 영향을 미쳤다.

## 라이트와 우키요에

미국 건축가 프랭크 로이드 라이트의 대표작은 주택과 자연을 융합한 별장 '낙수장'이다. 라이트는 일본의 제국호텔 설계자로도 유명한데 그의 건축에는 동양의 자연관이 깃들어 있다. 그는 우키요에 수집가이자 투자가이기도 하다. 우키요에는 라이트에게 예술적 영감과 물질적 재부, 자부심을 선사했다. 우키요에는 라이트에게 일본을 이해하는 창이었고, 예술철학의 기초이기도 했다.

라이트와 일본의 인연은 오래되었다. 그는 1893년 시카고 만국박람회 일본관에서 일본 건축물을 처음 접했다. 일본 정부는 교토 뵤도인 호오도를 원형으로 삼은 고대 건축 한 세트를 재현하여 내놓았다. 일본 전통 건축의 표일한 지붕, 간결한 실내 공간, 우키요에는 라이트를 새로운 세계로 이끌었다.

1905년, 라이트는 처음으로 일본을 방문했고 나중에 많은 건축물을 지었다. 우키요에를 구매하려고 50만 달러 가깝게 지출하였으니, 이는 투자이자 장식용 미술품 수집이기도 했다. 그래도 가장 중요한 것은 예술과 정신적 영감이었다. 미국 박물관의 수많은 우키요에 중에서도 가장 좋은 작품은 모두 그의 손을 거쳤다.

라이트는 자서전에서 다음과 같이 회고했다. "일본 판화는 흥미를 불러일으키고 많은 것을 가르쳐주었다. 나는 불요불급한 자잘한 것을 제거하고 생략하여 예술을 단순화하는 과정에서 나 자신을 찾았고, 이는 23년째에 접어든 나의 예술 생애의 새로운 시작이었다. 나는 판화에서 내 예술을 뒷받침하는 많은 증거와 영감을 찾았다. 내가 판화를 발견한 순간 일본은 나를 깊이 끌어들였다. 일본은 세계에서 가장 낭만적이고 가장 예술적이며 자연을 가장 숭배하는 국가이다. (……) 나의 경력에서 일본 판화를 지운다면 나는 어디로 갔을지 모르겠다."

라이트는 히로시게가 세계에서 가장 위대한 예술가라며 여러 차례 찬사를 보냈다. 강의할 때 히로시게의 같은 주제 우키요에를 함께 늘어놓고 비교하기를 좋아했다. 매년 탈리에신 스튜디오에서 우키요에 파티를 열었다. 우키요에를 꺼내 쌓아놓고 몇 시간 동안 이야기를 나눴으며 판화 제작 기술을 지칠 줄 모르고 설명했다. 심지어 목각 원판을 많이 가지고 있었고, 건축을 배우는 학생에게도 그것의 가치를 설명했다. "히로시게는 일종의 공간 감각을 만들어냈다. 우리가 줄곧 건축에서 찾던 것이다." 그는 또한 학생들에게 우키요에를 보면 풍경에 민감해질 수 있다고 말했다.

라이트의 그림에서는 항상 건축과 나무가 서로의 경계를 넘어선다. 그는 이런 관념을 히로시게보다 더 강렬하게 표현했다. 히로시게는 목판의 규정된 크기와 모양의 제한을 받았다. 라이트가 회화에서 즐겨 사용한 비대칭 구도와 붉은색 도장은 히로시게의 그림에 표현된 줄무늬 형상의 비가 내리는 하늘을 연상하게 한다. 또 라이트의 묘사 역시 평면적이다.

라이트의 고전적 작품 '낙수장'은 세계적으로 유명하다. 미국 펜실베이니아주 피츠버그시 교외에 있으며 대자연의 폭포 위에 세워져 시 같기도 하고 그림 같기도 하다. 독일계 실업가 카우프만은 삼림이 우거지고 폭포 풍경이 아

름다운 대지를 점찍고 라이트에게 별장 설계를 의뢰했다. 자연의 정감이 풍부한 교외에 별장을 짓고 싶었던 것이다. 그런데 처음에는 라이트의 설계에 만족하지 않았다. "나는 멀리 폭포를 바라볼 수 있는 별장에서 묵으며 폭포도 보고 생활도 하길 바라지 별장을 폭포 위에 짓기를 바라지 않습니다. 당신이 설계한 이런 집에 대해서는 정말 들어본 적도 없어요." 그는 재설계를 요구했다. 하지만 라이트는 다음과 같이 담담하게 말했다. "나는 당신과 가족이 주위의 폭포, 삼림 등의 대자연과 일체가 되기를 바랐습니다." 라이트는 그림을 그려서 보여주고, 우키요에를 한 장 꺼냈다. 호쿠사이의 『쇼코쿠 폭포순례』 연작 중 1폭이었다. '자연과 공존하는 일본인의 마음'을 표현한 그림이었다.

카우프만은 반신반의했지만, 결국 라이트에게 설득되어 폭포 위에 별장을 짓기로 했다. 라이트가 설계한 유명 건축물들은 '우키요에서 받은 영감'을 드러낸다. 완공된 낙수장에는 많은 손님이 드나들었다. 그들은 별장에서 파티를 열었다. 찾아온 손님 중에는 앨버트 아인슈타인과 찰리 채플린도 있었다. 낙수

장은 사람들의 심신을 풀어주고 감사하는 마음으로 전원생활의 즐거움을 느끼게 했다. 아인슈타인 같은 사람들은 너무 감동해서 수면과 이어진 주거실 계단을 왔다갔다하다 참지 못하고 양복을 입은 채 물속으로 뛰어들었다고 한다.

프랭크 로이드 라이트, '낙수장'
1934, 미국 펜실베이니아주.

우키요에는 라이트가 일본 예술을 이해하는 데 탄탄한 다리가 되어 주었다. 일본은 예술과 현실이 결합된 나라이고 진실한 일본은 우키요에의 화면과 같다고 그는 평가했다. 또한 일본 예술은 철저한 구조 예술로, 이런 구조는 유기적 형식을 형성할 수 있어서 각 부분이 마치 공식처럼 전체를 구성한다고 했다. 자연의 형식은 단순한 형상으로 구성되고, 자연계의 모든 것은 (생명체든 아니든) 기하학적 요소에서 출발한다. 우키요에는 라이트에게 일본의 찬란한 경치를 선사했다. 더 중요한 것은 풍부한 기하학적 기법과 고상하고 질박한 건축 이념을 제공했다는 점이다.

가쓰시카 호쿠사이, 「기소지노오쿠 아미다가타키」 『쇼코쿠 폭포순례』 연작, 오반니시키에, 37.6×25.4cm, 1833, 나가노 일본우키요에박물관 소장.

## 휘슬러와 커샛

제임스 맥닐 휘슬러는 미국 출신 예술가이다. 1855년, 파리로 건너가 다채로운 예술 인생을 살았다. 파리에서 사실주의를 받아들이고 인상파를 알게 되었으며, 1858년 런던에 자리잡고 창작 활동을 시작했다. 또한 누구보다 빨리 주로 동판화에서 일본 미술의 구도적 특징을 흡수했다. 당시에는 우키요에가 유럽에 많이 알려지지 않았지만, 1861년 「평저선」에서 채택한 불균형 구도에서 이

미 우키요에 풍경화의 흔적이 엿보인다. 이 신선한 양식을 접한 인상파 화가들은 깨달음을 얻었다. 「평저선」은 일본 미술 기법을 서양 회화에 운용한 가장 이른 시기의 사례이다. 휘슬러는 처음부터 일본 미술의 구도를 비롯한 조형 기법에 매우 큰 관심을 보였는데, 이는 르네상스 전통을 전복하려는 일관된 노력과 밀접한 관계가 있다.

1863년, 휘슬러는 파리에서 런던으로 건너갔고 동양 예술품을 많이 수집했다. 그중에는 일본의 판화, 칠기, 뵤부에, 자기 등이 있었고 집에는 벽이며 천장 할 것 없이 일본 쥘부채 그림을 가득 붙여놓았다. 그는 중국식 침대에서 잠을 잤고 중국의 청화자기에도 푹 빠져서 이를 식기로 사용했을 뿐 아니라 작품에도 그려넣었다. 휘슬러는 평생 330점이 넘는 중국 자기와 일본 도자기 15점을 수집 소장했다.

휘슬러는 일본과 관련한 물품을 묘사하는 데 열중했다. 그가 1864년 전후 완성한 유화 「도자기 나라에서 온 공주」와 「보라색과 장미색」은 일본과 동양 예술에 대한 찬사로 가득하다. '도자기 나라 공주'의 복장은 일본의 와후쿠 같기도 하고 중국의 당장唐裝 같기도 하다. 이 시기에 전형

제임스 에벗 맥닐 휘슬러,
「도자기 나라에서 온 공주」
캔버스 유채, 199.9×116cm, 1864년경,
워싱턴 프리어미술관 소장

적인 동양 자기, 와후쿠, 병풍, 단선 등을 많이 묘사했다. 화면의 색채 역시 껄끄러운 회색조에서 화려하고 풍부한 색조로 바뀌었고, 강렬한 장식성을 지니고 있었다.

휘슬러가 1870년대 초에 제작한 「푸른색과 금색의 야상곡—배터시 다리」는 서정적 풍격이 있어, 구도상 우키요에 양식을 모방했음을 알 수 있다. 또한 전반적인 분위기가 히로시게의 정서와 일맥상통하여 일본 미술 양식을 깊이 이해하고 성숙하게 운용

제임스 에벗 맥닐 휘슬러,
「푸른색과 금색의 야상곡—배터시 다리」
캔버스에 유채, 66.5×50.2cm, 1872~75,
런던 테이트미술관 소장.

했음을 알 수 있다. 자포니즘 열풍이 유럽을 강타한 시기로 이후 유사한 제재를 다루면서 수묵의 삼투 효과에 근접한 기법을 반복 사용했다. 동양의 조형 기법에 찬사를 보낸 것이다.

휘슬러는 격정이 충만한 유미주의 화가이다. 회화는 고유의 가치를 지니고 있으며, 화면에 펼쳐지는 이야기에 의지하지 않는다고 주장했다. 음악이 소리의 시이듯 회화는 눈에 보이는 사물의 시이다. 따라서 주제와 소리 혹은 주제와 색채는 아무 관계가 없다. 휘슬러는 또한 일본과 동양 예술을 찬양하는 많은 글을 발표했다. 1885년 유명한 『휘슬러의 예술 강의』에서 일본 미술과 고대 그리스 예술을 함께 놓고 말했다. "미술사를 다시 쓸 천재는 더이상 나타나지 않

메리 커샛, 「유람선」
캔버스에 유채, 117.3×90cm, 1893, 워싱턴 D.C 국립미술관 소장.

을 것이며, 미의 역사는 이미 완성되었다. 파르테논 신전의 그리스 대리석 조각과, 후지산 아래 호쿠사이풍으로 장식한 부채가 입증하는 사실이다."[136] 이는 개인의 선호와 관련이 있지만 휘슬러 덕분에 유럽 자포니즘은 더욱더 달아올랐다.

메리 커샛 역시 파리에서 활동한 미국 화가로 생애 대부분을 파리에서 보냈다. 커샛은 펜실베이니아 미술대학에서 공부하고 1871년 멀리 파리로 건너갔다. 드가의 소개로 인상파 전람회에 참여했고, 이후 인상파 화가들과 활동했으며 드가와 평생 우정을 이어갔다. 커샛은 여성 특유의 방식으로 세계를 표현했다. 인물은 형상이 정치하며 당시 유행하는 옷을 입고 있다. 커샛은 인물의 순간적인 움직임을 생생히 표현하려 애썼으며 어떤 그림은 특별히 몰입하여 그

려냈다. 초기에는 차를 마시거나 나들이하는 여성 특유의 모습을 묘사해 여성
적 기질을 보여주었다.

커샛 역시 동료 인상파 화가들처럼 당시 파리를 풍미한 우키요에에 매료되어
서양 회화의 명암법, 스푸마토, 투시원근법을 포기했다. 친구에게 보낸 편지에
서 말했다. "이렇게 아름다운 예술은 꿈에서도 상상하지 못했다." 1879년에 그
린 「파란 안락의자에 앉은 소녀」는 인상파 화가의 독립 전시회에 내놓은 그림
이다. 발레리나들을 그린 드가의 유화처럼 화면구도는 아무렇게나 셔터를 눌러
촬영한 것 같다. 또, 주변 소파는 화폭 테두리에 잘려 정돈되어 있지 않은 듯한
데 왠지 은밀한 시선이 느껴진다. 비대칭 구조와 평면적 무늬는 우키요에의 영
향을 받은 것이다. 주인공 소녀는 정중앙에 있지 않지만, 관람자들은 선과 색에
따라 그녀의 몸에 시선을 집중하게 된다. 짙은 파란색과 하얀색, 굵고 투박한
붓놀림에서 인상파의 흔적을
엿볼 수 있다. 사실 이 그림의
구조를 두고 드가가 많은 조언
을 했고, 심지어 배경에 직접
손을 대기도 했다.

1890년, 〈일본 예술전〉이
파리 국립고등미술학교에서 열
렸다. 커샛은 이듬해 제작한
여성 연작 판화에서 우키요에
의 신비스러운 운치를 한껏 표

메리 커샛, 「아이의 목욕」
캔버스에 유채, 100.3×66.1cm, 1893,
시카고미술관 소장.

현했다. 「단장하는 여자」는 커샛이 우키요에를 거울로 삼아 제작한 작품으로 인쇄 기법과 자신이 창안한 채색 기법을 융합한 것이다. 1893년에 선보인 「유람선」에서 선체가 위쪽으로 조금 기울어졌는데 이는 전통적 투시원근법에 반하는 공간 처리이다. 마치 평면 장식을 단색 배경에 붙인 것 같다. 커샛은 여기서 전통적 공간, 구조, 채색 관습에 대담하게 도전했다. 자잘한 세부는 무시되었고 화면이 간결하고 채색이 독특한데 우키요에의 영향이 드러나 있다.

커샛은 엄마와 아이를 주제로 작품을 많이 창작하였으며 「아이의 목욕」이 대표적이다. 이전 2년 동안의 여성 판화 연작에서 우키요에를 직접 모방했다면, 「아이의 목욕」에서는 일본 예술을 유화 형식의 언어로 전환했다. 내려다보는 구도는 일본 회화에서 흔히 쓰는 기법으로 투시의 초점이 꼭 붙어 있는 엄마와 아이의 머리 부위에 집중되어 있다. 화면에서 강조된 윤곽선이 인상파의 빛을 대신하고, 엄마가 입은 옷의 유창한 선이 평면감을 강화하며 여성다운 정감이 넘친다. 또한 이 모든 것이 우타마로의 우키요에를 연상하게 한다.

# 인상파에 끼친 우키요에의 영향

19세기 후기의 인상파 회화는 우키요에의 형식언어를 빌려와서 미술의 독창성을 표현했고 빛과 색의 처리, 시각 구성, 심미 정취 등에서 서양미술의 전통에서 벗어나려 했다. 인상파는 고대의 이야기가 아닌 현실의 제재를 택해 사실주의를 자연주의로 전환시켰고, 아울러 상징주의로 나아가 현대 예술로 통하는 길을 열었다. 화면 표현에서 새로운 출구를 열기 위해 노력한 프랑스 인상파 화가들은 우키요에 풍경화에서 계시를 보았다. 1874년 제1회 인상파 전시 이후 비평가 쥘앙투안 카스타냐리는 인상파 화가를 '회화의 일본인'이라고 일컬었다.

## 1. 색과 형의 혁명

인상파를 옹호한 뒤레는 『인상파 화가들』에서 그들이 일본 미술의 영향을 받았음을 지적하고, 일본의 에소시絵冊子에서 온 햇빛이 충만하고 대담하고 참신한 색채를 특별히 강조했다. 1898년, 화가 카미유 피사로는 빙이 주관한 〈우타마로와 히로시게〉 전시회를 보고 아들 뤼시앵에게 보낸 편지에서 이렇게 말했다. "이 전시는 우리의 지향이 정확하다는 것을 의심할 바 없이 증명하며, 사람들은 인상파 풍격의 회색빛 석양에 경이로워한다." "일본 미술은 사람들을 감동시킨다. 히로시게는 위대한 인상파이다. 내가 묘사한 눈과 홍수의 효과는 사람들을 만족시킨다. 일본의 예술가들은 자신감을 주었다. 이제 우리의 관점이 정확하다는 점을 확신하게 되었다."[137]

### 에두아르 마네

인상파 화가의 스승 마네의 작품에는 회화든 판화든 자포니즘 영향이 뚜렷

하다. 1868년에 완성한 「졸라의 초상」과 1877년의 「나나」는 우키요에와 일본의 묘부에를 배경으로 삼았는데, 린파 풍격의 화조화 병풍에서 우키요에의 스모에와 우치와, 『호쿠사이 망가』에서 따온 형상을 볼 수 있다. 마네는 일본 미술의 조형을 빌려오는 가운데 '형形'의 중요성을 발견하였으니, 이것이 더 중요한 의의가 있다. 「올랭피아」에 나타난 평평하게 채색하는 경향은 「피리 부는 소년」에 이르러 정점에 달했다.

마네는 일찍이 우키요에를 학습하고 귀감으로 삼아 창조성을 발휘했다. 1860년에 제작한 「키어사지호와 앨라배마호의 전투」는 유럽 전통 회화의 투시법 규칙을 어기고 높은 시점에서 내려다보는 구도를 채택했다. 유럽 회화에서는 수평선이 화면 높이 자리잡은 작품은 거의 찾아볼 수 없다. 여기서는 배를 화면 한쪽 끝에 배치했으니 분명히 일본식 공간 표현 기법이다. 이 작품이 1872년 전시되었을 때 어떤 평론가가 구도가 이상하다고 이의를 제기했다. 그러나 마네는 시점을 높은 데 두는 풍경화를 계속 창작했다. 비슷한 작품으로 1880년대의 「로슈포르의 탈출」이 있다.

마네는 펠릭스 브라크몽의 친구이며 일찍부터 파리의 동양 공예품 상점 '중국의 문'을 드나들었다. 그는 일본 공예품을 많이 수집했고 『호쿠사이 망가』를 최초로 본 사람 중 하나이다. 마네의 작품에 나타난 우키요에와 묘부에 양식을 보면 그가 『호쿠사이 망가』를 매우 열심히 연구했음을 알 수 있다. 그는 호쿠사이의 망가들을 수채로 임모하기도 했다.

마네가 1863년에 제작한 「올랭피아」는 "일본 회화 특색을 프랑스 회화에 이식하는 데 성공한 작품이다".[138] 색정을 풍기는 여성 누드화에 고대 그리스의 성소인 올림피아(프랑스어로는 올랭피아)라는 제목을 붙여 고전을 풍자했다. 그는 표현 기법의 혁신을 중시했고, 빛을 받는 면은 거의 평평하게 칠하는 기법을 채택하여 배경과 강렬히 대비시켰다. 또한 미술아카데미의 가르침과 달리 삼차

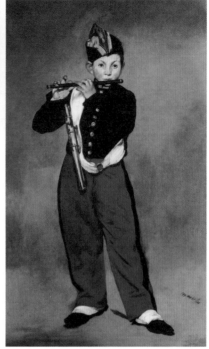

1 에두아르 마네, 「올랭피아」
  캔버스 유채, 190×130cm, 1863,
  파리 오르세미술관 소장.

2 에두아르 마네, 「피리 부는 소년」
  캔버스에 유채, 161×97cm, 1866,
  파리 오르세미술관 소장.

원 조형과 입체감 표현에 매이지 않고 간결하게 표현했다. 인체의 피부색과 침대 시트의 흰색이 어우러져 밝은 색조를 구성하고, 흑인 하녀와 검은 고양이가 밝은 부분에서 어두운 부분으로 향하는 이행 효과를 낸다. 우키요에에서는 육체를 부각시켜 여성의 아름다움을 표현하지 않는다. 찍어낸 호쇼가미의 가벼운 지질紙質로 피부 질감을 표현한다. 마네는 이런 기법을 유화로 옮겨 새로운 관찰과 표현 방법을 제시하여 현대 예술의 길을 열었다.

마네는 「피리 부는 소년」에서 안정된 색채, 거의 변화 없는 광택면을 추구했으며, 평평하게 칠한 밝은 배경 앞에 인물을 두었다. 화면은 공간감이 완전히 사라져 보수적 비평가들은 '옷가게 광고판'이라고 조롱하기도 했다. 음영도 시평선視平線도 없고 색채가 선명한 점에서 우키요에의 영향을 뚜렷이 볼 수 있다.

붉은 바지의 검은색 테두리선은 바로 우키요에의 선으로 인물의 형체와 움직임을 돋보이게 하고 배경과 분리시킨다. 이는 회화를 삼차원의 속박에서 해방시켜 이차원 평면에서 회화 본연의 언어를 찾은 고전이다.

1868년의 「졸라의 초상」은 "미술아카데미의 숭고하고 장엄한 주제 선택, 조형 수단을 강조하는 관념에 공세를 퍼붓는 작품이다. 마네는 자기의 신조를 그림에 분명히 새겨넣었다".[139] 마네는 그림 3폭을 인물 뒤에 배치했다. 몇 년 전 제작한 「올랭피아」 복제품, 스페인 화가 벨라스케스의 유화 「바쿠스의 승리」에 근거한 동판화, 스모 역사 우키요에 1폭이다. 두 점의 서양화보다 우키요에의 색채가 더욱 선명하다. 마네는 세심하게 구도를 짰다. 왼쪽 린파 풍격의 병풍은 상징적 의의가 깃들어 있고 우키요에와 호응하여 그림의 주인공인 졸라의 서재에 '예술적 일본'의 분위기가 충만하다. 또 우키요에의 평면적인 기법을 운용하는데, 짙은 색을 평평하게 칠한 전경과 배경이 입체 공간을 압축하고, 배경의 우키요에와 병풍이 유난히 눈에 띈다. 마네가 투시원근법으로 공간을 구성하는 전통을 무너뜨리기 위해 얼마나 고심했는지 알 수 있다.

1882년의 「폴리 베르제르의 술집」은 만년 작품으로, 마네 예술의 최고 경지

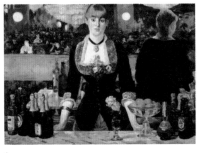 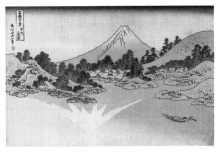

1    2

1  에두아르 마네, 「폴리 제르베르의 술집」
    캔버스에 유채, 130×96cm, 1882, 런던 코톨드미술관 소장.

2  가쓰시카 호쿠사이, 「고슈미사카스이멘」
    『후카쿠 36경』 연작, 오반니시키에, 37.4×25.4cm, 1831년경, 도쿄 국립박물관 소장.

를 볼 수 있다. 이 술집은 당시 파리 도심에 있었으며, 매일 밤 손님으로 가득 찼다. 당시 마네는 중병에 걸려 거동이 불편해서 화실에 캔버스를 설치하고 모델을 불러와 그림을 그렸다. 배경이 된 거대한 거울에 여종업원이 마주하고 있는 광경과 본래 전경에 나와야 하는 신사가 보인다. 여종업원의 뒷모습과 실제 위치가 들어맞지 않는데, 이런 모순된 표현을 통해 마네가 당대의 미술 관념에 구애받지 않는다는 사실을 알 수 있다. 마네의 그림은 호쿠사이의 『후가쿠 36경』 연작 중 하나인 「고슈미사카스이멘甲州三阪水面」과 관련이 있다. 이 판화에서 물에 비친 후지산 형상은 왼쪽으로 이동해 있어 실제 산 모습과 어긋난다. 이렇게 실제 현실에서 벗어난 주관적 시점으로 화면을 구현한 기법이 1863년 이후 마네의 작품에 영향을 주었음을 쉽게 알 수 있다.

## 클로드 모네

모네 역시 일찍이 우키요에를 보고 많이 구매한 인상파 화가이다. 1883년 전후 지베르니에 거처를 정했을 때 이미 우키요에를 대량 수집한 상태였다. 그는 우타마로, 호쿠사이, 히로시게 등의 작품 230여 폭을 수집했다. 이 판화들은 지금도 지베르니 '모네의 집'에 걸려 있다.

모네의 경우 1860년대 작품의 공간 표현에서 일본 회화의 영향을 엿볼 수 있다. 그러

모네는 지베르니 집 주방 안쪽 벽에 수집한 우키요에를 가득 걸어놓았다. (1915년경 촬영)

1  스즈키 하루노부, 「연못에서의 뱃놀이」
   주반니시키에, 27.2×19.9cm, 1765년경, 도쿄 국립박물관 소장.

2  클로드 모네, 「유람선」
   캔버스에 유채, 145.5×133.5cm, 1887, 도쿄 국립서양미술관 소장.

나 더욱 뚜렷한 형태는 1870년대 이후에 나타났다.

우키요에의 풍경 표현의 다양성, 밝은 색채의 조합, 독특한 시점의 화면구성을 본 모네는 일본 미술의 특징을 깊이 인정했다. 특히 계절과 기후를 민감하게 표현한 우키요에 풍경화는 변화무쌍한 자연을 포착하고자 몰입했던 모네의 그림과 공명하고 있어, 모네가 즐겨 그리던 설경과 장면을 그가 그동안 수집한 우키요에 가운데 설경을 표현한 많은 작품과 연결지을 수 있다. 1880년대 남프랑스 해변을 주로 묘사한 많은 풍경화는 수목, 암석, 산세의 조형, 전체 구도와 공간 표현 면에서 호쿠사이의 『후가쿠 36경』, 히로시게의 『도카이도 53역참』과 매우 유사하다. 1887년에 선보인 「유람선」에서 구사한 높은 시점 구도와 대상의 절단 방식은 하루노부의 「연못에서의 뱃놀이」와 연결된다.

1870년대에는 일본 취향의 표면을 모방했으나 1880년대 중기 이후부터는 한 걸음 더 나아갔음을 알 수 있다. 주로 특정 대상이 햇살을 받아 변화하는 모습을 그리고 간결하고 명쾌한 조형 풍격을 추구했다. 어떤 학자는 1890년 이후 모

네의 많은 연작, 예를 들면 「건초더미」 「루앙대성당」 「백양나무」 「생라자르역」
은 호쿠사이와 히로시게의 판화 연작에서 영감을 얻은 것이라고 지적한다. 동일
한 대상이 시간의 흐름에 따라 어떻게 보이는지를 포착한 것이다.

모네는 지베르니를 방문한 친구에게 호쿠사이의 화조화 「모란과 나비」에 대
해 이렇게 말했다. "바람 속에 흔들리는 이 꽃들을 좀 봐. 꽃잎이 모두 뒤집혔
어. 이것은 틀림없이 진실한 현실이 아니야. (……) 유럽에서 생활하는 우리 입
장에서 더욱 중시해야 할 것은 대상을 자르는 방식이야. 그들은 우리에게 다른
구성 기법을 보여주었어. 이는 의심의 여지가 없어."[140] 모네가 우키요에의 형식
과 색채를 모방하는 데 멈추지 않고 지향하는 바를 배우고 흡수했음을 알 수
있다.

모네는 만년에 이르러 장식성을 중시했다. 「루앙대성당」 「백양나무」 같은 연
작에서 이미 운율이 풍부한 장식 기법을 볼 수 있다. 빛과 색의 미묘한 변화로
인해 사물 자체의 조형과 색채는 더이상 중요하지 않게 되었다. 모네는 색채의
구조와 통일 그리고 빛이 달라짐에 따라 변화하는 대상의 정신성을 추구했다.

1

2

1  게이사이 에이센, 「이타하나」
   『기소카이도 69역참』 연작, 오반니시키에, 1836, 지베르니 '모네의 집' 소장.

2  클로드 모네, 「백양나무」
   캔버스에 유채, 93×88cm, 1891, 개인 소장.

클로드 모네, 「새벽의 수련」(부분)
캔버스에 유채, 1275×200cm, 1914~26, 파리 오랑주리미술관 소장.

거리 풍광을 묘사한 우키요에 풍경화에서는 나란히 병렬되고 리듬감이 느껴지는 도식 등을 흔히 볼 수 있다. 여기서 말하는 '장식'은 르네상스 이래 서양미술이 추구해온 삼차원 공간에 대립하는 개념으로 색채와 형상의 어우러짐에 집중하는 것이다.

모네는 가능한 한 적은 주제로 장식적 효과를 달성했다. 우키요에 풍경화에서 영감을 얻어 화면이 간결해지고 추상성을 띠게 되었다. 이 과정에서 모네 역시 표면 모방에서 정신적 이해로 나아가는 과정을 거쳤다. 그는 초기에 부인을 모델로 한 작품 「일본 옷을 입은 여인」을 '쓰레기'라고 폄훼한 적이 있다. 화면에 '일본 취향'을 서툴게 가득 쌓기만 했기 때문이다. 그러나 만년 작품인 「수련」의 거대한 가로 구도와 색채를 통해 일본 풍격이 융합되어 관통하고 있음을 볼 수 있다.

비록 모네가 일본 쇼헤이가와 접촉했음을 증명할 자료는 없지만, '수련' 연작은 고대 일본의 병풍을 떠올리게 한다. 「수련」에서 녹색, 자색, 백색, 금색의 배치는 오가타 고린의 『연자화도 병풍』과 연관이 있다. 모네는 특유의 방식으로 일본 회화를 프랑스 전통 회화의 주류로 끌고 들어온 것이다. 빛과 색의 어우러짐은 '수련' 연작에서 절정에 달했다. 이미 나이가 들고 몸이 쇠하고 시력이

클로드 모네, 「일본풍 다리」
캔버스에 유채, 93.5×89cm, 1899, 파리
오르세미술관 소장.

좋지 않았지만 초인적 의지로 대형 작업을 지속했다.

생활환경의 영향을 받아 모네는 물에 친숙했다. 만년에 지베르니에 거주하면서 연꽃이 있는 연못을 조성했을 뿐 아니라 일본풍 다리를 만들어놓고 그림을 그렸다. 수면은 변화하는 빛을 받아 서로 다른 표정을 띠었고 그의 섬세하고 리듬감 풍부한 붓 아래에서 매우 세밀하고 정확하게 표현되었다. 빛과 색을 정확히 포착하기 위해 프리즘으로 햇빛을 분해해보기까지 했다. 과학의 도움도 마다하지 않은 것이다. 원숙한 기교로 강렬한 원색을 사용했으며 전통 조형은 독자적인 빛과 색의 아름다움으로 대체되었다.

전통 회화에서 자연묘사는 사실주의 기법과 떼려야 뗄 수가 없다. 더욱이 유럽 화가는 디자인 차원에서 그린 개별 꽃, 나뭇가지, 잎 등을 자연관의 표현과 연결하기가 매우 어려웠다. 모네의 「수련」은 이 한계를 확실히 돌파했다. 절단된 버드나무, 물속에 비친 하늘이 액자 밖의 더 넓은 공간을 암시하니, 이는 전형적인 일본 미술 양식이다. 모네는 물에 뜬 수련, 물속에 뿌리 내린 물풀, 화면 밖의 하늘, 이 세 층 공간의 사물을 동일한 평면에 유기적으로 배치하여 독특한 장식 효과를 빚어냈다. 이러한 독특한 공간감이 일본 미술의 모방과 차용을 초월하여 새로운 경지에 도달했다. 1909년 미술 잡지와 했던 인터뷰를 보자. "내 작품의 원천을 꼭 알고 싶다면 이렇게 말하고 싶다. 나는 과거의 일본인과

관계를 맺을 수 있기를 희망한다. 그들의 보기 드문 세련된 취향은 내가 보기에는 영원한 매력이 있다. 그림자로 존재를, 부분으로 전체를 표현하는 미학은 나의 사고와 일치한다."[141]

## 에드가르 드가

드가는 귀족 출신으로, 파리미술학교에서 공부했다. 앵그르에게 배웠고 고전 풍격을 표현하는 데도 힘썼다. 야외에서 작업한 인상파 화가들과 교유했지만 실내에 비쳐 들어온 빛의 느낌을 표현하려 했다. 파스텔과 수채를 혼합한 그림을 많이 그렸으며 발레 장면과 여성 무용수, 일상의 장면을 표현했다. 드가의 작품에는 일본의 도구가 보이지 않고, 일본 미술을 찬사하는 평을 남기지 않았지만, 그가 세상을 떠난 뒤에 저택에서 기요나가, 우타마로, 호쿠사이, 히로시게 등의 우키요에 100여 폭이 발견되었다. 이를 통해 일본 미술에 관심을 가졌음을 알 수 있다. 드가는 1860년대 초 마네의 소개로 일본 미술과 접촉했고, 브라크몽의 도움을 받아 많은 우키요에를 수집했다.

드가는 또한 일본 부채 그림에 푹 빠졌다. 1869년 2점을 그렸으며, 1879~80년에 20여 폭을 그렸고, 1879년의 제4차 인상파 전시회에 부채 그림 5점을 출품했다. 주로 발레극 장면을 묘사했고 일본식 내려보기 구도를 채택했으며 추상화된 형상이 화면의 주요 위치를 차지했다. 활 모양 부채는 화면에 불확정성을 더해주고 홀연 공간을 단절한다. 드가는 「무대 위의 무희들」처럼 실크와 구아슈를 많이 사용하여 자연스레 스며드는 효과를 자아내고 장식성 금색을 많이 사용해 부채 그림의 경우 린파의 특징이 드러난다. 고전 미술 기법을 익혔을 뿐만 아니라 전위적 실험 정신을 가진 드가는 화면 구성에서 일본 미술의 표현 기법을 생동감 있게 운용했다. 1877년의 「발레하는 소녀」는 대기와 자연광

에드가르 드가, 「무대 위의 무희들」
실크에 구아슈, 61×31cm, 1879, 개인 소장.

의 회화적 효과를 빚어내는 기법을 실내에 적용한 작품이다. 드가는 극장과 음악당 공연, 발레극을 보며 인공적이고 몽환적인 빛과 색의 구성에 흥미를 느꼈는데, 발레 무대 위와 아래에 비치는 빛과 색을 낭만적으로 표현했다. 이 작품은 내려다보는 각도로 발레 장면을 표현했으며 신선한 구도가 임의성을 자아내서 거장의 독특한 솜씨가 더욱 분명히 드러난다. 모호한 윤곽과 빛이 대기의 느낌을 생동감 있게 드러냈고, 강렬한 각광은 무희의 자태를 더욱 눈부시게 한다. 또한 파스텔로 거칠고 투박하게 그린 발레 복장이 중후한 배경과 대비를 이루었다. 동시에 비대칭 구도가 동적 느낌을 더해주는데, 인물은 화면 오른쪽 아래에 배치하고, 왼쪽 위에 황금빛 막을 배치해 구도의 균형을 유지했다.

드가의 작품에서 가장 두드러지는 일본 회화의 특징은 주인공 형상을 대담하게 재단하는 것이다. 드가의 '발레하는 소녀' 연작 화면을 보자. 순간을 포착하고 대상을 재단하는 기법과 인물이 중심에서 멀어지는 구도는 움직임과 변화가 충만하다. 전통 서양 회화에서는 주인공을 늘 화면의 중심에 두고 좌우대칭으로 균형을 잡는다. 하지만 주인공을 화면의 변두리에 두거나 심지어 대담하게 자르는 표현형식은 거의 나타나지 않았다. 그러나 드가는 일본 회화에서 유

에드가르 드가, 「발레하는 소녀」
종이에 파스텔, 60×44cm, 1877, 파리
인상주의박물관 소장.

래한 이런 구도를 자주 사용했다. 이는 우키요에 기법과 더불어 사진에서 영감
을 얻은 것이다. 드가가 세상을 떠난 뒤에 화실에서 극장 박스석 안에서 촬영한
많은 사진이 발견되었다. 드가는 생전에 이를 전혀 언급하지 않았다. 인상파 화
가들은 인물과 사물의 재단을 의식하게 되었다. 이를 통해 동세를 표현할 뿐 아
니라 전통적인 방식과 다른 공간감을 빚어내 낯선 느낌을 부여할 수도 있다. 드
가 역시 이런 기법을 많이 운용했다.

　우키요에를 연구함으로써 드가는 화면 형식과 색채 구성에서 상당히 많은
이점을 얻었다. 내용 면에서도 파리 하층민의 생활을 많이 묘사했으니, 우키요
에와 일맥상통하는 세속 풍정화를 그린 화가라고 할 수 있다. 「세탁부」에서는
한 여공이 고된 노동을 하고 있고, 다른 한 사람은 너무 피로해 기진맥진한 듯

1 에드가르 드가, 「목욕」
  종이에 파스텔, 83×60cm, 1886, 파리 오르세미술관 소장.

2 가쓰시카 호쿠사이, 「시소쓰에이키요즈士卒英気養図」
  『호쿠사이 망가』(제9편), 그림책 반절본, 1819, 도쿄 우라가미소큐도 소장.

하다. 여기에는 반짝이는 조명이나 약동하는 붓 터치가 없고, 일상생활을 조금
도 가감하지 않고 고요히 인물의 내면을 드러낸다. 드가는 19세기 중기 이래 현
실주의 풍경을 발전시켰기에 자연 풍경만을 중시한 인상파의 다른 화가와 구별
된다.

　드가가 묘사한 몇몇 나부의 원형은 『호쿠사이 망가』에 묘사된 스모 역사의
모습에서 찾을 수 있다. 『호쿠사이 망가』에 등장하는 인물은 언제나 일상의 한
가로움에 젖어 있으며 생동감 있고 흥미롭다. 인체를 아름답고 전아하게 설정한
유럽 전통 회화와는 다르다. 드가는 목욕하는 여인을 화면의 일부 구성요소로
처리해 형상을 무심하게 자른 것처럼 보인다. 탁자를 내려다보는 시선으로 인물
을 화면 깊숙이 배치한 「압생트」, 대상을 화면 한쪽에 몰아넣고 대담하게 잘라
낸 「경마장」, 여성이 목욕하는 장면을 높은 데서 내려다본 구도의 「목욕」 등은
대각선 구도, 대담한 재단, 극도로 과장된 내려다보기, 전경의 클로즈업, 인물
의 낯선 자태 표현으로 새로운 시각 경험을 안겨준다. 드가는 또한 우타마로가

그린, 거울을 보며 화장하는 여성의 두상과 유사한 것을 그렸으니 바로 1884년 경의 '모자가게' 연작이다. 측면에서 혹은 뒷면에서 바라보는 독특한 시각과 임의성이 충만한 화면이 전통 초상화 규범을 깨뜨렸으니, 19세기 프랑스 평론가 위스망스 역시 이 점을 지적한 바 있다. "일본 소묘 같은 간결하고 새로운 조형과 운동감, 인물 형태의 파악은 오직 드가만이 할 수 있는 일이다."[142]

## 앙리 드 툴루즈로트레크

툴루즈로트레크는 프랑스 시골 귀족 집안에서 태어났다. 어릴 때부터 이국 문물을 좋아했으며 일본의 다이묘 복장을 한 사진을 적어도 2장 이상 남겼다. 툴루즈로트레크가 일본 예술에 흥미를 가지기 시작한 때는 1882년 4월로 거슬러올라간다. 아버지에게 쓴 편지에 미국 화가가 소유한 '정미한 일본 골동품' 몇 점을 보았다고 적었다. 이듬해 어느 화랑에서 열린 일본 미술 전시회에서 감명을 받아 우키요에를 포함한 일본 공예미술품을 수집했다. 1886년 일본 미술품도 다루는 화상 포르티에게 우키요에를 여러 점 구입했다. 툴루즈로트레크는 일본 여행을 갈망했지만 다리 부상으로 끝내 실행에 옮기지 못했다. 세상을 떠나기 1년 전인 1900년에도 여전히 휠체어를 타고 파리 만국박람회에 가서 일본 전시품을 구경했다. 툴루즈로트레크가 살았던 시대와 장소, 이로 인해 생겨난 회화 주제들은 우키요에와 닮은 점이 있다. 세기 전환기의 파리 몽마르트르는 에도 요시와라와 유사한데, 툴루즈로트레크는 우타마로와 마찬가지로 종일 창부들과 함께 시간을 보냈다. 또한 공쿠르에게 우타마로의 춘화『우타마쿠라』『청루 12시』연작을 손에 넣어[143] 창작에 참조했으니, 동서양 예술이 제재에서 형식에 이르기까지 이토록 가까이 접근한 적은 일찍이 없었다.

밤의 바와 카페를 묘사한 「물랭루주의 무희」는 툴루즈로트레크가 '물랭루

1 툴루즈로트레크, 「물랭루주의 무희」
  캔버스에 유채, 150×115cm, 1889~1990, 필라델피아미술관 소장.

2 툴루즈로트레크, 「물랭루주의 살롱」
  캔버스에 유채, 132.5×111.5cm, 1894, 알비 툴루즈로트레크미술관 소장.

주'를 묘사한 30여 작품 중 가장 크다. 녹색을 배경으로 붉은 옷을 입은 여성이 선명하게 두드러진다. 이 작품의 뛰어난 점은, 전경의 붉은 옷을 입은 여성과 중간의 빨간 스타킹을 신은 무희, 원경의 붉은 옷을 입은 종업원이 대각선을 형성하여 화면에 깊이를 부여했다는 것이다. 그가 1894년에 제작한 「물랭루주의 살롱」에서도 앉아 있는 전경의 인물이 화면 왼쪽 아래와 오른쪽 위를 분할하는 효과를 낳아 일본식 대각선 구도가 매끄럽게 적용되었음을 알 수 있다.

1888년 전후 툴루즈로트레크는 인상파 양식에서 점점 벗어나 자기 풍격을 형성하기 시작했다. 우키요에의 영향을 많이 받은 결과이다. 그는 더욱 빨리, 더욱 간결하게 사물을 묘사하는 기법에 관심을 기울였고, 우키요에의 선은 가장 좋은 참조점이 되었다. 툴루즈로트레크는 호쿠사이의 선묘를 차용했다고 할 수 있는데, 날렵한 곡선이 유럽의 전통 음영법을 대체하였다. 또한 옅고 고른 채도로 밝게 칠한 색채가 윤곽선의 느낌을 더욱 풍부하게 하여 어느 평론가는 놀라서 외쳤다. "광인의 소묘란 말인가? 이것은 확실히 광인의 솜씨다!"[144] 툴루즈로트레크의 예술적 성취는 주로 포스터와 석판화에서 구현되었다. 이로 인

툴루즈로트레크, 「물랭루주의 라 굴뤼」
채색 석판, 170×120cm, 1891, 파리
장식미술관 소장.

해 우키요에에 가장 가깝게 접근한 화가라는 평을 받는다. 툴루즈로트레크의
개인 풍격은 바로 우키요에의 구도, 색채 같은 조형 기법을 차용하여 운동감을
강화해 포스터 예술을 혁신한 데서 표현되었다. 툴루즈로트레크는 19세기 초
에 탄생한 유럽 채색 석판화의 예술성을 높이 끌어올렸다. 길지 않은 예술 생애
에서 각종 석판화와 포스터 총 370여 폭을 제작했다. 1890년대 전후, 프랑스의
포스터 디자인은 선명한 원색이 유행하는 추세로 나아갔다. 그러나 툴루즈로
트레크는 여전히 일본 화가들처럼 보라색, 오렌지색, 초록색 등을 주로 사용했
고 많은 석판으로 색조 변화를 시도했다. 툴루즈로트레크의 붓 아래 생기 충만
한 선 자체가 장식성을 지니고 있어, 신예술운동의 낭만적 숨결과 서로 통한다.

툴루즈로트레크의 예술은 19세기 말의 실험적 회화와 20세기 초의 표현주의를 연결하는 다리 역할을 했다. 우키요에는 비록 고향에서는 쇠락했지만 유럽 미술에 새로운 생명을 불어넣었다. 또한 완정한 이론 체계는 없었지만, 도자기 포장지로 유럽에 상륙해 유럽 미술에 엄청난 영향을 미쳤다. 마이클 설리번은 말했다. "암중모색하던 인상파 화가들이 나아갈 길을 우키요에가 밝혀주었고 목표에 도달하도록 길안내를 해주었다."[145] 일본 미술은 인상파 화가에게 서로 다른 영향을 미쳤다. 화가들은 미술의 변혁을 시도하면서 각자 필요한 것을 취했으니 1878년 프랑스의 역사학자 에르네스트 셰스노는 이렇게 지적했다. "그들은 현명했으니 풍부하고 다양한 일본 미술에서 자신이 타고난 재능과 가장 근접한 요소를 흡수했다."[146] 이로부터 유럽의 전통 회화 관념이 빠르게 바뀌었고 서양 현대 예술의 서막이 열렸다.

## 2. 자연으로 돌아가다

후기인상파 화가 역시 자포니즘의 영향을 받았다. 조르주 쇠라의 1885년 풍경화는 주제와 구도 면에서 호쿠사이의 풍경 판화와 흡사하다. 또한 1886년의 풍경화 몇 점에서도 히로시게의 『명소 에도 100경』이 미친 영향을 볼 수 있다. 폴 시냐크의 「펠릭스 페네옹의 초상」 배경 속의 추상 문양 장식은 일본의 와후쿠 도안과 연관 지을 수 있다. 모네 같은 인상파 화가가 끊임없이 변화하는 자연계의 빛과 색을 순식간에 포착하는 데 열중할 때, 또다른 예술가는 현상계의 미를 추구하는 데 만족하지 않고 자연에 내재한 영원한 의미의 본질을 표현하려 노력했다.

반 고흐는 네덜란드 신교 목사의 가정에서 태어났다. 그림 제작 기간은 길지 않지만, 서양 현대 회화에 커다란 영향을 미쳤다. 반 고흐는 일생 동안 많은 편지를 썼다. 주로 화상이던 동생 테오에게 쓴 것으로, 우키요에에 관한 내용을 일일이 열거할 수는 없지만 일본 미술에 찬사를 보낸 것을 확인할 수 있다.

반 고흐는 1880년대 초에 우키요에를 접했다. 1885년 12월 안트베르펜에서 테오에게 보낸 편지에 이렇게 썼다. "내 화실은 아주 괜찮다. 일본 판화 여러 폭을 붙여놓았는데 정말 기분이 좋다."[147] 네덜란드는 일본이 장장 200년에 달하는 쇄국정책을 펴던 시기에도 무역을 끊지 않은 유일한 유럽 국가로, 근대 일본과 서양의 교류에서 특별한 위치를 차지한다. 이로 인해 다른 유럽 국가보다 훨씬 많은 일본 문물을 소장하고 있으며 항구도시 암스테르담과 로테르담에서는 어디서나 일본 자기와 각종 공예미술품을 볼 수 있다.

반 고흐는 1886년 파리에 도착했다. 당시 파리에는 빙과 다다마사가 경영하는 점포가 있어서 우수한 일본 공예품을 판매하고 있었다. 그는 동생 테오를 통해 빙을 알았고, 여기서 많은 우키요에를 접했다. 1888년 여름 테오에게 보낸 편지에 이렇게 썼다. "우리는 일본 판화를 좋아하고 영향을 받았다. 다른 인상파 화가들도 마찬가지이다." "어떤 의미에서 나의 모든 작업은 일본 미술을 밑바탕으로 삼은 것이다."[148]

반 고흐는 우키요에처럼 투명하고 선명하고 밝은 색채를 지향했다. 파리에 있을 때는 우키요에 모사에 열중했다. 그는 우키요에 3폭을 직접 모사하였으니, 히로시게의 『명소 에도 100경』연작 가운데 「오하시 아타케의 소나기」를 모사한 「비 내리는 다리」「가메이도 매화 숲」을 모사한 「꽃피는 매화나무」, 그리고 『예술의 일본』표지에 실린, 좌우로 반전 인쇄된 에이센의 「오이란」을 모사한 그림 등이 있다. 반 고흐는 우선 연필로 반투명한 얇은 종이에 우키요에 화면을

1 우타가와 히로시게, 「오하시 아타케의 소나기」,
  오반니시키에, 35.2×22.8cm, 1857, 도쿄 에도도쿄박물관 소장.

2 빈센트 반 고흐, 「비 내리는 다리」
  캔버스에 유채, 73×54cm, 1887, 암스테르담 반고흐미술관 소장.

상세히 옮겨 그리고 잉크 펜으로 윤곽을 수정한 다음 자세히 격자를 그리고 이를 캔버스에 확대했다. 더불어 화면에 많은 도안을 첨가했다. 예를 들면 「오이란」에 나오는 연꽃, 연못, 대숲, 선학 등이다. 또한 히로시게의 2폭 그림에 테두리를 두르고 많은 한자를 그려넣었다. 이것들은 모두 반 고흐의 마음속에 있는 동양의 부호였다.

반 고흐는 또한 다섯 작품에서 우키요에를 그림 속 그림으로 출현시켰다. 「귀에 붕대를 한 자화상」 「우키요에가 있는 자화상」 「탕기 영감」 2점, 「카페에 앉아 있는 젊은 부인」이 그것이다. 탕기는 동양 공예미술 판매상으로 반 고흐가 파리 몽마르트르에 살 때 가깝게 지냈으며 반 고흐에게 많은 도움을 주었다.

1  우타가와 히로시게, 「가메이도 매화 숲」
    『명소 에도 100경』 연작, 오반니시키에, 36.8×26.2cm, 1857, 도쿄 에도도쿄박물관 소장.

2  빈센트 반 고흐, 「꽃피는 매화나무」
    캔버스에 유채, 55×46cm, 1887, 암스테르담 빈센트반고흐미술관 소장.

3  빈센트 반 고흐, 우타가와 히로시게의 「가메이도 매화 숲」 모사
    『명소 에도 100경』 연작, 카피지에 연필과 잉크, 38×26cm, 1887, 암스테르담 빈센트반고흐미술관 소장.

반 고흐는 깊이 감격하여 이 작품들을 그렸고, 배경에 있는 사물의 배치는 일본 예술에 대한 반 고흐의 지향을 드러낸다. 그가 수집한 많은 우키요에가 바로 탕기의 가게에서 구입한 것이다. 파리에 머물던 2년 동안 반 고흐는 우키요에의 매력에 푹 빠졌다. 심지어 1887년 파리의 카페와 식당에서 우키요에 전시회를

1  빈센트 반 고흐, 「귀에 붕대를 한 자화상」
   캔버스에 유채, 94.7×59cm, 1889, 코톨드인스티튜트갤러리 소장.

2  빈센트 반고흐, 「탕기 영감」
   캔버스에 유채, 92×75cm, 1887, 파리 로댕미술관 소장.

두 차례 열어서 자기 작품을 우키요에와 함께 전시했다.

　반 고흐는 우키요에에서 느낀 이국정서를 자기 작품에 충분히 표현했다. 이 시기는 아직 일본 취향을 모방하는 단계로 아직은 우키요에 조형 양식을 온전히 소화하지 못한 상태였다.

　1888년 2월, 반 고흐는 파리를 떠나 남프랑스의 작은 마을 아를로 갔다. 당시 자신의 심경을 이렇게 밝혔다. "일본 예술을 사랑하는 사람이라면, 일본 예술의 영향을 받은 사람이라면, 누구나 일본에 가고 싶어한다. 더 정확히 말하면, 일본과 비슷한 곳에 가려고 한다. 그래서 남프랑스로 간다."[149] 반 고흐는 아를에 도착한 뒤에 흥분하여 다음과 같이 썼다. "이 땅에 있으니, 투명한 공기와 밝은 색채 효과가 너무 아름다워 마치 일본에 온 것 같다. 물은 풍경 속에서

아름다운 비취 같은 풍부한 파란 덩어리가 되니 우키요에에서 본 것과 똑같다. 파란 지면, 옅은 오렌지색 일몰, 찬란한 노란 태양."[150]

「아를의 도개교」는 반 고흐가 아를에 도착해 그린 대표적인 작품이다. 그는 고향 네덜란드 어디에서나 볼 수 있는 도개교와 유쾌하게 노동하는 장면을 매우 좋아했다. 반 고흐는 여기서 일본식 색채를 찾았다. 하늘과 수면의 묘사에서는 전통 투시법을 버렸고 다리는 윤곽선이 분명하니 판화를 따랐음을 알 수 있다. 도개교는 파란 하늘을 배경으로 윤곽이 맑고 뚜렷하다. 강물도 파란색이고, 강둑은 오렌지색에 가깝다. 강가에서는 선명한 겉옷을 입고 차양 없는 모자를 쓴 여성들이 빨래를 하고 마차 한 대가 느긋하게 다리를 통과하고 있다.

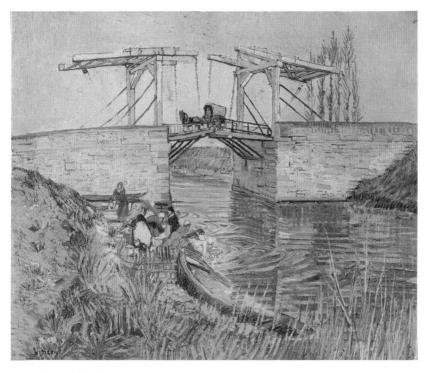

빈센트 반 고흐, 「아를의 도개교」
캔버스에 유채, 65×54cm, 1888, 네덜란드 크륄러뮐러미술관 소장.

화면 전체의 색채가 청신하고 음영이 없어 일본 회화의 전형적 특징을 드러내고 있으며 당시 반 고흐의 마음을 잘 표현했다.

아를에서 반 고흐는 강렬한 원색을 병치하는 기법을 사용했는데 이는 자신이 수집한 우키요에에서 비롯된 것이다. 반 고흐가 수집한 것은 주로 에도 말기에서 메이지 초기까지의 우키요에로, 에이센, 히로시게, 구니사다 등 우타가와파의 작품이다. 이들 작품은 우키요에 초중기의 도리이파, 우타마로, 샤라쿠 등의 훌륭한 작품에 비해 유럽 시장에서 저렴하고 수량도 많은 편이라 수집가들은 거들떠보지도 않았다. 그러나 반 고흐는 마치 보물 보듯 했다.

옅고 고른 채도로 밝게 칠한 색채는 우키요에의 가장 큰 특징 중 하나이다. 이런 기법이 유럽 유화에 맨 먼저 적용된 작품은 마네의 「피리 부는 소년」이며, 반 고흐가 아를에 도착한 지 얼마 안 됐을 때 제작한 작품에서도 나타난다. 반 고흐의 화면은 강한 보색대비로 장식성이 두드러졌다. 이런 기법은 「침실」에서 강렬하게 표현되었으니, 이른바 '노란 집'의 실내를 묘사한 것이다. 소박하고 간결한 색채로 편안한 휴식을 표현했는데, 당시 반 고흐는 잔뜩 고대하며 고갱을 기다리는 중이었다. 방은 편안하고 고요한 가운데 기다림의 분위기가 충만하다. 베개 두 개, 의자 두 개, 문 두 짝 등이 곧 도착할 친구에 대한 기대감을 암시한다. 아를의 반 고흐는 일본 미술 양식을 완전히 소화하여, 이 작품을 두고 여러 차례 말한 적이 있다. "이 그림을 보면 머릿속이 편안해질 것이다." "구상이 얼마나 간단한가. 나는 모든 음영과 반

빈센트 반 고흐, 「침실」
캔버스에 유채, 90×72cm, 1888,
암스테르담 반고흐미술관 소장.

음영을 제거했고, 사물을 우키요에처럼 균일한 순색으로 칠했다."[151]

하지만 이때 발작이 일어나 반 고흐는 극도의 심리적 불안을 드러냈다. 그림의 구도를 보면 알 수 있다. 일본 미술의 영향을 받아 부감 구도를 사용함으로써 바닥 면적이 화면의 2분의 1 이상을 차지한다. 그리하여 화면이 급격히 기울었고 아래로 떨어지는 듯한 느낌이 들어 편안한 느낌이 사라졌다. 반 고흐는 1888년의 「모래 운반선」에서 부감 구도를 맨 처음 적용했다. 우키요에 화가들은 18세기 전기부터 서양의 투시원근법을 도입했다. 이런 공간 표현 기교는 히로시게 등이 능숙하게 사용함으로써 일본 미술의 특징이 되었다. 또한 이렇게 수정된 투시법은 서양으로 돌아가 새로운 시각 체험과 표현 기법을 낳았다.

반 고흐는 강렬한 원색과 짧은 필치로 북유럽 화풍의 어두움과 모호함을 철저히 씻어냈다. 그는 우키요에의 밝은 색채와 음영이 거의 없는 기법을 충분히 구현했다. 반 고흐는 담담하게 말했다. "흰 눈처럼 눈부신 하늘 아래 산 정상의 설경은 일본 화가의 붓으로 그려진 겨울 경치와 똑같다. 여기서 나는 일본 화가처럼 되어갈 것이며, 소시민으로서 대자연의 품에 안겨 생활할 것이다."[152]

6월 아를은 밝고 아름답고 청명한 햇빛이 가득했다. 끝이 보이지 않을 만큼 광활한 경치에 반 고흐는 감탄했다. 「라크로의 추수」에서 묘사한 것은 평평하고 따뜻한 밀밭이었다. 이런 평탄한 경치는 처리하기 매우 어렵지만, 반 고흐의 고동치는 맥박을 느낄 수 있다. 반 고흐는 공간의 깊이감을 버리지 않았다. 파란 하늘은 화면의 아주 작은 영역

빈센트 반 고흐, 「라크로의 추수」
캔버스에 유채, 92×72.5cm, 1888,
암스테르담 반고흐미술관 소장.

을 차지하고, 화면 중앙의 손수레가 시각의 초점을 구성해 기하학적 구도가 또렷하며 머나먼 하늘 끝으로 시선을 이끌어 공간감을 부여했다. 반 고흐는 이 평면을 방향이 서로 엇갈리는 붓 터치와 색깔로 표현했고, 밭을 오가는 마차, 빛과 그림자 효과가 가득한 건초더미와 사다리 등을 공들여 묘사했다. 이처럼 조용한 전원 풍광은 사람을 편안하게 하고 히로시게의 에도 메이쇼에와 호쿠사이의 후지산 연작의 매력을 느끼게 한다.

1888년 7월 중순, 반 고흐는 동생 테오에게 보낸 편지에서 이렇게 말했다. "얼핏 보면 일본화 같지 않지만, 실제로는 다른 작품에 비해 일본화에 가장 근접한 라크로 평원과 로누 강변 스케치 2점이다."[153] 이때 반 고흐의 일본 취향은 이미 (「탕기 영감」에서와는 달리) 이국 부호를 단순히 나열하는 수준을 넘어섰다. 아를 시절의 반 고흐는 일본 미술의 자연관을 연구하고 이해하여 전에 없던 성공을 거두었다. 또 이에 대해 유명한 말을 남기기도 했다. "일본 미술을 연구할 때, 틀림없이 지혜로운 사람과 성현, 철학자를 만날 것이다. 그들은 어떻게 생활할까? 지구와 달의 거리를 연구하고 있을까? 아니다. 비스마르크의 정책을 연구하고 있을까? 아니다. 그저 풀잎 한 가닥을 연구하고 있을 뿐이다. 이 풀잎이 모든 식물, 계절, 드넓은 들판의 풍경, 동물, 인물의 형상을 묘사할 수 있게 해준다. (……) 그들은 꽃처럼 자연 속에서 생존한다. 일본인이 우리에게 가르쳐준 이처럼 단순한 것들은 종교에 가까운 정신이다. (……) 우리는 비록 낡은 규칙을 이어받은 이 세계에서 교육하고 작업하는 데 익숙해 있지만, 그래도 자연으로 돌아가야 한다고 나는 생각한다."[154]

반 고흐는 우키요에의 단순한 양식과 이를 통해 표현된 심층의 자연관을 인식했다. 추상적 재현, 평면적인 색채의 병치, 독특한 선을 통한 움직임과 형상의 포착 등의 장식적 기법은 자연을 추상적으로 표현함으로써 생겨났다. 장식성은 19세기 유럽 미술이 당면한 과제로, 일본 미술의 장식적 기법은 자연에 대

한 생활감정에 기초한 것이다. 또 한편 생활감정을 단순하게 양식화하고 형상화한 것으로, 이를 통해 장식성 화면이 탄생했다. 정확히 말해 이런 장식성 화면은 공예의 성질을 띠고 이런 성질은 일본인의 생활 정취와 긴밀히 연관되어 있다. 바로 반 고흐가 이해했듯이, 우키요에의 장식성은 평민의 일상생활 정취에 뿌리내리고 일상생활에 작용하기도 했다. 그러므로 후기인상파 이래 유럽 회화가 장식성을 추구한 이유를 쉽게 이해할 수 있다.

<div align="right">

**폴 고갱**

</div>

고갱은 파리에서 출생하여, 23세 때 증권 중개인이 되었다. 그는 현대 문명과 고전 문화가 낳은 병폐에서 벗어나 더 단순하고 기본적인 원시생활로 돌아가야 한다고 주장했다. 그는 회화에 미쳐서 가정을 버리고 멀리 남태평양의 타히티섬으로 가서 예술적 영감을 찾았다. 그의 작품은 강렬한 색채 표현이 두드러지며, 장식성이 풍부한 화면은 분명한 상징성을 띤다. 고갱은 비록 반 고흐처럼 일본 미술을 많이 언급하지는 않았지만, 반 고흐만큼이나 우키요에의 영향을 받

 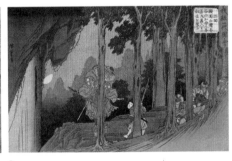

1    빈센트 반 고흐, 「알리스캉 풍경」
     캔버스에 유채, 91.9×72.8cm, 1888, 크뢸러뮐러미술관 소장.

2    우타가와 히로시게, 「요시쓰네 일대도 그림」
     오반니시키에, 1834~35, 개인 소장.

폴 고갱, 「석고 말 머리가 있는 정물」
캔버스에 유채, 49×38.5cm, 1886, 도쿄
이시바시재단미술관 소장.

았다.

고갱도 '일본 취향'에 몰입한 적이 있어 1890년 이후 일본 도기를 많이 보고 모방했다. 그러나 일본 물품을 직접 표현한 작품은 단 2점으로, 1886년의 「석고 말 머리가 있는 정물」과 1889년의 「일본 판화가 있는 정물」이다. 고갱이 일본 미술 기법을 맨 처음 사용한 작품은 1887년의 「해변」으로, 사선 구도와 장식성 색채를 충분히 이용했다. 여기서 호쿠사이와 히로시게의 영향을 볼 수 있다. 일본 회화에서 사선의 운용은 매우 중요한 기법인데 동적 느낌을 자아내고 화면 구조를 강화한다. 가장 이른 선례는 「겐지 모노가타리 에마키」까지 거슬러올라가며 히로시게의 『도카이도 53역참』에서도 이런 구도를 충분히 이용했다.

고갱 작품에 나타나는 또하나의 두드러진 일본 양식은 부감 구도로, 1888년의 「강아지 세 마리와 정물」이 전형이다. 담담한 문양의 흰색 탁자보 위의 강아지, 유리, 과일 등의 정물에서 장식성 도안화 경향을 볼 수 있다. 화면 공간의 연속성과 통일성이 느슨해졌는데 이는 르네상스 이래 서양 회화 전통을 근본적으로 바꾸어놓은 것이다. 퐁타벤[155]에 살던 시기에 고갱은 베르나르와 함께 작업했고 그의 영향을 받았다. 베르나르는 말했다. "일본 판화를 연구함으로써 우리는 회화의 단순화로 나아갔으며 1886년에 종합주의를 창조했다."[156] 고갱은

2

1 폴 고갱,
「강아지 세 마리와 정물」
캔버스에 유채, 91.8×62.6cm, 1888,
뉴욕 현대미술관 소장.

2 폴 고갱,
「타히티 풍경」(2폭)
종이에 구아슈, 42×12cm, 1887,
도쿄 국립서양미술관 소장.

베르나르에게 보낸 편지에 이렇게 썼다. "내가 어떻게 음영을 소홀히 했는지 자네는 알 것이네. 음영은 단지 빛의 존재를 설명할 수 있을 뿐이지. 우수한 일본 화가들의 작업을 보게! 햇빛이 내리쬐는 가운데 대기 속의 생명이 음영 없는 형식으로 표현되었다네. 그들은 조화를 이루기 위해 색채를 사용했지. (……) 나는 햇빛의 착시효과에 불과한 음영 모방을 버리기로 했다네."[157] 고갱이 우키요에를 본받아 자기 예술의 기본 방식을 확립하였음을 직접 밝힌 것이다.

고갱은 반 고흐와 마찬가지로 일본에 강렬한 환상을 품었고 많은 우키요에를 수집했다. 파리를 떠나 타히티로 갈 때 호쿠사이의 『후가쿠 36경』을 포함한 일부 작품을 챙겼다. 물론 고갱이 우키요에의 영향만 받은 것은 아니었다. 일본 예술 말고도 불교예술 그리고 여러 서양 문화의 영향을 받았다. 고갱이 지향한 바는 단순한 감각으로, 생활에서도 그러했다. "프랑스 회화 발전에서 지극히 중요한 고갱의 종합주의 혹은 종합적 상징 미술은 격렬한 논쟁을 불러일으키

고 각종 해석을 낳았다. 고갱의 미술은, 깊이감 없이 평평한 화면에서 보듯 선과 색채를 단순화하고 이성적이고 지혜가 충만한 장식 표현에 기초하여 성립되었다."[158]

고갱 미술의 이정표라 할 수 있는 작품은 1888년의 「설교 후의 환상」이다. 주요 구조가 일본 미술과 뗄 수 없이 연관되어 있으며 종합주의 양식을 확립한 대표작이기도 하다. 강렬한 색채는 묘사적 표현을 넘어섰고 붉은색, 파란색, 검은색, 흰색으로 구성된 도안과 구불구불한 선은 뚜렷한 장식성을 드러내며 농민들의 종교적 환상을 표현했다. 화면을 비스듬히 관통하는 나뭇가지가 인물과 환각의 장면을 별개의 공간으로 분리하고, 평평하게 칠한 배경의 짙은 붉은색과 모자의 흰색, 옷의 검은색이 세 층을 형성하였으니 이는 색채와 구조로 표현해낸 공간이다. 고갱은 여기서 빛과 그림자로 형체를 빚어내는 전통 기법을 버리고, 보색을 사용하지도 않았고 형태에서 자유로워졌으며 화면을 평평하게 채색했다. 그는 자연을 구체적으로 묘사하지 않고 색채 자체를 표현하려 했던 것이다. 이런 의미에서 이 작품은 서양 회화의 획기적 변화를 알리는 이정표이다.

「신의 날」은 신비한 분위기를 풍긴다. 꿈틀꿈틀한 색덩어리로 형성된 곡선이

폴 고갱, 「설교 후의 환상」
캔버스에 유채, 92×73cm, 1888,
에든버러 국립미술관 소장.

거의 모든 공간을 차지하고 있고, 색채는 경계를 넘어 무수히 많은 시냇물 줄기가 여기저기 범람하는 듯하다. 파란색, 보라색, 노란색, 장미색이 끊어지지 않고 이어져 밑에서 위로 교차하고 회전하고 반복되는데, 이 회전은 신상의 형상에 의지하여 장식성과 통일성을 얻었다. 비록 표현한 장면은 희극성을 띠는 듯하지만, 고갱은 틀림없이 신비로운 분위기를 자아내려 했을 것이다. 객관적 개괄, 주관적 강조, 색채의 과장, 시각의 변환이 고갱의 종합주의의 기본 특징이다. 구체적으로 말하면, 평평하게 칠한 색면, 뚜렷한 윤곽선, 주관적 색채로 형상을 단순화하고 일정한 질서를 부여해 화면에 장식성을 가미했다.

일찍이 유럽에서도 색유리 등을 정교하게 이어 붙여 입체감이 사라진 중세 모자이크가 발달했지만 르네상스 이후 고전 규범의 영향, 실증주의와 과학적 이성의 발전에 힘입어 구체적인 현실의 묘사가 장식성이 풍부한 평면 추상을 대신했다. "분명하지 않고 모호한 윤곽과 부드러운 색채가 한 형상을 다른 형상 속으로 녹아들게 하여 상상의 여지를 남겨주었다."[159] 회화는 날로 현실에 의지하는 도구가 되었다. 고갱은 '색조를 구분하는' 기법, 평평하게 칠한 색 덩어리와 검은색 선으로 작품의 표현성을 높였다. 그는 대상을 단순화하고 음영을 배제했으니 여기서 우키요에의 영향을 어렵지 않게 볼 수 있다.

19세기 말, 고갱의 영향을 받아 나비파가 등장했고 우키요에의 색채 구성과 장식성 요소에서 영감을 얻은 상징주의가 나타난다. 당시 나비파 화가들은 아직 젊었고 선배 화가들보다 혁신적이어서 우키요에 양식을 더욱 대담하게 흡수했다. 이는 보나르의 「고양이 습작」에서도 입증되며 심지어 제1차세계대전 이후 유럽 각지에서 나타난 관념 예술의 선구라고도 할 수 있다.

나비파의 젊은 화가들은 새로운 회화를 시도하면서 고갱을 통해 일본 미술의 치밀한 의도와 표현 기법의 영향을 많이 받았다. "1890년대, 어떤 화가 집단도 나비파만큼 자포니즘 색채에 물들지는 않았다. 고갱, 모네, 피사로의 작품

1

2

1   폴 세뤼지에, 「부적(퐁타벤의 사랑의 숲 풍경)」
    캔버스에 유채, 27×21cm, 1888, 파리 오르세미술관 소장.

2   피에르 보나르, 「라 레뷔 블랑슈 포스터」
    채색 석판, 80×61.3cm, 1894, 파리 장식미술관 소장.

역시 우키요에의 영향을 받았지만 아직 피상적이었고 유파를 형성한 것도 아니
었다."[160] 퐁타벤에서 고갱의 세심한 지도를 받은 세뤼지에는 파리로 돌아가 동
료들에게 종합주의라는 조형 사상을 전했다. 그는 고갱의 지도를 받아 「퐁타벤
의 사랑의 숲 풍경」을 그렸는데 이를 '부적'이라고 불렀다. 1890년 빙이 대규모
우키요에 전시회를 연 이후 보나르, 뷔야르 등은 우키요에를 많이 수집했다. 여
기에는 호쿠사이, 히로시게 작품을 비롯해 후기 우키요에 작품 300여 점이 포
함되어 있었다. 그들은 깊이감을 제거하고 평면화한 장식성 색채를 추구했고,
대표작으로는 보나르의 「모래성 쌓은 아이」, 뷔야르의 「구혼자」, 모리스 드니의
「페로스의 레가타」, 펠릭스 발로통의 판화 「게으름」 등이 있다. 이는 장식성 도
안과 인물이 만나 이루어진 아름다운 결실이다. 이들은 우키요에 이외에 병풍,

직물, 칠기를 비롯한 일본 공예품을 귀감으로 삼았다.

　일본 미술에 어찌나 열광했는지 보나르는 심지어 '일본 나비'로 불리기까지 했다. 우키요에 화가들과 마찬가지로 일상의 다양한 모습을 묘사했고, 평면화한 색채와 가벼운 선으로 간결한 구도를 표현했다. 1894년 그가 라 레뷔 블랑슈를 위해 디자인한 포스터는 툴루즈로트레크의 영향을 보여주지만, 간략한 도안식 구조에서는 호쿠사이의 풍격이 뚜렷이 드러난다. 그는 또한 히로시게의 풍격에서도 깊은 영향을 받았다. 1899년의 석판화 연작 '파리의 생활 모습'에는 중심 없이 화면에 분포된 만화 같은 인물 형상이 가득하고, 심지어 화면 주변부에 배치된 형상도 있다. 「남자와 여자」 「욕조 속의 나부」에서는 드가보다 더욱 대담하게 인물 형상을 잘라냈고, 「토끼가 있는 병풍」 「유모의 산책」에서는 동양식 화면공간을 운용하여 일본화 분위기와 장식성 풍격을 구현했다. 그는 많은 유화 작품에서 공간을 철저히 압축하여 평면화했고 오려낸 종이 같은 형

피에르 보나르, 「토끼가 있는 병풍」
캔버스 위에 덧댄 종이에 유채, 삼절 한 쌍, 405×161cm, 1906, 파리 오르세미술관 소장.

상을 그려넣었다. 심지어 테두리 도안을 첨가하기도 했다.

뷔야르의 초기 판화의 주제 역시 우키요에 주제와 멀지 않다. 뷔야르와 보나르의 세계는 개인의 소우주로 화실 한 귀퉁이, 거실, 익숙한 창밖의 경치 그리고 가족과 친구, 화상으로 구성되어 있다. 채색 석판화 「옷을 꿰매는 소녀」는 배경과 인물, 슬픈 구도와 녹회색 색조가 스즈키 하루노부의 「북 치는 소녀」와 거의 비슷하다. 유화 「구혼자」「식사 후」는 공간을 압축해 벽지와 의상을 한 평면에 둠으로써 문양 장식과 평면화를 중시한 말기 우키요에의 특징을 표현했다. 뷔야르는 또한 인물과 사물의 윤곽선으로 채색 면적을 능숙하게 조정했다. 마치 우키요에처럼 윤곽선을 그려 색채의 경계로 삼아 화면에 운치 있는 장식성이 풍부하다. 동양의 심미적 감수성이 심리에 편중되었다면 서양의 경우 물리

에두아르 뷔야르, 「구혼자」
캔버스에 유채, 36.4×31.8cm, 1893, 노샘프턴 스미스칼리지미술관 소장.

에두아르 뷔야르, 「식사 후」
캔버스에 유채, 36×28cm, 1890~98, 파리 오르세미술관 소장.

에 편중되었다. 서양 회화는 19세기에 신고전주의에서 모더니즘으로 전환했는
데, 예술가들은 조형 언어의 표현력을 넓히고 풍부하게 함으로써 신고전주의를
넘어섰다. 우키요에의 출현은 고전 조형 언어의 변이를 가속화했고, 서양 전통
회화의 사실주의는 동양식 형식 요소로 대체되었다. 평평한 화면, 인물의 움직
임, 색과 선의 구성 등에서 이를 엿볼 수 있다.

　유럽에서 일어난 자포니즘의 영향은 대체로 1910년경에 끝났다. 1860년부터
시작되어 약 반세기 지속된 자포니즘이 종착역에 다다른 원인 중 하나는 20세
기 산업화가 추진됨에 따라 공업 제품이 일상생활 구석구석까지 스며들었고 과
학기술의 진보로 합리주의, 실용주의가 사회 문화의 주류가 되었기 때문이다.
'신예술운동'은 주로 수공으로 작업한 장식성 공예품에 의지하여 소비자가 많지

않았고 유미적 취향은 갈수록 설 자리가 없어졌다. 또 한편, 일본의 국가주의가 강화되고 군국주의가 대두하여 유럽인들은 경쟁의식과 위기감을 느꼈고 마침내 배일 운동이 일어났다. 요컨대 유럽 사회가 급속히 발전함에 따라 일본 취향이 더이상 신선하지 않게 되고 시각예술에서 자포니즘의 영향이 약화된 것이다. 르네상스 이래 자리잡은 투시법에 기초한 공간 표현과 가치관이 전복되고 현대 예술 이념과 가치관이 등장하자 자포니즘 역시 사명을 완수하고 퇴장했다. 자포니즘의 열풍은 잦아들었지만 그렇다고 일본 미술의 영향이 완전히 사라진 것은 아니었다. 이후 등장한 현대 예술운동에는 동양미술의 성격이 깃들어 있고 우키요에를 위시한 일본 미술과 동양미술은 서양에서 미래지향적인 움직임을 일으켰다.

# 우키요에의 예술성

일본은 중국 문화의 영향을 많이 받았다. 그래서 많은 사람이 일본 문화는 중국 문화의 파생 양식이나 아류 문화이며 개성이 없다고 여긴다. 사실은 결코 그렇지 않다. 일본 문화의 포용성과 개방성은 전통 문화의 속박을 끊어내되 뿌리는 유지하고 있는 데서 확인할 수 있다. 일본은 원래 '가져오기'에 뛰어난 민족이고 이를 통해 오늘의 일본 문화를 만들어냈다. 일본 역사에서 계속해서 나타난 '조콘야사이縄魂弥才'* '와콘칸사이和魂漢才'** '와콘요사이和魂洋才'*** 같은 구호가 외래문화를 대하는 태도를 잘 보여준다. 우키요에는 일본 민족의 독특한 심미 이념을 충분히 구현해 세계 미술사에서 중요한 자리를 차지했을 뿐만 아니라 서양 현대미술의 발전에도 영향을 미쳤다. 지금은 역사 무대에서 물러났지만 우키요에는 여전히 일본 미술의 맥을 잇는 이정표이다. 우키요에 예술을 독해함으로써 일본 예술을 더 깊이 이해할 수 있다.

## 1. 우키요에 문화

우키요에의 출현은 일본 미술이 진정한 의미에서 귀족에서 민간으로 이행했음을 말해준다. 우키요에는 에도의 시대적 지역적 특색이 반영되어 있으며 평민의 기질과 취향이 표현되어 있다. 또한 사회 만상을 제재로 삼아 보편적 인성을 생동감 있게 기록했다. 에도 평민은 표현과 예술 감상의 욕구가 강했다. 바쿠후 정권의 엄밀한 통제 아래 우키요에 화가는 독특한 형식을 취해 정신적으로 추구하는 바를 드러냈으니, 이는 당시 평민 문화의 독특한 점이다. 한마디로 우키

---

* 조몬의 정신과 야요이의 학문과 기능.
** 일본 고유의 정신과 중국에서 전해진 학문·지식.
*** 일본 고유의 정신과 서양에서 전해진 학문.

요에는 에도시대 사회 문화를 증언하는 예술이다.

<div align="right">

**독특한 평민예술**

</div>

13세기 이전의 일본 미술은 주로 불교미술이었고, 헤이안시대부터 세속 미술로 전환하였다. 제재가 신에서 사람으로 바뀌었을 뿐 아니라, '내세'에서 눈을 돌려 '현세'를 바라보게 되었다. 우키요에는 하층민들의 희로애락을 표현했고, 신불神佛의 장엄함에서 귀족의 유유자적으로, 이어서 장삼이사의 생활로 제재를 바꾸어갔다. 이는 심미 취향이 근본적으로 변화했음을 의미한다. 경제의 주도권을 쥔 계층이 바뀜으로써 나날이 부유해지는 평민이 신흥 사회의 역군이 되었고 넓은 소비 시장을 형성하여 우키요에의 발전을 이끌었다.

에도시대의 평민 계층은 경제 능력은 있었지만, 무사 계층이 기존 체제를 유지하기 위해 강압 통치를 일삼아 시민 문화의 표현 방식이 왜곡되고 억눌렀다. 예술가들은 진실한 심리 상태를 함축적으로 전달하여 '생生'을 표현했다. 에도 미술도 전통 미술과는 다른 양식과 성격을 드러냈다. "백성들의 이런 성격은 생명 욕망을 고양했고, 평등과 조화라는 두 가지 소망이 생활 방식과 문화양식으로 발전해 일본 민족 생활사의 특징을 형성했다."[161]

우키요에 역시 은유성을 띠게 되었고 오늘날 일컫는 난센스 퀴즈와 유사하게 '수수께끼 맞히기 그림'의 기법을 차용해 특정 도상 혹은 문자의 동음이의어 효과를 통해 알아맞히는 재미와 유머를 구현했다. 화면이 비유, 연상 같은 요소를 포함하고 있어서 보는 사람은 애써 추리한 뒤 의미를 깨닫게 되었다. 이런 감추어진 요소들과 일본 민속, 문화 언어는 밀접한 관계가 있으며, 이는 에도 사람들이 우키요에를 매우 좋아하고 즐긴 중요 이유이기도 했다. 이로 인해 우키요에는 단지 아름다운 그림에 그치지 않고 재미가 충만한 민간 지혜가 되었다.

가부라키 기요카타, 「꽃 피는 시절」
견본 착색, 143.3×50.2cm, 1938,
이바라키현 근대미술관 소장.

―

가부라키 기요카타鏑木淸方는 소년 시절
에 우키요에를 배우기 시작했고 문학을 깊
이 수련했다. 작품은 주로 하층민의 생활
상과 옛날을 그리워하는 화가의 심정을 담
았다. 설창說唱 곡예, 가부키 등 민간 예술
과 수많은 여성이 작품세계를 구성했다.
「꽃 피는 시절」에서 와후쿠 복장의 소녀
가 목제 무지개다리에서 살며시 고개를
돌리는데, 복식 도안이 어지러이 떨어지
는 꽃잎과 호응하여 따뜻한 봄소식을 전
해준다. 우키요에 미인화가 현대 일본화로
전환했음을 알 수 있다.

우키요에 화가는 주로 민간에서 출현했다. 그들이 마주한 대중은 문화적 수준이 그리 높지 않은 보통 시민과 노동자였다. 학문적 소양을 갖춘 상인도 없지 않았지만, 대개 문화 수준이 낮은 집단이었고 과거 궁정 귀족 문화를 수용하던 대중과는 달랐다. 이러하니 제재 선택에서 형식 표현까지 다를 수밖에 없었다. 우키요에는 상품 예술로서, 애초에 '비순수 예술'이니 형식과 내용에서 대중에게 영합할 수밖에 없었다. 이로 말미암아 심미적 즐거움에서 전통 야마토에와 뚜렷하게 구별되었다. 하루노부의 붓이 그려낸 영원한 청춘 소녀에서 샤라쿠의 덴신伝神 배우 초상에 이르기까지, 우타마로의 우아한 미인화에서 히로시게의 서정적 풍경에 이르기까지, 서로 다른 수준에서 대중적 정감을 표현하였다. 이는 궁정에서 민간으로 나아간 일본 미술의 선명한 특징이기도 하다.

## 강렬한 생명 의식

우키요에는 단순한 세속 풍정화가 결코 아니다. 풍경화를 예로 들면, 각지의 명승뿐만 아니라 여행자의 심정도 표현했다. 우키요에가 표현한 민간 생활 방식, 거기에서 넘쳐흐르는 일본 문화 요소와 생명 요소는 우키요에의 핵심 의미를 구현했다.

종합하면, 우키요에의 본질적 정신은 '수粋', 이 한 글자를 구현한 데 있으니 정신성이 풍부한 개념이다. 일본어 가나로는 いき(이키)이고, 일본어 한자로는 粋(이키)인데, 의기意氣로 해석할 수도 있다. 일본어에서 粋와 意氣의 발음은 똑같이 '이키'이기 때문이다. 생명 의식이 강렬할 뿐 아니라 화려하고 유머러스해서 함축된 의미가 깊고 넓은 시민 문화라는 의미가 있다. 인문학자 구키 슈조는『삶의 구조』라는 책에서 '이키'는 세 가지 의미가 있다고 했다. 첫째는 미태媚態로, 여기서는 교제하는 여성의 품위를 가리키며, 이키의 기초 구조이다. 둘째

이토 신스이, 「거울 앞에서」
채색 판화, 42.7×27.7cm, 1916, 도쿄
에도도쿄박물관 소장.

—

이토 신스이伊東深水는 기요카타 문하
로 '최후의 우키요에 미인화가'라고 불
린다. 주로 육필 미인 풍속화를 제작
했다. 20세기 초 신판화 운동이 일어나,
출판상 와타나베 쇼자부로가 우키요에
출판 체제를 모방하여 우키요에를 부흥
시키려고 했다. 「거울 앞에서」는 원래 육
필화 작품이었으나 판화로 다시 제작되
어, 40회 가까운 인쇄를 거쳐 화면 효과
가 더욱 풍부해졌다. 그는 우키요에를
계승했고 이를 바탕으로 미인화의 새로
운 풍격을 열었다.

는 의기로, 에도 사람의 기본 정신이다. 셋째는 초탈로, 일본어에서는 '테이諦'
라고 하며, 운명의 인지에서 비롯된 소탈함이다. 이로 인해 이키는 일본 문화의
특징인 이상주의적 도덕관과 인과관계를 이루게 된다. 나아가 권위를 무시하는
정신적 존재가 되어 에도 시민에게 강한 영향을 미쳤으며 그들의 품격을 형성
했다.

에도 평민 입장에서 요시와라 미인과 가부키 스타로 구성된 풍류 세계는 이
키의 아름다움과 다르지 않다. 이로 말미암아 우키요에의 마르지 않는 제재의
근원이 되었는데, 이는 평민 계층이 문화 생산과 소비 능력을 획득하여 표현한
심미 방식과 문화 관념이다. 이런 의미에서 우키요에는 평민 사회의 역사를 창

조했다. 오랜 전란을 거친 끝에 맞이한 태평성대에 평민은 이키의 즐거움을 마음껏 누리며 에너지를 발산해 사회 창조를 추진했으며 이는 이키의 감성 체험에 기초한 가치 창조이기도 하다.

일본인은 유교와 불교 문명을 받아들였지만 그렇다고 환골탈태하지도 않았다. 원고시대 문화 흔적이 여전히 존재할 뿐 아니라 고유한 도덕관념이 바뀌지도 않았다. 금욕적이었던 불교는 일본에서 대대적으로 '환속'하여 '내세'에 대한 바람이 현생의 쾌락으로 변했다. 일본의 원생 문화는 내심의 자연감정에 더욱 충실한데 이는 일본 문화에서 감정과 공감을 중시하는[162] 성격을 띤다. 우키요라는 단어에는 향락을 추구하는 사회 현실이 반영되어 있고, 우키요에 미인화와 가부키화는 에도 유흥가 인물을 묘사했다. 이들의 표정과 분위기에서 일본인의 개방적인 성의식이 드러난다.

"우키요에의 세계는 유한하면서도 눈길을 끄는 완정성이 있다. 한 세기 반 동안 이 민족 생활의 거울이 되었다. 단언컨대 우키요에는 무궁무진한 변화를 통해 일본 민족의 특수한 단계를 반영하고 생활 배경을 묘사하고 이것이 뿌리박은 과거 일을 묘사하기에 이르렀다. 얼핏 이 화파는 폐쇄적으로 보인다. 이런 하층사회의 창조물은 단지 자신들의 재미와 쾌락을 위해서만 존재할 뿐 오래된 예술에 영감을 준 철학, 학술, 종교와는 아무런 관계가 없는 것처럼 보인다. 그러나 자세히 살펴보면, 민족정신의 유산과 얼마나 홀가분하고 자연스럽게 연결되어 있는지 알 수 있다."[163] 다시 말하자면, 우리는 우키요에라는 열쇠의 도움을 받아 일본 문화의 마음의 창을 열 수 있다.

<div align="right">

### 자연을 숭상하는 문화 심리

</div>

"일본 문화 형태는 식물의 미학으로 지탱된다."[164] 지리와 기후의 영향을 받아

일본인은 예로부터 자연을 숭상하는 세계관을 형성했고 이와 연관된 조형과 색채의 미술 양식이 탄생했으니 서양의 이성 정신과는 근본적으로 다르다. 자연에서 진화해온 조형관은 유동적이고, 식물의 곡선을 모방하는 유기적 형태를 지니고 있다.

어떤 학자는 일본 문화를 벼농사 문화 혹은 상징 문화라고 표현했다. 일본 문화의 특징을 비교적 정확히 짚은 것이다. 화가 히가시야마 가이이東山魁夷는 말했다. "특히 풍부한 자연환경 속에서 사계절의 변화를 깊은 정을 품고 관찰하는 사람이 자연에 친밀감을 느끼는 것은 당연한 일이다."165 가이이는 대자연에 친근감을 느끼는 일본 민족 심리의 사회적 역사적 근거를 설명했고, 작가 가와바타 야스나리는 인문 심리 차원에서 구체적으로 언급했다. "광활한 대자연은 신성한 영적 영역이다. (……) 높은 산, 폭포, 샘물, 암석, 오래된 나무, 모든 것이 신령의 화신이다."166 일본인은 자연 감오自然感悟 혹은 자연 사유自然思維로 대자연 속에서 정신과 예술을 키워나갔다. 일본 신토의 기본 이념은 범신론으로, 그들은 대자연과 오랫동안 친화하며 함께 지내는 과정에서 자연물 하나하나를 영혼을 가진 것으로 보았다. 감오 자연感悟自然은 일본인의 정신적 성찰의 중요한 방식일 뿐 아니라, 심미 활동의 중요한 내용이다.

프랑스 인류학자 레비 브륄은 인류의 선사 예술을 분석하면서 유명한 '원시 사유' 이론을 제시했다. 인류는 유년 단계에는 추상적으로 개괄하는 사유 능력을 가지고 있지 않았고, 형상을 직관적으로 파악하거나, (분석적 논리적으로 파악하지 않고) 전체를 보거나 듣는 즉시 파악하는 방식을 통해 세계를 인식했다는 것이다. 이 이론에 따르면, 원시 인류는 현대 인류와 완전히 다른 사유 방식을 지니고 있었다. 이로 인해 사물의 상호 관계를 이해하고 상호작용을 인식하여 대상의 특징을 표현하였으니, 모든 사물의 성이 동일하고 영성靈性과 생명이 풍부하다고 본 것이다. 그들이 보기에 인류는 자연 만물과 혼연일체를 이루기에

요시다 히로시,
「도쿄 12제 가메이도진자」
채색 목각, 37.5×24.7cm, 1927,
보스턴미술관 소장.
—

요시다 히로시吉田博는 유화와 판화에 뛰어났고, 자연, 사실, 시정의 화풍을 중시했으며, 빛이 빚어내는 미묘한 느낌과 명암 변화를 판화로 표현했다. 우키요에 탁본을 바탕으로 전용 판 기법을 발명했다. 다이쇼, 쇼와 시대 풍경 판화의 제1인자이다. 「도쿄 12제 가메이도진자」에서는 무지개다리와 활짝 핀 자등화가 진청색의 수면에 거꾸로 비치고 있으니, 88회 탁본 공정을 거친 빛과 그림자 효과가 판화의 표현력을 뛰어넘었다. 히로시게의 「명소 에도 100경 가메이진자 경내」에 경의를 표하여 제작한 것이다.

수목 산천 같은 자연계에서 오는 정보를 받아들일 수 있고 수목 산천 역시 인류의 생각에 감응할 수 있다.

　미학자 도이다 미치조는 일본인 마음속에 원시심성이 남아 있다고 말했다. 마치 조몬 문화가 현대 일본인의 잠재의식에 남아 있듯이 일본 민족의 자연 감오 역시 오늘도 남아 있는 원시 사유이다. 자연에서 진화해온 일본 조형관 역시 유동적일 뿐 아니라 식물 곡선을 모방한 유기적 형태를 지니고 있다. 예를 들면 사선의 구성, 추상적 장식성, 평면성, 과장된 색채 등이다. 이로 말미암아 조형을 숭상하는 디자인 양식이 나타났다.

　일본의 전통 와카, 하이쿠 등은 자연을 음송함으로써 내면의 감정을 표현한

다케히사 유메지, 「구로후네야」
견본 채색, 130×50.6cm, 1919, 군마
다케히사유메지이카호기념관 소장.
—

다케히사 유메지竹久夢二는 우키요에 미인화 양식을 흡수하여, 끝없는 향수와 정처 없이 유랑하는 인생감을 표현했다. 다이쇼시대 사람들의 심성과 사회 기풍을 반영한 것이다. 이로 인해 '다이쇼의 우타마로'라고 일컬어졌다. 자신이 경영하는 미나토야에소시텐港屋絵草紙店에서 창작한 목판화, 각종 카드, 그림책, 도안지, 편지지를 판매했다. 도쿄의 명승을 묘사한 것들이다. 「구로후네야黒船屋」는 연인을 모델로 한 그림으로, 뭐라 형용하기 어려운 '부서지기 쉬운 아름다움'이 '유메지식 미인'의 전형이다.

양식이다. 우키요에 풍경화와 화조화는 자연과 친근한 평민의 심리를 직접 표현하여 일본 민족의 독특한 자연관의 살아 있는 체재가 되었다. 호쿠사이의 격정적이고 사실적인 산수와 히로시게의 따뜻하고 부드러운 풍토는 모두 대자연과 물과 젖처럼 잘 융화되는 정서를 드러낸다. 히로시게는 '향수 히로시게'라고 불리는데 그의 풍경화가 일본인의 심성과 대자연의 조응을 표현했기 때문이다. 이로 말미암아 모노노아와레의 가장 좋은 사례가 되기도 했다.

## 2. 우키요에 양식의 특징

우키요에 양식은 작은 예술품을 좋아하는 에도 평민의 심미 취향과 딱 맞아떨어졌다. 일본 민족은 원래 소형화된 물품을 특히 좋아하여, 『겐지 모노가타리 에마키』에서 우키요에에 이르기까지 크기가 한 자를 넘지 않는다. 이로 인해 "우키요에 화가는 전무후무한 구도 능력을 갖추었다고 할 수 있다".[167] 야마토에는 일본 문화 전환기에 나타난 민족 회화 양식으로, 이후 일본 민족의 풍격이 깃든 회화의 총칭이 되었다.

### 비대칭 구도

비대칭 구도는 서양인들이 전율한 일본 미술의 매력이다. 도약하는 느낌이 풍부한 좌우 불균형 구도는 자연관과 생명 의식이 끊임없이 이어지는 일본인의 심미 의식을 드러낸다. 우키요에는 구도 변화, 인물의 움직임과 상호 대응, 자연 환경과의 관계 등을 통해 완정한 정식화 기법을 수립했다. 이는 하이카이, 문학, 희곡 같은 평민 문예 형식과 심미적 공통성을 띤다. 우키요에는 또한 '3폭 판화' '5폭 판화' 같은 방식으로 화면을 확장하여, 인물을 중심에 둔 구도가 융통성이 있고 다양하다.

　일본인의 심미 의식에서 비대칭, 불규칙, 불균형의 배후에는 더욱 대칭적이고 더욱 규칙적이며 더욱 균형적인 것이 잠재해 있어 독특한 공간미를 자아낸다. 사람의 시각 기억에서 연속되지 않은 형상은 늘어나는 성격이 잠재해 있어서 다른 심리 경험에 의거하여 완정한 형태를 이룰 수 있다. 이로써 가시적 형상의 표현력이 확장되고 풍부해진다. 그런데 완정한 형상은 고정되고 정지되어, 서로 다를 뿐 아니라 변화하는 시각 기억에 상상과 성장의 공간을 제공할

가와세 하스이, 「니혼바시(새벽)」
채색 판화, 38.8×26.6cm, 1940, 도쿄
에도도쿄박물관 소장.
—

가와세 하스이川瀬巴水는 기요카타를 스승
으로 모시고 일본화를 배웠다. 신판화 운동
의 주요 인물이다. 주로 풍경화를 그렸으며,
에도 유적을 찾아다녔을 뿐 아니라 새로운
시대의 도시경관에 시선을 돌렸다. 히로시게
의 『명소 에도 100경』과 이곡동공異曲同工
의 묘미가 있다. 「니혼바시(새벽)」의 섬세한
명암과 약간의 냉온이 느껴지는 옅은 파란
색조, 조용한 화면에는 따뜻한 정취가 충만
하다. 그는 히로시게의 향수 풍경에 청신한
현대적 운치를 더했다.

수 없다.

불교문화는 서기 6세기 일본으로 전해졌는데 다수의 사찰이 중국 건축구
조의 대칭 모델에서 벗어나 13세기부터 비대칭 기법으로 건축되었다. 신사 건
축에서도 고대 건축의 간소하고 조화롭고 비대칭적인 성격을 엿볼 수 있다. 일
본 황가와 정원, 찻집은 공간 배치에서 시각과 감각에 호소하지 않고 선종의 정
신성에 기초한 명상의 아름다움을 최고 조형 원리로 삼았다. 특징으로는 간소,
고고孤高, 자연, 정적, 비대칭을 들 수 있다.

일본인들은 불완전한 것을 숭배한다. 변화 가능성이 있기 때문이다. 상상력
을 자유롭게 펼쳐 완성할 수 있도록 일부러 불완전한 상태를 유지한다. 우키요
에의 주요 특징인 '세부 확대' 기법 역시 여기에서 비롯되었다. 화면의 표현 대

상을 극도로 가까이 당겨 일부가 잘리게 하여 표현 공간이 화면 밖으로 뻗어가게 한다. 일본인이 보기에, 완정하지 않은 형식과 결함은 정신의 의념을 전달하는 데 많은 도움이 된다. 사람들은 완정하지 않은 경물을 심리적, 정신적으로 완정화하는 과정을 거쳐 대상의 본질에 접근할 수 있다.

호쿠사이와 히로시게의 우키요에 풍경화에서 좌우가 대칭을 이루지 않고, 큰 면적이 공백으로 남겨지고, 묘사 대상이 한쪽으로 기울고 심지어 절단된 구도를 많이 볼 수 있다. 우키요에는 헤이안 시기의 에마키, 직물 등에서 이런 기법을 빌려왔다. 화면 중앙에서 묘사 대상에 이르기까지 동적 느낌이 풍부하고, 대상이 보이지 않는 사선으로 연결되는데, 일본 고대로 거슬러올라가는 독특한 기법이다. 일본의 뵤부에와 색지, 단자쿠短冊*, 족자 그리고 장식화의 공간 역시 색다른 방식으로 구성되었는데 와후쿠에서도 이처럼 다양하게 변화하는 경사 구도를 볼 수 있다.

———                                                          **추상적 장식성**

일본 화가들은 일상생활에서 접하는 대상을 추상화하는 데 뛰어나다. 대상을 관찰하고 표현할 때 조형적 특징을 충분히 과장하여 한층 더 단순화하여 '형'을 정리하고 추상화한다. 처음에는 마름모꼴 무늬, 사각 무늬, 삼각 무늬 같은 기하학적 조형을 사용했으나, 이후 문양을 더 간결하게 하고 장식성을 더해 바탕 문양으로 사용했다. '추상성' '정신성'은 일본 공예미술에서 중요한 요소이다. 예를 들어 『겐지 모노가타리 에마키』는 헤이안시대 귀족 문화를 대표하는 작품이며, 화려한 귀족 복장에는 당시 최고 수준의 장식 예술이 반영되었다.

*    글씨를 쓰거나 물건에 매다는 데 쓰는 조붓한 종이.

12세기 초 북송 말년에 출판된 『선화화보』에는 다음과 같이 쓰여 있다. "일본국은 옛 왜노국倭奴國이다. 해가 가까이에서 떠오르기 때문에 (국명을) 바꿨다. 그림이 있는데 뭐라고 부르는지는 모르고, 자국의 풍물, 산수, 작은 경치를 그린 것이다. 색을 매우 진하게 입히고 금벽金碧을 많이 사용한다. 정말로 그렇게 생겼는지 살펴보면 꼭 그렇지는 않고, 단지 찬란하게 그려서 아름다움을 감상하려고 한 것이다." 이는 당시 일본 뵤부에와 에마키모노에 대한 직관적 평가이다.

『선화화보』에서 기록한 '풍물, 산수, 작은 경치'는 야마토에를 가리키며, "금벽을 많이 사용하였으나 참모습은 아니다"라는 비평은 일본 미술의 특징을 명확히 지적한 것이다. 즉 순수를 추구하는 시각 미감에서 출발하여, 회화성, 장식성, 디자인성을 표현한 것이다. 야마토에는 가라에를 일본화하는 과정에서 주제를 바꾸었으며 더욱 중요하게는 장식과 디자인 요소를 강화했다. 중국 회화는 북송 수묵이 대표적인 양식이며, 산수화는 거기에서 노닐고 거주하고 싶도록 그리는 것을 최고 경지로 삼는다. 청록산수에서 금물을 사용하는 기법이 일본으로 들어가 이후 금박을 직접 화면에 입히는 방식으로 나아갔다. 일본 헤이안, 가마쿠라시대부터 불교회화에서는 평면적 회화, 공예성 장식 기법을 다수 볼 수 있다.

우키요에의 장식 취향은 대부분 복식 문양의 도안을 통해 표현되었다. 에도시대는 일본 의상 디자인의 최고봉에 해당하는 시기이며 "대담한 색채 조합과 풍부한 화훼 식물은 삼라만상을 거의 감싸고 정채롭게 도안화되었다. 와후쿠 한 벌 한 벌에 미의 세계가 응축되어 있다고 할 수 있다."[168] 17세기 후반 유행한 색채는 중간색이어서, 섬세하고 풍부했다. 18세기 초, 색채가 밝은 쪽으로 향했고, 도안 문양은 섬세하고 화려하며 신흥 시민 계층의 활력이 반영되어 있다. 에도 중기에는 바쿠후가 내린 사치 금지령의 영향을 받아 색채와 문양이

후지타 쓰구하루, 「다섯 나부」
캔버스에 유채, 200×169cm, 1923, 도쿄 국립근대미술관 소장.
—
후지타 쓰구하루藤田嗣治는 도쿄미술학교를 졸업하고 1913년 파리로 유학을 갔다. '파리화파'의 일원이다. 우키요에의 기법을 거울 삼아, 유백乳白 바탕색에 먹선으로 윤곽을 그리는 화법을 창안했는데 선명한 동양 풍격이 있고 현대적인 세련미도 갖추었다. 독특한 일본 양식이 구미를 풍미하던 시절 유럽에서 성공을 거둔 첫번째 일본 화가이다. 「다섯 나부」는 우아한 운율과 몽환적인 느낌이 화면에 넘친다. 일본 미술의 평면적 성격과 장식적 풍격을 구현했다.

소박해졌고, 와후쿠는 붉은색과 검은색의 간색 세트가 유행하기 시작했다. 우키요에의 색채 역시 화려한 장식성이 유지되는 동시에 점차 가라앉는 방향으로 나아갔으니, 이때가 바로 에도 풍격의 성숙기이다. 18세기 중기 우키요에 기술이 성숙해짐에 따라 의상 디자인도 이에 조응했다. 세밀한 조판 기법을 통해 나날이 복잡해지는 문양도 표현할 수 있었고 중기의 소박한 색조가 계속 쓰였으

니 주로 옅은 청색, 옅은 녹색, 어두운 남색, 자색이 사용되었다. 우키요에는 의상 스타일뿐 아니라 유행하는 색채와 문양을 상세히, 폭넓게 반영했다.

<div align="right">**밝은 색채**</div>

일본에서 색은 기본적으로 다섯 가지 내용을 포괄한다. (1) 색채, 즉 색상·채도·밝기의 요소. (2) 음색, 즉 소리의 톤. (3) 악색, 즉 일본 민족 음악에 나오는 장식성 곡조. (4) 자색, 즉 용모의 감각. (5) 애정의 감각. 일본에서는 애인을 이로오토코色男, 이로온나色女라고 한다. 학자 사타케 아키히로는 『고대 일본어의 색상 명칭의 성격』에서 일본의 색이름은 백, 청, 적, 흑, 네 가지 색에서 기원했으며, 이는 일본인 원시 색채감각의 기본색이라고 말한다. 일본 『고시슈古詩集』에 기록된 신화 이야기에 따르면, 고대 일본인은 최초에는 백과 흑, 청과 적의 대칭으로 색채 체계를 표현했다. 일본에서 현존하는 가장 이른 와카집인 『만요슈』에 서기 6~8세기 와카 약 4500수가 수록되었으니, 그중 색깔 묘사가 포함된 와카는 562수이고, 붉은색 계열과 흰색 계열을 묘사한 와카는 각각 202수와 204수이다. 여기에 일본 선조의 문화 태도, 가치 관념, 심미 정서가 깃들어 있다고 볼 수 있다.

　마에다 우조는 「안색─염색과 색채」라는 글에서 고대 일본인의 색채 숭상에 대해 이렇게 말했다. 적赤은 '명료'의 '명明'에서 온 글자로, 따뜻한 색 계열의 색채이다. 홍, 비緋, 적, 주朱, 적등赤橙, 분홍粉紅 등은 고대 일본어에서 모두 '적'으로 표기했다. 흑黑은 암暗에서 왔으며, '적'과 반대로 차가운 색 계열이다. 백白은 두 측면의 내용을 포함하고 있어, 모종의 신비한 의미를 지녀서 백록白鹿, 백호白狐, 백작白雀 같은 신령한 신앙 대상을 표시하고 색채감각을 표시하기도 한다. 그러나 구체적인 색을 상징하는 것은 아니다. 청青은 앞에서 말한 적, 흑,

백 어디에도 속하지 않는 색을 포함하여, 녹색, 남록색, 남색, 남자색, 자색 및 이들 색의 중간색을 포함한다. 이로 인해, 일본인의 시야에서 청은 내포가 넓은 색채이며 이후의 우키요에에서는 청색이 많이 사용된다.

예부터 '백색'은 일본의 색채 체계에서 중요한 위치를 차지했다. 일본어에서 '백'은 '소素'로 표기할 수도 있다. 다시 말해 천연 본색天然本色에 해당하는 백으로 청결과 밝음을 상징하여 『고사기』와 『일본서기』의 고대 신화에 청량심淸亮心 (청결하고 밝은 마음)이라는 말이 나온다. 따라서 백색은 색채를 가리킬 뿐만 아니라 일본 민족의 도덕 지향을 의미한다. 일본은 헤이안시대부터 대륙에서 백분白粉을 수입했는데 이후 백분은 여성 화장품에서 주요한 지위를 차지했다. 백색을 숭상하는 기풍은 근현대 일본의 심미 의식에 큰 영향을 미쳤고, 일상생활 구석구석에 스며들었다. 일본의 신토는 백색을 숭상하고, 백색이 인간과 신을 연결하는 색이라고 본다. 일본 신사는 중국 사원에서 발견되는 농묵중채와 달리 건축 재료의 본래 색을 사용하고, 주변 환경과 시설에서도 가능한 한 인공의 흔적을 남기지 않아 청순한 자연 풍모를 구현했다. 일본 문화에서 백색 숭상은 백지에 대한 관심에서도 구현되었다. 일본어에서 紙와 神의 발음은 똑같이 가미かみ로, 일본 화지和紙는 독특한 결과 질감이 있고, 깨끗하고 결점이 없어서, '신령의 역량을 응축했다'고 여겨진다.

우키요에는 흑백묵색黑白墨色을 사용해 다채로운 화면 효과를 빚어낸다. 식물성 안료로 정성껏 물을 들여 화지에 스며들게 하고 결이 드러나게 하여 투명함과 순수하고 매끄러운 성격을 구현한다. 반 고흐는 일본을 '밝은 나라'라고 상찬했다. "세계 미술사에서 일본 미술의 가장 두드러진 특징은 밝은 햇빛 속에서 형성되는 많은 색채로, 이런 점이 세계에 영향을 미치기 시작했다."[169] 일본 미술은 형과 색에 있어서 창조성을 추구했는데 바로 우키요에가 이를 구현했다.

일본 미술의 역사는 동서양 문화의 충돌과 융합의 역사이며 일본 미술 역시 외래문화의 혜택을 받았다. 만약 우키요에가 나타나지 않았다면 일본 미술은 엄청나게 퇴색했을 것이다. 우키요에는 일본 민족의 독특한 심미 이념을 충분히 구현하여, 세계 미술사에서 중요한 자리를 차지하고 있다. 가토 슈이치가 말했듯이, 일본 문화는 '잡종 문화'[170]이다. 일본인은 문화를 받아들이고 융합하는 능력이 있고, 자기 문화를 보호하는 동시에 외래문화를 흡수하고 소화한다. 자기 문화라는 나무에 토착화와 세계화를 주입하여 탐스러운 과일이 열리게 하는 것이다. 나래주의拿來主義*가 일본 민족의 문화 토양에 어떻게 뿌리를 내리고, 본연의 정신이 새로운 문화와 언어 환경 속에서 어떻게 창조적으로 구현되었는가. 이는 현재 민족문화를 건설하는 데 힘을 쏟고 있는 중국 예술이 귀감으로 삼아야 하는 것이다.

## 중국, 일본, 서양 미술 관념의 차이

유럽 미술이 고대 그리스와 로마 미술을 기점으로 펼쳐졌듯이 아시아 미술은 중국을 중심으로 전개되었다. 중국 회화와 도자, 칠기 같은 공예품은 일본 공예미술품과 우키요에보다 훨씬 이른 시기에 유럽에 전해졌고 바로크와 로코코의 유행에 영향을 끼쳤다. 그러나 19세기 말 서양미술의 일대 전환기에 중요한 영향을 미친 것은 우키요에가 대표하는 일본 미술이며, 일본 미술의 모체인 중국 미술은 서양 예술의 변혁에 아무런 역할을 하지 못했다. 이 문제를 근본적으

---

\* 전통 시대의 문화유산을 그대로 받아들이지 않고, 자신의 입장에서 취사선택하여 수용·계승하려는 사고방식.

로 따져보자면, 우선 중국, 일본, 서양의 미술 관념을 살펴보아야 한다.

중국 문화는 줄곧 철학 이념과 사상 품격으로 그림을 그리고 품평하였다. 형상을 사실적으로 묘사하는 것을 중시하지 않고 기운氣韻과 신채神采를 최고 준칙으로 삼았다. 중국 회화는 중국 전통 철학 사상에 깊이 뿌리내려 '유가와 도가가 서로 보완하는' 기나긴 문화의 강에서 장자 사상이 예술 정신의 주체가 되었다. 대표적인 산수화들은 마음을 고요히 하고 정신을 응축시켜서 마음이 외물과 함께 어울리는 천인합일天人合一 경지를 추구했다. 이는 중국 철학에 깃들어 있는 심리 공간을 대상화한 것이며, 문인 사대부의 붓에서 나온 산수는 자연 풍경이 아니고 개인의 소회를 기탁한 정신적 유토피아였다. 북송대 화론『임천고치』에 서술된 고원高遠, 심원深遠, 평원平遠으로 구성된 '삼원설'을 통해 중국 회화 특유의 시공 구조 기법을 알 수 있다. 이는 서양의 초점투시법과 뚜렷하게 구별된다. "산수는 현에서 시작되고, 화조는 선과 통한다山水起於玄, 花鳥通乎禪"171는, 아득히 속세를 초월한 정신적 입장은 이성과 실증주의를 숭상하는 유럽인들의 공감을 살 수 없었다.

이탈리아 선교사가 16세기 말에 유화와 벽화의 복제품을 들여와 사실주의 회화의 명암법과 투시법을 알렸지만, '남방을 숭상하고 북방을 비하하는' 관념이 여전히 중국 화단을 주도했기 때문에, 색채가 선명하고 사실주의를 중시하는 서양 회화 기법은 호응을 받지 못했다. 폐쇄된 문화 환경에서 중국 회화 언어의 정식화는 창조력을 더 위축시켰다. 문인화를 예로 들면, 개인의 자유로운 표현은 도식적인 틀에 제한되어 특정한 사회적 지위와 가치관의 부호가 되어버렸고 수묵 언어 기법이 완고하게 자리를 지켰다. 이로 인해 서양인의 눈에 중국 회화는 활력이 부족하고 낡은 방식을 고수할 뿐 아니라 시대착오적인 기법에 빠져 있었다. 일본에 앞서 유럽에 들어간 중국 청화자기 역시 색채가 풍부하고 정밀한 공예 기법을 자랑하는 일본 자기 앞에서 확연히 빛을 잃었다. 일본 미술사

우메하라 류자부로, 「천지종수」
종이에 유채, 아교, 금, 114×63.3cm, 1952, 개인
소장.
—
우메하라 류자부로梅原龍三郎는 교토 와후쿠 염색
업 집안에서 태어났다. 1908년 프랑스에서 유학할
때 인상파 화가 르누아르와 친밀하게 지내면서 풍
부한 색채 표현 기법을 익혔다. 귀국한 후에는 일본
전통 미술의 장식성과 공예성을 결합하여 우키요
에풍의 밝은 색채를 사용했으며 금색을 쓰고 금박
을 입혔다. 「천지종수」는 후지산을 제재로 한 연작
가운데 대표작으로, 우키요에의 장식성과 현대적
인 구성 기법이 모두 들어 있다.

를 연구하는 미나모토 도요무네는 말하기를, 일본 미술은 "더욱 풍부하고 정밀
한 아름다움을 확실히 표현했다. 당시 유럽 예술가들은 이런 예술을 창조한 장
인의 기술을 바탕으로 한 극동의 규범이 존재한다는 것을 깨달았고 회화에 대
한 믿음이 흔들렸다".[172]

　　미나모토 도요무네는 다음과 같이 분석했다. "일본인은 중국인보다 감각을
더 중시하고 현실적이다. 이는 사람 자신을 더욱 중시한다는 말이기도 하다. 이
런 측면에서 비록 유럽인이 추구하는 관능성과 구별되기는 하지만, 공유하는
고전 정신이 있다."[173] 이로 인해 정서적, 감성적 표현을 중시하는 경향 역시 일
본 미술의 기본 성격이 되었고 그들은 장식성을 결합하여 평면에 늘어놓는 조

형 기법을 창안했다. 일본 미술은 전체적으로 서양의 두께와 중국의 깊이가 부족하지만, 경쾌한 조형관은 민족 품성에 딱 맞아떨어진다. 마치 일본화된 송원 수묵화처럼 두터운 질량감은 윤곽선으로 대체되었다. 일본 문화에서는 정서적 직감으로 작품을 제작하고 감상한다. 또한 작품의 시각적 미감과 공예의 정밀함을 추구하고, 도구 재료, 제작 효과 측면에서 대담한 변혁을 시도하여 장식성 특징을 한층 더 강화했다.

우키요에는 중국 전통 회화와 뚜렷이 다를 뿐 아니라 발전 과정에서 고소판 연화에 딸려온 서양화의 영향도 받았다. 우키요에 풍경화에서 초점 투시, 명암 조형, 색채와 같은 서양화 요소를 발견하기 어렵지 않으니, 어느 일본 학자는 '서양화한 우키요에'라고 일컫기도 했다. 그래서 우키요에에 나타난 형식과 구조의 요소, 선의 파악과 운용, 평면성과 장식성 같은 특징은 서양 미학 이상과 공명할 수 있었다.

유럽 예술은 '사람의 예술'로, 고대 그리스시대 이래 서양 조형예술은 조화, 완미를 최고의 이상으로 삼았다. 건강하고 아름다운 인체에서 휘황한 신전에 이르기까지 수치에 입각한 비례미를 추구했으며 이러한 사상은 "예술과 철학을 막론하고 고대 그리스 사상 중에 가장 뿌리깊은 특징 중 하나이다".[174] 최초의 고대 그리스 예술론이 담긴 『카논』에는 이렇게 적혀 있다. "아름다움은 정밀한 수치에서 나온다." 이를 통해 고대 그리스 예술의 이성과 감정은 조화와 평형에 도달하여 유럽 예술의 규범이 되었다. 르네상스 이후 과학 원리는 조형예술에서 더욱더 중요한 역할을 했다. 비록 18세기 로코코 예술이 중국 예술의 영향을 받았지만 도안 문양과 식물, 화초 이미지 같은 기본 요소의 차용에 머물렀다. 유럽인들은 복잡한 곡선 조형 언어를 익히고 전아한 자기와 실크로 생활공간을 장식했을 뿐, 중국 예술을 이해하지는 못했다. 서양과 일본의 조형예술은 '미'의 표준을 정할 때 시각적 즐거움의 추구를 이상적 준칙으로 삼았다. 정신 수련

을 강조하는 중국 회화와는 다르다. 서양에는 구체적인 시각 요소를 묘사하고 공예성과 장식성을 중시하는 일본 미술이 더 잘 이해되고 받아들여졌다.

다른 측면에서 보면, 당시 중국에서 양무파가 중체서용의 깃발을 들었지만, 겨우 실용 기술 차원에만 주의를 기울이고 서양 근대사상과 문명의 성과는 배척하고 말았다. 심지어 서학중원설西學中源說을 주장하기에 이르렀다. 여전히 천조의식天朝意識과 중국중심론에 도취해 서양 선진 문화를 받아들이지 못했다. 반대로 일본의 경우 메이지시대에 문명개화 열풍이 불어닥쳤고 계몽운동의 선구자는 서양 근대의 인문 사상을 적극 도입하였다. '서양 문명을 지향하자'라고 부르짖었으며 이 같은 탈아입구脫亞入歐가 명인 지사들의 이상이 되었다. 일본은 외래문화를 전면적이고 신속하게 학습하고 배운 바를 실행했다. 이에 미술계도 발맞추어 1876년 일본 역사상 최초로 국립미술학교를 설립했고 이탈리아 화가 폰타네시를 비롯해 세 사람의 교수를 초빙했다. 1878년, 미국 학자 페놀로사가 도쿄대학 철학과 교수에 임용되었고, 1887년, 도쿄미술학교 조소과가 설립되었다. 또한 1893년, 프랑스 유학을 하고 귀국한 구로다 세이키가 자연광 기법을 널리 확산시켰으니 인상파 회화가 일본에 들어온 것이다. 1896년, 도쿄미술학교 서양화과가 설립되어 근대 일본 미술에서 유화의 지위를 굳건히 했다. 일본은 서양의 정치체제도 적극적으로 모방하였다. 화가들은 기존 가치관을 버리고 서양의 체계를 받아들였으니, 일본 미술과 서양미술은 더욱더 비슷한 성격을 띠게 되었다.

## 일본 문화의 '나래주의'

일본은 나라시대부터 중국 문화를 대거 받아들였다. 비록 중국 오대五代의 혼란기에 중단되기도 했지만, 이후 송나라 문화와 고도로 발달한 명나라 문화가

또다시 일본에 영향을 미쳤다. 중국 문화를 대거 들여오고 모방하는 기나긴 과정에서 일본은 늘 반추, 소화, 흡수를 거쳤으며 문화적 완충기를 두어 외래문화의 영향을 조정하였다. '열정적으로 흡수하는 시기'와 '차갑게 충돌하는 시기', 이 두 주기가 번갈아 나타나 외래의 우수한 문화를 조용히 흡수하고 개조하여 활력과 생기가 넘치는 민족문화를 창조했다. 이렇게 하여 일본 문화는 고유한 특징을 유지할 수 있었다.

일본 주재 영국 기자는 이렇게 감탄했다. "일본은 끊임없이 전통을 새로운

히가시야마 가이이, 「초록이 울리다」
지본 착색, 203.2×155cm, 1982, 나가노 현립미술관 소장.
—

히가시야마 가이이는 도쿄미술학교를 졸업하고 독일에서 유학했다. 그는 유화 기법으로 일본화를 혁신하는데 힘을 기울였다. 순정한 대자연을 표현한 작품이 많고 평면성·장식성을 띤 화면에는 공간의 아름다움이 담겨 목가적인 일본식 정조가 풍긴다. 「초록이 울리다」는 지금의 나가노현에 있는 야쓰가타케산의 미샤가이케 연못을 모티프로 삼았다. 그는 이 작품에 대해 이렇게 말했다. "백마는 피아노의 선율이고, 수목이 무성한 배경은 관현악이다." 자연과 인생에 대한 애착과 담담한 비애가 스며 있다.

가야마 마타조, 「센바즈루 병풍」
지본 착색, 6폭 1쌍, 각각 372.5×167cm, 1970, 도쿄 국립근대미술관 소장.
—
가야마 마타조加山又造는 교토의 와후쿠 문양을 디자인하는 집안에서 태어나 고전적 장식과 당대의 풍토를
결합하는 데 뛰어났고, 정식화된 일본화에 현대적 미감을 부여했다. 「센바즈루 병풍」은 일본 전통 예술을 집
대성한 것이다. 해와 달, 물결 조형은 14세기의 명작 「일월산수도」에서 나왔고, 학의 의장은 와카 색지 도안
에서 나왔으며, 금은공예에는 야마토에서 유래한 것이다. 이 작품은 일본 가고시마에서 하늘로 날아오르던,
1000마리가 넘는 학과 우연히 마주친 이래 오랫동안 귓가를 울리던 '미묘한 날갯소리'를 표현한 것이다.

형식으로 교묘하게 교체한다. 늘 전통을 이어받고 (일본인과 달리) 전통을 교체
할 필요는 없다고 여기는 서양인이 보기에는 매우 곤란한 시도이다."175 사방이
바다로 둘러싸이고 자원이 부족한 섬나라라는 환경은 외부 세계와 시종 거리
감을 조성했고, 타국의 장점을 취하여 자강불식해야 한다는 강렬한 의식을 낳
았다. 이는 항상 언급되는 일본에 대한 정의를 새삼 떠올리게 한다. 민족성을
지킨다는 것은 전통의 잔재와 결함을 껴안고 있는 것이 결코 아니다. 겉으로는
끊임없이 움직이는 듯하나 일본의 전통적 가치관은 놀랍도록 변하지 않는다.

　일본인도 중국 문화라는 거대한 존재를 의식했을 테고, 이로 인해 일본 미
술에서 나온 각종 양식에 덜 연연했을 것이다. "일본 회화는 마치 조변석개하는
새와 같다. 중국 전통문화라는 큰 나무에 둥지를 틀고, 서양 현대 문화라는 큰
나무에 새집을 짓고, 두 나무가 주는 축복과 혜택을 마음껏 누리고, 자신의 유

전자로 자기의 후손을 잉태했다. 그러므로 여러 요소가 어우러져 맺힌 과실은 당연히 일본 것이다."[176] 일본은 '와콘요사이'의 정신을 외친다. 중국이 서양 문물을 중국을 위해 쓰자고 외치는 데 반해, 일본인은 혼魂이라는 글자로 민족정신과 문화 전통을 강조한다. "(일본 문화의) 형체는 흩어져도 정신은 결코 흩어지지 않는" 진제眞諦가 바로 여기에 있다.

오늘날 일본화에서 사용하는 천연 암석가루가 섞인 그림물감은 1000종에 달하며 여러 종의 금속 박편 재료를 사용하여 더욱 다양해지고 있다. 심지어 어떤 작품은 화면 효과라는 면에서 유화에 접근했다. 하지만 이로 인해 전통을 상실할 거라는 걱정은 전혀 하지 않는 듯하다. "일본화와 유화는 100여 년 동안 오르락내리락 결투를 벌였다. 메이지 초기, 한쪽에서는 '유럽화 만능이다' '아시아를 벗어나 유럽으로 들어가자' '전면적으로 유럽을 배우자'라고 주장했고, 다른 쪽에서는 '국수國粹를 보존하자' '전통문화를 계승하자'고 외쳤다. 두 가지 다른 사조가 함께 짜인 두 줄처럼 메이지에서 오늘에 이르기까지 미술사를 형성했다."[177]

일본 미술에는 영원불변하는 양식이나 전통이 존재하지 않으며 발전과 변화의 걸음걸음마다 외래문화의 영향을 받았다. 비록 '전통'과 '외래'의 논쟁이 있

기는 하지만, 양자는 시종 대립하지는 않는다. "일본인의 두드러진 점은 모방성이라기보다는 독창성, 그리고 외국 경험을 학습하고 응용할 때 자기 문화의 특성을 잃지 않는 재능이라고 말하고 싶다."[178] 우키요에는 전통 풍격을 바탕으로 중국과 서양의 명암법과 투시법을 포함한 사실주의 기법을 융합하고 장식성을 부각시켜 심미 취향으로 삼은 회화로, 종합적인 회화 언어에는 다른 문명의 요소가 잘 융합되어 있다. 우리는 이미 우키요에에서 야마토에의 흔적을 전혀 볼 수 없다. 그러나 서양 회화를 닮은 풍부한 색채와 정성을 다해 꾸민 장식에서 일본식 자연 철리와 시정의 정신적 바탕을 느낄 수 있다.

수백 년 세월을 거치며 우키요에는 역사 무대에서 물러났다. 하지만 형식에서 내용에 이르기까지 우키요에에 응축된 일본 미술의 독특한 면모와 성격은 여전히 살아서 일본 예술에 자양분을 제공한다. 전통 회화와 유행 예술, 애니메이션, 영화, 희극, 그리고 여기서 파생된 예술에 이르기까지, 여전히 이런 영향을 볼 수 있으며, 이를 통해 영원히 마르지 않는 우키요에의 생명력을 느낀다.

부록

## 우키요에 제작

우키요에는 출판상이 화가(일본어로 에시), 조판공(일본어로 호리시), 탁본공(일본어로 스리시), 이상 세 분야의 장인을 조직하고 이들이 협력하여 제작하는 예술이다. 엄밀하고 체계적인 공정을 거치는 것이다. 우선 출판상이 시장 상황에 맞추어 제재를 결정하고 인기 화가를 선정해 그림 원고를 작성하게 한다. 이어 조판공이 판각을 하고 마지막으로 탁본공이 찍어내어 완성한다. 그러므로 그림이 뛰어나야 하고, 조각이 정밀해야 하며, 종이의 질도 최고여야 한다. 아울러 엄격한 공예 기법을 비롯한 각종 기법을 종합 운용하여 한 치도 소홀함이 없어야 훌륭한 작품을 제작할 수 있다. 우키요에 제작자는 대부분 화가들의 이름만 전해지고, 절대다수인 조판공과 탁본공의 이름은 기나긴 역사의 강에 가라앉고 말았다.

그림 원고 작성은 두 단계로 구분된다. 우선 화가가 밑그림을 간략하게 그린다. 이 밑그림을 시타에라고 한다. 화면을 확정한 뒤 얇은 종이를 덮어서 복제하면서 좀더 구체적으로 자세히 그린다. 이것이 정식 그림 원고이며 한시타版下라고 한다. 조판할 때 그림 원고 뒷면을 나무판에 붙여야 한다는 점을 고려하여, 선이 뚜렷하게 보이도록 한시타는 가능한 한 얇은 미농지를 사용한다. 의상의 복잡한 도안이나 몇몇 고정된 양식 문양의 경우 만들어진 틀이 있으며, 조판공 혹은 그 제자가 대신 작업한다.

정식 그림 원고 한시타는 판화의 조각 작업이 끝나면 더이상 존재하지 않게 된다. 오늘날 볼 수 있는 한시타는 어떤 이유로 제작 과정에 넘기지 못해서 남게 된 것이다.

한시타에版下絵는 한 차례 '검열' 과정을 거쳐야 한다. 오늘날의 출판 심의와 유사하다. 출판 금령을 어기지 않았는지를 확인하고 인증하는 것이다. 에도시대

검열 도장

의 검열 담당 부서는 시기에 따라 달랐다. 어떤 때는 지역 출판상이 조직한 협회에서 검열을 맡았고, 어떤 때는 일선 행정구역의 책임자가 맡았다. 검사를 통과하면 도장을 찍어서 인증하였는데, 이를 아라타메인改印이라고 한다. 아라타메인의 형식은 시대에 따라 바뀌었다. 주로 한자 극極의 전서체였다(일본어에서 見極め는 '다 보았다'라는 뜻이다). 어떤 시기 아라타메인은 천간지지의 조합을 사용했고, 심지어 매달 바꾸기도 했다. 그래서 이런 우키요에는 제작된 월에 이르기까지 출판 시기를 정확히 고증할 수 있다. 따라서 아라타메인은 오늘날 우키요에의 제작 연대를 고증하는 중요한 근거가 되었다. 아라타메인 제도는 1791년 니시키에가 탄생할 때부터 1875년 새로운 출판 조례가 반포될 때까지 85년 동안 지속되었다.

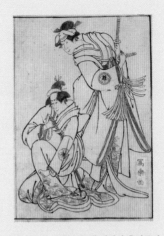

도슈사이 샤라쿠, 「2대 세가와 유지로와 초대 마쓰토모 요네사부로」
한시타에, 21.6×15.2cm, 파리 기메국립아시아미술관 소장.

## 조판

심사를 통과한 한시타는 조판공에게 넘겨 조각하게 했다. 한시타에에서 조각한 것은 검은 판으로, 화면 윤곽선만 있었기 때문에 오모한이라고도 했다. 조각판 재료는 바람에 말린 산앵두나무로, 전문적인 판목장이에게 맡겨 가공 제작했다. 치수는 길이 약 31.2센티미터, 너비 약 27센티미터, 두께 약 3센티미터이다. 표면을 연마하고 가공하여 거울처럼 매끄러웠다. 산앵두나무는 무늬가 세밀하고 경도가 적절하여 조각하기 편하

고 마모에도 강한데, 그중에서도 에도 동남쪽 이즈반도 해안에서 생장한 앵두나무가 가장 좋다. 황양목으로 조판을 만들기도 했지만, 가격이 상당히 비싸서 정밀한 조각이 필요한 부분에만 황양목을 상감했다. 색판에 사용된 목재는 상대적으로 저렴했다.

조판의 첫번째 공정은 그림 원고를 직접 나무판에 붙이는 것으로, 간단해 보이지만 대단히 중요하다. 그림 원고용지가 매우 얇기 때문에 비뚤어지게 붙거나 주름이 생기면 조정할 방법이 없어서 헛수고가 되고 만다. 그래서 그림 원고를 붙이는 공정은 경험이 풍부한 장인이 주로 맡았다.

그림 원고가 완전히 건조된 후에야 조각을 시작할 수 있다. 이때 한시타에는 투명한 상태로, 조판공은 먹선을 따라 공백 부분을 세밀히 깎아내며 '검열' 아라타메인 역시 원래 모양대로 새긴다.

조각에 사용되는 도구는 두 가지로 분류된다. 첫째는 큰 면적을 깎아내는 '끌*' 종류이고, 둘째는 선을 조각하는 '작은 칼**' 종류로, 용도에 따라 여러 규격과 치수가 있다.

인물 머리 부분의 조각이 가장 어렵다. 미인화의 머리카락 조각을 게와리毛割라고 한다. 화가의 한시타에는 머리카락을 자세히 그리지 않고 대략 윤곽만 잡는다. 미인화의 헤어스타일은 고유의 특징이 있어서 인물, 신분, 장소에 따라 다르다. 그래서 조판공은 기술이 좋아야 할 뿐만 아니라 상당한 조형 능력이 있어야 한다. 얼굴 부분의 조각을 두조頭雕라고 하며, 기술의 난도가 결코 게와리에 뒤지지 않는다. 경험이 풍부한 조판공만이 이 공정을 맡을 수 있다. 원고의 먹선은 상당히 굵어서, 원래 상태대로 새기면 인물의 아름다움을 구현할 수 없다. 따라서 조판공은 조각하는 과정에서 선을 조정해야 한다. 물 흐르는 듯한 선을 그려내고 원작의 의미를 살려야 하며, 특히 인물의 콧날선에 공력을 기울여야 한다. 이를 통해 알 수 있듯이

* 　일본어로 노미鑿
** 　일본어로 고가타나小刀

한 폭의 정미한 우키요에는 조판공의 창조적 작업에 크게 의지하여, 화면에 서명할 수 있는 사람은 두조를 담당한 조판공뿐이다.

조각이 완성된 뒤에는 화면의 왼쪽 상단 모서리에 'L' 자 모양 직각 형상을 새긴다. 일본어로는 겐토見当라고 하며, 판화를 찍을 때 맞추는 자리를 표시한 것이다.

오모한이 완성되면 우선 단색 먹판 약 20장을 찍는다. 이것을 교고즈리校合摺라고 하며 조판 수정에 사용된다. 또 한편 이것을 화가에게 보내 색깔과 도안을 지정하게 한다. 화가는 옅은 붉은색으로 한 색깔에 한 장씩 색판 위치를 동그라미로 표시하고 지정한 색 이름을 표기한다. 복식 문양도 화가가 지정한 다음 제자가 첨필하고, 조판공이 색판 하나하나를 조각한다. 색판을 조각하는 일은 간단한 편이어서 색깔을 입힐 위치에 동그라미를 표시한 교고즈리를 하나씩 판에 붙이고, 나머지 부분을 깎아내면 완성된다. 가장 중요한 것은 색판마다 같은 위치에 겐토를 새기는

일이다. 이렇게 하지 않으면 찍을 수가 없다.

<hr />

<div align="center">탁본</div>

마지막 공정은 탁본이다. 탁본공은 우선 조판을 검사하여 겐토 위치가 오류 없이 통일되었는지, 색판의 크기가 규격에 맞는지 확인한다. 그리고 견본을 찍어서 출판상과 화가와 함께 착색 효과가 어떤지를 이야기한다. 그런 다음에 정식 인쇄에 들어간다.

이상적인 인쇄용지는 내마모성도 있고 부드러운 마사가미 혹은 호쇼가미이다. 인쇄하기 전에 명반과 풀을 혼합한 액을 종이에 바르고 건조시킨다. 그러면 안료가 번지거나 스며드는 것을 방지할 수 있다. 동시에, 착색을 위해서는 종이가 너무 건조하면 안 되고 적당한 습기를 머금어야 한다.

탁본의 주요 도구는 바렌이다. (판에 종이를 올리고) 종이 뒷면을 문질러, 판에 바른 잉크와 색상이 종이에 잘 묻어나게 하는 것이다. 바렌의 심은 대나무

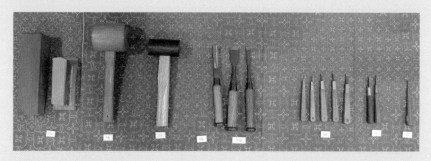

조각도 및 메(나무망치) 등의 도구

가공 완료한 산앵두나무 판

먹판의 조각 순서

잎을 가느다란 실처럼 자른 다음 끈 모양으로 꼬아 원형으로 둘둘 말아서 만든다. 심의 굵기가 바렌의 성질을 결정한다. 이 위에 중국의 화선지 비슷한 일본 화지 50장 안팎을 붙인 다음, 면포로 감싸 칠을 하고, 마지막으로 광택 처리를 한 죽피竹皮로 감싼다. 심의 굵기에 따라 바렌 압력의 크기가 다르며, 단단한 정도에 따라 몇 가지 등급으로 구분된다. 흔히 세 가지가 쓰인다. 가장 부드러운 것은 먹판 탁본에 사용되며, 먹판

의 손상을 막는다. 중급 경도 바렌은 색판을 찍는 데 사용된다. 가장 단단한 것은 면적이 넓은 배경 등 강한 압력을 가해야 하는 부분에 사용된다.

탁본의 주요 도구로 또한 솔이 있다. 이 솔로 먹과 안료를 나무판에, 반수礬水 등을 종이에 바른다. 원재료는 말의 갈기털이 가장 좋고 몇 가지 치수가 있다. 새 솔은 사용하기 불편해서 탁본공은 물로 씻은 다음 불로 태운 후 솔의 끝 부위가 둥글고 부드러워질 때까지 상

탁본 탁자 및 도구, 좌측 둥근 것이 바렌

호쿠사이의 명작 『후가쿠 36경』 연작 중 「등산하는 사람들」 하나를 복각

우키요에 탁본

어 가죽에 문지른다.

탁본할 때는 먹판을 먼저 찍은 다음 색판을 찍는다. 옅은 색을 먼저 찍고 다음에 짙은 색을 찍은 다음 마지막으로 붉은색 판을 찍는다. 색을 입히는 작업에서는 인물의 입술 위치를 맞추기가 가장 어렵다. 찍을 때 종이가 공기와 습도의 영향으로 약간 신축할 뿐 아니라 나무판도 물을 흡수해 변하기 때문에 일정 시간 찍고 나면 겐토를 확인하고 미세 조정을 해야 한다.

처음 찍을 때 화가는 현장에 가서 화면을 보고 자신의 창작 의도에 부합하는지 확인한다. 처음 찍은 것을 '초탁'이라고 하며, 매일 찍어내는 우키요에 수량은 200폭 안팎이다. 이 200폭은 조판을 새로 했고 화가의 감독 아래 제작했기 때문에 화면의 선이 예리하고 색채가 선명하다. 또 전체 배경에서 뚜렷한 나무 무늬를 볼 수 있고 매우 정밀하기 때문에 상대적으로 비싸다.

시장의 반응이 좋으면 출판상은 계

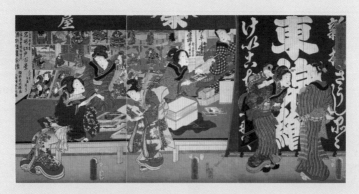

우타가와 구니사다, 『이마요미타테 사농공상』 중 「상인」
오반니시키에, 37.5×25.6cm, 1856, 도쿄 에도도쿄박물관 소장.

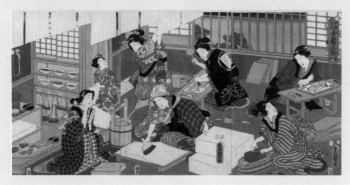

우타가와 구니사다, 『이마요미타테 사농공상』 중 「직인」
오반니시키에, 37.5×25.6cm, 1857, 도쿄 에도도쿄박물관 소장.

속해서 찍어낸다. 이것을 '후탁'이라고 한다. 추가 인쇄를 할 때는 초탁 때 나타난 문제를 수정하고 구매자의 요구에 따라 배색을 조정하기도 한다. 이 밖에, 품절 사태를 막기 위해 시간을 맞추려고 색판 몇 개를 생략하기도 한다. 이 경우 제작 과정이 간단해지며 몇몇 가라즈리나 바림 효과 등이 생략된다. 계속 찍어내는 가운데 조판이 점차 마모되어 선이 모호해지고 색상이 뚜렷하지 않게 되며 아름다운 나무 무늬가 거의 보이지 않는다. 따라서 조판이 같더라도 먼저 찍은 것과 나중에 찍은 것이 많은 차이가 나기도 한다.

**복제 : 도쿄 아다치**安達 **판화연구소**

제1 먹판

제2 색판

제3 색판

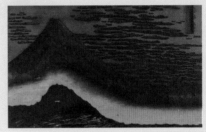

제4 색판

1
제1 먹판, 파란색으로 화면 주요
윤곽을 찍는다.

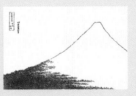

2
제2 색판, 자홍색으로 아침노을
에 붉게 물든 후지산을 찍는다.

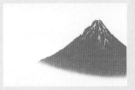 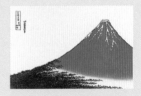

**3**
제2 색판, 담묵으로 바림해 후지
산 정상 부분을 찍는다.

**4**
제2 색판, 남녹색으로 바림해 산
기슭 숲을 찍는다.

**5**
제3 색판, 옅은 파란색으로 바림
해 산 그림자를 찍는다.

 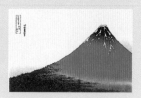

**6**
제4 색판, 파란색으로 하늘을 찍
는다.

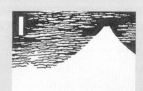 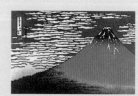

**7**
제3 색판, 짙은 파란색으로 바림
해 하늘 상단 테두리를 찍어서 완
성한다.

## 우키요에의 형식과 탁본 기법

우키요에는 세 가지 기본 형식이 있다. 제본한 판본, 단폭 판화, 화가가 종이나 비단에 직접 손으로 그린 육필화 등이다. 우키요에 판화는 육필화를 단순히 대체한 것이 아니라, 우키요에를 대표하는 형식이다. 세계 미술사를 훑어보아도 이렇게 다양한 형식으로 구성된 회화는 오직 우키요에뿐이다. 고가본에서 저가본에 이르기까지, 우키요에는 각 계층의 폭넓은 수요에 따라 제작되었다. 육필화는 주로 상류층 귀족이, 저가본 판화는 수많은 평민들이 주문했다. 판화는 손으로 그린 것에 비해 사용한 색의 개수가 비교적 적고 크기도 제한을 받았다. 장인들은 조판 기술로 미묘한 선묘를 표현했을 뿐 아니라 탁본 기술을 끊임없이 향상시켰다. 바로 이것이 일본 판화를 발전시킨 열쇠이다.

---

### 우키요에 형식의 변화

우키요에는 발전 과정에서 색판 기술의 차이에 따라 다음 몇 가지 형식 변화를 거쳤다.

### 1. 스미즈리에

우키요에가 처음 창작된 17세기 중기에 제작되었으며, 주로 단일 먹색 삽화이다. 초기에는 조판 인쇄 요미혼의 부속물이었으나 통속문학 작품이 대거 출현하고 출판업이 발달함에 따라 보급되기 시작했다. 결국 삽화 부분을 떼어내 보통 12폭 1세트로 제본했다. 이렇게 책으로 된 판화는 판매량의 제한을 받았기 때문에 17세기 후기에 단폭 우키요에가 나타났다. 주로 에도의 게이기 무희와 가부키 배우의 전신상을 묘사했다.

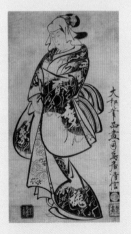

도리이 기요노부, 「미인 입상」
스미즈리에.

## 2. 스미즈리에 필채

우키요에가 그림책에서 독립해 단폭 형식으로 나온 이후, 귀족과 부유층은 채색 그림을 원했다. 이런 수요를 만족시키기 위해 단색 스미즈리에 수공으로 색을 입힌 것이다. 이 우키요에가 나타났을 때는 아주 비싼 사치품에 속했다.

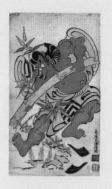

도리 기요마스, 「다케누키고로를 연기하는 이치카와 단주로」
단에.

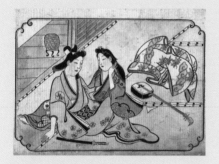

히시카와 모로노부, 「낮게 읊조린 후」
스미즈리에 필채.

## 3. 단에

17세기 말에서 18세기 초까지, 스미즈리 필채 판화에서 광물질 안료 단(산화납)을 주색조로 쓰기 시작했다. 색채 효과에 있어서 개념화 쪽으로 나아가 상징적 인체 표현에 많이 사용되었다. 나중에 주색조인 단에 녹색, 황색을 배합하는 식으로 발전했으며 이런 형식이 50여 년간 계속되었다.

## 4. 베니에

18세기 초 이후, 우키요에의 수공 채색에서 광물질 안료가 아닌 식물성 안료 베니를 사용하기 시작했다. 이에 따라 다른 색채 역시 식물성 청담淸淡한 색조를 사용하여 단에에 비해 더 세밀하고 풍부하고 정밀해졌다. 이리하여 전체적으로 일본 전통 미술 스타일을 드러내게 되었다.

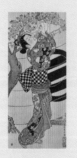

이시카와 도요노부, 「벚나무에 소책자를 묶는 소녀」
베니에.

## 5. 우루시에

베니에가 나타난 지 얼마 안 돼서 먹색에 아교 함량을 추가해 광택을 내고 칠의 효과를 모방하는 기법이 나타났다. 이는 인물의 머리카락, 의상의 각종 띠 등에만 부분적으로 사용되었고, 금가루 대신 황동가루를 화면에 분사해 더욱 화려한 효과를 냈다.

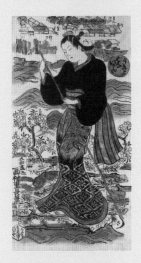

니시무라 시게나가, 「꽃 뗏목」
우루시에.

## 6. 베니즈리에

우키요에서 색채를 강하게 의식함에 따라 제작 효율을 높이기 위해 1744년경 먹판에 붉은색과 초록색 두 색으로 찍어내는 기법이 나타나 수공 채색을 대신했다. 비록 색채 표현이 성숙하지는 않았지만 우키요에 역사에서 한 획을 긋는 일이었다. 색판 찍어내기 기법은 고소판 연화의 영향을 받았다.

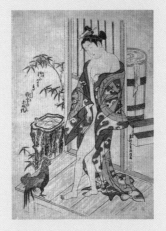

오쿠무라 마사노부, 「목욕하고 나오는 미인」
베니즈리에.

## 7. 에고요미

1764년 전후, 에도의 부유한 상인과 우키요에 애호가 사이에서 그림 있는 달력이 유행했다. 그들은 재력이 있었으므로 자금을 모아 우키요에 화가, 조판공, 탁본공을 동원하여 경쟁적으로 달력을 제작했고 아름다움을 다투기도 했다. 이러한 경쟁으로 개성이 두드러진 작품이 나왔으나 상업적 이익은 줄어들었다. 재료 사용에도 비용을 아끼지 않고 품질

좋은 호쇼가미를 사용하여 다판 중복 인쇄를 했고 이는 다판 채색 인쇄 우키요에가 출현하는 계기가 되었다.

스즈키 하루노부, 「소나기」
에고요미.

명칭은 신흥도시 에도가 일본의 새로운 문화중심이 되었음을 의미했다.

스즈키 하루노부, 「금로낙만」
니시키에.

## 8. 니시키에

에고요미 제작 경쟁에서 하루노부의 다색 세트 판화가 두각을 나타냈다. 선명한 색채와 세련된 화면에 세상이 깜짝 놀랐고 아주 빨리 판매용 니시키에가 제작되었다. 출판상이 이것을 교토에서 생산되는 오색 비단에 비유했기 때문에 니시키에는 채색 세트 우키요에를 가리키게 되었다. 18세기 말기는 에도 문화가 막 일어나는 시기였다. 문화 저변이 깊고 두터운 교토와는 다른 상황이어서 니시키에라는

## 9. 오우기에

가부키화와 미인화를 부채모양 종이에 찍은 다음 잘라내서 병풍이나 부채에 붙여서 감상할 수도 있었다. 더불어 실용적 가치도 있었다.

가쓰카와 슌쇼, 「아즈마오우기 초대 나카무라 나카조」
오우기에.

## 10. 베니기라이

니시키에가 출현함에 따라 우키요에 색채는 화려함과 선명함을 추구했는데 이후 덴메이 연간(1781~88)에 의도적으로 색채를 억제하는 경향이 나타났다. 먹색이나 담묵색, 자색 등 비교적 어두운 색조가 두드러지며, 베니기라이는 선명한 색채를 피한다는 뜻이다.

구보 슌만, 「노지노 다마가와」 베니기라이.

## 11. 우키에

서양 사실주의 회화의 영향을 받아, 18세기 중엽 우키요에 풍경화와 건축 공간을 표현한 화면에 투시원근법이 나타나기 시작했다. 화면 중앙 소실점의 작용으로 경물이 방사선 모양으로 확장되는 듯하고 마치 떠오르는 것 같아서 우키에라는 이름이 붙었다. 우키요에에 미친 서양미술의 영향을 전형적으로 표현한 것이다.

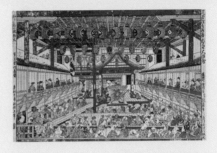

오쿠무라 마사노부, 「시바이 교겐 부타이 가오미세 오우키에」 우키에.

## 12. 우치와에

둥근 부채모양의 종이에 미인화, 화조화, 풍경화를 찍은 다음 일본식 부채 면에 붙인다. 둥근 부채의 정면과 뒷면을 비롯해 화면 형태의 제한을 받기 때문에 표현 기법에서 일반 우키요에에 비해 제작자의 솜씨가 더욱 드러난다.

우타가와 구니요시, 「더위 식히는 고양이」 우치와에.

## 13. 하시라에

우키요에 용지를 세로 방향으로 넷으로 잘라 좁고 긴 화면을 만들며, 기둥에 붙이기에 적합하다.

## 14. 스리모노

주로 교카 그림으로 쓰이는 우키요에로, 보통 삽화 형식으로 그린다. 제작 공예가 호화롭고 무료로 제공된다.

구보 슌만, 「나비떼 화보」
스리모노.

도리이 기요나가,
「버드나무 아래 두 여인」
하시라에.

## 15. 아이즈리에

에도 말기, 해외에서 수입된 화학 안료 베로린아이를 사용함에 따라 주로 파란 색조를 사용했던 니시키에 제작자들은 화면에서 파란색의 농담 변화를 강조하고 다른 색 사용을 제한하였다. 이를 아이즈리에라고 하며 때로 극소량의 붉은 색이 찍혀 있다.

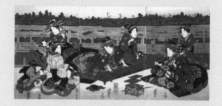

게이사이 에이센, 「가리타쿠의 유녀」
아이즈리에.

---

### 우키요에의 탁본 기법

---

우키요에 화가들은 여러 가지 탁본 기법을 개발하여 극도로 풍부한 표현력을 자랑했다. 이는 우키요에가 중국 판화와 가장 크게 구별되는 특징이자 우키요에의 커다란 매력이다.

## 1. 모쿠메즈리 木目摺

화면 일부에 올록볼록 입체 효과가 나

게 하여 구름, 쌓인 눈, 꽃잎 같은 무늬를 표현하여 질감을 강화하는 것이다. 필요한 부분의 그림에 맞게 정밀한 조판을 제작하고 색상을 찍어낸 다음, 제작한 부분의 화면 조판에 맞추어 손바닥 혹은 팔꿈치로 눌러서 종이에 올록볼록한 입체가 생기게 한다. 이 때문에 니쿠즈리肉摺라고도 한다. 하루노부, 분초 같은 화가가 이 기법을 자주 사용했다.

이소다 고류사이, 「백모란과 모설」 모쿠메즈리.

## 2. 가라즈리

무늬를 새긴 조판을 눌러서 색이 없고 올록볼록한 부조 같은 무늬를 찍어낸다. 주로 옷 무늬, 물방울 등을 표현할 때 사용된다. 먹선 부분은 볼록 나온 모양이 아니라 오목하게 들어간 모양의 판식으로 조각한다. 탁본할 때 안료를 입히지 않으며 모쿠메즈리에 속한다.

다른 점은 바렌으로 탁본하는 것이다. 일반적으로 비교적 두껍고 인성이 좋은 호쇼가미를 사용한다. 이 기법은 명나라 때 생겨 중국에서는 공화라고 한다. 1730년대에 우키요에 판화에서 응용되기 시작했다.

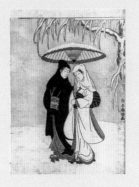

스즈키 하루노부, 「함께 우산을 쓴 두 사람」 가라즈리.

## 3. 지쓰부시地潰

화면 배경을 판에 가득하게 단색으로 탁본하는 것으로 색에 따라 기쓰부시黄潰 혹은 아이쓰부시藍潰라고도 한다. 만약 배경 면적이 넓고 비교적 짙은 단색을 판에 가득 고르게 찍으려면 매우 숙련된 기술이 있어야만 한다. 보통 한 번에 완성하기는 매우 어렵고 여러 차례 반복해서 안료를 첨가해야 한다. 화면과 조판이 어긋나는 것을 방지하기 위해,

우선 종이의 반만 들춰내고 안료를 첨가하고, 이어서 나머지 반을 들춰내고 같은 방식으로 안료를 첨가해야 한다.

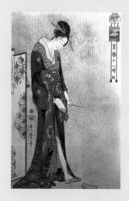

기타가와 우타마로, 「축시」
지쓰부시.

## 4. 기라즈리

지쓰부시의 바탕에 넓게 운모 가루를 바르면 광택이 나고 호화로운 느낌이 풍긴다. 바탕색에 따라서 홍운모紅雲母, 백운모白雲母, 흑운모黑雲母 등으로 부르며, 조개껍데기 가루를 대신 쓰기도 한다. 일반적으로 세 가지 방법이 있다. 첫째, 기라즈리를 하기 위해 조판을 두 개 제작한다. 그중 한 판에는 바탕색을 탁본하고, 다른 한 판에는 풀이나 아교물을 바른 후 바탕색을 탁본한 다음 윗면에 운모 가루를 뿌리고 남은 운모 가루를

털어낸다. 둘째, 운모 가루를 풀과 섞고 다른 색판과 똑같이 탁본한다. 셋째, 운모 가루를 입히려는 부분 이외의 부분을 가리고, 운모 가루를 혼합한 아교물을 솔에 묻혀 화면에 바른다. 가장 간편한 방법이다.

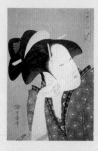

기타가와 우타마로,
「성찰하는 사랑」
홍운모.

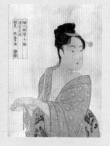

기타가와 우타마로,
「우키노소」
백운모.

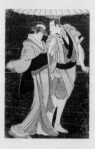

도슈사이 샤라쿠,
「가메야 주베에를
연기하는 3대 이치카와
고마조와 게이세이
우메가와를 연기하는
초대 나카야마
도미사부로」
흑운모.

## 5. 긴긴즈리金銀摺

화면에 금가루나 은가루를 입히는 것으로, 두 가지 방법이 있다. 첫째, 명반 혹은 풀을 색판에 얇게 바르고 탁본한 다음 금가루나 은가루를 뿌리고, 이어

서 색판에 덧칠하여 광택을 높인다. 둘째, 금가루나 은가루를 풀에 혼합하여, 색판에 얇게 발라 탁본하고, 완전히 마르면 쇼멘즈리正面擢를 한다. 긴긴즈리는 원가가 너무 높아서 판화 가격도 높아져 자주 사용하지는 않는다.

우타가와 구니사다, 『엔시고주요조』(부분) 긴긴즈리.

### 6. 보카시ぼかし

우키요에 풍경화에서 가장 자주 사용하는 기법으로, 하늘을 표현하는 데 많이 사용한다. 색채의 농담이 점차 변하는 성격을 이용하여 화면의 빈 부분에 분위기를 더해준다. 가장 자주 사용하는 것은 후키보카시로, 바림 효과를 내려는 조판 부위를 젖은 수건으로 닦은 다음 축축한 판면에 안료를 바르고 곧바로 탁본한다. 수분의 작용으로 안료에

자연스러운 그러데이션이 생겨서, 수채화의 습화법濕畵法과 유사하다. 후키보카시 효과의 성공 여부는 대부분 탁본공의 숙련도에 달려 있다. 가장 이르게는 1774년에 사용되었으며, 주로 다음 몇 가지 기법이 사용된다.

이치모지보카시는 후키보카시에 속한다. 화면의 상하 양끝에 수평으로 적용되어, 밖에서 안으로 옅어지면서 투명한 공기 효과를 표현했다. 수평 너비가 일치하여 이런 이름이 붙었다. 이 역시 탁본공의 정확한 기술에 의존하며 호쿠사이와 히로시게의 풍경화에서 가장 자주 보인다.

가쓰시카 호쿠사이, 「개풍쾌청」 이치모지보카시.

아테나시보카시는 화가가 대략의 위치와 형상만 지정할 뿐, 조판에 아무런 가공도 하지 않는 기법이다. 탁본할 때

축축한 조판에 일정한 형태로 안료를 묻히며, 탁본 효과가 육필화와 유사하고 여백에 생동감을 주어 구름 등을 묘사할 때 많이 사용된다.

우타가와 구니요시, 「도토슈비노 마쓰노주」 이타보카시.

우타가와 히로시게, 「후카가와 기바」 아테나시보카시.

이타보카시는 직접 조판에 가공하는 것이다. 우선 색판을 조각할 때 바림해야 하는 윤곽을 실제 화면보다 약간 크게 만들고, 이어 테두리를 푸조나무의 잎 등으로 문질러 매끄럽게 한다. 탁본할 때 색이 뭉친 부분의 가장 자리가 자연스럽게 흐릿해지며 중후한 효과를 낸다.

### 7. 무센즈리 無線摺

'몰골법'이라고도 한다. 윤곽선을 사용하지 않고 도안에 의지하여 형체를 구성한다. 중국 회화의 영향을 받아 일본 전통 회화에서 일찍부터 사용되었다. 호레키 연간(1751~63) 말기 베니즈리에서 운용되기 시작했으며 초기의 담채를 미즈에水絵라고 했다. 니시키에 시대 이래, 분초, 시게마사, 우타마로 같은 화가가 많이 채택했다. 무센즈리 작업을 할 때 한시타, 교고즈리 단계에서는 아직 먹선이 있는데, 색판을 정밀하게 제작하고 교정한 후에 정식 탁본할 때 오모한의 먹선을 제거한다. 우키요에의 주요한 조형 수단은 선묘이며 무센즈리는 특수한 시각 효과를 낸다.

기타가와 우타마로, 「마레아우노 고이」
무센즈리.

## 8. 료멘즈리兩面摺

종이의 앞뒤 양면에 같은 윤곽으로 인물의 정면과 뒷면을 탁본하며, 중국 자수의 쌍면수雙面繡와 유사하다. 우타마로가 창시하였으며, 그리기, 조각하기, 찍기 등의 개별 공정에서 고도의 기술을 발휘해야 한다. 현재 「다카시마히사高島久」를 비롯한 작품 몇 폭에만 남아 있다.

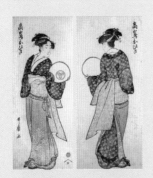

기타가와 우타마로, 「다카시마히사」
료멘즈리.

## 9. 먹흘림

먹 혹은 유성 안료를 수면에 떨어뜨려 살며시 저어서 대리석 혹은 나뭇결 효과를 낸 다음 종이로 찍어낸다. 배경 문양의 조각에 사용되며 스이류즈리水流摺라고도 한다. 하루노부의 「미타테칸잔지토쿠見立寒山拾得」 등이 대표작이다.

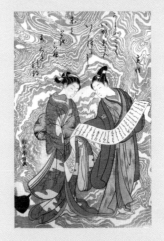

스즈키 하루노부, 「미타테칸잔지토쿠」
먹흘림.

## 10. 호분

설경 표현에는 두 가지 방법이 있다. 하나는 바닥판을 파내 하얀 점 효과를 내는 것이고, 또하나는 조개껍데기 가루를 섞은 풀에 붓을 찍고 화면 일부를 차단한 뒤 단단한 물건으로 붓 자루를 두드려 호분이 자연스럽게 떨어지게 하여

눈 날리는 효과를 낸다. 이 기법은 히로
시게와 구니요시의 후기 풍경화에서 많
이 사용되었다.

우타가와 히로시게, 「료코쿠 불꽃놀이」
스나고.

우타가와 히로시게, 「눈 내리는 니혼바시」
호분.

## 11. 스나고砂子

금박 혹은 금가루를 뿌리는 효과를 모
방하여, 노란 바탕색에 짙은 노란색, 갈
색, 검은색 등의 반점과 작은 네모 모양
을 찍어서 불규칙한 점철 효과를 낸다.
일반적으로 장식적인 배경 혹은 불꽃
등을 표현할 때 사용한다. 히로시게와
구니사다의 작품에서 볼 수 있다. 갈색
배경에 흰색 반점을 찍기도 하는데 이를
가노코 무늬라고 한다. 폭넓게 쓰이는
장식 기법이다.

# 우키요에의 안료와 종이

## 안료

니시키에를 중심으로 우키요에의 안료를 고찰하면, 주로 초기의 홍을 비롯한 식물성 안료와 주 같은 광물질안료 그리고 에도시대 후기 해외에서 수입한 베로린아이, 양홍 같은 화학 안료가 있다. 초기의 식물성 안료는 연대가 오래되어 심하게 퇴색해 원재료를 정확히 판단하기 어렵다.

**지묵地黑** 먹을 물에 담가 부드럽게 푼 뒤, 연마봉으로 잘게 부수고 면포로 거른다. 벼루에서 갈기도 한다.

**염묵艶黑** 상등품 먹으로 제작한 먹물로, 여과 후 수용성 고무 혹은 풀을 첨가한다. 주로 인물의 머리카락을 찍을 때 사용하며, 마르면 광택이 나기 때문에 우루시에라고도 한다.

**홍紅** 빨간 꽃잎을 짜내 얻은 액체를 사용하며, 산성 액체로 용해해야 하기 때문에 매실껍질을 첨가해야 한다.

**양홍洋紅** 에도 후기 해외에서 수입한 광물질 안료로, 색채가 선명하고 쉽게 퇴색되지 않는 특징이 있다.

**남藍** 마디풀과 풀의 잎과 줄기로 만든 안료이다. 우키요에 중에는 남색으로 염색한 옛 면포를 끓여 파란색을 내서 안료로 사용하기도 한다.

**남지藍紙** 쓰유쿠사露草의 꽃즙으로 만든 안료로, 우선 종이에 물들이고, 이 종이를 물속에 담가서 안료가 배어나게 한다. 이 때문에 남지라고 하며, 쉽게 퇴색된다.

**베로린아이** 에도시대 후기 네덜란드에서 수입된 무기안료로, 색채가 선명한 것이 특징이다.

**주朱** 수은을 가열한 뒤 나오는 산화수은으로, 은주銀朱라고도 한다.

**자紫** 쓰유쿠사 파란색과 주를 혼합하여 만든다.

**시색柿色** 자황의 황색과 홍을 혼합하거나, 홍각과 먹을 혼합하여 만든다.

**초색草色** 쓰유쿠사와 자황을 혼합하거나 당리의 노란색과 파란색을 혼합하여 만든다. 조판을 쉽게 손상시키기 때문에 적게 사용된다.

**정자색丁字色** 자황과 주를 혼합하여 만든다.

**등황색橙黃色** 당리와 홍각 혹은 홍을 혼합하여 만든다.

**홍각紅殼** 녹반綠礬을 가열해서 만든 반홍礬紅과 쇳가루를 가열해서 만든 철단鐵丹(산화이철) 두 가지로 나뉜다.

**울금鬱金** 울금의 뿌리 부분에서 짜낸 선명하고 짙은 노란색 안료이다.

**자황雌黃** 유황과 비산砒酸을 혼합한 광물질안료이다. 광택이 있고 가격도 싸기 때문에 널리 사용되며 석황石黃이라고도 한다.

**등황藤黃** 미얀마, 태국 등지의 상록교목에서 채취한 노란색 안료로, 자황과 혼합해서 사용하기 쉬우며 초등황이라고도 한다.

**황벽黃檗** 낙엽교목 나무껍질에서 채취한 노란색 안료로, 홍과 혼합하여 사용한다.

**단丹** 납과 유황, 초석을 혼합하여 만든 연단鉛丹이다. 오래되면 산화되어 검은색으로 변하기 쉽다.

**당리堂梨** 낙엽교목 당리의 나무껍질에서 만든 갈색과 노란색 안료이다.

**호분胡粉** 백색 안료로, 대개 조개껍데기를 갈아서 분말로 만들며, 오래되면 쉽게 검어진다.

이 밖에 쉽게 색이 변하는 은가루를 운모 가루로 대체하기도 했으며 값비싼 금은 가루는 덴포 개혁 이후에는 사용이 금지되었다. 안료 중에는 남이 가장 비쌌다. 쓰유쿠사에서 채취한 파란색이 상대적으로 싸기는 했지만 쉽게 퇴색했다. 1829년 해외에서 화학 염료 베로린아이가 수입되었다. 호쿠사이가 『후가쿠 36경』에서 처음으로 시험 사용해 성공했고, 이후 파란색을 주색조로 한 아이즈리에가 유행했다.

메이지시대 이후 값이 싼 화학 염료를 점차 널리 보급하기 시작하였으니, 주로 염기성의 모브(보라색), 로다민(복숭아색) 등이었다. 고가의 식물성 염료 홍색을 대체한 산성 양홍이 폭넓게 사용되었는데 이는 상당한 의의가 있다. 양홍은 메이지 우키요에를 상징하는 색채가 되었으며 '메이지 홍'이라고 불리기

도 했다. 전통적 식물성 안료는 색조가 섬세하고 습기에 잘 견디는 반면 비교적 쉽게 퇴색했다. 광물질안료와 화학적 염료의 장점은 색채가 선명하고 안정되어 있다는 점이며 100여 년이 지났음에도 여전히 새것처럼 빛난다.

## 종이

우키요에에 쓰이는 종이는 두껍고 질기고, 부드럽고, 흡수성이 좋다. 초기에는 미농지와 오호쇼가미가 사용되었다. 니시키에가 나타난 뒤 오호쇼가미가 널리 사용되었다. 용도에 따라 원래 종이를 여러 규격으로 잘랐으며, 크기는 '오반' '주반' 같은 규격의 명칭으로 표기했다. 원래 종이의 치수가 다르기 때문에 잘라낸 뒤의 치수 역시 약간 다르다.

각 시기에 쓰인 주요 종이와 규격은 다음과 같다.

· **미농지美濃紙**

메이와 연간(1764~72) 이전에 사용, 약 46× 33cm

· **오히로호쇼大広奉書**

니시키에 초기 및 메이와 연간에 사용, 약 58× 44cm

· **오보쇼大奉書**

니시키에 시기에 가장 널리 사용, 약 53× 39cm

· **고보쇼小奉書**

오보쇼 다음으로 널리 사용, 약 47×33cm

· **다케나가호쇼丈長奉書**

우키요에 판화 중 가장 큰 규격, 약 72cm× 53cm

① 오바이반(대배판)

① 오바이반大倍判: 약 53×39cm

② 오반大判: 약 39~39.5×26-27cm

③ 주반中判: 약 26×19.5cm

④ 요쓰기리반四切判: 약 19.5×13cm

⑤ 오단자쿠반大短冊判: 약 39×17.5cm

⑥ 주단자쿠반中短冊判: 약 39×12cm

⑦ 나가반長判: 약 53×19-20cm

⑧ 시키시반色紙判: 약 20~21×18-19cm

⑨ 고코노쓰기리반九切判: 약 17.5×13cm

일본어판

〔1〕 日本浮世絵協会 編,『原色浮世絵大百科事典』(全11冊), 大修館, 1980 – 1981

〔2〕 小学館 編,『浮世絵聚花』(全18冊), 小学館, 1980

〔3〕 集英社 編,『浮世絵大係』(全17冊), 集英社, 1973

〔4〕 学習研究社 編,『日本美術全集』(全25冊), 学習研究社, 1999

〔5〕 矢代幸雄,『日本美術の特質』, 岩波書店, 1984

〔6〕 矢代幸雄,『日本美術の再検討』, ぺりかん社, 1994

〔7〕 源豊宗,『日本美術の流れ』, 思索社, 1976

〔8〕 辻惟雄,『日本美術の見方』, 岩波書店, 2001

〔9〕 辻惟雄,『奇想の繋譜』, ちくま学芸文庫, 2006

〔10〕 楢崎宗重,『浮世絵の美学』, 講談社, 1971

〔11〕 山口桂三郎,『浮世絵概論』, 言論社, 1978

〔12〕 小林忠 監修,『浮世絵の歴史』, 美術出版社, 2005

〔13〕 小林忠 監修,『浮世絵師列伝』, 平凡社, 2006

〔14〕 小林忠,『浮世絵の魅力』, ビジネス教育出版社, 1984

〔15〕 永田生慈 編,『日本の浮世絵美術館』, 講談社, 1996

〔16〕 近世文化研究会 編,『浮世絵に見る色と模様』, 河出書房新社, 1995

〔17〕 MOA美術館 編,『光琳デザイン』, 淡交社, 2005

〔18〕 梅原猛,『日本文化論』, 講談社, 2006

〔19〕 九鬼周造,『'いき'の構造』, 岩波書店, 1965

〔20〕 塩田博子,『美術から日本文化を観る』, 文藝社, 2002

〔21〕 古田紹欽 等 監修,『禪と藝術』, ぺりかん社, 1994

〔22〕望月信成, 『侘びの芸術』, 創元社, 1967

〔23〕諏訪春雄, 『江戸っ子の美会』, 日本書籍, 1980

〔24〕加藤周一, 『日本 その心とかたち』, 徳間書店, 2005

〔25〕高階秀爾, 『日本美術を見る眼』, 岩波書店, 1993

〔26〕佐藤道信, 『日本美術誕生』, 講談社, 1996

〔27〕剣持武彦, 『間の日本文化』, 朝文社, 1992

〔28〕松木寛, 『蔦屋重三郎』, 講談社, 2002

〔29〕山田順子, 『絵解き'江戸名所百人美女'江戸美人の粋な暮らし』, 淡交社, 2016

〔30〕福田和彦, 『浮世絵 春画一千年史』, 人類文化社, 1993

〔31〕林美一, 『浮世絵の極み 春画』, 新潮社, 1988

〔32〕白倉敬彦, 『江戸の春画』, 洋泉社, 2004

〔33〕白倉敬彦, 『春画の謎を解く』, 洋泉社, 2004

〔34〕平凡社 編, 『春画』, 平凡社, 2006

〔35〕山田智三郎, 『浮世絵と印象派』, 至文堂, 1973

〔36〕馬渕明子, 『ジャポニスム—幻想の日本』, ブリュッケ, 1997

〔37〕ジャポニスム学会 編, 『ジャポニスム入門』, 思文閣出版, 2004

〔38〕大島清次, 『ジャポニスム－印象派と浮世絵の周辺』, 講談社, 1992

〔39〕定塚武敏, 『海を渡る浮世絵』, 美術公論社, 1981

〔40〕三井秀樹, 『美のジャポニスム』, 文藝春秋, 2000

〔41〕児玉実英, 『アメリカのジャポニスム』, 中公新書, 1995

〔42〕(法) サミュエルビング編, 『藝術的日本』, 大島清次 等 訳, 美術公論社, 1981

〔43〕(法) 小山ブリジット, 『夢見た日本』, 高頭麻子 三宅京子 訳, 平凡社, 2006

〔44〕(美) コルタ アイヴス, 『版画のジャポニスム』, 及川茂 訳, 木魂社, 1988

〔45〕東京都江戸東京博物館 編, 『江戸東京博物館総合案内』, 東京都江戸東京博物館, 2003

〔46〕町田市立国際版画美術館 編, 『版と型の日本美術』, 町田市立国際版画美術館, 1997

〔47〕千葉市美術館 編, 『菱川師宣展図録』, 千葉市美術館, 2001

〔48〕小林忠 監修, 『錦絵の誕生:江戸庶民文化の開花』, 東京都江戸東京博物館, 日本経済新聞社, 1996

〔49〕小林忠 監修, 『鈴木春信:江戸のカラリスト登場』, 千葉市美術館 山口県立美術館 浦上記念館, 2002

〔50〕淺野秀剛ほか 編, 『喜多川歌麿展図録』, 朝日新聞社, 1995

〔51〕小学館 編, 『東洲斎寫楽 原寸大全作品』, 小学館, 2002

〔52〕太田記念美術館 編, 『歌川国貞 没後 150年記念』, 太田記念美術館, 2014

〔53〕鈴木重三 監修, 『歌川国芳展図録』, 名古屋市博物館等, 1996

〔54〕中右瑛 等 監修, 『歌川国芳 奇想天外 江戸の劇畫家国芳の世界』, 株式会社青幻舎, 2014

〔55〕東京国立博物館 編, 『北斎展図録』, 朝日新聞社, 2005

〔56〕小学館編, 『広重 東海道五十三次』, 小学館, 1997

〔57〕高階秀爾 等 編, 『ジャポニスム展図録』, 東京国立西洋美術館, 1988

〔58〕馬渕明子 等 監修, 『大回顧展 モネ 印象派の巨匠 その遺産』, 国立新美術館, 読売新聞社, 2007

〔59〕東京国立近代美術館 等 編, 『ゴッホ展 孤高の画家の原風景』, 東京国立近代美術館, 1988

## 중국어판

〔1〕加藤周一, 『日本文化論』, 葉渭渠・唐月梅 譯, 北京: 光明日報出版社, 2000.

〔2〕鈴木大拙, 『禪風禪骨』, 耿仁秋 譯, 北京: 中國青年出版社, 1987.

〔3〕本尼迪克特, 『菊與刀』, 呂萬和・熊達和・王智新 譯, 北京: 商務印書館, 2005.

〔4〕新渡戶稻造, 『武士道』, 張俊彥 譯, 北京: 商務印書館, 2005.

〔5〕貢布里希(Gombrich), 『藝術發展史』, 範景中 譯, 天津: 天津人民美術出版社, 1997.

〔6〕阿納森, 『西方現代藝術史』, 鄒德儂・巴竹師・劉珽 譯, 天津: 天津人民美術出版社, 1988.

〔7〕雷華德, 『印象派絵畫史』, 平野・殷鑒・甲豐 譯, 桂林: 廣西師範大學出版社, 2002.

〔8〕雷華德, 『後印象派絵畫史』, 平野・李家壁 譯, 桂林: 廣西師範大學出版社, 2002.

〔9〕蘇立文, 『東西方美術的交流』, 陳瑞林 譯, 南京: 江蘇美術出版社, 1994.

〔10〕鄭振鐸, 『中國古代木刻畫史略』, 上海: 上海書店出版社, 2006.

〔11〕周作人, 『周作人論日本』, 西安: 陝西師範大學出版社, 2005.

〔12〕吳廷璆 主編, 『日本史』, 天津: 南開大學出版社, 2005.

〔13〕葉渭渠, 『日本文化史』, 桂林: 廣西師範大學出版社, 2003.

〔14〕葉渭渠, 『日本人的美意識』, 桂林: 廣西師範大學出版社, 2002.

〔15〕王勇・上原昭一 主編, 『中日文化交流史大繫7: 藝術卷』, 杭州: 浙江人民出版社, 2001.

〔16〕楊薇, 『日本文化模式與社會變遷』, 濟南: 濟南出版社, 2001.

이 책의 초판이 나온 지 이미 12년이 되었다. 12지신 한 순배가 돌았으니, 순리대로라면 많이 자랐어야 한다. 오늘날 시대 배경에서 대중의 언어 환경에 이르기까지 많은 변화가 일어났다. 저자인 나 자신도 이 주제에 대해 새로운 것을 많이 알게 되었다. 나의 당시 작업을 다시 살펴볼 기회를 주어, 포예문화浦睿文化에 감사를 표한다. 내가 보기에도 온전히 서술하지 못했던 것을 많이 보게 되었다.

이번 개정판에서는 논문을 단행본으로 탈바꿈시키는 데 가장 힘을 쏟았다. 초판의 체제와 수준을 유지한다는 전제 아래, 가독성을 높이기 위해 장절의 구조를 대폭 조정했다. 초판의 「이끄는 말」과 제1장 「일본 미술 연원」을 합쳐 「서장」이라 이름 붙였고 본문은 더 간결하고 명료하게 서술했다. 「춘화」는 초판 제3장 「미인화」의 한 절에서 꺼내 독립된 장으로 구성하여, 이 우키요에의 주요 제재가 더욱 잘 드러나게 했다. 초판 제6장 「우키요에의 기술과 예술」을 삭제하고, 우키요에의 예술성에 관한 논술과 초판의 「맺는 말」을 합쳐 종장으로 구성했다. 혹시 독자들이 원할 수도 있어 우키요에 제작 기술을 부록에 서술했고, 초판의 다른 부록은 삭제했다. 초판 제7장 「유럽을 석권한 자포니즘」을 크게 수정하고 「미국의 자포니즘」 한 절을 추가하여, 제6장 「구미를 석권한 자포니즘 열풍」으로 바꾸어 일본 예술의 국제적 영향력을 밝혔다. 이 밖에, 책에 실은 그림의 질을 높였고, 오늘날 독자에게는 이미 익숙한 일본 문화 소개는 삭제하여 우키요에 자체에 초점을 맞추었다.

동시에 최근 나의 연구 성과를 추가했다. 주로 작품 독해에 관한 내용이다. 우키요에 한 폭, 한 폭에는 일본 민속 문화 코드가 풍부하게 담겨 있다. 이 정보에 숨은 암

호들을 크든 작든 남김없이 풀어내야 우키요에를 진정으로 이해할 수 있다. 그래야만 일본 문화를 더욱 정확히 알 수 있다.

저술은 상아탑에서 걸어나와 많은 독자를 향해 나아가야 하며 이는 전문 영역 연구자에게도 중요한 과제라고 생각한다. 대중에게 받아들여지고 사회에 봉사해야만 학술이 영원한 생명력을 얻게 된다.

포예문화의 젊은 편집팀 또한 이 책에 새로운 활력을 불어넣어 나의 생각의 한계를 깨뜨려주었다. 내가 청춘판 『일본 문화를 바라보는 창, 우키요에』를 펴낼 수 있도록 도와준 사랑스런 젊은이에게 감사한다!

2020년 6월 29일

시카고대학에서

판리

우키요에는 일본 에도시대 민간에서 유행한 목판화로, 민간 화가의 손과 붓에서 나온 대중 예술이라고 저자는 소개하고 있다.

유창한 선과 선명하고 아름다운 색깔로 당시 사회 각계각층의 온갖 생활상과 유행을 비롯해 삼라만상을 생생히 표현했기 때문에 '에도에'라고 불리기도 했다고 한다.

중국 미술 및 서양미술과 구별되는 독특한 양식을 통해 일본의 민족적 성격과 심미적 사유를 온전히 구현하였고, 또한 일본 미술이 변천해온 맥락을 근원적으로 짚을 수 있으며, 이런 조형 기법을 통해 전형적인 일본 양식을 분석할 수 있기 때문에 일본 민속의 백과사전이라고 정의하기도 한다.

이 책은 '일본 미술의 연원'으로부터 시작하여, 우키요에의 시대적 배경을 소개한 다음, 미인화, 춘화, 가부키화, 풍경화조화 등으로 나누어 우키요에를 소개하고 있다. 여기에 더해 우키요에를 통해 형성된 일본 예술 지향 물결인 자포니즘과 우키요에가 인상파 예술에 끼친 영향을 살펴보면서 우키요에의 예술성을 종합적으로 정리한다.

이처럼 가장 '일본적'인 예술 중 하나라고 할 수 있는 우키요에를 연구하고 소개한 것이니, 저자는 당연히 일본의 학자라고 짐작하기 쉽다. 그러나 놀랍게도 이 책을 쓴 이는 중국의 학자이다. 중국어 번역에 종사하는 내가 이 책의 번역 의뢰를 받게 된 연유이다.

저자인 판리는 일본의 대표적 예술 문화 중 하나인 우키요에 연구를 위해 여러 방

면에 걸쳐 자료가 있는 곳을 직접 찾아가 수집하고 분석한 노력이 역력하다. 또한 그 배경을 밝히기 위해 우키요에 이외 일본의 역사 및 문화와 예술을 넓고 깊이 있게 조감하는 정성을 아끼지 않았다.

한국어는 비록 한글 전용이라는 옷을 입었지만 그 속에는 한자가 여전히 존재하고, 중국과 일본은 한자를 공용 문자로 채택하고 있으므로, 한자어 구조와 의미에 공통점이 있는 한편, 자칫하면 곡해를 일으킬 우려가 있는 부분 또한 적지 않다. 중국인에 의해 중국식 한자어로 표기된 원문에서 일본식 어휘를 파악해 한국의 관례에 적절하게 표기하는 작업이 의외로 어려웠다. 이 작업에서 아트북스 편집부의 지원과 도움을 받았기에, 특별히 감사를 표한다.

'이소견대以小見大'라는 성어가 있다. 작은 것을 통해 큰 것을 본다는 말이다. 꼭 『일본 문화를 바라보는 창, 우키요에』를 두고 하는 말 같다. 책은 우키요에라는 넓지만 좁은 주제를 다루고 있는데, 읽고 나면 일본의 역사 및 문화와 예술은 물론, 동서 문화 교류사까지도 훑어본 것 같은 수확을 느끼게 하니 말이다. 그야말로 이소견대의 역작이다.

홍승직

주

1) 수백 년을 끌어온 전란이 끝나고 일본이 다시 통일되었다. 무사 정권은 에도에 수도를 정하고 쇄국 정책을 실시하여, 일본 민족경제와 민족문화가 유례없는 번영을 누렸다.

2) 이 책에서 일본의 역사 단계와 기간을 언급할 때는 주로『日本史年表 · 地図』(児玉幸多 編, 吉川弘文館, 2007)를 참고했다.

3) 기원전 10세기~기원전 3세기 중엽으로 주로 벼농사에 의존했던 생산 경제 시대를 말한다. 야요이라는 명칭은 1884년 도쿄후 혼교구 무코가오카 야요이초(지금의 도쿄도 분쿄구 야요이)에서 발견된 도기에서 유래했다.

4) 范作申 編著,『日本传统文化』, 生活 · 读书 · 新知三联书店, 1992, 31쪽.

5) 일본의 철학자, 사상가, 사회활동가. '우메하라 일본학'을 제시했으며 교토 시립예술대학 총장을 역임했다. 1980년대에 국제일본문화연구센터를 설립하고 소장을 지냈다. 1999년 일본문화훈장을 받았다.

6) 梅原猛,『日本人与日本文化』,『日本研究』, 1989(제3기).

7) 楊薇,『日本文化模式與社會變遷』, 濟南出版社, 2001, 29~30쪽.

8) 辻惟雄,『日本美術の歴史』, 東京大学出版会, 2006, 18쪽.

9) 楊薇,『日本文化模式與社會變遷』, 濟南出版社, 2001, 4쪽.

10) 武安隆,『文化的抉擇與發展』, 天津人民出版社, 1993, 79쪽.

11) 겐메이천황이 도성을 헤이조쿄平城京(나라)로 옮기면서 시작되어 간무천황이 도성을 헤이안쿄平安京(교토)로 옮기면서 끝났다(710~794). 연대의 명칭에 수도 이름을 붙였다. 일본은 씨족사회에서 봉건사회로 넘어가면서 국가 통일을 완성하였다. 황실을 중심으로 하는 국가 체제를 강화하고 중앙집권을 실현했으며 당대唐代 문화를 대거 흡수하여 고대국가 건설의 기초를 다졌다.

12) 794년 시작되어 1192년에 끝났다. 일본 천황 정권이 가장 강성한 시대이며 일본 고대문학의 정점이기도 하다. 헤이안은 지금의 교토이다.

13) 와카 혹은 시문 전용의 채색 방형 화지畫紙를 말한다.

14) 일본 역사 단계는 원시, 고대, 중세, 근세, 근대, 현대로 구분한다. 일반적으로 상고시대부터 야요이시대가 막을 내릴 때(250)까지를 원시시대, 이후 고훈시대부터 11세기 후기 헤이안시대까지를 고대, 가마쿠라 바쿠후 설립(1192)부터 무로마치 바쿠후 멸망(1573)까지를 중세로 본다. 그리고 오다 노부나가 정권 발단(1568)으로부터 도요토미 히데요시 전국 통일(1590)까지를 근세의 시작으로, 이후 도

쿠가와 요시노부의 대정봉환(大政奉還, 1867)까지를 근세의 끝으로 본다. 그리고 메이지 유신(1868)으로부터 제2차세계대전 종결(1945)까지가 근대이고, 전후 지금까지가 현대이다.

15) 王勇 等 注編, 『中日文化交流史大係 7 藝術卷』, 浙江人民出版社, 1996, 32쪽.

16) 헤이안시대 후기에 무사 계층의 힘이 점점 커짐에 따라 권력의 중심이 분화하기 시작한다. 결국 무사 집단이 군사력에서 우세를 점하고 가마쿠라에 바쿠후를 설치하여 국가권력을 사실상 장악했다(1192~1334).

17) 에도시대 4대 국학 명인 중 한 사람으로, 일본 복고 국학을 집대성했다(1730~1801).

18) 『日本国語大事典』, 第十九卷, 小学館, 1993.

19) 서기 4~6세기 일본 상고 사회가 형성된 시대로, 앞은 네모지고 뒤는 둥근 거대한 능묘를 많이 남겨서 이와 같은 명칭이 붙었다.

20) 加藤周一, 『日本文化論』, 葉渭渠 等 譯, 光明日報出版社, 2000, 201쪽.

21) 矢代幸雄, 『日本美術の再檢討』, ぺりかん社, 1994, 232쪽.

22) 이 시기(1336~1600) 무사 계층의 분열로 남북조가 대치하는 내전 상태로 빠졌고 교토의 무로마치에서 바쿠후가 설립되었다.

23) 遷善之助, 『中日文化之交流』, 中國國立編譯館, 1931, 120~121쪽.

24) 오다 노부나가와 도요토미 히데요시가 일본을 제패한 시대(1573~1603). 아즈치모모야마시대는 오다 노부나가의 아즈치성과 도요토미 히데요시의 후시미조성伏見城(교토 남부, 모모야마성桃山城이라고도 한다)을 합친 명칭이다.

25) 馬渕明子, 『ジャポニスム：幻想の日本』, ブリュッケ, 1997, 134쪽.

26) 葉渭渠·唐月梅, 『物哀與幽玄：日本人的美意識』, 廣西師範大學出版社, 2002, 92~93쪽.

27) 加藤周一, 『日本文化論』, 葉渭渠 等 譯, 光明日報出版社, 2000, 203쪽.

28) 같은 곳.

29) 村重寧, 『日本の美と文化 ― 琳派の意匠』, 講談社, 1984, 47쪽.

30) 加藤周一, 『日本その心とかたち』, 德間書店, 2005, 151~159쪽.

31) 玉蟲敏子, 「光琳の絵の位相」, 『光琳デザイン』, MOA美術館, 淡交社, 2005, 134쪽.

32) 日本浮世絵協会 編, 『原色浮世絵大百科事典』, 第一卷, 大修館, 1982, 15~16쪽.

33) 1467년(오닌 원년)부터 1477년까지, 무로마치 바쿠후 관령 호소카와 가쓰모토가 쇼시 야마나 모치토요 두 파와 쇼군 계승 문제로 갈등을 빚어 대규모 내전이 일어났다. 호소카와가 승리를 거두어, 쇼군 및 '산칸시시키三管四職'(무로마치 바쿠후의 요직을 맡은 세 가문과 사무라이도코로 쇼시로 임명된 네 가문)가 권력을 상실하고 지방 번주 세력이 강성해져 전국시대의 서막을 열었다. 이 전란은 매우 넓은 지역으로 파급되었으니, 서쪽으로 나가토에, 동쪽으로는 도오토우미, 미노, 엣추에 이르기까지 사실상 일본 전역이 전쟁터가 되었다. 10년이 지나 쌍방이 지쳐서 점차 자기 영지로 돌아가 전란이 잠잠해지기 시작했다.

34) 일본 전국시대 말기 무장으로, 사실상 일본 전역을 통일한 바 있다. 통치 기간에 상공업을 장려하고 세수를 늘리고 천주교의 포교 활동을 허락했다. 나중에 부하에게 피살되었다(1534~82).

35) 일찍이 오다 노부나가의 부장이었으며, 나중에 전국을 통일했다. 통치를 강화하는 정책들을 시행했고 조선을 침략했다(1536~98).

36) 일본 사학계는 실권을 장악한 '무가'와 구별하기 위해, 전통적 천황 조정을 '공가'라고 한다.

37) 869년에 역병을 물리치기 위하여 교토 신센엔에서 거행하기 시작한 '고료에'이다. 오사카의 덴진마쓰리, 도쿄의 간다마쓰리와 더불어 일본의 3대 민간 명절이다. 현재 해마다 7월에 교토의 야사카진자에서 거행된다. 오닌의 난 때 한 번 중단된 적이 있으며, 이후 교토의 백성이 다시 시작했다. 에도시대에 오늘날의 규모와 양식으로 형성되었다. 천년고도의 유명한 볼거리로, 많은 관광객을 끌어들이고 있다.

38) 奧平俊六, 『洛中洛外図と南蠻屛風』, 小学館, 1991, 61쪽.

39) 매년 8월 13일 성묘하고 제사하는 날로 중국의 청명절과 유사하다.

40) 일본 전국시대에 명성을 떨친 인물이다. 에도 바쿠후 제1대 세이이타이쇼군征夷大將軍이다. 1598년부터 1616년까지 일본 정치권의 영수로, 동시대의 오다 노부나가, 도요토미 히데요시와 더불어 '전국삼걸'로 불린다.

41) 文化庁 編修, 『日本の美術』 第三卷, 第一法規出版, 1977, 208쪽.

42) 메이레키 3년 3월 2일 정오, 에도 혼쿄 마루야마초 혼묘지에서 불이 나서 다음날 여명 직전에야 불길이 잡혔다. 다음날 정오 고이시가와 신다카조초의 한 무가 주택에서 불이 났고, 같은 날 저녁 무기초의 민가에서 또 불이 났다. 연이은 큰불이 바람을 타고 유시마, 간다, 아사쿠사, 교바시, 후카가와, 니혼바시 등 주요 지역에 번져서 에도 대부분이 초토화되었다. 귀족 주택 930여 채, 신사 350여 채, 교량 60여 개가 소실되고 10만여 명이 사망해 근세 에도 발전에 엄청난 영향을 끼친 중대한 사건이었다.

43) 日本浮世絵協会 編, 『原色浮世絵大百科事典』 第一卷, 大修館, 1982, 56쪽.

44) 文化庁 編修, 『日本の美術』 第三卷, 第一法規出版, 1977, 206쪽.

45) 일본어 '人形'은 나무 인형이고, 순유리는 원래 단쇼弾唱 예술의 일종이다. 나중에 나무 인형을 조종하면서 노래를 부르는 민간 예술이 되어 에도시대에 유행했다.

46) 鄭振鐸, 『中國古代木刻畫史略』, 上海書店出版社, 2006, 10쪽.

47) 일본어 '表紙'는 표지이다. 18세기에서 19세기로 넘어가는 시기 에도에서 유행한, 삽화가 있고 유머와 풍자를 주요 내용으로 하는 읽을거리이다. 원래는 아동을 대상으로 삼았는데, 나중에 성인 대상 서적으로 발전했다. 표지 종이가 황색이었기 때문에 이런 명칭이 붙었다.

48) 삽화가 있는 이야기 소설 등을 가리키며 넓은 의미에서는 그림책과 우키요에혼도 포함된다.

49) 日本浮世絵協会 編, 『原色浮世絵大百科事典』 第六卷, 大修館, 1982, 10쪽.

50) 福田和彦, 『浮世絵 春画一千年史』, 人類文化社, 1999, 5쪽.

51) 『東京人』 特集 「江戸吉原」, 都市出版社, 2007년 제3호, 24쪽.

52) 같은 곳.

53) 福田和彦, 『浮世絵―春画一千年史』, 人類文化社, 1999, 118쪽.

54) 『東京人』 特集 「江戸吉原」, 都市出版社, 2007년 제3호, 38~39쪽.

55) 같은 곳.

56) 18세기 후기(메이와에서 덴메이시대 사이) 에도를 중심으로 나타난 소설 체재로, 주로 화류계의 재미있는 일화를 대화 형식으로 묘사했다.

57) 『東京人』 特集 「江戸吉原」, 都市出版社, 2007년 제3호, 39쪽.

58) 淺野秀剛, 「菱川師宣の版画」, 『菱川師宣』, 千葉市美術館, 2001, 202쪽.

59) M·蘇立文, 『東西方美術的交流』, 陳瑞林 譯, 江蘇美術出版社, 1994, 276쪽.

60) 加藤周一, 『日本のこころと形』, 德間書店, 2005, 201쪽.

61) 우키요에 종이는 용도에 따라 다른 규격으로 잘랐으며, '오반' '주반' 등의 명칭으로 표기했다. 원래 종이 크기가 조금씩 차이가 있어서, 자른 후의 크기도 조금씩 달랐다. 구체적인 것은 이 책의 부록 3 참조. 여건상 입수할 수 없었던 몇몇 작품을 제외하고, 이 책의 그림 캡션에서는 '오반' '주반'으로 표기했고, 작품의 크기도 표기했다.

62) 小林忠 監修, 『鈴木春信―江戸の青春画師』, 千葉市美術館, 山口県立美術館, 浦上記念館, 2002, 194쪽.

63) 日本浮世絵恊会 編, 『原色浮世絵大百科事典』 第七卷, 大修館, 1982, 12쪽.

64) 같은 책, 66~68쪽.

65) 같은 책, 72‒75쪽.

66) 小林忠 監修, 『浮世絵師列伝』, 平凡社, 2006, 62‒65쪽.

67) 日本浮世絵恊会 編, 『原色浮世絵大百科事典』 第七卷, 大修館, 1982, 43쪽.

68) 淺野秀剛, 「歌麿版画の編年について」, 『喜多川歌麿展図録』 解說編, 朝日新聞社, 1995, 48쪽.

69) 大田南畝, 「浮世絵類考」, 『大田南畝全集』 18, 岩波書店, 1988, 145쪽.

70) 淺野秀剛 等 編, 『喜多川歌麿展図録』 解說編, 朝日新聞社, 1995, 26~28쪽.

71) 松木寬, 『蔦屋重三郎』, 日本経済新聞社, 1989, 110~118쪽.

72) 1783년 신슈 지역 화산이 폭발하여 용암이 쏟아져 내려 이재민이 1만 명이 넘게 발생했고 대규모 난민이 에도로 쏟아져들어갔다. 상인들이 이 기회를 틈타 쌀값을 올려서 빈곤이 더욱 악화되었다. 1786년 7월 폭우가 쏟아져 에도 스미다강에 홍수가 나서 부근의 혼쇼, 후카가와 등 저지대가 심각한 재난을 입었다. 천재天災와 인화人禍로 시민의 원성이 폭발하여 1787년 5월 20일 에도의 5000여 시민이 들고 일어나, 980여 개 식량 점포, 창고, 부자의 주택을 때려 부수었고 사흘 동안 사회가 완전히 무정부 상태에 빠졌다. 이는 에도시대 이래 가장 심각한 도시 위기로 바쿠후 정권은 풍전등화 상태에 처했다.

73) 淺野秀剛 等 編,『喜多川歌麿展図録』解説編, 朝日新聞社, 1995, 130쪽.

74) 日本浮世絵協会 編,『原色浮世絵大百科事典』第七巻, 大修館, 1982, 92쪽.

75) 中井曾太郎,『浮世絵』, 岩波書店, 1954, 84쪽.

76) 淺野秀剛 等 編,『喜多川歌麿展図録』解説編, 朝日新聞社, 1995, 22쪽.

77) 小林忠 監修,『浮世絵の歴史』, 美術出版社, 2005, 106쪽.

78) 日本浮世絵協会 編,『原色浮世絵大百科事典』第七巻, 大修館, 1982, 110~112쪽.

79) 小林忠 監修,『浮世絵の歴史』, 美術出版社, 2005, 106쪽.

80) 小林忠 監修,『浮世絵師列伝』, 平凡社, 2006, 48쪽.

81) 같은 책, 66쪽.

82) 日本浮世絵協会 編,『原色浮世絵大百科事典』第八巻, 大修館, 1982, 14쪽.

83) 같은 책, 55쪽.

84) 淺野秀剛,「寫楽畫の特徴とその芸術性」,『東洲斎寫楽 原寸大全作品』, 小学館, 1996, 242~252쪽.

85) 中井曾太郎,『浮世絵』, 岩波書店, 1954, 69쪽.

86) 淺野秀剛,「寫楽畫の特徴とその芸術性」,『東洲斎寫楽 原寸大全作品』, 小学館, 1996, 241쪽.

87) 山口桂三郎,「東洲斎寫楽の作品とその研究」,『東洲斎寫楽 原寸大全作品』, 小学館, 1996, 239쪽.

88) ユリウス クルト 著,『寫楽』, 定村忠士, 蒲生潤二郎 譯, アダチ版画研究所, 1994, 151쪽.

89) 에도 바쿠후는 각지의 다이묘(즉 제후)가 오랜 기간 자기 영지를 다스리면 역모를 일으킬 위험이 있다고 보아 우려했다. 그래서 다이묘들은 반드시 정기적으로 에도에 와서 거주하면서 일해야 한다는 규정을 두었다. 지역의 원근에 따라서 기간이 달랐다. 짧으면 반년에 한 번씩, 길면 3~6년에 한 번씩이었다. '고타이交代'는 순서에 따라 임지를 바꾼다는 뜻이다. 당시 전국에 약 260개의 다이묘 가문이 있었다. 에도에 상주하는 간토 지역 이외에도 170여 가문이 있어서 평균 1년 걸러 한차례 군사와 인력을 동원해야 했다. 시종을 거느리고 각종 물품을 챙겨 기세등등한 도보여행을 하는 격이었다. 각지의 문화 교류와 교통망 정비를 촉진하는 결과를 낳기도 했다.

90) 辻惟雄,『日本美術の歴史』, 東京大学出版会, 2006, 329~330쪽.

91) 陳師曾,『中國絵畫史』, 中國人民大學出版社, 2005, 168쪽.

92) 鄭振鐸,『中國古代木刻畫史略』, 上海書店出版社, 2006, 216쪽.

93) 같은 책, 214~215쪽.

94) 같은 곳.

95) 永田生慈,「北斎の画業と研究課題」,『北斎展』, 日本経済新聞社, 2005, 9쪽.

96) 小林忠,「画狂人北斎の実像」,『北斎展』, 日本経済新聞社, 2005, 24쪽.

97) 小林忠 監修,『浮世絵師列伝』, 平凡社, 2006, 110쪽.

98) 日本浮世絵協会 編, 『原色浮世絵大百科事典』 第八卷, 大修館, 1982, 76쪽.

99) 日本経済新聞社 編集, 『北齋』, 2005, 341쪽.

100) 小林忠 監修, 『浮世絵の歴史』, 美術出版社, 2003, 135쪽.

101) 日本経済新聞社 編集, 『北齋展』, 2005, 347쪽.

102) 折井貴恵, 「江戸の旅街道と宿場町」, 『浮世絵師列伝』, 平凡社, 2006, 141쪽.

103) 永田生慈 監修, 『北齋美術館2 風景画』, 集英社, 1990, 101쪽.

104) 小林忠, 「画狂人北齋の実像」, 『北齋展』, 日本経済新聞社, 2005. 26쪽.

105) 永田生慈, 「北齋の画業と研究課題」, 『北齋展』, 日本経済新聞社, 2005, 18쪽.

106) 永田生慈 監修, 『北齋美術館2 風景画』, 集英社, 1990, 101쪽.

107) 1603년 도쿠가와 이에야스가 바쿠후를 건립한 이래 에도에서 전국 각지로 연결되는 주요 도로를 닦기 시작했다. 길을 따라 '야도宿'라고 불리던 여관을 설치하여, 공무를 수행하는 관원이 외지에 나갈 때나 백성들이 통행할 때 사용하게 했다. 여기에는 에도에서 북상하는 나카센도, 도쿠가와 이에야스의 행궁으로 통하는 닛코 등의 주요 도로 5개가 포함되는데, 그중 교통이 가장 활성화된 도로는 도카이도였다. 19세기 초에 도로를 제재로 한 가장 이른 시기의 우키요에 풍경화가 나타났다.

108) 日本浮世絵協会 編, 『原色浮世絵大百科事典』 第八卷, 大修館, 1982, 42쪽.

109) 같은 책, 135쪽.

110) 辻惟雄, 『日本美術の歴史』, 東京大学出版會, 2006, 333쪽.

111) 日本浮世絵協会 編, 『原色浮世絵大百科事典』 第七卷, 大修館, 1982, 202쪽.

112) 松木寛, 『蔦屋重三郎 江戸文化の演出者』, 日本経済新聞社, 1988, 118~119쪽.

113) 같은 책, 124쪽.

114) 日本浮世絵協会 編, 『原色浮世絵大百科事典』 第九卷, 大修館, 1982, 39쪽.

115) 小林忠 監修, 『浮世絵師列伝』, 平凡社, 2006, 145쪽.

116) 지옥업화地獄業火. 중국 불교 용어다. 지옥에서 가장 강렬한 불로, 인간 세상에서 무고한 사람을 억울하게 하는 죄인을 징벌한다. 일본 불교에서는 여화신女火神으로 변하여, 죄인을 징벌하는 신화神火이다.

117) 小林忠 監修, 『浮世絵師列伝』, 平凡社, 2006, 153쪽.

118) 小林利延, 「日本美術の海外流出」, 『ジャポニスム入門』, 思文閣出版, 2004, 14쪽.

119) 같은 책, 18쪽.

120) 조몬인의 음식 쓰레기 퇴적장으로, 조개껍질과 생선뼈 화석이 많고 도기 조각, 석기 등이 섞여 있다. 조몬 문화의 전형적 유지이며, 당시 도쿄 부근 오모리 지역(지금의 도쿄 시나가와구)에서 발견되어 이런 이름이 붙었다.

121) 大島清次, 『ジャポニスム―印象派と浮世絵の周辺』, 講談社, 1992, 59~60쪽.

122) 샤치호코鯱. 머리는 호랑이, 몸통은 물고기이며, 꼬리지느러미가 하늘을 향하고, 등에 날카로운 가시가 여러 겹 있는 일본 전설 속 바다 생물로, '鯱鉾'(발음은 샤치호코로 같다)라고도 쓴다. 주로 수호신으로, 성곽 등의 용마루 양단에 장식하며, 화재가 발생하면 물을 뿜어서 불을 끈다고 한다.

123) 유신維新이 시작되자, 메이지 정부는 신토를 선양하고 불교를 배척하기 위해 여러 차례 포고문을 발표하여 이미 오랫동안 고조된 불교 배척 풍조를 더욱 강화했다. 1868년, 교토의 수많은 사원이 엄청난 타격을 받았다. 1630개 사원이 폐지되거나 합병되었고, 무수한 승려가 압력을 받아서 환속했다. 불교 말살 운동은 일본의 진언종, 천태종, 일련종, 조동종에 심각한 상처를 입혔다.

124) H · H · 阿納森, 『西方現代藝術史』, 鄒德儂 等 譯, 天津人民美術出版社, 1988, 5쪽.

125) 高階秀爾, 『日本美術を見る眼』, 岩波書店, 1993, 187~190쪽.

126) 馬渕明子, 『ジャポニスム―幻想の日本』, ブリュッケ, 2004, 10~11쪽.

127) 貢布里希(Gombrich), 『藝術發展史』, 范景中 譯, 天津人民美術出版社, 1997, 294쪽.

128) 高階秀爾, 『日本美術を見る眼』, 岩波書店, 1993, 198쪽.

129) 高階秀爾, 『美術史における日本と西洋』, 中央公論美術出版社, 1991, 10쪽.

130) 大島清次, 『ジャポニスム―印象派と浮世絵の周辺』, 講談社, 1992, 219쪽.

131) 高階秀爾, 「ジャポニスムとは何か」, 『ジャポニスム入門』, 思文閣出版, 2004, 10쪽.

132) 宮崎克巳, 「フランス 1890 年以降 – 装飾の時代」, 『ジャポニスム入門』, 思文閣出版, 2004, 54쪽.

133) H · H · 阿納森, 『西方現代藝術史』, 鄒德儂 等 譯, 天津人民美術出版社, 1988, 72쪽.

134) 岡部昌幸, 「アメリカ―東回りとフェミニズムのジャポニズム」, 『ジャポニスム入門』, 思文閣出版, 2004, 100쪽.

135) 児玉実英, 「アメリカのジャポニズム」, 中公新書, 1995, 5쪽.

136) M · 蘇立文, 『東西方美術的交流』, 陳瑞林 譯, 江蘇美術出版社, 1994, 264쪽.

137) 三浦篤, 「フランス 1980 年以前 – 絵画と工藝の革新」, 『ジャポニスム入門』, 思文閣出版, 2004, 37쪽.

138) M · 蘇立文, 『東西方美術的交流』, 陳瑞林 譯, 江蘇美術出版社, 1994, 259쪽.

139) H · H · 阿納森, 『西方現代藝術史』, 鄒德儂 等 譯, 天津人民美術出版社, 1988, 18쪽.

140) 馬渕明子, 「モネ ― 身體と感覺の発見」, 『モネ 印象派の巨匠 その遺産』, 読売新聞東京本社, 2007, 28쪽.

141) 高階秀爾, 『美術史における日本と西洋』, 中央公論美術出版社, 1991, 12쪽.

142) 〈ジャポニスム展〉, 東京国立西洋美術館, 1988, 208쪽.

143) コルタ アイヴス, 『版画のジャポニスム』, 及川茂 訳, 木魂社, 1988, 108쪽.

144) 같은 책, 101쪽.

145) M · 蘇立文, 『東西方美術的交流』, 陳瑞林 譯, 江蘇美術出版社, 1994, 314쪽.

146) 三浦篤, 「フランス 1980年以前 – 絵画と工芸の革新」, 『ジャポニスム入門』, 思文閣, 2004, 41쪽.

147) 馬渕明子, 『ジャポニスム — 幻想の日本』, ブリュッケ, 2004, 142쪽.

148) 大島清次, 『ジャポニスム — 印象派と浮世絵の周辺』, 講談社, 1992, 231쪽.

149) 約翰 · 雷華德, 『後印象派絵畫史』, 平野 · 李家璧 譯, 廣西師範大學出版社, 2002, 108쪽.

150) 馬渕明子, 『ジャポニスム — 幻想の日本』, ブリュッケ, 2004, 156쪽.

151) 같은 책, 155쪽

152) 같은 곳.

153) 大島清次, 『ジャポニスム — 印象派と浮世絵の周辺』, 講談社, 1992, 234쪽.

154) 馬渕明子, 『ジャポニスム — 幻想の日本』, ブリュッケ, 1997, 180~181쪽.

155) 퐁타벤은 프랑스 남부 브르타뉴에 있다. 1886년 후기인상파 화가 고갱이 거주하며 창작 활동을 했다. 그는 주위의 청년 예술가들을 모아 '퐁타벤화파'를 만들고, '종합주의'를 탐색하면서, 색채와 선의 평면 장식 효과를 강조했다.

156) 大島清次, 『ジャポニスム — 印象派と浮世絵の周辺』, 講談社, 1992, 272쪽.

157) 山田智三郎, 『浮世絵と印象派』, 至文堂, 1973, 85쪽.

158) 大島清次, 『ジャポニスム — 印象派と浮世絵の周辺』, 講談社, 1992, 268~269쪽.

159) 貢布里希(Gombrich), 『藝術發展史』, 範景中 譯, 天津人民美術出版社, 1997, 165쪽.

160) 山田智三郎, 『浮世絵と印象派』, 至文堂, 1973, 97쪽.

161) 日本浮世絵協会 編, 『原色浮世絵大百科事典』 第一卷, 大修館, 1983, 102쪽.

162) 源了圓, 『義理と人情』, 中央公論社, 1978, 3쪽.

163) L · 比尼恩, 『亞洲藝術中人的精神』, 遼寧人民出版社, 1988, 130쪽.

164) 葉渭渠, 『日本文化史』, 廣西師範大學出版社, 2003, 35쪽.

165) 宋耀良, 『藝術家的生命向力』, 上海社會科學出版社, 1988, 44쪽.

166) 『川端康成散文選』, 百花文藝出版社, 1988, 273쪽.

167) 日本浮世絵協会 編, 『原色浮世絵大百科事典』 第五卷, 大修館, 1983, 119쪽.

168) 近世文化研究会 編, 『浮世絵に見る色と模様』, 河出書房新社, 1995, 7쪽.

169) 矢代幸雄, 『日本美術の特質』, 岩波書店, 1984, 325쪽.

170) 加藤周一, 『日本文化論』, 葉渭渠 等 譯, 光明日報出版社, 2000, 260쪽.

171) 陳傳席, 『陳傳席文集』 第五卷, 河南美術出版社, 2001, 1780쪽.

172) 貢布里希(Gombrich), 『藝術發展史』, 范景中 譯, 天津人民美術出版社, 1997, 369쪽.

173) 源豊宗, 『日本美術の流れ』, 思索社, 1976, 21쪽.

174) 耿幼壯, 『破碎的痕跡 — 重讀西方藝術史』, 中國人民大學出版社, 2005, 15쪽.

175) 武雲霞, 『日本建築之道』, 黑龍江美術出版社, 1997, 112쪽.

176) 馮遠, 『現代日本畫的啟示』, 載 『新美術』 1994年 第4期.

177) 『93 東京日中美術研討会綜述』, 載 『美術』 1993年 第7期.

178) 賴肖爾, 『日本人』, 孟勝德 · 劉文濤 譯, 上海譯文出版社, 1980, 33쪽.

179) 미노는 일본 중서부에 있다. 양질의 고급 화지를 생산하는 지역으로 유명하다.

옮긴이 **홍승직**

순천향대학교 중국학과 교수. 고려대학교 중어중문학과를 졸업하고 동대학원에서 석사와 박사학위를 받았다. 순천향대 공자아카데미 원장, 인문학진흥원장, SCH미디어랩스 학장 등을 지냈다. 각종 중국 문헌 번역에 힘쓰고 있으며, 한국인에게 적절한 중국어 문학 교육에 관심을 가지고 연구와 강의를 진행하고 있다. 심신 수련을 위해 10년 넘게 태극권을 수련했고, 태극권 보급에도 힘쓰고 있다. 저서 및 역서로 『처음 읽는 논어』 『처음 읽는 맹자』 『처음 읽는 대학·중용』 『한자어 이야기』 『이탁오 평전』 『중국 물질문화사』 『아버지 노릇』 『용재수필』 『분서』 『유종원집』 등이 있다.

# 일본 문화를 바라보는 창, 우키요에

초판 인쇄    2024년 2월 16일
초판 발행    2024년 2월 28일

지은이      판리
옮긴이      홍승직
펴낸이      김소영
기획        노승현
책임편집    임윤정 박기효
편집        이희연 곽성하
디자인      김문비
마케팅      정민호 박치우 한민아 이민경 박진희 정유선 황승현
브랜딩      함유지 함근아 고보미 박민재 김희숙 박다솔 조다현 정승민 배진성
제작부      강신은 김동욱 이순호
제작처      영신사

펴낸곳      (주)아트북스
출판등록    2001년 5월 18일 제406-2003-057호
주소        10881 경기도 파주시 회동길 210
대표전화    031-955-8888
문의전화    031-955-7977(편집부) 031-955-2689(마케팅)
팩스        031-955-8855
전자우편    artbooks21@naver.com
트위터      @artbooks21
인스타그램  @artbooks.pub

ISBN      978-89-6196-441-8 03600